THE DESIGN BOOK
디자인북

THE DESIGN BOOK

세상을 바꾼 제품 디자인 500

디자인북

이혜선 옮김

마로니에북스

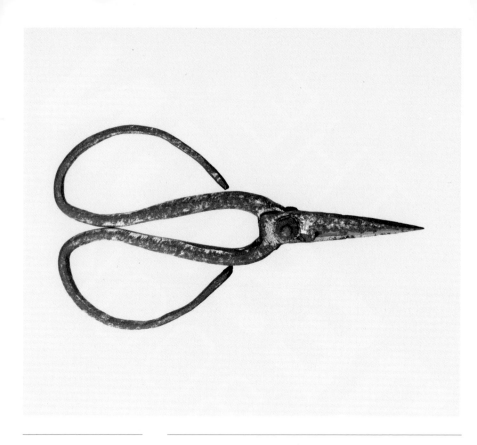

장 샤오취안
가정용 가위
ZHANG XIAOQUAN
HOUSEHOLD
SCISSORS (1663년)

장 샤오취안
(1643–1683년경)
항저우 소재 장 샤오취안
1663년–현재

중국에서 장 샤오취안은 가위 브랜드를 넘어 중국 문화의 일부다. 항저우에 있는 장 샤오취안 가위 공장은 300년이 넘도록 가동 중이며, 현재는 360개 사양을 가진 120종의 가위를 판매한다. 처음 제작된 이 가위는 단순하고 기능적인 디자인의 아름다운 사례다. 가볍고 손에 잡기 편하며 진짜 오래간다. 1663년에 중국 저장성 항저우의 장 다룽 가위 공장을 창업자의 아들이 맡으면서 자기 이름인 장 샤오취안으로 회사명을 바꿨다. 그 이후 회사는 놀랍게 성장했고 중국 황제들의 후원도 누렸다. 마오쩌둥은 1956년 수공예 산업의 사회주의적 재건에 관한 글에서 장 샤오취안 가위가 국가에 이바지함을 거론하며 그 산업의 발전을 권고했다. 정부 도움으로 이 새로운 사업은 더 큰 뒷받침을 얻게 되어 1958년부터 2000년까지 국영 기업으로 운영되다가, 2000년에 유한책임회사로 전환됐다. 이 회사는 현재 국가 품질 평가에서 여전히 1위 자리를 지키며, 장 샤오취안 가정용 가위 판매는 중국 가위 시장의 40%를 차지한다.

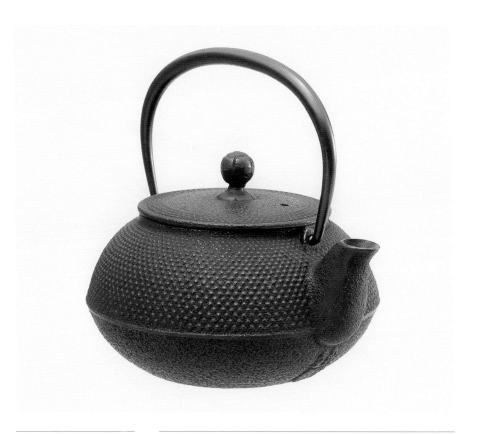

아라레 찻주전자
ARARE TEAPOT
(1700년대)

작자 미상
1700년대–현재
이와추 1914–현재

일본을 가보지 않은 사람이라도 아라레 찻주전자에 대해 알 것이다. 일본 어디에나 있는 이 찻주전자는 목적이 분명한 이 디자인을 하나의 국제 표준으로 격상시켰다. 아라레(일본 말로 '우박' 이란 뜻)라는 이름은 주물 철로 만들어진 주전자의 검은 몸체와 뚜껑 바깥 테두리의 전통적인 돌출 징 문양에서 유래했다. 아라레가 이렇게 널리 퍼지게 된 배경은 18세기 일본으로 거슬러 올라간다. 당시 지식인들은 지배층에서 선호하던 호사스러운 차노유 다도에 맞서 상징적인 항의의 뜻으로 센차 다도를 채택했다. 센차 방식은 더 많은 이들이 다도의 즐거움을 누리도록 장려했기 때문에 값이 덜 비싼 찻주전자 시장이 열렸다. 아라레 디자인은 그 기간에 생긴 초기 무쇠 주전자 디자인을 각색한 것이며, 1914년에는 현대적인 형태로 세상에 나왔다. 아라레의 가장 유명한 생산업체는 모리오카에 있는 이와추Iwachu다. 현재 일본에서 가장 크고 으뜸인 주물 철 주방기구 회사로 100년이 넘는 역사를 가졌다. 오늘날 이와추 아라레 찻주전자는 세계 전역에 방대한 양을 수출한다.

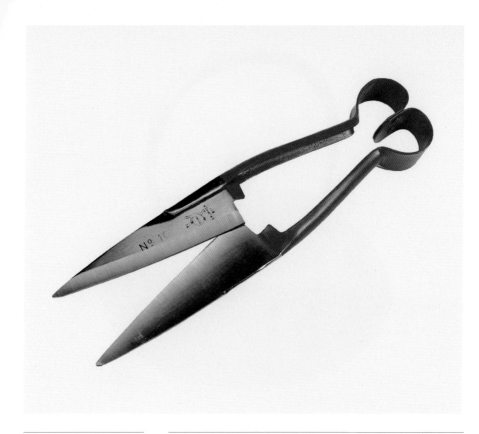

양털 가위
SHEEP SHEARS
(1730년)

작자 미상
1700년대–현재
버건 & 볼 1730년–현재

수천 년 동안 동일한 기본 형태를 유지하고 있는 양털 가위는, 누군가 만들었지만 도외시된 수많은 이름 없는 디자인 걸작품 중 하나다. 이집트에 기원전 300년부터 양털 가위가 있었다고 알려졌으며 로마 시대에 존재했다는 기록도 있다. 양털 가위는 여러 다른 품종·양털에 적합하도록 다양한 크기와 유형으로 발전했다. 이 가위의 지속적인 성공 요인은 디자인의 완벽성에 있다. 가장 단순한 형태로 최고의 성능을 보장하는 디자인인 것이다. 사용자가 가위의 날을 손으로 감싸 잡을 수 있는 방식으로, 모든 에너지를 깎는 행위에 집중하게 된다. 1730년 설립된 셰필드의 버건 & 볼Burgon & Ball은 세계 최대의 양털 가위 회사 중 하나로, '최고의 절삭 제어력, 최고를 넘어선 에너지 효율'을 내세운다. 오늘날 이 회사는 60종이 넘는 다양한 모양의 제품을 생산하지만 여전히 베스트셀러는 독특한 나비매듭 빨간 손잡이를 가진 '레드 드러머 보이Red Drummer Boy' 다.

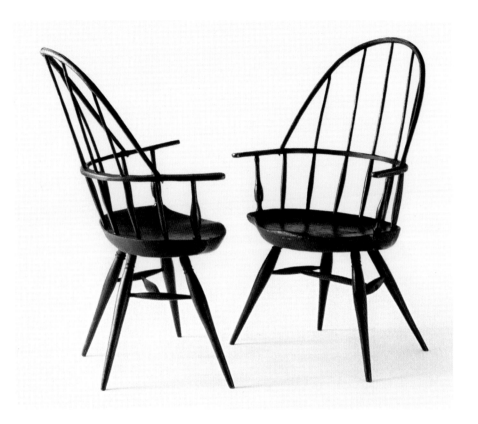

색—백 윈저 의자
**SACK-BACK
WINDSOR CHAIR
(1760년대)**

작자 미상
1760년대 무렵–현재

윈저 스타일 의자의 초기 제품이 만들어진 것은 고딕 시대로 거슬러 올라가지만, 윈저 의자가 실제로 발전한 시기는 1700년대다. 처음에는 영국에서 전원풍 의자로 시작된(아마도 수레바퀴를 만드는 목수들이 만들었을 것이다) 윈저 의자는 농장, 여관, 정원 등에서 사용했다. 의자의 이름은 농장 수레에 의자를 싣고 행상을 다니던 초기 제작자들이 영국 윈저 출신이었던 데서 비롯했을 것이다. 색—백 윈저는 그 양식 가운데 탁월한 예로, 편안하고도 가벼운 등받이와 넓은 타원형의 좌석 부분이 아름답게 어우러진다. '색—백' 이란 이름은, 이 의자의 등받이 모양과 높이가 겨울 찬바람을 피하기 위해 '색(자루)'을 대기 적합했던 데서 비롯했다고 여겨진다. 윈저 의자는 다양한 나무의 고유한 속성들을 잘 이용했다. 좌석은 소나무나 밤나무, 팔걸이와 다리는 단풍나무, 구부러진 부분은 히커리나 흰 오크 또는 물푸레나무를 사용하는 식이다. 윈저 의자는 좋은 디자인의 원칙을 대표적으로 보여준다. 의자의 형태와 구조는 오랜 세월 쌓인 훌륭한 솜씨, 창의적인 재료 선택, 단순하면서도 섬세한 공학 기술과 미학적인 아름다움을 구현한다. 이와 동시에 편안하면서 내구성이 큰 구조라는 복잡한 요구까지 충족한다.

전통 백색 본차이나
TRADITIONAL WHITE CHINA (1796년경)

조사이어 웨지우드 & 선즈
조사이어 웨지우드 & 선즈
1796–1830년,
1930년경–2004년,
2005년–현재

고령토와 장석, 화강암, 골회를 섞어 만든 도자기의 한 형식인 본차이나가 처음으로 개발된 건 조사이어 스포드Josiah Spode 덕분이다. 세라믹 도기에 견고함과 내구성을 더하고자 점토 재료에 동물 뼈를 첨가함으로써 재료가 상앗빛을 발하며 반투명성을 띠게 됐다. 1759년에 설립된 웨지우드Wedgwood는 스토크온트렌트 부근에 있던 공장에서 1812년 처음 본차이나를 생산했다. 비록 1828년에서 1875년에는 회사의 심각한 재정난으로 본차이나 생산을 중단했지만, 다시금 웨지우드사 생산에서 중요한 부분을 점하게 됐다. 전통 백자기는 본차이나와 도기에서 장식이 배제된 종류였으며, 여러 형태의 유래가 1796년경까지 거슬러 올라가기는 하지만 1930년대까지 별도의 제품군은 아니었다. 1800년대 들어서는 종종 동양적인 모티프와 함께 화려한 채색과 호화로운 금박을 두른 지극히 장식적인 제품들이 유행했으며, 전통 백색 본차이나는 이런 제품들의 기본형으로 사용됐다. 오늘날 전통 백자기는 단순성과 세련미로 인해 고유한 위상을 차지한다. 그 견고함과 내구성, 특유의 백색과 반투명성으로 변치 않는 품질과 매력을 굳건히 지키고 있다.

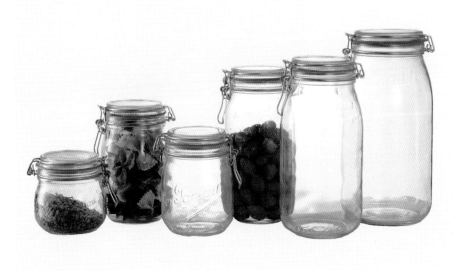

르 파르페 유리병
LE PARFAIT JARS
(1825년경)

작자 미상
1825년경–현재

이 유리병은 소리 소문 없이 집 안 풍경에서 한자리를 차지하게
됐다. 이름 없는 밀폐 용기 및 보관용 병의 반열에서 벗어나, 이제는
전 세계적 표준이 된 토넷Thonet의 No. 14 의자처럼 중요한 존재가
됐다. 클립으로 뚜껑을 고정하는 이런 형태의 보관용 유리병은
최소한 19세기 초부터 만들어졌으며, 각종 절임, 과일, 테린terrines,
푸아그라 등을 보관하는 데 사용했다. 현대 프랑스산 '르 파르페
병'은 압착 유리로 만들어져서 완벽히 밀봉할 수 있다. 이 병은
50밀리리터부터 3리터까지 크기도 다양한데, 각각 철사걸이를
사용해 여닫는 뚜껑이 있고 뚜껑에 독특한 오렌지색 고무마개가
있어 철사를 걸어 잠그면 밀봉된다. 병을 가열하면 내부가
진공상태가 되어 단단히 밀폐된다. 평평한 뚜껑은 병을 쌓기에
용이하고 넓은 병 입구는 내용물을 채우기 편리하다. 입구 크기도
7–10cm로 다양하다. 유리병들이 계속 새롭게 특허를 받고 모방해
유통되지만, 이 특유의 오렌지색 마개 제품만 한 것은 없다.

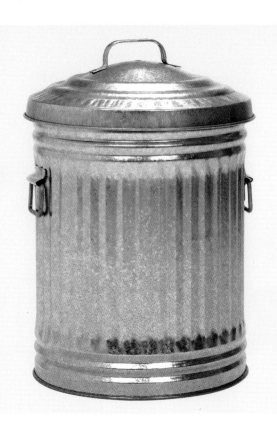

아연 도금 금속
쓰레기통
GALVANIZED METAL
DUSTBIN (1830년경)

작자 미상
1830년경–현재

아연 도금된 금속 쓰레기통이 개로즈 오브 바킹Garrods of Barking 등의 회사에서 처음 만들어진 지는 매우 오래됐다. 이 회사는 200년 이상 쓰레기통을 만들어왔으며 쓰레기통 생산업체로는 영국에서 가장 오래된 곳이다. 1700년대에, 이전에는 집 안에 두던 쓰레기를 집 바깥으로 내놓게 되면서 각종 기상 조건을 견딜 수 있는 용기가 필요하게 됐다. 개로즈의 경영진은 1851년 런던에서 열린 대박람회에서 금속 쓰레기통을 제작하는 데 쓸 수 있는 산업기계를 발견했으며, 곧이어 생산을 시작했다. 오늘날 이 회사의 생산품 절반은 여전히 같은 빅토리아 시대 기계에서 생산된다. 생산은 크게 주름 골을 잡는 기계와 테두리를 두르는 기계 두 가지로 나뉜다. 부식과 녹을 방지하기 위해 아연을 도금한 얇은 철판이 먼저 주름 잡는 기계를 통과하고, 그다음에 테두리 두르는 기계의 도움으로 쓰레기통 세부가 완성된다. 개로즈는 임금이 저렴한 국가로 공장 설비를 옮기지 않고 여전히 영국에서 값싼 제품을 대량 생산하는 기업 중 하나다.

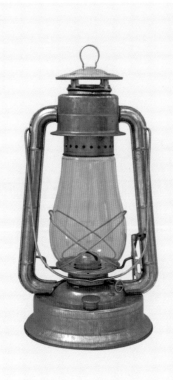

허리케인 랜턴
HURRICANE LANTERN (1840년)

작자 미상
R. E. 다이츠 1840년—현재
1840년대—현재

강풍용 랜턴이라고도 하는 허리케인 랜턴은 강한 바람이 불어도 꺼지지 않는 장점 때문에 이런 이름이 붙었다. '허리케인' 랜턴이라 하면, 보통 양측의 금속관을 통해 공기가 공급됨으로써 불꽃이 발생되는 원통형 랜턴을 말한다. 밝은 불꽃을 내기 위해서 공기가 등유를 기본으로 한 연소 혼합물로 주입된다. 원통형 랜턴의 대표 유형에는 열풍식과 냉풍식이 있는데, 두 가지 모두 각각 1868년과 1874년에 존 어윈John Irwin이 발명했다. 열풍식은 신선한 공기가 바닥에서 랜턴의 본체(둥근 유리 부분)로 들어간다. 가열된 공기와 연소된 가스 혼합물이 캐노피로 올라가고, 다시 그중 상당량이 측면관을 통해 내려와서 불꽃을 지피게 된다. 냉풍식은 가열된 연소 생성물이 랜턴 구조 안으로 다시 들어올 수 없고, 대신 굴뚝 같은 개구부를 통해 빠져나간다. '굴뚝'을 둘러싼 일종의 공기 방이 신선한 공기를 관 안으로 넣어서 불꽃에 직접 공급한다. 미국 전등 제조업체인 R. E. 다이츠R. E. Dietz는 최초의 열풍 구조 랜턴을 1868년에 생산하고, 1880년에는 최초의 냉풍 구조 랜턴을 만들어냈다. 지금 사진에 보이는 다이츠 열풍식 랜턴은 원래 바리케이드나 도로상 위험을 표시하기 위한 것이었다.

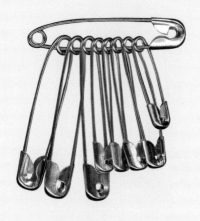

옷핀
SAFETY PIN (1849년)
월터 헌트(1785–1869년)
1849년–현재

때로 어떤 디자인은 너무나 흔한 나머지 항상 존재해왔던 것만
같다. 옷핀이 그런 경우다. 모든 가정에서 내조 역할을 톡톡히
하는 이 핀은 뉴욕의 월터 헌트Walter Hunt가 디자인했다. 약한 데다
곧잘 불편하게 찌르는 곧은 침핀이 불만이었던 그는 20cm 놋쇠
철사로 단순한 해결책을 생각해냈다. 한쪽 끝에 코일을 만들어서
스프링 기능을 하도록 하고, 한쪽 끝은 간단하게 막은 것이다.
헌트의 1849년 특허 신청서에는 '드레스핀Dress-Pin'에 대한
다양한 그림들이 있는데, 둥근형, 타원형, 납작한 형태의 나선형
코일 등이다. 헌트는 자신의 옷핀이 '장식적이면서 동시에 어떤
핀보다도 안전하고 내구성이 커서 연결부가 파손되거나 중심이
닳거나 헐거워질 염려가 없다'고 적었다. 그는 옷핀을 디자인했다는
역사적인 영광을 얻었지만 돈은 얻지 못했다. 1849년 10월 발명품
특허를 얻은 후에, 친구에게 단돈 400달러에 특허권을 넘겼기
때문이다.

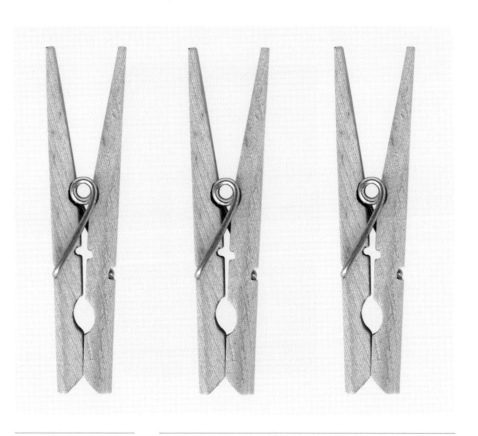

빨래집게
CLOTHES PEG
(1850년대)
작자 미상
1850년대–현재

우리는 모든 제품이 천재의 발명품이기를 기대하지만, 가장 유용한 제품 중 일부는 자연발생적으로 발전했다. 빨래집게의 탄생은 1772년 미국에서 앤 리Ann Lee가 세운 종교 분파인 셰이커 교도들 덕이라고 이야기되곤 한다. 그들이 만든 가구와 제품은 극히 간결해서 빨래집게도 빨랫줄에 옷을 고정시키기 위한, 단순히 틈이 갈라진 나뭇조각이었다. 그러나 누구도 빨래집게 디자인에 대한 권리를 주장할 수는 없다. 사실 1852년에서 1887년, 미국 특허청에서는 빨래집게 특허 146개를 내줬지만, 대부분이 셰이커 교도의 두 갈래 옷 집게와 같은 방식이었다. 여기 보이는 고전적인 빨래집게는 1853년 버몬트 스프링필드의 D. M. 스미스가 만든 것으로, 옷을 단단히 잡기 위해 강철 용수철로 고정된 2개의 나무 조각으로 이뤄졌다. 1944년 마리오 마카페리Mario Maccaferri는 오래가는 플라스틱 재질의 빨래집게를 만들었다. 빨래집게는 1976년 미술가 클래스 올덴버그Claes Oldenburg에 의해 하나의 아이콘으로 굳게 자리 잡게 된다. 그는 필라델피아 중앙 광장에 〈빨래집게Clothespin〉라는 직설적인 제목으로 거대한 모형 작품을 설치했다.

몰스킨 노트
MOLESKINE
NOTEBOOK (1850년경)

작자 미상
익명의 회사(투르 소재)
1850년경–1985년
모도 & 모도 1998년–현재

기름으로 방수 처리한 천을 표지로 쓰는 몰스킨 노트는 전설적인 200년 역사의 제품을 바탕으로 한다. 최초의 제조업체는 프랑스 투르에 있던 소규모 가족 경영 회사로, 1985년에 문을 닫았다. 1998년 이탈리아 회사 모도 & 모도Modo & Modo가 다시 만들기 시작했는데, 디자인에 대해 강력한 홍보 캠페인을 펼쳐 본래의 제품에 문학적이고 예술적인 신비로움을 구축했다. 주머니에 들어가는 이 작은 노트는 '헤밍웨이, 피카소, 채트윈의 전설적인 노트'라는 모도 & 모도의 주장 덕분에 놀랄 만큼 팬층이 커졌다. 표준 몰스킨 노트는 14×9cm 크기에 가벼운 중성지를 내지로 쓴다. 제품의 이름은 노트를 덮은 오일 천과 비슷한 직물moleskin의 프랑스어식 표기에서 유래했다. 원조 프랑스 노트가 사라질 무렵엔 'moleskine'이라는 말은 통칭적인 브랜드 같은 것이 됐다. 그러한 친근함은 몰스킨을 실제 브랜드로 만들었다. 이탈리아 정부는 모도 & 모도가 합법적으로 이 상품을 부활시킬 수 있게 해줬고, 대문자 M으로 위상을 높였으며, 그 유산을 계승할 수 있게 도왔다. 이 유명한 이름은 이제 매년 판매되는 300만 권 이상의 고급 노트와 관련 문구류에서 볼 수 있다.

Fig.1.

천으로 된
접이식 정원 의자
TEXTILE GARDEN
FOLDING CHAIR
(1850년대)
작자 미상
1850년대–현재

크루즈선 갑판에서 처음 사용된 천으로 만든 접이식 정원 의자는 그 기원을 배에서 찾는 게 맞겠다. 이 의자는 분명 예전부터 선원들이 선상의 공간을 절약하기 위해 사용한 해먹에서 시작됐을 것이다. 의자의 캔버스 천은 대개 선명한 색의 줄무늬로 돛의 모습을 닮아 있으며, 펼쳐진 채 줄지어 있는 빈 의자들과 바람에 천이 흔들리는 모습은 항해 중인 소함대를 보는 듯하다. 또한 의자의 디자인은 바닷가에서 매우 실용적이다. 실외용 제품으로서 접이식 정원 의자는 계절상품이고, 궂은 날이나 추운 계절에는 납작하게 접어서 공간을 절약해 간단히 보관할 수 있다. 배에서 갑판 아래에 넣거나 정원 창고에 두기에 매우 편리하다. 예상치 못한 즐거운 효용이 있다면, 이 의자는 휴식을 취할 수밖에 없도록 디자인된 듯하다. 천 의자에 등을 세우고 꼿꼿이 앉는 것이 불가능하기에 저절로 기대앉게 된 것이다. 재밌는 유래와 실용성을 차치하더라도, 천으로 된 접이식 정원 의자는 궁극의 노동 절약형 제품으로서 게으름을 최대한 만끽하게 한다.

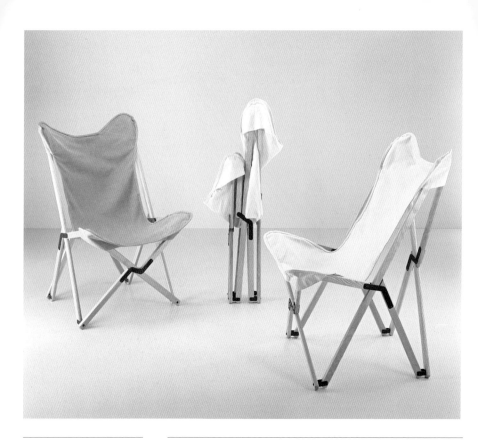

트리폴리나 접이의자
TRIPOLINA FOLDING CHAIR (1855년경)

조셉 비벌리 펜비(연도 미상)
1930년대
가비나(Gavina)
1955년–현재
시테리오(Citterio)
1960년대–현재

세계적인 아이콘이 된 이 접이의자는 1955년경 영국의 조셉 비벌리 펜비Joseph Beverly Fenby가 고안한 것으로, 영국군 군사 작전 중 장교들이 사용하기 위한 것이었다. 펜비는 1877년에 특허를 출원했다. 이 의자의 실용주의적 외형과 부가 장식이 전혀 없는 디자인은 상류층을 위한 19세기 가구에서 거의 찾아볼 수 없는 현대성을 전한다. 이 '현대 정신'은 전쟁터에서 사용하도록 경량성과 견고성을 요구한 데서 비롯됐으며, 60여 년 후 본격적으로 생산에 적합한 의자의 원형을 탄생시켰다. 캔버스 천 대신 가죽을 사용한, 약간 발전된 모델이 1930년대 이탈리아에서 트리폴리나란 이름의 가정용 제품으로 제작됐다. 트리폴리나는 캔버스 천 또는 가죽 부분이 4개 지점에서 지탱되는 방식이기 때문에, 지지가 잘 안 되기로 유명한 X자 틀의 데크 의자보다 훨씬 복잡한 3차원 접이 구조를 사용한다. 하지만 아직 나무가 제대로 지탱하기에 역부족이라는 단점이 있다. 이것은 많은 천걸이 형식의 시트slung seats가 가진 문제이기도 하다. 트리폴리나 접이의자의 존재는 다른 시대와 용도를 연상시키지만, 그 스타일은 처음 생겨난 이후 끊임없이 어떤 시대에나 두드러졌다.

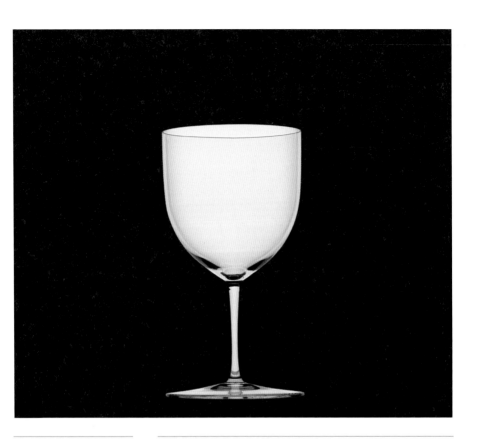

롭마이어 크리스털 드링킹 세트
LOBMEYR CRYSTAL DRINKING SET
(1856년)

루트비히 롭마이어
(1829–1917년)
롭마이어 1856년–현재

루트비히 롭마이어Ludwig Lobmeyr는 오스트리아의 한 유리 제품 전문 가족회사의 일원으로, 혁신적이고 많은 이가 찾는 크리스털 잔들을 개발함으로써 자신의 디자인 유산을 더했다. 롭마이어는 유리 디자인에 대한 열정과 이해가 남달랐다. 1851년 런던 대박람회에서 동양, 그리스, 로마, 베네치아의 유리 작품을 보고 유리에 에나멜 작업과 채색을 실험하기 시작했다. 1856년에는 '무슬린' 유리라고 알려진 제품을 개발했다. 두께가 몇 mm에 불과하고 무늬를 새겨야 하는 크리스털은 생산하기 매우 까다로웠다. 일일이 수작업으로 불어 잔 모양을 만들고, 자르고 조각하고 광내는 모든 과정에 세부 요소와 마무리까지 정확히 할 수 있는 숙련된 장인 열 명 이상이 필요했다. 와인 디켄터와 고블렛부터 롭마이어 크리스털 드링킹 세트까지 다양한 무슬린 유리 제품군을 생산했다. 와인 애호가들은 이 드링킹 세트에 열광했다. 아주 얇은 잔 덕분에 와인과 입술이 최대한 가까이 닿는 느낌을 좋아한 것이다. 장식적이지 않고 섬세한 크리스털 잔은 시대를 초월하는 매력이 있다. 100년 후에 디자인됐어도 전혀 어색하지 않았을 것이다. 수작업 제품군은 지금도 여전히 여러 수집가들과 최고급 레스토랑 사이에서 수요가 높다.

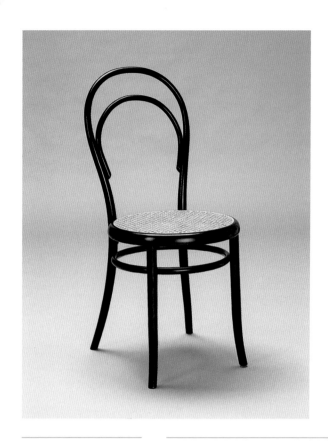

NO.14 의자
CHAIR NO. 14 (1859년)

마이클 토넷(1796–1871년)
게브뤼더 토넷 1859년–현재

No. 14 의자는 특별한 이름도 없고 숫자뿐이다. 고급 가구 제작자 마이클 토넷Michael Thonet과 그 아들들의 광범위한 카탈로그에서 눈에도 잘 띄지 않는 제품이다. 이 겸손한 익명성 때문에 자그마한 No. 14 의자가 실은 가구 역사에 엄청난 존재감을 자랑한다는 사실을 간과할 수도 있다. 1859년 토넷이 디자인한 이 의자가 남다른 점은 단순히 그 형태보다는 생산 자체에 있다. 1850년대에 토넷은 증기로 나무를 구부리는 공정을 개발했다. 이 '휜 목재bentwood' 방식으로 그 시대 스타일을 단순화한 제품 생산이 가능해졌으며, 제작 시간과 숙련된 노동면에서 엄청난 해방을 이뤘다. 가구의 대량 생산이 가능해지고, 가구의 각 부분을 나누어 선적하여 저렴한 가격에 현지에서 조립할 수 있게 됐다. 가구 생산의 새로운 선례가 생긴 것이다. No. 14 의자와 관련 가구들은 50년 넘게 모더니즘을 규정한 핵심 주제와 원리를 예견한 셈이다. 마이클 토넷은 1871년 세상을 떠났지만 그 무렵 게브뤼더 토넷Gebrüder Thonet은 세계 최대 가구 공장이 됐다. 지금까지 가장 상업적으로 성공한 의자인 No. 14는 그 불후의 형태와 개념의 매력을 잘 지키고 있다. 19세기의 발전된 기술이 발현된 이 의자는 지금도 신선하고 우아한 유용성을 지닌다.

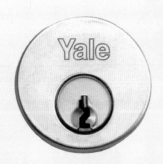

예일 실린더 잠금장치
YALE CYLINDER LOCK
(1861년)

라이너스 예일 주니어
(1821–1868년)
예일 1862년–현재

라이너스 예일 주니어Linus Yale Jr는 자물쇠 수리공의 아들이었으며 지금도 사용되는 자물쇠의 기본 원리들을 고안한 사람이다. 예일은 1851년 곡예 같은 솜씨로 그의 첫 자물쇠를 개발하고 '예일 마법의 확실한 은행 자물쇠Yale Magic Infallible Bank Lock' 라고 이름 붙였다. 그 제품은 망가지기 쉬운 스프링이나 기타 부품들을 사용하지 않았다. 예일은 뾰족한 꼬챙이 같은 도구로도 열 수 없는 방식을 고안했으며, 본인 주장으로는 화약에도 끄떡없다고 한다. 1860년대에 예일은 최초의 혼합형 은행 자물쇠인 모니터 은행 자물쇠Monitor Bank Lock, 예일 이중 다이얼 은행 자물쇠Yale Double Dial Bank Lock를 개발했다. 그 후에 그는 고대 이집트의 핀-텀블러 자물쇠 방식을 이용해 자신의 실린더 자물쇠 기반으로 삼았다. 이 실린더 잠금장치로 1861년, 1865년, 1868년에 특허를 받았다. 예일은 헨리 타운Henry Towne과 함께 필라델피아에 예일 자물쇠 제조사Yale Lock Manufacturing Company를 설립하고 공사를 시작한 지 3개월 만에 세상을 떠났다. 그럼에도 예일사는 1879년 통자물쇠(맹꽁이자물쇠), 체인 호이스트chain hoist (무거운 물건을 들어 올리는 장치)와 트럭 분야까지 사업을 확장하며 가장 인정받는 자물쇠 제조업체가 됐다.

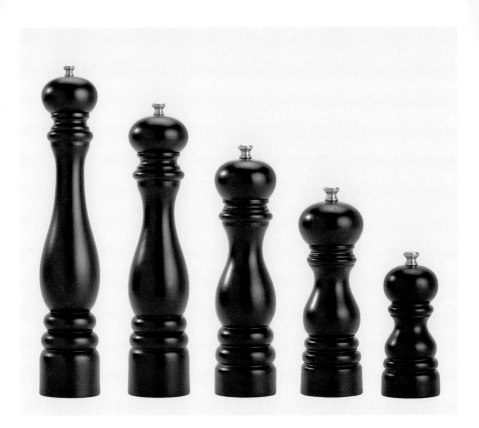

푸조 페퍼 밀
PEUGEOT PEPPER MILL (1874년)

장-프레데릭 푸조
(1770–1822년)
장-피에르 푸조
(1768–1852년)
푸조 1874년–현재

17.5cm 프로방스 모델은 1810년 프랑스 동부에 설립된 푸조에서 생산하는 80여 종의 후추 분쇄기 중 하나일 뿐이겠지만 의심의 여지없이 가장 인정받는 제품이다. 1874년부터 생산된 이 모델은 푸조의 연 판매량 200만 개 중 가장 인기 있는 제품이기도 하다. 전통적으로 보이지만, 단순한 디자인 논리, 기술적인 혁신, 분쇄 장치 구축 등은 스타일을 초월한다. 특허 받은 조절식 기계 장치는 이중 나선형 톱니를 사용해서 후추 알갱이를 나르고 채운다. 먼저 알갱이를 부수고 그다음 곱게 간다. 이런 장치들은 신뢰성과 내구성을 보장하기 위해 표면 경화 강철로 만든다. 1850년 처음 사용된 푸조의 엠블럼에 사자가 채택된 이유도 짐승의 강한 턱과 원제품에 쓰인 주철 칼날과의 연관성 때문이었다. 오늘날 내부 장치는 쉽게 부서지지 않는 열연 강판heavy-gauge processed steel으로 만들어진다. 1810년에 푸조 형제Jean Frédéric Peugeot, Jean-Pierre Peugeot는 가정의 방앗간을 철공소로 전환했으며, 1818년에는 공구 생산 특허를 받았다. 1874년 이래로 푸조는 페퍼 밀의 선도적인 제조업체로서 자리를 굳게 지키고 있다.

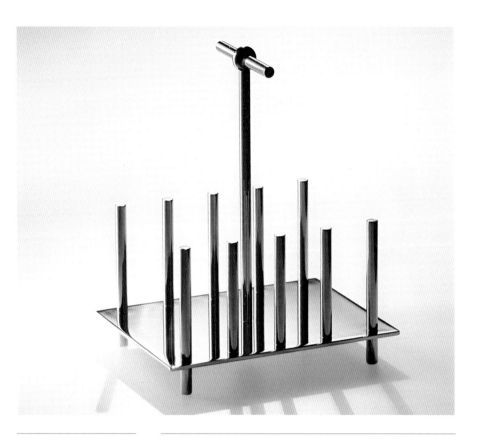

토스트 랙
TOAST RACK (1878년)

크리스토퍼 드레서
(1834–1904년)
허킨 & 히스 1881–1883년
알레시 1991년–현재

독일의 바우하우스에서 나온 오브제처럼 보이지만, 영국 디자이너 크리스토퍼 드레서Christopher Dresser가 디자인한 이 토스트 랙은 바우하우스 개교보다 40년 이상 앞서 만들어졌다. 드레서의 작업은 20세기 초반 모더니스트들에게 찬사를 받았지만 그는 종종 단순한 기하학 형태들을 사용하여 독특한 미학으로 디자인을 했다. 드레서는 단일한 양식이나 융통성 없는 엄격한 원칙을 고집하진 않았지만, 은 제품에서 재료를 경제적으로 사용하는 데 집중했으며 제품 표면에 대부분 아무 장식이 없었다. 이런 그의 스타일은 이 제품에서 명확히 볼 수 있다. 원통형 막대 10개가 직사각 판에 박혀 있다. 그중 4개는 발처럼 아래로 길게 내렸고, 6개는 판 아래에서 리벳처럼 두들겨 고정했다. 이런 부분은 일본 금속 세공 방식에서 영감을 얻은 것으로 보인다. T자 손잡이도 일본풍 모티프인데, 드레서는 이 요소를 그의 여러 다른 디자인에 사용했다. 1876년 일본을 방문한 그는 유럽 디자이너로서는 처음으로 일본에 직접 가 본 사람이었다. 토스트 랙은 본래 드레서가 수년간 일한 영국 회사 허킨 & 히스Hukin & Heath에서 제조했으며, 1991년 알레시Alessi에서 스테인리스 스틸로 다시 생산했다.

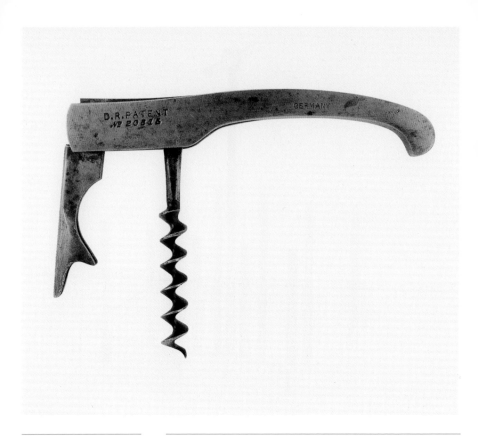

웨이터의 친구
코르크스크루
**WAITER'S FRIEND
CORKSCREW (1882년)**

카를 F. A. 빈케(연도 미상)
1882년–현재

카를 F. A. 빈케Karl F. A. Wienke의 '웨이터의 친구' 원본 디자인은 1882년 독일 로스토크에서 특허를 얻었으며, 지금까지 거의 동일하게 유지됐다. 단순함, 실용성, 적당한 가격선의 집합체인 독보적인 싱글 레버 코르크스크루는 전 세계적으로 여전히 대량 생산된다. 웨이터 혹은 버틀러의 친구로 불리는 이 제품은 작게 접기 쉽고 길이가 11.5cm로 주머니에 넣기 편해서 웨이터들에게 엄청난 인기를 얻었다. 빈케의 특허 도면에는 안으로 넣는 부속물이 3개 달린 강철 손잡이 레버가 그려져 있다. 세 부속물은 각각 와인의 금속 포일 실seal을 자르는 칼, 나선형 코르크스크루 와이어, 코르크를 제거할 때 지렛대 역할로 병의 가장자리를 잡는 버팀대다. 몇몇 독일 회사, 특히 졸링겐의 에두아르트 베커Eduard Becker에서 '웨이터의 친구'를 생산했다. 라이벌 디자인들이 성공을 거뒀음에도 빈케의 코르크스크루는 웨이터뿐 아니라 와인 애호가들에게 계속 사랑받는다. 저렴한 강철 제품부터 견고한 ABS 플라스틱 손잡이, 스테인리스 스틸 미세톱니가 붙은 칼, 5중 테플론 코팅 스크루를 쓴 최첨단 모델까지, 복제품이 넘쳐나지만 빈케가 특허 받은 기본 디자인과 기능은 정확히 같은 방식으로 유지된다.

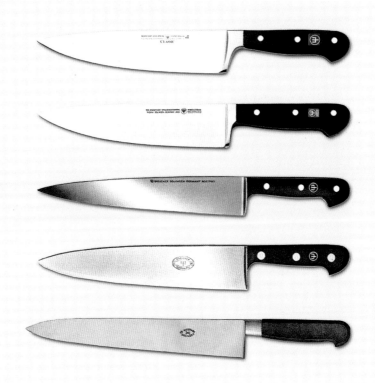

뷔스토프 클래식 칼 시리즈
WÜSTHOF CLASSIC KNIVES (1886년)

에드 뷔스토프
드라이작베르크 디자인 팀
에드 뷔스토프
드라이작베르크
1886년–현재

뷔스토프 클래식 칼 디자인은 1886년 처음 나온 후 거의 바뀌지 않았다. 독일 졸링겐에 있는 에드 뷔스토프 드라이작베르크Ed Wüsthof Dreizackwerk에서 디자인하고 제작한 이 클래식 시리즈는 전 세계의 전문 요리사들과 가정에서 요리하는 사람들을 위해 만들어졌다. 이 디자인의 아름다움과 성공은 고도의 장인 정신과 고품질 재료가 결합해 이끌어낸 간결한 형태와 편리함에 있다. 산업혁명 초기에 나오기 시작한 뷔스토프 클래식 칼은 하나의 스테인리스 스틸을 연마해 만듦으로써, 손잡이에서 칼날이 빠지거나 손잡이가 파손되는 문제를 아예 없애버렸다. 슴베가 칼날과 손잡이의 중심을 형성하며 그대로 드러난다. 모양을 찍어내거나 용접하거나 짧게 자를 필요가 없기 때문에 칼의 형태와 구조면에서 약점이 없다. 손잡이에 박힌 3개의 특징적인 리벳은 튼튼한 부착을 위한 명쾌한 방법이며, 세 부분으로 된 구조는 최대의 강도, 안전성, 균형, 중량을 위해 현명하게 디자인된 칼을 만들어낸다. 뷔스토프 클래식 제품군은 지금도 여전히 생산되며 형태와 재료의 간결함과 가식 없는 속성으로 지속적인 인기를 얻고 있다.

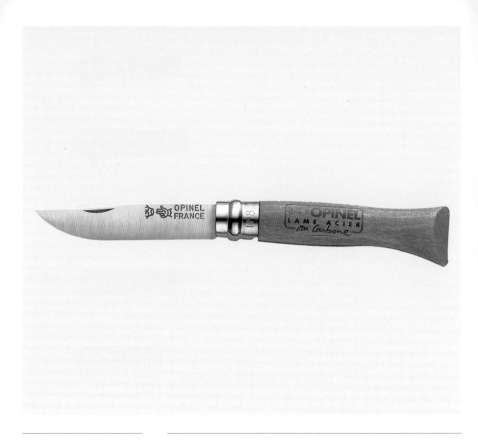

오피넬 칼
OPINEL KNIFE
(1890년)

조셉 오피넬(1872–1960년)
오피넬 1890년–현재

배나무와 카본 스테인리스 스틸로 만들어진 이 주머니칼은 양의 탈을 쓴 늑대라고 말할 수 있다. 아담한 크기에 기분 좋은 촉감, 우아한 형태와 더불어 실제로 자를 수 있는 날카로운 칼날을 가졌기 때문이다. 감쪽같이 숨겨진 곳에서 날이 튀어나와 사람들을 놀라게 한다. 조셉 오피넬Joseph Opinel이 이 칼을 디자인한 건 19살 때였다. 그는 프랑스 사부아 지역 공구 제작자의 아들이었다. 이 지역은 도끼, 낫, 전지용 칼 제작으로 유명했다. 처음에 오피넬은 몇몇 친구들을 위해 칼을 만들었다가 성공을 거두자 본격 생산에 들어갔다. 필요한 나무의 양을 정확하게 잘라내는 기계를 개발함으로써 손잡이를 약하게 만들지 않고도 칼날을 품을 수 있도록 틈을 내는 방법을 마련했다. 그 결과 나온 유기적인 형태는 3.5cm 칼날이 있는 no. 2 제품부터 12cm 칼이 있는 no. 12까지 손 안에 완벽하게 쥐어진다. 여느 좋은 도구가 그렇듯, 이 칼도 유지와 관리가 필요하다. 쉽게 쓰고 버리는 이 시대에 흥미로운 과제다.

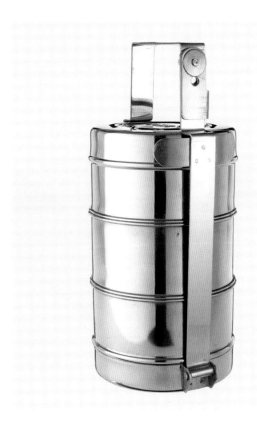

티핀
TIFFIN (1890년경)

작자 미상
1890년경–현재

'티핀'은 간단한 점심식사를 뜻하는 인도 영어Anglo-Indian 단어다. 전자레인지와 패스트푸드 식당이 생기기 전에 티핀은 갓 만든 따뜻한 집밥을 인도 근로자들이 일터에서 즐길 수 있는 유일한 방법이었다. 전통적인 티핀은 서너 개의 둥근 스테인리스 스틸 용기로 구성되며, 층층이 쌓아 한 묶음이 된다. 각각의 용기는 금속 돌출부가 있어서 전체를 감싸는 손잡이가 달린 테두리 안에 매끄럽게 끼워진다. 금속 용기는 열전도율이 좋아서 음식을 따뜻하게 유지하는 데 도움이 된다. 그러나 이 방식의 가장 큰 장점은 여러 가지 음식을 섞이지 않게 운반할 수 있다는 점이다. 티핀의 배달 시스템은 100년 전 영국령 인도 제국에서 시작됐다. 드하바왈라dhabawallahs라는 배달부들이 영국인 근로자들에게 점심을 배달하면서 나타나게 됐다. 티핀 용기가 인도에서 생겨 널리 퍼지고 발달하게 된 것은 효율적인 디자인과 드하바왈라 덕분이다. 뭄바이 한 곳에서만도 거의 20만 끼 분량의 식사가 매일 이 배달 체계로 운반된다.

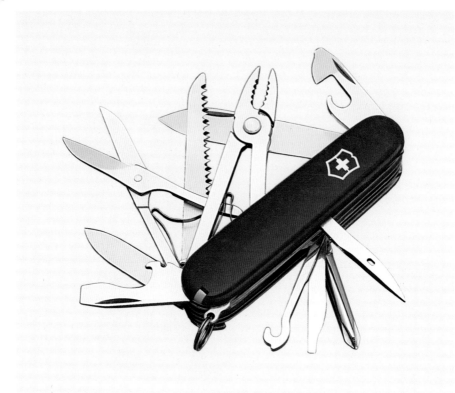

스위스 군용 칼
SWISS ARMY KNIFE
(1891년)

카를 엘스너(1860–1918년)
빅토리녹스 1891년–현재

스위스 군용 칼의 유명한 모양은 군인을 위한 유용한 도구로
시작했다. 쉽게 알아볼 수 있는 스위스 십자가 모티프를 사용한
현대적인 칼은 성능이 우수하고 기능이 뛰어나며 다목적 용도의
도구라는 말과 동의어가 됐다. 카를 엘스너Karl Elsener는 칼
제작자로서 훈련을 쌓았고 1891년 스위스 군대에 처음 군인용 칼을
납품했다. 그는 25명의 동료들과 함께 스위스 칼 제작인 협회를
설립하고 재료를 공유함으로써 생산을 용이하게 하고자 했다.
그러나 군용 칼이 성공하지 못하면서 엘스너는 큰 빚을 졌다. 그는
단념하지 않고 무게 문제와 제한된 기능을 바로잡아 1897년 발전된
디자인을 등록했다. 그 디자인의 기능성과 작은 포켓 사이즈의
아름다움으로 스위스 군대의 인정을 받았고 곧이어 일반 대중
시장에서도 인기를 얻게 됐다. 다시 디자인한 칼은 처음 것보다 더
우아한 윤곽을 가졌고, 여섯 가지 도구에 2개의 스프링만 사용했다.
엘스너는 성장하는 회사에 자신의 어머니 빅토리아의 이름을 따서
붙였다가, 1921년에 스테인리스 스틸의 국제적인 명칭 'inox'를
더해 빅토리녹스Victorinox로 정했다. 오늘날 빅토리녹스 브랜드는
디자인과 기능에서 초창기의 이상을 공유하는, 백여 가지에 이르는
제품들을 보유했다.

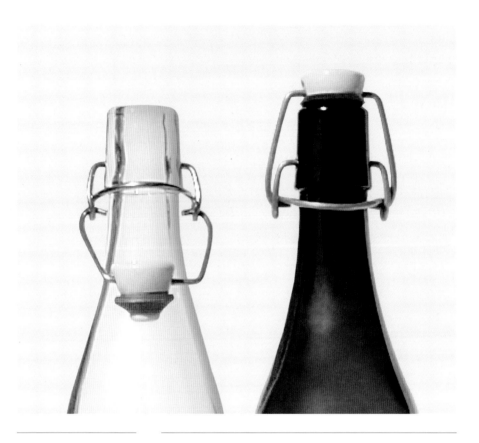

후터 마개
HUTTER STOPPER
(1893년)

칼 후터(연도 미상)
1893년경–현재

병 입구를 막기 위해 코르크를 사용하던 시절, 1875년에 샤를 드 퀴펠트Charles de Quillfeldt가 발명한 라이트닝 마개lightning stopper는 맥주와 병 음료업계에 혁명을 일으켰다. 이러한 병마개를 만드는 일을 헨리 윌리엄 퍼트넘Henry William Putnam이 최초로 시도했는데 1859년에 코르크가 빠지지 않도록 두꺼운 철사 죔쇠를 만들었다. 샤를 드 퀴펠트의 디자인은 단순히 코르크에 딸린 원반형 고무를 지레 장치로 병 입구를 막는 것이었다. 드 퀴필트의 특허에 결정적인 개선이 이뤄진 것은 1893년으로, 칼 후터Karl Hutter가 점점 끝이 좁아지는 도자기 마개에 고무를 끼워 덧붙였을 때다. 다시 막기도 너무나 쉬웠다. 그의 발전된 후터 마개 혹은 '스윙톱swing-top' 덕분에 더 이상 병의 목이 코르크를 보호하기 위해 백조처럼 길 필요가 없게 됐다. 1920년대에는 간단한 금속 병뚜껑Crown Cap에 왕좌를 양보하긴 했지만 이미 대중의 의식에 지울 수 없는 흔적을 남겼다. 후터 마개 형식은 네덜란드 맥주 회사 그롤쉬Grolsch에서 여전히 사용한다. 이 회사는 1897년부터 스윙톱 마개를 채택했고 효과적으로 이를 독특한 브랜드 경험의 일환으로 만들었다.

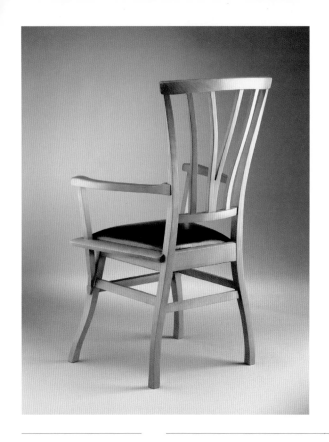

블루멘베르프 의자
BLOEMENWERF
CHAIR (1895년)

앙리 반 데 벨데
(1863–1957년)
소시에테 앙리 반 데 벨데
(1895–1900년)
반 데 벨데 1900–1903년
아델타 2002년–현재

1895년 앙리 반 데 벨데Henry van de Velde는 브뤼셀 수도권인 '우클'에 지은 그의 블루멘베르프 주택을 공개하고 조롱을 받았다. 그러나 이 일은 하나의 예술 작품으로서의 주택이라는 새로운 이상을 분명히 드러낸 중요한 사건이었고, 아르누보를 위한 초기 시장을 제공함과 동시에 빈 공방Vienna Workshop의 종합예술 작품Gesamtkunstwerk을 미리 보여줬다. 화가이던 반 데 벨데는 부유한 장모의 지원으로 1890년대 초 장식과 응용미술로 분야를 바꿨다. 질이 낮은 대량 생산과, 불필요한 장식으로 기본 형태를 꾸미는 것 모두에 그는 반기를 들었다. 가구도 이런 합리적인 관점에서 만들었다. 이를테면 식탁 가장자리와 중앙은 황동으로 만들어 뜨거운 그릇 자국이 식탁 표면에 남지 않게 했다. 반면 너도밤나무로 만든 식탁의자는 조화와 편안함을 갖춰 18세기 영국의 '소박한' 디자인을 생각나게 할 뿐 아니라 독특한 현대적 감성의 출발점을 제시했다. 1895년부터 소시에테 앙리 반 데 벨데Société Henry van de Velde에서 가구를 생산해 반 데 벨데 명성의 초석을 마련했다. 블루멘베르프 의자는 2002년 독일 아델타Adelta에서 11종의 반 데 벨데 복제품을 생산하며 다시 나오게 됐다.

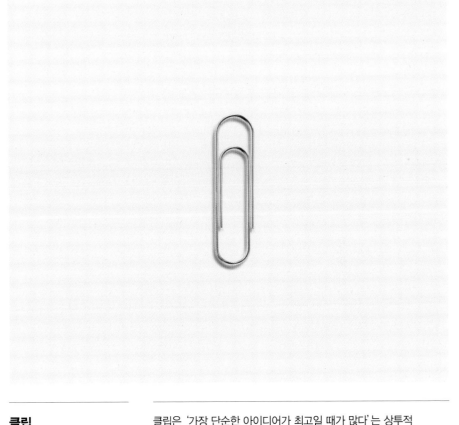

클립
PAPERCLIP (1899년)
요한 발러(1866–1910년)
1899년–현재

클립은 '가장 단순한 아이디어가 최고일 때가 많다'는 상투적 표현을 뒷받침하는, 단순 기술의 발명품 중 하나다. 오늘날 클립은 최적의 크기로 다듬어졌다. 즉 강철 철사의 길이는 9.85cm, 직경은 0.08cm로 적정한 장력과 견고함을 제공한다. 클립은 노르웨이 발명가 요한 발러Johan Vaaler가 1899년에 개발했고, 1900년 미국 발명가 코닐리어스 브로스넌Cornelius J. Brosnan이 자신의 '코나클립Konaclip'을 선보였다. 오늘날 우리가 아는 이중 타원 모양의 클립은 영국의 젬 매뉴팩처링Gem Manufacturing에서 디자인한 것이다. 발러의 원래 디자인보다 모서리가 하나 더 있었는데, 금속에 긁히지 않도록 종이를 보호하기 위해서였다. 다른 디자인들도 쏟아졌다. 엉키지 않는 '아울owl', 두꺼운 종이 뭉치에 적합한 '아이디얼ideal', 미끄러지지 않는다는 말 그대로인 '논 스키드non-skid' 등이 있었다. 그럼에도 노르웨이는 여전히 클립의 정신적인 고향이다. 이를 보여주는 일화가 있다. 제2차 세계대전 당시 나치가 노르웨이 사람들에게 왕의 모습이 있는 단추를 사용하지 못하게 하자, 그 노르웨이인들은 클립을 착용하기 시작했다. 체포될 위험을 무릅쓰고 평화적으로 기계적 우수성을 과시한 것이다.

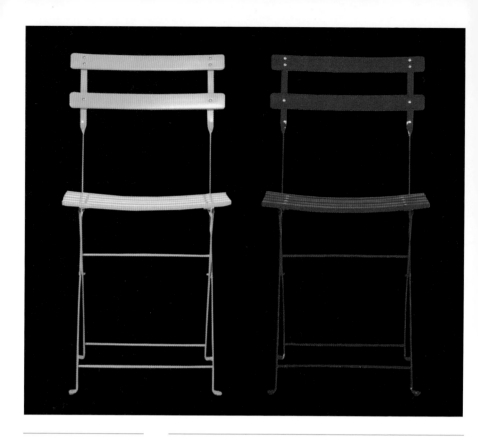

정원 의자
GARDEN CHAIR (1900년대)

작자 미상
1900년대
해비타트(Habitat)
1998년–현재

지금은 어디서나 흔히 볼 수 있는 정원 의자는 20세기 초 파리 공공장소에 첫선을 보였다. 여전히 정원, 공원, 작은 식당이나 카페 등에서 사용되는 이 의자 디자인의 인기 비결은 기능성과 스타일에 있다. 접이의자의 시초는 르네상스 직전으로 거슬러 올라간다. 접는 의자가 점차 일반화되면서 접는 방식도 다양해지고 관련 기술도 자연히 발전했다. 19세기에 들어오면서 접이의자는 정기적으로 좌석을 재배치하고 치워야 하는 공공장소 어디든 널리 사용됐다. 접이의자는 또한 사용하지 않을 때는 보관 공간을 적게 차지하는 장점도 있었다. 정원 의자의 접이식 디자인은 좌석 아래 양측면에 X자 형태의 중심에서 교차하여 접는 간단한 방식이다. 이 정원 의자는 이전의 나무로 된 접이의자들에 비해 현저히 가볍고 가는 금속관 틀을 사용한다. 또한 날씬한 금속 구조로 인해 부피가 줄었으며 이전에는 볼 수 없던 우아함과 공간 절약의 이점도 제공했다. 나무랄 데 없는 이 의자의 디자인은 절제된 스타일과 높은 실용성으로 야외용 의자의 전형적인 형태가 됐다.

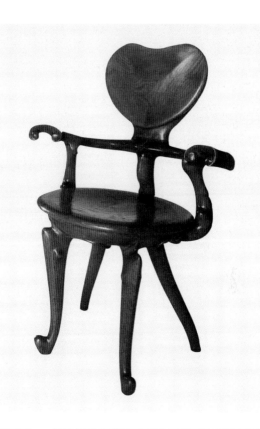

칼벳 의자
CALVET CHAIR
(1902년)

안토니 가우디
(1852–1926년)
카사 이 바르데스 1902년
BD 에디시오네스 데 디세뇨
(BD Ediciones de Diseño)
1974년–현재

훌륭한 카탈로니아 건축가 안토니 가우디Antoni Gaudí가 디자인한 첫 가구는 1878년 자신이 사용할 책상이었다. 이후의 가구 디자인은 항상 그가 설계한 건물 인테리어를 위해 특별 제작했다. 카사 칼벳Casa Calvet은 바르셀로나 섬유 생산업자 돈 페드로 마르티르 칼벳Don Pedro Mártir Calvet을 위해 1898년과 1904년 사이에 지었다. 건물 내 사무실 책상과 칼벳 의자를 포함한 오크 가구를 1902년 디자인했고, 이를 카사 이 바르데스Casa y Bardés에서 제작했다. 가우디의 이전 가구에는 비올레르뒤크Viollet-le-Duc 같은 디자이너에서 비롯한 고딕 부흥 운동의 영향이 담겼고, 심지어 자연주의적 장식도 포함했다. 이 의자는 역사적 선례를 재생산하는 데서 벗어났음을 드러낸 작품이다. 가우디는 의자 구조와 장식을 종합했다. 가장 눈에 띄는 것은 유기적이고 조형적인 디자인 특성으로서, 의자의 구성요소들이 다른 요소에서 자라난 듯 보인다. 또한 C자 소용돌이나 구부러진 카브리올 다리 같은 것들은 건축적인 모티프를 떠올리게 한다. 그러나 이런 바로크적 요소들은 전체적으로 가우디의 의자에서 일관되게 나타나는 생명력 넘치는 식물 같은 형태에 포함된다. 같은 방식으로 건물 역시 유기적인 디자인 원리를 따랐다.

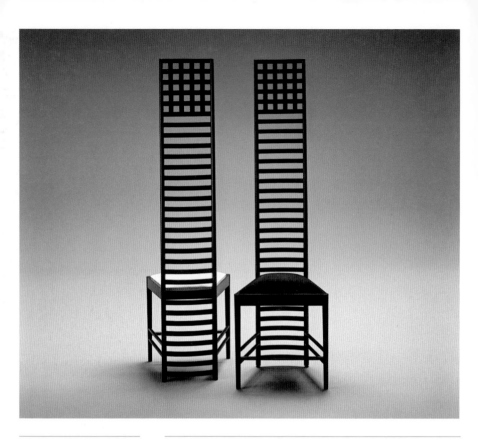

힐 하우스 사다리 의자
HILL HOUSE LADDER
BACK CHAIR (1902년)

찰스 레니 매킨토시
(1868–1928년)
카시나 1973년–현재

찰스 레니 매킨토시Charles Rennie Mackintosh는 20세기 디자인의 가장 중요한 공로자 중 하나로 꼽힌다. 20세기로 넘어오는 시기, 그의 모교 글래스고 미술대학이 주목받기 시작할 즈음 출판업자 월터 블래키Walter Blackie는 매킨토시에게 글래스고 외곽 헬렌스버그에 위치한 자신의 힐 하우스 디자인을 의뢰했다. 블래키는 한 사람이 건물 설계부터 식기와 문손잡이까지 모든 것을 디자인하는 매킨토시의 디자인 방식에 매료됐다. 사다리 의자는 매킨토시가 블래키의 침실을 위해 디자인한 것이었다. 아르누보의 유기적인 자연주의에서 벗어나 일본 디자인의 직선적인 패턴에 영감을 받은 추상적인 기하학 구조를 적용했다. 그는 대비되는 것의 균형을 이루는 일에 흥미를 느껴, 흰색 벽면과 대조적으로 어두운 흑단처럼 만든 물푸레나무를 택했다. 불필요해 보이는 높은 등받이는 방의 공간적 특성을 강화시켰다. 매킨토시는 전체 계획의 통합적인 시각 효과를 당대의 예술 공예 운동이 옹호한 장인 정신이나 소재의 물성보다 더 중요하게 여겼다. 1973년부터 지금까지 이탈리아 가구 회사인 카시나Cassina에서 생산하고 있다.

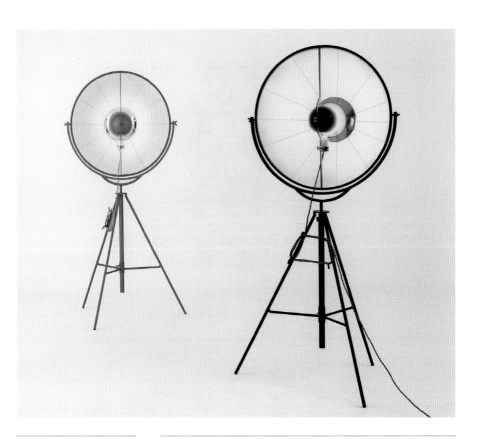

포르투니 모다 램프
FORTUNY MODA LAMP (1903년)

마리아노 포르투니
(1871–1949년)
팔루코 이탈리아(Pallucco Italia) 1985년–현재

새로 발명된 전구를 실험하는 과정에서 마리아노 포르투니Mariano Fortuny는 포르투니 모다 램프를 만들었다. 때때로 기술, 과학, 재료 및 디자이너의 관심사가 합쳐져 독창적인 디자인이 탄생한다. 포르투니 모다 램프가 그런 경우다. 포르투니는 통찰력으로 조명에 따라 무대 세트가 변화하는 것에서 실마리를 얻어 인테리어에서의 간접 조명을 실험했다. 그는 1901년에 이 간접 조명 시스템을 특허로 등록했다. 간접 조명 시스템을 발전시키는 과정에서 그는 포르투니 모다 램프를 디자인해 1903년에 특허를 받았다. 램프의 형태는 디자이너의 다양한 관심사를 말해 준다. 높이를 조절할 수 있고 머리 부분이 돌아가는 점은 카메라 삼각대의 영향을 받은 것으로 보인다. 램프의 갓은 당시 전형적인 전등갓에 기울어지는 기능을 더한 간단한 변형이었다. 포르투니의 천재성은 이러한 요소들을 하나의 형태로 조화롭게 구성한 데 있으며, 이 형태는 지금 보아도 현대적이다. 개념적으로 그의 램프는 분명히 그의 시대보다 앞서 있었으며, 스튜디오에서든 가정에서든 여전히 독특하게 눈길을 끈다.

푸커스도르프 의자
PURKERSDORF
CHAIR (1903년)

요제프 호프만
(1870–1956년)
콜로만 모저(1896–1918년)
프란츠 비트만
뫼벨베르크슈테튼
1973년–현재

요제프 호프만Josef Hoffmann과 콜로만 모저Koloman Moser가 디자인한
이 의자는 빈 근교의 우아하고 스파 같은 리조트인 푸커스도르프
요양원 로비를 위해 만들어졌다. 이곳은 호프만과 빈 공방Wiener
Werkstätte이 디자인했다. 거의 완벽한 정육면체인 푸커스도르프
의자는 건물이 가진 강한 직선의 속성을 이상적으로 보완해준다.
또한 흑백과 기하학적 모티브를 사용하여 요양원을 방문하는
사람들이 기대하는 질서와 차분한 느낌을 강화한다. 이 의자가
보여주는 강력하고 근본적인 기하학은 합리주의를 제시하고
명상적인 느낌을 불러일으키는 반면, 흰색을 사용한 것은 위생에
관한 당대의 새로운 관심을 반영한다. 요제프 호프만 재단은
프란츠 비트만 뫼벨베르크슈테튼Franz Wittmann Möbelwerkstätten에
그의 가구를 재생산할 수 있는 독점권을 부여했으며,
푸커스도르프 의자는 1973년부터 재생산됐다. 모저와 호프만은
둘 다 당시의 과도한 장식에 반대하는 빈 분리파 회원이었다.
요양원의 소박한 건축은 좌석에 사용된 체스판 모양 같은
디테일과 장식이 있는 실내와 대조를 이루며, 과도하게 장식적인
아르누보와 빅토리아 시대 양식으로부터 멀어짐을 보여준다.

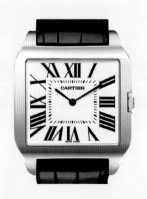

산토스 손목시계
SANTOS WRISTWATCH
(1904년)

루이 카르티에
(1875–1942년)
카르티에 1904년–현재

시계의 역사는 16세기까지 거슬러 올라가지만 손목시계의 역사는
불과 100년 남짓이다. 카르티에 산토스 손목시계는 최초의
상업적인 모델이라고 주장한다. 이 모델은 최초의 '진정한'
손목시계 중 하나이며, 오늘날까지 변함없이 유지되는 디자인은
막대한 영향력을 행사하며 수없이 모방됐다. 이 시계는 카르티에
창립자의 손자인 루이 카르티에Louis Cartier와 하나의 세계적인
이름이 된 회사의 추진력, 귀족적인 고객층 구축으로 만들어졌다.
에드워드 7세가 카르티에에게 '왕의 보석상, 보석상의 왕'이라는
별명을 붙인 이유이기도 하다. 산토스의 주문자는 브라질 조종사
알베르토 산토스-듀몽Alberto Santos-Dumont이었는데(시계의
이름이 됨), 고공을 한참 날고 있을 때도 쉽게 볼 수 있는 시계를
원했다. 그는 1907년 220m 비행에서 처음 이 시계를 착용했다.
이러한 기원은 산토스 손목시계가 견고하고 남성적인 외관 및
금속 시곗줄, 네모난 시계 페이스를 연결하는 두드러진 나사
같은 리벳을 갖추게 된 이유를 설명한다. 산토스 디자인은
남녀 모두에게 매력적이어서 카르티에는 여러 여성용 제품도
지속적으로 생산한다.

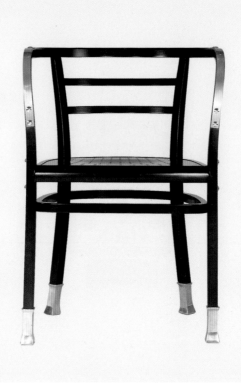

포스트슈파카세를 위한
팔걸이의자
ARMCHAIR FOR THE
POSTSPARKASSE
(1904-1906년)

오토 바그너(1841–1918년)
게브뤼더 토넷
1906–1915년
독일 게브뤼더 토넷
1987년–현재
빈 게브뤼더 토넷
2003년–현재

오스트리아 건축가 오토 바그너Otto Wagner는 1893년 오스트리아 우정 저축 은행인 포스트슈파카세를 위한 공모에 당선됐다. 포스트슈파카세는 통합적인 하나의 작품으로 디자인됐다. 유리 천장으로 된 입구, 가변형 사무실 벽, 알루미늄으로 된 외벽과 실내 장식재 및 가구로 이뤄졌다. 바그너는 현대적이고 합리적인 스타일로 나아가는 그의 철학을 이 프로젝트에 적용했다. 1904년 바그너는 차이트 의자Zeit Chair (1920년경)를 약간 수정했으며, 토넷에서 그 디자인을 생산했다. 이 팔걸이의자는 등받이, 팔걸이, 앞쪽 다리까지 하나의 기다란 휜 목재로 만든 최초의 의자다. D자 시트와 등받이를 더 안전하게 지지하기 위해 U자 철재 버팀대가 추가됐다. 팔걸이가 있는 것과 없는 것이 있는데, 여전히 효율적인 재료 사용과 뛰어난 안락함으로 인정받는다. 의자의 견고성을 높이도록 스터드, 발굽, 판 등의 금속 장식 요소가 더해져, 특별한 용도를 위한 의자가 주문 제작됐다. 당시 희귀한 알루미늄으로 장식한 최고급 제품은 중역 사무실에서 사용됐다. 이 의자는 1911년에 많은 회사에서 다양한 버전을 따라 만들어 팔 만큼 인기 있었고, 여전히 지금도 생산된다.

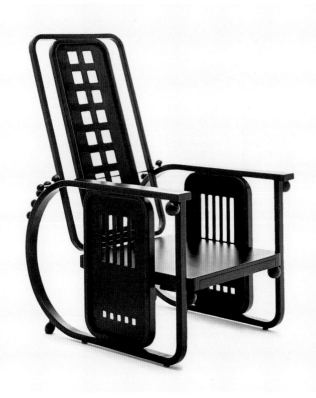

지츠마시너
SITZMASCHINE
(1905년)

요제프 호프만
(1870–1956년)
야콥 & 요제프 콘
1905–1916년
프란츠 비트만
뫼벨베르크슈테튼
1997년–현재

지츠마시너 또는 '앉는 기계'는 20세기 초 빈의 대표적인 디자이너 요제프 호프만이 디자인했다. 이 의자는 하나의 기계로 간주해야 한다는 것을 말하기 위해 디자인됐으며, 실제로 모든 부분을 기계로 만들었다. 이 의자가 주는 기계적인 인상은 역사적이거나 전통적인 장식을 완전히 배제함으로써 생긴다. 의자의 형태를 지배하는 것은 오로지 기하학과 직선, 곡선, 면의 변화, 비움과 채움뿐이다. 의자의 등받이와 시트는 간단한 D자 만곡부 사이에 매달린 (옆면의 두 패널을 반복하는) 2개의 직사각형이다. 기계 같은 특성은 등받이를 올렸다 내렸다 하는 메커니즘으로 강화된다. 등받이 뒷면의 막대가 D자 틀에 장착된 구에 걸리는 위치를 움직여 등받이의 기울기를 조절할 수 있다. 이 의자는 논리와 기능주의의 전형이다. 제조업체인 야콥 & 요제프 콘Jacob & Joseph Kohn은 휜 목재 가구를 대량 생산하는 선도적 개척자 중 하나였다. 이 디자인은 휜 목재 기술로 구현하기에 적합한 간단한 유닛들을 반복 생산할 수 있다는 점을 영리하게 이용했다. 찰스 레니 매킨토시의 기하학적 패턴에 영향을 받은 듯한 호프만은 대량 생산 체제로 쉽게 전환될 수 있는 유사한 스타일을 옹호했다.

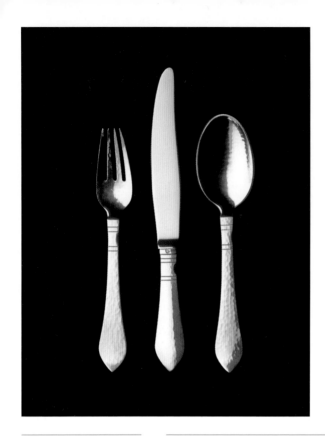

콘티넨탈 은 커틀러리
CONTINENTAL SILVER CUTLERY (1906년)

게오르그 옌센
(1866–1935년)
게오르그 옌센 1906년–현재

콘티넨탈 은 커틀러리는 덴마크 은세공사 게오르그 옌센Georg Jensen의 공방에서 나온 첫 주요 커틀러리(나이프, 포크, 스푼 등의 식탁용 날붙이) 모델이었다. 옌센이 섬세하게 수공으로 만든 은제품은 세계적인 명품의 대명사로 여겨지나, 그가 처음 1904년 코펜하겐에서 공방을 시작했을 때 그의 작업은 틈새 산업으로 선호하는 사람도 적었다. 콘티넨탈 제품군은 옌센 공방에서 가장 인기 있고 지속적인 은제품 중 하나다. 넘치지 않는 정제된 형태에 단순한 장식과 두드려 만든 표면의 패턴은 관능적이며 조각적이며, 전통적인 덴마크 나무 도구들에 대한 경의를 나타낸다. 옌센은 토착적인 전통에 의지하고 그것에 진보적이고 합리적인 디자인을 불어넣음으로써 20세기 스칸디나비아 디자인의 특징을 정의하는 데 중요한 역할을 했다. 또한 1915년에 이미 유기적 형태의 기존 작업에 현대적인 기하학적 형태를 조합하는 시도를 하면서, 아르누보에서 아르데코로의 전환에서도 중추적인 역할을 했다. 옌센의 작업은 1915년 샌프란시스코에서 열린 파나마–태평양 국제 박람회에서 거물 윌리엄 랜돌프 허스트William Randolph Hearst의 시선을 사로잡았다. 감동을 받은 허스트는 전시 전체를 구입했다.

님펜버그 외투걸이
NYMPHENBURG COAT STAND (1908년)

오토 블뤼멜(1881–1973년)
통합 공방(1984–1990년)
클라시콘(ClassiCon)
(1990년–현재)

뮌헨에 본거지를 둔 오토 블뤼멜Otto Blümel이 디자인한 님펜버그 외투걸이는 독일의 아르누보 양식인 유겐트슈틸의 고전적인 예다. 이 외투걸이는 지나치게 장식이 많은 아르누보의 과도함을 피하면서 아르데코의 명쾌한 직선 장식과 모던한 흐름의 단순성을 반영하여 절제된 디자인을 구현했다. 180cm 높이의 놋쇠와 니켈 도금으로 된 이 제품의 세련되고 단순하며 깔끔한 선은 대량 생산에 적합했다. 이런 '현대적' 디자인은 계속해서 인기를 얻었다. 블뤼멜은 건축과 회화를 모두 공부했으며 1907년 뮌헨에 있는 수공 예술을 위한 통합 공방Vereinigte Werkstätte für Kunst im Handwerk 디자인 분야의 책임자가 됐다. 이 외투걸이에서는 공예에 대한 블뤼멜의 이해가 가장 세련되고 합리화된 형태로 표현됐다. 이런 공예와의 관련으로 그는 제1차 세계대전 후 독일 미술과 공예 디자인의 홍보 및 찬양을 위한 미술관인 '베르덴펠스 박물관 연합회Museumsverein Werdenfels의 향토 박물관the Heimatmuseum branch' 설립에 도움을 주면서 문자 그대로 디자이너 일을 맡았다.

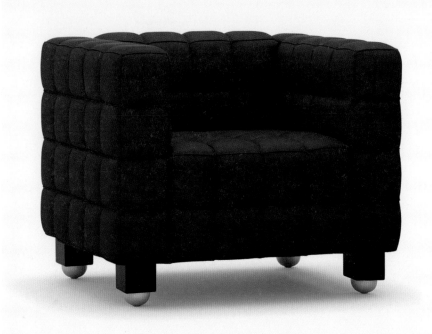

쿠부스 안락의자
KUBUS ARMCHAIR
(1910년)

요제프 호프만
(1870–1956년)
프란츠 비트만
뫼벨베르크슈테텐
(1973년–현재)

쿠부스 안락의자를 보면, 이것이 부에노스아이레스에서 전시된 해인 1910년보다 더 늦은 해에 생산됐으리라 여기는 것도 무리는 아니다. 디자이너 요제프 호프만은 빈 모더니즘Viennese Modernism을 형성하는 데 중요한 역할을 했다. 1903년에 빈 공방을 공동 창립했으며, 대량 생산에 의해 미학적인 가치를 잃고 있는 장식예술을 구하고자 했다. 호프만은 '완전한 예술 작품'이라는 오토 바그너의 생각에 귀 기울였으며, 그래서 건축가가 디자인의 모든 측면에 관여하는 것이 옳다고 믿었다. 의자는 나무틀과 폴리우레탄폼으로 이뤄졌고 검은 가죽을 씌웠다. 단순한 정육면체 형태를 선호한 호프만의 미학이 쿠부스 의자의 정사각형 패턴과 엄격하고 직선적인 모양에서 진정으로 구현됐다. 인간 삶의 모든 부분에 좋은 디자인을 들여오자는 빈 공방의 목표는, 독창적이며 수공적인 디자인의 고품질 생산에 전념하고 예술적 실험을 강조하는 것과는 어울리지 않는다. 그 프로젝트는 필연적으로 비용이 많이 들고 소수를 위한 것이었지만 모더니즘의 선구자적 역할을 했다. 1969년 요제프 호프만 재단은 프란츠 비트만 뫼벨베르크슈테텐에 쿠부스 안락의자를 독점적으로 만들 수 있는 권리를 부여했다.

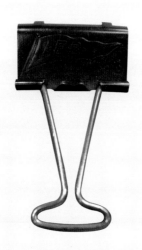

바인더 클립
BINDER CLIP (1911년)

루이스 E. 발츠레이
(1895–1946년)
LEB 매뉴팩처링
(1911년–현재)

루이스 E. 발츠레이Louis E. Baltzley가 발명한 바인더 클립은
단순하지만 낱장 종이들을 묶기에 탁월한 디자인이다. 발츠레이는
자신의 아버지 에드윈에게서 이 우아한 고정 장치의 영감을 받았다.
에드윈은 작품을 많이 쓰는 작가였다. 원고를 묶는 전통적인
방법은 종이에 구멍을 뚫고 실로 엮는 방식이었다. 따라서 지면을
넣거나 빼야 할 경우 번거로운 과정을 요했다. 발츠레이는 바인더
클립으로 완벽한 해결책을 제시했다. 속이 빈 삼각형 모양의 검은
집게 부분은 강하지만 유연하게 구부러지는 금속으로 만들었다.
손잡이는 접힌 상태에서는 경사면을 지렛대 삼아 집게를 벌려서
종이 묶음을 손쉽게 넣을 수 있고, 편평한 상태에서는 종이
묶음을 고정하는 역할을 한다. 발츠레이는 자신의 회사인 LEB
매뉴팩처링LEB Manufacturing에서 이 제품을 만들었고 후에는 다른
회사들에게 디자인을 허가해 생산하도록 했다. 그는 1915년에서
1932년 사이에 5회 이상 1911년도 디자인을 수정하며 고쳐나갔다.
오늘날 바인더 클립이 이처럼 보편적으로 널리 사용될 줄은 그도
예견하지 못했을 것이다.

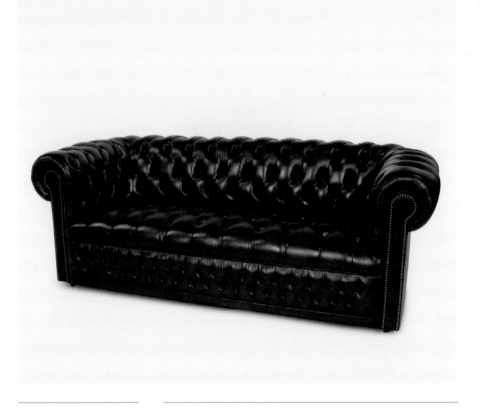

체스터 안락의자와 소파
CHESTER ARMCHAIR
AND SOFA (1912년)

작자 미상
폴트로나 프라우
1912–1960년, 1962년–현재
1912년–현재

체스터 안락의자와 소파는 에드워드 시대 영국 클럽과 시골 주택의
고전적인 팔걸이의자에서 영감을 얻었다고 보인다. 그러나 이
의자는 오직 의자의 원단, 구조와 제작 기법에 집중하고자 모든
불필요한 재료와 장식을 배제했다. 둥근 팔걸이를 따라 가죽 주름을
잡아 덮는 방식으로 체스터 의자의 트레이드마크를 만들었다.
등받이와 팔걸이는 독특한 체스터필드 다이아몬드 패턴을
만들고자 수공으로 퀼팅 처리했다. 이런 의자를 제작하는 데는
표면을 결정하는 가죽 씌우는 일과 안정된 구조의 뼈대를 만드는
일 모두 똑같이 중요하다. 강철 스프링을 쓴 완충 시스템은 사람
손으로 스프링을 황마 벨트에 묶어 만드는데, 이는 의자의 구조와
손으로 채워 넣은 말총 패딩 모양을 만드는 데 도움을 준다. 정확한
무게를 흡수해 좌석의 출렁임을 최소화할 수 있다. 그 결과 인체를
완벽하게 수용하는 의자가 탄생했다. 이런 세부적인 노력이 오래
지속되는 의자 디자인이 된 비결이다. 잘 건조된 단단한 너도밤나무
소재부터 거위 깃털로 채운 좌석 쿠션, 일일이 장인이 고르고
제화공의 칼로 재단한 가죽 등 모든 요소가 성실하게 만들어졌다.
체스터는 폴트로나 프라우Poltrona Frau의 가장 유명한 모델로 줄곧
남아 있다.

'B' 시리즈 유리 제품
SERIES 'B' GLASSWARE (1912년)

요제프 호프만
(1870–1956년)
롭마이어 1914년–현재

요제프 호프만은 빈에서 유리 제품을 제작하는 J. & L. 롭마이어J. & L. Lobmey사와 그 회사 대표 슈테판 라트Stefan Rath와 오랫동안 친분을 유지했다. 'B' 시리즈 유리 제품은 1910년에 시작된 이 파트너십의 초기 제품이었다. 롭마이어는 호프만의 엄격한 형태를 열정적으로 지지했으며, 오늘날에도 이 시리즈를 만든다. 현대적이면서도 흑백의 형태와 배치가 단순한 이 디자인은 호프만의 작업과 빈 공방(호프만과 콜로만 모저가 1903년에 설립한 응용미술 협동조합)의 대표작으로 꼽힌다. 'B' 시리즈는 호프만–롭마이어 파트너십이 만든 다른 디자인들과 공통점이 있는데, 불어서 만든 크리스털에 검은 브론자이트로 장식했다는 것이다. 보헤미아에서 불과 2년 앞서 개발된 이 기술은 유리 표면에 브론자이트를 코팅하고 거기에 장식적인 디자인을 바니시로 그린다. 바니시가 그려지지 않은 브론자이트를 산으로 제거하면 금속적인 광택이 있는 장식성이 남는다. 롭마이어는 일찍이 1920년대 뉴욕 현대미술관MoMA과 런던 빅토리아 앤드 앨버트 미술관Victoria and Albert Museum에 제품이 영구 소장되는 영예를 얻었다.

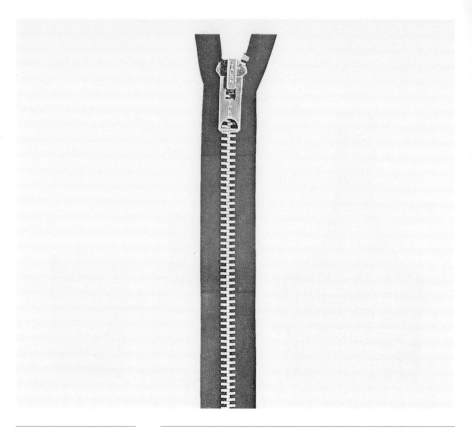

지퍼
ZIP FASTENER
(1913년)

기드온 순트바크
(1880–1954년)
걸이 없는 잠금장치
[탈론(Talon)] 1913년–현재
1930년대–현재

지퍼는 휘트콤 저드슨Whitcomb Judson의 '걸쇠 잠금장치clasp locker'로 시작됐다. 1893년에 특허받은 이 잠금장치는 신발용으로 만들었고 나란히 열을 지은, 사나운 이빨처럼 보이는 금속 고리를 사용했다. 지퍼를 완성한 사람은 시카고 소재 유니버설 패스너의 스웨덴 이민자, 기드온 순트바크Gideon Sundback이다. 그는 5년여 동안 디자인의 크기를 줄이고 개선하며 지퍼 이빨 수를 인치당 10개까지 늘리고 대량 생산 방법을 개발했다. 그의 '걸이 없는 잠금장치Hookless Fastener'는 1923년 BF 굿리치BF Goodrich Company가 덧신 장화에 사용하면서 널리 퍼졌다. 굿리치의 한 마케팅 담당자가 빠르고 쉽게 여닫을 수 있는 속성과 여닫을 때 나는 소리에 영감을 받아 '지퍼'라는 이름을 제안했다. 지퍼는 아동복과 남성 바지를 통해 1930년대에 의류산업으로 확산됐고, 현재 전 세계 어디서나 쓰인다. 지퍼는 단순히 잠금장치가 아니다. 모터사이클족의 상징적 표식이 되기도 하고, 1970년대 펑크 패션을 주도한 말콤 맥라렌Malcolm McLaren이나 비비안 웨스트우드Vivienne Westwood 패션에서 빠질 수 없는 요소로 쓰이는 등, 기능을 넘어 패션과 사회적 인식에 깊은 영향을 미치고 있다.

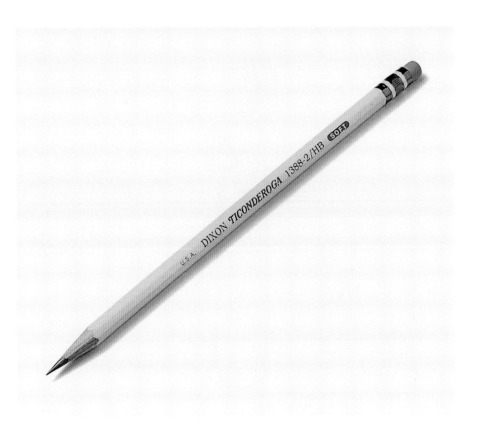

딕슨 티콘데로가 연필
DIXON TICONDEROGA PENCIL (1913년)

딕슨 티콘데로가 디자인 팀
딕슨 티콘데로가
1913년~현재

1860년대에 여전히 대부분의 사람들이 글을 쓸 때 깃펜을 사용했다. 1872년 조셉 딕슨 크루서블Joseph Dixon Crucible Company은 하루에 연필 8만 6천 자루를 생산했고 1892년에는 3천만 자루 이상을 만들었다. 딕슨은 연필을 최초로 발명하거나 디자인하지 않았지만[니콜라-자크 콩테(1755~1805년)가 흑연 가루로 연필심을 만드는 과정을 발명했다고 알려짐], 습기가 없으며 손에 묻지 않아 깨끗하고 대량 생산에 적합한 품질을 가진 휴대용 필기구를 개발하는 데 성공했다. 조셉 딕슨(1799~1869년)은 1829년에 처음으로 연필을 제작했는데, 1890년대에 이르러 최고의 생산업체로 자리 잡았다. 그가 개발한 장비 중에는 1분에 연필 132자루를 생산하는 기계 대패도 있었다. 딕슨 연필은 꾸준히 높은 품질을 유지함으로써 시대를 초월하는 제품이 됐다. '티콘데로가Ticonderoga'라는 이름은 1913년에 2개의 노란 띠를 두른 놋쇠(지금은 녹색 플라스틱) 덮개를 끼우면서 쓰게 됐고, 이것이 트레이드마크로 자리 잡으면서 우리가 오늘날에도 알아보는 기본형 노란 연필이 나왔다.

오리지널 지거 캔 오프너
ORIGINAL SIEGER CAN OPENER (1913년)

구스타프 크라히트
(Gustav Kracht) (연도 미상)
지거(구 아우구스트
로이터산) 1913년–현재

지거 캔 오프너의 기능주의적 매력은 첫 출시부터 지금까지 이어진다. 독일어로 '승리자'를 뜻하는 '지거'는 1913년 발명된 이후 거의 바뀐 것이 없다. 제1차 세계대전 이전에는 갈고리 같은 막대를 사용해서 캔을 땄다. 지거는 이런 방식을 바꿨으며 즉시 인기를 끌었다. 반짝이는 니켈 도금 표면의 손잡이 가운데에는 이제 리벳이 박힌 플라스틱 층이 들어간다. 단강鍛鋼으로 된 칼날과 휠, 뚜껑 올리는 부분은 뚫리지 않을 만큼 표면이 견고하다. 지거 캔 오프너는 15cm 길이에, 폭 5cm, 손잡이가 2.2cm에 무게는 고작 86g에 불과하다. 이 제품은 1864년 8월에 설립된 아우구스트 로이터산August Reutershan의 성장 동력이었다. 다양한 스타일의 제품들이 본래의 디자인에 더해졌다. 1949년에는 에미넌트Eminent, 기간트Gigant, 1961년에는 장겐–지거Zangen–Sieger, 그리고 1964년에는 벽에 부착하는 데어 그로스 지거Der Große Sieger를 출시해 제품군을 늘렸다. 꾸준히 나온 변형 제품들에도 불구하고 지거는 세계적 베스트셀러로 남아 있다. 아우구스트 로이터산은 유명세를 얻은 브랜드 이름을 따라 회사명을 지거로 바꿨다.

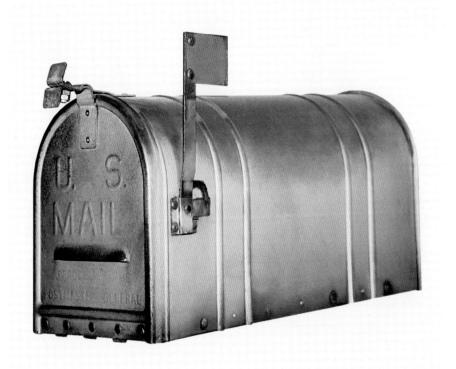

US 터널 우편함
US TUNNEL MAILBOX
(1915년)

로이 J. 조롤먼(연도 미상)
미 우편국 1915년–현재

로이 J. 조롤먼Roy J. Joroleman의 터널 우편함은 1896년 시작된 미국 지방 노선의 우편 배달을 표준화하기 위한 모델로 시작됐다. 그때까지 우편함은 가정에서 직접 만든 것들이었고, 버려진 통을 기둥에 꽂아 사용하는 식이었다. 1901년에 미국 우편국이 표준 우편함 설계를 위한 위원회를 열었다. 위원회는 결국 표준 모델로 채택된 터널 모양의 함을 제안한 우편 전문가 조롤먼에게 설계를 의뢰했다. 이 디자인은 1915년 체신부 장관에게 승인받았으며 제조업체 간 경쟁을 장려하기 위해 특허를 내지 못했다. 1928년에 더 큰 모델인 No. 2 우편함이 승인됐는데 이는 소포도 담을 수 있었다. 이후 두 모델 모두 지속적으로 생산됐다. 쉽게 만든 듯 단순한 디자인은 이전의 깡통 우편함과 크게 다르지 않았다. 편지와 신문을 모두 넣을 수 있도록 깊어졌고, 편평한 옆면, 경첩이 달린 문, 수취한 우편물이나 발송할 우편물을 알리는 신호 깃발 등이 있긴 하지만 여전히 '깡통'의 모습으로 남아 있다. 구조적으로 효율적인 모양 덕에 경쟁력 있는 가격으로 쉽게 제작할 수 있었다. 오늘날의 디지털 세계에서 터널 우편함은 이메일 상징물로 쓰이며 아이콘의 지위를 얻게 됐다.

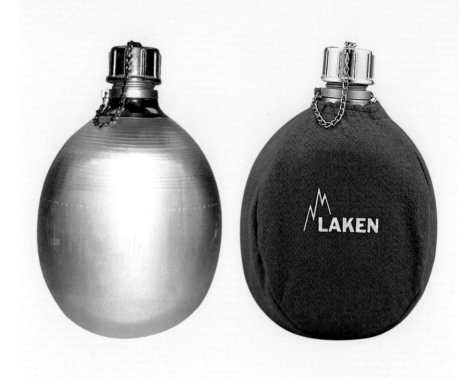

클라시카 수통
CLÁSICA WATER BOTTLE (1916년)

그레고리오 몬테시노스
(1880–1943년)
라켄 1916년–현재

여행 장비 목록 맨 위에 라켄 수통Laken Water Bottle이 있다. 라켄사는 1916년에 클라시카 모델로 알루미늄 수통 디자인을 개척했고, 오늘날 스페인에서 시장을 선도한다. 그레고리오 몬테시노스Gregrio Montesinos는 프랑스에서 일할 때 알루미늄 산업의 부상을 알게 됐다. 1912년 스페인으로 돌아온 그는 무르시아에서 라켄을 설립하고 도자기나 유리병을 대신할 수 있는 수통을 디자인하기 시작했다. 몬테시노스는 강하고 가벼우며 잘 산화되지 않는 알루미늄의 특성을 활용했다. 그는 군대용으로 디자인하면서 99.7% 순수 알루미늄으로 만든 클라시카를 선보였다. 외부의 펠트 또는 면직물 덮개는 물을 신선하게 유지하고 통이 상하지 않도록 보호하며, 적셔서 수통의 물을 차갑게 만들 수도 있었다. 클라시카는 길이가 18.5cm며, 지름은 13.8cm와 8.2cm 두 가지로 출시된다. 극한 온도를 견디는 능력이 뛰어난 라켄 수통은 북극, 남극, 사하라, 아마존 탐험에 사용됐으며, 여전히 전 세계 군에서 선호하는 제품이다.

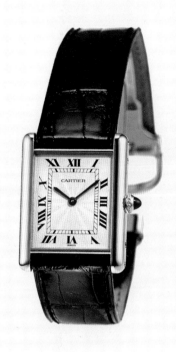

탱크 손목시계
TANK WRISTWATCH
(1917년)

루이 카르티에
(1875–1942년)
카르티에 1919년–현재

1888년 출시한 카르티에의 첫 손목시계 컬렉션은 여성용 시계 시장을 목표로 했다. 남성들이 손목시계 형태를 받아들인 것은 전투, 운전, 비행기 조종과 같이 주머니에서 회중시계를 꺼낼 수 없는 상황에서 손목시계가 얼마나 중요한지 깨닫고 나서였다. 회중시계는 대개 기하학적인 형태였으며, 모서리가 둥근 사각형이나 순수한 원형, 직사각형, 육각형, 팔각형 등이 있었다. 이렇게 볼 때, 탱크 손목시계의 디자인은 혁명적이었다. 직사각 케이스는 제1차 세계대전의 탱크에 기초하며, 측면은 탱크의 바퀴 형태인 직선 캐터필러 트랙을 나타낸다. 본체보다 길게 연장된 부분은 시곗줄을 끼울 수 있는 돌출부를 제공한다. 탱크 모델은 1917년에 개발됐고, 1919년 출시된 즉시 성공을 거뒀다. 이 시계는 지금도 생산되지만, 쿼츠 무브먼트로만 나온다. 역사상 가장 많이 모방된 시계라는 불운한 명성을 얻으며, 어찌 보면 이 시계에 대한 존경의 희생자가 된 셈이다.

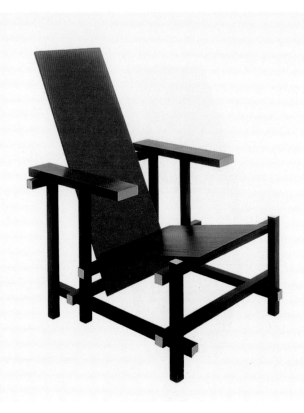

적청 의자
RED AND BLUE ARMCHAIR (1918년경)

헤릿 릿펠트(1888-1964년)
게라르트 반 데 그뢰네칸
(Gerard van de Groenekan)
1924-1973년 ·
카시나 1973년-현재

적청 의자는 세계적으로 알려진 몇 안 되는 의자 디자인의 하나다. 직접적인 선례가 없는 이 의자는 헤릿 릿펠트Gerrit Rietveld 경력의 상징이며 그의 이론의 구현이다. 의자의 구조는 표준화된 목재 부품들을 결합하고 중첩함으로써 단순 명료하게 정의된다. 최초 제품에서는 오크를 채색하지 않고 남겨뒀는데, 이는 전통적인 안락의자를 골조만 남기고 조각적으로 해석한 버전을 제시했다. 기하학적 형태와 구조는 색채로 정의되는데, 검정은 틀에, 노랑은 절단면에, 빨강과 파랑은 시트와 등판에 사용됐다. 이 독창적인 제품을 만들 당시 릿펠트는 겨우 29살이었고, 2차원 회화인 신조형주의를 가구 디자인으로 변환하는 것을 연구하기 시작했다. 릿펠트의 의자는 가구 디자인과 응용미술 및 그 교육의 핵심적인 참고 사례가 됐다. 1973년까지는 간헐적으로 만들어졌지만, 1973년 카시나가 독점 제작하게 되면서 모더니즘 역사에서 중요성과 영향력을 보여주며 지금도 생산된다.

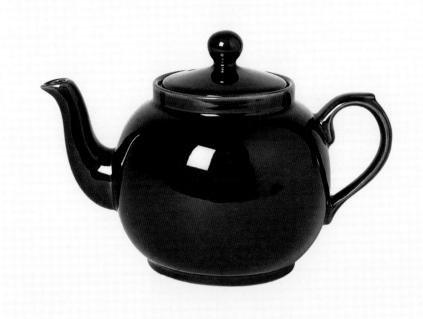

브라운 베티 찻주전자
**BROWN BETTY
TEAPOT (1919년)**

작자 미상
1919년–현재

브라운 베티는 전형적인 찻주전자 형태를 띤다. 이 형태는 영국
도자기공들이 중국에서 수입된 찻주전자의 둥근 디자인을
모방한 17세기에 기원을 둔다. 짙은 갈색의 로킹엄 유약을 바른
이 주전자는 네덜란드인 엘러스Elers 형제가 스태퍼드셔에 있는
브래드웰 우드에서 발견한 붉은색 점토로 만들었다. 통통한
형태와 견고한 느낌 덕분에 '더 정교한' 자기china가 있음에도
불구하고 영국 티 테이블에서 훨씬 더 사랑받는 상징이 됐다.
스토크온트렌트에 있는 소규모 공방인 앨콕Alcock, 린들리Lindley,
블루어Bloore가 1919년부터 1979년까지 브라운 베티를 생산했다.
로열 덜튼Royal Doulton이 1974년에 이들 회사를 인수해 유사한
모델을 생산하기 시작했다. 그 이후 다수의 회사들이 자신만의
해석으로 조금씩 다른 모델을 내기 시작했다. 이들 제품이 전부
본래의 특성을 가진 것은 아니었다. 고품질의 브라운 베티는 몸체
주둥이 뒤에 찻잎을 거르기 위한 격자무늬 구멍이 뚫려 있고, 차를
따를 때 뚜껑이 떨어지지 않으며 주둥이 끝은 방울방울 흐르는 것을
줄이도록 뾰족하게 만들었다. 2잔용과 8잔용 두 가지 크기로 나오는
이 찻주전자는 우아함과 실용성 사이의 완벽한 균형을 실현해
영국의 대중 시장을 정복했다.

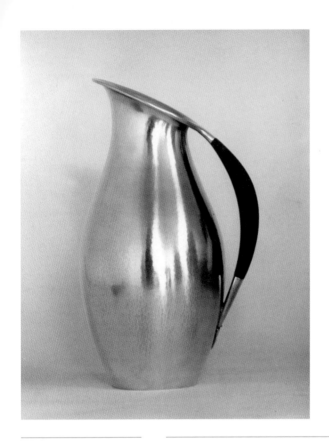

피처 NO. 432
PITCHER NO. 432
(1920년)

요한 로데(1856–1935년)
게오르그 엔센 1925년–현재

요한 로데Johan Rohde는 1906년에 코펜하겐에 있는 게오르그 엔센사를 위해 고급 은 식기 제품군을 만든 건축가이자 화가이며 작가였다. 로데는 엔센에게 자신이 사용할 다양한 디자인을 제작해줄 것을 요청했고, 나중에는 공방에 디자이너로 정식 고용됐다. 1920년에 디자인된 피처 No. 432는 로데의 걸작 중 하나다. 그의 디자인은 곡선, 그리고 다기 세트와 볼, 촛대 등에 나타나는 꽃, 과일, 동물 형태가 특징이었다. 이와 대조적으로 이 제품이 가진 형태의 뚜렷한 단순성과 기능주의적 디자인은 1930년대에 나타나는 유선형 스타일로의 발전을 예견했다. 1925년까지는 이 제품이 생산되지 않았는데, 일반 소비자의 관심을 끌기에는 너무나 전위적으로 느껴졌기 때문이다. 원래는 은 손잡이가 달린 제품으로 생산됐지만, 후기 제품은 고급스런 느낌을 더하기 위해 상아로 제작했다. 아르데코 시대에는 게오르그 엔센과 같은 극소수의 덴마크 공방만이 장인의 전통을 지켰다. 로데의 디자인 다수는 아직도 (1985년 이후 로열 코펜하겐Royal Copenhagen에 속하게 된) 엔센의 스튜디오에서 생산된다.

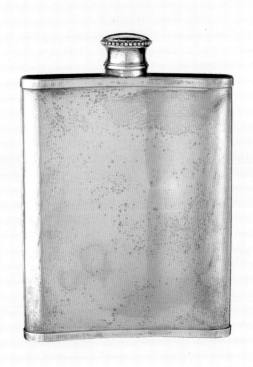

위스키 플라스크
WHISKEY FLASK
(1920년대)

작자 미상
1920년대-현재

위스키나 다른 술을 담아 다니는 휴대 용기인 플라스크는 18세기부터 인기 있는 액세서리였다. 그러다가 1920년대에는 사회적 상황의 변화와 미국의 금주법으로 플라스크를 소유하고 사용하는 것이 일반적인 일이 됐다. 이 시기 이전에는 플라스크는 보통 은으로 만들었고, 주머니에 들어가며 한 손으로 들 수 있게 디자인됐다. 대부분 경첩이 달리고 홈에 맞추는 마개가 있었지만, 일부 제품에는 안전 체인이 달린 당김형pull-off 또는 돌림형screw-off 마개가 있었다. 플라스크는 0.03리터에서 1.14리터의 크기로 출시됐고, 인체의 윤곽을 따라 디자인됐다. 대부분 장식이 없었지만, 당시의 유행을 따라 일부 동물이나 사물을 새겨 넣거나 그 형태를 띤 용기를 채택했다. 오늘날의 수집가들에게 이런 독특한 플라스크는 가장 가치가 높다. 1920년대에는 뒷주머니, 핸드백, 가터벨트에 넣을 수 있는 납작한 플라스크를 선호했다. 생산이 용이했기 때문에, 두 부분으로 구성되고 돌려 여는 마개가 달린 뒷주머니용 플라스크가 이 시대 금속 제품의 보편적이고 우아한 사례가 됐다.

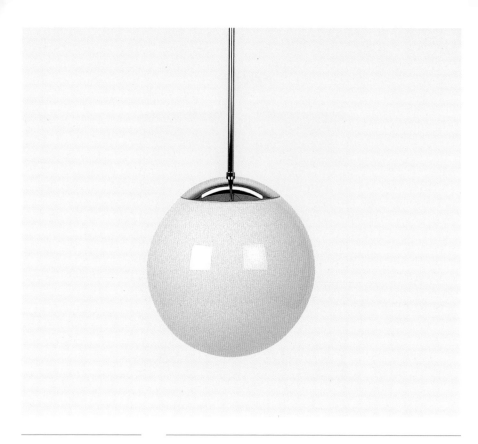

오페이크 글로브 펜던트 램프
OPAQUE GLOBE PENDANT LAMP (1920년)

작자 미상
바우하우스 금속 공방
1920년
테크놀루멘(Tecnolumen)
1980년–현재

오페이크 글로브 펜던트 램프는 1919년부터 1933년 사이에 바우하우스Bauhaus에 재학한 누군가가 디자인했다고 알려졌다. 만든 사람은 아직도 드러나지 않았지만, 이 단순한 펜던트형 불투명 유리 구체는 20세기 초반(1900–1910년)으로 기원을 거슬러 올라갈 수 있다. 전기의 등장과 더불어, 광원을 장식하거나 숨기는 새로운 조명 부속품을 개발할 필요가 생겼다. 오페이크 글로브는 장식이 없고 순수한 기하학적 형태를 가진 거의 미니멀리즘적인 디자인의 구체다. 이 램프는 빛을 고르게 발산하며 램프를 걸 공간에 적합하도록 크기를 쉽게 조정할 수 있다. 이 디자인은 하나만 있든 여러 개 있든, 직선으로 열을 짓든 격자로 배치되든 동일하게 좋은 효과를 낸다. 저렴한 비용으로 대량 생산이 가능한 이 디자인은 전쟁 전까지 엄청나게 많은 학교와 공장에서 사용했다. 다수의 고전적 디자인, 특히 특정 디자이너나 사용권이 정해지지 않은 경우와 마찬가지로, 이 램프는 다양한 수준의 품질로 폭넓게 생산됐다. 이 램프의 단순성은 초창기 마리안네 브란트Marianne Brandt의 탁상 조명과 펜던트 조명부터 근대 재스퍼 모리슨Jasper Morrison의 글로–볼Glo-Ball 시리즈까지 조명 디자인의 모범으로서 큰 영향을 끼쳤다.

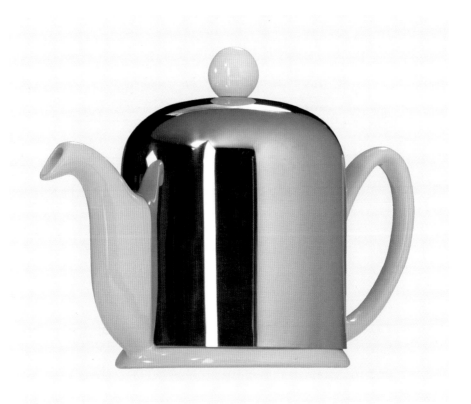

보온 찻주전자
INSULATED TEAPOT
(1920년대)

작자 미상
1920년대–현재

요즘 가정 실내장식의 복고적인 분위기와 키치적 스타일의 대표
제품으로 인정받는 보온 찻주전자는 그 스타일 못지않게 실용성을
위해 디자인됐다. 1920년대 후반에 처음 출시됐을 때, 보온 처리된
사기 그릇 다기 세트는 유럽의 호텔과 레스토랑에서 고급 다기
세트의 표준으로 자리 잡았다. 스타일은 현대적 외관을 바라는
요구에 적합했고, 하나로 합쳐진 찻주전자 덮개는 온기를 한 시간
정도 유지한다. 많은 성공적인 고전적 디자인들과 마찬가지로,
아이디어와 구조는 단순하다. 이 제품은 사기 찻주전자와
스테인리스 '덮개' 로 구성되는데, 보온용 천을 안에 댄 덮개는
주전자를 덮고 그 몸체를 감싼다. 이 디자인은 인기가 급상승하던
아르데코 스타일과 기계적 미학을 수용했다. 찻주전자는
전통적으로 사기stoneware나 자기porcelain였고, 이 디자인 이전까지
보온 덮개는 보통 퀼트 천이나 니트여서 디자인 감성보다는 장인의
감수성을 띠었다. 크롬처럼 보이는 보온 찻주전자는 이런 전통에
타협하지 않는 현대적인 디자인의 아름다움을 보여줬다.

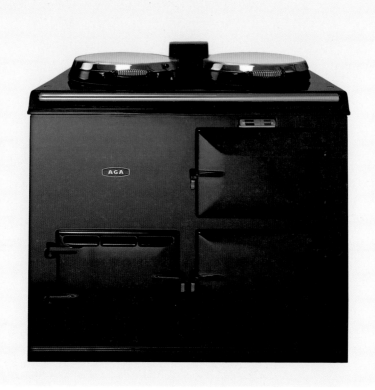

아가 스토브
AGA STOVE (1922년)

구스타프 달렌
(1869–1937년)
아가 히트(Aga Heat)
1922년–현재

1922년 출시 이래 매혹적이며 때로 집착할 만한 대상이 된 제품인
아가 스토브는 오븐과 난방이라는 두 가지 기능을 가진 덕분에
북유럽 국가에서 몇 세대에 걸쳐 상징적인 생활용품이 됐다.
아가를 발명한 구스타프 달렌Gustaf Dalén은 스웨덴 물리학자이자
AGASvenska Aktiebolaget Gasaccumulator의 경영 이사였는데 폭발 사고로
시력을 잃어 바깥출입을 못하게 되자 좀이 쑤셨다. 그는 중간에
자꾸 들여다보지 않아도 꾸준히 가열되는 오븐을 만드는 데 관심을
두었다. 3중 에나멜 코팅된 주철로 만든 버너 유닛은 2개의 오븐
요리용 공간cooking chambers 옆에 위치한다. 요리 공간 중 아래쪽은
천천히 요리할 때, 위쪽은 로스팅과 베이킹에 사용된다. 그는
쿠커 표면을 뚜껑으로 절연 처리되는 2개의 열판으로 디자인해서,
사용하지 않을 때 열을 발산할 수 있게 했다. 아가 스토브는 내부
중심으로부터 오븐과 표면 쪽으로 열을 균일하게 전달하며, 내부
온도 조절 장치를 둬 손잡이나 다이얼을 없앴다. 이를 통해 냄비
등을 올려 요리하는 레인지 부분cooker이 매끈하고 깔끔해졌으며
사용하기 쉬워졌다. 춥고 분주한 집에도 엄마와 같은 따뜻함을 주는
제품이다.

행잉 램프
HANGING LAMP
(1922년)

헤릿 릿펠트(1888–1964년)
반 오멘 일렉트릭션
(Van Ommen Electricien)
1922–1923년
텍타(Tecta) (카시나
라이선스) 1986년–현재

행잉 램프는 헤릿 릿펠트가 가장 중요한 초기 작업을 위해 디자인한
것이다. 위트레흐트 근처 마르센의 의사 A. M. 하르토크A. M. Hartog를
위한 실내장식이었다. 이 램프는 필립스Philips가 생산한 표준
백열등 튜브 4개로 구성됐는데, 릿펠트의 널조각 가구와 비슷한
공간 배치로 배열됐다. 튜브는 양쪽을 작은 나무 조각으로 고정해
천장 판에 부착된 막대들에 걸었다. 이 조명은 하르토크 사무실
책상 위에 달렸다. 행잉 램프는 1924년에 릿펠트–슈뢰더 하우스를
위해 3개의 파이프형 램프로 다시 디자인됐고, 1년 후 엘링Elling
실내장식에서는 튜브가 2개뿐이었다. 이런 설정에 대해 릿펠트는
실용적인 설명을 했는데, 튜브 수가 다른 이유는 네덜란드의
지역마다 각기 다른 전압을 사용하기 때문이라고 했다. 선들이
이루는 상호작용과 각 요소의 명료한 표현은 릿펠트가 속했던 데
스틸De Stijl 운동의 특징이다. 이 램프의 형태는 큰 영향을 끼쳤으며,
바우하우스의 발터 그로피우스Walter Gropius 사무실에 걸린 튜브
램프의 본보기였을 가능성이 크다.

그로 D23 E 니
문손잡이
GRO D23 E NI DOOR
HANDLE (1923년)

발터 그로피우스
(1883–1969년)
아돌프 마이어
(1881–1929년)
바우하우스 금속 공방
(Bauhaus Metallwerkstatt)
1923–1933년
S. A. 러비 1923–1933년
테크노라인 1984년–현재

발터 그로피우스와 아돌프 마이어Adolf Meyer가 디자인했다.
최초로 대량 생산된 문손잡이 중 하나로, 디자인이 깔끔하고
독특하며, 모더니즘이 무엇인가를 보여주는 제품 중 하나다. 이
제품은 독일 데사우 바우하우스의 창립자였던 그로피우스의
모더니즘 이상을 직접적으로 표현한다. 이 문손잡이는 1923년에
독일 라이네의 알펠트에 있는, 그로피우스와 마이어의 파구스
공장을 위해 만들어졌으며 바우하우스 건물의 특징이 됐다.
기하학적이고 추상적인 디자인은 원통형 손잡이, 직각 연결부, 작은
사각형 고정판door plate으로 구성된다. 독일 역사학자 지그프리트
그로너트Siegfried Gronert는 이 제품을 '기본 입체기하학적 형태로
의식적으로 디자인된 최초의 대량 생산 문손잡이'라 불렀다. 재료는
유광 니켈 도금 강철이고, 베를린 업체 S. A. 러비S. A. Loevy가 1923년
생산을 시작했다. 긴 고정판과 잠금 장치를 갖춘 제품도 구입
가능했다. 이 손잡이는 빠르게 유명해졌고, 테크노라인Tecnoline이
라이선스를 받아 여전히 생산한다. 이 디자인은 현재 전 세계의
중요한 디자인 컬렉션에 등장하며, 런던 빅토리아 앤드 알버트
박물관의 영구 컬렉션에도 소장됐다.

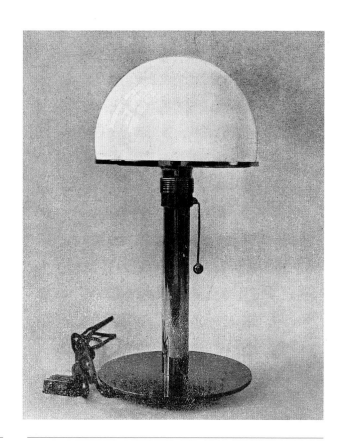

MT 8 탁상 램프
MT 8 TABLE LAMP
(1923-1924년)

빌헬름 바겐펠트
(1900–1990년)
바우하우스 금속 공방
(바이마르 1924년,
데사우 1925–1927년)
슈빈처 앤드 그라프
(Schwintzer and Gräff)
1928–1930년
빌헬름 바겐펠트 &
아키텍투어베도르프
(Architekturbedorf)
1930–1933년
테크놀루멘 1980년–현재

바우하우스 램프라고도 불리는 MT 8 탁상 램프는 라슬로 모호이너지László Moholy–Nagy가 지도한 바이마르의 바우하우스 금속 공방에서 생산했다. 불투명 유리 갓, 원형 받침대, 유리 기둥과 금속으로 이뤄졌으며, 유리 기둥을 통해 전선이 보였다. 카를 야콥 융커(1907–1997년) Carl Jacob Junker는 이 독특한 디자인 특성을 1923년 많은 램프 시제품에 사용했다. 빌헬름 바겐펠트Wilhelm Wagenfeld는 이를 발전시켜 끝을 니켈 도금 황동으로 처리한 불투명 유리 갓을 개발했다. 두 가지 디자인 구상을 하나로 모았고, 일부 후속 제품에서 바겐펠트는 융커의 유리 기둥을 니켈 도금 금속 기둥으로 대체해 금속 받침 위에 설치했다. 최초 제품은 전통적인 제작 기법을 사용해 손으로 금속판의 광택을 내는 등 수작업으로 생산했다. 램프는 수정을 거쳐 1920년대 후반까지 데사우 바우하우스에서 생산됐다. 저작권이 인정된 이 디자인의 이후 역사는 매우 복잡하다. 원조 MT 8은 대량 생산된 적이 없었고, 박물관의 소장품이나 수집가의 수집품으로 역사를 이어왔다. 독점 라이선스가 인정된 니켈 도금 제품은 현재 테크놀루멘에서 생산한다.

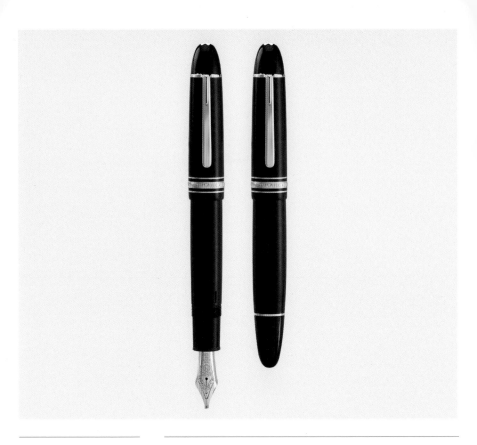

몽블랑 마이스터스튁 149

**MONTBLANC MEISTERSTÜCK 149
(1924년)**

몽블랑 디자인 팀
몽블랑 1924년-현재

독일에서 마이스터스튁은 젊은 기능공이 장인이 되기 위한 마지막 해에 맞는 프로젝트를 말한다. 이를 거치면서 견습생에서 장인으로 거듭나는 것이다. 몽블랑 마이스터스튁 149는 화려함, 전통, 문화, 권력을 나타내는 세계적인 상징이 됨으로써 그 이름에 담긴 예언을 실현했다. 각각의 펜은 개별 제작되며, 펜촉의 크기와 탄력을 달리해 특별히 맞춤 제작할 수도 있다. 펜은 길이 148mm에 지름 16mm다. 뚜껑 끝에 있는 흰 별은 몽블랑산 정상의 눈과 6개의 빙하곡을 나타낸다. 몽블랑산의 높이 4810m는 수작업으로 연마된 18캐럿 금 펜촉에 새겨진다. 펜의 이름은 뚜껑에 두른 상징적인 황금고리 3개 중 가장 넓은 금도금 띠에 각인된다. 몽블랑이란 이름은 1911년에 등록됐지만, 회사는 1924년이 돼서야 펜 제품군 생산을 시작했고, 마이스터스튁 149도 그때 출시했다. 특수 개발된 수지가 원래의 재료인 셀룰로이드를 대체하는 등 세월이 흐르면서 조금 변하기도 했지만, 디자인이 가진 기능성과 아름다움은 계속 이어진다.

트란셋 안락의자
TRANSAT ARMCHAIR
(1924년경)

아일린 그레이
(1879–1976년)
장 데제르 1924–1930년
에카르 인터내셔널
1986년–현재

아일랜드 태생으로 파리에서 활동한 디자이너 아일린 그레이Eileen Gray는 네덜란드 '데 스틸 운동'의 순수한 기하학적 형태에 관심을 뒀다. 로크브륀의 지중해 해안에 있는 자신의 모더니즘 양식 주택인 E. 1027을 위해 트란셋 안락의자를 포함한 여러 가구를 고안했다. 이 의자는 프랑스에서 트랑스아틀란티크transatlantique로 알려진 덱deck 의자 형태를 이용했는데, 당시 인기 있던 아르데코 스타일, 바우하우스와 데 스틸 운동의 지지를 받은 기능주의의 특이한 혼합을 보인다. 기능주의는 각진 틀에서 드러나는데, 래커 칠한 이 나무틀은 다양한 층위의 착시를 제공한다. 틀은 해체 가능하며, 목재는 크롬 처리한 금속 부품으로 결합됐다. 머리 받침대는 조절되며, 유연하게 접히는 시트는 래커 칠한 목재 틀에 낮게 걸렸다. 검은 가죽과 래커를 사용한 트란셋 의자는 주택 E. 1027 안에 놓였고, 다른 색 의자들은 그레이의 파리 매장인 장 데제르 갤러리Galerie Jean Désert에서 판매됐다. 이 의자는 1930년 특허를 받았지만, 1986년이 돼서야 에카르 인터내셔널Écart International에서 다시 생산하며 폭넓은 관심을 받았고, 그레이의 작품이 새롭게 주목받게 됐다.

재떨이
ASHTRAY (1924년)

마리안네 브란트
(1893–1983년)
바우하우스 금속 공방
1924년
알레시 1995년–현재

마리안네 브란트는 모호이너지의 지도 아래 일하던 바우하우스 금속 공방에서 그녀가 만든 수많은 디자인들로 기억된다. 브란트는 바이마르와 데사우 바우하우스에서 70여 개 제품을 생산하며, 공방의 창의적 환경 속에서 활동했다. 기하학적 형태를 자신의 식기와 조명 디자인의 창의적 출발점으로 삼는 실험을 시작했는데, 입체주의, 데 스틸, 구축주의에서 영감을 받았다. 구체, 원통, 원, 반구와 같은 기본 형태는 산업 공정이 아직 충분히 발전하지 못했던 시대에도 쉽게 대량 생산할 수 있다고 여겼다. 원과 구체를 이용해 고안한 하부, 몸체, 뚜껑, 담배의 균형은 각각 명료하게 정의되고 수학적인 정확성으로 제작됐다. 브란트는 금속, 특히 철, 알루미늄, 은을 즐겨 사용했다. 그녀의 열정적인 실험은 동일한 제품 내 상이한 금속의 결합으로 나타났는데, 황동과 부분 니켈 도금으로 된 이 재떨이가 대표적이다. 브란트의 이름과 디자인은 이탈리아 회사 알레시가 이 재떨이를 포함한 특정 제품들을 재출시하고 나서야 잘 알려지게 됐다.

차 인퓨저와 스탠드
TEA INFUSERS AND STAND (1924년)

오토 리트베거
(1904–1965년)
요제프 크나우
(1897–1945년)
바우하우스 금속 공방
1924년
알레시 1995년–현재

20세기 초반 독일 제조업계에는 예술가의 개성과 장인 정신이 스며든 제품과, 대량 생산의 합리적인 청사진을 보여주는 제품 사이의 긴장감이 존재했다. 이 이분법은 바우하우스의 공방으로 흘러들었고, 헝가리인 라슬로 모호이너지가 1923년 부임해 공방을 운영하면서 급작스런 방향 전환의 신호가 나타났다. 오토 리트베거Otto Rittweger와 요제프 크나우Josef Knau의 디자인은 그 결과의 좋은 예다. 전임자 요하네스 이텐Johannes Itten의 영성, 철학, 은이나 나무 같은 수공 재료에 대한 집착에서 벗어나 기능성과 실용주의를 강조하기에 이르렀으며, 강철관 또는 판금, 합판, 산업용 유리와 같은 재료로 표현했다. 모호이너지는 바우하우스의 예술가들처럼 기계를 인간성에 대한 위협으로 받아들이지 않고 민주화된 힘으로 봤다. 리트베거와 크나우가 디자인한 명료한 선과 단순한 형태의 니켈 도금 차 인퓨저와 스탠드는 새로운 냉철함을 표현한다. 이는 바우하우스가 값비싼 맞춤형 제품 생산보다는 주문 의뢰를 통해, 그리고 디자인과 특허권을 판매함으로써 학교에 필요한 수익을 창출하는 데 도움을 줬다.

신문 걸이
NEWSPAPER HOLDER
(1924년)

프리츠 하네(1897–1986년)
프리츠 하네 1924년–현재
알레시 1996년–현재

신문 걸이는 두 세기 이전에 독일과 스위스의 커피하우스에서 처음 등장했지만, 19세기 말과 20세기 초 오스트리아 빈의 커피하우스 문화와 영구적인 관련을 맺게 됐다. 이 걸이는 아주 흔한 제품이었으며, 따라서 20세기 초반에는 수많은 디자인이 특허를 받았다. 가장 초기 제품 중 하나이면서도 현재까지도 생산되는 유일한 제품인 프리츠 하네Fritz Hahne 신문 걸이는 다양한 디자인을 바탕에 둔다. 세월이 흐르면서 각 디자인은 약간 달라졌다. 일부는 양 끝에 나비너트가 있어 그걸 풀면 약간의 간격이 생기는 제품이었고, 일부는 한쪽 끝에 경첩이 있어 다른 한쪽이 열리게 돼 있었다. 프리츠 하네가 세운 회사는 가족 기업이며 아직도 소나무로 된 신문 걸이를 생산한다. 이 제품은 독일, 스위스, 오스트리아, 네덜란드, 벨기에에서 거의 독점적으로 판매된다. 최근에 쿠노 프레이Kuno Prey가 디자인을 재검토하여 3개의 둥근 막대 사이에 잡지나 신문을 끼울 수 있는 모델을 선보였다. 알레시는 1996년부터 이 신문 걸이를 생산하고 있다.

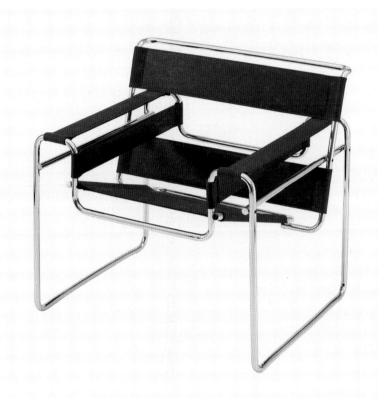

바실리 의자
WASSILY CHAIR
(1925년)

마르셀 브로이어
(1902–1981년)
스탠더드–뫼벨
(Standard–Möbel)
1926–1928년
게브뤼더 토넷 1928–1932년
가비나/놀 1962년–현재

바실리 의자는 마르셀 브로이어Marcel Breuer의 가장 중요하고
상징적인 디자인이다. 이 제품은 클럽 의자를 현대적으로 재해석한
것이다. 금속관 틀 안에 앉으면 몸이 공중에 떠 있는 듯한 느낌이
들면서 의자가 전신을 감싸 받쳐준다. 다소 복잡한 강철관 틀은
이 시기의 전통적인 의자 재료인 목재, 스프링, 말총 시트 구조
없이도 편안함을 주도록 디자인됐다. 아이젠가른Eisengarn이라는
캔버스 비슷한 소재의 '띠'와 강철 틀을 사용한 것은 현대 생활을
위해 대량 생산 '용품'을 만들려는 혁명적 운동의 일부였다. 즉,
적당한 가격에, 위생적이며 가볍고 강한 디자인이었다. 브로이어는
1925년에 이를 디자인했는데, 새로 구입한 자전거의 정교한
틀에서 영감을 받았음이 분명하다. 그 결과 바우하우스에서의
목가구 연구가 뒤따랐고, 화가 칸딘스키의 아파트 가구를 제작하는
그의 프로젝트의 일부가 됐다. 바실리 의자는 1962년 가비나에서
재출시했는데, 가비나가 1968년 놀Knoll에 인수되면서 놀의 '세계
명작 컬렉션'으로 생산됐다. 현재도 놀 컬렉션의 일부로 남아 있다.
1970년대 후반 하이테크 흐름에서 비롯된 것으로 혼동되기도 하는
이 의자는 여전히 현대 의자에서 의미 있는 위치를 차지한다.

스타 'X' 병따개
STARR 'X' BOTTLE OPENER (1925년)

토머스 C. 해밀턴
(연도 미상)
브라운 매뉴팩처링 컴퍼니
(Brown Manufacturing
Company) 1926년–현재

병에 든 코카콜라의 생산과 유통으로 큰돈을 번 레이먼드 브라운Raymond Brown은 유리 용기의 단점을 잘 알았다. 유리병은 이가 빠지거나 깨지는 일이 잦았는데, 특히 여는 과정이 문제였다. 그는 녹음 장비 제작을 시도하다 실패하여 공장에 여유 공간이 생기자, 이 공간을 병목의 이가 빠지지 않게 병을 딸 수 있는 벽걸이형 병따개를 개발한 토머스 C. 해밀턴Thomas C. Hamilton에게 제공했다. 해밀턴의 병따개는 벽에 나사로 고정하기 위한 구멍이 있는 소형 각판으로 돼 있다. 이 위에는 병뚜껑의 바깥쪽 끝을 잡기 위한 눈꺼풀 모양의 덮개hood가 있다. 병을 이 아래에 넣고서 위로 밀면 뚜껑의 가장자리가 덮개에 물리고, 중앙 돌출부 쪽으로 지렛대처럼 밀면 뚜껑이 열리게 된다. 디자인은 아주 단순하여 하나의 주물만이 필요할 뿐 움직이는 부품은 전혀 포함되지 않았다. 덮개는 브랜드를 표시하기에 완벽한 눈높이 공간을 제공해서 오랜 세월 동안 이 병따개에 맥주 회사, 음료 회사, 애국적인 이미지, 대학 스포츠 팀, 격언, 재치 있는 말, "병뚜껑 여기서 따세요." 같은 단순한 지시문 등을 포함한 수많은 로고와 상표가 양각됐다.

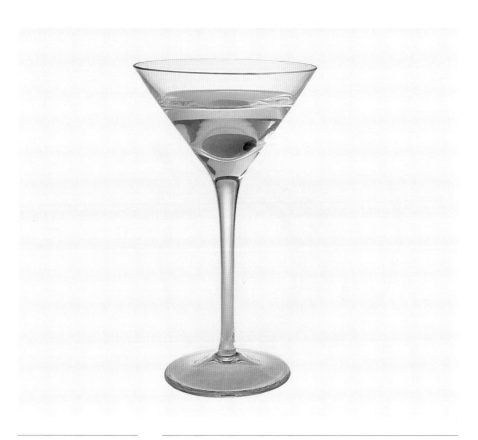

마티니 잔
MARTINI GLASS
(1925년경)

작자 미상
1920년대–현재

무색투명한 유리로 만든 기하학적 형태의 마티니 잔은 그 안에
담기는 칵테일만큼이나 상징적인 술잔이다. 나팔 모양 V자 컵을
긴 기둥과 우아한 비율로 균형 잡힌 받침이 지탱하고 있다. 이
마티니 잔의 당당한 윤곽은 이제 칵테일계의 중심 모티프가
됐다. 마티니 잔의 기원은 아직도 확실하게 규정되지 않았지만
1920년대 중반으로 알려져 있다. 변화의 물결이 상류층의 유흥과
이를 위해 디자인된 유리 제품에 영향을 미치던 시기다. 이 시기의
칵테일 취향은 1920년대 초반의 화려함에서 마티니와 맨해튼으로
대표되는 정교한 단순성으로 옮겨갔다. 칵테일들이 취향의 변화를
반영하면서, 장식이 많은 유리잔은 간결한 모더니즘에 밀렸다.
새로운 잔들은 확실히 전위적이었고, 특히 마티니 잔은 받침 접시
모양의 샴페인 잔이 기하학적으로 다듬어진 제품으로 새로운
세기의 시작과 더불어 긴 샴페인 잔을 대체했다. 마티니 잔은
아직도 1920년대 유리 제품의 상징이라는 확고한 지위를 유지한다.
쉽게 접할 수 있고 즉시 알아볼 수 있어서 일러스트레이터, 예술가,
영화 제작자 등이 끊임없이 참조하는 대상이다.

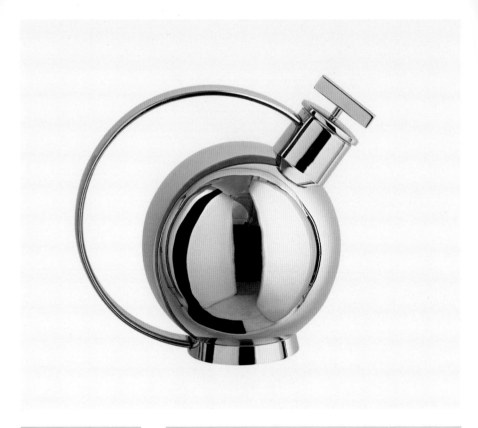

바우하우스 칵테일 셰이커

BAUHAUS COCKTAIL SHAKER (1925년)

실비아 스타브
(1908-1994년)
C. G. 할베르크 컴퍼니
(C. G. Hallbergs Company)
1925-1930
알레시 1989년-현재

완벽한 구체에 둥근 아치 손잡이가 달린 바우하우스 칵테일 셰이커는 마리안네 브란트가 디자인한 것으로 흔히 알려졌으나, 바우하우스 아카이브 관장인 피터 한Peter Hahn의 연구 결과 실비아 스타브Sylvia Stave의 작품임이 밝혀졌다. 이 제품은 전통적인 셰이커의 형태와는 거리가 아주 멀다. 수직보다는 수평적이며, 형태 면에서 절충적이지 않고 기하학적인 이 제품은 금속 대량 제조의 한계를 넘어선 매우 혁신적인 작품이다. 1989년에 알레시는 바우하우스의 라이선스를 받아 이 제품을 재생산했다. 매끈한 구체는 원제품의 니켈 도금 대신 현재는 거울 광택 처리한 18/10 스테인리스 스틸(철에 18% 이상의 크롬과 10% 이상의 니켈)로 만들지만 여전히 제작이 어렵다. 구체를 절반씩 별도로 찍어낸 다음 함께 용접하고 손으로 광택을 내야 하기 때문이다. 액체를 쉽게 따르게 해주는 분리형 여과기가 스토퍼 아래 숨어 있는데, 이는 기하학을 기능성과 혼동한 바우하우스의 결점을 드러내는 부분이다. 이 셰이커의 스타일은 오랜 세월에 걸쳐 기념비적 지위를 획득하긴 했지만, 이러한 제품들은 바우하우스가 '그저 또 다른 스타일'일 뿐이라는 비난을 받는 계기도 됐다.

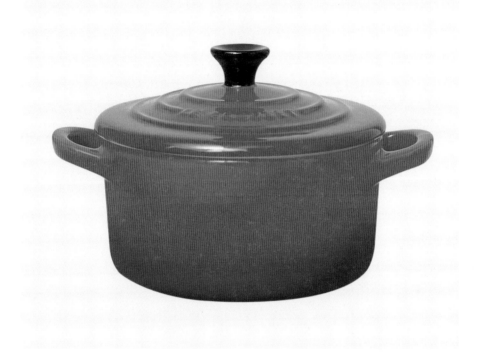

르쿠르제 주물 냄비
LE CREUSET CAST IRON COOKWARE (1925년)

르쿠르제 디자인 팀
르쿠르제 1925년–현재

중세까지 그 기원이 거슬러 올라가는 르쿠르제 주물 냄비는 에나멜 처리된 주철로 만든다. 프랑스의 푸레누아르그랑에 본사를 둔 르쿠르제 공장은 1925년에 주철 생산을 시작했다. 원래는 모래 몰드에 수작업으로 철을 주조하여 용융하는 방법으로 작업했다. 심지어 오늘날에도 유사한 기술을 사용하는데, 먼저 몰드를 부순 후에 냄비를 수작업으로 사포질하고 광택을 낸다. 주철은 2중 에나멜 코팅을 하는데, 800도에 이르는 극한의 소성燒成 공정을 거쳐 강하고 내구성이 뛰어나며 손상에 대해 탁월한 저항성을 갖게 된다. 자기-에나멜 처리된 주철은 열을 유지하면서 고르게 분산시키고 산성 음식에 반응하지 않는다. 또한 정교하고 단단하게 결합되는 뚜껑이 열 덮개를 형성해 음식이 부드럽게 요리된다. 철로 만들어진 냄비는 모든 열원에서 사용할 수 있다. 주철은 에너지 효율이 높으며, 마감 역시 수작업으로 하므로, 각 제품은 고유성을 가진다. 다양한 색상으로 출시되는 르쿠르제 냄비는 가정 요리, 주방의 품격과 문화의 상징임과 동시에 가정생활의 중심이 됐다.

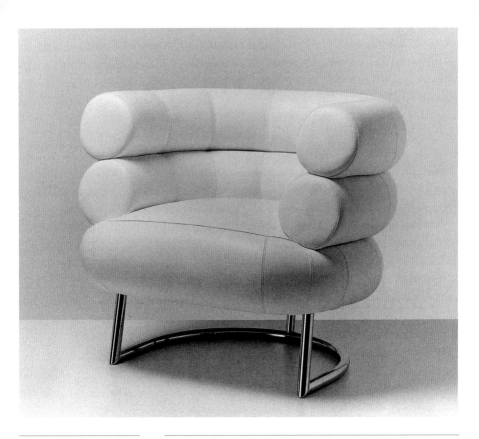

비벤덤 의자
BIBENDUM CHAIR
(1925-1926년)

아일린 그레이
(1879–1976년)
아람 디자인스 1975년–현재
통합 공방 1984–1990년
클라시콘 1990년–현재

아일린 그레이는 맞춤형 가구, 수제 직조 카펫, 조명을 디자인해 부유하고 진보적인 고객들을 위한 인테리어를 창조했다. 그녀의 상징적인 디자인들은 소재와 구조에서 거의 연금술 같은 솜씨를 보인다. 비벤덤 의자는 파리에 있는 마티외−르비Mathieu-Lévy 부인의 아파트를 위해서 만들어졌고, 런던에 본사를 둔 가구 회사 아람 디자인스Aram Designs가 1970년대에 그레이 작품 일부를 재생산함으로써 인정을 받게 됐다. 이 의자는 1898년에 만들어진 미슐랭 타이어 회사의 마스코트를 따라 이름 붙였다. 유쾌한 거인의 둥근 몸통이 이 안락의자에 반영됐다. 크롬 도금된 강철관 틀에, 가죽으로 덮은 독특한 튜브 모양 시트의 이 의자는 모더니스트들의 심미적 관점에 대해 풍부하고 윤택한 방식으로 접근한 작품이라 할 수 있다. 그레이는 동시대인들과 달리 기계 시대 기능주의의 엄격한 미학적 관점을 공유하지 않았다. 대신 기능주의를 아르데코의 한층 화려한 성숙미와 결합시켰다. 그녀의 경력 대부분은 부당하게 무시되기도 했지만, 이제는 20세기의 가장 영향력 있는 디자이너이자 건축가, 또한 극소수의 성공적인 여성 디자이너 중 한 사람으로 인정받는다.

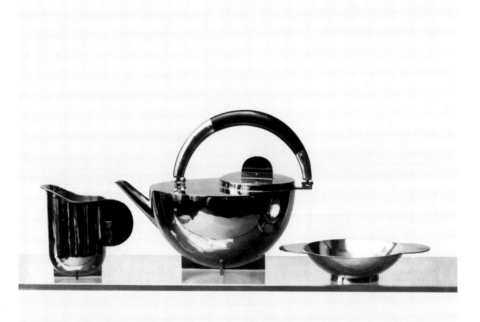

차와 커피 세트
TEA AND COFFEE SERVICE (1925-1926년)

마리안네 브란트
(1893–1983년)
바우하우스 금속 공방
1926년
알레시 1995년–현재

마리안네 브란트의 차와 커피 세트는 바우하우스의 진보적 교육의 상징적인 예다. 대학 교수들과 큐레이터들은 이 제품에 자주 존경을 표하고, 수집가들은 완전한 원본 세트가 하나밖에 남아 있지 않다는 사실에 좌절한다. 주전자, 찻주전자, 커피포트, 설탕 볼, 크림 저그, 쟁반으로 구성된 이 세트는 세부 요소에 쓰인 흑단과 925/1000 은으로 이뤄졌다. 원과 사각으로 된 이 세트의 기하학적 형태는 잘 정리된 윤곽에서 나오는 강력한 느낌을 선사한다. 십자형의 받침 부분, 우아하게 광택 처리된 볼, 원형 뚜껑, 상감 세공한 검은 그립의 기다란 은 손잡이 찻주전자는 진지한 의도와 혼합된 금욕주의라는 첫인상을 준다. 그리고 곧 그런 인상은 거의 우연이라고 할 만한 아름다움으로 이어진다. 바우하우스 금속 공방에서 일한 유일한 여성이던 브란트는 금속 램프, 회화, 위트 있는 사진 몽타주로 유명해진 다재다능한 디자이너였다. 그녀의 이 세트는 수작업 관행을 강조하고 형태가 제품의 용도에 따라 결정된다는 바우하우스 철학의 고전적인 예다.

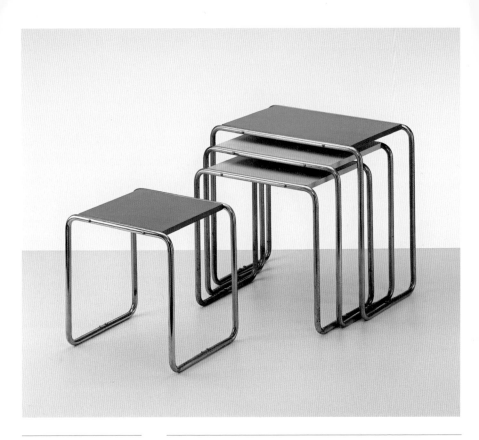

라치오 탁자
**LACCIO TABLE
(1925년)**

마르셀 브로이어
(1902–1981년)
게브뤼더 토넷
1929–1945년, 1978년–현재
가비나 1962–1968년
놀 1968년–현재

마르셀 브로이어의 라치오 보조 탁자side table와 커피 탁자는
새틴 마감한 플라스틱 라미네이트 상판, 크롬 도금한 강철관
틀과 다리로 이뤄진다. 헝가리 출신의 브로이어는 1920년대에
바우하우스 가구 공방을 이끄는 동안 의자, 스툴, 탁자 생산에서
강철관으로 실험했고, 바우하우스에서 나온 가장 영향력 있는
가구 중 몇 가지를 만들어냈다. 그는 저가형 라치오를 바실리
의자의 자매품으로 생각했다. 브로이어의 이 포개지는 탁자 세트는
직선적이고 다목적이며, 그의 합리주의적 미학과 뛰어난 기술을
반영한다. 구조는 극히 안정적이고 소재의 품질은 탁월하며 형태는
구조적이다. 라치오에 사용된 금속관 기술은 20세기 현대 디자인과
건축의 발전에 바우하우스가 미친 영향을 구현한다. 브로이어는
금속을 가구의 이미지를 바꿀 수 있는 재료로 여겼다. 그는 이렇게
말했다. "대량 생산과 표준화를 연구하면서 나는 유광 금속, 선명한
선, 공간적인 순수성이 우리의 가구에 새로운 건축적 요소임을 아주
빨리 발견했다. 난 이 선명한 곡선에서 현대 기술의 상징뿐 아니라
기술 전반을 봤다."

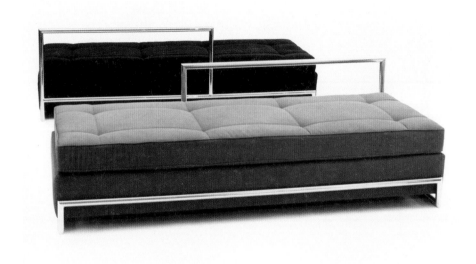

E. 1027 침대 겸용 소파
E. 1027 DAYBED
(1925년)

아일린 그레이
(1879–1976년)
아람 디자인스 1984년–현재
통합 공방 1984–1990년
클라시콘 1990년–현재

디자이너 아일린 그레이는 오랜 기간 동안 루마니아 건축가 장 바도비치|Jean Badovici와 공동 작업을 했다. 이들의 최초이자 가장 중요한 프로젝트는 프랑스 남부 마르탱 곳 근처 로크브륀 해안에 있는 1929년도 주택 E. 1027이었다. 그레이는 다목적 거실을 위해 E. 1027 침대 겸용 소파를 포함한 여러 가구를 디자인했다. 이것은 크롬 도금 틀로 지지되는 2개의 직사각형 매트리스로 만들어졌다. 매트리스는 가죽으로 쌌였다. 그레이는 여기서 금속관을 단순히 구조체로만 사용한 것이 아니라, 뒷부분을 위로 올려 쿠션, 러그, 털가죽 등을 받치는 역할의 장식적 요소로도 사용했다. 비대칭적 형태는 과거를 반영해 고전적인 비더마이어 양식의 팔걸이가 하나짜리 긴 의자를 연상시킨다. 그레이는 다른 모더니즘 디자이너들과는 대조적으로, 단단한 소재와 부드러운 소재, 기계 제작 부품과 수작업 제작 부품처럼 서로 상반되는 요소의 결합을 좋아했다. 1980년대 초반 아람 디자인스는 이 침대 겸 소파의 시제품을 가져가 그들의 클래식 컬렉션에 도입했다. 아람 디자인스는 1984년에 뮌헨에 기반을 둔 통합 공방에 재생산 권리를 줬고, 이곳이 문을 닫은 후에는 클라시콘이 생산을 이어갔다.

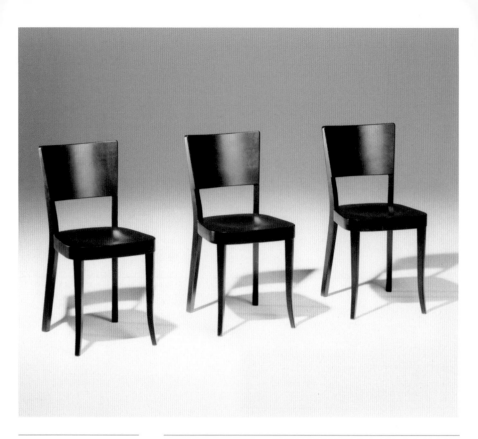

헤펠리 1–790 의자
HAEFELI 1-790 CHAIR
(1926년)

막스 에른스트 헤펠리
(1901–1976년)
호르겐글라루스
1926년–현재

막스 에른스트 헤펠리Max Ernst Haefeli는 카를 모저, 베르너 M. 모저Werner M. Moser, 루돌프 슈타이거Rudolf Steiger, 에밀 로스Emil Roth 등의 전문가들과 함께 스위스 건축가 협회의 공동 창립자였다. 그는 기술적 혁신과 예술적 전통을 결합한 디자인 언어를 개발했다. 따라서 헤펠리가 스위스 가구 회사 호르겐글라루스Horgenglarus와 파트너십을 발전시킨 것은 자연스러운 일이었다. 1882년에 설립된 호르겐글라루스는 가구 생산에서 수작업 방식만 사용함으로써 수공예 전통의 최고 기준을 고집했다. 헤펠리 1–790 의자는 이러한 결합의 결과이며, 디자이너와 생산자가 창의적인 이데올로기를 공유했음을 보여준다. 이 의자는 수공예 전통에 대한 높은 기준에 따라 제작됐다. 단단한 목재로 제작한 틀과 부드러운 곡선 다리, 기계 제작한 평평하고 넓은 합판으로 된 등판과 시트를 갖춘 이 의자는 그 시대의 휜 목재와 강철관 디자인을 대표한다. 단순한 형태, 완벽한 비례, 깔끔한 선에는 헤펠리의 건축적 훈련이 담겼다. 인체 공학적 시트와 등판 모양에서 전통적 형태와 장인적 감수성이 결합된 의자가 탄생했으며, 그 결과 유행을 타지 않고 실용적이며 편안한 의자의 해법이 됐다.

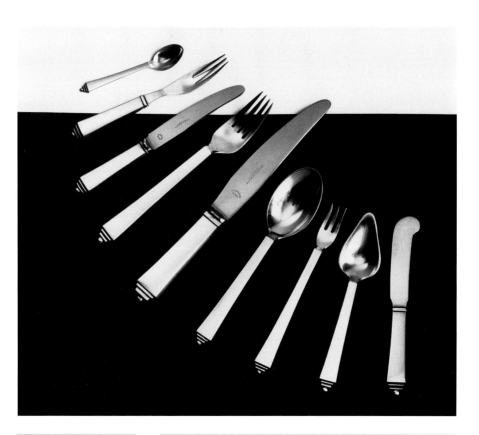

피라미드 커틀러리
PYRAMID CUTLERY
(1926년)

하랄드 닐센(1892–1977년)
게오르그 옌센 1926년–현재

하랄드 닐센Harald Nielsen이 은세공업자 게오르그 옌센을 위해
디자인한 피라미드 커틀러리는 아르데코의 외관과 정수를
구현하면서도 모더니즘 커틀러리의 초기 예를 보여준다. 이 제품은
1926년에 처음 디자인돼 생산했고 그 이후 옌센의 가장 인기 있는
은 식탁 도구 디자인의 하나가 됐다. 옌센은 동시대의, 또 역사 속의
여러 자료들에 기초한 디자인을 창조하고 형태와 디자인의 기준을
설정하는 기술을 가졌다. 그는 동료들과 가족들을 채용했는데,
그중에서도 처남 하랄드 닐센을 회사 디자이너로 들였다. 닐센의
작품은 제1차 세계대전과 제2차 세계대전 사이 옌센 스타일을
정의하는 데 중요한 역할을 했다. 그의 피라미드 커틀러리는
1930년대에 지배적이었던 절제된 아르데코 미학을 보여준다.
닐센은 자신의 디자인에 관해 '커틀러리 장식은 제품의 전반적인
조화를 강조해야 하지만, 동시에 그 자체의 목적을 위해 존재해야
하며 두드러져선 안 된다'고 밝혔다. 이 디자인의 단순성은
모더니즘과 연계됐고, 기능주의 시대의 선구가 됐다. 유기적
형태와 기하학적 형태의 결합은 옌센의 자연주의적인 형태를 한결
간소화했고 닐센이 회사를 위해 디자인한 제품의 특징이 됐다.

티 도우저
TEA DOSER (1926년)

한스 프리츠렘벨
(1900–1945년)
바우하우스 금속 공방
1926년
알레시 1995년–현재

원통형 티 도우저는 형태가 단순하지만 사용자에게 차 마시는
자리에 함께하고픈 마음이 들게 한다. 겉보기에는 장식 없는
거울처럼 반사되는 표면을 갖춘 높이 20.5cm, 지름 6cm의 좁은
원통에 불과하다. 하지만 캡을 열면 안쪽에 아치 형태로 만든
주둥이가 드러난다. 이 주둥이의 아치는 찻잎 양을 측정하는
스푼 역할을 한다. 닫혔을 때는 상당히 알쏭달쏭하지만 열어보면
실용적이고 유용하다. 라슬로 모호이너지가 이끌던 바우하우스
금속 공방은 산업 생산을 위한 다양한 시제품을 개발했다. 공방의
조교수 빌헬름 바겐펠트의 영감을 담은 '모든 물체는 그 기능적
용도에서 외형상의 해결책을 찾아야 한다'는 말은 이 작품의 중요한
기폭제였다. 한스 프리츠렘벨Hans Przyrembel은 이런 정신 아래서 티
도우저를 개발했다. 이 제품은 1995년 알레시가 8개의 바우하우스
디자인과 함께 출시하면서 생산했다. 프리츠렘벨의 시제품은
은이었지만 알레시의 제품은 스테인리스 스틸로 제작했다.

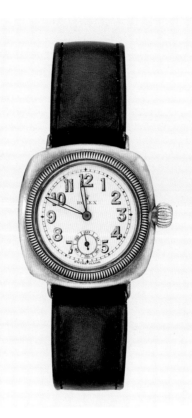

오이스터 손목시계
OYSTER
WRISTWATCH
(1926년)

롤렉스 디자인 팀
롤렉스 1926년–현재

롤렉스Rolex 브랜드는 1908년에 등록됐는데 바이에른의 젊은 사업가가 1905년부터 유통한 시계들의 다이얼을 특징으로 했다. 롤렉스가 1926년 제작한 오이스터는 최초의 진정한 방수 방진 손목시계였다. 이 시계는 빠르게 성공을 거뒀으며, 이듬해 메르세데스 글레이츠Mercedes Gleitze가 이 제품을 차고 수영해서 영국 해협을 횡단했을 때 완벽하게 시계 기능이 유지된 것을 보여줌으로써 더욱 확실해졌다. 오이스터 시계는 '악천후에 저항하는 놀라운 시계'의 도래를 예고했다. 이 시계는 나사를 죄어 잠그는 방수 케이스 뒤판과 태엽 덕분에 진정한 방수 기능을 얻었다. 케이스는 견고한 스테인리스 스틸, 18K 금 또는 백금으로 만들었다. 시계의 유리 덮개는 인조 사파이어를 절단한 것으로, 비산 방지shatter-resistant와 흠집 방지 기능이 뛰어나다. 1931년에 자동 태엽 감기 기술을 도입함으로써 롤렉스는 오이스터 케이스의 방수 방진 기능을 더욱 강화했다. 이 시계는 오랫동안 세계에서 가장 찬양받는 시계 가운데 하나라는 지위를 유지했다. 롤렉스를 세계적으로 유명한 브랜드로 만든 오이스터는 최초이자 최고의 모범이며, 삶의 방식과 스타일의 기준을 보여주는 상징이다.

클럽 의자
CLUB CHAIR (1926년경)

장 미셸 프랑크
(1895–1941년)
샤노 & Co(Chanaux & Co)
1926–1936년
에카르 인터내셔널
1986년–현재

사각형 클럽 의자는 아르데코 시대 이래 가장 친숙한 제품 중 하나이며, 그 직각 형태 덕분에 세월이 지나도 시대에 뒤떨어진 것으로 보이지 않는다. 파리 출신 디자이너 장 미셸 프랑크Jean-Michel Frank는 덮개를 씌운 정육면체 의자 제품군의 하나인 유행을 타지 않는 이 디자인을 만들었다. 이 디자인의 단순성은 그의 영향력 있는 미학의 특성이었다. 품격 있는 그의 인테리어 디자인에서 이 의자는 응용되고 재작업되었다. 프랑크는 디자인에 예상하지 못한 재료를 적용하는 것을 좋아했는데, 표백한 가죽과 상어 가죽을 특히 선호했다. 신고전주의, 원시 미술, 모더니즘에서 영향을 받았다고 밝힌 그의 스타일은 문서로 많이 남아 있는데, 여유 있는 직선형의 세부 요소와 우아하고 절제된 형태가 특징이다. 현재 아르데코 스타일로 인정받는 디자인의 상당 부분이 프랑크와 그의 1930년대 디자인으로부터 폭넓은 영향을 받았다. 이들 디자인의 인기가 너무 높아지자 프랑크는 유럽의 문화 계층 내에서 높은 지위를 차지하게 됐고, 이들을 위해 화려한 실내장식과 세련된 제품들을 디자인했다. 그는 세련된 디자인을 계속 유지했는데, 이것이 그의 가장 기본적이면서도 필수적인 작품인 클럽 의자가 지속적인 인기를 누리는 요인일 것이다.

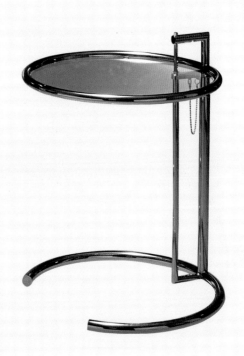

E. 1027 조절 탁자
E. 1027 ADJUSTABLE TABLE (1927년)

아일린 그레이
(1879–1976년)
아람 디자인스 1975년–현재
통합 공방 1984–1990년
클라시콘 1990년–현재

E. 1027 조절 탁자는 스테인리스 스틸과 유리로 만드는데, 둥근 강철 관이 원반 모양의 유리 상판을 받치고 경계를 이룬다. 다리는 길이 조절이 가능해서 뒤에 있는 키를 조정해 탁자 높이를 변경할 수 있다. 이 탁자는 우리 시대에 가장 많이 표절된 가구 중 하나다. 형태와 재료 면에서 엄격하게 모더니즘적이지만, 우아하고 유연한 움직임을 통해 차가운 합리주의를 피했다. 전설적인 건축가 르 코르뷔지에Le Corbusier는 이 탁자를 "매혹적이고 세련되다."라고 말했다. 이 탁자는 아일린 그레이가 프랑스령 라이베리아 로크브륀에 있는 자신의 집 E. 1027을 위해 디자인한 혁명적인 가구 시리즈의 일부였다. 'E'는 Eileen을 나타내며, 숫자는 알파벳 순서에 해당한다. 10과 2에 해당하는 'JB'는 그녀의 친구이자 멘토인 루마니아 건축가 장 바도비치(1892–1956년)를, 7은 Gray의 G를 나타낸다. 그레이는 남성이 지배하던 모더니즘 운동에서 언급되는 극소수의 여성 작가에 속한다. 그녀의 작품은 젊은 시절의 화려한 장식품부터 나이 들어가며 더 단순해진 모더니즘 가구에 이르기까지 다양한 범위에 걸쳐 있다.

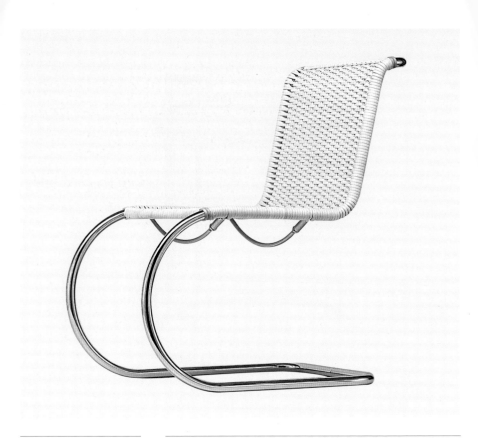

MR10 의자와 MR20 의자

MR10 CHAIR AND MR20 CHAIR (1927년)

루트비히 미스 반데어로에
(1886–1969년)
베를리너 메탈게베르베
요제프 뮐러(Berliner
Metallgewerbe Josef
Müller) 1927–1931년
밤베르크 금속
공방(Bamberg
Metallwerkstätten) 1931년
게브뤼더 토넷 1932년–현재
놀 1967년–현재

루트비히 미스 반데어로에Ludwig Mies van der Rohe가 만든 MR10 의자의 명료한 단순함은 이를 하나의 연속된 강철관 제품처럼 보이게 한다. 1927년 슈투트가르트에서 열린 '주거Die Wohnung' 전시회에서 이 의자가 처음 선보였을 때, 앞쪽 다리만으로 지지되고 '자유롭게 부유하는' 시트는 하나의 계시와도 같았다. 이 전시회에는 네덜란드 건축가 마르트 슈탐Mart Stam의 S33도 있었다. 슈탐은 그 전 해에 미스에게 캔틸레버 구조 의자에 관한 자신의 구상 스케치를 보여줬다. 미스는 즉시 그 잠재력을 알아봤고, 전시회가 열리던 즈음에는 자신의 버전을 만들었다. 슈탐의 의자가 딱딱하고 견고한 구조였던 반면 미스의 의자는 더 가벼웠고, 다리의 우아한 곡선 덕분에 스프링 같은 탄력성이 있었다. 미스는 의자에 간단한 연결부가 있는 팔걸이를 추가한 MR20을 만들었다. 두 의자는 모두 큰 성공을 거뒀고, 곧 많이 판매됐다. 등판과 시트를 별도의 가죽 또는 철사로 된 직물로 만들거나, 한 벌인 등나무 직조 덮개로 만드는 등 변형을 가한 제품들은 미스의 파트너였던 릴리 라이히Lilly Reich가 디자인했다. 이 의자는 검은색 또는 빨간색 래커로 마감한 제품과 오늘날까지 인기 있는 니켈 도금 제품으로 제작됐다.

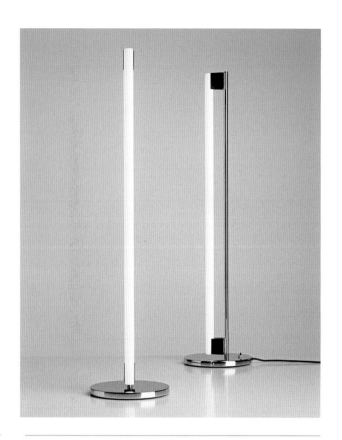

튜브 라이트
TUBE LIGHT (1927년)

아일린 그레이
(1879–1976년)
아람 디자인스
1984년–현재
통합 공방 1984–1990년
클라시콘 1990년–현재

1927 튜브 라이트는 초기 모더니즘 디자이너 아일린 그레이의 작품이다. 그레이는 런던의 슬레이드 미술학교에서 회화를 공부했지만, 학업을 마친 후 곧 인테리어 디자인으로 분야를 옮겼다. 이 조명은 E. 1027을 위해 디자인한 다수의 상징적인 작품들 중 가장 급진적일 것이다. E. 1027은 그레이가 친한 친구 건축가 장 바도비치를 위해 1925년 프랑스령 라이베리아에 지은 주택으로, 엄청난 영향력을 가진 모더니즘 건물이다. 발명된 지 얼마 안 된 형광등을 살리며 전등갓 개념을 거부한 이 조명은, 생경한 알몸 상태 그대로의 빛을 자랑스럽게 드러냄으로써 그 본질적인 아름다움을 한껏 누린다. 튜브 라이트의 수직 형태는 우아한 크롬 도금 강철 기둥으로 지지되며, 완전히 새로운 미니멀리즘 형태의 플로어 램프를 만들었다. 오늘날의 디자이너들은 그들의 선구자적인 선배 아일린 그레이에게 많은 빚을 졌다. 그녀는 갓을 씌우지 않은 조명을 사용해 전통을 파괴함으로써 잉고 마우러Ingo Maurer나 카스틸리오니 형제들the Castiglionis 같은 디자이너들에게 영감을 줬다. 선도적인 가구 회사 아람 디자인스는 1984년에 이 디자인을 재생산했고, 다른 회사들에게 그레이의 작품에 대한 2차 라이선스를 부여했다.

문손잡이
DOOR HANDLE
(1927-1928년)

루트비히 비트겐슈타인
(1889–1951년)
테크노라인 2001년–현재

빈의 비트겐슈타인 하우스(1926–1928년) Wittgenstein House로
알려진 건물은, 수수께끼 같은 철학자 루트비히 비트겐슈타인Ludwig
Wittgenstein의 놀라운 생애에서 독특한 장을 차지한다.
비트겐슈타인의 누이 마가레테 스톤보로Margarethe Stonborough는 원래
이 집을 다른 건축가에게 의뢰했지만, 남동생의 일관된 공간 감각은
점점 더 그녀의 관심을 끌었다. 높고 얇은 문이 있는 방의 정확한
공간은 문손잡이에도 영향을 미쳐서, 손잡이 형태가 건축물의
전체적인 조화를 방해하지 않도록 했다. 금속문과 유리문을 위해
제작한 비트겐슈타인의 손잡이는 공학을 공부했던 그의 탁월한
역학적 이해와 함께 비례와 규모의 세심한 사용을 보여준다.
2개의 주요 부품이 별도의 장착부 없이 문틀에 삽입돼 나사와
나사받이washer로 함께 결합되는데, 빈의 표준에 따라 주물 황동으로
만들었다. 이렇게 함으로써 손잡이 부품이 4개로 줄어들고
손잡이와 문 사이가 매끈하게 이어진다. 각 손잡이는 특별히 제작한
제품으로 1972–1975년 사이에 저택이 방치됐을 때 유실됐다.
현재는 테크노라인이 원본에 기초해 손잡이를 생산하고 있으나
유광 니켈 도금으로 만든다.

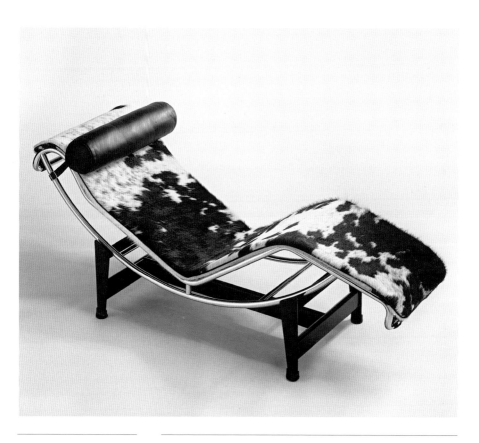

LC4 셰이즈 롱
LC4 CHAISE LONGUE
(1928년)

르 코르뷔지에
(1887–1965년)
피에르 잔느레
(1896–1967년)
샤를로트 페리앙
(1903–1999년)
게브뤼더 토넷
1930–1932년
하이디 베버(Heidi Weber)
1959–1964년
카시나 1965년–현재

지금은 친숙한 르 코르뷔지에의 긴 의자, LC4 셰이즈 롱의 형태적 기원은 1928년까지 거슬러 올라간다. H형 받침과 별도의 좌석, 천연가죽 덮개와 머리 쿠션은 고급 디자인 실내장식과 본질적으로 연결된다. 이 의자의 기원은 집을 위한 설비로서의 기능적 가구, 즉 그의 '생활을 위한 기계' 개념에서 출발한다. 그러한 개념에서 움직임의 유연성은 '조절 가능하며 앞뒤로 흔들리는 시트'와 결합되고, 하부의 윤곽은 비행기 날개에서 차용했다. 조절이 되는 목 부분 롤과 틀 위에서 자유롭게 위치 전환되는 시트는 인체 공학에 대한 강한 관심을 보여준다. 이 의자는 편안함, 유연함, 진보적인 미학을 제공하며 세계 고급 디자인 시장에서 즉시 인기를 얻었다. 르 코르뷔지에는 그의 사촌 피에르 잔느레Pierre Jeanneret, 젊은 디자이너 샤를로트 페리앙Charlotte Perriand과 함께 강철관tubular steel 디자인 작업을 해나갔다. 그 작업에는 LC4, LC1 바스큘런트 의자LC1 Basculant Chair, LC2 그랜드 컴포트 의자 등이 있다. 현재까지 라이선스 제품을 생산하는 카시나는 자사 상품을 위해 페리앙을 컨설턴트로 고용했다. 이 의자는 20세기 가구 디자인의 가장 친숙한 상징 중 하나일 것이며, 디자인계에서 '코르브 의자Corb chaise'라는 애칭으로 알려졌다.

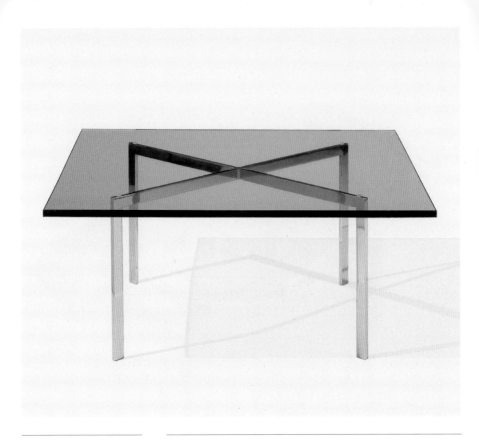

투겐타트 커피 탁자
TUGENDHAT COFFEE TABLE (1928년)

루트비히 미스 반데어로에
(1886–1969년)
베를리너 메탈게베르베
요제프 뮐러 1927–1931년
밤베르크 금속 공방 1931년
놀 1952년–현재

1928–1930년에 미스 반데어로에는 체코슬로바키아 브르노에서
그레테 바이스 뢰우-베어Grete Weiss Löw-Beer와 프리츠 투겐타트Fritz
Tugendhat 부부를 위한 모더니즘 빌라를 디자인했다. 바르셀로나
탁자로 종종 잘못 불리는 투겐타트 커피 탁자는 빌라 현관에
두려고 고안한 것이다. 이 낮은 탁자는 유명한 바르셀로나 의자처럼
X자 뼈대를 사용했다. 이는 장식적 요소와 구조적인 해법이란 두
가지 목적을 위해서다. 수작업으로 광낸 강철은 수직으로 내려와
안정감 있다. X형 틀은 경사진 모서리의 두께 18mm, 사방 100cm
사각형 유리 탁자 상판과 결합해 견고하고 대칭적인 구조다. 이
탁자는 베를리너 메탈게베르베 요제프 뮐러Berliner Metallgewerbe
Josef Müller가 처음 생산했고, 데사우 탁자라 이름 붙였다. 1931년
베를린 밤베르크 금속 공방에서 니켈 도금한 강철에 높이를 더 키워
생산했다. 놀Knoll이 1952년 생산을 맡아 1964년부터 스테인리스
스틸에 유리 상판으로 된 제품을 만들면서 바르셀로나 탁자라
불렸다. 첫 생산 후 한참 지난 1977년에 뉴욕 현대미술관에서,
1978년에는 슈투트가르트의 디자인 센터에서 상을 받았다.

토넷 NO. 8751
THONET NO. 8751
(1928년)

트릭 의자
TRIC CHAIR (1965년)

게브뤼더 토넷 디자인 팀
아킬레 카스틸리오니
(1918–2002년)
피에르 자코모 카스틸리오니
(Pier Giacomo Castiglioni)
(1913–1968년)
게브뤼더 토넷 1928년
베르니니 1965–1975년
BBB 보나치나 1975년–현재

150개에 가까운 원조 디자인을 만들면서도 '기성품' 가구를 옹호한 아킬레 카스틸리오니Achille Castiglioni는 기존 디자인을 현대 생활의 요구에 맞게 갱신하는 '재설계' 작업에 관심을 가졌다. 1965년의 트릭 의자는 이렇게 다시 디자인한 작업물 중 하나로, 토넷이 1928년에 디자인한 No. 8751의 영향을 받았다. No. 8751은 너도밤나무 재질의 간단한 접이의자다. 카스틸리오니는 두 군데를 변경했다. 뒤쪽을 더 올려서 지지가 더 잘 되도록 하고 등받이와 시트에 붉은 펠트를 추가해 편안함을 높였다. 이 의자는 접으면 두께가 겨우 4cm밖에 되지 않는다. 재설계 제품임에도 불구하고 트릭 의자는 보통 카스틸리오니의 작품으로 인정된다. 1988년 인터뷰에서 그는 "때로 생산자가 디자이너에게 지난 제품의 새로운 스타일링을 요청한다. 디자이너가 제품을 단순히 재발명할 수도 있지만 개입을 최소화해 오래된 제품을 새롭게 해석할 수 있다. 난 이렇게 트릭 의자를 다시 디자인했다."라고 말했다. 원래 1965년 베르니니Bernini사가 제작한 트릭 의자는 1975년부터 BBB 보나치나BBB Bonacina에서 생산한다. 하지만 토넷 No. 8751이 접이의자에 대한 가장 간단한 디자인의 기준을 최초로 정립했다는 사실은 반드시 인정돼야 할 것이다.

더블레버 코르크스크루
DOUBLE-LEVER
CORKSCREW (1928년)
도미니크 로사티(연도 미상)
1930년–현재

팔 같은 2개의 레버와 중앙 스크루가 있는 흔한 코르크 따개는
평범한 물건처럼 보인다. 하지만 도미니크 로사티Dominick Rosati의
디자인은 첫 특허 받은 1928년 이래로 거의 바뀌지 않았다. 와인
병을 따본 사람은 거의 다 이 더블레버 제품을 썼을 것이며,
사실상 어디서나 이 디자인의 변형 제품을 살 수 있다. 1929년
10월 29일에 로사티가 출원한 특허 도면에는 톱니 달린 두 팔이
상단에 돌리는 키를 단 '나선형 스크루'를 들어 올리는 것이 보인다.
돌리는 키는 스크루가 코르크 내부 손상을 최소화하며 코르크
안에 쉽게 들어가게 한다. 올라간 팔을 내리면 코르크가 부드럽게
코르크스크루의 중앙 구멍으로 당겨 올라온다. 원조 모델은 기발한
것부터 장식적인 것, 기능적인 것까지 많은 응용 제품을 낳았다.
로사티의 스크루 상단 키 부분에 병따개를 추가한 것이 가장
흔하다. 코르크 마개 병에 와인을 보관하는 것은 비교적 최근의
현상이지만, 1880년대에는 측면이 직선인 코르크가 일반적으로
사용됐다. 이 시기부터 로사티의 디자인이 나오기까지 300개
이상의 코르크 따개 특허가 등록됐지만, 가장 꾸준히 복제된 것은
로사티의 디자인이다.

문손잡이 WD
DOOR HANDLE WD
(1928년)

빌헬름 바겐펠트
(1900–1990년)
S. A. 러비 1928–1933년
테크놀루멘 1982년–현재

문손잡이 WD는 빌헬름 바겐펠트가 1928년에 디자인했고, 같은 해 베를린의 S. A. 러비가 생산하기 시작했다. 건축가 에리히 멘델존Erich Mendelsohn이 1930년에서 1932년 사이 베를린에 세운 콜럼버스하우스 빌딩Columbushaus Building에 이 문손잡이를 사용하기로 한 후부터 유명해졌다. 이 건물에는 1,000개가 넘는 문손잡이가 사용됐고, 멘델존이 의뢰받은 다수의 개인 주택에도 사용됐다고 알려졌다. 2002년부터 테크노라인으로 회사명을 바꾼 독일 회사 테크놀루멘이 1984년에 이 문손잡이를 재출시했다. 현재까지도 전통적인 주조 기술을 사용해 생산하는데, 수작업으로 사포질하고 광택을 내는 노동집약적인 공정이다. 이 손잡이가 여전히 사용 가능한 것은 까다로운 생산 기준을 세우고 황동과 같은 고가의 재료로 제작하기 때문이다. 바겐펠트의 준산업적 상징은 싸구려 복제품들이 범람하는 와중에도 살아남을 수 있었다. 바겐펠트는 독일 최초의 산업 디자인 영웅이었고, 훌륭한 디자인과 산업 사이의 관계를 파악한 초기 미니멀리스트였다. 그는 성공적인 제품을 제작했을 뿐 아니라 생산자들과의 논의를 일으켰다. 그의 문손잡이는 우아함의 영원한 모범이다.

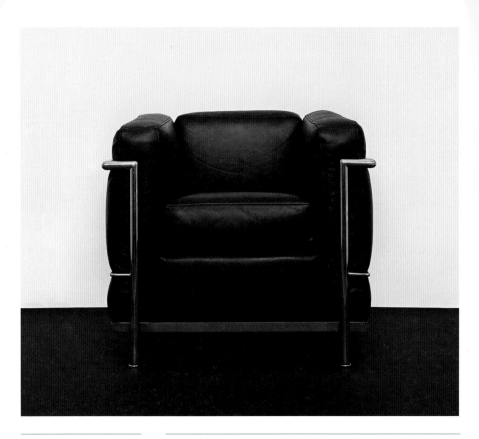

LC2 그랜드 컨포트 안락의자
LC2 GRAND CONFORT ARMCHAIR (1928년)

르 코르뷔지에
(1887–1965년)
피에르 잔느레
(1896–1967년)
샤를로트 페리앙
(1903–1999년)
토넷 프레르 1928–1929년
하이디 베버 1959–1964년
카시나 1965년–현재

LC2 그랜드 컨포트 안락의자는 르 코르뷔지에, 피에르 잔느레, 샤를로트 페리앙 사이의 짧지만 알찼던 공동 작업의 일부다. 이들은 LC1 바스큘런트 의자와 LC4 셰이즈 롱도 제작했다. 크롬 도금한 강철 틀은 절단면을 용접해 만들었으며, 상부 틀과 다리, 얇지만 견고한 지지대와 더 얇은 L형 바닥 틀로 구성된다. 가죽 덮개를 씌운 5개의 쿠션을 뼈대 위에 얹어서 간결한 정육면체 형태를 완성한다. 이 참신한 디자인은 1929년 파리의 가을 살롱전에서 처음 선보였다. 대중들의 호의적인 반응에 이어 가구 회사 토넷에서 생산을 인수했다. 그 후 그랜드 컨포트 안락의자는 다양하게 응용돼 나왔다. 공 모양 발ball foot이 있는 것과 없는 것, 소파 제품, 한층 폭이 넓은 '여성용' 제품LC3 등이다. 이런 제품은 원래의 정육면체 형태와 타협하면서도 앉는 사람이 다리를 꼬고 앉을 수 있게 한다. 1965년 이후부터는 이탈리아의 카시나에서 생산하는데, 이 회사는 동일한 스타일로 좌석 2개짜리와 3개짜리 소파도 생산한다. 이 제품은 품위와 엄숙함의 전형이 됐고, 여전히 수요가 많다.

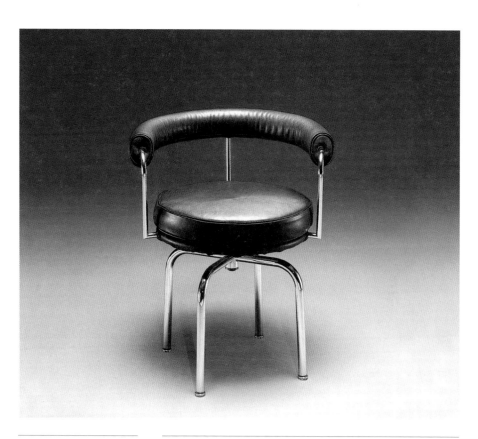

LC7 리볼빙 팔걸이의자

**LC7 REVOLVING
ARMCHAIR (1928년)**

르 코르뷔지에
(1887–1965년)
피에르 잔느레
(1896–1967년)
샤를로트 페리앙
(1903–1999년)
게브뤼더 토넷
1930–1932년경
카시나 1978년–현재

르 코르뷔지에는 건축가이자 설계 기획자로 가장 잘 알려졌지만, 이론, 회화, 가구 디자인 분야에도 적극적이었다. 이 스위스 디자이너의 LC7 리볼빙 팔걸이의자와 LC8 스툴은 1929년 파리의 가을 살롱전에서 '가정을 위한 설비'라는 제목의 전시 일부로 등장했는데, 피에르 잔느레, 샤를로트 페리앙과 함께 디자인했다. 이 의자는 전통적인 타자수 의자를 바탕으로 했으며 책상 의자로 사용했다. 유광 또는 무광 처리된 4개의 크롬관 다리는 직각으로 구부러져 시트 아래 중앙에서 만난다. 르 코르뷔지에의 대다수 작품과 마찬가지로 LC7의 우아함과 아름다움은 그 구조가 만든 선에서 나온다. 의자에 쓴 금속관이 자전거 생산에 사용한 재료와 비슷했기 때문에, 르 코르뷔지에는 푸조사에 자신의 가구를 생산하도록 설득했다. 푸조는 거절했지만, 토넷 프레르가 뛰어들었다. 1964년에 이탈리아 회사 카시나가 르 코르뷔지에의 디자인에 대한 독점권을 취득해 지금까지 생산하고 있다. 이들은 진품임을 입증하기 위해 제품에 르 코르뷔지에 로고를 찍고 번호를 붙인다.

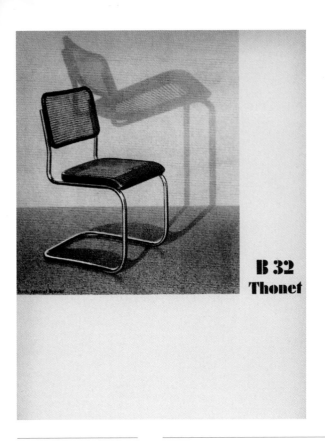

B 32
Thonet

B32 세스카 의자
B32 CESCA CHAIR
(1928년)

마르셀 브로이어
(1902-1981년)
게브뤼더 토넷 1929년-현재
가비나/놀 1962년-현재

B32 세스카 의자는 익숙해서 심지어 하찮은 의자 형태로 여길 수도 있다. 하지만 이 제품은 캔틸레버 구조 의자의 중요한 초석이다. 목재나 강철관으로 만들어서 앞뒤로 지지대가 필요한 이전 의자들과 달리, 세스카는 앉는 이를 '공중에서 쉬게' 한다. 이 의자의 개념적 기원은 여전히 논란의 여지가 있지만, 네덜란드 건축가 마르트 슈탐의 1926년 디자인이 최초의 것으로 간주된다. 이어서 수많은 디자이너들이 다리가 2개 있는 의자 디자인에 뛰어들었다. 하지만 캔틸레버 외의 다른 요소들이 B32를 우아한 디자인으로 만드는데, 바로 편안함, 탄력성, 재료에 대한 세심한 이해다. 디자인은 세련된 정교함을 보여주며, 모더니즘적인 유광 강철과 목재, 등나무 줄기 등으로 소재를 독특하게 혼합했다. 이것은 B32를 부드러움과 의자에 인간적인 온기를 부여하는데, 냉철하고 간소한 모더니즘 디자인이 가질 수 없는 것이었다. 안락의자 모델인 B64도 비슷한 성공을 거뒀다. 1960년대 초반 가비나/놀이 브로이어의 딸 이름을 딴 '세스카'로 다시 이름을 붙여 두 디자인을 재출시했다. 이 우아한 캔틸레버 디자인의 모방작이 범람하는 것은, 형태와 재료에 관한 마르셀 브로이어의 통찰력 있는 균형 감각을 보여주는 증거다.

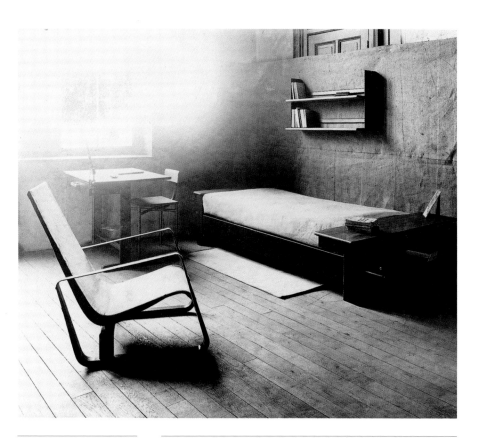

시테 안락의자
CITÉ ARMCHAIR
(1929-1930년)

장 프루베(1901–1984년)
장 프루베 공방(Ateliers
Jean Prouvé) 1930년
텍타 1990–2000년
비트라 2002년–현재

시테 안락의자는 장 프루베Jean Prouvé의 많은 이론과 과정들을 차분하게 요약한 탁월한 의자 디자인이다. 파이프형 틀tubular frame 위로 펼쳐 씌운 캔버스 '스타킹', 엔지니어링 기계 부품을 시사하는 강철 썰매형 하부, 버클로 조인 가죽띠로 만든 팽팽한 팔걸이 등의 소재 혼합은 온전히 기능적인 디자인을 제공한다. 이런 디자인과 공학적 기술 및 제작 방식은 이 작품을 의자 디자인을 위한 하나의 기준으로 만들었다. 원래 프랑스 낭시에 있는 시테 대학교 학생 기숙사의 공모전에 출품했던 시테는 프루베의 초기작이며 후기 작품을 위한 디자인 언어를 수립한 작품이기도 하다. 프루베는 1923년 낭시에서 금속 공예가로 빛나는 이력을 시작했다. 그는 문 부속품, 조명, 의자, 탁자, 보관함부터 건축적 파사드와 조립식 건물에 이르는 다양한 디자인을 위한 창의적인 해법을 추구했다. 프루베의 가구 디자인은 언제나 열광적인 지지자와 수집가들이 따르는 일종의 컬트 문화를 형성했다. 비트라Vitra는 프루베의 디자인에 대해 커지는 호응과 시장성을 깨닫고, 프루베 작품의 폭넓은 컬렉션의 일부로서 2002년 시테 안락의자를 재출시했다.

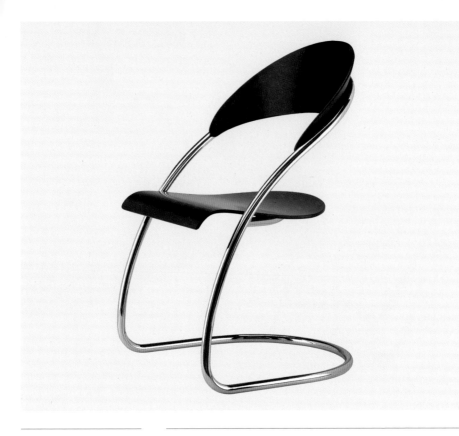

ST14 의자
ST14 CHAIR (1929년)

한스 루크하르트
(1890–1954년)
바실리 루크하르트
(1889–1972년)
데스타(Desta) 1930–1932년
게브뤼더 토넷
1932–1940년
게브뤼더 토넷 독일
2003년–현재

ST14 의자의 물결 모양 윤곽선은 1929년보다 더 최근에 나온 것으로 보인다. 캔틸레버 틀이 이루는 만곡 아치는 몰드 합판 시트에 따라 반복되고 균형이 잡히며, 시트와 등판으로 지지된다. 시트 자체는 미니멀한 구조의 지지대 때문에 공중에 떠 있는 것처럼 보인다. 틀은 복잡하지 않고 합판 시트와 등판이 사용자의 신체 윤곽선에 잘 맞기 때문에, 부드럽지만 상대적으로 오래 가지 못하는 직물이나 덮개가 없어도 인체를 편안하게 지탱한다. 루크하르트 형제Hans Luckhardt & Wassili Luckhardt는 성공적인 건축가이자 노벰버그루페Novembergruppe의 일원으로, 활동적인 이론가였다. 이들은 1921년부터 베를린에서 함께 일하면서 대표적인 표현주의 건축 주창자로서 큰 명성을 얻었다. 드레스덴에 있는 보건 위생 박물관Hygiene Museum과 같은 이들의 디자인은 개인주의적인 양식을 보여준다. 하지만 전쟁 후 물자 부족, 가난, 급격한 인플레이션의 시대에서 이들의 스타일은 용납될 수 없었다. 때문에 이들은 디자인에 더욱 섬세하고 민주적으로 접근했다. 이러한 이데올로기의 변화는 대량 생산 요구를 받아들인 유명한 ST14 의자에서 명백히 나타난다.

로스 드링킹 세트
LOOS DRINKING SET
(1929년)

아돌프 로스(1870–1933년)
롭마이어 1929년–현재

빈에 있는 회사 롭마이어는 1823년에 요제프 롭마이어Josef Lobmeyr가
창립한 이래 유리 제조로 세계적인 명성을 쌓아 왔다. 오늘날
이 회사는 오스트리아 건축가 아돌프 로스Adolf Loos가 1929년에
디자인한 이 바 세트를 포함해 거의 300가지 술잔 세트를 판매한다.
1897년부터 로스는 빈에서 독립 건축가로 일했는데, 빈의 예술가와
건축가 그룹인 빈 분리파보다 더 합리적이고 종종 기하학적인
스타일을 도입했다. 로스는 1908년 '장식과 범죄Ornament und
Verbrechen'라는 제목의 에세이에서 장식의 가치에 도전했는데,
장식은 에너지의 낭비이며 문화적 타락을 나타낸다고 주장했다.
롭마이어를 위한 술잔 세트는 그 시대 특유의 패턴이나 장식이
없는, 정제되고 견고한 정교함을 포착했다. 오늘날 이 유리잔은
오스트리아 사양에 따라 독일에서 납 없는 크리스털을 수작업으로
불어 제조한다. 각각의 제품은 구리 휠로 절단하고 각인해 단순하고
기하학적인 격자무늬를 만들어낸다. 작은 그릇, 맥주잔, 물병,
화이트 와인 잔, 위스키 잔을 포함한 이 세트는 시장에서 유리 제조
전문 회사로서의 지위를 성공적으로 굳혔고, 유행을 타지 않고
오늘날에도 소비자들의 관심을 끈다.

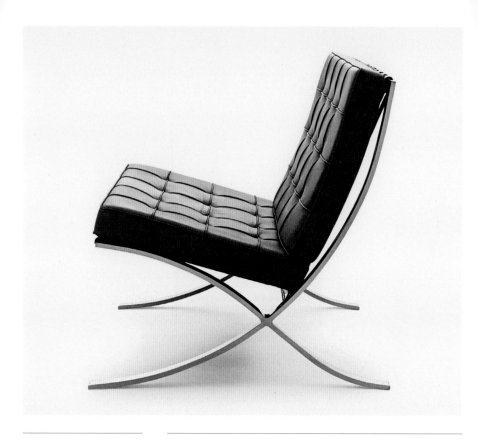

바르셀로나™ 의자
BARCELONA™ CHAIR (1929년)

루트비히 미스 반데어로에
(1886–1969년)
베를리너 메탈게베르베
요제프 뮐러 1929–1931년
밤베르크 금속 공방 1931년
놀 1948년–현재

이 우아한 의자는 1929년 바르셀로나 국제박람회에 참가한
독일관(1928–1929년)의 의뢰로 만들어졌다. 루트비히 미스
반데어로에는 대리석과 줄무늬 마노 벽, 엷은 색유리, 크롬 도금
기둥으로 만든 수평·수직 평면의 건물을 디자인했다. 그다음에
바르셀로나 의자를 디자인했는데, 너무 딱딱해 보이거나 공간의
흐름에 영향을 미치지 않도록 했다. 미스는 '중요하고, 우아하며,
기념비적인' 의자를 제작하기로 결정했다. 그는 마치 붓글씨
획처럼 매끈한 곡선 크롬 도금 강철로 된 2개의 다리가 있는 가위
모양 틀을 사용했는데, 볼트로 양옆과 가로 지지대를 결합한 후
전체 틀을 용접하고 수작업으로 연마했다. 틀 위로 당긴 가죽띠는
교묘하게 볼트를 감춘다. 놀은 광택과 사포질에 드는 비용을
절감하기 위해 의자 전체를 하나의 용접 틀로 만들기 시작했다.
1964년에는 얇은 크롬 도금 강철 대신 광택 나는 스테인리스
스틸로 대체했다. 바르셀로나 의자는 대량 생산을 의도하지
않았지만, 미스는 이 의자를 자신이 세운 중요한 건물의 리셉션에
사용하기 시작했다. 이를 계기로 오늘날 이 의자는 사무용 건물의
로비에서 특히 많이 쓰이고 있다.

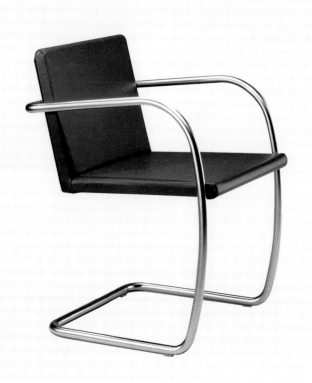

브루노 의자
BRNO CHAIR
(1929-1930년)

루트비히 미스 반데어로에
(1886–1969년)
베를리너 메탈게베르베
요제프 뮐러 1929–1931년
밤베르크 금속 공방 1931년
놀 1960년–현재

1929년 루트비히 미스 반데어로에는 그레테 바이스 뢰우–베어Grete Weiss Löw–Beer와 프리츠 투겐타트Fritz Tugendhat를 위해 체코의 브루노에 있는 투겐타트 빌라를 디자인했다. 그가 이 빌라를 위해 만든 가구 중 일부는 건물의 명성을 능가했다. 브루노 의자가 이러한 예다. 처음에 미스는 식당용으로 1927년에 디자인한 팔꿈치를 얹을 수 있는 MR20 의자를 사용하려고 했다. 하지만 이 의자는 공간에 어울리지 않았고, 좀 더 자리를 덜 차지하는 대안이 필요했다. 응용 제품인 브루노 의자는 그의 가장 우아한 의자 디자인 중 하나다. 이 의자는 우아하면서도 팽팽한 틀의 선과 등판 · 시트의 각진 모양이 대조를 이룬다. 최초의 브루노 의자는 니켈 도금 강철관으로 만들었고 베를린의 요제프 뮐러가 1929년에 생산했다. 1931년에는 변형 모델인 MR50 의자가 역시 베를린에 있는 밤베르크 금속 공방에서 생산됐다. 미국 회사 놀은 1960년에는 크롬 도금 강철관으로 된 브루노 의자를, 1977년부터는 틀에 평평한 강철 밴드를 쓴 제품을 재출시했다. 두 강철 의자는 투겐타트 빌라 전체에서 붉은색 또는 흰색 가죽 제품으로 사용됐다.

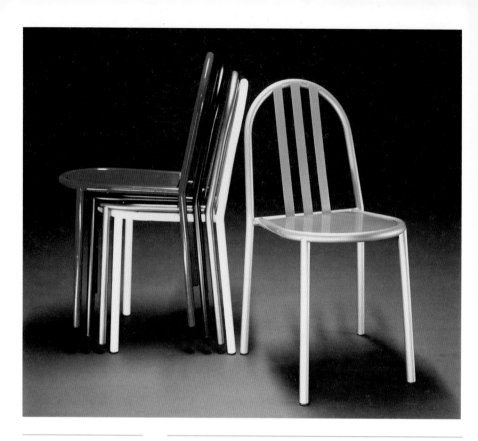

스태킹 의자
STACKING CHAIR
(1930년)

로버트 말레-스티브스
(1886–1945년)
투버(Tubor) 1930년대
드 코스(De Causse)
1935년경–1939년
에카르 인터내셔널
1980년–현재

로버트 말레-스티브스Robert Mallet-Stevens의 스태킹 의자(쌓는
의자)는 그 시대를 주도하던 아르데코 스타일에서 철학적으로
변화함을 상징적으로 보여준다. 그는 장식이 가진 일반적인
'독단적' 속성에 강력히 반대하면서, 기능성과 단순성의 원칙을
밀접하게 따랐다. 그는 기하학적 형태, 만족스러운 비율, 생산의
경제성, 장식의 생략을 강조하는 모더니스트 그룹인 유니옹
데자르트 모데른Union des Artistes Modernes, UAM 설립에 도움을 줬다.
강철관과 강철판으로 제작한 스태킹 의자는 원래 래커 칠 또는 니켈
도금으로 돼 있어 말레-스티브스의 철학을 구현하며 그의 몇몇
실내장식에 등장한다. 이 의자는 특히 대량 생산에 적합했고, 금속
또는 덮개가 있는 시트 제품으로 구입 가능했다. 등판과 뒷다리가
만든 지배적인 평면은 이 작은 의자에 시각적 힘을 넌지시 더하면서
시트와 앞다리가 매달릴 최소한의 벽을 제공한다. 이 디자인의
기원에 관해 논쟁이 있지만, 대부분의 역사가들은 말레-스티브스의
작품으로 본다. 이 의자는 에카르 인터내셔널에서 재출시했고, 흰색,
검은색, 파란색, 해머드 그레이hammered-grey, 알루미늄 제품으로
구입할 수 있다.

주웰 그립 스테이플러
JUWEL GRIP STAPLER
(1930년대)

엘라스틱 디자인 팀
엘라스틱 1930년대–1986년
구텐베르크(Gutenberg)
1986–2002년
이사버그 라피드(Isaberg
Rapid) 2002년–현재

21세기 사무실 공간에서 주웰 그립 스테이플러는 도전적일 정도로 수수해 보인다. 손으로 작동되는 이 장치는 오늘날의 자동화된 사무실 근로자에게 칭찬받을 만한 기술적 진보가 하나도 없어 보인다. 아마도 그래서 더 매력적인 듯하다. 마인츠에 본사를 둔 엘라스틱Elastic이 이 디자인을 창안했다. 상표는 소극적일 정도로 축소했고, 불필요한 세부 요소는 존재하지 않는다. 하지만 이 잘난 체하지 않는 디자인은 엘라스틱과 함께 이 분야의 상징이 됐다. 옆면이 길고 평평하며 니켈 도금된 이 제품은 1930년대에 디자인됐다. 마치 한 쌍의 집게처럼 손에 맞는 스프링이 달린 인체 공학적 손잡이 덕분에 명성을 얻었다. 주둥이는 열린 채로 있고, 스테이플러 심은 후면에 장착된 심 끼우는 곳에서 나간다. 걸림이 거의 없고, 정교하고 단단하게 심을 박는 덕에 이 디자인은 시장에서 가장 믿을 만한 제품으로 인정받았다. 디자인이 우수하고 수명이 긴 주웰 그립 스테이플러는 현대적이고 가벼운 재료로 만든 장치로도 아직 대체하지 못한다.

모델 904(배니티 페어) 의자

MODEL 904 (VANITY FAIR) CHAIR (1930년)

폴트로나 프라우 디자인 팀
폴트로나 프라우
1930–1940년, 1982년–현재

세계의 클래식 의자 중 다수는 건축가들이 디자인했지만, 렌조 프라우Renzo Frau는 소파에 겉천을 씌우는 공예적인 과정을 통해 의자 제작을 배웠다. 전통적인 도구와 기술을 사용해 높은 수준의 장인 정신을 구현한 프라우는 놀라울 정도로 현대적인 디자인의 긴 의자divan와 안락의자를 만들었다. 그는 1910년경 배니티 페어 의자Vanity Fair Chair를 모델 904로 기획했지만, 그 의자는 1930년대가 돼서야 빛을 봤다. 이는 때맞춘 등장이었다. 이 의자는 이탈리아 해군의 화려한 대서양 연안 여객선 렉스Rex를 우아하게 꾸몄다. 동글납작하고 통통한 가죽 형태는 거위 털로 채워 만들었고, 패드는 말총으로 처리했다. 또한 숙성된 너도밤나무 위에 균형이 잘 잡힌 가죽 파이핑piping과 길게 열을 지은 가죽을 씌운 못으로 마감했다. 이 의자는 나른하고 우아한 착석 경험을 제공하는데, 이는 그 시대의 완벽한 은유이기도 했다. 1940년대에 생산이 중단됐지만 1982년에 재출시됐고, 현재는 트레이드마크인 빨간 가죽 제품으로 구입할 수 있다. 이 의자는 영화 속에서 한 자리를 차지하며 〈마지막 황제〉, 〈라 파밀리아〉, 〈보디가드〉 등의 작품에 등장했다.

베스트라이트
BESTLITE (1930년)

로버트 두들리 베스트
(1892–1984년)
베스트 & 로이드
1930–2004년
구비 2004년–현재

1930년, 조명 회사인 베스트 & 로이드Best & Lloyd는 그들의 최신 디자인에 모험을 걸었다. 그것은 로버트 두들리 베스트Robert Dudley Best의 소박한 검정색 베스트라이트였다. 이 디자인은 잘 받아들여지지 않았는데, 당시 유행하던 고도의 장식과 극히 대조적이었기 때문이다. 게다가 원래는 산업용이었고, 제2차 세계대전 중에는 자동차 정비소와 비행기 격납고의 필수품이었다. 그러다가 건축가들의 스튜디오와 최첨단 건물에 사용되면서 비로소 디자인계의 관심을 끌었다. 베스트라이트는 윈스턴 처칠 수상이 좋아하던 제품이었는데, 그는 화이트홀에 있는 집무실 책상에서 가장 눈에 잘 띄는 곳에 이 램프를 놓았다. 이 램프는 전쟁 후에 잠시 잊혔지만 덴마크의 디자이너 구비 올슨Gubi Olsen이 재발견했다. 그는 이 램프를 코펜하겐의 신발 가게에서 발견하고는 유통권을 취득하고자 했다. 램프 판매는 1989년부터 서서히 증가했고, 구비GUBI는 2004년에 베스트라이트 컬렉션을 인수했다. 이 컬렉션에는 플로어 램프, 천장에 매다는 펜던트 조명, 벽걸이형 부속이 포함됐다. 75년 동안 계속 생산되는 램프는 극히 드문데, 단순하고 우아한 디자인이 특징인 베스트라이트는 어떠한 환경에서도 변치 않는 제품임을 증명했다.

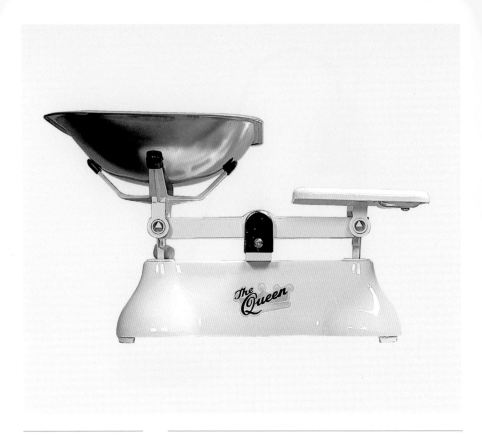

웨이럭스 퀸 주방용 저울

WEYLUX QUEEN KITCHEN SCALE (1930년대)

시릴 페어데이(Cyril Fereday) (1904–1972년)
데이비드 페어데이 (1938년–)
H. 페어데이 & 선즈
1930년대–현재

H. 페어데이 & 선즈H. Fereday & Sons가 1930년대에 가정용 주방 저울을 선보이기 전까지 기존의 주철 주방 저울은 단순한 디자인, 측정의 정확성, 긴 수명으로 명품이 됐다. 하지만 이 저울에 문제가 없는 것은 아니었다. 거친 주철은 부드러운 움직임과 정확한 측정에 좋지 않은 영향을 미쳤으며 투박하고 다루기 불편했다. 1862년에 회사를 설립한 조부 헨리 이후 70년 만에 웨이럭스 퀸을 개발한 데이비드 페어데이David Fereday는 이러한 문제들을 해결했다. 철 베어링과 저울 팔 모서리는 현대적인 합금으로 대체해 움직임이 한결 부드러워졌고, 적은 무게에서도 측정이 더 정확해졌다. 또한 더 넓은 황동 또는 스테인리스 스틸 저울 접시를 적용했고, 주철 몸체에 다양한 색상이 도입됐다. 그 결과 이 저울은 드물게 성공을 거뒀고, 현대 공간에 잘 자리 잡은 옛날식 기계공학 제품이 됐다. 낮고 선이 유려한 플랫폼과 저울 접시는 현대적이지만, 그들의 기계 시대 이전의 미학을 분명히 대표한다. 페어데이는 평생 보증을 제공할 정도로 퀸의 내구성을 확신한다.

폼 1382 식기 세트
FORM 1382 DINNER SERVICE (1931년)

헤르만 그레치
(1895–1950년)
아르츠베르크 1931년–현재

폼 1382 식기 세트는 최초의 현대적인 도자기 컬렉션은 아니었지만 영향력은 가장 컸다. 아르츠베르크Arzberg는 현대적이면서도 합리적인 가격에 구입 가능한 식기 세트를 생산해야 했고, 독일공작연맹의 협회장이 된 헤르만 그레치Dr. Hermann Gretsch에게 관심을 가졌다. 1931년 그레치는 단순하고 우아하며 대단히 기능적인 식기 세트를 만들어냈다. 그는 '진정한 일상의 요구를 충족하는 형태를 창조하기로' 결심했다. 예컨대 찻주전자의 크기는 가족용으로 넉넉하다. 둥근 형태는 기하학적이지만 과하지 않고, 손잡이는 쉽게 잡을 수 있을 만큼 넓다. 전체 16종인 식기 세트는 마찬가지로 소박하지만 서정적인 품격을 갖췄다. 폼 1382는 단품으로 구입 가능했던 최초의 식기 세트였고, 이는 형편이 넉넉하지 못한 가정에서도 긴 기간에 걸쳐 자신들만의 컬렉션을 만들 수 있다는 의미였다. 원래는 흰색과 백금색, 또는 테두리와 손잡이가 파란색인 세 종류로 생산됐지만, 오늘날에는 제품군이 훨씬 폭넓다. 아르츠베르크는 1954년에 컬렉션을 폼 2000으로 갱신했는데, 테두리가 없고 디자인 면에서 더 유기적인 형태였다. 이 컬렉션은 오늘날에도 독일 연방 수상 관저에서 고위 인사들의 접대에 사용된다.

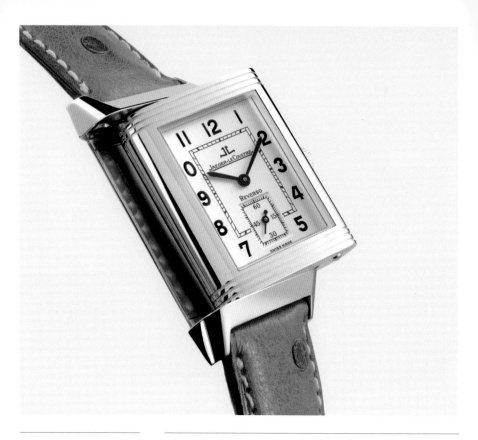

리베르소 손목시계
REVERSO WRISTWATCH (1931년)

세자르 드 트레이
(1876–1934년)
자크-다비드 르쿨트르
(1875–1948년)
르네 알프레드 쇼보
(연도 미상)
예거-르쿨트르
1931년–현재

제1차 세계대전과 제2차 세계대전 사이에 손목시계가 발달하면서, 사람들은 운전이나 스포츠 활동 중에도 시계를 차기 시작했다. 하지만 폴로, 스키, 카레이싱 같은 격렬한 스포츠의 혹독함을 견딜 수 있는 손목시계는 드물었다. 예거-르쿨트르Jaeger-LeCoultre의 시계 담당 부서는 1931년에 리베르소 손목시계를 소개했는데, 폴로를 즐기는 인도 주둔 영국 군인들을 특히 염두에 뒀다. 세자르 드 트레이César de Trey, 자크-다비드 르쿨트르Jacques-David LeCoultre, 르네 알프레드 쇼보René Alfred Chauvot가 디자인한 리베르소는 독립형 케이스 안에 직사각형 무브먼트와 다이얼이 있다. 이 케이스는 탄탄한 직사각형 캐리지에 장착되는데, 유리와 다이얼을 보호하도록 뒤집을 수 있다. 매끈한 선, 양면을 다 쓸 수 있는 케이스의 슬라이드와 회전 동작의 손쉬움, 내구성 덕분에 리베르소는 곧바로 인기를 얻었고, 모방품은 성공하지 못했다. 애초의 구상이 잘 설계됐기에 변화 없이 유지되다가 1985년에는 기술적인 진보로 개선된 제품이 소개됐다. 수많은 변형과 정교한 작업에도 불구하고 장식이 없는 아르데코 모델은 오늘날에도 생산의 중심에 있으며, 세계에서 가장 내구성 좋은 손목시계 중 하나다.

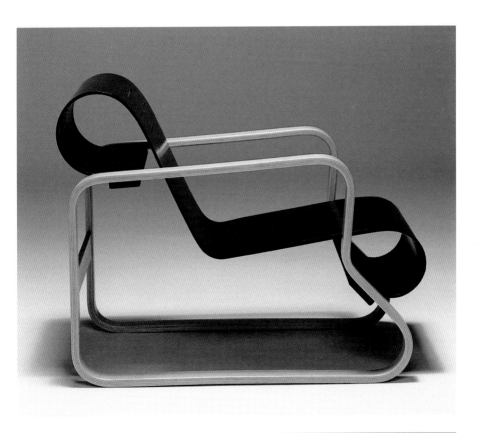

팔걸이의자 41 파이미오
ARMCHAIR 41 PAIMIO
(1931-1932년)

알바 알토(1898–1976년)
아르텍(Artek) 1932년–현재

팔걸이의자 41 파이미오는 알바 알토Alvar Aalto의 가구 디자인 중에서 가장 유명한데, 구조적 순수성과 참신한 소재 사용이 완벽한 결합을 이뤘다고 인정받는다. 이 의자는 핀란드 서부 파이미오 결핵요양소를 위해 디자인됐다. 이 건물 덕분에 알토의 건축적인 작품이 세계의 애호가들에게 알려졌으며, 다양한 합판 가구들 중 하나로 판매됐다. 비교적 단단한 시트 덕에 맑은 정신을 유지하며 앉아 있게 된다는 특징은 독서에 적합한 의자임을 말해준다. 알토는 1920년대 후반에 가구 회사인 오토 코르호넨Otto Korhonen과의 공동 작업을 통해 목재 래미네이트를 실험하기 시작했다. 알토는 낮은 비용 때문에 이를 사용했지만 나무가 강철관에 비해 장점이 많다고 느꼈다. 나무는 열을 잘 전도하지 않으며, 빛을 반사하지 않고, 소음을 전달하기보다 흡수하는 성향이 있다. 알토 가구의 세계적 성공은 1933년 런던에서 여러 종류의 제품을 출시하는 것으로 이어졌다. 파이미오는 보기에 분명 단순하지만, 널리 인식되지 못했던 합판의 특성, 즉 상당한 탄력성과 힘, 아름다운 형태로 구부러지는 합판의 가능성을 보여줬다.

에사고날리 유리 제품
ESAGONALI GLASSWARE (1932년)

카를로 스카르파
(1906–1978년)
파올로 베니니
(1895–1959년)
베니니 1932년–현재

파올로 베니니Paolo Venini는 밀라노에서 변호사로 일했는데 1921년 그의 이력이 갑작스럽게 바뀌었다. 자코모 카펠린Giacomo Cappellin과 파트너십을 체결하면서 베네치아의 무라노 섬에 있는 유리 제조 공장을 인수한 것이다. 베니니는 유리 제조에 관련된 아무런 경력이 없었지만 베네치아 유리 산업의 부흥에 중요한 공헌을 하게 된다. 베니니는 회사의 예술적 방향에 관여하면서 건축과 디자인계의 핵심 인물 몇몇과 함께 작업했다. 베네치아의 건축가 카를로 스카르파Carlo Scarpa와 공동 작업으로 에사고날리 유리 제품을 만들었다. 이 작품은 옛 베네치아 스타일과 극명하게 대조된다. 얇게 불어낸 유리에 투명한 색을 사용했으며, 이는 육각형의 편평한 측면과 수직 연장선을 포함해서 미묘하게 현대적인 형태에 한층 큰 시각적 우선순위를 부여한다. 이러한 형태는 생산자의 기술적 기교가 얼마나 뛰어난지를 방증한다. 카펠린 베니니사와의 파트너십은 단 5년간 이어졌지만 이 기간은 유리 산업의 부흥을 이끌어냈다. 1959년에 파올로 베니니가 사망한 후에도 유리 제조는 계속됐고, 현재 이 회사(지금의 베니니)는 로열 스칸디나비아Royal Scandinavia 그룹에 속한다.

프레스트 글라스 4644
PRESSED GLASS
4644 (1932년)

아이노 알토(1894-1949년)
카훌라 1932-1982년
리히매키(Riihimäki)
1988-1993년
이탈라 1994년-현재

훗날 이탈라iittala에 합병된 제조업체 카훌라Karhula가 1932년에
합리적인 가격의 실용 유리 그릇 디자인 공모전을 개최했다.
2위를 차지한 아이노 알토Aino Aalto의 압착 유리 4644는 현재 전
세계 박물관의 컬렉션에 포함되며 가정용품 시장에서 끊임없는
인기를 누리고 있다. 이 디자인의 성공 요인은 알토가 실용성과
심미성이라는 복합적인 문제를 통합적으로 해결한 데 있다. 비용
절감은 카훌라의 목표를 이루면서 알토의 사회적 관심을 충족하는
데 필수적이었다. 이를 위해 모든 제품의 안쪽 표면은 매끄럽게,
바깥쪽은 단순하게 골이 지게 만들었으며, 기계화된 압착 공정에서
주형을 통해 생산했다. 제품의 근원적인 형태와 이에 응답하는
동심원 띠는 직선과 단순한 기하학적 형태를 선호하는 모더니즘적
취향을 만족시킨다. 몇 겹으로 두른 띠는 장식적 역할과 구조적
기능성을 모두 충족하면서, 각 제품에 정적이고 균형 잡힌 외관을
부여한다. 또한 세트에 통일성을 줄 뿐 아니라 내구성과 단단함을
제공하여 가정에서 쓰기에 적합하다. 이 디자인에서 가장 중요한
것을 한 단어로 요약하면 아마도 '경제성'일 것이다.

스툴 60
STOOL 60
(1932-1933년)

알바 알토(1898–1976년)
아르텍 1933년–현재

구부러진 L자 다리 3개가 원형 시트를 받치는 알토의 스태킹 스툴stacking stool은 그의 가장 간단한 가구 제품 중 하나다. 1933년에 출시된 이래 스툴 60은 알토의 베스트셀러 디자인이 됐다. 헬싱키에 본사를 둔 생산자인 아르텍에 따르면, 100만 개가 훌쩍 넘게 팔렸다고 한다. 1930년대 유럽의 구매자들 대부분은 이 포개지는 스툴의 실용적인 공간 절약성과 아주 저렴한 가격에 매력을 느꼈다. 또한 스툴을 겹쳐 쌓았을 때 다리가 만들어내는 놀라운 나선에 끌렸다. 이는 알토가 공들여 개발한 것으로, 그는 L자 다리를 자신이 가구 디자인에 기여한 가장 중요한 공헌으로 꼽았다. 수평·수직 요소를 강력하게 결합하는 문제를 해결하기 위해 알토는 자작나무 부분에 홈을 파고 접착제를 바른 베니어판을 삽입했다. 그러면 눅눅해진 나무는 압력을 받아 구부러진다. 접착제가 마르면 원하는 각도로 영구적으로 고정되는데, 그는 이것을 '무릎 굽히기'라고 불렀다. 그 결과는 혁신적이고 성공적이면서도 요란하지 않았다. 스툴 60은 자작나무 합판뿐 아니라, 리놀륨 제품, 합판에 덮개를 씌운 제품으로 여전히 생산된다.

폰타나 탁자
FONTANA TABLE
(1932년)

피에트로 키에자
(1892–1948년)
폰타나아르테 1932년–현재

유리는 이탈리아의 가구·조명 회사인 폰타나아르테FontanaArte의 작업에서 항상 중요한 역할을 해왔으며, 피에트로 키에자Pietro Chiesa의 1932년 폰타나 탁자는 이를 가장 잘 보여준다. 회사의 예술감독이던 키에자는 이 부드럽고 다재다능한 재료에 매료됐다. 그는 절단, 몰딩, 연삭을 포함한 다양한 기술을 활용했다. 진흙 주형으로 만든 폰타나 탁자는 섬세하고 절제된 아름다움의 오브제이며, 형태와 빛을 발하는 선이 완벽한 균형을 보여준다. 하지만 가장 두드러진 특성은 이 탁자가 단 하나의 15mm 크리스털 판으로 만들어졌다는 것이다. 이러한 판을 구부리는 일은 그때나 지금이나 뛰어난 공학과 제작 솜씨를 보여준다. 이 시리즈에서 가장 긴 1.4m, 폭 70cm 제품은 특히 그렇다. 1934년 바리 페어Bari Fair에서 선보인 이래 전혀 바뀌지 않은 폰타나 탁자는 우아한 미니멀리즘 유리 제품의 위상을 유지해 왔으며, 시대를 초월한 영원성을 앞으로도 잃지 않을 것이다.

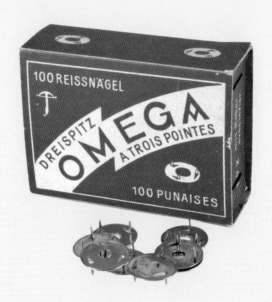

오메가 압정
**OMEGA DRAWING
PIN (1932년)**

A. 실트 S. A 디자인 팀
루디 스위스 AG
1947년경–현재

이 소박하고 작은 압정은 어디서 왔는지 금방 알 수 있다.
엄지손톱만 한 크기의 핀 머리에 '스위스 메이드'라고 새겨졌기
때문이다. 동그란 머리에 한쪽 끝은 직선으로, 다른 한쪽 끝은
사선으로 잘린 날카로운 3개의 삼각형이 달려 핀 역할을 한다.
건축가들은 1940년대 후반부터 오메가 압정을 사용했다. 스위스
그레헨의 A. 실트 S. A A. Schild S. A사가 1932년에 아사 핀ASSA Pin으로
특허 받은 이후로 이 디자인은 변함없이 유지됐다. 1930년대에
설립된 루디 스위스Lüdi Swiss AG는 종이 클립 제조사였다가
1940년대에 사무용품 시장으로 사업을 확장했는데, 1947년에 이
핀을 '오메가'라는 이름으로 처음 생산했다. 오메가 압정은 도면을
단단히 고정해야 하는 전문 제도사들을 위한 정밀 도구로 판매했다.
일단 고정시키면 핀이 정말 단단히 박히기 때문에 다시 빼려면
박스에 동봉된 특수 디자인된 레버가 필요하다. 컴퓨터 이용 설계가
지배적인 주류가 됐음에도 불구하고 오메가 압정을 원하는 시장은
여전히 유지되고 있으며, 현재 3대째 브랜드 경영권을 가진 이 가족
기업도 계속해서 번창할 가능성이 크다.

MK 접이의자
MK FOLDING CHAIR
(1932년)

모르겐스 코흐
(1898–1992년)
인테르나 1960–1971년
카도비우스(Cadovius)
1971–1981년
루드 라스무센(Rud
Rasmussen) 1981년–현재

덴마크 건축가 모르겐스 코흐Mogens Koch는 카레 클린트Kaare
Klint의 가구 디자인에서 큰 영향을 받았다. 클린트처럼 피상적인
편법을 피하고자 주의를 기울이고, 기존 가구 유형을 개선하고
전통적인 소재에 기초를 둔 소박한 접근법을 선호했다. 코흐의 MK
접이의자는 클린트의 프로펠러 폴딩 스툴(1930년)과 마찬가지로
군대의 작전용 가구를 모델로 했다. 캔버스 천 시트로 된 접이식
스툴은 의자의 중심부로서 4개의 막대가 지탱한다. 등 쪽 막대
2개는 앞쪽 2개보다 약간 긴데, 긴 막대 사이에는 있는 캔버스
천이 의자의 등판이 된다. 4개의 막대에는 금속 고리를 각각 끼워
시트 바로 아래에서 고정했다. 이 고리들 덕분에 의자를 접을 수
있으며, 사람이 앉았을 때는 시트가 무게 때문에 무너지는 것을
방지한다. 코흐의 의자는 1932년 교회에 공급할 의자 공모전을 위해
디자인했지만, 인테르나Interna사가 1960년에 이 모델과 짝을 이룬
탁자를 함께 출시하면서 실외용으로 마케팅하기 전까지는 생산된
적이 없었다. 추가된 제품들은 접었을 때 서로 딱 맞도록 디자인해
보관 공간을 최소화했다.

칼라트라바 손목시계
CALATRAVA WRISTWATCH
(1932년)

파텍 필립 디자인 팀
파텍 필립 1932년–현재

1920년대에 파텍 필립Patek Philippe은 회중시계와 손목시계 모두에서 세계 최고의 시계 회사로 명성을 얻었다. 1932년도 손목시계 칼라트라바는 시간이라는 시험을 견딘 것 이상이었다. 이름은 1138년 무어인의 침입을 성공적으로 막아낸 수도회가 있는 스페인 칼라트라바 요새에서 따왔다. 수도회 상징인 십자가는 4개의 백합 문장을 형상화했다. 이 십자가는 이미 19세기 후반 파텍 필립이 트레이드마크로 썼다. 칼라트라바라는 이름은 평평한 테두리의 베젤과 관련해 붙은 것이기도 하다. 칼라트라바는 의문의 여지없이 아르데코에 영향받았지만, 그 둥근 형태는 직사각이나 정사각 케이스가 유행한 이 시대로서는 이례적이었다. 평평한 테두리의 베젤은 시계 유리를 고정하는 링에서 물러나 있으며, 고전적인 아르데코 스타일이다. 날렵하고 남성적인 선의 신사용 제품은 즉시 성공했고, 파텍에서 가장 오래 유지한 디자인이 됐다. 여기 나온 모델 96은 1946년에 출시됐다. 제품군은 화이트골드, 옐로골드, 로즈골드를 사용해 구두 징 모양의 섬세한 커팅을 넣은 제품과 다이아몬드 세팅 제품 등으로 확장됐다. 가장 희귀한 모델은 강철 제품이다.

지그재그 의자
ZIG-ZAG CHAIR
(1932-1933년)

헤릿 릿펠트(1888–1964년)
반 데 그뢰네칸
1934–1973년
메츠 & 코 1935–1955년경
카시나 1973년–현재

헤릿 릿펠트는 지그재그로 된 대각선 지지대를 도입하여 의자의
관습적인 기하학을 거부하는 데 성공했다. 지그재그 의자는 각이
지고 단단한데, 동일한 폭과 두께를 가진 납작한 직사각형 목재
4개가 등받이, 시트, 지지대, 받침을 구성한다. 릿펠트는 1920년부터
한 덩어리의 소재에서 잘라낼 수 있는 의자, 또는 '기계에서 바로
튀어나온 듯한' 의자를 위한 디자인을 실험하고 있었다. 초기
도면에서는 하나의 강철판을 구부려 형태를 만드는 의자를 제안한
바 있다. 1938년에는 5겹의 합판 하나로 만든 것처럼 보이는 제품을
생산했으나, 2.5cm 두께의 단단한 목재 4개를 연결하는 것이 더
실용적이라는 사실을 발견했다. 그 제작 과정을 주의 깊게 살펴보면,
시트와 등판은 주먹장 맞춤dovetail joint으로 연결하고 삼각형 쐐기는
45도 각도를 보강하도록 딱 맞게 끼운다. 처음에는 네덜란드에
있는 반 데 그뢰네칸Van de Groenekan사가 만드는 뒤이어 1935년에
네덜란드 회사 메츠 & 코Metz & Co가 생산에 동참한 지그재그 의자는
디자인 면에서 역사적인 위치를 차지한다.

지포 라이터
ZIPPO LIGHTER
(1933년)

조지 G. 블레이스델
(1895–1978년)
지포 1933년–현재

지포 라이터는 전설적인 제품이다. 1933년에 나온 이래 신뢰를 잃은 적도 없고 형태도 사실상 거의 변하지 않았다. 지포는 제2차 세계대전 때 미국 정부가 제품의 전체 생산량을 육군과 해군용으로 주문하면서 명성을 얻었다. 이 라이터는 치명적일 뻔한 총알을 막아냈다는 소문과 더불어, 구조 작전의 신호 장비로 쓰이기도 하고 헬멧을 뒤집어 수프를 데울 때도 사용됐다. 이 제품의 디자이너인 조지 G. 블레이스델George G. Blaisdell은 전직 석유 회사 임원으로, 오스트리아 라이터의 유통권을 매입했다. 그는 이 제품의 모양이 투박한 것을 알고 다시 디자인하는 작업에 착수했다. 먼저 크롬 도금한 황동 케이스를 간소하게 다듬어 손에 편안하게 쥐어지는 부드러운 직사각형으로 만들었다. 그다음에는 스프링이 달린 경첩을 써서 사용자가 손가락으로 튕기면 뚜껑이 열리게 했다. 마지막으로 구멍 뚫린 가리개로 심지를 둘러싸서 세찬 바람으로부터 보호하면서도 불씨가 붙기에 충분한 공기 흐름을 유지했다. 휠은 작은 부싯돌의 반대 방향으로 회전해 심지에 불이 붙을 수 있도록 불씨를 만들어낸다. 블레이스델은 영리한 마케팅 활동의 하나로 평생 보증과 결함 원인에 관계없는 무상 수리를 제공했는데, 이 과감한 정책은 오늘날까지도 유지된다.

모카 익스프레스 커피 메이커

MOKA EXPRESS COFFEE MAKER (1933년)

알폰소 비알레티 (1888–1970년)
비알레티 인더스트리
1933년–현재

제조사의 말에 따르면 '비알레티 모카 익스프레스'는 1933년 최초로 등장한 이래 전혀 변경이 없었던 유일한 공산품이다. 불 위에 놓는 커피 메이커는 전통적인 긴 커피포트를 반영한 기본 형태를 가졌지만, 독특한 아르데코 스타일을 띠고 있다. 팔각형 형태는 광택 있는 금속으로 된 8개의 면이 바깥쪽으로 벌어지기 전에 단단히 허리가 고정된다. 이 커피포트는 세 가지 금속 부분으로 구성된다. 물을 끓이기 위한 하부, 커피를 넣는 필터, 주둥이가 달리고 추출된 커피가 모이는 상단부다. 비알레티 모카 익스프레스는 이탈리아 제조업자 알베르토 알레시Alberto Alessi의 할아버지 알폰소 비알레티Alfonso Bialetti의 디자인이다. 그는 파리에서 금속 가공 교육을 받은 후 1918년에 작은 금속 공방 매장을 열었다. 모카 익스프레스는 하단 보일러 위에 통이 있는 초기 세탁기에서 영감을 받았다고 한다. 제품 몸체에는 알루미늄을 사용했는데, 열을 잘 유지하고 전달하며 그 투과성으로 커피 향을 흡수할 수 있기 때문이었다. 뚜껑 꼭지와 손잡이는 손이 데지 않도록 내열 베이클라이트Bakelite로 디자인했다. 1933년 이래 2억 개라는 놀라운 수량이 판매됐다.

휜 목재 팔걸이의자
BENT PLYWOOD ARMCHAIR (1933년)

제럴드 서머스
(1899–1967년)
메이커스 오브 심플 퍼니처
1934–1939년
알리바르(Alivar)
1984년–현재

제럴드 서머스Gerald Summers의 휜 목재 팔걸이의자의 등장은 단순한 가구 하나를 가구 디자인의 역사에서 중요한 순간으로 바꿔 놓았다. 나사, 볼트, 연결부 없이 하나의 합판을 구부려 만든 이 의자는 이전의 가구 제작 기술에 질문을 던졌다. 이 의자는 단일 유닛 제작의 초기 사례 중 하나인데, 이후 수십 년 동안 금속이나 플라스틱 디자인에서는 이 기술을 이뤄내지 못했다. 고유한 유기체적인 옆모습은 쉽게 식별된다. 부드러운 곡선, 둥근 실루엣, 초기 인체 공학의 시험대처럼 낮게 매달린, 거의 뒤로 누운 듯 바닥에 가깝게 미끄러지는 듯한 표면을 보여주는 이 의자의 모습은 전형적인 직선 가구 형태와는 근본적으로 대비됐다. 서머스는 이 의자를 자신의 메이커스 오브 심플 퍼니처Makers of Simple Furniture 브랜드로 생산했다. 이 디자인은 낙관적인 1930년대 디자인 업계에 영감을 주긴 했지만, 영국 정부가 영국 내에 수입되는 합판에 제재를 가하면서 상업적 성공은 가로막히고 말았다. 결국 서머스의 회사는 고작 의자 120개를 생산하고 1939년에 문을 닫고, 그로 인해 원본 제품은 수집가들에게 가치가 매우 높아졌다.

4699 덱 의자
4699 DECK CHAIR
(1933년)

카레 클린트(1888–1954년)
루드 라스무센 1933년–현재

4699 덱 의자는 모더니즘에 관한 카레 클린트의 매우 영향력 큰
접근법을 구현한다. 19세기 디자인을 재해석한 이 작품은 꼼꼼한
세부 장식과 수준 높은 구성에 부합하는 인체 비율에 관한 그의
연구를 보여준다. 역동적인 티크 틀은 구조의 형태를 드러낸다.
세심하게 써서 노출시킨 황동 부품은 의자 구조와의 관련성을
보여준다. 우아한 아치를 그리며 상감 세공된 시트와 등판, 전신
길이의 분리형 캔버스 천 패드는 머리 쿠션과 함께 사용자를 받쳐
준다. 클린트는 역사적인 디자인을 동시대의 요구에 맞게 개선하는
것에 몰두해 미래의 디자이너들에게 지대한 영향을 끼쳤다. 그의
가구 디자인은 이미 1929년 바르셀로나에서 국제적으로 전시됐고,
1937년 파리 전시회에서도 선보였다. 이는 한스 베그너Hans Wegner,
올 반셔Ole Wanscher, 뵈르게 모겐센Børge Mogensen과 같은 덴마크
디자이너들이 세계적으로 우위를 차지하는 시대의 초석이 됐다.
전통 가구 유형과 20세기 생활양식의 결합에 관한 클린트의 이론은
영속적인 중요성을 띤 디자인을 제공했다.

루미네이터 플로어 램프
LUMINATOR FLOOR LAMP (1933년)

피에트로 키에자
(1892–1948년)
폰타나아르테 1933년–현재

'루미네이터'란 이름은 아킬레와 피에르 자코모 카스틸리오니와 관련된다. 이들은 1954년 상향등uplighter을 디자인했고, 20년도 더 전에 피에트로 키에자가 디자인한 이 제품에 대한 헌사로서 자신들의 램프에도 루미네이터란 이름을 붙였다. 심지어 루치아노 발데사리Luciano Baldessari가 1929년 디자인한 더 이전 모델이 있지만, 결국 가장 혁신적인 것은 키에자의 램프였다. 키에자는 자기 공방에서 주로 유리 세공과 노베첸토novecento 스타일 가구 작업을 하다, 지오 폰티Gio Ponti와 루이기 폰타나Luigi Fontana가 1933년 새로 세운 폰타나아르테와 합병했다. 예술감독인 그는 모든 디자인 영역에서 1,500여 개 시제품 디자인을 맡았다. 최초의 가정용 상향등 루미네이터 플로어 램프는 그 단순성에서 훌륭한 형태가 표현된다. 키에자는 사진사 스튜디오 장비에서 아이디어를 얻어, 간접 조명으로 차분하고 부드럽게 퍼지는 빛을 만들 수 있음을 깨달았다. 그는 위가 샴페인 잔처럼 퍼지고 아래는 받침에 고정된, 우아하고 단순한 황동관에 전등을 넣었다. 형태의 솔직함 때문에 제품이 디자인된 시대를 착각할 정도다.

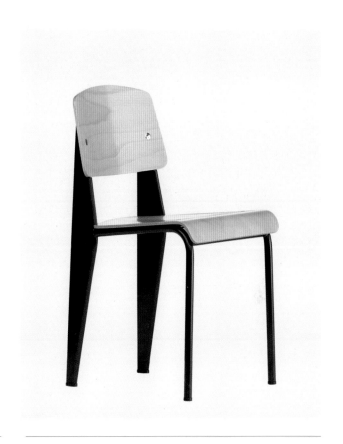

스탠더드 의자
STANDARD CHAIR
(1934년)

장 프루베(1901–1984년)
장 프루베 공방
1934–1956년
스테프 시몽 갤러리
(Galerie Steph Simon)
1956–1965년
비트라 2002년–현재

장 프루베의 스탠더드 의자는 견고한 구조와 단순한 미학을 가진 소박한 디자인을 보여준다. 이 의자는 프랑스의 낭시 대학교가 주최한 가구 공모전에 출품됐고, 강철판과 고무발이 달린 강철관을 조합해 만들었다. 프루베는 이 의자를 대량 생산용으로 계획했고, 전쟁 중에는 분해가 가능한 제품을 만들었다. 스탠더드 의자는 학교와 주문 제품 시장을 겨냥해 만들었지만, 오늘날에는 이 의자가 가진 논리적 형태와 강력한 기능성 덕분에 가정은 물론 레스토랑, 카페, 사무실 등에서도 사용할 수 있는 다목적 의자가 됐다. 이 의자는 디자인이 현대 기능주의의 가장 대중적인 형태가 돼야 한다는 프루베의 신념을 반영한다. 최초로 착안된 후 70여 년 만인 2002년, 비트라에서 이 의자를 재출시했다. 비트라는 이미 자사 디자인 박물관에 스탠더드 의자를 포함한 원조 프루베 컬렉션을 보유하고 있었다. 때문에 디자인의 아이콘으로 여겨지는 이 제품을 생산하는 것은 타당했다. 비트라의 지지는 프루베의 의자를 디자인 수집가들의 영역을 넘어, 임스Eames 부부나 조지 넬슨George Nelson 디자인과 동등한 반열에 올려놨다.

롤라 브러시
LOLA BRUSH (1934년)

헤르베르트 슈미트(Herbert
Schmidt) (1904–1980년)
A. 슈미트 1934–1980년
슈미트–롤라 1981년–현재

대부분의 독일 가정집 조리대에서 빠지지 않는 롤라 브러시는
누구나 반기는 소박한 물품이다. 롤라는 친숙한 형태는 물론 채소나
접시를 닦는 기능 면에서도 탐이 나는 물건이다. 브러시의 천연섬유
털은 원형의 나무 머리에 고정되고, 이 머리는 금속 걸쇠가 있는
날렵한 막대에 연결된다. 이는 움직임을 자유롭게 해줄 뿐 아니라
머리가 쉽게 분리되게 한다. 이 제품은 효율적이고 날렵하며
내구성이 뛰어나다. 디자인을 개선할 필요도 없었으므로, 오늘날
구입할 수 있는 롤라는 1934년에 처음 생산했을 때와 동일한
도면으로 제작한다. 아직도 최초의 로고를 그대로 새기는데, 이
로고는 독일 그래픽 디자인의 위대한 사례다. 슈미트는 초기부터
브러시를 전문으로 생산했고, 1929년 이래 슈미트 가족이 생산을
맡았다. '롤라'라는 특이한 이름은 이 브러시가 독일 전역으로
운송되기 전 보관하는 장소인 '락슈테터 라거Lockstedter Lager'의
약어다. 이 단순하고 기능적인 일상용품은 독일의 가장 유명하고도
모두에게 평등한 디자인 제품 중 하나다.

스카그노 의자
SCAGNO CHAIR
(1934-1936년)

주세페 테라니
(1904–1943년)
자노타 1972년–현재

독립된 디자인 산업이 나오기 전 건축가처럼, 주세페 테라니Giuseppe Terragni도 스카그노 의자에 대한 계획과 자신의 영원한 걸작품 카사 델 파시오Casa del Fascio (코모 소재)를 위한 여타 요소들을 구분하지 않았다. 카사 델 파시오 프로젝트는 하나의 일관되고 통일된 전체로 디자인됐다. 그러나 아쉽게도 스카그노 의자는 테라니 생전에는 스케치로만 있었다. 거의 40년 후인 1971년 자노타Zanotta가 첫 한정판을 냈고, 오늘날 구입 가능한 모델은 1983년에 나왔는데 광기를 뜻하는 '폴리아Follia' 란 형편없는 이름이 붙었다. 카사 델 파시오를 위해 강철관 틀과 패드가 붙은 시트로 만든 다른 의자들과 달리, 스카그노는 구조적이고 건축적인 표현을 위해 곡선을 피했다. 검은 래커 칠한 너도밤나무 시트는 인상적인 4개의 다리와 함께 구조적 정육면체를 만든다. 2개의 캔틸레버 반원형 지지대는 원래 크롬 도금 금속으로 마감하려다 18/8 스테인리스 스틸로 생산했다. 이 지지대는 시트와 약간 둥글린 등판을 연결한다. 이 의자는 테라니의 완벽주의를 보여주며 대칭, 회전, 생략을 활용해 통념을 효과적으로 거부한 증거이자 독특한 이탈리아 모더니즘의 초기 사례다.

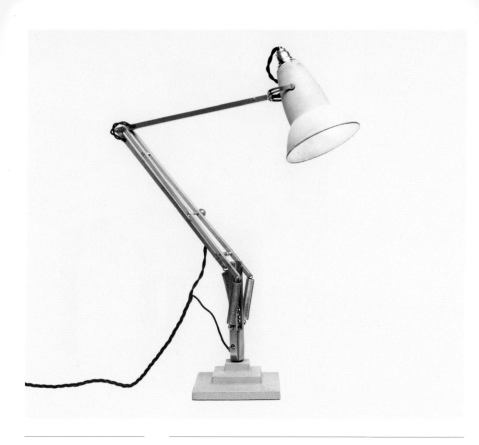

앵글포이즈 1227 램프
ANGLEPOISE® 1227 LAMP (1935년)

조지 카워딘(1887–1947년)
앵글포이즈® 1935년–현재

앵글포이즈 1227 램프는 기능 그 자체라 할 만하다. 처음 출시한 때와 동일한 영국 회사에서 여전히 생산하며, 합리적인 디자인을 갖춘 탁월한 제품이다. 견고한 베이클라이트 받침에, 래커 칠한 금속으로 만들었는데 급성장한 1930년대 기계 시대의 빛나는 산업적 미학을 담았다. 길고 좁으며 구조가 드러난 몸체에는 우아함이 있으며, 보닛 모자를 쓴 모양의 전등갓은 사람이 취하는 자세를 보는 듯한 묘한 감동을 준다. 램프의 디자이너인 조지 카워딘George Carwardine은 차량 서스펜션 시스템 전문가였다. 그는 균형을 잡으면서 어느 방향으로든 움직여 빛을 비출 수 있는 메커니즘 개발에 착수했다. 그는 사람의 팔처럼 다재다능한 램프를 만들고 싶었다. 이를 위해 바로바로 구부러지는 유연성과 선택한 위치에 고정시킬 수 있는 능력을 갖춰야 했다. 카워딘은 팔 근육의 장력 원리를 램프 역학의 기초로 삼았다. 그는 전통적인 균형추 대신에 스프링을 사용해 팔을 고정했는데, 고도의 수학 방정식을 사용해 스프링의 최적 장력을 찾아냈다. 이 램프는 원래 상업용이었으나, 곧 가정과 사무실에서도 만나게 됐다.

아이스크림 스쿱
ICE CREAM SCOOP
(1935년)

셔먼 L. 켈리(1869–1952년)
제롤 1935년–현재

제롤Zeroll 아이스크림 스쿱은 아름다운 오브제다. 우아하고 빛나며 조각적이다. 디자인은 용도에 맞게 완벽하여, 1935년 시장에 처음 등장한 이래 변경 없이 유지됐다. 그 시기에 아이스크림은 냉동 기술의 발전 덕분에 사치품에서 한결 대중적인 식품으로 변했다. 하지만 냉동실에서 바로 꺼낸 아이스크림은 너무 단단해서 스푼으로 뜨기가 어려울 때가 많았다. 셔먼 L. 켈리Sherman L. Kelly는 혁신적으로 속이 빈 손잡이 가운데에 부동액을 넣었다. 이것이 바로 제롤 스쿱의 핵심이다. 부동액은 손잡이를 잡은 사람의 체온을 아이스크림에 닿는 스쿱 끝으로 전달해 아이스크림에 길을 내는 데 도움을 준다. 손잡이는 부동액을 담기 위해 의도적으로 두껍게 만들어졌지만, 일반 스푼보다 쥐고 사용하기에 훨씬 편안하다. 18.5cm 길이인 제롤 스쿱의 다른 장점은 1인분을 좀 더 표준화하여 뜰 수 있으며, 세척과 보관이 쉽다는 점이다. 부드럽고 멋지며, 늘 필요하고 유행을 타지 않는 매력이 있어, 이 스쿱은 향수 어린 감정을 불러일으킨다.

팔걸이의자 400
(탱크 의자)
**ARMCHAIR 400
(TANK CHAIR)
(1935-1936년)**

알바 알토(1898–1976년)
아르텍 1936년–현재

핀란드 건축가 알바 알토의 절제되고 가벼운 의자 가구 디자인 중에서 탱크 의자로도 알려진 팔걸이의자 400은 이례적이다. 알토는 이 의자에서 질량과 탄탄함을 강조해 더 강렬하게 표현하면서 그의 합판 목재 가구의 또 다른 가능성을 보였다. 얇은 자작나무 베니어합판들이 접착돼 몰드를 감싸 굳어지면서 넓고 곡면으로 된 캔틸레버 구조의 띠를 이룬다. 이 넓은 띠는 매트리스 같은 시트와 등판 양쪽에 개방형 틀을 만든다. 이 의자의 합판 띠는 다른 제품보다 넓어서, 의자에 넉넉한 부피의 미학을 제공하며 견고함을 더한다. 팔걸이와 등판이 만나는 지점에서 합판 띠가 끝나는데, 끝이 아래로 향해 전체적으로 엄격한 느낌을 준다. 이것이 팔걸이의자 400과 아주 유사한 자매품 406을 구별하는 세부 요소인데, 406에서는 팔걸이가 위로 휘어져 끝난다. 사소한 차이지만 이는 각 요소의 미학적 기능을 나타낸 것으로, 아래로 향한 팔걸이는 남성적이고 무게를 지탱하는 팔걸이의자 400의 모습을 완성하는 데 일조한다.

티 트롤리 901
TEA TROLLEY 901
(1935-1936년)

알바 알토(1898–1976년)
아르텍 1936년–현재

1929년에 알바 알토는 베를린에 본사를 둔 회사 토넷이 후원한 공모전에 다수의 디자인을 출품했다. 그중에는 세 층의 상판과 썰매를 연상시키는 곡선 활주부가 돋보이는 나지막한 바퀴 달린 탁자가 있었다. 이 구성은 7년간의 응용을 거쳐 아르텍이 생산한 티 트롤리 901이 됐다. 아르텍은 1935년에 알토가 모더니스트 동료들과 함께 설립한 산업 디자인 회사였다. 썰매 활주부처럼 생긴 부분은 곡선 섀시를 두른 평평한 바퀴로 대체했다. 자작나무, 세라믹, 등나무로 이뤄진 카트는 이 핀란드 디자이너의 혁신적이면서 인간적인 미학을 보여주며, 격자무늬 타일 상판과 등나무 바구니를 결합시켰다. 휜 자작나무 목재 구조는 전형적인 알토의 방식이다. 바구니가 없고 상판에 리놀륨을 덮은 제품이 1936년 아르텍 전시실에서 첫선을 보였지만, 알토의 티 트롤리 901이 국제적으로 데뷔한 것은 그해 후반 밀라노 트리엔날레에서였다. 티 트롤리 900이라 불린 두 번째 모델은 1937년 파리 엑스포에 등장했다. 견고한 디자인과 아르텍사의 존속, 또 허먼 밀러Herman Miller사와의 각별한 협의 덕분에 901과 900 모델은 오늘날에도 계속 생산된다.

피에스타웨어
FIESTAWARE (1936년)

프레더릭 허튼 리드
(1880–1942년)
호머 래플린 차이나
1936–1973년, 1986년–현재

호머 래플린 차이나Homer Laughlin China가 피에스타웨어 세라믹
식기 제품군을 출시한 1936년, 미국은 아직 대공황에서 벗어나지
못했다. 피에스타웨어는 중산층 가정이라면 갖춰야 할 필수품임을
내세웠다. 미국 오하이오에서 생산했지만 디자인은 영국인
프레더릭 허튼 리드Frederick Hurton Rhead가 했다. 식기류가 아직
빅토리아 스타일과 아르누보 디자인을 반영하던 시대에 리드는
과감한 색과 단순한 아르데코 스타일을 도입했다. 밭이랑처럼
골이 진 5개의 동심원이 유일한 장식이었다. 피에스타웨어의
주안점은 색상이었다. '식탁을 축제의 장으로 만드는 식기'란
개념과 빨강, 연초록, 코발트블루, 노랑, 아이보리의 다섯 가지
밝은 색으로 출시한 제품은 가정의 실내를 바꾸는 데도 도움이
됐다. 빨간색 제품군은 시장에서 '가장 방사능이 많은 제품'이라는
악명을 얻었는데, 열화된 산화 우라늄을 유약에 썼기 때문이었다.
피에스타웨어는 1973년 생산 중단했지만, 1986년 50주년 기념으로
새로운 색상의 제품군을 다시 내놨다. 색상 유행의 변화를 반영한
것 말고는 70년 동안 디자인이 거의 바뀌지 않았다. 오늘날에도
새로운 색 제품 발매는 수집가들과 마니아들에게 일종의 이벤트다.

에어스트림 클리퍼
AIRSTREAM CLIPPER
(1936년)

월러스 멀 바이엄
(1896–1962년)
에어스트림 1936–1939년,
1945년–현재

에어스트림에 관한 자료에는 "월러스 멀 바이엄Wallace Merle Byam은 사실상 타고난 여행자였다."라고 적혀 있다. 어렸을 때 그는 노새가 끄는 짐수레를 타고 오리건을 돌아다녔고, 나중에는 양치기 일을 하거나 상선을 타고 여행을 했다. 바이엄은 마침내 로스앤젤레스에 정착했고, 이곳에 자신의 광고·출판 회사를 세웠다. 그는 자신의 잡지에 여행용 트레일러의 제작 계획을 실었는데, 그에 대한 독자들의 불만 사항을 반영해 자신의 첫 트레일러를 제작했다. 개선된 디자인으로서 두 가지 기본적인 변화를 도입했다. 트레일러의 바닥을 바퀴 옆까지 낮췄으며, 지붕의 높이를 올려서 트레일러를 이동식 주택으로 변모시켰다. 최초 디자인 이후, 바이엄은 항공기 제작 기술을 연구했고, 이것이 결국 1936년 클리퍼 디자인으로 나오게 됐다. 혁신적인 알루미늄 모노코크를 공기역학적 눈물방울 디자인과 결합해 자전거로도 끌 수 있을 정도로 경량화했다. 제2차 세계대전 중 알루미늄 사용이 제한되면서 회사는 문을 닫았다. 전쟁 후 에어스트림사는 사업을 재개했고 클리퍼를 다시 생산하기 시작했다. 지금까지 만들어진 전체 에어스트림의 60%가 여전히 사용된다.

라운지 의자 36
LOUNGE CHAIR 36
(1936년)

브루노 마트손
(1907–1988년)
브루노 마트손 인터내셔널
1936–1950년대,
1990년대–현재

1930년대에 디자이너 브루노 마트손Bruno Mathsson은 자신이 명명한 '착석 사업the business of sitting'이라는 것을 연구하기 시작했다. 라운지 의자 36은 이러한 연구의 결과이며, 그의 경력에서 불멸의 유산으로 남았다. 1933년부터 그는 시트와 등판이 하나의 곡선을 이루는 압축 합판 의자를 디자인했는데, 이 의자에는 말안장의 뱃대끈을 엮어 입혔다. 라운지 의자 36은 1933년의 그래스호퍼 의자Grasshopper Chair에서 진화했다. 단순한 구조에서 오는 가벼움은 놀라웠다. 마트손은 의자가 앉은 사람을 떠받치며 활동과 휴식을 제공하도록 착석의 생리학에 기초해 디자인했다. 그는 "'편안하게 앉기comfortable sitting는 하나의 예술'이란 말에 동의할 수 없다. 앉는 것 자체가 아니라, 의자를 만드는 일이 '예술'이 돼야 한다."라고 썼다. 그는 스웨덴의 장인 전통에서 시작해 유기체, 심지어 사물의 의인화에 따른 형태까지 연구하며 이를 자신의 인기 있는 가구 디자인에 적용했다. 그의 아버지 칼Karl은 스웨덴 베르나모에서 가구 회사를 운영했다. 그는 마트손에게 가구 제작자 교육을 시켰으며, 후에 자신의 회사에서 브루노의 디자인 다수를 생산한다. 마트손의 가구 디자인은 아름다움과 형태를 결합해, 당시에도 지금도 혁신적이라 평가받는다.

플랫웨어
FLATWARE (1936년)

지오 폰티(1891–1979년)
아르젠테리아 크루프
1936–1969년
삼보넷 1969–1990년,
2003년–현재

지오 폰티는 건축이나 인테리어 디자인에서 어떤 하나의 소재, 기술, 창작 분야에 국한하지 않고 세부 요소에 폭넓은 관심을 가지면서 가장 작은 규모의 물건, 바로 커틀러리로 눈을 돌리게 됐다. 1936년에 디자인된 플랫웨어의 스타일은 장식적이고 선명한 굴곡을 새긴 손잡이를 관습적으로 강조하던 방식과 거리가 멀었다. 폰티의 부드러운 곡선은 끝으로 점차 사라지면서 손 안에 자연스럽게 쥐어진다. 이 커틀러리는 원래 아르젠테리아 크루프Argenteria Krupp가 자마zama (구리보다 아연을 사용한 합금)를 사용해 생산했는데, 제2차 세계대전 중에는 공급이 부족했다. 1942년에는 스테인리스 스틸 제품을 생산했는데, 스테인리스 스틸 커틀러리의 가장 초기 사례였다. 1960년대에 삼보넷Sambonet이 크루프를 합병하고 1990년대 초반까지 폰티 플랫웨어를 생산했으며, 2003년에 다시 출시했다. 오늘날 보아도 여전히 현대적이고 단순한 이 커틀러리는 18/10 스테인리스 스틸과 은으로 전기 도금한 유광 또는 무광 스테인리스 스틸로 생산된다. 폰티는 그의 경력 내내 커틀러리를 디자인했다. 이들 디자인의 대부분은 초기의 대표적인 폰티 플랫웨어보다 더 놀라울 정도로 자의식이 강하고 '현대적'이다.

아스나고-벤데르 탁자
ASNAGO-VENDER TABLE (1936년)

마리오 아스나고
(1896–1981년)
클라우디오 벤데르
(1904–1986년)
팔루코 이탈리아
1982년–현재

강철과 유리로 된 이 탁자는 마리오 아스나고Mario Asnago와
클라우디오 벤데르Claudio Vender가 밀라노의 카페 바 모카Bar
Moka를 새로 단장하려고 디자인했다. 바는 1939년에 열었지만,
탁자는 1936년 제6회 밀라노 트리엔날레에서 전시됐다.
이 제품은 이탈리아 합리주의를 가장 순수하고 지속적으로
구현한 제품의 하나일 것이다. 이탈리아 합리주의는 1930년대
이탈리아에서 잠깐 번성한 모더니즘 기반의 디자인 운동이다.
이 시대 다른 디자이너들은 파시즘 선전을 위해 합리주의의
국가주의적·기념비적 가능성에 눈을 돌렸지만, 건축가 아스나고와
벤데르는 독립성을 지키며 자신의 비전에 충실했다. 그 비전은 이
탁자에서 집약적으로 구현됐다. 단순한 10mm 직사각 크리스털
상판을 가느다란 강철 막대 틀이 받치며 2개의 대각선 막대가
가로지른 형태다. 이 열십자는 비록 휑하지만 절제된 구조의 유일한
장식이다. 아스나고와 벤데르는 통제된 우아함을 지닌 자신들의
합리주의 원칙을 일련의 건축 프로젝트에 응용했다. 그러나
그들 철학이 가장 잘 요약된 것은 이 독특한 탁자 디자인이었다.
이 탁자는 오늘날 여전히 생산되며 합리주의의 가장 합리적인
유산이다.

산텔리아 의자
SANT'ELIA CHAIR
(1936년)

주세페 테라니
(1904–1943년)
자노타 1970년–현재

베니타 의자Benita Chair는 주세페 테라니가 카사 델 파시오를 위해 디자인했다. 가장 호평 받는 그의 작품 카사 델 파시오는 이탈리아 코모에 있다. 이 의자는 나중에 산텔리아로 이름을 바꾸는데, 첫 이름이 안타깝게도 이탈리아 독재자 베니토 무솔리니Benito Mussolini와 연관돼서다. 테라니는 창문, 문, 램프, 탁자, 책상, 책장, 의자를 포함한 카사 델 파시오의 모든 인테리어를 건물 전체를 다룰 때처럼 실험적으로 디자인했다. 여기에 라리아나Lariana라는 캔틸레버 구조 의자도 포함된다. 이 의자는 강철관으로 만든 하나의 물결 모양 틀이 가죽 덮개나 성형한 목재 시트와 등판을 지지하는 구조다. 테라니는 중역 회의실에 사용하고자 라리아나 의자의 금속관 틀을 우아한 팔걸이로 연장하면서 베니타로 변형했다. 두 의자의 다양한 곡선은 시트, 등판, 팔걸이에 특이하고 편안한 유연성을 부여하며, 아름다움과 기능을 결합한다. 두 의자는 금속관 가구를 내기 시작한 밀라노의 콜럼버스Columbus에서 만들 예정이었는데, 1970년대까지는 대량 생산하지 않았다. 1970년대에 자노타는 클래식 컬렉션의 일부로 두 제품을 모두 재출시했다.

사보이 꽃병
SAVOY VASE (1936년)

알바 알토(1898–1976년)
이탈라 1937년–현재

알바 알토의 가장 유명한 유리 디자인인 사보이 꽃병은 특이한
아메바 같은 형태가 무엇에서 영감을 받은 것인가에 관한 여러 가지
추측을 불러일으킨다. 괴상하게 생긴 나무의 나이테, 물의 부드러운
유동성, 핀란드의 수많은 호수를 암시할 수도 있다. 알토는 그
출처에 대해 끝내 말하지 않았다. 심지어 사보이 꽃병에 그가 붙인
원래 이름인 '에스키모 여인의 가죽 반바지Eskimoerindern Skinnbuxa'도
형태적 영감보다는 알토의 유머 감각을 드러낸다. 이 꽃병은 알토가
장식적인 물건에 가까운 것을 디자인한 드문 예다. 꽃병이지만 꽃이
없이도 마치 조각 작품처럼 존재한다. 알토의 합판 목재 가구의
곡선을 닮아 보이기도 한다. 이 꽃병은 제조업체 카훌라(후에
이탈라로 바뀐 업체)의 후원을 받은 1937년 파리 월드 페어
공모전을 위해 제작했다. 1등상을 받음과 동시에 헬싱키에 있는
알토의 사보이 레스토랑에서 몇 개를 주문하여, 사보이 꽃병이라는
이름이 붙었다. 원래 나무 주형에 불어넣어 만들었지만, 현재는
내구성이 더욱 뛰어난 주철 주형을 사용한다. 사보이 꽃병은 다양한
색상과 크기로 생산되며 출시된 이래 꾸준히 사랑받고 있다.

클리스모스 의자
KLISMOS CHAIR
(1937년)

테런스 롭스존-기빙스
(1905–1976년)
사리디스 1961년–현재

엮은 가죽끈과 호두나무로 만든 클리스모스 의자는 고대 그리스적 표현을 충실히 복제하면서, 2,000년 넘게 예술가와 디자이너에게 영감을 준 아름다움과 균형에 대한 특별한 견해를 보여준다. 인체 공학이란 말이 유행하기 훨씬 전에, 끝이 가늘어지는 곡선들이 주는 섬세함과 인체에 대한 배려를 결합한 우아한 목공 기술의 힘으로, 이 의자는 편안한 가정용 의자의 초기 사례로 자리매김했다. 다른 고대 의자들과 달리, 클리스모스는 전례 없는 수준의 정교함을 보여준다. 영국 태생의 인테리어·가구 디자이너 테렌스 롭스존-기빙스Terence Robsjohn-Gibbings가 이 의자로 유명해진 것은 다소 아이러니한데, 그가 열렬한, 때로는 특이한 모더니스트였기 때문이다. 1944년에 펴낸 책 『굿바이 미스터 치펜데일Goodbye, Mr. Chippendale』에서 그는 '앤티크 가구라는 병폐는 깊이 뿌리박힌 악'이라고 말하며 모더니즘에 관한 논의를 주장했다. 모더니즘 스타일로 왕성하게 작업하던 시기가 지난 후, 그는 영감을 받기 위해 다시 고대 그리스로 눈을 돌렸다. 1961년에 그는 아테네의 사리디스Saridis사와 공동 작업으로 클리스모스 가구 제품군을 디자인하고, 고대 그리스 가구 몇 가지를 복제하기도 하면서 컬렉션을 확장했다.

미라클 믹서
(워링 블렌더)
**MIRACLE MIXER
(WARING BLENDER)
(1937년)**

프레더릭 오시우스
(연도 미상)
워링 프로덕츠 1937년–현재

워링 블렌더는 음료 제조에 혁명을 가져왔다. 건축과 공학을 공부하다가 유명 밴드 '더 펜실베이니언스'의 리더가 된 프레드 워링Fred Waring은 이 제품을 홍보하며 재정적으로 도왔고, 결국 상표에 그의 이름이 붙었다. 이것이 최초의 블렌더는 아니다. 스테판 포플라프스키Stephen Poplawski가 1922년 선구자격 제품을 개발했다. 발명가 프레더릭 오시우스Frederick Osius가 이를 개량해서 1933년 그 개선 사항으로 특허를 받았다. 1937년 블렌더는 클로버 잎 모양을 갖췄고, 시카고 전국 음식점 전람회National Restaurant Show에서 미라클 믹서로 소개돼 1954년까지 100만 개가 팔렸다. 이 제품은 여전히 워링Waring Products에서 생산하며 출시 후 거의 바뀌지 않았다. 둥근 하단은 완만한 계단처럼 점차 가늘어지는 유광 스테인리스 스틸로, 아르데코의 영향을 보여준다. 40oz 클로버 잎 모양의 유리 용기를 단 이 디자인은 제2차 세계대전 이전 미국 디자인의 상징이다. 제2차 세계대전 중에는 배급제 때문에 매우 적게 생산했고 과학적 목적에 사용했다. 높은 효능과 신뢰성 덕에 과학자들은 이 블렌더를 택했고, 조너스 소크Jonas Salk 박사는 소아마비 백신을 개발할 때 이 제품을 사용했다.

룩소 L-1 램프
LUXO L-1 LAMP
(1937-1938년)

야콥 야콥센(1901-1996년)
룩소 1938년-현재

60년 넘게 생산돼 2,500만 개 이상 팔리며 수많은 상을 받은 룩소 L-1 램프는 자체 균형self-balance 탁상 램프의 선구자로 여겨진다. 하지만 L-1의 성공은 상당 부분 조지 카워딘의 1934년 앵글포이즈 램프Anglepoise Lamp에서 비롯했다고 할 수 있다. 사실 앵글포이즈와 룩소 L-1은 관절 모양의 팔에 전구가 달린 아주 비슷한 형태를 띤다. 야콥 야콥센Jacob Jacobsen은 앵글포이즈의 스프링 기반 균형 시스템의 잠재성을 인식하고 1937년 이 제품의 생산 권리를 획득했다. 그 결과 야콥센의 L-1 램프는 사람 팔다리 근육의 장력 원리에서 나온 비슷한 스프링 시스템을 사용하지만 훨씬 더 정제된 디자인을 갖게 됐다. 이것이 L-1이 최고의 모델이 된 이유다. 야콥센의 디자인에는 더욱 우아한 알루미늄 전등갓이 있으며 갓, 스탠드, 다양한 연결부 사이의 형태적인 조화가 특징이다. 오늘날에도 야콥센의 회사 룩소Luxo에서 계속 생산하는 L-1 램프는 다양한 받침, 장착부, 갓의 조합에 따른 몇 가지 제품으로 출시된다. 더 나은 제품을 만들고자 여러 시도를 하고 있지만, 룩소 L-1은 여전히 세계적으로 작업용 램프의 선두 주자 역할을 하고 있다.

스완-모튼
외과수술 메스
SWANN-MORTON
SURGICAL SCALPEL
(1937년)

스완-모튼 디자인 팀
스완-모튼 1937년–현재

유명한 철강 도시 영국 셰필드에 본사를 둔 스완-모튼사는 1930년대 후반 처음으로 외과용 살균 메스를 생산했다. 스완Mr. W. R. Swann, 모튼Mr. J. A. Morton, 페어웨더Miss D. Fairweather는 1932년 8월 회사를 설립하고 면도날을 생산하기 시작했다. 1937년 회사는 급성장하던 외과용 살균 메스 시장에 치중했는데, 당시는 바드 파커Bard Parker사가 출원한 첫 미국 특허가 만료되는 때였다. 혁신적인 총검형 결합부는 칼날을 스테인리스 스틸 손잡이 홈에 끼우는 방식으로 쉽게 부착할 수 있으며, 분리도 간단하다. 이 디자인의 직관적 특성들은 스완-모튼의 메스가 이 분야의 산업을 정의하는 제품으로서의 지위를 구축하는 데 도움이 됐다. 스완-모튼의 칼은 현재 60가지 이상의 날 형태와 크기, 27가지 다양한 손잡이 디자인의 제품군으로 진화했다. 외과의사, 치과의사, 수족치료전문의, 수의사용 특수 제품뿐 아니라, 예술, 수공예, 디자인 작업실에서 사용하는 전문 제품들도 있다. 스완-모튼은 수술용과 수공예용 칼날에서 세계 시장을 지배하며, 매일 150만 개 제품을 생산하여 100여 개국에 공급한다.

제리 캔
JERRY CAN (1937년경)
작자 미상
1937년경–현재

제리 캔은 전쟁으로 자극된 혁신의 완벽한 사례다. 이탈리아군이 아프리카에서 처음 사용했다고 알려졌지만, 제2차 세계대전에서 처음 대규모로 사용한 것은 독일군이었다. 이러한 이유 때문에 영국군은 여기에 제리 캔이라는 별명을 붙였다. 독일군은 당연히 이 제품을 베어마흐트–카니스터Wehrmachts-kanister라는 다른 명칭으로 불렀지만 결국 제리 캔으로 굳어졌다. 이 통이 발명되기 전에는 차내 연료 수송은 의외로 위험했다. 5갤런들이 제리 캔은 독일군의 기습 작전 전술에 도움이 되는 몇 가지 이점이 있었다. 손잡이가 3개여서 운반이 쉬웠고, 측면에 오목하게 팬 자국이 있어 내용물이 팽창해도 괜찮았으며, 에어 포켓 덕분에 통이 꽉 찼을 때도 물에 떴다. 마개에는 캠 레버 방식을 썼는데, 이전의 돌려서 여는 스크류 캡보다 유용했다. 독일은 이 통의 디자인을 매우 중요하게 여겨서 독일군은 생포될 위험에 처하면 자신들의 연료통을 파괴했다. 하지만 1942년에 미군이 독일군 아프리카 군단에서 이 통을 압수해 영국은 디자인을 복제할 수 있었다. 현재는 압축 강철과 플라스틱으로 제작하지만, 사실상 디자인은 변하지 않은 채 유지됐다.

카치아 커틀러리
CACCIA CUTLERY
(1938년)

루이기 카치아 도미니오니
(1913–2016년)
리비오 카스틸리오니
(1911–1979년)
피에르 자코모 카스틸리오니
(1913–1968년)
R. 미라콜리 & 피글리오
(R. Miracoli & Figlio)
1938년
알레시 1990년–현재

디자이너 중 한 명의 이름을 딴 카치아 커틀러리는 1938년 영향력이 매우 큰 이탈리아 디자이너 집단의 공동 프로젝트로 제작됐다. 리비오 카스틸리오니Livio Castiglioni, 피에르 자코모 카스틸리오니, 루이기 카치아 도미니오니Luigi Caccia Dominioni는 모두 이탈리아에서 건축 교육을 받고, 함께 인테리어, 전시 설치, 가구, 제품 디자인을 했다. 카치아의 디자인은 1940년 밀라노 트리엔날레에 전시됐고, 동료 이탈리아 디자이너 지오 폰티는 '현존하는 가장 아름다운 커틀러리' 라 칭송했다. 이 의견은 널리 공유됐다. 그 시기 이 커틀러리는 장인 정신이 가정용품의 산업적 미래를 어떻게 포용하는지를 완벽히 보여줬다. 깔끔한 곡선 윤곽에 우아함과 날렵함을 유지하며 제품 구성 요소의 두께를 정교하게 조절했다. 현대적이지만 고전주의의 정수를 지녔다. 카치아는 원래 스털링 실버로 나왔는데, 알레시에서 1990년 스테인리스 스틸로 재출시했다. 도미니오니는 1930년대부터 이어진 원조 디자인 도면대로 세트를 완성하고, 네 갈래 포크를 추가했다. 원래의 세 갈래 포크 디자인이 너무 특이하다고 여긴 사람들이 많았기 때문이다.

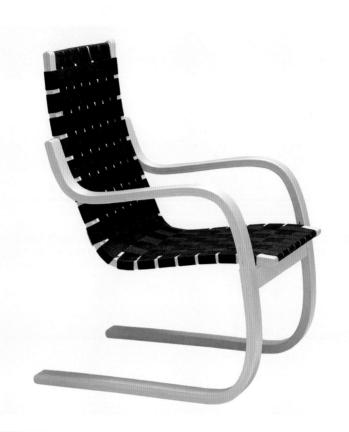

팔걸이의자 406
ARMCHAIR 406
(1938-1939년)

알바 알토(1898-1976년)
아르텍 1939년-현재

팔걸이의자 406의 틀과 시트 양쪽의 개방형 곡선은 알바 알토의 가장 우아한 디자인 중 하나를 보여준다. 많은 면에서 406은 400과 비슷하지만, 400이 사각형 덩어리를 통해 강한 느낌을 전하는 반면 406은 날렵함을 강조한다. 406은 합판 파이미오 의자Paimio Chair를 개량한 것으로, 혁신적 기술인 캔틸레버 틀을 유지하면서 튼튼한 직물 띠인 웨빙으로 만든 시트를 장착했다. 최종 제품은 애초 알토의 후원자이자 사업 파트너였던 마이레 굴릭센Maire Gullichsen의 집인 빌라 마이레아Villa Mairea를 위해 디자인했는데, 그녀가 시트의 소재를 제안했는지는 확실치 않다. 알토의 아내 아이노Aino가 웨빙을 사용하자고 제안했을 가능성도 있다. 아이노는 1937년에 알토의 디자인으로 알려진 캔틸레버 리클라이닝 의자에서 웨빙을 사용한 적이 있었다. 1930년대 스웨덴 모더니즘 디자이너들에게 웨빙은 저렴하면서도 무척 만족스러운 소재였다. 알토의 입장에서 웨빙은 얇은 소재이기 때문에 호리호리한 의자의 윤곽을 방해하지 않고 구조를 가장 명료하게 표현하는 이점이 있었다.

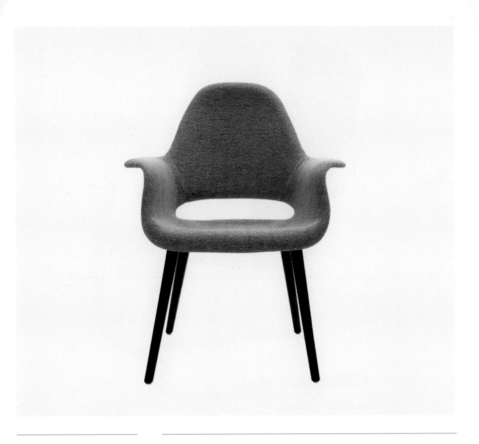

오가닉 의자
**ORGANIC CHAIR
(1940년)**

찰스 임스(1907-1978년)
에로 사리넨(1910-1961년)
하스켈리트 코퍼레이션
(Haskelite Corporation),
헤이우드-웨이크필드
(Heywood-Wakefield),
말리 에르만(Marli Ehrman)
1940년
비트라 2005년-현재

핀란드 태생의 미국 모더니스트 에로 사리넨Eero Saarinen은 건축으로
높이 평가되지만 가구 디자인에서도 건축과 동등하게 중요한
인물이다. 오가닉 의자에서 그는 찰스 임스Charles Eames와 공동
작업을 했는데, 두 사람 모두 몰딩 합판의 가능성에 관심을 가졌다.
사리넨과 임스의 진보적인 아이디어는 유기적 형태에 대한 관심,
플라스틱과 합판 래미네이트의 가능성, '순환 용접(고무, 유리,
금속을 나무와 결합시키는 공정으로 크라이슬러 코퍼레이션이
개발)' 기술의 진보에서 영감을 받았다. 오가닉 의자의 시트와
등판의 시제품은 적절한 인체 착석 형태가 나올 때까지 부수고
다시 만들기를 반복했다. 겹겹이 쌓은 접착제와 목재 베니어판을
지지하는 이 구조적 뼈대는 수작업으로 제작했기 때문에 10-12개
정도의 시제품만 만들었다. 오가닉 의자는 임스의 합판 가구
개발에서 핵심이기는 하지만, 근본적으로는 사리넨과 관련된다.
이는 놀Knoll을 위한 매우 성공적인 가구 디자인으로 이어졌는데,
No. 70 움 의자No. 70 Womb Chair(1947-1948년), 사리넨 사무용
의자 컬렉션(1951년), 튤립 받침Tulip Pedestal 의자와 탁자군(1955-
1956년)에서 특히 뚜렷하게 보인다.

우유병
MILK BOTTLE
(1940년대)

작자 미상
1940년대–현재

이 우유병의 디자인은 그 자체로 뛰어난 것이 아니라 병의 내용물과 특별한 영국적 생활양식을 상징화하는 방식에서 뛰어나다. 최초의 우유병은 1880년에 런던의 익스프레스 데어리 컴퍼니Express Dairy Company가 생산했고, 점차 영국 전역의 유제품 회사에서 다양한 디자인으로 응용했다. 이 병은 다양한 크기로 출시됐는데, 가정용 냉장고가 보편화된 1940년대에는 파인트 사이즈가 가장 일반적인 단위였다. 1980년대에는 낙농 산업이 '밀크 해즈 가타 라타 보틀Milk Has Gotta Lotta Bottle'이라는 슬로건으로 제품을 광고하며 포장과 제품이 하나인 것처럼 보이게 했다. 우유 소비가 건강과 관련이 있기에, 병 자체가 청결함을 광고했다. 목재나 금속 용기와는 달리 투명 유리는 소비자에게 티 없는 흰색을 보여줬고, 병뚜껑은 더 위생적으로 우유를 공급하기 위해 도자기 마개를 벗어나 판지 뚜껑, 알루미늄 캡으로 바뀌었다. 오늘날 유리 우유병은 더 저렴하고 실용적인 플라스틱 용기, 종이팩과 더불어 아직 영국 전체에서 사용되며, 우유 배달용 소형 전기 자동차는 여전히 매일 신선한 우유를 배달한다.

게데스 연필깎이
GEDESS LEAD SHARPENER
(1940년경)

조지 데소나즈(연도 미상)
헤르만 쿤 1944년–현재

1941년, 조지 데소나즈Georges Dessonnaz는 제도사들의 도구 상자에 혁명을 가져온 혁신적인 연필깎이로 특허를 받았다. 이 연필깎이는 연필의 나무 부분을 깎는 데 쓰던 수동 연필깎이와 심을 다듬던 사포를 대체했다. 일부 제도사들은 손가락에 쥐는 소형 대패bladed block와 기계 크랭크식 연필깎이를 사용했지만, 부드러운 연필은 심이 부러지고, 단단한 심은 잘 깎이지 않았다. 데소나즈의 디자인은 연필을 가운데 고정해 섬세한 심에 가해지는 압력을 줄이고 깎이는 정도를 일정하게 확보함으로써 심이 부러지는 비율을 극적으로 줄여 이 문제를 해결했다. 바셀도르프에 본사를 둔 사무용품 회사인 헤르만 쿤Hermann Kuhn이 이 디자인에 대한 권리를 사들여 제2차 세계대전 후 대규모 생산을 개시했다. 그래서 나온 것이 게데스 연필깎이로, 부품들은 개별 교체되며 독특한 베이클라이트 케이스 안에 독창적인 회전식 강철 기계장치가 장착됐다. 게데스 옆에 스위스 카렌다쉬Swiss Caran d'Ache 제도 연필이 놓인 모습은 전쟁 후 유럽 전역의 제도 사무실에서 흔히 볼 수 있었다.

둥근형 온도 조절 장치
ROUND THERMOSTAT
(1941년)

헨리 드레이퍼스
(1904–1972년)
허니웰 레귤레이터 컴퍼니
1953년–현재

둥근형 온도 조절 장치는 아마도 20세기 후반 미국에서 가장
흔한 가정용품 디자인일 것이다. 저렴한 가격과 대부분의 상황에
맞출 수 있다는 장점으로 둥근 형태는 헨리 드레이퍼스Henry
Dreyfuss의 가장 성공적인 디자인 중 하나가 됐다. 1940년대 초반
허니웰 레귤레이터 컴퍼니Honeywell Regulator Company 회장인 H.
W. 스위트H. W. Sweatt의 간단한 원형 스케치에서 착안한 둥근형
장치는 드레이퍼스와 디자인 엔지니어 칼 크론밀러Carl Kronmiller가
개발했다. 이 제품이 마침내 등장한 것은 1953년이었다. 제2차
세계대전 때문에 상당히 지연되긴 했지만, 전쟁 중에 개발된 혁신
기술의 이익을 누렸다. 바이메탈 코일로 된 온도계와 눈금이 매겨진
수은 스위치는 먼지가 앉는 것을 방지한다. 그 이후 냉난방 장치
제어부와 디지털 디스플레이가 있는 유닛을 포함해 몇 가지 제품이
이어져 나왔다. 직사각형의 경쟁 제품보다 둥근 형태는 가정용으로
적절하고 기계의 느낌이 덜하며 형태 그 자체로 장점을 가지고
있어 비뚤게 장착할 위험이 없다. 출시 후 50년이 넘게 8,500만
개 이상의 둥근형 제품이 팔렸고 지금도 생산된다. 드레이퍼스의
이상적인 제품이 세월의 시험을 견뎌냈음을 보여준다.

케멕스 커피 메이커
CHEMEX®
COFFEEMAKER
(1941년)

피터 J. 슐룸봄
(1896–1962년)
케멕스® 1941년–현재

케멕스 커피 메이커는 주방 못지않게 실험실에 어울리는 물건처럼 보인다. 이름부터 디자인까지 이 제품은 모든 면에서 커피 추출에 과학적으로 접근하기 위해 제작했다. 이 제품을 만든 화학자 피터 J. 슐룸봄Peter J. Schlumbohm 박사는 에를렌마이어Erlenmeyer 플라스크와 실험용 유리 깔때기라는 간단한 화학 실험 도구로 시작했다. 이 조합에 실험실용 붕규산염 내열 유리 제품 하나로 이뤄진 케멕스는 독특한 모래시계 모양을 갖게 됐다. 슐룸봄은 공기 통로와 커피를 따르기 위한 주둥이, 플라스크 옆에 절반이 차 있음을 표시하는 작은 '배꼽', 뜨거울 때도 잡을 수 있는 나무와 가죽으로 된 이음매 추가 등 몇 가지 실용적인 수정을 가했다. 재료를 경제적으로 사용한 것은 당시 전쟁 시기여서 덜 중요한 재료를 써야 할 필요성도 있었지만, 그가 독일에서 받아들인 바우하우스 디자인의 원칙인 단순성과 진정성을 반영한 것이기도 하다. 마침내 이 커피 메이커는 과학과 예술의 완벽한 혼합이 됐다. 모습 그대로의 기능뿐만 아니라 외관 자체도 훌륭하다.

플렉시파일
FLEXIFILE (1941년)
루서 W. 에반스(연도 미상)
에반스 스페셜티 컴퍼니
1943–2001년
리 프로덕츠 1995년–현재

플렉시파일의 이동식 파일링, 수집, 분류 시스템은 기능에서 영리하게 가변적이며, 진정 유행을 타지 않는 디자인이다. 이 제품은 1941년의 원조 '조절대Adjustable Rack' 특허 모델에서 거의 변화가 없다. '레이지 통Lazy Tongs' 시스템은 마치 한 쌍의 가위처럼 함께 회전하는 간단한 리벳 연결부가 있는 일련의 지렛대들로 구성된다. 파일은 상당히 넓게 확장되고, 쓰지 않을 때는 제대로 압축해 접을 수 있다. 플렉시파일은 슬롯 12개, 18개, 24개 제품이 있는데, 각 슬롯에 종이 500매가 들어간다. 버지니아주 리치몬드의 루서 W. 에반스Luther W. Evans가 디자인한 원조 제품의 특허에는 독립적인 책상 유닛, 책장 유닛, 또는 서랍 서류철 안에 넣는 용도로 적합하다고 나온다. 또한 목재, 플라스틱, 금속을 포함해 제품에 쓸 수 있는 다양한 소재도 설명하고 있다. 한때 에반스 스페셜티 컴퍼니Evans Specialty Company에서 만들었으며, 현재는 리 프로덕츠Lee Products에서 생산하는 플렉시파일은 재활용 알루미늄을 사용해 21세기 환경에 관한 관심을 반영했다. 이 제품은 복잡하지 않은 메커니즘을 간단하고 재치 있게 이용하며, 일체형 사무용 수납도구를 제공한다는 점에서 성공적인 디자인이다.

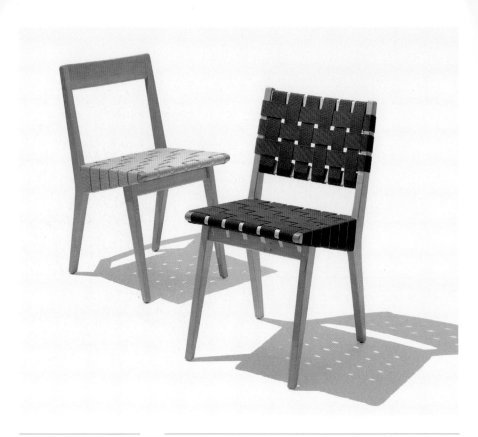

666 WSP 의자
**666 WSP CHAIR
(1941년)**

엔스 리솜(1916년–)
놀 1942–1958년,
1995년–현재

WSP 의자가 보여주는 목재와 직조의 간단한 구조는 제약이 많은
전쟁 시기라는 환경과 엔스 리솜Jens Risom의 덴마크적인 뿌리에서
비롯됐다. 덴마크에서 태어나고 자란 리솜은 중요한 모더니스트인
카레 클린트에게 배웠는데, 클린트는 인체 비례를 중요 지침으로
삼고 단순하고 쉬운 디자인을 지지했다. 리솜은 1939년에 미국으로
이민했고, 1941년에 한스 놀Hans Knoll이 경영하던 회사를 위해
처음으로 가구를 디자인했다. 666 WSP 의자는 제2차 세계대전
중에 처음 생산돼서 전쟁 중 구입 가능하고 규제받지 않는 재료만
사용해야 했다. 리솜은 이 디자인에 이어 여러 가지 변형 제품을
내놨는데, 모두 똑같이 잉여 군용 웨빙(직물 띠)을 사용했다. 그는
웨빙이 '아주 기본적이고 단순하며 저렴'하다고 설명했다. 세탁과
교체가 쉬우며, 사용하기 편리한 웨빙은 가정의 일상용 의자에
완벽한 소재였다. 이에 더해 가볍고 공기처럼 경쾌한 구조는 무게감
있는 외관을 덜어내고 편안한 품격을 주는데, 이는 볕이 잘 드는
융통성 있는 현대적 주택과 어울린다. 리솜의 666 WSP 의자가
가진 우아함과 실용성은 확실한 인기 요인이었다.

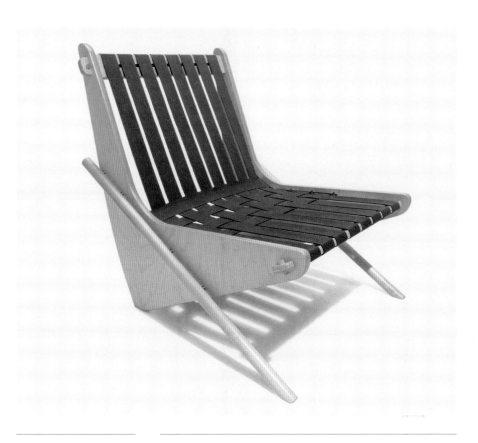

부메랑 의자
BOOMERANG CHAIR
(1942년)

리처드 뉴트라
(1892–1970년)
프로스페티바 1990–1992년
하우스 인더스트리즈 & 오토
디자인 그룹 2002년–현재

리처드 뉴트라Richard Neutra는 1942년에 아들 디온Dion과 함께 캘리포니아 산 페드로에서 정부가 후원하는 채널 하이츠 하우징 프로젝트Channel Heights Housing Project를 위해 부메랑 의자를 개발했다. 이 시설은 군수 산업 조선소 근로자를 수용했다. 부메랑 의자는 이 근로자들이 사는 좁은 공간에서도 쉽게 조립할 수 있도록, 저렴한 재료를 쓴 단순한 구조로 만들었다. 단호하면서도 부드럽게 경사진 선은 놀랍고 효율적인 구조로 단순한 고정식 장부tenon와 웨빙으로 함께 고정된다. 측면 합판 패널은 별도의 뒷다리가 필요 없는 경제적인 구조이며, 앞다리를 이루는 옆 장부촉dowel을 지탱한다. 따라서 구조는 넓은 측면판 2개, 장부촉 2개, 최소한의 교차 가로대, 직조 시트와 등판으로 이뤄진다. 이름이 부메랑이지만, 최종 형태에서 드러나는 우아함은 결코 호주 부메랑에서 영감을 받은 것이 아니다. 디온 뉴트라는 1990년 프로스페티바Prospettiva사에 원본을 약간 수정해 만들 수 있는 라이선스를 줬다. 2002년에는 오토 디자인 그룹Otto Design Group과 디자인을 다시 논의하고 하우스 인더스트리즈House Industries에게 한정판 생산 라이선스를 줬다. 60년 넘게 이어지는 인기는 이 의자가 가진 강력하고 지속적인 매력의 증거다.

프루트 랜턴
FRUIT LANTERN
(1943년)

카레 클린트(1888–1954년)
르 클린트 1943년–현재

카레 클린트의 프루트 랜턴은 덴마크 최고의 디자인이 가진
우아함과 순수성을 보여준다. 이 조명은 종이로 만들었기 때문에
약하긴 하지만 가격이 합리적이다. 1943년 처음 시장에 등장한 이래
수백만 개가 판매됐다. 이 제품에 사용한 복잡한 종이접기 기법에서
일본 전통적인 수양법 중 하나인 오리가미의 영향을 뚜렷이 볼 수
있다. 클린트는 종이접기에 관한 지식 덕에 이런 야심찬 디자인을
대담하게 시도할 수 있었지만, 조명 디자인에 접은 종이를 사용하는
아이디어를 처음 보여준 사람은 그의 아버지 PV 옌센 클린트PV
Jensen Klint였다. 클린트 집안 사람들은 종이 조명에 집착했다.
프루트 랜턴 디자인은 카레 클린트가 그의 아들과 함께 개발한
것으로 알려져 있다. 부친 PV 옌센 클린트의 종이접기 실험은 생산
개수가 매우 적은 수작업이었다. 카레 클린트는 그의 조명을 모든
사람이 구입할 수 있어야 한다고 주장했고 가족 기업인 르 클린트Le
Klint는 곧 수공업 공방에서 기계화된 제조업체로 변신했다. 프루트
랜턴은 과거에도 현재도 기계로 금을 긋고 손으로 조립한 종이로
만들어진다.

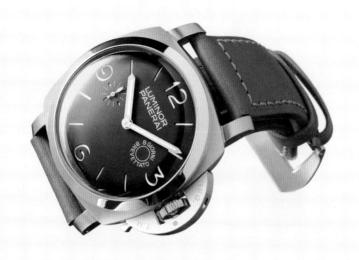

루미노르 베이스
손목시계
**LUMINOR BASE
WRISTWATCH
(1943년)**

오피치네 파네라이
디자인 팀
오피치네 파네라이
1943년–현재

루미노르 베이스 손목시계는 모든 오피치네 파네라이Officine Panerai 모델 중에서 가장 단순하다. 이 회사는 지오반니 파네라이Giovanni Panerai가 1860년에 피렌체에서 설립했고, 처음에는 회중시계보다는 전문가용 시계를 제작했다. 나중에 이 경험을 활용해 소매 시장용 시계를 생산했는데, 그 정확성과 숙련된 솜씨로 유명해졌다. 1930년대 초반에 파네라이는 이탈리아 해군에 정교한 회중시계와 어뢰용 조준경을 납품하기 시작했다. 최초의 루미노르는 1943년 즈음에 등장했고, 군용이라는 기원을 일축할 만한 모더니즘 스타일을 가졌다. 시계 페이스는 그 시대의 디자인 미학에 맞는 과장된 크기의 산세리프체 숫자판을 특징으로 한다. 손으로 감는 용두를 보호하는 장치를 추가해 200m 수심까지 내려갈 수 있었다. 1949년에는 삼중수소 기반 야광물질인 루미노르가 특허 승인되고 발광 도료 라디오미르를 대체하면서 완전히 캄캄한 곳에서도 시계의 다이얼을 읽을 수 있게 됐다. 해군을 위해 독점적으로 개발된 지 50년 만에 루미노르 베이스를 소매용 한정판으로 다시 발매하여, 이탈리아 스타일과 스위스 기술이 노련하게 균형을 이룬 이 제품의 시장이 열렸다.

커피 탁자 IN50
COFFEE TABLE IN50
(1944년)

이사무 노구치
(1904–1988년)
허먼 밀러 1947–1973년,
1984년–현재
비트라 디자인 뮤지엄
(Vitra Design Museum)
2001년–현재

커피 탁자 IN50의 받침은 2개의 동일한 형태가 비대칭적으로
구성되는데, 하나를 뒤집어 다른 하나에 붙임으로써 안정적인
3면 다리 구조를 이룬다. 모서리를 둥글린 삼각형 유리 상판이
이 다리 구조 위에 직접 놓인다. 그 결과 역동적이고 비대칭적인
외관을 가진 대칭적 구조가 됐다. 이 탁자는 1940년대 초반
미국에서 유행한 유기체적 디자인의 탁월한 예지만, 형태의
비대칭성은 이사무 노구치Isamu Noguchi의 문화적 유산을 보여준다.
일본의 회화, 도자기, 조경 디자인 전통에서는 많은 경우 비대칭적
균형과 세심하게 고려된 자연스러움을 강조하기 때문이다.
1949년에는 631개의 탁자가 생산됐다. 1962년부터 1970년까지
이 제품은 유리 상판과 단단한 호두나무 또는 검은색으로 마감한
포플러나무 받침으로 출시됐다. 유리는 원래 2.2cm 두께였지만,
1965년 이후로는 1.9cm로 얇아졌다. 합리적인 가격에 구입할
수 있는 독특한 이 탁자는 큰 인기를 얻었고 그 시기의 영원한
아이콘으로서의 지위를 구축했다. 모방품이 급속히 범람해
2003년에 허먼 밀러는 노구치의 서명을 제품에 덧붙였다.

1006 네이비 의자
1006 NAVY CHAIR
(1944년)

US 네이비 엔지니어링 팀
에메코 디자인 팀
알코아(Alcoa) 디자인 팀
에메코 1944년–현재

1006 네이비 의자는 전쟁 상황 가운데 개발됐기 때문에 독특한 형태와 특징을 갖게 됐다. 에메코Emeco: Electric Machine and Equipment Company는 공학적 배경을 가진 기계와 금형 제작 장인인 윌튼 C. 딘지스Wilton C. Dinges가 1944년에 설립했다. 그는 알루미늄 산업과 해군 엔지니어들과의 공동 작업으로 미 해군을 위해 이 의자를 제작했다. 알루미늄을 소재로 택한 이유는 가볍고 강하며 수송이 쉽고 내구성이 뛰어나고 부식에 강하며 불에 타지 않는 성질 때문이다. 이는 화물선에서 필수적으로 고려하는 사항이다. 단일한 소재 사용은 20여 년 후 몰딩 플라스틱의 개발을 예고했다. 하지만 플라스틱 의자는 단일 몰딩으로 제작할 수 있는 반면, 1006 네이비 의자는 용접, 형성, 마감에 이르는 77개의 공정이 필요하다. 외관은 때로 '중립적'이라고 표현됐는데, 이 제품이 20세기 디자인의 고전 작품이 될 것임을 보증하는 말이었다. 에메코는 기본 모델부터 높은 의자, 스툴, 천을 씌운 회전의자 등의 제품군을 개발했다. 에메코는 2000년에 필립 스탁Philippe Starck이 디자인한 허드슨 의자Hudson Chair의 생산을 시작했는데, 이는 동시대 최고 디자이너가 원조 1006 의자에 보내는 오마주였다.

세 다리 원통형 램프
THREE-LEGGED CYLINDER LAMP
(1944년)

이사무 노구치
(1904–1988년)
놀 1944–1954년
비트라 디자인 뮤지엄
2001년–현재

이사무 노구치의 예술적 비전은 일본의 문화적 전통과 강한 서구 모더니즘 언어를 결합시켰다. 그는 순수 미술과 디자인의 세계를 유연하게 오갔는데, 뉴욕 최고의 갤러리들과 세계 각지의 박물관에서 전시하는 한편 놀, 허먼 밀러와 같은 저명한 회사들을 위한 디자인도 했다. 1940년대에 놀을 위해 디자인한 초기의 세 다리 원통형 램프 디자인은 노구치가 '달lunars'이라고 부른 조명 조각 시리즈의 전조였다. 그는 빛을 내는 조각품에 대한 아이디어를 그의 1933년 작품 '음악적 풍향계Musical Weathervane'에서 처음 얻었다. 노구치는 처음에는 마그네사이트를 사용해 전구를 덮는 유기체적인 형태들을 만들었으며, 이것은 마침내 조명 기구로 발전했다. 처음 만든 원통형 램프는 여동생에게 줄 선물이었다. 이는 불투명 알루미늄과 종이 갓으로 만들었다. 놀은 1944년에 이 디자인을 생산하면서 알루미늄 다리를 체리나무로, 종이를 투명 플라스틱으로 교체했다. 다리 3개를 사용하는 것과 유기적 형태는 커피 탁자 IN50 (1944년), 프리즈마틱 탁자Prismatic Table (1957년)와 같이 노구치의 작품 다수에 걸쳐 보이는 조형 언어다. 놀은 세 다리 원통형 램프의 생산을 중단했지만, 2001년에 비트라 디자인 뮤지엄에서 다시 선보였다.

LCW 의자
LCW CHAIR (1945년)

찰스 임스(1907–1978년)
에반스 프로덕츠(Evans
Products) 1945–1946년
허먼 밀러 1946–1958년
비트라 1958년–현재

1941년, 뉴욕 현대미술관은 '유기적 디자인의 가정용 가구' 라는
디자인 공모전을 개최했다. 수상작은 찰스 임스와 에로 사리넨의
오가닉 의자였는데 시트, 등판, 측면을 통합해 조개껍질 모양의
합판 하나로 구성했다. 형태로는 진보적이었지만 기술적으로
어렵고 생산비가 높았다. 하지만 임스는 3차원으로 몰딩한 합판을
지속적으로 연구해 재료의 경제성과 안락한 윤곽의 디자인을
결합하려 했다. 마침내 그는 더 간단한 요소들로 분리하는 방식으로
해법을 찾았으며 1945년에 LCW Lounge Chair Wood 디자인이 나왔다.
시트, 등판, 다리 틀은 별개의 부품이며 제3의 요소로 연결된다.
각 부분을 연결하는 데는 탄성 고무 재질의 충격 완화 마운트를
사용했다. 의자를 몇 개 부분으로 분해함으로써 또 다른 가능성이
발견됐다. LCW와 같은 시트와 등판을 유지하면서 용접 금속 틀을
사용한 LCM Lounge Chair Metal을 만든 것이다. LCW는 20세기 중반
가구 디자인의 정점으로, 유기적이고 인체 공학적인 편안함을 더해
시각적인 경쾌함과 경제적인 성공 가능성을 전달한다.

타파웨어
**TUPPERWARE
(1945년)**

얼 실라스 타파
(1907–1983년)
타파웨어 1945년–현재

전 세계 주방에서 찾아볼 수 있는 파스텔 색상의 매끄러운
플라스틱 타파웨어 용기들은 도시락통 문화와 음식 보관에
혁명을 가져왔다. 뉴햄프셔 출신의 얼 실라스 타파Earl Silas Tupper는
1930년대에 듀퐁DuPont사에서 화학자로 일했다. 1940년대 초반에
그는 새로운 열가소성 수지인 폴리에틸렌의 소식을 들었는데,
이 재료는 부드럽고 실온에서 탄력적이었다. 타파는 듀퐁사와
함께 작업해 그가 거창하게 'Poly T—미래의 재료'라고 이름
붙인, 한층 높은 품질의 플라스틱을 만들어냈다. 또한 제품을
만들기 위한 새로운 사출 성형 공정도 개발했다. 1945년에 타파
플라스틱은 다양한 음식 용기 제품군을 선보였다. 기발하게
밀봉되는 뚜껑 테두리로 특허도 받았다. 뚜껑을 눌러 닫으면 용기
내에 음압陰壓이 발생하면서 외부 대기압으로 단단히 밀폐된다.
타파는 위대한 발명가였을 뿐만 아니라 위대한 판매자이기도 했다.
1951년에 그는 매장에서 모든 타파웨어 제품을 회수하고 소비자들
가정에서 열리는 모임을 통해서만 판매하기 시작했다. 타파웨어
파티Tupperware Party가 탄생한 것이다. 그는 1958년에 회사를 제약사
렉솔Rexall에 매각하고, 억만장자가 돼 은퇴한 후 코스타리카로
이주했다.

BA 의자
BA CHAIR (1945년)

어니스트 레이스
(1913–1964년)
레이스 퍼니처(Race
Furniture) 1945년–현재

BA 의자는 1940년대 후반 영국 디자인에서 독특한 위치를 차지한다. 이 의자의 혁신과 스타일은 가구 디자인의 새로운 정신을 상징한다. 전쟁 후 영국에서 전통적인 가구 제작 재료가 부족해지자 어니스트 레이스Ernest Race는 재활용 주조 알루미늄을 쓴 BA 의자를 디자인했다. 이를 통해 숙련된 전통 기술 인력 없이도 대량 생산이 가능했다. 이 의자는 5개의 주조 알루미늄 부품으로 만들고, 등판과 시트에 2개의 알루미늄 시트가 추가된다. 시트는 처음에는 고무 입힌 충전재에 코튼 덕cotton duck 직물을 덮어 마감했다. 다리는 아래로 갈수록 가늘어지는 T자 빔 형태였는데, 이를 통해 최소한의 재료로 견고함을 더했다. 원래 부품은 모래 주형으로 주조했으나 1946년 이후 재료와 비용을 절감하는 압력 다이캐스트 기술을 썼다. 이 의자는 처음부터 팔걸이 있는 제품과 없는 것 모두 만들었고, 목재가 더 풍부해진 1947년 이후 마호가니, 자작나무, 호두나무 널빤지로 마감했다. 레이스는 BA 의자로 1954년 밀라노 트리엔날레에서 금메달을 받았다. 1950년대 많은 공공건물에서 사용한 이 의자는 지금도 생산되며 현재까지 25만 개 이상 제작됐다.

포텐스 램프
POTENCE LAMP
(1945년경)

장 프루베(1901–1984년)
장 프루베 공방
1945년경–1956년
비트라 2002년–현재

불필요한 것은 모두 뺀 순수한 우아함으로, 포텐스 램프는 장 프루베의 상징적인 작품 중 하나가 되었다. 프랑스 건축가 프루베는 사전 제작 조립식 주거 공간을 실험한 자신의 메종 트로피칼Maison Tropicale을 위해 이 조명을 디자인했으며, 프로젝트가 요구하는 모든 특성을 갖췄다. 약 2.25m까지 연장되는 금속 막대, 전구, 벽 장착 브래킷으로 구성된 이 제품은 180도로 회전했다. 단순함과 실용성에 더해, 포텐스 램프는 아까운 바닥 공간을 차지하지 않으며, 천장을 통한 전기 배선을 하지 않아도 된다. 원래 대장장이 훈련을 받은 프루베의 감수성은 이 조명이 보여주는 재료의 우아함에서 뚜렷이 나타난다. 브래킷과 배선 지지대의 완벽한 공학은 이 제품을 경탄할 만한 조각적 오브제로 만든다. 프루베의 명성은 한동안 르 코르뷔지에와 그의 동료들에 가려졌지만 2002년에 비트라가 포텐스 램프를 포함한 프루베 디자인 다수를 재출시하며 대중적으로 알려졌고, 20세기의 위대한 디자이너 중 한 사람으로 정당하게 세계적인 인정을 받게 됐다.

봄베 차 · 커피 세트
BOMBÉ TEA AND COFFEE SERVICE (1945년)

카를로 알레시
(1916–2009년)
알레시 1945년–현재

봄베 차 · 커피 세트는 여러 면에서 알레시 생산 역사의 상징으로 볼 수 있다. 이 제품은 노바라Novara에서 산업 디자이너로 공부를 마치고 합류한 카를로 알레시Carlo Alessi가 디자인했다. 그는 1930년대에 회사의 대표이사가 됐고, 1930년대 중반에서 1945년 사이에 생산된 제품 대부분을 디자인했다. 1945년에 그는 마지막 프로젝트인 봄베 세트를 시작했는데, 현대적이고 혁신적인 제품을 생산한다는 회사의 명성을 확고히 하는 데 일조했다. 네 가지 크기로 생산되는 이 영속성 있는 디자인은 더할 나위 없는 산업 생산품이다. 이 제품은 현대 디자인 역사에 존경을 바치는 순수한 형태를 보여준다. 초기 디자이너들의 특징인 단순한 기하학적 형태와 장식의 생략에서 영향을 받은 것이 분명하다. 원래는 은도금 또는 크롬도금한 황동으로 만들었는데, 1965년 이후로는 스테인리스 스틸로 만든다. 생산 당시 이 제품은 그야말로 현대적이었으며, 현재의 새로운 디자인들과도 무리 없이 어울린다. 알레시가 판매한 차 · 커피 세트 가운데 여전히 가장 성공적인 제품에 속한다.

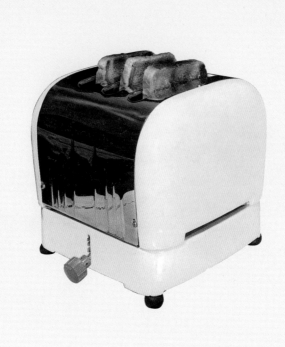

바리오 토스터
VARIO TOASTER
(1946년)

막스 고트–바르턴
(1914–2003년)
듀얼릿 1946년–현재

멋지고 기능적인 현대적 스타일의 바리오 토스터는 1980년대 필수적인 주방 기구였다. 1946년에 처음 디자인된 이 제품은 밀레니얼 미니멀리즘과 복고풍 홈 스타일 경향이 일어난 것과 밀접하게 관련된다. 바리오 토스터의 디자이너 막스 고트 바르턴Max Gort-Barten이 처음에 기술자였다는 사실은 이 제품이 가진 혁신적인 기능과 기계적 미학을 설명한다. 그가 발명한 최초의 제품은 듀얼 라이트 파이어Dual-Light Fire로, 전열부가 2개인 조작형 전기 히터였는데, 여기서 듀얼릿Dualit이라는 회사 이름이 나왔다. 이 토스터 디자인이 성공한 핵심은 '온기 유지' 기능인데, 타이머 스위치를 설정해 일정한 시간 동안 토스트를 구운 후, 자동으로 '튀어나오게' 하지 않고 수동으로 꺼내게 했다. 이렇게 함으로써 토스트가 기계 내부에서 따뜻하게 유지되는데, 이런 구상이 엄청난 인기를 끌었다. 듀얼릿은 밀려드는 요구에 응답하여 클래식 모델의 깔끔한 스타일은 유지하면서 크롬 마감과 깨지지 않는 전열부를 도입했다. 전열부에 쓰인 소재에는 우주선에서 사용하는 것과 동일한 방열 재료가 포함됐다. 모든 듀얼릿 바리오 토스터는 수공 조립하며 받침판 위에 조립한 사람의 개인 표식이 들어간다.

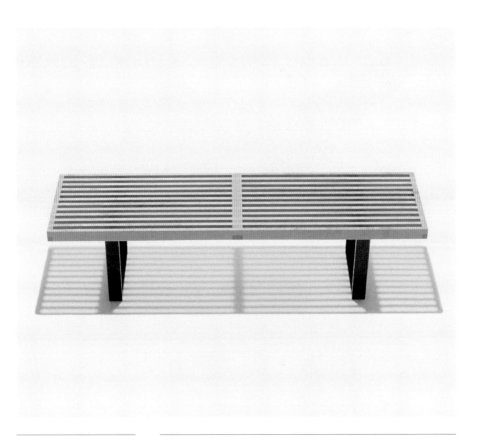

플랫폼 벤치
**PLATFORM BENCH
(1946년)**

조지 넬슨(1908–1986년)
허먼 밀러 1946–1967년,
1994년–현재
비트라 2002년–현재

조지 넬슨의 플랫폼 벤치가 보여주는 강한 건축적 형태에는
미국식의 창의적 노력으로 촉진된 전후 기풍이 반영됐다. 1940년대
북미 디자이너들은 유럽 모더니즘의 철학적·미학적 교의를
열광적으로 받아들였고, 이를 일상생활의 모델로 받들었다. 넬슨은
1946년에 허먼 밀러에 디자인 디렉터로 입사했고, 같은 해 플랫폼
벤치를 선보였다. 이 제품은 융통성 있게 쓸 수 있는 유용한 가구로,
사람이 앉거나 물건을 놓기 위해 디자인했다. 벤치 용도가 분명하지
않지만, 이는 기능을 형태에 맞춰 조정한다는 모더니즘 디자인의
원칙을 따른 것이다. 금속으로 된 수평 조절장치와 단풍나무로
만들었고, 직사각형 상판은 홈이 맞물리도록 접합하는 핑거
조인트finger-jointed 방식을 사용해 견고함을 더했다. 다리는 흑단처럼
검고, 길쭉한 널은 의도적으로 간격을 두어 빛과 공기가 통하게
해 투명성과 우아함을 표현했다. 허먼 밀러를 위해 제작한 넬슨의
첫 컬렉션의 일부로, 1955년 즈음에는 회사에서 가장 융통성 있고
실용적인 제품 중 하나임이 증명됐다. 1994년에 다시 생산된 플랫폼
벤치는 전후 시기 가구의 중요한 작품으로서 디자이너의 선지자적
비전을 보여주는 증거다.

임스 스크린
**EAMES SCREEN
(1946년)**

찰스 임스(1907–1978년)
레이 임스(1912–1988년)
허먼 밀러 1946–1955년,
1994년–현재
비트라 1990년–현재

1946년에 찰스 임스와 레이 임스Ray Eames 부부가 허먼 밀러를 위해
디자인한 접이식 가림막은 1930년대 후반 핀란드에서 알바 알토가
디자인한 가림막을 유사하게 응용한 것이었다. 알토의 가림막은
소나무 재질 띠를 캔버스 천 경첩으로 연결해 만들었다. 임스
부부는 알토의 아이디어를 응용해 한결 실용적이고 탄력적이며
우아하게 만들었다. 나무 띠의 폭을 22.5cm으로 넓혔고, 합판을
U자로 몰딩한 다음, 각각을 전체 길이의 캔버스 천 경첩과
연결했다. 이러한 혁신으로 안정성이 훨씬 커졌다. 이 가림막은
쉽게 접어서 선적, 운반, 보관할 수 있었는데, 그릇을 포개듯이
각각의 U자 모양이 옆의 U자 안으로 겹쳐 들어가게 설계됐다.
수많은 수작업이 포함돼, 제품의 대량 생산 가능성을 감소시켰다.
임스 스크린은 1955년 생산을 중단했지만 나중에 다시 출시되는데,
1946년 디자인의 통일성을 해치지 않으면서 폴리프로필렌 메시를
사용했다. 이 가림막은 남들의 이목을 신경 쓰지 않고 개인적
표현의 여지를 주는 실용적 디자인의 완벽한 사례다. 또 누구나
건축가나 디자이너가 될 수 있고, 돼야 한다는 찰스 임스와 레이
임스의 신념에도 맞는 것이었다.

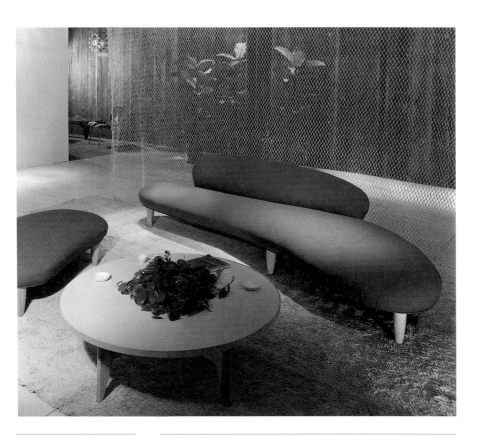

프리폼 소파
**FREEFORM SOFA
(1946년)**

이사무 노구치
(1904–1988년)
허먼 밀러 1949–1951년
비트라 디자인 뮤지엄
2002년–현재

일본계 미국인 조각가 겸 디자이너 이사무 노구치의 생물 형태적
언어에 대한 애정은 1946년 프리폼 소파에 잘 나타난다. 그의
조각가적 배경은 소파의 유동적 형태에 영향을 미쳤다. 마치 크고
평평한 2개의 돌로 만들어진 것처럼 생겼으면서도 역동적이고
가벼운 외형을 띤다. 얇은 쿠션과 오토만은 편안함을 보장한다.
프리폼은 모직으로 천을 씌우고 단풍나무 발을 부착한 너도밤나무
틀로 지지된다. 노구치는 모든 디자인 작업에서 현대의 조각적
형태에 관한 지식을 숙련된 기술과 결합시켰다. 1927년에 콘스탄틴
브랑쿠시Constantin Brancusi의 조수로 일했고 알렉산더 칼더Alexander
Calder를 숭배했던 노구치는 이러한 영향들을 자기 작품에
끌어들였다. 조각가로서 노구치는 재료와 형태만큼이나 그것들과
공간의 상호작용에 관심을 뒀다. 그는 일상의 물건들은 기능적
가치를 지닌 조각으로서 '모든 사람의 즐거움을 위한 물건'으로
인식돼야 한다고 믿었다. 프리폼의 디자인은 당시 노구치의 다른
작품들과 근본적으로 다르며, 허먼 밀러에서 단 몇 년간 소량
생산돼 원 제품은 수집 가치가 매우 높아졌다. 비트라는 이사무
노구치 재단과의 공동 작업으로 2002년 프리폼 소파를 재출시했다.

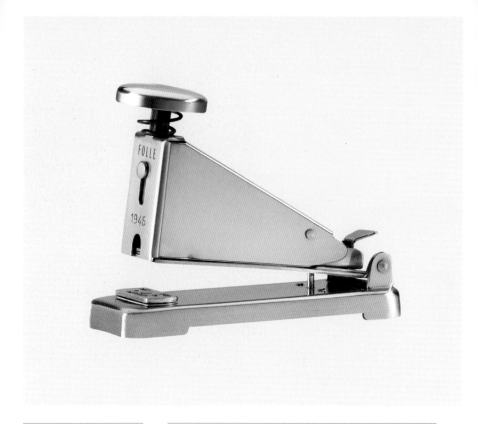

폴르 클래식 스테이플러
**FOLLE CLASSIC
STAPLER (1946년)**

폴머 크리스텐슨
(1911–1970년)
폴르 1946년–현재

이 제품은 처음 제작했을 때 그 기능에 부여된 한계를 뛰어넘어
버려서, 사무용품 매장뿐만 아니라 고가 가구 매장에서도 비축해
둘 정도였다. 폴머 크리스텐슨Folmer Christensen이 디자인했고 그가
반뢰즈에 설립한 회사 폴르Folle에서 1946년에 처음 생산했다.
악어처럼 무는 기능을 강조한 대부분의 사무용 스테이플러와 달리,
대형 유광 강철 단추가 있어 간단하게 내리누르는 동작만 하도록
디자인했다. 단순한 금속판으로 만들었고 아래엔 네 가지 스프링
메커니즘에 기초한, 좀 더 복잡한 부분이 있다. 가장 뚜렷이 보이는
것은 단추 아래 있는 코일 스프링이다. 다른 스프링들은 사용자가
스테이플러 머리를 열어서 안쪽이나 바깥쪽으로 찍히도록 설정하는
기능을 한다. 본래의 1946 폴르 클래식 스테이플러는 여전히
처음의 기계와 도구들을 사용해 만들며, 긴 팔 제품과 잡지용 측면
스테이플러를 포함한 여러 가지 제품이 함께 생산된다. 무게는 약
290g이고 견고하기 때문에, 많은 소매상들은 이 스테이플러 하단
받침의 홈을 병따개로 써도 될 정도라고 자랑한다.

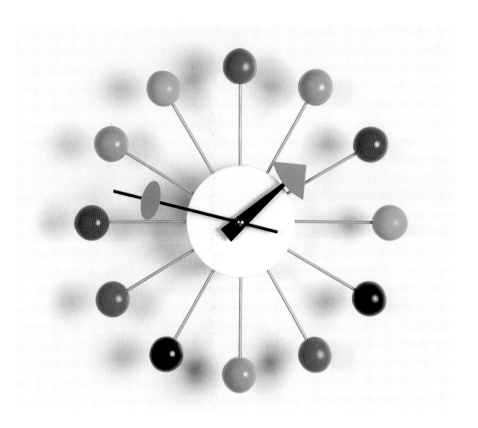

공 시계
BALL CLOCK (1947년)
어빙 하퍼(1917–2015년)
조지 넬슨 어소시에이츠
(George Nelson
Associates)
하워드 밀러 클락 컴퍼니
1948–1952년
비트라 디자인 뮤지엄
1999년–현재

아토믹Atomic 또는 공 시계라 불린 이 제품은 1947년 디자인돼
하워드 밀러사Howard Miller Clock Company가 생산했고 1950년대
아이콘이 됐다. 원 제품은 중심의 빨간 황동 허브에서 방사상으로
나온 12개 황동 살 끝에 빨간 나무공이 있었다. 검은 시곗바늘은
시침이 삼각형, 분침이 타원으로 기하학적 형태가 강조됐다.
디자인은 마치 핵에너지를 누그러뜨리려는 노력인 듯 원자 구조를
나타내는 것처럼 보인다. 숫자판이 없는 것은 시간이 준거 없이
흘러가는 형이상학을 반영했다. 이것이 디자이너의 의도인지는
의문의 여지가 있고, 심지어 어빙 하퍼Irving Harper가 디자인했는지도
확실치 않다. 『현대 디자인The Design of Modern Design』 책에서 넬슨은
이것이 자신이나 하퍼의 디자인이라는 사실을 부인했다. 그는 하퍼,
버크민스터 풀러Buckminster Fuller, 이사무 노구치와 함께 만취했던
어느 밤, 이 디자인이 그려진 두루마리에 하퍼의 도면이 덮여
있었다고 회상했다. 넬슨은 도면에 노구치의 서명이 있었지만
핵심 공헌은 하퍼가 했다고 주장했다. 비트라 디자인 뮤지엄에서
재발매한 이 시계는 흰색 너도밤나무 제품과 다색 제품으로 나온다.

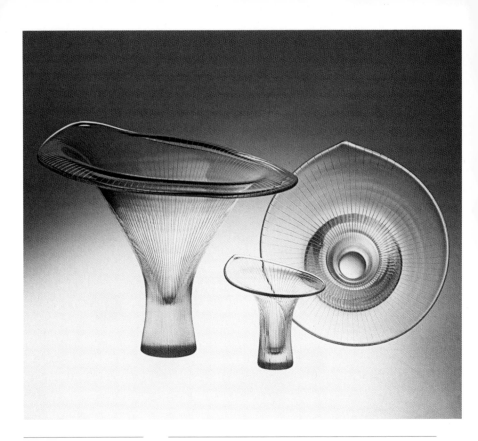

칸타렐리 꽃병
KANTARELLI VASE
(1947년)

타피오 비르칼라
(1915-1985년)
이탈라 1947년-현재

타피오 비르칼라Tapio Wirkkala가 디자인한 트럼펫 모양의 칸타렐리 꽃병은 그 이름과 형태를 삼림 지대 균류에서 따왔다. 핀란드 유리 제조 회사 이탈라의 공모전에 출품한 작품으로, 본래 제품은 투명 유리에 가장자리가 부드럽게 파도 모양을 이루며 감겨 올라가고 펼쳐진 수직선들이 세심하게 새겨져 있다. 그러나 아쉽게도 겨우 두 가지 시리즈에, 시리즈당 50개만 생산했다. 수정한 디자인은 가장자리에 바퀴 같은 것을 새긴 좀 더 평범한 모습인데, 이는 연작 생산을 위해 착안한 것이다. 두 가지 제품이 핀란드 디자인 순회 박람회 시리즈에 포함된 1950년대 이후에야 칸타렐리가 국제적인 인정을 받았다. 그 이후로 이 꽃병은 핀란드 디자인에서 가장 자주 등장하는 작품 중 하나가 됐다. 평론가들은 이 작품의 조각적 품격, 특히 흐르는 듯한 균형감에 찬사를 보냈다. 이 균형감은 물결치는 수평의 가장자리 형태와 각인된 수직선 사이에서 비르칼라가 이루어낸 것으로, 균류 줄기의 잘록한 부분을 강조하는 주름에서 영감을 받았다고 한다. 다른 평론가들은 유리의 투명함과 핀란드 겨울의 얼어붙은 호수를 비교하기도 한다.

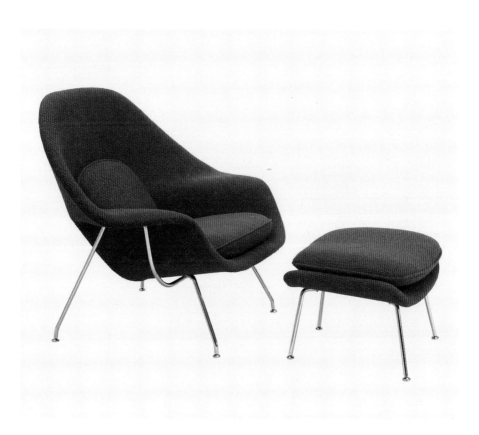

움 의자
WOMB CHAIR (1947년)

에로 사리넨(1910-1961년)
놀 1948년-현재

움 의자Womb Chair는 1948년 미국 시장에 등장한 이후 생산이 거의 끊이지 않았다. 이 의자는 에로 사리넨이 유기체 껍질 같은 모양을 띤 시트를 실험하면서 가장 상업적으로 성공하고 인기를 모은 결과물의 하나다. 1940년대 후반 사리넨은 합판에서 벗어나, 이 의자에 사용한 것과 같은 유리섬유 강화 합성 플라스틱을 실험했다. 디자인을 가능한 가볍게 유지하기 위해 얇은 금속 막대로 된 다리 틀만을 사용해 껍질 모양 시트를 받치고, 두껍지 않으면서도 충분히 편안함을 주는 패딩을 얹었다. 사리넨은 디자인 작업을 하면서 편하게 앉을 수 있는 위치에 상당한 주의를 기울였다. 그는 사람들이 다양한 방법으로 앉는다는 점을 강조하고, 시트 위로 다리를 올리거나, 구부정하게 앉거나 늘어져 기댈 수 있는 형태로 개발했다. 이러한 면에서 현대적인 생활양식을 위한 현대적인 의자로 만들어졌다. 감싸는 듯 편안한 망토 같은 시트가 있는 이 제품은 사용자가 현대 생활에서 벗어나 몸을 피할 수 있는 작은 공간을 제공하기도 한다.

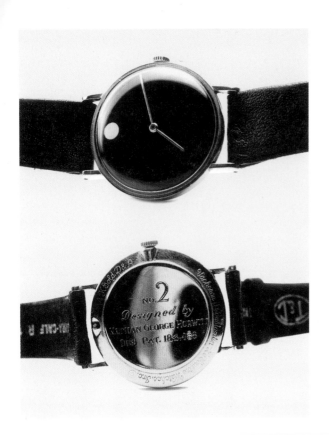

뮤지엄 시계
MUSEUM WATCH
(1947년)

네이선 조지 호윗
(1889–1990년)
모바도 그룹 1961년–현재

네이선 조지 호윗Nathan George Horwitt은 1930년대에 뉴욕에 정착한 러시아 이민자였고, 라디오, 램프, 가구, 냉장고, 디지털시계 등 다양한 제품을 개발했다. 1939년 시클록스Cyclox 디자인에는 12:00을 기호화한, 원판 상단의 황금색 동그라미를 제외하고 어떠한 표현도 없다. 얇은 직선의 시침과 분침이 구체를 끊임없이 기하학적으로 나눌 뿐이다. 호윗은 이 디자인이 본질적으로 해시계와 동일하다고 생각했다. 그가 만든 세 가지 시제품 중 하나는 뉴욕 현대미술관의 영구 컬렉션에 포함됐다. 제조사 어디서도 이 시계를 만들려고 하지 않다가, 1961년 모바도Movado가 한정판을 생산하기로 결정했다. 뉴욕 현대미술관에서의 전시회 덕분에 이 시계는 '뮤지엄 시계'라고 불리게 됐다. 처음에는 시계 페이스에 모바도의 표준 프로그램이 적용됐지만, 결국에는 호윗의 시계 포장 아이디어에 맞춰 수동으로 감는 납작한 무브먼트인 칼리버Calibre 245/246으로 정해졌다. 아이러니하게도 출시까지 거의 20년 걸린 이 시계가 모바도의 명성을 높여줬다.

피코크 의자
PEACOCK CHAIR
(1947년)

한스 베그너(1914-2007년)
요하네스 한센 1947-1991년
PP 뫼블레르 1991년-현재

이 의자는 1947년 코펜하겐에서 열린 가구 제작자 전시회에서 '젊은 가족을 위한 거실'의 일환으로 처음 선보였다. 목재 가구 역사에서 표준적인 디자인 중 하나인 영국의 윈저Windsor 의자를 기초로 한다. 한스 베그너는 윈저 의자에 영감을 받아 등판이 물렛가락 모양인 의자를 여러 종 출시했는데, 여기에는 독특한 특성이 하나씩 있었다. 예컨대 피코크 의자는 독특한 등판이 특징으로, 이것이 디자인의 이름이 됐다. 역사적 준거에 의지하는 베그너의 능력은 이 제품에서 뚜렷이 나타나며, 유서 깊은 장인의 기술을 자연 재료와 혼합하는 덴마크 모더니즘 전통을 보여준다. 그는 '오래된 의자에서 외부 스타일을 벗겨내고 다리 4개, 시트 하나, 결합된 등판 위틀, 팔걸이로 순수한 구조를 드러낸다'는 철학을 발전시켰다. 1943년에 디자인 사무실을 연 뒤 500개 이상의 가구를 디자인했다. 피코크 의자는 처음에는 요하네스 한센Johannes Hansen이 생산했고, 1991년 이후 PP 뫼블레르PP Møbler가 제작한다. 이 회사는 현재 베그너 가구를 가장 많이 생산하는 곳이다. 래미네이트 테가 있는 물푸레나무 제품으로 구입 가능하며 팔걸이는 티크나 물푸레나무 중에 선택할 수 있다.

렉스 베지터블 필러
REX VEGETABLE PEELER (1947년)

알프레드 네벡제르잘
(1899–1958년)
제나 1947년–현재

렉스 베지터블 필러는 단순하고 소박하지만 혁신, 축약, 품격을 보여주는 걸작이다. 전체 6개의 부품만으로 이뤄진다. 폭 13mm, 두께 1mm의 알루미늄 손잡이는 말굽 모양으로 구부러지고, 엄지와 검지로 잡기 쉽게 넉넉하게 안쪽으로 홈이 파였다. 혁신적인 회전 날은 스테인리스 스틸 판에서 따내 만들었다. 가로 막대가 기구 양쪽을 잡아주고 감자 싹눈 제거기가 측면에 리벳으로 고정됐다. 나머지 두 부분은 고정용 부속이다. 디자이너 알프레드 네벡제르잘Alfred Neweczerzal은 사업가 엥그로스 츠바이펠Engros Zweifel과 파트너십을 체결하고, 1931년에는 금형으로 잘라내는 다이커팅die-cutting 기계로 필러를 생산하기 시작했다. 1947년에는 '렉스'를 특허 등록했고, 이듬해 회사는 발명가들 이름의 머리글자를 따서 제나 프로둑트ZENA-produkte로 알려지게 됐다. 현재도 이 회사(이제는 제나라는 이름으로 알려짐)에서 렉스 필러를 생산하며, 1년에 300만 개를 판매한다. 1984년부터는 스테인리스 스틸뿐 아니라 플라스틱도 사용한다. 채소 껍질에 휩쓸려 실수로 버리지 않는 이상 오랫동안 사용할 수 있다. 어떤 가정에서는 한 제품을 무려 30년 넘게 사용하기도 했다.

아르네 글라스웨어
AARNE GLASSWARE
(1948년)

괴란 홍겔(1902–1973년)
이탈라 1948년–현재

순수한 미니멀리즘 제품군의 아르네 글래스웨어는 괴란 홍겔Göran Hongell이 디자인했다. 원래 유리 장식 공예가로서 카훌라의 유리 공방에서 교육을 받았고, 제2차 세계대전 후에는 핀란드 유리 회사 이탈라와 함께 작업을 시작했다. 오늘날 그는 핀란드 유리 제작의 선구자 중 하나로 평가된다. 이 유리잔 세트는 각기 다른 잔 8종(필즈너, 더블 올드패션, 마티니, 코디얼, 올드패션 유니버설, 샴페인용 등)과 피처, 얼음 통의 10개 제품으로 구성된다. 크기도 5cl 샷 글라스부터 150cl 피처까지 다양하다. 변형 제품들도 동일한 기본 윤곽을 사용한다. 두꺼운 원형의 유리 받침이 있고, 곧은 옆면의 꺾이는 부분으로 받침과 상단이 분리된다. 이 잔이 영화에 처음 등장한 것은 알프레드 히치콕 감독의 〈새〉(1963년)였는데, 티피 헤드렌Tippi Hedren이 이 잔으로 우아하게 마티니를 마셨다. 손으로 돌리고 주형에 불어 만든 이 유리잔들은 1950년대 미니멀한 디자인 경향을 만들었다. 이 세트는 홍겔과 이탈라에게 즉각적인 성공을 가져왔고, 1954년 밀라노 트리엔날레에서 금메달을 수상했다. 아르네는 1981년 창립 100주년에 이탈라의 상징으로 선택됐으며 여전히 회사의 베스트셀러 유리 제품이다.

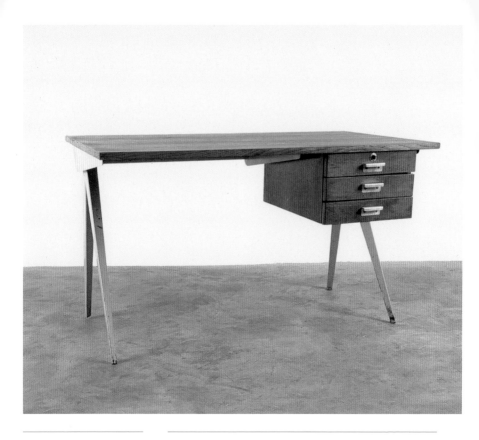

컴퍼스 책상
**COMPAS DESK
(1948년)**

장 프루베(1901–1984년)
장 프루베 공방
1948–1956년
스테프 시몽 갤러리
1956–1965년
비트라 2003년–현재

장 프루베는 디자인과 생산, 건축과 가구를 분리하지 않았다. 형식과 규모가 어떠하든 작품에 재료의 경제성, 조립 방법, 가시적인 구조가 나타났다. 그는 자동차나 항공기 산업 소재를 가져와 합리적인 가격에 대량 생산이 쉬운 제품을 만들었다. 이름 같은 다리를 가진 컴퍼스 책상은 그의 작업을 우아하게 보여준다. 책상은 막세빌에 있는 그의 공장에서 제작했는데, 전체가 훤히 드러나기에 명확하면서도 긴장감을 주는 구조를 가졌다. 래미네이트 목재 책상을 폴더 프레스로 금속판을 용접해 만든 하부 위에 얹고, 원 제품은 차량용 페인트로 마감했다. 이는 여러 해 다양한 제품으로 등장했는데, 때로 샤를로트 페리앙이 디자인한 플라스틱 서랍 세트로도 나왔다. 책상 제작과 우아하게 구부린 금속은 중공업에 뿌리를 두고 있다. 컴퍼스 이미지는 세퀴리테 소시알레Sécurité Sociale 빌딩 베란다, 에콜 드 빌쥐프École de Villejuif와 에비앙Évian의 간이 바 인테리어 같은 프루베의 다른 작업에서도 보인다. 쉽고 융통성 있는 해법으로 규모와 무관한 아름다움을 창출함으로써 재료, 구조, 조립만으로 충분한 구축 방식의 비전을 보여준다.

쟁반 탁자 모델 4950
TRAY TABLE MODEL 4950 (1948년)

조지 넬슨(1908-1986년)
허먼 밀러 1949-1956년,
2000년-현재
비트라 디자인 뮤지엄
2002년-현재

조지 넬슨의 이 탁자는 1940년대 미국 제품이라기보다는 마치 바우하우스에서 나온 것처럼 보인다. 1930년대 초반 넬슨은 레이먼드 로위Raymond Loewy 같은 미국 스타일리스트들의 피상적인 위선을 거부하고 유럽으로 떠나 모더니즘 운동에 몸담았다. 이 제품의 혈통은 분명히 마르셀 브루이어Marcel Breuer나 아일린 그레이 등이 만든 강철관 가구로부터 이어진다고 할 수 있다. 맨 위에 놓인 정사각형 몰딩 합판 상판은 분리되지 않기 때문에 쟁반 탁자란 이름은 사실 그냥 이름일 뿐이다. 이음쇠 2개를 함께 죄는 금속 콜릿collet이 강철로 된 기둥에 달려 있는데, 이것으로 높이를 조절할 수 있다. 덕분에 제품을 상당히 융통성 있게 사용할 수 있다. 예를 들어 상판 위치를 무릎 가까이 내려서 침대 곁이나 소파 옆에 두는 탁자로 사용할 수도 있다. 이 제품은 허먼 밀러가 1949년부터 단 7년간 생산했지만, 뉴욕에 있는 넬슨의 자료실에서 제공한 모형과 도면을 사용해 2002년 비트라 디자인 뮤지엄이 재발매했다. 허먼 밀러도 2000년에 이 제품의 생산을 재개했고, 오늘날에도 여전히 제작한다.

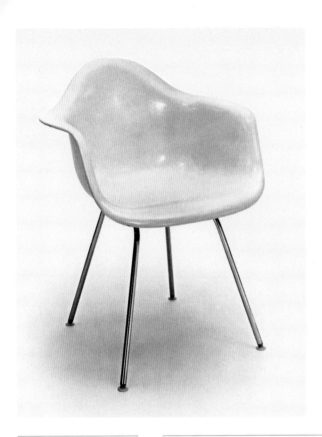

DAR

DAR (1948년)

찰스 임스(1907–1978년)
레이 임스(1912–1988년)
허먼 밀러 1950년–현재
비트라 1958년–현재

찰스 임스와 레이 임스의 예언자적인 식탁 의자인 DAR, 즉 다이닝
암체어 로드Dining Armchair Rod는 가구의 형태와 구조에 관한 생각을
바꿔놓은 혁명적인 작품이다. 산업용 재료와 공정만으로 만든 몰딩
폴리에스테르 시트를 금속 막대 다리가 지탱한다. 대량 생산하기에
매우 적합한 이런 의자 구조를 성공적으로 만들 수 있었던 것은,
찰스가 새로운 재료에 관해 지속적으로 연구해 왔기 때문이었다.
그는 1948년에 뉴욕 현대미술관의 '저비용 가구 디자인 국제
공모전'에 참가해 2위를 차지했다. 출품작은 장래가 유망한 새로운
합성소재인 유리섬유로 가구에 사용하는 몰딩 합판을 대체한
의자들이었다. 허먼 밀러는 그가 공모전에 출품한 디자인들을 다수
생산했는데, 초기 생산품 중 하나인 DAR는 이후 20년이 넘게
이어진 임스와 허먼 밀러의 혁신적인 파트너십의 물꼬를 튼 작품이
됐다. DAR는 모더니즘의 대량 생산 의도를 구현하는데, 보편적인
곡면 판 시트와 교체 가능한 다리는 의자를 손쉽게 여러 가지로
변형할 수 있게 해줬다. 이 의자는 '가장 적은 것으로 가장 많은
사람에게 최선인 것을 최대한 끌어낸다'는 임스 부부의 의도를
명확히 드러낸다.

투비노 램프
TUBINO LAMP
(1948년)

아킬레 카스틸리오니
(1918-2002년)
피에르 자코모 카스틸리오니
(1913-1968년)
아레돌루체 1949-1974년
플로스 1974-1999년
해비타트 1999년-현재

아킬레Achille와 피에르 자코모 카스틸리오니의 투비노 램프 또는
'작은 관管'은 미학적으로 매력 있으면서도 기술적 돌파구를
모색하고 시대 정신을 포착한 보기 드문 디자인 작품이다.
미국에서 제너럴 일렉트릭General Electric이 작은 6W 관형 형광등을
개발했는데, 이 제품이 이탈리아에 도입되자 카스틸리오니 형제는
이 효율적이고 실용적인 제품을 위한 메타포를 만드는 작업에
들어갔다. 그 결과는 대담하고 유연한 형태에, 조명 기능에서
불필요한 장식과 재료는 모두 뺀 미니멀리즘 디자인이었다. 밀라노
출신의 이 형제는 금속관, 에나멜 처리한 금속, 알루미늄 같은
산업용 재료를 사용하면서, 새로운 전구들 중 하나를 점등관과
연결된 스위치와 리액터 옆에 설치했다. 램프 뒤의 알루미늄판은
눈부심을 줄이고 빛을 반사했다. 카스틸리오니의 말에 따르면,
드러난 선線적인 디자인은 '조명을 그것이 만드는 빛의 효과에
종속' 시켰다. 아레돌루체Arredoluce에서 플로스Flos를 거쳐 현재
해비타트가 생산하는 투비노 램프는 디자인이 사물의 형태와 생산
공정을 재구성해야 한다는 카스틸리오니 형제의 신념을 표현한
위대한 작품이다.

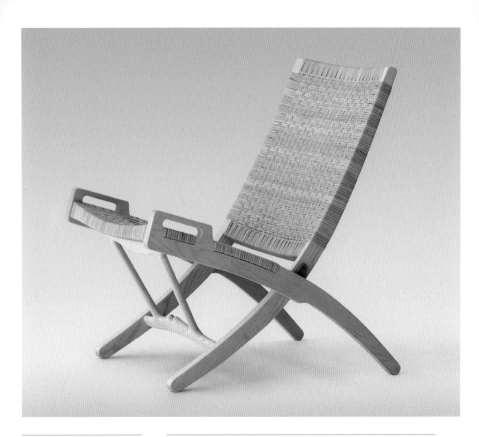

PP 512 접이의자
PP 512 FOLDING CHAIR (1949년)

한스 베그너(1914–2007년)
요하네스 한센 1949–1991년
PP 뫼블레르 1991년–현재

한스 베그너는 정교하게 세련된 가구로 20세기 덴마크 디자인을 형성하는 데 큰 역할을 했다. 그중 PP 512 접이의자는 가장 중요한 작품이다. 구두 장인의 아들이자 가구 제작자였던 베그너는 조국 덴마크의 수공업 전통에 몰두했다. 그가 만든 가구는 품질 높은 장인 정신과 선택한 소재(주로 나무)에 대한 본능적이고 예민한 반응이 특징이다. 오크나무에 등나무로 짠 등판과 시트가 연결된 PP 512 접이의자는 대부분의 다른 접이의자보다 높이가 낮고 폭이 넓다. 긴 팔걸이가 없어도 매우 편안하며, 앉았다 일어나기 쉽기로 유명하다. PP 512에는 시트 앞쪽에 2개의 작은 손잡이와 맞춤형 벽걸이용 후크가 딸려 있는데, 이 후크는 현재의 생산자인 PP 뫼블레르의 독특한 특징이다. 간결한 셰이커 가구 양식에 가까울 정도로 단순한 PP 512는 1949년에 요하네스 한센Johannes Hansen의 뫼벨스네드케리Møbelsnedkeri라는 가구 공방을 위해 디자인됐다. 1949년 이래 본래의 오크나 물푸레나무 합판 두 가지 모두 중단 없이 생산된다는 점에서 PP 512의 인기를 확실히 알 수 있다.

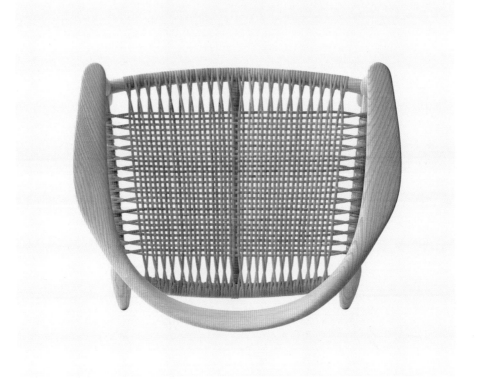

PP 501 더 체어
**PP 501 THE CHAIR
(1949)**

한스 베그너(1914–2007년)
요하네스 한센 1949–1991년
PP 뫼블레르 1991년–현재

한스 베그너는 디자인은 '정제와 단순화의 계속적인 과정' 이라고
말했다. 그의 의자는 혁신이라기보다는 지속적인 개선의 결과다.
PP 501은 그의 Y 의자 CH 24(1949년)를 증류하고 정제해 나온
것이라 볼 수 있으며, 중국 명나라 의자에서 영감을 받았다. 초기
제품에서 의자의 등판은 등나무 줄기로 덮었다. 이는 등나무를 엮어
만든 시트와 일관성을 유지할 뿐 아니라 팔걸이와 등판 사이의
연결부를 숨기기 위한 것이기도 했다. 나중에 베그너는 연결부에
고도의 기술을 요하는 W자 핑거 조인트를 사용했다. 이 때문에
연결부를 드러내기로 결정하고 등나무 줄기 덮개를 제거했다.
연결부를 보이게 한 것은 베그너에게 하나의 전환점이 되었다. 이
발상을 바탕으로 많은 의자를 디자인했으며, 아름다운 연결부는
그를 상징하는 특징이 됐다. 501 의자는 등나무로 짠 시트 제품과
가죽을 씌운 시트 제품을 포함해 다양하게 생산됐다. 현재는 덴마크
회사 PP 뫼블레르에서 생산하며, 현대 디자이너와 건축가들에게도
여전히 사랑받는다.

파초레토 꽃병
FAZZOLETTO VASE
(1949년)

풀비오 비안코니
(1915–1996년)
파올로 베니니
(1895–1959년)
베니니 1949년–현재

풀비오 비안코니Fulvio Bianconi의 파초레토 꽃병, 일명 손수건 꽃병은 피에트로 키에자의 1935년 카르토초 꽃병Cartoccio Vase의 변형이다. 비안코니의 꽃병은 용융 유리를 회전시켜 중력에 의해 자연스럽게 만들어지는 비대칭적인 윗부분이 특징이다. 꽃병은 공 모양에서 시작해 공간 속에서 펄럭이는 자유로운 형태로 바뀌는데, 마치 레이스 손수건이 바람에 날리는 듯한 모습이다. 이 꽃병은 세 가지 변형으로 생산했다. 가장 보편적인 라티모Lattimo 모델은 우윳빛 유리인데, 이 불투명함은 유입되는 빛을 반사하는 미세 결정으로 만들어진다. 속이 빈 줄기를 뜻하는 아 칸느A Canne 모델은 용융 유리를 아주 긴 대롱에서 뽑혀 나오게 하는 얇은 가열 막대에서 그 이름이 유래했는데, 유색 유리가 불투명 유리 위로 덮여 층을 이루게 된다. 잔피리코Zanfirico 모델은 유리 기술자 두 사람이 금속 막대를 용융 유리 덩어리 끝에 부착하고 뽑아낸 다음 회전시키고 꼬아서 나선 무늬를 만든 것이다. 파초레토 꽃병은 곧 베니니의 제품 중 가장 인기 있는 품목이 됐고, 국제적으로는 35cm과 27.5cm의 두 가지 크기로 판매된다. 이 제품은 수십 년 동안 생산됐으며 1950년대 이탈리아 유리 제조의 상징이 됐다.

Y 의자 CH 24
Y CHAIR CH 24
(1949년)

한스 베그너(1914–2007년)
카를 한센 & 쇤
(Carl Hansen & Søn)
1950년–현재

덴마크의 가구 디자이너 한스 베그너는 중국풍 의자에 앉은 상인의
초상화에서 영감을 받아, 동서양의 대화에 또렷이 공헌하는 일련의
제품을 만들었다. 1943년 베그너는 명나라 의자를 출발점으로 한
차이니스 의자Chinese Chair를 디자인했는데, 구조적 단순화와 재료
자체를 매우 중시하는 스칸디나비아적인 경향을 모더니스트답게
탐구한 것이었다. 이 의자는 많은 후대 제품, 적어도 베그너가
프리츠 한센Fritz Hansen을 위해 디자인한 9개 작품의 기초가 됐다.
1949년에 디자인한 Y 의자 CH 24는 큰 직사각형 가로대와 시트
구조를 이룬 이전 작품들과는 상당히 달랐다. Y 의자에서는
원기둥형 다리, 원기둥형 시트 가로대, 직조한 종이 노끈 사이로
뒤틀림을 방지하는 직사각형 측면 가로대와 가운데가 볼록한 둥근
앞뒤 가로대를 사용했다. 뒤쪽 오크 다리가 안쪽으로 각을 이룬
다음 우아한 이중 곡선으로 등판 상단의 아치와 연결된다. 독특한
Y모양의 평평한 등판은 이 의자의 이름인 동시에 시각적 차별성을
준다. 전체적으로 가볍고 우아하며 내구성이 뛰어나고 세련됐다.
또한 동서양 전통에 뿌리를 두면서도 그 시대의 제작 기술로 고안된
제품이다.

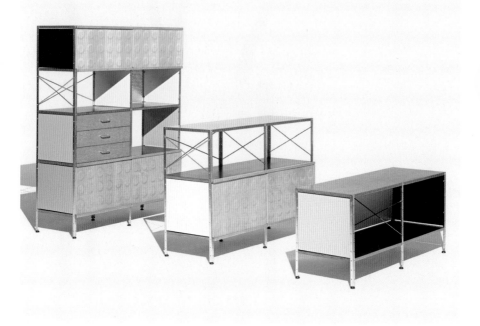

임스 스토리지 유닛
EAMES STORAGE UNIT (1950년)

찰스 임스(1907–1978년)
레이 임스(1912–1988년)
허먼 밀러 1950–1955년,
1998년–현재
비트라 2004년–현재

임스 스토리지 유닛ESU은 부분별 조립 키트에서 착안했다. 먼저 직립 지지대가 있는데 검게 칠한 L자 강철 막대로, 다섯 가지 길이로 나온다. 다음은 래커 칠한 합판으로 된 수평 선반이 있다. 마지막으로 뒷면과 측면을 형성하는 수직 판은, 양각 합판, 타공 금속, 다양한 마감과 색상의 메소나이트(목재 칩을 고온 압축 처리한 재료) 등으로 되어 있다. 슬라이딩 도어, 서랍, X자 틀 선형 버팀대도 있다. 이런 요소들을 조합해 매우 다양하게 조립할 수 있다. 임스 부부는 개별 부품을 서로 바꿀 수 있게 만듦으로써 대량 생산 부품으로 맞춤형 책장을 제작할 가능성을 제공했다. 이 가변성은 1949년에 지은 임스 부부의 집 '사례 연구 주택 8Case Study House No. 8'의 원칙을 좀 더 친밀한 규모에서 따른 것이다. ESU는 허먼 밀러가 1950년에 생산했지만 1955년에 중단한 뒤 1998년 재출시했다. 이 유닛이 가진 가변적인 기능과 구조는 당시 소비자보다는 디자이너와 생산자에게 더 매력적이었다. 하지만 ESU는 모듈 방식에 대한 탐구라는 면에서 중요성이 있었고, 사무실과 가정용 시장 모두에서 (그다지 색다르지는 않지만) 많은 후속 수납 가구 설비들이 나올 수 있는 초석이 됐다.

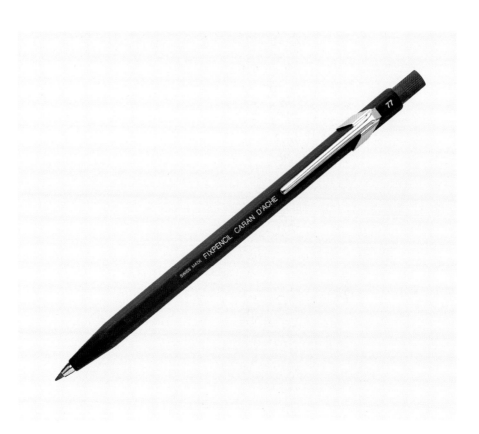

픽스펜슬 2
FIXPENCIL 2 (1950년)
카렌다쉬 디자인 팀
카렌다쉬 1950년–현재

1924년에 카렌다쉬Caran d' Ache는 스위스 제네바에 있는 소규모 연필
공장이었다. 오늘날 이 이름은 고급 제도와 미술 재료의 대명사다.
그 명성은 제품 혁신을 바탕으로 구축됐는데, 그중에 픽스펜슬
디자인이 가장 영향력이 큰 것으로 증명됐다. 1950년에 디자인된
픽스펜슬 2는 1929년 본래의 제품을 개량한 것이다. 이 제품은
이전 모델인 본품에 작은 변화를 주었다. 가는 육각형인 검은 금속
몸체가 심을 감싸고 샤프펜슬의 상단에는 누름 장치가 있으며,
누르는 곳 바로 아래 클립을 추가했다. 카렌다쉬는 1929년에
제네바를 기반으로 활동한 디자이너 카를로 슈미트Carlo Schmid에게
스프링이 장착된 기계식 샤프펜슬의 특허권을 매입하면서,
다른 모든 업체들이 고려할 기준이 되는 제품을 만들었다.
개선된 픽스펜슬 2는 새로운 경량 몸체 덕분에 다루기가 훨씬
더 용이해졌다. 카렌다쉬는 이후에도 샤프심 직경 0.5mm에서
3mm까지의 샤프펜슬을 개발했고 저렴한 플라스틱 모델도
출시했다. 픽스펜슬 2는 아직도 사무실과 가정에서 흔히 볼 수 있는
제품이며, 전 세계로 수출된다.

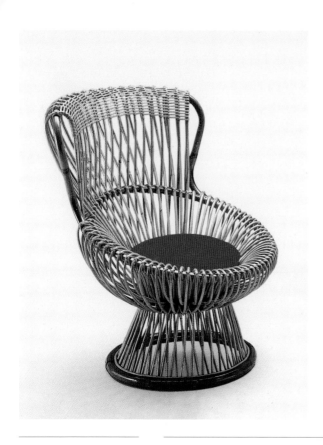

마르게리타 의자
MARGHERITA CHAIR
(1950년)

프랑코 알비니
(1905–1977년)
비토리오 보나치나(Vittorio
Bonacina) 1951년–현재

마르게리타 의자는 프랑코 알비니Franco Albini가 전통적 기법을
현대적인 아름다움과 결합시킨 1950년대 초반 디자인 작품군에
속한다. 의자의 형태는 분명 그 시대의 것이고, 에로 사리넨,
찰스 임스와 레이 임스 부부 등이 했던 동시대의 실험과 관련이
있다. 그의 동료들은 플라스틱, 유리섬유, 고급 합판 몰딩을
사용해 받침부 위에 놓인 양동이 모양을 만들어냈지만, 알비니는
작업하기 쉽고 구하기도 쉬운 등나무와 인도 등나무를 사용했다.
제2차 세계대전이 끝난 직후, 이탈리아의 디자이너들에게는
플라스틱 몰딩 같은 기술적 공정보다 바구니 제작과 같은 전통적인
공예 기술을 활용하기가 수월했다. 이것이 알비니가 디자인에
등나무를 사용한 이유였다. 마르게리타 의자의 등나무 구조는
해리 베르토이아Harry Bertoia가 와이어로 만든 가구처럼 실체가 잘
느껴지지 않는 관념적인 형태이며, 투명하게 뚫려 있어 부피가 작다.
이것은 거의 겉천을 제거한 틀만 디자인한 것이나 마찬가지다.
알비니의 건축과 가구 디자인은 20세기 중반 이탈리아 모더니즘의
특정 분파인 합리주의의 좋은 예다. 이들은 보통 재료를 세심하게
사용하고, 신중히 고민해서 제작한다.

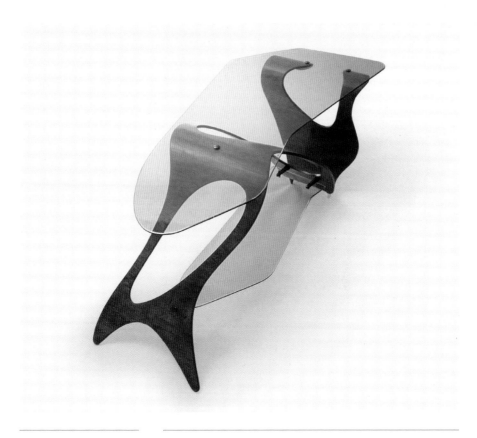

아라베스크 탁자
ARABESQUE TABLE
(1950년)

카를로 몰리노
(1905–1973년)
아펠리 & 바레시오(Apelli &
Varesio) 1950년경–1960년
자노타 1998년–현재

토리노 출신 디자이너이자 건축가인 카를로 몰리노Carlo Mollino는 감각적인 형태에 대한 애정을 아라베스크 탁자에 반영했다. 이 탁자는 물결처럼 높낮이가 있는 형태로 상단과 하단 유리판은 성형 합판으로 만든 흐르는 듯한 틀로 지지되며 구부러진 합판 부분은 잡지꽂이로 쓸 수 있다. 몰리노가 의뢰받은 인테리어 중 하나인 카사 오레뇨Casa Oregno의 거실용으로 아라베스크 탁자를 디자인했는데, 토리노에 있는 그의 싱어 스토어Singer Store 두 곳에도 사용했다. 이 제품은 '4개의 곤충 다리 위에 놓인 연인들의 고치cocoon'라고 묘사된다. 유리 상판은 레오노르 피니Leonor Fini의 초현실주의 드로잉에 나온 여성의 등에서 차용했고, 목재 틀은 장 아르프Jean Arp의 조각을 참고한 것으로 알려졌다. 몰리노는 장식성과 관능미를 포용하며, 아르누보 운동과 안토니 가우디의 작품은 물론 자연과 인체의 형태에서 영감을 받았다. 그는 기능적이기보다 조각에 가까운 제품들을 만들었다. 그래서 그의 작품 중 극히 일부만이 생산으로 이어졌고, 하나뿐인 디자인이거나 실내장식 프로젝트의 일부 또는 맞춤형 의뢰가 대부분이었다. 아라베스크는 자노타가 생산하는 몇 안 되는 몰리노 작품 중 하나이며 오늘날에도 구입 가능하다.

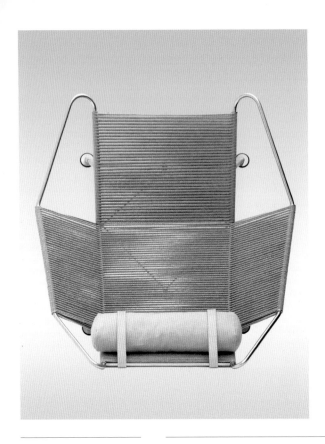

플래그 핼야드 의자
FLAG HALYARD CHAIR (1950년)

한스 베그너(1914-2007년)
게타마 1950-1994년
PP 뫼블레르 2002년-현재

한스 베그너가 이 의자에 사용한 밧줄, 채색한 크롬 도금 강철, 양가죽, 리넨이라는 의외의 조합은 가구 제작에서 전례가 없는 것이었다. 이러한 대조적인 재료를 사용한 동기는 그 재료들의 상호작용을 이용하려는 것이 아니라, 어떠한 재료로도 혁신적이고 실용적이며 편안한 가구를 디자인할 수 있는 자신의 능력을 보여주는 데 있었다. 이 디자인을 고안한 시기에 그는 금속 틀로 지지되는 곡면 합판으로 감싼 의자를 실험했다. 어떤 이유에서 합판 부분을 밧줄을 건 금속 틀로 바꾸게 됐는지는 확실치 않다. 베그너가 덴마크 오르후스 인근 해변에서 이 디자인을 생각했다는 출처 모를 얘기가 있기는 하다. 모래 언덕에서 격자 같은 시트를 만들었을 수도 있고, 어쩌면 가까이에 낡은 밧줄이 놓여 있었을 수도 있다(의자 이름에 쓰인 '핼야드'는 돛을 올리거나 내리는 데 사용하는 밧줄을 말한다.). 이 의자가 베그너의 작품을 광고하는 데 종종 사용되기 때문에, 내내 대량 생산된 것으로 보일 수도 있다. 처음에는 게타마Getama가 한정판을 생산했지만 상업적으로 성공을 거둔 적은 없었다. 가장 최근에는 PP 뫼블레르가 생산을 재개했다.

빅 크리스털 펜
BIC® CRYSTAL PEN
(1950년)

라슬로 비로(1899–1985년)
데콜타주 플라스티크 디자인
팀(Décolletage Plastique
Design Team)
소시에테 빅(©Société BIC)
1950년–현재

빅 크리스털 펜은 기발한 볼펜 메커니즘에 기인한 상징적인 발명품이지만, 이 작은 필기구가 역사상 가장 필수불가결하고 영원한 제품이 된 것은 빅BIC이 볼펜을 저렴하게 상업화했기 때문이다. 라슬로 비로László Bíró는 1943년에 이 펜의 특허를 받았다. 젊은 언론인이었던 그는 만년필을 사용하면서 겪는 어려움에 짜증이 날 때가 많았다. 그는 회전 실린더가 잉크를 균일하게 도포하는 인쇄 기술을 펜에도 응용할 수 있다는 사실을 깨달았다. 이 디자인은 정밀한 볼 베어링과 마르지 않고 부드럽게 써지는 점성 있는 특수 잉크가 핵심이었다. 비로는 특허권을 몇몇 생산자와 정부에 매도했다. 정부는 이를 군용 항공기 여압실pressurized cabin의 필기구로 사용하고자 했다. 펜 제작비를 극적으로 절감한 산업 공정을 개발한 것은 프랑스의 생산자 마르셀 비크Marcel Bich였다. 1950년에 비크는 자기 이름의 약칭인 '빅BIC'이라고 명명한 펜을 유럽에 소개했다. 최근에는 공기가 통할 수 있도록 볼펜 뚜껑을 다시 디자인했는데, 사고로 삼켰을 때 숨이 막히는 것을 방지하는 안전 조치다.

LTR 탁자
LTR TABLE (1950년)

찰스 임스(1907–1978년)
레이 임스(1912–1988년)
허먼 밀러 1950년–현재
비트라 디자인 뮤지엄
2002년–현재

금속 막대 받침을 사용하는 방식은 1940년대 전반에 걸쳐 찰스 임스와 레이 임스 부부가 디자인한 많은 가구에서 보이며, 두 사람의 상징적인 스타일로 발전했다. 임스 부부는 1940년대 후반에 철사 봉을 용접하는 대량 생산 기술을 개발했다. LTR 소형 예비 탁자는 합리적인 가격으로 이 생산 공정에 맞게 만들 수 있도록 디자인됐다. 탁자 상판인 플라스틱 래미네이트 합판을 지지하는 구조는 놀라울 정도로 그 구성이 명확히 드러난다. 2개의 U자 금속 막대는 상판 아랫면에 나사로 고정돼 지지하는 역할을 하고, 저항 용접된 가는 금속 십자 대각선은 안정성을 더한다. 탁자 상판은 끝이 20도가량 비스듬히 잘려 합판 층을 드러내는데, 소재를 솔직하게 보여주는 것에 대한 애정을 나타낸다. 찰스는 "디테일은 디테일한 것이 아니다. 디테일이 제품을 만든다."라고 주장했다. 디자이너들은 금박, 은박, 코팅된 무늬 종이 등으로 다양한 실험을 했으나, 대량 생산에 부적합하다는 이유로 이러한 상판들은 폐기했다. 가볍지만 내구성이 뛰어난 이 탁자는 현재 물푸레나무 합판이나 검은색 또는 흰색으로 고압 래미네이트한 상판으로 구입할 수 있다.

마르그레테 볼

**MARGRETHE BOWL
(1950년)**

시그바르트 베르나도테
(1907–2002년)
악톤 비외른(1910–1992년)
로스티 하우스웨어스
1950년–현재

한때 스웨덴 왕위 계승 순위 2위였던 시그바르트 베르나도테 Sigvard Bernadotte와 건축가 악톤 비외른Acton Bjørn이 1950년에 설립한 베르나도테 앤드 비외른Bernadotte and Bjørn은 스칸디나비아 최초의 산업 디자인 컨설팅 회사였다. 마르그레테 볼은 회사에서 처음으로 큰 성공을 거둔 제품의 하나였다. '마르그레테'는 갓 왕위에 오른 덴마크 공주를 시적으로 표현한 이름이었다. 이 주방용 볼은 부분적으로는 야콥 옌센Jacob Jensen이 로스티 하우스웨어스Rosti Housewares라는 플라스틱 제조 회사를 위해 디자인한 것이다. 기능을 연구해 만든 디자인으로서 한쪽에는 내용물을 따르는 얇은 주둥이가, 다른 쪽에는 손잡이가 있다. 고온에 견디는 방열 멜라민 소재는 볼에 적절한 무게감을 주며 사용의 편의성을 높였다. 마르그레테는 1954년에 세 가지 크기와 흰색, 연녹색, 노란색, 파란색 제품을 대중에 선보였다. 1968년에는 올리브색, 오렌지색, 빨간색, 연보라색의 '티볼리Tivoli 색상'과 바닥에 고무링이 있는 제품을 다섯 가지 크기로 출시했다. 디자인을 개선하려던 대부분의 시도는 처참하게 실패했다. 50년이 넘는 세월이 흘러도 마르그레테 볼은 여전히 생산되며, 세계 각국의 주방에서 볼 수 있다.

울머 호커 스툴
ULMER HOCKER STOOL (1950년)

막스 빌(1908-1994년)
한스 구겔로트(Hans Gugelot) (1920-1965년)
자노타 1975년-현재
본베다르프 취리히
(Wohnbedarf Zurich)
1993-2003년
비트라 2003년-현재

1950년에 막스 빌Max Bill이 디자인한 울머 호커 스툴은 전쟁 전 기능주의 가치에 충실한 디자인이며, 동시대의 아방가르드 경향과는 거의 관련이 없다. 단순한 3면 형태의 흑단 처리된 목재와 세부 요소라고는 원통형 발걸이 하나뿐인 이 스툴은 기하학적, 건축적 명료성의 표현 그 자체다. 이 제품이 생겨난 맥락은 전쟁 후 독일 디자인의 긴장 상태를 분명하게 보여준다. 스위스 태생의 막스 빌이 1951년 울름Ulm에 공동 설립한 디자인 학교인 울름 조형대학Hochschule für Gestaltung은 디자인 논쟁의 중요한 중심지였다. 빌과 그의 동료들은 처음에는 새로운 바우하우스 모델에 입각한 커리큘럼을 장려했다. 하지만 1950년대 말에는 빌의 철학과 젊은 세대인 학생과 교사들 간에 갈등이 깊어졌다. 이들은 이론적 이데올로기를 강조하는 쪽이었다. 학교에 재직하는 동안 빌의 작품은 극단적인 기하학적 경향을 띠었다. 게다가 그의 엄격한 디자인은 인간적인 품격이 부족하다는 비판에 부딪혔다. 이 스툴은 밀라노의 가구 회사 자노타가 계속 생산하며, 현재는 니스 칠한 자작나무 합판 또는 검은 래커칠한 중질 섬유판MDF 재질에 스가빌로Sgabillo라는 이름을 붙여 판매한다.

얼음 틀
ICE CUBE TRAY
(1950년)

아서 J. 프레이
(1900–1971년)
인랜드 매뉴팩처링(제너럴
모터스) 1950–1960년대
1960년대–현재

제2차 세계대전 중 제너럴 모터스의 인랜드 매뉴팩처링 부서Inland Manufacturing Division of General Motors는 유명한 카빈 소총을 생산해 미국의 전쟁을 도왔다. 전쟁이 끝난 후 인랜드는 원래의 가전제품 부속 생산을 재개했고, 1931년부터 인랜드에서 엔지니어로 일했던 아서 J. 프레이Arthur J. Frei도 자신의 직무로 복귀했다. 1950년 프레이는 얼음 틀에 대한 특허를 취득했는데 이것은 현대 가정에서 없어서는 안 되는 비품이 됐다. 물을 넣는 공간, 칸막이 격자, 얼음을 기계적으로 빼내는 손잡이로 구성된다. 단순한 디자인 덕분에 기술과 재료에서의 혁신을 견뎌내고 오늘날에도 여전히 생산된다. 프레이의 디자인이 유명해졌지만 얼음 틀 자체는 1950년대 이전에 발명됐으며 1914년에 나온 최초의 가정용 냉장고에도 있었다. 프레이는 인랜드에서 1960년대까지 일했고 다양한 얼음 틀로 23개의 특허를 받은 자랑스러운 발명가였다. 인랜드 매뉴팩처링이 위치한 아이오와주 데이턴시는 발명가의 리버 워크Inventor's River Walk에 얼음 틀 기념물을 설치했는데, 라이트 형제의 비행기, 뚜껑을 당겨 따는 캔, 금전등록기 옆자리였다.

거품기
WHISK (1950년대)
작자 미상
1950년대-현재

훌륭한 가정용 산업 디자인의 한 예인 거품기는 순수한 형태와 경제적 효율성을 결합했다. 탄탄한 철사 고리들이 스테인리스 스틸, 대나무 또는 구리로 만든 좁은 손잡이에 연결된다. 철사 고리들은 구부러진 곳에서 교차되고 포개져 액체 혼합물에 공기가 효과적으로 섞이는 공간을 형성한다. 또한 거품기가 그릇 안쪽 측면에 눌릴 정도로 충분히 탄력적이어서 혼합물이 그릇 벽에서 쉽게 떨어진다. 얇은 원통형 철사로 된 고리들은 금속 표면의 넓이를 줄이고 액체가 거품기 위로 자유롭게 흐르고 갈라질 수 있게 한다. 또한 철사의 중량이 균등하게 배분돼 휘젓기 편리하다. 거품기는 수작업으로 제작하는데 인장 강도가 있는 스테인리스 스틸 철사를 주로 사용한다. 철사는 하나하나 납땜해 손잡이 안으로 넣어 거품기의 내구성을 높이고 혼합액이 손잡이 안으로 들어가는 것을 방지한다. 현재는 음식이 눌어붙지 않게 코팅한 냄비나 팬의 표면이 긁히지 않게 하는 플라스틱 모델도 판매한다. 우수한 성능, 유행을 타지 않는 디자인, 경제성이 결합된 거품기는 변하지 않으면서도 많이 사용되는 가정용 산업 제품으로 남아 있다.

루이자 의자
LUISA CHAIR (1950년)

프랑코 알비니
(1905–1977년)
포기 1950년–현재

이 의자의 삭막할 정도로 각진 모습에서, 미니멀리스트가 엄격한 모더니즘 교리를 디자인에 채웠다고 생각할 수 있다. 이는 사실에 가깝다. 알비니의 작품은 모더니즘의 새로운 형태를 결합한 가구 스타일을 알리는 데 도움이 됐지만, 그 디자인 발상의 아름다움은 다양성과 다재다능에 있다. 그는 철사, 캔버스, 금속, 유리, 등나무 등 다양한 재료로 디자인했는데, 루이자 의자는 활엽수 목재를 썼다. 모든 디자인에는 소재에 대한 감수성과 구조적 이해가 깔려 있다. 하지만 디자인의 핵심은 모더니즘과 장인 전통을 결합하려는 그의 열정이었다. 루이자에서 이것이 가장 뚜렷하게 나타나는데, 엄격하고 검소한 합리주의적 명료함과 소재에 대한 감수성을 결합했다. 딱딱하고 표현적인 선이 장식에 방해받지 않는 우아한 디자인으로 극적인 실루엣과 인체 공학적인 엄격성을 띤다. 이는 알비니가 건축학에 몰입했으며 구조와 형태에 대해 인습적이지 않은 방식으로 일관되게 접근함을 보여준다. 포기Poggi가 생산한 이 의자는 1955년 이탈리아 최고 디자인상인 황금컴퍼스상Compasso d'Oro을 받았다.

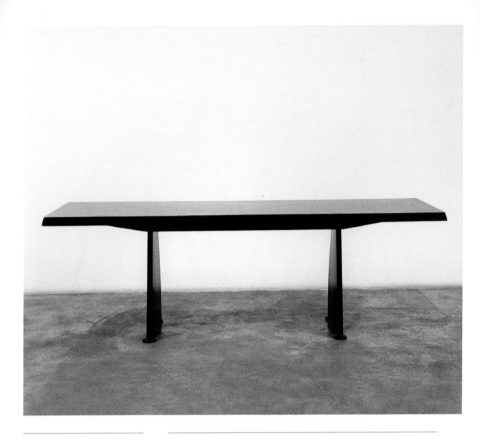

트라페즈 탁자
TRAPÈZE TABLE
(1950년)

장 프루베(1901–1984년)
장 프루베 공방 1950년
텍타 1990–2000년
비트라 2002년–현재

조각적 단순성과 대량 생산 방식은 장 프루베 작품의 특징이다.
트라페즈 탁자에는 두 가지 특징이 모두 잘 나타난다. 트라페즈
탁자는 앙토니 의자Antony Chair처럼 원래 프랑스 앙토니의 대학
캠퍼스를 위해 디자인됐다. 사다리꼴을 뜻하는 트라페즈Trapèze는
독특한 형태를 가진 한 쌍의 다리와 연관된다. 다리는 래커 칠한
검은 금속판으로 비행기 날개를 연상시킨다. 모서리가 사선 처리된
두꺼운 래미네이트 상판과 결합해 묵직한 구조를 강조한다. 20세기
가구 중 이렇게 산업적 세련됨을 요약한 다른 탁자는 찾기 어려울
것이다. 프루베는 합리적 가격의 현대 가구·주택의 옹호자이자
조립 가구의 선구자였다. 프루베 가구들은 그의 건축적 스타일을
반영하는데, 단순 명료한 선과 전기 용접, 금속판 절곡 기술 등 생산
기술에 대한 관심이 드러난다. 그의 많은 디자인은 프랑스 대학을
위한 것이었지만 시간에 따라 용도가 새롭게 바뀌면서 영원한
아이콘이 됐다. 비트라에서 여러 작품 중 트라페즈를 재발매한 것은
프루베 가구가 수집가 왕국을 떠나 대량 생산 세계로 복귀했음을
뜻한다.

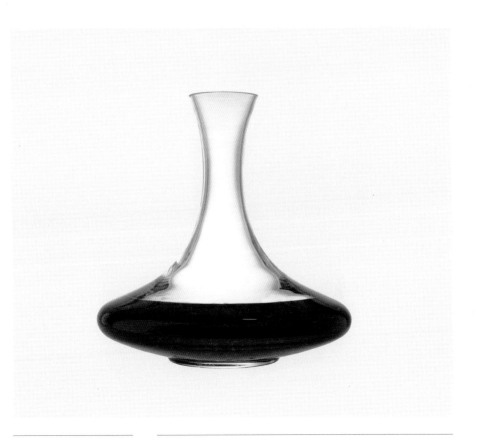

카라프 쉬르쿠프
CARAFE SURCOUF
(1950년대)

라 로셰 디자인 팀
베르리 라 로셰
1950년대–현재

레드와인과 공기가 닿게 하는 과정은 수세기에 걸쳐 잘 알려져
있다. 수작업으로 불어 만든 카라프 쉬르쿠프는 둥글납작한 형태로,
땅딸막한 공간으로 이어지는 기다란 목이 있어 최대한 많은 공기가
와인 표면에 닿게 해준다. 위로 쭉 올라간 목과 둥근 몸체가 이루는
확연한 대조는 카라프 쉬르쿠프와 이전의 디캔터들을 구별한다.
이 제품은 순수한 기계적 기능의 산물이었다. 맑고 투명한 카라프
쉬르쿠르는 효율성과 현대성이 결합되어, 전문 소믈리에나 아마추어
애호가가 모두 좋아하는 제품이 됐다. 라 로셰의 유리 세공
기술자들이 이 제품에 코르크 마개를 만들지 않기로 결정하면서
카라프는 비우기 위해 만들어졌다는 농담이 나왔다. 150cl의
인상적인 용량을 가진 이 디캔터의 흥미로운 이름은 프랑스의 가장
유명한 선박 중 하나에서 가져왔다. 제2차 세계대전이 시작됐을
때 쉬르쿠프는 세계에서 가장 큰 잠수함이었고, 거대한 보관실이
있었다. 프랑스 해군 잠수함과 디캔터의 형태는 흥미로운 유사성을
갖고 있다. 베르리 라 로셰ᴠᵉʳʳᵉʳᶦᵉ ᴸᵃ ᴿᵒᶜʰèʳᵉ는 아직도 1475년까지
거슬러 올라가는, 수작업으로 불어 만드는 유리용품 제조법을
채택하고 있다.

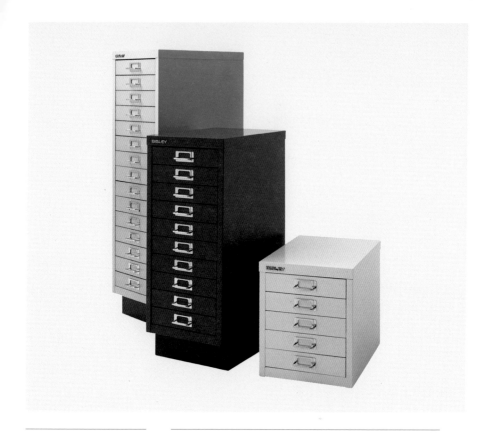

비즐리 다단 서랍장
BISLEY MULTIDRAWER CABINET (1951년)

프레디 브라운
(1902–1977년)
비즐리 1951년–현재

비즐리 다단 서랍장이 성공한 주된 요인으로 디자인의 단순성을 꼽을 수 있다. 특색도 없고 거의 사각형 덩어리에 가까운 이 서랍장은, 어떤 환경에도 어울리기 때문에 가정이나 사무실 어디서든 이상적이다. 겉보기에 독창성이 없는 듯한 외관이 인기의 비결인 것이다. 프레디 브라운Freddy Brown은 1931년에 1인 차량 수리 사업을 시작한 금속 기술자였다. 제2차 세계대전 중 그는 사업장을 영국 서리에 있는 비즐리로 옮겨 다양한 국방부 계약을 수행했고, 새 사업장 위치를 따서 회사명을 지었다. 전쟁이 끝난 후, 비즐리는 제작 능력을 이용해 사무용품 생산을 시작했다. 견고하고 내구성이 뛰어난 군용 제품을 제작하던 방식이 다단 서랍장 같은 제품으로 옮겨졌고, 이것은 여전히 이 브랜드의 대표 상품이다. 강철을 용접해 만들었고, 독립적으로 세우거나 책상 상판을 받치는 데 쓸 수 있다. 볼 베어링 슬라이드 위에 서랍을 장착해 부드럽고 효과적으로 열리며 다양한 구성으로 구입할 수 있다. 이후 비즐리는 차량 수리 사업을 중단하고 철제 사무용품 생산에만 집중했다. 오늘날 이 회사는 영국 최대 사무용 가구 제조업체가 됐다.

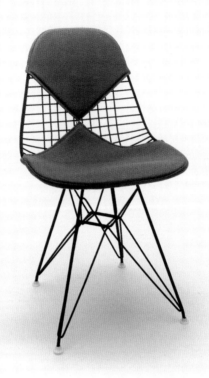

와이어 의자
WIRE CHAIR (1951년)

찰스 임스(1907–1978년)
레이 임스(1912–1988년)
허먼 밀러 1951–1967년
비트라 1958년–현재

찰스 임스와 레이 임스 부부가 선호했던 산업 공정과 시스템 이데올로기에서 순수예술의 영향을 부차적인 것으로 여기는 경우가 많다. 하지만 와이어 의자에서는 제품의 조각적인 품격이 산업 공정과 결합하여 기념비적인 위상을 이뤘다. 레이 임스의 예술적 감각과 찰스의 공학적 감수성이 결합돼 두 측면에서 모두 균형 잡힌 디자인이 만들어졌다. 유기체적인 형태는 씌우는 천 없이도 편안함을 주지만, 이 의자는 필시 시트나 등판 패드를 사용하게 된다. 이 디자인은 폭넓고 다양하게 응용하기 좋은데, 상호 교환이 가능한 다리 받침을 통해 다른 디자인으로 변환할 수 있다. 이 중에서 가장 상징적인 것은 '에펠탑' 받침이다. 정교하게 교차된 크롬 또는 검은 강철이 시각적 역동성을 만든다. 이 의자는 저항 용접이라는 신기술을 사용했다. 임스 부부의 의자 디자인이 먼저인지, 해리 베르토이아가 놀Knoll을 위해 만든 메시 가구가 먼저인지에 대한 논쟁이 아직도 일부 있지만 최초의 미국 기계 관련 특허는 임스 디자인이 취득했다. 이 의자는 즉시 성공을 거뒀고 이 영원한 디자인을 위한 세계 시장은 여전히 굳건하다.

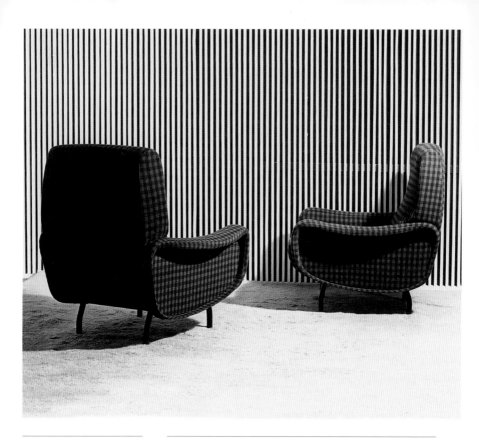

레이디 팔걸이의자
LADY ARMCHAIR
(1951년)

마르코 자누소
(1916–2001년)
알플렉스 1951년–현재

마르코 자누소Marco Zanuso의 레이디 팔걸이의자는 1951년 소개된 직후 성공을 거뒀다. 유기적인 형태는 콩팥 모양 팔걸이를 포함한 유희적인 스타일과 더불어 1950년대 가구의 상징이 됐다. 사출 성형 폴리우레탄 폼 재질의 패딩, 벨베틴으로 덮인 폴리에스테르 섬유와 결합한 금속 틀이 특징이다. 이 디자인은 섬유 덮개를 틀에 연결한 획기적인 방법과 혁신적인 보강 탄성 띠를 사용했다. 1948년 피렐리Pirelli는 기포 고무를 씌운 의자를 생산할 새 부서 알플렉스Arflex를 만들고, 자누소에게 최초 모델 제작을 의뢰했다. 안트로푸스 의자Antropus Chair가 1949년 나왔고 레이디 팔걸이의자가 그다음에 나왔는데, 1951년 밀라노 트리엔날레에서 1위를 차지했다. 자누소는 형태를 조각하고자 폼 라텍스를 썼고, 시각적으로 재밌는 형태를 만들었다. 그는 폼 라텍스가 '커버링 시스템뿐 아니라 구조적 생산과 형태적 가능성에 혁명을 가져올 재료'라며 찬사를 보냈다. 자누소와 알플렉스의 관계는 그가 대량 생산에서 고품질을 유지하려 재료와 기술 분석에 전념했던 헌신적인 노력을 반영한다. 알플렉스가 현재도 이 의자를 생산하는 것은 이러한 이상이 성공적으로 구현됐음을 뜻한다.

아카리 포드 램프 & 조명 조각
AKARI POD LAMP AND LIGHT SCULPTURES (1951년)

이사무 노구치
(1904–1988년)
오제키 & Co. 1952년–현재
비트라 디자인 뮤지엄
2001년–현재

일본 지등紙燈에 관한 이사무 노구치의 재해석은 서양에 엄청난 영향을 미친 모더니즘 디자인이었다. 노구치는 뽕나무 껍질로 수작업해 만든 종이와 얇은 목재 구조로 이뤄진 램프에서 전통적인 조명의 기본 원칙을 유지했지만, 관례적으로 그려 넣던 그림은 제외했다. '아카리'라는 이름을 붙였는데 '빛', '해', '달' 등 다양한 의미가 있다. 노구치는 1951년에 첫 램프를 생산한 후 다양한 유기적·기하학적 형태를 만들어냈다. 그는 1950년대부터 1980년대까지 백 가지가 넘는 팬던트형·탁상용·플로어 램프의 변형을 디자인했다. 1951년에 노구치는 일본 전통 종이 생산의 중심지인 지푸를 방문했는데, 지푸 시장에게서 종이 공예 산업 부흥에 도움이 되는 수출용 램프를 디자인해 달라는 요청을 받았다. 그날로 노구치는 그의 첫 구상을 스케치하면서 디자인과 조각의 혼합체를 만들어냈다. 아카리 조명은 지푸의 지등 생산업체인 오제키Ozeki & Co와의 공동 작업이었다. 첫 제품이 약 7.5달러였을 정도로 부담 없는 가격의 이 램프는 저렴하고도 응용 가능한 현대 디자인의 형태이며 수많은 모방작을 낳았다.

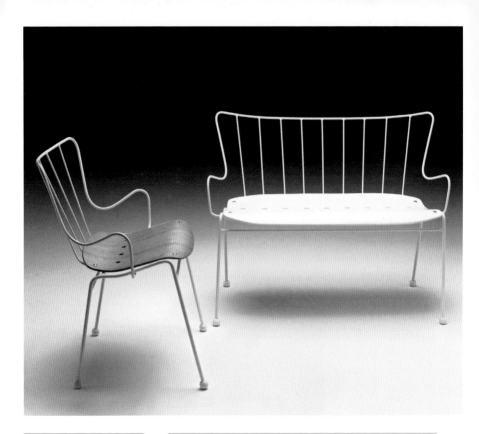

앤털로프 의자
ANTELOPE CHAIR
(1951년)

어니스트 레이스
(1913–1964년)
레이스 퍼니처 1951년–현재

앤털로프 의자는 합판 시트 외에는 모두 가는 채색 강철봉으로 되어 있으며 구부리고 용접해 모양을 만들었다. 전체적인 통일감 덕분에 의자는 공간에 그린 선처럼 보인다. 어니스트 레이스Ernest Race의 디자인은 가늘고 강한 강철을 사용해 풍부하고 유기적인 형태를 도출했고, 하나의 직선 소재로 공기처럼 가벼우면서도 충실해 보이는 의자를 만들었다. 뿔 모양 모서리는 '앤털로프(영양)'란 이름을 암시한다. 이 의자는 런던 로열 페스티벌 홀의 야외 테라스용으로 디자인했는데, 1951년 영국제Festival of Britain 전시회의 일부가 됐다. 이 의자는 행사 기간 동안 대중에게 널리 알려졌고, 영국의 디자인과 생산에 관한 진보적인 사고와 낙관주의를 상징하게 됐다. 공으로 된 발로 마감한 역동적인 다리 또한 진보하는 과학 분야인 분자 화학과 핵물리학의 유명한 '원자' 이미지를 반영했다. 이 의자는 레이스 퍼니처에서 생산했는데, 1946년 레이스가 엔지니어 노엘 조던Noel Jordan과 공동으로 설립했다. 앤털로프 의자의 대담한 이미지는 그 시대의 본질적인 정신을 포착한 것이었다.

브라반티아 페달 쓰레기통
BRABANTIA PEDAL BIN (1952년)

브라반티아 디자인 팀
브라반티아 1952년–현재

오늘날에는 흔하지만, 밟으면 들려 올라가는 경첩식 뚜껑과 페달은 그 당시 참신한 아이디어였다. 브라반티아는 1919년에 네덜란드의 알스트에 설립되어 우유를 거르는 체와 물뿌리개를 만드는 사업을 시작했다. 1930년에는 우산 스탠드를, 1947년에는 첫 휴지통을 생산했다. 냄새를 통 안에 가두는 뚜껑과 허리 통증을 방지하는 페달을 만든 발상은 곧 브라반티아의 사업 기반이 됐다. 쓰레기통이 금속판과 철사로 만들어진 만큼 부식을 막아야 했는데, 이것은 결코 간단한 작업이 아니었다. 이 어려움은 브라반티아 페달 쓰레기통을 만드는 공정이 1952년 이래 계속해서 수정·개선됐다는 사실에서도 증명된다. 1957년에 디자인의 중요한 변화가 있었는데, 바닥을 보호하기 위해 쓰레기통 하단에 테두리를 둘렀다. 1년 후에는 플라스틱으로 된 내부 통을 추가했다. 현 제품도 원본과 매우 비슷하게 생겼지만, 이제는 알스트의 기술자들의 손을 거치지 않고 전 세계의 수많은 공장에서 생산한다.

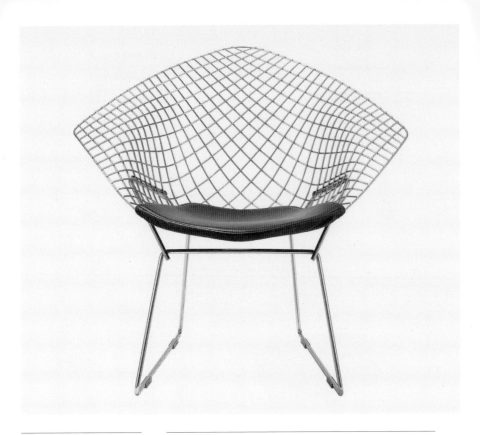

다이아몬드 의자
DIAMOND CHAIR
(1952년)

해리 베르토이아
(1915–1978년)
놀 1952년–현재

해리 베르토이아는 공중에 앉을 수 있는 가구를 만들고 싶었다. "이 의자는 마치 조각처럼 주로 공기로 만들어졌다. 공간이 그 사이를 통과해 지나간다."라는 그의 상상은 가는 막대 다리 위에 떠 있는 철사로 만들어진 시트를 통해 실현됐다. 1943년에 베르토이아는 임스Eames 스튜디오의 영입 제안을 받아들였고, 임스의 가구 디자인, 특히 와이어 의자에 공헌했다. 1950년 임스를 떠난 후 그는 조각 작업에만 온종일 전념했지만 친구인 플로렌스 놀Florence Knoll과 그녀의 남편 한스가 '원하는 것을 무엇이든 만들어보라'고 베르토이아를 설득했다. 그 결과, 1952년 다이아몬드 의자가 탄생했다. 놀을 위해 디자인한 일련의 의자와 벤치 제품군 가운데 하나였다. 의자로선 가장 적절치 않은 형태고 처음 보면 앉고 싶은 마음이 들지 않을 수도 있다. 하지만 일단 앉으면 베르토이아가 꿈꾼 것처럼 공중에 앉은 듯한 기분이 든다. 베르토이아는 저항 용접 기술을 사용했는데, 먼저 철사를 손으로 구부린 다음 이를 지그jig에 놓아 용접한다. 베르토이아의 다이아몬드 의자는 20세기 중반 미국 디자인에서 가장 뛰어난 사례 중 하나로 꼽힌다.

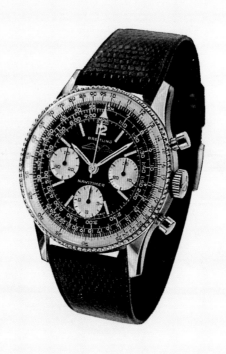

내비타이머
NAVITIMER (1952년)
브라이틀링 디자인 팀
브라이틀링 1952년–현재

1950년대는 항공 산업에서 기술적 진보와 성장을 이룬 흥분의 시대였다. 업계의 핵심 기업 중 하나로, 자신들의 명성을 완전히 활용한 스위스 기업 브라이틀링Breitling은 1952년에 내비타이머 크로노그래프chronograph(시간 측정 장비)를 소개했다. 전문 장비의 하나로서 내비타이머의 미학은 당연히 명료성과 정확성에 기초를 둔다. 이 제품의 시각적 매력은 견고하고 믿음직한 느낌에 있다. 하지만 조종사에게 크로노그래프가 꼭 필요한 이유는 내장된 '내비게이션 컴퓨터' 때문이다. 내비타이머는 계산자slide rule를 갖고 있는데, 이것은 고도와 거리, 연료 소모, 평균 속도, 거리 변환과 같은 기본적인 내비게이션 판독을 가능케 하는 작업 장비다. 컴퓨터 이전 시대에는 정밀 시계이기도 한 이런 기기가 강력한 장비였다. 이 크로노그래프의 가장 중요한 특징인 24시간 설정 덕분에 우주 비행사가 자정과 정오를 구별하며 우주 공간의 시간 경과에 대해 덜 헷갈리게 됐다. 본질적으로 변하지 않은 내비타이머의 형태는 항공 산업 역사의 전성기와 연결되면서 이를 컬트적인 위치로 올려놓았다.

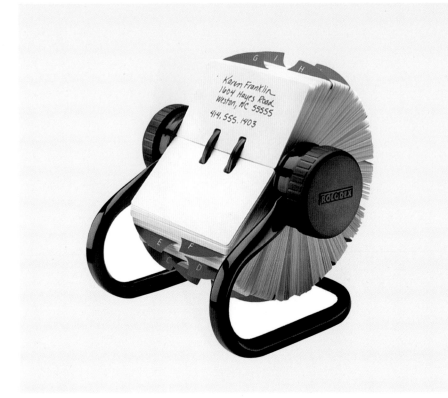

롤로덱스 로터리 카드 파일
ROLODEX ROTARY CARD FILE (1952년)

아놀드 노이슈타터
(1910–1996년)
롤로덱스 1952년–현재

아놀드 노이슈타터Arnold Neustadter는 모든 면에서 꼼꼼하고 정리를 잘했다. 1930년대부터의 수많은 발명은 정보의 기록 · 정리와 관련되며 모두 '덱스_dex'라는 끝말을 공유한다. 이 중 처음은 흐름 방지 잉크통으로 스위보덱스Swivodex라 이름 붙였고, 클리포덱스Clipodex, 펀초덱스Punchodex, 오토덱스Autodex가 이어졌다. 노이슈타터의 발명품 중 가장 유명한 것은 롤로덱스Rolodex인데, 회전하는 원기둥을 중심축으로 한 천공 카드 파일 시스템이다. 이에 관한 개발은 1940년대에 있었지만, 1958년이 돼서야 대중 시장에 등장했고 즉각 성공을 거뒀다. 작동 방식은 매우 직관적이다. 크롬 도금 강철 틀은 간결하며 양옆 마개에도 그 단순성이 반영됐다. 1950년대 이래 사무직 업무는 크게 변했지만 롤로덱스는 전 세계 사무실 책상 위에 여전히 비품으로 자리하며 매년 수백만 개씩 팔린다. 디지털 시대에 인터페이스가 컴퓨터에 맞게 응용된 것은 당연하며 현재는 러버메이드Rubbermaid의 자회사 롤로덱스에서 이를 계속 개발 중이다. 노이슈타터도 분명 회사가 일렉트로덱스Electrodex를 개발하는 것을 승인했을 것이다.

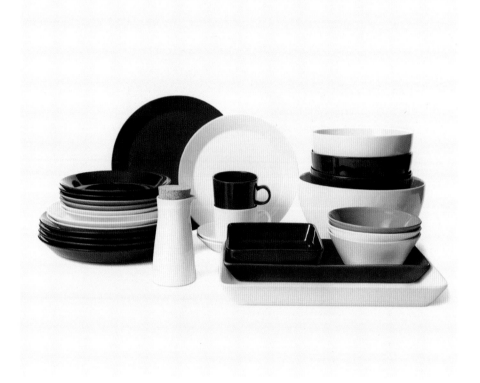

킬타
KILTA (1952년)

티마
TEEMA (1981년)

카이 프랑크(1911–1989년)
아라비아 1952–1975년,
1981–2002년
이탈라 2002년–현재

카이 프랑크Kaj Franck는 1945년에 핀란드 도자기 회사
아라비아Arabia를 위한 작업에 착수했다. 여러 제품을 다시
디자인하는 일이었다. 프랑크는 질 좋은 식기에 대한 전통적인 개념,
즉 하나의 큰 세트가 있고 그 안에 다양한 식기들이 딸리는 개념은
더 이상 쓸모가 없다고 생각했다. 1952년에 생산 · 출시된 킬타라고
알려진 제품군은 현대 가족의 필요에 적합한 도자기 세트로
큰 성공을 거뒀다. 저렴한 도기로 만든 킬타 제품군 대부분은
다기능이었고 상황과 용도에 따라 융통성 있게 사용할 수 있었다.
근본이 되는 기하학은 세 가지 기본형인 원, 정사각, 직사각에서
발전했다. 모든 제품을 한 가지 색으로 제작했으며, 갈색, 검은색,
흰색, 노란색, 녹색이 있었다. 또한 비용을 절감하고자 열로 굽는
소성 작업은 1회만 했다. 낱개로도 구입할 수 있어서 시간을 두고
다양한 색상으로 조합할 수 있었다. 1975년 킬타가 생산에서
철수하며 카이 프랑크는 일련의 개선 작업을 할 수 있었다. 개선된
제품군은 1981년에 한층 견고한 사기 제품으로 재발매했고,
'주제theme'라는 의미의 '티마'라는 새 이름을 붙였다. 2002년부터
티마는 이탈라 컬렉션에 포함됐다.

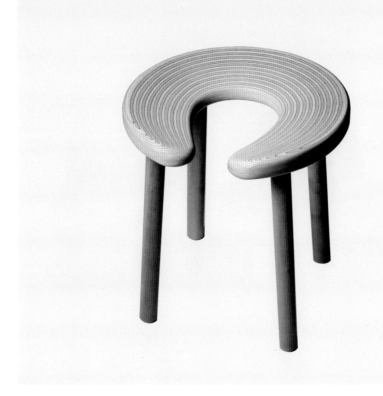

사우나 스툴
SAUNA STOOL
(1952년)

안티 누르메스니에미
(1927–2003년)
릴야만 푸세펜테흐다스
(Liljamaan
Puusepäntehdas)
1952년–현재

안티 누르메스니에미Antti Nurmesniemi가 낮은 스툴을 디자인한 것은
사우나 출입 전후에 앉기 좋은 자리를 만들려는 특정한 목적이
있었다. 여러 층의 합판을 붙이고 깎아낸 시트의 형태는 단단하게
받쳐 주면서도 물이 쉽게 빠진다. 약간 펼쳐진 4개의 티크 다리는
스툴에 안정감을 주고 균형을 잘 잡아준다. 누르메스니에미는 경력
초기에 헬싱키의 팰리스 호텔에서 의뢰받아 이 의자를 디자인했다.
팰리스 호텔은 1952년 올림픽을 위해 건설됐다. 올림픽은 젊은
핀란드 디자이너들이 새롭고 국제적인 디자인 언어를 개발하는
시대를 열면서 핀란드 스타일을 되살리는 기폭제 역할을 했다.
원래 G. 소더스트롬G. Soderstrom에서 대량 생산한 이 스툴은 현재는
훨씬 작은 크기로 나온다. 누르메스니에미는 더 간단하고 비용
효율이 높은 생산을 위해 여러 해에 걸쳐 형태를 개선했다. 후기
스툴은 초기 제품의 타원형 시트보다 모양이 더 둥글다. 기능적이고
다부지면서도 소박한, 가식 없는 디자인은 앉고 싶은 느낌을 준다.
놀랍도록 편안한 이 스툴은 원래의 기능인 사우나 의자를 넘어 많은
용도로 사용된다.

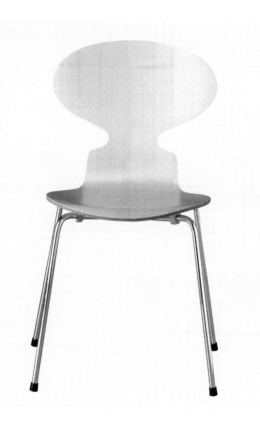

개미 의자
ANT CHAIR (1952년)

아르네 야콥센(1902–1971년)
프리츠 한센 1952년–현재

앞에서 보든 뒤에서 보든, 합판 한 장을 절단하고 구부린 개미
의자 시트의 목 윤곽선은 즉시 알아볼 수 있다. 아르네 야콥센Arne
Jacobsen 작품 중 가장 유명한 의자일 것이며, 이 의자로 세계
애호가들은 그의 작업에 주목하기 시작했다. 이전에도 몇 가지
가구를 디자인했지만 이 의자의 경우 형태와 재료의 사용에서 그의
초기 작품과 확연히 달랐다. 개미 의자는 후기 작품으로의 발전을
위한, 잘 정의된 공식적인 출발점이었다. 이 의자는 1952년에
노보Novo 제약 회사 구내식당을 위해 디자인됐다. 야콥센의 의도는
무게가 가볍고 쌓을 수 있는 의자를 제작하는 것이었다. 그는 얇은
강철 막대 다리와 몰드 합판 시트를 사용함으로써 찰스 임스가
1945년 LCW 의자에서 사용한 선례를 따랐다. 하지만 야콥센은
그의 생산자인 프리츠 한센이 1950년에 악스 의자Ax Chair를 제작한
경험도 바탕에 뒀다. 악스 의자는 페테르 비트Peter Hvidt와 올라
밀고르–닐센Orla Mølgård-Nielsen이 디자인했다. 그 기원이 무엇이든,
야콥센은 선배들의 작업보다 훨씬 앞서 나갔다.

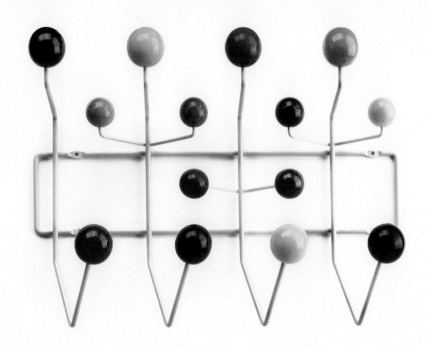

행잇올
HANG-IT-ALL (1953년)

찰스 임스(1907–1978년)
레이 임스(1912–1988년)
티그렛 엔터프라이시스
플레이하우스 디비전
1953–1961년
허먼 밀러 1953–1961년,
1994년–현재
비트라 디자인 뮤지엄
1997년–현재

나무 공과 채색한 철사로 만든 벽걸이는 아이들이 외투, 목도리, 장갑부터 장난감과 롤러스케이트에 이르기까지 물건들을 정리할 수 있도록 만든 것이다. 빨강, 분홍, 파랑, 자주, 갈색, 노랑, 초록, 보라 등의 밝은 색 나무 공들은 공중에서 자유롭게 떠다니는 것처럼 보여 아이들 환경에 적합한 명랑한 느낌을 더한다. 이 제품은 아이가 벽걸이에 걸 물건을 선택해서 정리해야 비로소 완성이 된다. 모빌을 위한 빈 틀이나 뼈대 구조처럼, 이 작품은 창의성과 참여를 영리하게 장려한다. 찰스와 레이 임스 부부는 매우 생산적이던 경력 전반에 걸쳐 소비자의 요구, 새로운 소재, 생산 방식에 대한 관심을 놓지 않았다. 아이 방을 정리하는 필요를 만족시키는 한편, 구조면에서 실험적인 성격이 뚜렷하다. 금속 부품들을 하나하나가 아니라 한꺼번에 용접하는 저렴한 대량 생산 방식을 사용했다. 본래의 벽걸이는 티그렛 엔터프라이시스 플레이하우스 디비전Tigrett Enterprises Playhouse Division과 허먼 밀러 두 회사가 모두 1961년까지 생산했다. 이후 허먼 밀러와 비트라 디자인 뮤지엄에서 재출시했다.

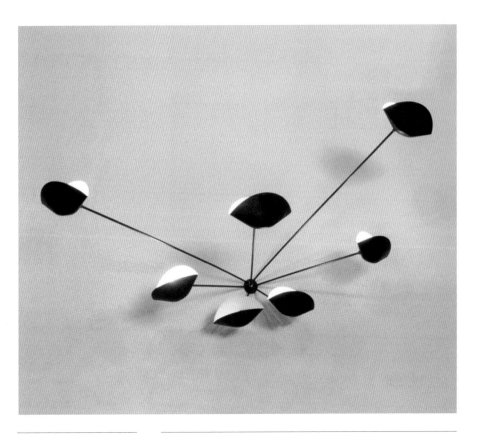

스탠더드 램프
STANDARD LAMP
(1953년)

세르주 무이유
(1922–1988년)
라틀리에 드 세르주 무이유
1953–1962년
에디시옹 세르주 무이유
2000년–현재

스탠더드 램프는 흰 래커 칠한 내부와, 알루미늄 반사면이 있는 검은 래커 칠한 금속으로 만들었다. 가슴 모양 갓은 무이유 작품의 특징으로 전기 부품을 위한 공간이자 빛을 발산하는 역할을 한다. 형태 또한 초현실주의에서 영감을 받은 유기적이고 에로틱한 함축적 의미를 지닌다. 무이유는 스튜디오를 열기 전에 파리에서 은세공 교육을 받았다. 그는 장 프루베, 루이 소그노Louis Sognot를 포함한 많은 아방가르드 건축가들, 디자이너들과 친분이 있었다. 자크 아드네Jacques Adnet는 쉬에 에 마르 콩파니 데자르 프랑세Süe et Mare's Compagnie des Arts Français라는 장식 미술 회사의 이사였는데, 1953년 스탠더드 램프를 의뢰했다. 자연 형태에서 영감을 받은 절제된 금속 구조와 기울어진 갓을 사용한 무이유의 조명은 유기적 모더니즘 언어에 적합했다. 비록 대량 생산된 적은 없지만, 이 제품들은 전쟁 후 프랑스 디자인의 역사에서 중요한 지위를 차지한다. 라틀리에 드 세르주 무이유L'Atelier de Serge Mouille에서 생산된 1953년 스탠더드 램프를 포함한 초기 제품은, 무이유 사후 그의 아내가 2000년에 창립한 에디시옹 세르주 무이유Éditions Serge Mouille에서 재발매했다.

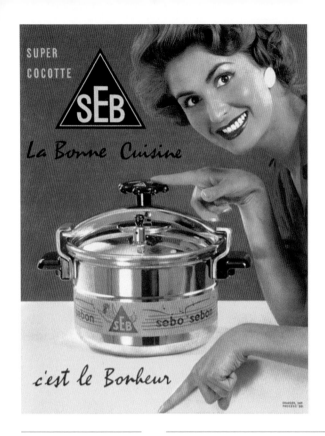

꼬꼬테 미뉴트
COCOTTE MINUTE
(1953년)

프레데릭 레스퀴르
(연도 미상)
그룹 SEB 1953년–현재

프랑스 제조사의 설명에 따르면 꼬꼬테 미뉴트는 17세기 후반
발명된 압력밥솥의 직계 후손이다. 당시 드니스 파팽Denis Papin은
뼈와 가죽을 부드럽게 하는 압력 용기를 고안했다. 이 제품은
밀봉된 용기에 증기를 가두어 압력을 높이고 물의 끓는점까지
온도를 높임으로써 요리 시간을 극적으로 단축했다. 그 후 300년간
가정용 압력솥은 동일한 원리를 효과적으로 사용하되 훨씬 더
안전하고 편리한 방법으로 압력이 빠르게 걸리도록 발전했다.
프레데릭 레스퀴르Frédéric Lescure가 개발하고 그룹 SEBGroupe SEB가
제조한 꼬꼬테 미뉴트는 유럽에서 경쟁 제품을 쉽게 앞질렀다.
꼬꼬테는 짧은 시간에도 전통적인 요리법대로 조리할 수 있게
해줬으며, 시간이 오래 걸리는 오븐 요리에서 잃기 쉬운 강렬한
풍미를 지켜줬다. 50년 후, 5,000만 개라는 어마어마한 수량의
꼬꼬테가 생산됐다. 그 사이에 외관상의 변경과 개선이 있었지만
핵심 요소인 여러 단계 설정, 요리법 안내서, 열 디퓨저, 다양한
크기, 공학과 기초 설계는 동일하게 유지된다.

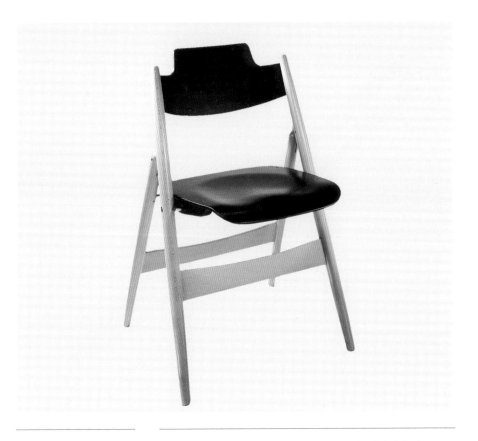

SE 18 접이의자
SE 18 FOLDING CHAIR
(1953년)

에곤 아이어만
(1904–1970년)
와일드 & 스피스
1953년–현재

독일은 전쟁 후 저가형 접이의자 시장에서 후발주자였지만 이
제품은 국제적인 성공을 거뒀다. 독일 최고의 건축가 중 한 사람인
에곤 아이어만Egon Eiermann은 단 3개월 만에 와일드 & 스피스Wilde
& Spieth를 위해 SE 18 접이의자를 개발했다. SE 18이 성공한 것은
의자를 접는 방식이 놀라울 정도로 실용적이기 때문이었다. 의자의
앞뒤 다리는 회전 이음쇠swivel 메커니즘으로 서로 고정된다. 한편,
시트 아래 뒷다리 홈을 향해 아래로 가로지른 버팀대 하나가,
접을 때 뒷다리를 앞으로 당겨준다. 의자를 펼 때는 버팀대와 홈의
상단 끝부분이 멈춤 작용을 한다. 1953년 출시 이래, 부드러운
너도밤나무와 합판으로 만든 SE 18은 특히 독일 국내 시장에서
인기를 누렸다. 견고한 만듦새와 저렴한 가격뿐 아니라 공간을 적게
차지해 구내식당, 학교 강당, 회의장 등에서 널리 사용됐다. 해외
시장의 치열한 경쟁에도 불구하고 SE 18은 국제적으로 진출하기
시작했다. 아이어만과 와일드 & 스피스는 1970년 아이어만이
사망할 때까지 공동 작업을 통해 총 서른 가지 변형 제품을
만들어냈으며 아직도 그중 아홉 가지 모델을 생산한다.

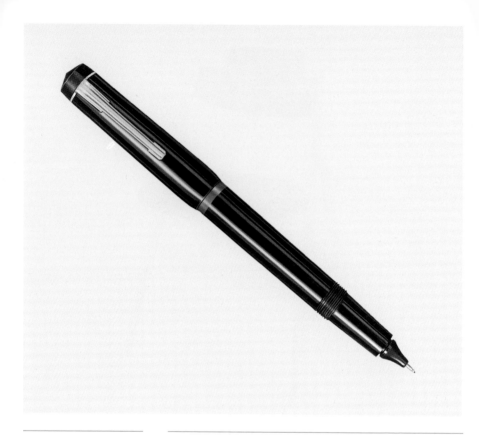

로트링 라피도그라프
ROTRING RAPIDOGRAPH
(1953년)

로트링 디자인 팀
로트링 1953년–현재

컴퓨터 디자인, 사진처럼 사실적인 화질, 3차원 가상 안내virtual walk-throughs가 일반화된 현시대에, 작고 소박한 기술적인 펜 하나가 1950년대 초 디자인 세계에 준 충격을 이해하긴 쉽지 않다. 로트링 라피도그라프는 건축가, 디자이너, 삽화가, 엔지니어들에게는 신이 내린 선물이었다. 종종 막히거나 보기 흉한 잉크 얼룩을 남기던 전통적인 펜에서 그들을 해방했기 때문이다. 새로운 로트링 펜은 피스톤 충전 메커니즘을 1회용 잉크 카트리지로 대체하는 간단한 혁신을 이뤘는데, 이로써 지속적인 압력을 유지하고 잉크의 흐름도 안정적으로 확보했다. 편리성과 사용 품질뿐 아니라 수려한 디자인까지 갖춰 인기를 끌었다. 미세하게 가늘어지는 어두운 갈색 몸통과, 끝에서 빛나는 바늘 같은 스테인리스 스틸 펜촉은 그 시대에 대량 생산된 1회용 볼펜과는 차원이 달랐다. 몸통 상단에 있는 색상 코드 밴드는 펜촉의 두께를 표시하면서 약간의 색을 더해준다. 모든 제도판 옆에 로트링 라피도그라프 세트가 놓여 있던 시대는 지났지만, 이 펜은 여전히 생산된다.

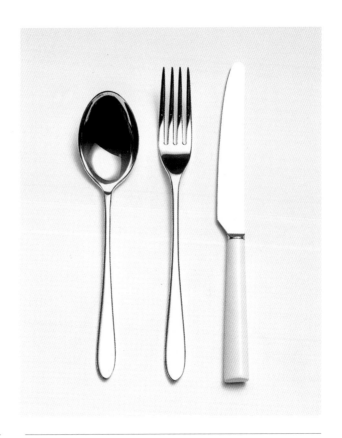

프라이드 커틀러리
PRIDE CUTLERY
(1953년)

데이비드 멜러
(1930–2009년)
워커 앤드 홀
1954–1980년경
데이비드 멜러
1980년경–현재

아름답게 정제되고 정교하게 균형 잡힌 데이비드 멜러David Mellor의 커틀러리는 전후 영국에서 커틀러리 디자인의 표본이 됐다. 멜러는 섬세한 전통 은세공 표현을 놓치지 않으면서 대량 생산 기술을 결합한 새로운 조형 언어를 개발했다. 그 결과 프라이드 커틀러리는 빅토리아·섭정 시대 제품이 지배하던 최고급 커틀러리 시장에 도전자로 등장했다. 제품군은 다양한 종류의 나이프, 포크, 스푼과 은 쟁반으로 구성됐다. 나이프의 손잡이는 원래 뼈를 재료로 사용했다가 자일로나이트(셀룰로이드 플라스틱의 일종)로 바꿨다. 지금은 식기세척기에서 사용할 수 있도록 단단한 나일론 수지로 제작한다. 멜러는 18세기 조지 왕조 시대의 커틀러리에서 영향을 받았다고 했지만 실용적인 접근성을 가진 프라이드는 분명 모더니즘적인 제품이다. 산업 제조 공정으로 생산할 수 있도록 디자인된 것이 분명하기 때문이다. 디자이너 멜러가 왕립 예술학교Royal College of Art를 졸업하기도 전에 워커 앤드 홀Walker and Hall에서 그의 커틀러리 제품군을 생산하자고 제안했다. 현재는 영국 북부 피크 지구에 있는 데이비드 멜러의 공장에서 생산하며, 여전히 그 회사에서 가장 인기 있는 제품군 중 하나다.

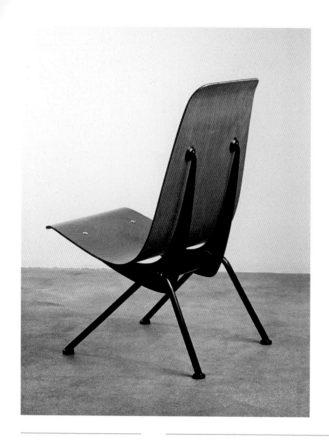

앙토니 의자
ANTONY CHAIR
(1954년)

장 프루베(1901–1984년)
장 프루베 공방
1954–1956년
스테프 시몽 갤러리
1954–1965년경
비트라 2002년–현재

프루베는 가구를 제작하면서 기술적인 부분과 세부 요소에 대해 고민하길 즐겼다. 그의 디자인은 형태상의 특이함보다는 재료의 본질과 속성을 표현하는 것에 더 집중한다. 앙토니 의자에 사용한 합판과 강철은 디자인 측면에서 보면 조금 독특하다. 서로 다른 역할을 수행하는데, 합판은 적당한 넓이의 가볍고 편안한 시트를 제공하고, 강철은 가장 견고한 지지대를 제공한다. 프루베는 기발하면서도 직설적인 방법으로 이 재료들을 결합해 그만의 독특한 디자인을 만들어냈다. 앙토니 의자는 당시에 인기 있던 매끈한 크롬 마감과는 대조적으로, 검은 칠을 했고 용접과 제작 공정이 명확하게 드러나 보인다. 넓고 평평하며 끝으로 갈수록 좁아지는 강철 버팀대는, 프루베가 존경한 친구 알렉산더 콜더Alexander Calder의 모빌 작품에 매달린 형태들의 조각적 특성을 보여준다. 파리 인근에 있는 앙토니 학생 기숙사Cité Universitaire of Antony를 위해 1954년 제작한 앙토니 의자는 프루베가 디자인한 마지막 가구 중 하나다.

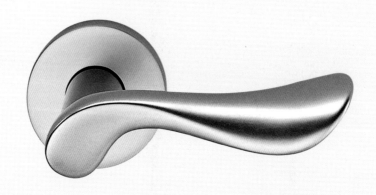

문손잡이 NO. 1020
DOOR HANDLE NO. 1020 (1953년)

요하네스 포텐테
(1908-1987년)
프란츠 슈나이더 브라켈
1953년-현재

문손잡이를 아름답게 만드는 요소는 무엇일까? 프란츠 슈나이더 브라켈FSB: Franz Schneider Brakel을 위해 제작한 요하네스 포텐테Johannes Potente의 고전적인 문손잡이 No. 1020은 손에 잡히는 느낌이 무척 좋다. 포텐테는 1922년부터 1972년까지 경력의 전부를 FSB에서 보냈고, 은퇴 후 1987년 사망할 때까지 FSB를 위해 계속 디자인했다. 공구 제작자이자 판각가로 훈련받은 포텐테는 그 직업의 특성인 정교함을 문 부속품 디자인에 도입했다. 그는 작업실에 혼자 앉아 손잡이를 신중하고 세심하게 만들며 제품의 스타일보다 본질에 집중한 '이름 없는' 디자이너였다. No. 1020은 알루미늄을 주조해서 만든 최초의 문손잡이였는데, 알루미늄은 1950년대에 갓 사용되기 시작한 재료였다. 광택과 가벼운 무게라는 알루미늄의 특성은 포텐테가 개발한 형태를 완성해줬다. 황동, 청동, 강철 등 다른 재료로 만든 것도 있지만, No. 1020를 가장 잘 표현한 것은 여전히 알루미늄이다. 제품에 대한 디자이너의 헌신이 그 어떤 아름다움보다 돋보이는 No. 1020은 문손잡이에 충직함과 겸손함의 기준을 부여하며 큰 성공을 거뒀다.

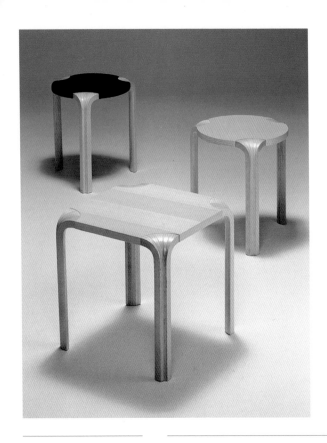

스툴 X601
STOOL X601 (1954년)
알바 알토(1898–1976년)
아르텍 1954년–현재

알바 알토의 L자형 굽은 다리는 가구 디자인에 이바지한 그의
성과 중에서 가장 중요한 것으로 간주된다. 그의 다른 개념들과
마찬가지로 이 L자 다리도 수년에 걸쳐 개발하고 다듬었으며,
마이아 헤이킨헤이모Maija Heikinheimo와 같은 아르텍 직원들의
도움도 있었다. 부채 모양 다리fan-leg가 있는 스툴 X601은 1954년
스톡홀름의 백화점인 NK에서 개최된 알토의 가구 전시를 위해 처음
제작했다. 다리 하나하나는 5개의 L자 부품을 모아 접착시키므로,
다리 상단이 펼친 부채 모양처럼 된다. 그다음에는 접합용
장부촉dowel을 사용해 스툴 시트 끝에 연결한다. 단순한 L자 다리에
비해 부채 모양 다리가 가진 가장 큰 장점은 심미성으로, 다리와
시트를 훨씬 부드럽고 더 정교하며 유기적으로 연결한다. 알토는
L자 다리를 '원기둥의 누이'라고 불렀으며, 도리아 양식 기둥에서
유래한 건축 유형처럼 L자 다리도 가구에 다양한 가능성을
열어준다고 했다. 1946년에 생산된 Y자 다리와 부채형 다리를
비롯해 다양한 종류가 개발됐기 때문에, 알토의 가구는 다리 유형에
따라 맞춤으로 주문 생산된다.

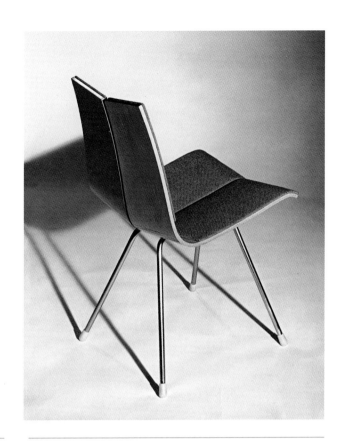

GA 의자
GA CHAIR (1954년)

한스 벨만(1911–1990년)
호르겐글라루스
(horgenglarus)
1954년–현재

둘로 나뉜 시트를 포함해 GA 의자의 디자인은 사용되는 재료를
최소화하려는 한스 벨만Hans Bellmann의 노력이었다. 벨만은 스위스
최고의 전통인 정밀 공학 분야 디자이너였으며, 경력 내내 가구를
최대한 절약형으로 개선하려 노력했다. GA 디자인 이전의 것은
원포인트 의자One-Point Chair라고 하는 유사한 경량 합판 제품이었다.
의자 시트를 나사 1개로 틀에 장착했기 때문에 원포인트라는 이름이
붙었다. 이 지적인 디자인은 성공을 거뒀지만 벨만의 동료인 스위스
디자이너 막스 빌이 자기 작품을 표절했다고 주장하는 통에 성과가
훼손됐다. 오늘날까지도 모방된 적 없는, 독특하게 갈라진 GA 시트
디자인이 나온 것은 아마도 이 일 때문이었을 것이다. 비록 벨만의
유산을 동시대인들이 열광적으로 지지한 것은 아니었지만(그가
위생 설비 디자인을 하다가 경력을 마감했기 때문일 것이다)
1950년대에는 수요가 매우 많았다. GA 의자는 벨만의 작품 중 가장
잘 알려졌는데, 독특하게 갈라진 시트 형태뿐 아니라 타의 추종을
불허하는 구조의 품질 때문이기도 하다.

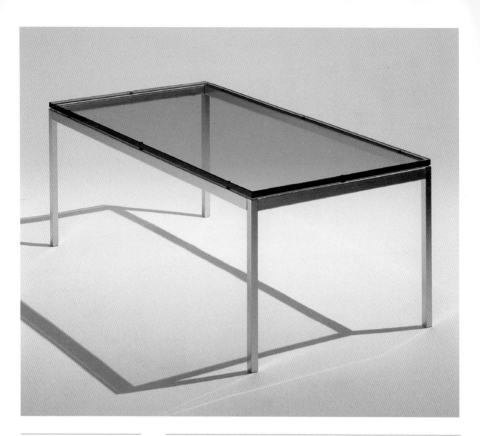

커피 탁자
COFFEE TABLE
(1954년)

플로렌스 놀(1917년~)
놀 1954년~현재

이 우아한 유리 강철 커피 탁자는 실내 공간이라는 좀 더
큰 환경에서 자신을 드러내지 않는 소박한 요소로 자리하게
디자인됐다. 세련된 1.6cm 두께의 평면 유리와 크롬 도금 강철을
사용해서 단순하지만 튼튼하게 만든 구조는 당시 유행한 무거운
목재 가구의 대안을 제시했다. 플로렌스 놀이 새롭고 매끈하며
유리와 강철로 이뤄진 고층 건물에 어울리는 가구를 만든 것은
통일된 디자인을 중시한 그녀의 철학 때문이었다. 이 탁자는
투명 상판과 최소화된 다리로 구성되며, 이런 현대적 건물에서의
빛의 해석과 공간적 특성을 설명한다. 다른 디자인 중 슬레이트,
대리석, 다양한 베니어 목재 상판으로 된 제품도 있다. 놀은 엘리엘
사리넨Eliel Saarinen 밑에서 배웠고, 크랜브룩 아카데미Cranbrook
Academy와 런던의 건축협회 학교Architectural Association School of
Architecture에서 공부했다. 제2차 세계대전 후 미국으로 돌아와 미스
반데어로에, 발터 그로피우스, 마르셀 브로이어와 함께 연구하고
작업했다. 이 탁자는 그녀의 디자인 성향에 관한 강력한 원칙을
보여준다. 조용하지만 단호하고, 다양한 환경에 놓일 수 있게
유연하다. 오늘날에도 여전히 인기 있고 유의미한 이 작품은 다양한
크기와 비율로 출시된다.

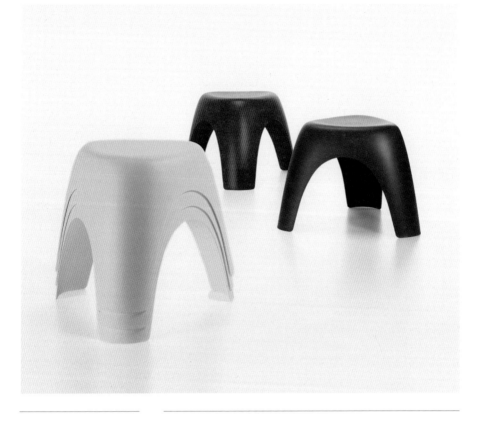

엘리펀트 스툴
ELEPHANT STOOL
(1954년)

소리 야나기(1915–2011년)
코토부키 1954–1977년
하비타트 2000–2003년
비트라 2004년–현재

제2차 세계대전 후 일본에서 유리섬유를 상업적으로 사용할
수 있게 되자, 소리 야나기Sori Yanagi는 이를 사용해 전체가
플라스틱으로 된 최초의 스툴을 제작했다. 애초의 목적은 그의
작업장에서 모형을 만드는 사람들을 위한 의자였으므로 가볍고
겹쳐 쌓을 수 있어야 했다. 다리가 3개인 스툴은 튼튼한 코끼리
다리와 비슷했기 때문에 엘리펀트 스툴이라는 이름을 붙였다.
야나기는 자신이 부드럽게 둥글린 형태를 선호하는 이유가
'곡선 형태가 인간의 온기를 발산하기 때문'이라고 밝힌 바 있다.
엘리펀트 스툴은 1954년 코토부키Kotobuki에서 최초로 생산했고, 이
제품을 통해 폴리에스테스 수지로 보강된 유리섬유 같은 신소재가
가정용 실내장식에서 환영받을 수 있다는 사실이 알려졌다.
야나기는 유리섬유의 유연함에 큰 흥미를 느꼈고, 엘리펀트 스툴은
유리섬유 재료만이 표현 가능한 부드러운 윤곽을 보여준다. 최근 이
재료가 환경적으로 유해하다고 확인되면서, 비트라는 야나기와의
공동 작업으로 2004년 사출 폴리프로필렌으로 만든 새 제품을
출시했다. 이 스툴 역시, 제도를 하기 전에 손으로 꼼꼼히 그리며
디자인한 것으로, 식기에서 공학 구조물에 이르는 그의 광범위한
작품들의 하나다.

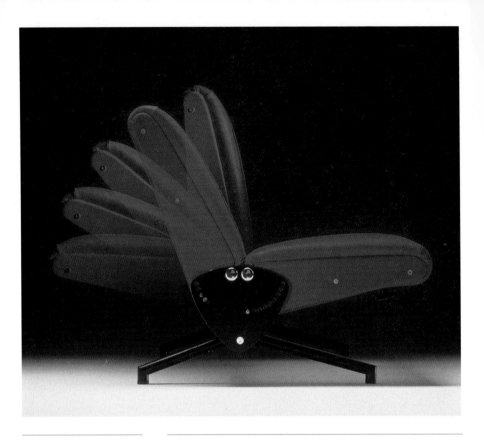

소파 D70
SOFA D70 (1954년)

오스발도 보르사니
(1911–1985년)
테크노 1954년–현재

쌍둥이 형제인 오스발도 보르사니Osvaldo Borsani와 풀겐치오 보르사니Fulgenzio Borsani는 1954년 밀라노 트리엔날레에서 자신들의 회사 테크노Tecno를 열었다. 1950년대 초반, 산업 생산은 이탈리아가 가진 여러 문제의 만능 해결책으로 여겨졌고, 테크노 최초의 천을 씌운 가구 컬렉션은 고도의 공학 기술로 제작되어 이런 경향에 부합했다. 소파 D70은 산업 생산품임에도 합리적인 디자인 사고를 명확하게 표현했다. 날씬한 유선형의 시트와 등판은 실용적인 요소인 동시에 기계화된 미래를 암시하는 역할도 했다. D70의 등판은 소파 겸 침대가 될 정도로 낮춰지고, 공간 절약을 위해 접을 수 있다. 전쟁으로 주거 공간이 부족해진 상황은 이같이 융통성 있고 유연한 디자인에 영감을 줬다. 테크노의 수석 디자이너 겸 엔지니어였던 오스발도 보르사니는 1957년 새로운 소파 겸 침대 모델 L77을 소개했다. 다양한 소파와 의자들은 모두 시트와 등판 사이 빔을 중심으로 설계했고, 천을 씌운 부분의 기울기를 조절하는 장치를 드러냈다. 오스발도 보르사니는 1966년에 영향력 있는 디자인 저널인 『오타고노Ottagono』를 발간하는 회사를 공동 설립했다. 또한 테크노를 주문 제작 가구·사무용 가구의 선두주자로 올려놓았고 그 지위를 오늘날까지 유지하고 있다.

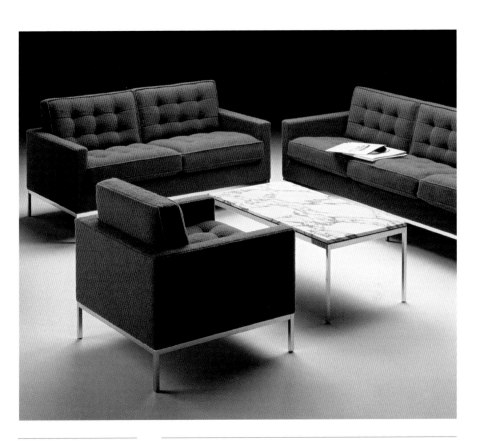

소파 1206
SOFA 1206 (1954년)
플로렌스 놀(1917년-)
놀 1954년-현재

플로렌스 놀은 우아한 소파 1206을 '아무도 채우려고 하지 않는 공간을 채우는 가구'라고 설명했다. 놀의 인테리어 부문인 플래닝 유닛Planning Unit의 디자인 책임자였던 그녀는 현대 디자인에서 가장 높이 평가되는 작품 몇 가지가 탄생할 수 있도록 기여했다. 바로 '배경이 되는 가구'를 디자인하도록 의뢰한 것인데 그녀는 이 가구들이 핵심이라고 믿었다. 소파 1206은 이런 필요에 대한 응답으로 만들어졌다. 놀은 1950년대 미국 회사의 인테리어가 갖는 이미지를 정립했는데, 자연광, 개방된 공간, 멋진 직물을 씌운 가구들을 편안하게 배치한 스타일이었다. 직사각형 소파를 받치는 강철 틀 다리는 소파가 마치 카펫 위에 떠 있는 것처럼 보이게 했으며, 1인, 2인, 3인용 의자로 구성된 일련의 모듈형 소파는 미스 반데어로에의 바르셀로나 의자를 연상시킨다. 좁고 낮은 팔걸이는 단순한 기능보다는 가구의 시각적 마침표 역할을 한다. 당시 흔했던 깊고 푹신한 소파들과 달리 소파 1206은 걸터앉는 가구를 지향했으며, 명쾌한 모더니즘과 오래된 전통적인 형태를 잇는 역할을 했다. 소파 1206은 화려한 다른 디자인들이 자신을 드러내며 주장할 때, 배경으로 남는 길을 택하여 성공을 거뒀다.

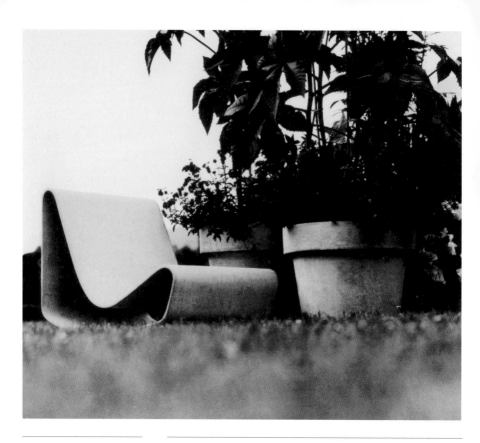

정원 의자
GARDEN CHAIR
(1954년)

빌리 귈(1915-2000년)
이터닛(Eternit) 1954년-
현재

석면이 없는 시멘트 섬유를 재료로 삼은 정원 의자는 하나로
이어진 리본 형태로 제작했다. 고정 장치나 지지대를 사용하지
않고 물결 모양의 우아한 고리 형태로 주조됐다. 1개의 시멘트
슬래브를 사용한 이 의자는 산업용 재료의 대담하고 창의적인
사용법을 보여준다. 가벼우면서도 튼튼한 이 의자의 표면 촉감은
놀라울 정도로 부드럽고 따뜻하면서도 내구성이 있어 엄청나게
오래간다. 의자의 폭은 기존 슬래브의 폭에 따라 결정되며, 재료가
녹아 있는 동안 형태에 맞게 주조된다. 이 간단한 과정은 의자를
효과적이고 경제적으로 대량 생산할 수 있게 해준다. 원래 명칭은
해변 의자Beach Chair였던 이 의자는 야외용 흔들의자로 디자인됐다.
빌리 귈Willy Guhl은 병과 잔을 놓을 수 있게 구멍이 2개 있는 탁자도
동시에 개발했는데, 이 탁자는 보관할 때 정원 의자 안에 완벽하게
들어맞는다. 귈은 의자를 야외용으로 디자인했다는 사실을
분명하게 밝혔다. "자기 의자를 찍은 사진을 보내주는 사람들이
있다. 의자 위에 꽃도 그리고 예쁜 천도 씌웠다. 자기 의자니까 하고
싶은 대로 하는 건 당연하다. 하지만 난 내 거실에는 들여놓지 않을
생각이다."

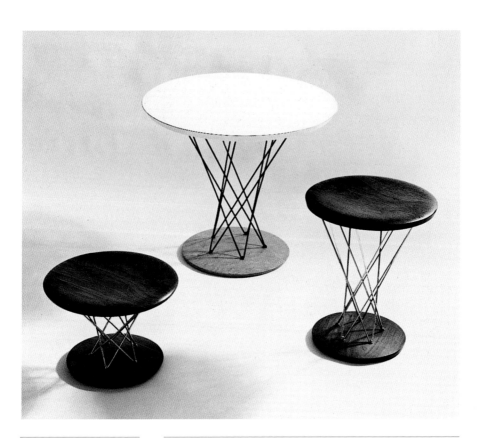

락킹 스툴
ROCKING STOOL
(1954년)

이사무 노구치
(1904–1988년)
놀 1955–1960년
비트라 디자인 뮤지엄
2001년–현재

조각가 이사무 노구치의 가장 멋진 디자인 중 일부는 놀을 위한 작업이다. 그는 자신의 조형 언어를 가구 기능과 결합시켜 전후 미국 디자인계에서 독특한 위상을 정립했다. 노구치는 1954년 무렵에 락킹 스툴, 이와 짝을 이룬 사이클론 로Cyclone Low와 식탁들Dining Tables을 디자인하면서 전통적인 아프리카 스툴을 영감의 원천으로 삼았다. 하지만 원래 스툴처럼 하나의 목재를 사용하는 대신, 바닥과 상판 목재를 5개의 V자 금속 와이어로 연결했다. 금속 와이어를 사용해 '사이클론 비슷한' 매우 안정적인 구조물을 만들었다. 또한 호두나무나 이보다 덜 대중적인 자작나무 제품도 만들었다. 두 가지 재료를 섞어 쓰면서 스툴은 매우 현대적인 디자인을 띠게 됐다. 어쩌면 너무 현대적이었을 수도 있다. 이 스툴은 5년만에 생산을 중단했기 때문이다. 노구치의 혁신적인 디자인 다수는 미국 대중에게 이해받지 못했다. 하지만 스툴과 동일한 구조적 원리로 만든 탁자는 성공을 거뒀고, 아직도 제작된다. 스툴은 1955년부터 1960년까지 생산됐고, 현재는 비트라 디자인 뮤지엄에서 다시 나온다.

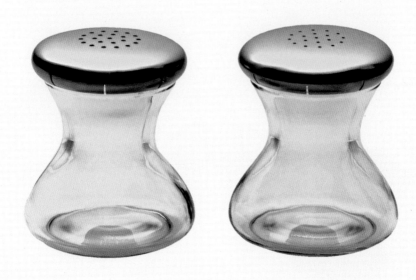

막스와 모리츠
소금 · 후추병
MAX AND MORITZ
SALT AND PEPPER
SHAKERS
(1954-1956년)

빌헬름 바겐펠트
(1900–1990년)
WMF 1956년–현재

막스와 모리츠 소금 · 후추병은 차분하고 시각적으로 도드라지지
않으며 완벽하게 균형 잡혔다. 구멍 뚫린 스테인리스 스틸과
유리로 만들었으며, 배 모양 스테인리스 스틸 접시에 담긴다. 허리
부분이 들어간 용기는 잡는 느낌이 좋고 내용물을 고급스럽게
보이게 한다. 빌헬름 바겐펠트는 빌헬름 부시Wilhelm Busch가 만든
독일 만화 캐릭터 '막스와 모리츠'에서 영감을 받았다고 한다.
1950년대 중반부터 1960년대 중반까지 바겐펠트는 최대의 금속
커틀러리, 타공 금속, 유리 생산 업체인 WMFWürttembergische
Metallwarenfabrik Geislingen (뷔템베르크 금속제품 공장)와 함께
작업했다. 이 소금 · 후추병은 WMF와 동의어로 인식될 정도로
대표 상품이 됐다. 바겐펠트는 외관 디자인보다는 사용성을 통해
소비자를 설득하고자 했다. 그 결과, 이 병들은 돌리는 뚜껑 대신
커다란 플러그형 입구를 갖게 됐다. 1952년 최초로 사용된 플러그형
뚜껑은 생산에서도 경제적이며, 내용물을 채울 때 더 편리하다.
바겐펠트에게 디자인은 '포장하는 것'이 아니라 '사물의 DNA와
실제 용도를 탐구하는 것'이었다. 그는 무한한 디자인 속에서
현대적인 원형을 찾는다는 아이디어에 흥미를 가졌고 이 제품에서
그 목표를 이뤘다.

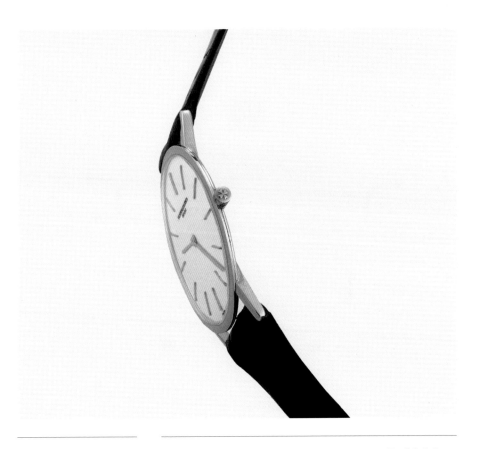

엑스트라 플랫 손목시계
**EXTRA FLAT
WRISTWATCH
(1955년)**

바쉐론 콘스탄틴 디자인부
바쉐론 콘스탄틴
1955년–현재

제네바에 본사를 둔 바쉐론 콘스탄틴Vacheron Constantin은 세계에서
가장 오래된 시계 제조 회사다. 1755년 장-마르크 바쉐론Jean-
Marc Vacheron이 설립한 이래, 회사는 기술의 기준을 갱신해 왔고,
시계 제작을 예술의 경지로 승화시키면서 기계적 혁신의 경계를
넘어섰다. 1955년의 엑스트라 플랫 손목시계는 이러한 바쉐론
콘스탄틴의 철학을 구체화한 시계 디자인의 이정표다. 무브먼트의
두께는 시계 제작에서 제약을 많이 받는 부분인데, 이 제품은
한계를 초월하는 노력으로 평평한 무브먼트를 만들어냈다. 놀랍게
얇은 1.64mm 무브먼트는 절묘한 솜씨로 만들어낸 역작이다.
일반적인 시계는 시계 청소나 윤활제를 넣는 과정을 고려해
충격을 막고 조정하는 장치가 필요하지만, 엑스트라 플랫 손목
시계의 무브먼트에는 독특하고 혁신적인 탈진기escapement와
조절기regulator가 포함돼 있어 그런 장치들이 필요 없게 됐다.
시계의 총두께는 둥근 유리 케이스를 포함해 4.8mm이다. 공들인
연구, 개발, 시험, 연마를 통해 극도로 얇은 무브먼트를 만들었으며
처음에는 대량 판매용 모델이라기보다는 꼼꼼한 수제 작품에
가까웠다. 이러한 노력의 결과로 엑스트라 플랫의 기술적 진보는
여전히 시계 디자인에 영향을 미친다.

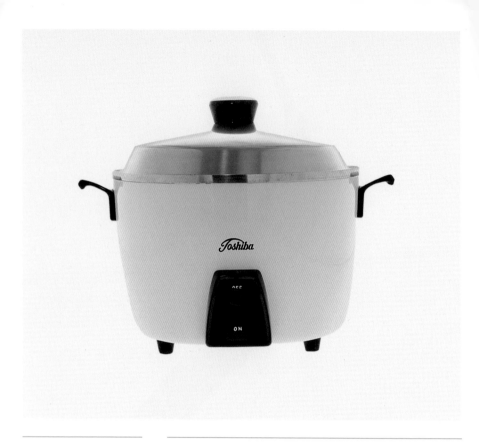

자동 밥솥
AUTOMATIC RICE COOKER (1955년)

요시하루 이와타(1938년-)
도시바 1955년-현재

요시하루 이와타Yoshiharu Iwata의 도시바Toshiba 자동 밥솥은 서구 제품에서 주로 영감을 얻던 디자인 영역에 일본적인 스타일을 도입한 최초의 가전제품 중 하나로, 일본 산업 디자인의 이정표가 됐다. 이 밥솥의 가장 놀라운 특성은 단순한 형태와 순수한 흰색 마감이다. 도시바의 디자인 부서 총책임자가 된 이와타는 전통적인 일본 밥그릇에서 영감을 받았다. 도시바의 밥솥이 최초의 시판용 제품은 아니었다. 하지만 유사 제품들은 외부 열원을 단순히 전기 코일로 대체하는 데 그쳐, 밥하는 동안에 계속 지키고 있어야 했다. 이와타의 디자인은 밥을 완벽하게 지을 수 있는 타이머를 갖춘 완전 자동 시스템을 적용했다. 그러나 최초 디자인 나온 후에도, 기술적인 어려움을 극복하고 시판용 상품이 나오기까지는 5년 이상 걸렸다. 이 제품은 1955년에 출시되어 즉시 성공을 거뒀고, 1970년에는 연간 판매량이 1,200만 대를 넘어섰다. 이와타의 디자인은 시간이 걸리는 조리에 매여 있던 사람들을 자유롭게 해줌으로써 일본의 음식 문화와 가정생활 양식에 혁명을 일으켰다.

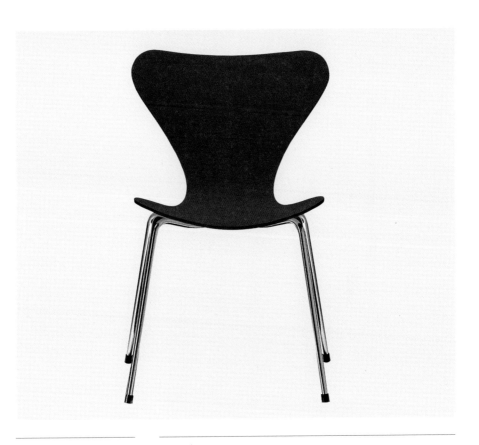

의자 NO. 3107
CHAIR NO. 3107
(1955년)

아르네 야콥센(1902–1971년)
프리츠 한센 1955년–현재

아르네 야콥센의 의자 No. 3107는 '7 시리즈Series 7' 의자라고도
알려졌다. No. 3107의 모래시계 같은 형태는 허리를 잘록하게
조이는 새로운 패션이 각광받던 1950년대에 확고히 자리 잡았다.
야콥센은 찰스 임스의 작품에서 영향을 받아, 얇은 금속 막대형
다리로 지지되는 몰딩 합판 시트의 가벼운 스태킹 의자를 개발했다.
1952년에 선보여 큰 성공을 거둔 개미 의자는 야콥센의 새로운 첫
시도였고, 의자 No. 3107은 이후의 발전 단계를 보여주는 것이었다.
의자 No. 3107은 다리가 3개인 개미 의자를 더 튼튼하게 내구성을
높이며 안정적으로 바꾼 것이었다. 이 의자의 불법 복제품이 수없이
난무한다는 사실에서 이 모델의 계속되는 인기와 성공을 알 수
있다. 이 의자는 루이스 몰리Lewis Morley가 찍은 크리스틴 킬러Christine
Keeler의 사진 덕에 1963년 영국에서 폭넓은 관심을 받았다. 킬러는
'프러퓨모 스캔들Profumo Affair'로 알려진 정치인 관련 추문과 관련돼
악명이 높았다. 사진 소품으로 사용된 의자는 사실 아르네 야콥센의
디자인을 불법으로 무단 변형한 제품이었다. 그러나 킬러의 포즈와
아르네 야콥센의 의자 No. 3107 조합은 뗄 수 없을 만큼 강하게
연결됐고, 현재는 세계적으로도 인정받는 듯하다.

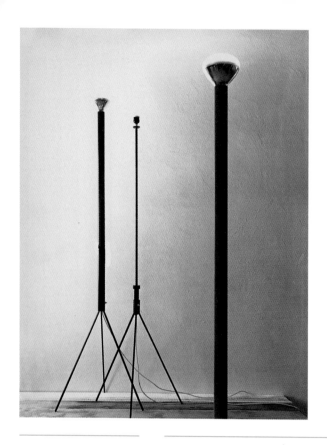

루미네이터 램프
LUMINATOR LAMP
(1955년)

아킬레 카스틸리오니
(1918–2002년)
피에르 자코모 카스틸리오니
(1913–1968년)
길라르디 & 바르자기(Gilardi
& Barzaghi) 1955–1957년
아르포름(Arform)
1957–1994년
플로스 1994년–현재

제2차 세계대전 이후 이탈리아 산업계는 경제를 재건하려는 시도로, 쉽게 수출할 수 있는 단순 기술low-tech 제품에 의도적으로 투자했다. 이 생각을 수용한 일련의 제품들이 개발됐는데 마케팅을 위해 심미성을 강조했다. 루미네이터 램프는 이들 디자인 중 하나였다. 간소한 디자인은 금속관을 기반으로 한다. 이 관의 지름은 상단에 내장형 반사체가 있는 압축 유리 텅스텐 전구용 소켓의 폭과 같다. 삼발이 스탠드 이외의 유일한 다른 특성은 금속관 아래로 나온 전선이다. 디자인의 성공 비결은 그 우아함뿐만 아니라 구조적 안정성에서도 찾아볼 수 있다. 이 제품은 다량 수출돼 이탈리아의 경제 부흥에 공헌했다. 현대적인 스타일에도 불구하고, 루미네이터 램프는 역사적 선례를 완전히 무시하지는 않았다. 사진작가들이 촬영할 때 사용하는 이런 간접 조명 스타일은 피에트로 키에자가 1933년 자신의 제품에서 처음 가정용으로 제안했다. 카스틸리오니는 이에 대한 헌정의 의미로, 현대적인 조명 디자인에 혁신적으로 접근한 자신들의 작업에 같은 이름을 붙였다.

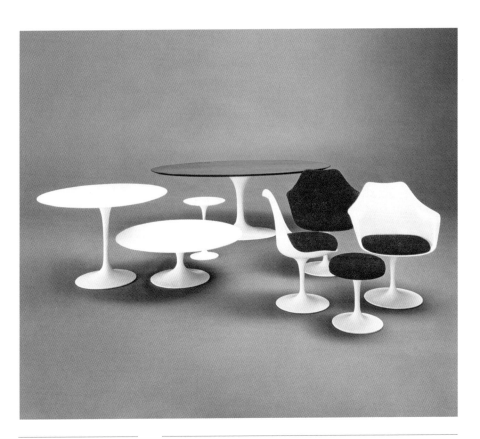

튤립 의자
TULIP CHAIR (1955년)
에로 사리넨(1910–1961년)
놀 1956년–현재

튤립 의자라는 이름은 튤립과 닮은 모양에서 유래한 게 분명하지만, 디자인에 담긴 창조적 자극은 단순히 자연의 형태를 복제한 것이 아니라 복잡한 구상과 생산 관련 문제를 다양하게 고려한 결과다. 이 의자는 페데스탈 그룹Pedestal Group이란 시리즈의 일부인데, 일련의 제품들은 단일 기둥 받침대라는 기본 발상을 공유한다. 의자의 줄기 모양 받침대는 의자의 전체적인 형태와 실제 구조를 결합하려는 에로 사리넨의 열광적인 관심의 결과이며, 그 덕분에 한결 나은 시각적 통일감을 창조했다. 튤립 의자의 회전 받침 부분은 강화된 릴산 코팅 알루미늄으로 돼 있고, 시트는 몰딩 유리섬유 셸shell으로 이뤄졌다. 그러나 둘 다 흰색으로 마감한 덕분에 같은 재료로 만든 것처럼 보인다. 받침과 셸은 모두 검은색 또는 흰색이며, 시트 또는 등판과 시트에 사용하는 폼 쿠션은 지퍼가 달린 덮개를 씌워 벨크로로 의자에 고정한다. 이 의자는 여전히 원 제작사인 놀에서 구매할 수 있다. 1969년에 창설된 현대미술관 디자인상Museum of Modern Art design과 연방 산업 디자인상Federal Award for Industrial Design을 수상하며 디자인 역사에서 그 위상을 확립했다.

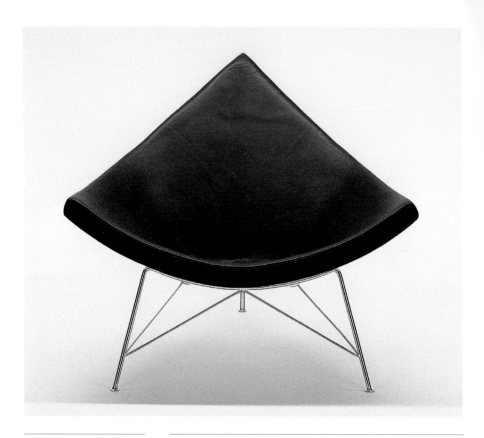

코코넛 의자
COCONUT CHAIR
(1955년)

조지 넬슨(1908-1986년)
허먼 밀러 1955-1978년
비트라 1988년-현재

조지 넬슨의 코코넛 의자를 홍보하기 위해 제조사인 허먼 밀러가 만든 광고에서, 조각품 같은 디자인이 큰 역할을 했다. 넬슨과 허먼 밀러(넬슨이 1946-1965년에 디자인 담당 이사로 재직)에게 이 디자인의 강력한 시각적 존재감이 중요한 역할을 한 것은 분명했다. 그러나 이 의자는 또한 의자의 위가 됐든 '안'이 됐든 어느 부분에나 앉을 수 있게 자유를 준다는 바람직한 목표도 달성했다. 시트, 등판, 팔걸이라는 전통적인 구성은 곡선으로 된 훨씬 개방적인 부품으로 대체했다. 전후 미국 가정의 개방적인 공간에서 의자는 벽 쪽으로 붙여 두기보다는 개방된 공간의 중심을 차지하는 경우가 많았다. 그렇기 때문에 반드시 독특한 개성과 형태를 갖추고, 어느 쪽에서 보아도 매력적이어야 했다. 코코넛 의자는 실용적인 동시에 하나의 조각품이었다. 만일 의자가 그 '철사 같은' 버팀대 위에 떠 있는 것처럼 보인다면 제대로 현혹된 것이다. 사실 발포 고무를 덧댄 얇은 강철판 위에 천이나 천연 가죽 또는 인조 가죽으로 덮개를 씌운 둥근 판은 크고 무거운데, 최근 모델은 대부분 성형된 플라스틱을 사용하여 훨씬 가볍다.

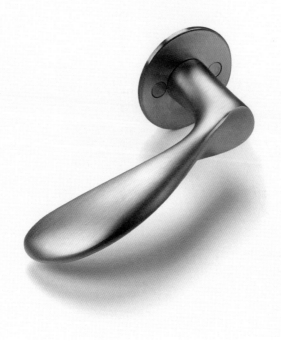

AJ 문손잡이
AJ DOOR HANDLE
(1955-1956년)

아르네 야콥센(1902-1971년)
칼 F. 페터센 1956년-현재

아르네 야콥센의 유명한 문손잡이가 가진 둥근 형태는 잡아 보고
싶은 마음을 불러일으킨다. 부드러운 아치형 레버는 손바닥에
편안하게 맞으며, 엄지손가락은 손잡이 머리 쪽 오목한 곳에
안착한다. AJ 도어 핸들이라고 알려진 이 손잡이는 1955-1956년에
코펜하겐의 SAS 로열 호텔을 위해 디자인됐으며 그곳에서 아직도
볼 수 있다. 야콥센은 몇 년 후에 유행할 인체 공학적 디자인 경향을
예상하면서 손의 형태를 연구했고 그에 따라 손잡이를 디자인했다.
원래는 변색되지 않고 광택을 낼 필요가 없는 금속인 백색 청동으로
만들었지만, 오늘날은 유광 니켈과 황동으로만 제작하고, 크기도 두
가지로 나온다. 칼 F. 페터센Carl F. Petersen에서 1956년부터 지금까지
생산을 맡고 있다. 대량 생산 제품이긴 하지만, 마감 처리는 아직도
수작업으로 이뤄진다. 야콥센이 SAS 로열 호텔을 건축하던
당시, 가구, 직물, 조명 부품을 포함해 디자인의 거의 모든 측면을
전반적으로 관할했다. 세부에 대한 이러한 관심 덕에 그 호텔은
20세기 건축과 디자인에서 가장 돋보이는 성과물 중 하나가 됐다.

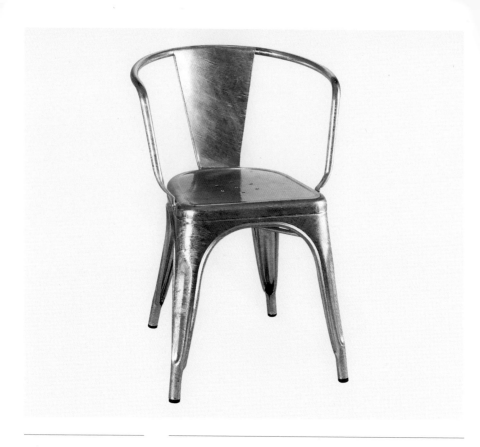

A56 의자
A56 CHAIR (1956년)

장 포샤르(연도 미상)
톨릭스 1956년–현재

A56 의자는 20세기의 가장 성공적이고 친숙한 가구 디자인 중 하나지만, 만들어진 기원은 화려한 디자이너의 빛나는 세계와는 완전히 거리가 멀었다. 실제로 이 의자는 프랑스의 소박한 배관공의 작업장에서 유래했다. 1933년 프랑스 사업가인 자비에 포샤르Xavier Pauchard는 자신의 성공한 보일러 제작 공장에 톨릭스Tolix라고 하는 금속판 부서를 만들었다. 1년 후, 프랑스 부르고뉴에 기반을 둔 톨릭스는 모델 A라는 야외용 의자를 출시했다. 포샤르의 디자인에 따라 제작된, 죔쇠가 달린 금속판 가구 제품군의 하나였다. 1956년, 자비에의 아들 장 포샤르Jean Pauchard는 모델 A에 팔 부분을 추가해 A56 의자를 만들었다. 금속관 모양의 틀을 두고 가운데 등판과, 끝으로 갈수록 가늘어지며 벌어지는 우아한 다리가 더해지는데, 기능성과 장식을 반짝이면서 현대적인 느낌으로 제트기 시대 스타일과 결합시킨 것이다. 시트에 있는 장식적 구멍은 물 빠짐을 위한 것이며, 의자 다리의 우아한 홈은 의자를 안정감 있게 쌓게 해준다. 기본적인 강철 마감 제품에 더해, 모델 A는 열두 가지 색상으로 구입 가능하긴 하지만 시장에서 성공을 거둔 요인은 그 단순성에 있다. 큰 성공에 힘입어 톨릭스는 현재까지도 A56을 계속 생산한다.

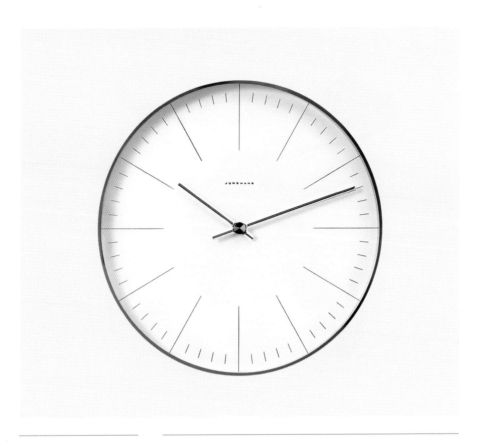

융한스 벽시계
JUNGHANS WALL CLOCK (1956-1957년)

막스 빌(1908–1994년)
융한스 1956/7–1963년,
1997년–현재

데사우 소재 바우하우스 학교에서 발터 그로피우스에게 배우기 전에 스위스 디자이너 막스 빌은 은세공 기술 교육을 받았다. 화가이자 조각가이고 건축가였던 그가 융한스Junghans 벽시계를 디자인했을 때는 울름 조형학교 건축학과 학과장으로 재직 중이었다. 이 시계는 예술과 기술이 대량 생산을 위해 결합된 탁월한 사례다. 막스 빌의 모든 작품이 그러하듯, 이 시계에는 정밀 공학과 균형감에 대한 집착이 녹아 있다. 1956–1957년에 디자인됐는데, 광물성 유리 표면과 쿼츠 무브먼트가 얇은 알루미늄 케이스에 들어 있는 양식은 이후의 시계 디자인에 지대한 영향을 미쳤다. 르 코르뷔지에에게 영향을 받은 빌은 기능성 디자인의 단순하고 직접적인 원칙에 따라, 시계에서 불필요한 세부 요소를 제거했다. 숫자보다 선을 강조한 특징은 이후에 디자인계를 지배한 미니멀리즘 스타일을 앞서는 것이었다. 시계에 분침과 시침만 있는데, 분침은 매우 세밀하게 움직이며 매초마다 살짝 진동한다. 은세공사 막스 빌의 기술은 측정과 수학적 균형에 대한 세심한 관심과 결합해 시계의 디스플레이를 명료하고 정확하게 만들었으며, 위대한 디자인의 모든 필수 요소를 충족했다.

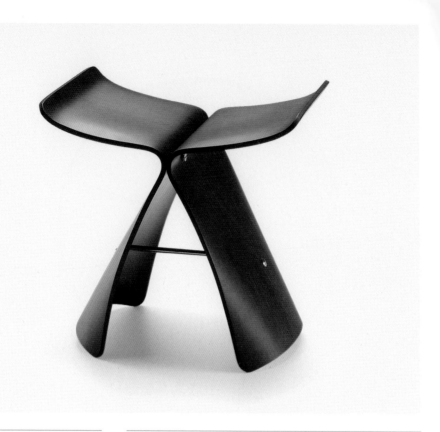

나비 스툴
BUTTERFLY STOOL
(1956년)

소리 야나기(1915–2011년)
텐도 모코(Tendo Mokko)
1956년–현재
비트라 디자인 뮤지엄
2002년–현재

소리 야나기의 나비 스툴은 여러 면에서 단순함 그 자체다. 동일한 형태의 합판 두 조각으로 만들었고 시트 아래에서 오로지 나사 2개로만 연결된다. 나삿니가 있는 짧은 황동 막대가 가로대 역할을 하여 안정성을 부여한다. 제품 이름은 날아가는 나비처럼 보이는 시트 윤곽에서 유래했지만, 이 윤곽은 일본 서예 글씨 혹은 '토리이'라고 하는 일본 신사 입구 문의 형태를 연상시키기도 한다. 이 스툴은 일본이 산업 국가로 빠르게 등장하던, 일본 역사의 중심축이 되는 시기에 디자인됐다. 야나기가 본질적으로 서구식 형태를 갖춘 가구를 디자인한 최초의 일본 디자이너는 아니었다. 일본의 실내 장식은 1860년대 이후 점차 서구화됐기 때문이다. 곡면 합판bent plywood은 미국과 유럽의 디자이너와 생산자들이 개발한 기술적 혁신이었으며, 복심곡선을 이루는 몰드 합판으로 인해 이 스툴은 20세기 중반 가구 디자인이 따른 세계적 경향의 일부로 보일 수 있을 것이다. 우아하고 여유로운 형태는 서구의 현대적인 환원주의 모더니즘 디자인과 표면적으로는 유사하지만 일본의 디자인 감수성에서 유래한 것이다.

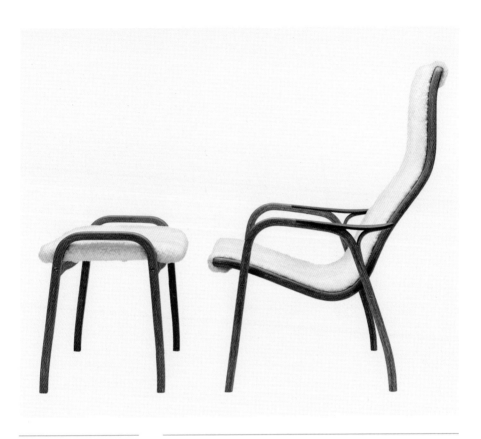

라미노 의자
LAMINO CHAIR
(1956년)

잉베 엑스트룀
(1913–1988년)
스웨데제 뫼블레르
(Swedese Möbler)
1956년–현재

잉베 엑스트룀Yngve Ekström의 라미노 의자는 처음 보면 브루노 마트손과 핀 율Finn Juhl 같은 다른 스칸디나비아 장인들이 만든 안락의자와 비슷하다. 티크, 자작나무, 체리나무, 오크 등 다양한 목재로 된 압축 합판에 양털을 씌운 라미노 의자는 만족스러운 형태와 기능이라는 스칸디나비아 모더니즘의 특성을 보인다. 엑스트룀은 멋을 추구하면서도 빠른 상황 판단으로 라미노 의자를 배에 싣기 쉽도록 디자인했다. 의자 2개를 구입한 고객은 포장에 든 육각 렌치로 두 의자를 나사로 연결할 수 있다. 엑스트룀은 후에 이 장치를 특허 내지 않은 것을 크게 후회했다. 훗날 잉그바르 캄프라드Ingvar Kamprad란 경쟁자가 나사까지 포함된 IKEA 조립 가구 제품을 비슷하게 만들었기 때문이다. 이런 실수에도 불구하고 엑스트룀과 그의 형 저커Jerker는 스웨데제Swedese라는 건실하고 상징적인 모더니즘 디자인 회사를 세워 라미노 의자와 그 자매품 라미네트Laminett, 라멜로Lamello, 멜라노Melano를 중심으로 생산했다. 라미노 의자는 1956년 출시 후, 15만 개 이상이 집 한편을 차지했고, 누구나 아는 이름이 되어 스타일과 감성적인 애착을 더한다.

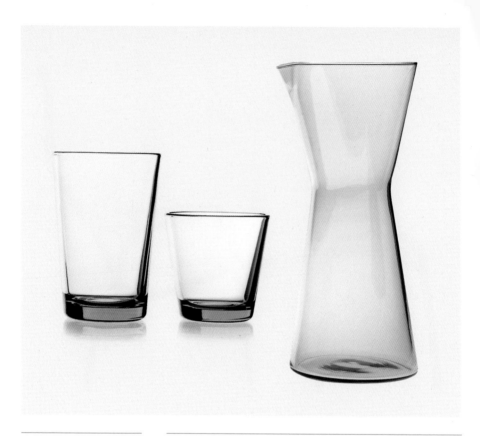

5027
5027 (1956년)

카르티오
KARTIO (1993년)

카이 프랑크(1911–1989년)
누타야르비-노츠외
1956–1988년
이탈라 1988년–현재

5027 제품군을 구성하는 다양한 실용적 유리 제품(크기가 다른 텀블러 두 종류, 볼, 유리병 두 종류, 꽃병, 촛대)은 1950년대에 카이 프랑크Kaj Franck가 핀란드의 누타야르비-노츠외Nuutajärvi-Notsjö라는 회사를 위해 디자인했다. 이 제품들은 1993년에 와서야 카르티오라는 브랜드 아래 하나의 제품군으로 묶여 통합적으로 마케팅됐다. 카이 프랑크는 디자인에서 색채의 중요성을 잘 알고 있었지만, 유리 제품에 색을 사용하는 것은 곤혹스러웠다. 높은 생산 비용과 균일한 색을 내기 어렵다는 기술적 문제 때문이었다. 이탈라는 현재 이 제품들을 투명색, 회색, 네 종류의 파란색을 포함한 여섯 가지 색상으로 생산한다. 원래 누타야르비-노츠외는 다채로운 색깔의 여섯 가지 텀블러 세트로 판매했다. 이런 색채 사용 덕분에 회사에서 가장 영향력 있고 인기 있는 제품군이었다. 카르티오 각 제품은 오랜 시간에 걸쳐 디자인되고 생산되긴 했지만 실용적인 제품군을 구성한다. 단순하지만 설득력 있는 구조적 명료성으로 서로 연결되며 디자인에 대한 프랑크의 근본적인 접근법을 따른다.

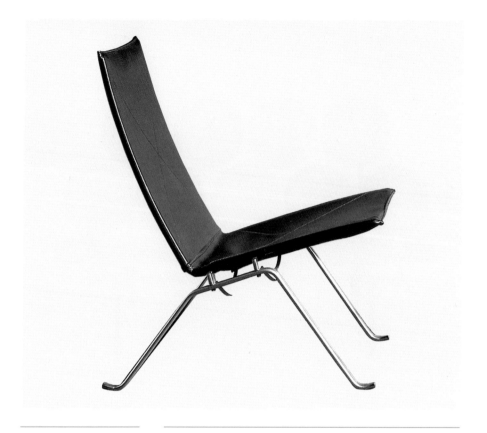

PK22 의자
PK22 CHAIR (1956년)

포울 키에르홀름
(1929–1980년)
에빈드 콜드 크리스텐센
1956–1982년
프리츠 한센 1982년–현재

포울 키에르홀름Poul Kjærholm이 20대 초반 디자인한 PK22
의자는 그를 덴마크 모더니즘 운동의 위대한 혁신가로 손꼽히게
만든 하나의 작품이다. 놀랍도록 우아한 캔틸레버 틀을 가죽
또는 등나무로 된 외피가 감싸며, 다리를 구성하는 안정된 유광
스테인리스 스틸 기초 위에서 균형을 이룬다. 절곡한 강철로
만든 평평한 2개의 아치가 안정된 구조를 제공한다. 그 시기
많은 의자들처럼, PK22는 표면 장력을 유지하려고 쿠션과
겉천을 포기했다. 키에르홀름은 구조의 투명성에 전념하고, 쉽게
납득되면서 신중히 고려한 재료를 사용하고자 했다. 따라서
엄격한 모더니스트들 사이에서도 계속 인기가 있었다. 거장의
솜씨로 캔틸레버와 절곡 강철을 사용한 그는 20세기 첫 10년
동안 일어난 중요한 가구 혁신에 개선을 더했다. 그의 가구는 국제
양식 최고의 모범이었고, 그중 PK22는 가장 선구적이고 명료하게
표현된 것이었다. 처음에는 에빈드 콜드 크리스텐센Ejvind Kold
Christensen에서 출시했고, 이후 프리츠 한센이 유명한 '키에르홀름
컬렉션'을 재생산할 권리를 얻었다. 이 컬렉션에서 PK22는 덴마크
미니멀리즘의 우아한 모범으로 그 지위를 확고히 한다.

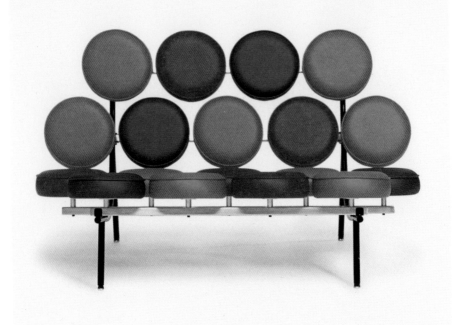

마시멜로우 소파
MARSHMALLOW
SOFA (1956년)

어빙 하퍼(1917년-)
조지 넬슨 어소시에이츠
허먼 밀러
1956–1965년, 1999년–현재
비트라
1988–1994년, 2000년–현재

1956년 처음 등장한 마시멜로우 소파는 과감한 윤곽, 청소하기
쉬운 표면, 훤히 보이는 구조 덕분에, 그동안 수많은 거실을 차지한
두꺼운 겉천에 먼지가 잘 쌓이는 육중한 소파들과는 극명한 대조를
이룰 수밖에 없었다. 선명한 색상, 재밌는 형태와 이름, 입이
넓게 열리는 와플 기계와 비슷한 모양을 한 마시멜로우 소파는
다가올 팝아트 시대를 기대하는 것처럼 보였다. 선명한 색상의
둥근 패드는 마치 분자 구조처럼 함께 모여 있다. 1947년부터
1963년까지 조지 넬슨 어소시에이츠에서 디자이너로 근무했던
어빙 하퍼는 주말 이틀 동안에 마시멜로우 소파를 디자인했다고
말했다. 임스처럼 하퍼는 과학적이고 생물학적 형태가 가진 장식적
가능성을 탐구하기를 즐겼고, 실루엣과 무게를 줄이는 데 관심을
가졌다. 마시멜로우 소파는 로비나 공공건물은 물론, 가정에서
사용하기에도 적합하다고 마케팅이 이뤄졌다. 쿠션은 새로운
느낌을 주거나 닳은 곳이 균일해 보이도록 교체할 수 있었다. 이런
유닛형 제작 시스템은 다양한 크기와 맞춤형 색 조합이 가능하다는
것을 의미하기도 했다.

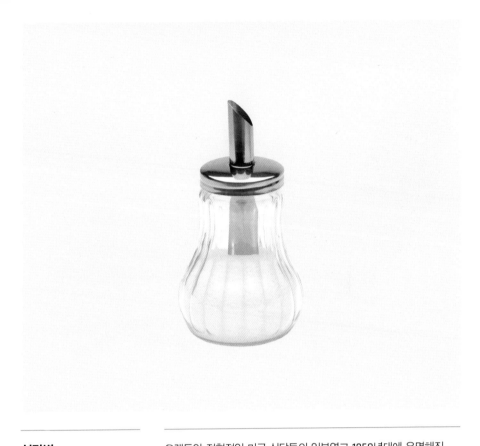

설탕병
SUGAR POURER
(1956년)

테오도어 야코프(연대 미상)
1956년–현재

오랫동안 전형적인 미국 식당들의 일부였고 1950년대에 유명해진, 유리와 금속으로 된 이 단순한 설탕병은 놀랍게도 독일 중부에서 기원했다. 이 용기는 테오도어 야코프Theodor Jacob라는 독일 헤센주 하나우 출신 발명가의 발명품이다. 그는 1956년에 '설탕과 같은 과립형 물질을 위한 디스펜서'의 특허를 냈고, 간단하고 소박한 재료로 된 모델을 만들었다. 야코프의 디자인은 유리 용기와 돌려 끼우는 금속 뚜껑, 용기 깊숙이 닿는 금속관으로 구성됐다. 금속관은 아랫부분이 비스듬해서 용기를 거꾸로 들 때마다 정확한 분량이 배출되게 한다. 윗부분도 비스듬하게 경사진 배출관은 작은 자체 개폐식 덮개로 설탕에 불순물이 들어가지 않고 원래 상태를 유지하도록 한다. 야코프는 교묘하게 세부 부품을 숨겨, 배출관 아래로 미끄러지며 움직이는 슬리브(보호관)를 추가했는데, 이는 레스토랑 관리자가 설탕 사용량을 더욱 정확하게 조절할 수 있게 해준다. 마치 다가올 상업화의 물결을 예견한 듯이 야코프는 특허 신청서에 다음의 추가 사항을 포함했다. '용기 겉면은 광고를 싣는 용도로 사용할 수 있다.'

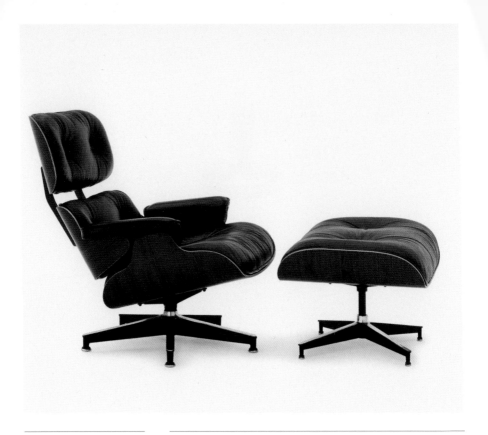

라운지 의자
LOUNGE CHAIR
(1956년)

찰스 임스(1907–1978년)
허먼 밀러 1956년–현재
비트라 1958년–현재

원래 이 라운지 의자는 생산품이 아니라 일회성 맞춤 주문
제작품으로 디자인됐다. 하지만 인기가 워낙 대단했기 때문에 찰스
임스는 생산을 위한 디자인을 적용하기 시작했다. 이런 과정에서
자신이 10여 년 가까이 연구한 나무 몰딩 기법을 적용했다.
시제품은 임스 사무실 직원 돈 앨비슨Don Albison이 제작했고,
1956년에 용이하게 생산할 수 있게 됐다. 초기 디자인은 자단목
합판 기초에 직물, 가죽, 인조 가죽naugahyde 쿠션 중 선택할 수 있게
했다. 3개의 곡면 합판으로 구성되며 그 위에 가죽 쿠션이 구조를
감싼다. 찰스 임스는 이 의자가 '길이 잘 든 1루수의 글러브처럼
따뜻하고, 포용성 있는 외관'을 가졌다고 설명했다. 의자와 짝을
이룬 오토만은 곡면 합판 1개에 네 갈래 알루미늄 회전 다리를
달았다. 고무와 강철로 된 완충장치들은 의자의 곡면 판 3개를
연결하고 각각 독립적으로 움직이게 한다. 가죽 쿠션은 원래 오리
깃털, 솜털, 폼으로 채워졌다. 편안한 형태와 단단한 우아함은
최고의 디자인 수집품으로서의 위치를 확고하게 했고, 처음 생산된
때와 마찬가지로 오늘날에도 인기가 있다.

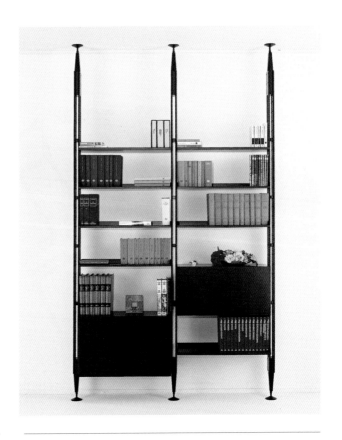

LB7 선반 유닛
LB7 SHELVING UNIT
(1957년)

프랑코 알비니
(1905–1977년)
포기 1957년–현재

건축가 프랑코 알비니는 가변형 가구를 실험했으며, 높이와
폭을 모두 늘일 수 있는 모듈형 LB7 선반 유닛은 그 정점이었다.
1930년 밀라노에 건축 사무소를 연 이후 알비니는 건물뿐 아니라
가구의 구조에도 관심을 가졌으며 원재료 그대로의 산업 미학을
발전시켰다. LB7은 그 전형적인 예시다. 포기사를 위해 제작한
LB7은 어떤 방에서도 사용할 수 있는데, 다리를 바닥과 천장에 붙여
세움으로써 모든 공간을 최대한 활용할 수 있다. 이 선반은 사실상
어디든 끼워 넣을 수 있어 사용자의 필요에 맞게 설치할 수 있다.
이렇게 응용 가능한 디자인 덕분에 낭비되는 공간이 극히 줄어든다.
산업용 제품처럼 보이지만 LB7 유닛은 대부분 수작업으로
제작했다. 알비니가 기계 생산품의 품질을 신뢰하지 않았기
때문이다. LB7 제작에는 호두나무, 자단목, 황동과 같이 오늘날
보기에는 값비싼 재료들을 썼는데 1957년 당시에는 상대적으로
저렴하고 구하기 쉬운 것이었다. 가구 디자인에 대한 알비니의
실용적 태도는 스타일에 집착한 동시대인들과 불화를 빚었다.
그러나 그들 대부분은 잊혀졌지만, 알비니의 선구적 작품들은
여전히 깊이 존경받으며 경매에서 고가로 판매된다.

699 슈퍼레게라 의자
699 SUPERLEGGERA CHAIR (1957년)

지오 폰티(1891–1979년)
카시나 1957년–현재

지오 폰티의 슈퍼레게라(이탈리아어로 '매우 가벼운' 이란 의미)
의자, 모델 699는 보기에도 그렇고 말 그대로 가볍다. 물푸레나무로
만든 가는 틀은 시각적 투명함을 보여준다. 폰티가 현대 디자인을
실현하고자 행한 실험의 정점으로서, 키아바리chiavari의 어촌
마을에서 만든 전통적인 경량 나무의자를 바탕에 둔다. 폰티는
일찍이 1949년부터 키아바리 의자에 기초한 모델을 개발하기
시작했고, 카시나는 이 의자의 발전 과정을 보여주는 디자인을
적어도 3개 이상 생산했다. 1955년에 폰티는 더 작은 제품을
만들고자 이 프로젝트로 돌아왔다. 겉보기엔 20세기 중반의
단조적 느낌이 함축된 소박한 의자지만 자세히 살펴보면 아름답고
정교한 선과 세부까지 신중하게 고려했음을 볼 수 있다. 삼각형
모양으로 재단된 끝으로 갈수록 가늘어지는 다리와 등판 지지대는
물리적·시각적으로 무게를 감소시킨다. 모든 목재는 구조를
손상하지 않는 범위에서 최대한 절제했다. 시트는 무거운 덮개 천을
쓰지 않으려 정교하게 짠 등나무로 만들었다. 슈퍼레게라는 1957년
밀라노 트리엔날레에서 처음 선보였고, 황금컴퍼스상을 수상했다.
이 의자는 지금도 카시나에서 생산되며 오랜 매력과 폰티의 디자인
유산을 증명한다.

AJ 커틀러리
AJ CUTLERY (1957년)

아르네 야콥센(1902–1971년)
게오르그 옌센 1957년–현재

아르네 야콥센이 1957년에 디자인한 AJ 커틀러리가 보여주는 고도로 스타일리시하고 유기적인 형태는 기능주의 디자인의 핵심 사례다. 형태는 마치 조각품 같지만, 인체 공학적 사용성과 대량 생산이라는 야콥센의 디자인 개념이 드러난다. 엄격한 유선형 형태가 장식 없고 가는 스테인리스 스틸로 된 각각의 제품 전체에 걸쳐 유지된다. 원래 21개의 제품으로 구성된 전체 모듬 안에는 오른손잡이 · 왼손잡이용 수프/부이용 스푼이 포함됐다. AJ 커틀러리는 야콥센이 디자인한 스칸디나비아 에어라인 시스템SAS 로열 호텔 프로젝트를 위한 것이었다. 여기에는 백조 의자Swan Chair와 달걀 의자Egg Chair처럼 현재 유명한 다른 디자인들도 다수 포함됐다. 모두 장식이 배재된 대신 강한 실루엣과 정교한 조각적 존재감을 보인다. AJ 커틀러리의 스타일은 그 시대 제품들에서 보이는 과장됨과는 한참 거리가 멀었기에 호텔 손님들에게 사랑받지 못했고, 다른 커틀러리로 대체됐다. 하지만 그 미래적인 스타일은 스탠리 큐브릭 감독의 SF 고전 영화 〈2001: 스페이스 오디세이〉에 등장하며 그 가치를 분명히 인정받았다. 현재도 게오르그 옌센에서 생산한다.

달걀 의자
EGG CHAIR (1957년)

아르네 야콥센(1921–1971년)
프리츠 한센 1958년–현재

부드럽게 깨뜨린 달걀 껍질과 비슷해서 달걀 의자라 이름을 붙인 이 제품은, 조지 왕조 시대의 윙 암체어(등받이 양쪽에 날개처럼 기대는 부분이 있는 의자)를 국제 양식으로 변형한 것이다. 백조 의자와 더불어 야콥센이 코펜하겐에 있는 SAS 로열 호텔의 객실과 로비용으로 디자인했다. 이 의자는 노르웨이 디자이너 헨리 클라인Henry Klein에게 크게 신세를 졌다. 그는 성형 플라스틱 셸(곡면판)로 가구를 제작한 선구자로서, 1956년에 디자인한 의자인 모델 1007은 달걀 의자와 분명한 유사성을 보인다. 야콥센의 디자인은 여러 단계 더 진보한 것인데, 특히 클라인의 몰딩 공정으로 가능하게 된 조각적 가능성을 충분히 활용했다는 점에서 그렇다. 달걀 의자는 시트, 등판, 팔걸이를 하나의 통일된 미학으로 표현하고 가죽 또는 직물로 겉천을 씌웠다. 겉천을 틀에 씌우는 데는 숙련된 수작업 재단 기술이 필요하므로, 한 주에 단 6–7개 의자가 생산되며, 이러한 생산 속도는 오늘날에도 유지된다. 처음 등장한 이래 영화와 광고에서 소품과 상징으로 쓰이며 독립적인 생명을 발전시켰고 여전히 미래를 위한 의자처럼 보인다.

행잉 의자(에그)
HANGING CHAIR (EGG) (1957년)

난나 디첼(1923–2005년)
요르헨 디첼(1931–1961년)
R. 벵글러(R. Wengler)
1957년
보나치나 피어란토니오
(Bonacina Pierantonio)
1957년–현재

난나 디첼Nanna Ditzel에게 의자 디자인은 실용적인 면과 시적인 면 모두에서 새로운 가능성이었다. 첫 남편 요르헨 디첼Jørgen Ditzel을 학교에서 만난 후 함께 작업을 시작해 작은 공간을 위한 다용도 가구를 제작했다. 고리버들로 실험한 경험은 행잉 의자(때로는 달걀 의자로 알려짐)로 이어졌는데, 이 의자는 천장에 걸 수 있었다. 디첼은 이 발상을 여러 해 동안 붙잡은 채 가구 디자인에 '가벼움, 떠 있는 듯한 느낌'을 창조하려고 시도했으며, 1957년의 행잉 의자는 그 이상을 가장 가깝게 실현한 것이었다. 여기서 중요한 것은 그녀가 당시 지배적이던 다소 엄숙한 발상과 이 의자와의 간극을 인식하고, 동시대의 덴마크 주류 가구 디자인에서 얼마나 멀리 떨어져 있는지 파악했다는 점이다. 행잉 의자를 통해 디첼은 세상보다 몇 년 앞서 자유롭고 편안한 정신에 다가갔을 뿐 아니라, 덴마크 가구 디자인이 그녀가 낡고 독단적인 기능주의로 여겼던 것에서부터 멀어지도록 했다. 디첼은 현재 '덴마크 가구 디자인의 퍼스트레이디'로 불리는데, 이는 직물, 보석, 가구 디자인에 대한 오랜 공헌이 인정받았단 의미다.

큐보 재떨이
CUBO ASHTRAY
(1957)

브루노 무나리
(1907–1998년)
다네제 1957년–현재

파블로 피카소Pablo Picasso는 브루노 무나리Bruno Munari를
'화가 · 작가 · 디자이너 · 그래픽 발명가 · 교육자 · 철학자며
현대의 레오나르도 다 빈치'라 일컬었다. 삶과 디자인에 대한
유쾌하고 시적이며 반체제적이고 원초적인 접근은 그가 작업한
포스터, 시, 조명, 어린이용 도서에 나타난다. 무나리의 재떨이는
믿기 어려울 만큼 단순하고 합리적인 유광 멜라민 플라스틱 상자다.
그 안에 조심스럽게 숨은 회색 양극 산화 알루미늄판은 상자
모양에 들어가게 접히고 분리된다. 이 내부 판은 무나리 특유의
창의적이고 경제적인 방식으로 재떨이에 필요한 성가신 기능적
문제를 해결한다. 뚜껑을 덮어서 '담배를 버리고, 남은 담뱃물을
안전하게 끄며, 담뱃재를 숨기고, 냄새를 차단'하는 기능을 하는
것이다. 1957년 디자인된 큐보는 다네제Danese가 처음 제작한 제품
중 하나였다. 이후 큐보는 무나리의 평생에 걸쳐 협력하게 됐다.
최초의 디자인은 지금보다 3배나 높은 크기였다. 하지만 무나리는
더 짧은 정육면체를 택했다. 첫 제품(1957–1959년)은 자연색
양극 산화 알루미늄과 긁힘 방지 처리한 검은 강철이었던 반면,
1960년부터 나온 두 번째는 불투명한 회색의 양극 산화 알루미늄
재떨이가 든 유색 멜라민 제품으로 출시했다.

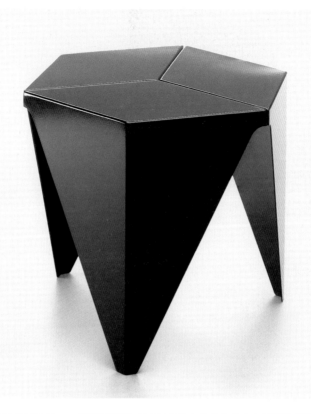

프리즈마틱 탁자
PRISMATIC TABLE
(1957년)

이사무 노구치
(1904–1988년)
비트라 디자인 뮤지엄
2001년–현재

이사무 노구치는 예술가로서의 경력을 1927년 파리에서 조각가 콩스탕탱 브랑쿠시Constantin Brancusi의 스튜디오 조수로 시작됐다. 이 일은 그에게 중요한 경험이었고, 천연 소재의 사용과 단순하고 유기적인 형태를 개발하는 일에 관심을 갖게 했다. 노구치는 건축가 버크민스터 풀러Buckminster Fuller의 작품도 받아들였다. 풀러의 아이디어는 유기적 구조와 건축 사이의 관계를 강화하는 것이었다. 프리즈마틱 탁자는 이런 영향들을 모두 함께 받아들여, 1950년대 후반부터 시작된, 접히고 구부러진 알루미늄 조각 실험의 결과로 디자인됐다. 원래는 1957년 4월과 5월 사이에 알코아Alcoa를 위한 시제품으로 디자인했고, 알루미늄의 새로운 용도를 연구하기 위한 프로그램의 하나로 계획됐다. 검은색으로 디자인했지만 상호 교환 가능한 부품들을 다양한 색상으로 갖췄다고 광고했다. 잘린 면들이 있는 이 탁자의 디자인은 노구치가 신소재, 과학, 기술을 탐구한 결과이며, 전통 일본 예술인 오리가미와 연관된다. 이 탁자는 노구치가 디자인한 마지막 가구 작품이었다. 제품의 모더니즘 양식은 단순하고 매력적이며, 2001년에 최초로 검은색과 흰색으로 생산돼 노구치 작품의 새로운 열성 애호가들을 끌어들였다.

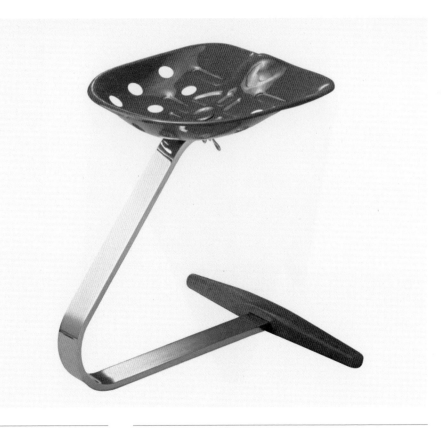

메차드로 의자
MEZZADRO CHAIR
(1957년)

아킬레 카스틸리오니
(1918–2002년)
피에르 자코모 카스틸리오니
(1913–1968년)
자노타 1970년–현재

메차드로 의자는 처음에는 분명히 이상하고 엉뚱하게 보인다. 주류인 합리적 모더니즘 디자인 문화의 아웃사이더 같으며, 더 비형식적이고 예술적인 뭔가를 선호하는 것 같기도 하다. 사실 이 제품은 전적으로 합리적인 작품이지만 그 합리성은 몇 부분으로 나뉜다. 아킬레 카스틸리오니는 먼저 가장 기본적이고 편안한 시트 형태가 무엇인가에 대한 질문을 던졌고, 그것이 트랙터 시트라는 결론을 내렸다. 그는 최적의 스프링 서스펜션을 찾아서 단일 캔틸레버 바를 제작했다. 다음으로는 무엇이 가장 기본적인 안전장치인가에 대해 생각했고, 그 답은 통나무 또는 긴 나무 막대여야 한다는 것이었다. 이들을 조립한 결과는 명백한 형태적 불연속성과 암시적인 기능적 연속성 사이에서 재미나게 애매모호한 긴장을 만들어낸다. 최초의 시제품은 1954년 제10회 밀라노 트리엔날레에서 전시됐다. 1957년에는 현재와 같은 제품이 코모의 빌라 올모Villa Olmo에서 열린 전시회에서 선보였다. 하지만 너무 전위적이어서 1970년이 돼서야 생산에 들어갔다. 역설적으로 단순하면서도 복잡한 메차드로 의자는 예언적인 지위에 올라, 20세기 후반 디자인의 지평을 재형성하는 잠재적 기폭제가 됐다.

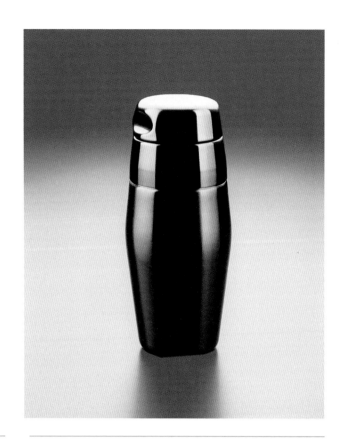

칵테일 셰이커
COCKTAIL SHAKER
(1957년)

루이기 마소니
(Luigi Massoni) (1930년–)
카를로 마체리
(Carlo Mazzeri) (1927년–)
알레시 1957년–현재

이 획기적인 제품은 1957년에 알프라(알레시 프라텔리) Alfra: Alessi
Fratelli란 이름으로 알레시에서 처음 생산했다. 알프라는 1947년부터
1967년까지 회사의 이름이었다. 칵테일 셰이커는 생산에 있어서
커다란 도전이었다. 극단적으로 깊고 좁은 형태는 진보한 냉각
기술에서의 혁신뿐 아니라, 재료에 균열이 생기는 것을 막기 위해
중간 풀림intermediate annealing 기술까지 요했기 때문이다. 이 문제를
극복하는 과정에서 알레시는 기술적인 전문성 면에서 명성을
얻고자 많은 노력을 기울였고 전통적인 생산 재료인 니켈, 황동,
은판 대신 스테인리스 스틸을 쓰게 되는 데 일조했다. 25cl과
50cl로 판매된 셰이커는 바를 위한 전체 세트의 일부였는데, 이
세트에는 얼음통, 집게, 알코올 계량기가 포함됐다. 이 제품들의 흠
없고 고도로 세련된 마감은 이 시기에 이례적인 것이었고, 알레시
제품의 영구적 특성이 됐다. 프로그래마 4Programma 4라고 알려진
이 세트는 같은 해 밀라노 트리엔날레에서 전시됐다. '일단 출시된
제품은 단종하지 않는다'는 알레시의 정책 덕분에 프로그래마 4는
45년간 계속 카탈로그에 등장했고, 이 칵테일 셰이커는 매년 2만 개
이상 판매된다.

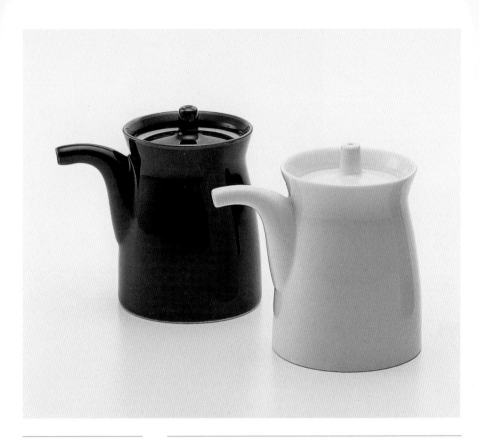

G타입 간장병
G-TYPE SOY SAUCE BOTTLE (1958년)

마사히로 모리
(1927–2005년)
하쿠산 포슬린 컴퍼니 3
1958년–현재

영향력 있는 디자인을 만드는 데 프로젝트의 규모는 무의미하다는 사실을 입증하려면 이 간장병이 상당히 중요한 주장을 제시할 수 있을 것이다. 1958년에 마사히로 모리Masahiro Mori가 하쿠산 포슬린 컴퍼니Hakusan Porcelain Company를 위해 디자인한 이 소박한 도자기 병은, 저렴한 가격과 전국적인 유통망, 한 방울도 흘리지 않는 사용 경험에 힘입어 일본 식탁 위의 아이콘이 됐다. 높이는 고작 몇 센티밖에 안 되지만 명쾌한 형태는 손잡이나 기타 세부적인 요소를 필요로 하지 않는다. 손잡이 대신 뚜껑 바로 밑에 있는 높은 허리 부분을 잡고 들어올린 후 앞으로 기울이면 직각 주둥이에서 간장이 부드럽고 빠르게 흘러나온다. 뚜껑은 용기 입구 안쪽으로 들어가서 병의 우아한 테두리를 드러내며, 도자기 유약이 빛을 반사해 작은 용기를 더욱 돋보이게 한다. 하지만 이 병의 디자인은 실용성 그 자체만으로도 충분히 가치 있다. 이 제품은 시장에 출시된 이래 빠르게 일본 디자인의 상징으로서의 위치를 구축했다. 오늘날에도 여전히 전 세계에서 엄청난 양이 판매된다.

백조 의자
SWAN CHAIR (1958년)

아르네 야콥센(1902–1971년)
프리츠 한센 1958년–현재

백조 의자는 경량 플라스틱 성형 곡면 판으로 만들고 주물 알루미늄 기초로 지지된다. 자매품인 달걀 의자와 마찬가지로 야콥센이 코펜하겐의 SAS 로열 호텔을 위해 디자인했으며 백조를 연상시키는 그 독특한 외형에 따라 이름을 붙였다. 야콥센의 가장 인기 있는 디자인들은 자신의 작품을 포함한 동시대 디자인들의 영향을 받았다. 예컨대 백조 의자의 시트와 등판의 형태는 7 시리즈Series Seven 의자들 중 하나와 더불어 야콥센의 다른 초기 합판 가구 디자인들과 관련이 있다. 팔걸이 부분 역시 이러한 초기 디자인이 반영된다. 여기엔 노르웨이 디자이너 헨리 클라인의 플라스틱 의자 시트 몰딩, 세계적으로 영향력 있는 찰스 임스의 작품, 에로 사리넨의 곡면 판과 유리섬유 시트가 포함된다. 야콥센은 백조 의자에서 이들 작품에서 나온 구상을 능숙하게 결합하며 개선하고, 세심한 관심을 기울여 혼합함으로써 한 시대를 규정지을 만큼 독특한 결과물을 창조했다.

원뿔 의자
CONE CHAIR (1958년)

베르너 판톤(1926–1998년)
플러스-린예 1958–1963년
폴리테마(Polythema)
1994–1995년
비트라 2002년–현재

베르너 판톤Verner Panton의 관심은 플라스틱과 다른 인공 신소재 실험에 있었다. 다양한 색상을 사용한 그의 혁신적이고 기하학적인 디자인은 1960년대 팝아트 시대의 대명사가 됐다. 분리할 수 있는 겉천을 씌운 원뿔형 금속 셸이 십자형 금속 받침 위에 놓인 이 디자인은, 의자의 모양이 어떠해야 한다는 고정관념으로부터 스스로를 분리하고자 하는 판톤의 명쾌한 결정을 표현한다. 이 의자는 원래 그의 부모님이 덴마크 퓐Funen섬에서 운영한 레스토랑 콤-이겐Kom-igen: Come Again에서 사용하려고 디자인했다. 판톤은 실내장식을 담당하면서 벽, 식탁보, 종업원 유니폼, 원뿔 의자의 겉천까지 모든 요소에 빨간색을 사용했다. 플러스-린예Plus-linje라는 가구 회사를 소유한 덴마크의 사업가 퍼시 폰 할링-코흐Percy von Halling-Koch는 레스토랑 개업식에서 의자를 보고 즉시 제품 생산을 제안했다. 이어 판톤은 원뿔 제품군에 높고 둥근 의자barstool (1959년), 발받침footstool (1959년) 유리섬유(1970년), 강철(1978년), 플라스틱(1978년)으로 만든 의자를 추가했다. 현재 비트라에서 생산하며, 출시 후 50년이 넘게 새로운 세대의 소비자들에게도 영감을 주는 제품군이다.

데스크
DESK (1958년)
프랑코 알비니
(1905–1977년)
가비나 1958–1968년
놀 1968년–현재

프랑코 알비니는 건축, 제품 디자인, 도시 계획, 실내장식을 포함한 다수의 분야에서 일했다. 그의 스타일은 1920년대와 1930년대에 이탈리아에서 확립되었던 신합리주의였는데, 유럽의 기능주의를 이탈리아의 전통적인 유산과 결합하는 것이었다. 엄격한 기하학적 형태와 강철관 같은 첨단 소재 사용을 포함한 건축적 스타일의 특징은, 알비니의 1958년 미니멀리즘 책상에서 그 흔적을 분명히 발견할 수 있다. 특히 그는 공간과 물리적 형태 사이의 정교한 균형에 사로잡혀 있었는데, 이 책상은 그 전형적인 예다. 가공되지 않는 소재를 사용함으로써 공예가적인 전통을 인용했으며, 동시에 최소한의 형태를 사용했다. 1.28cm 두께의 광택 판유리가 크롬 마감된 사각형 강철관 위에 놓인다. 흑단색으로 칠한 오크나 흰 래커 칠한 '떠 있는' 서랍 뒤쪽에는 잡지나 작은 책을 놓을 수 있게 열린 부분이 있다. 이 책상은 1958년부터 가비나에서 생산하기 시작했지만, 놀이 가비나를 인수한 1968년부터 놀을 통해 더 넓은 시장으로 나갈 수 있었다. 아무런 장식 없이 절제된 책상 디자인은 오늘날에도 자연스럽게 현대적인 느낌을 주며, 여전히 놀에서 생산한다.

PH 아티초크 램프
PH ARTICHOKE LAMP
(1958년)

포울 헤닝센(1894–1967년)
루이스 포울센 라이팅
1958년–현재

72개의 구릿빛 미늘 같은 갓이 폭포처럼 쏟아져 내리는 듯한 포울 헤닝센Poul Henningsen의 램프는 20세기의 가장 놀라운 조명 중 하나다. 코펜하겐의 루이스 포울센 라이팅Louis Poulsen Lighting이 생산한 이 램프는 건축가 헤닝센의 최고 걸작이며 수십 년에 걸친 작업의 정점을 보여준다. 그의 디자인 대부분에는 전구를 감싸는 포물선 형태의 연속된 고깔 갓을 동심원처럼 배치했는데, 반사면은 보통 흰색으로 칠했다. 헤닝센은 고도의 정확성으로 조명 갓의 형태를 계산해 빛이 통과하는 경로와 실내에 빛이 분산되는 결과까지 보여주는 도면들을 만들어냈다. PH 아티초크 램프에서 자신의 기본 이론을 따르면서 포물선 모양 고깔 갓을 작게 조각 낸 후 이들을 중첩시켰다. 동으로 만든 이 조각 갓들은 아래쪽 면을 흰색으로 칠해서, 발산되는 조명의 따뜻함과 풍부함을 강조하는 데 도움을 준다. PH 아티초크 램프의 조각 갓은 공간에 균일하게 반사시키는 헤닝센의 일반적인 조명 갓과 동일한 방식으로 기능하지만 램프를 매우 인상적이고 극적인 조각 작품으로 바꿔 놓았다.

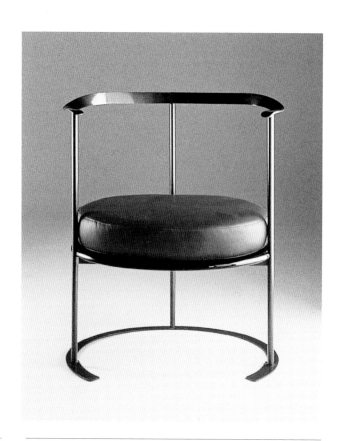

P4 카틸리나 그란데 의자
P4 CATILINA GRANDE CHAIR (1958년)

루이기 카치아 도미니오니
(1913–2016년)
아주세나 1958년–현재

루이기 카치아 도미니오니의 P4 카틸리나 그란데 의자는, 이탈리아 디자인이 처음으로 국제적인 영향력을 갖게 된 시기의 중요한 제품이다. 도미니오니가 1947년 밀라노에서 이그나치오 가르델라Ignazio Gardella, 코라도 코라디 델라쿠아Corrado Corradi Dell' Acqua와 함께 설립한 회사 아주세나Azucena는 1940년대 등장한 여러 선도적 디자인 가구 회사 중 하나였다. 카틸리나의 강철 구조는 1950년대 후반 특징적으로 나타난 재료와 형태에 대한 실험을 이끈 대표적인 자극제였다. 이 의자는 이탈리아가 유럽 모더니즘의 주류인 직선 스타일에서 벗어났음을 알려준 계기였다. 둥근 등판 틀은 금속성 회색으로 파우더 코팅한 주철이며, 이 틀이 검은 폴리에스터 래커 칠한 나무와 가죽 또는 붉은 모헤어 벨벳 쿠션으로 이뤄진 타원형 시트를 받친다. 우아한 아치형 틀은 철로 강철 막대를 구부려 곡선형 리본을 만든다는 발상에 치중한 결과로, 단지 몇 센티만 부드럽게 굽혀 편안한 물결 모양 등판과 팔걸이를 만들었다. 도미니오니는 이후 계속해서 아주세나를 위해 디자인했다. 카틸리나는 이탈리아 디자인의 원형이 됐고 이후로도 줄곧 생산된다.

푸트렐라 디시
PUTRELLA DISH
(1958년)

엔조 마리(1932년―)
다네제
1958년, 2002년―현재

가공하지 않은 철 덩어리 I-빔을 양쪽에서 위로 살짝 굽힘으로써 엔조 마리Enzo Mari는 보통 건축 자재로 사용되는 재료에서 정교하고 아름다운 제품을 만들어냈다. 언제나 현 상태status quo에 도전장을 내민 디자이너 마리는 디자인에 대한 접근 방법을 이렇게 설명한 적이 있다. "난 산업용 물체, 즉, 순수하고 사랑스런 오브제를 사용한다. 거기에 약간의 변화를 가한다. 어울리지 않을 것 같은 의외의 요소를 도입하는데 그게 디자인이다." 다네제를 위해 만든 이 제품은 이러한 접근의 가장 좋은 예가 될 수 있다. 종종 과일 그릇으로 소개되지만 미리 지정된 기능이 없다. 보통은 훨씬 더 큰 규모로 볼 수 있는 철을 재료로 사용함으로써, 마리는 그 재료의 광대한 느낌을 포착하고 식탁에 맞게 설정했다. 원래는 강철 빔의 수많은 변형 중 하나로 여겨졌지만 결국 가장 영속성 있는 디자인이라는 것을 증명했다. 게다가 푸트렐라의 형태는 곧 마리의 상징이 됐는데, 알레시를 위해 제작한 후속 제품 아란 트레이Arran Tray에도 이를 사용했다. 최고의 급진적 디자인들과 마찬가지로 일상 제품에 대한 우리의 시각을 바꿔 그것을 이전과 달리 새롭게 볼 수 있는 눈을 열었다.

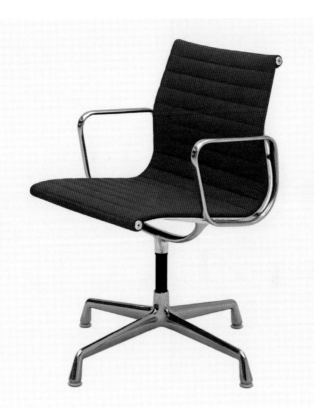

임스 알루미늄 의자

EAMES ALUMINIUM CHAIR (1958년)

찰스 임스(1907–1978년)
레이 임스(1912–1988년)
허먼 밀러 1958년–현재
비트라 1958년–현재

이 제품군은 분명 20세기에 생산된 가장 탁월한 의자 중 하나다. 임스 알루미늄 의자는 최상급 재료에 세심한 인체 공학적 접근과 형태 구성에서 비롯한 특출한 편안함이 결합됐다. 의자 하나하나는, 양옆의 주물 알루미늄 틀 2개와 활 모양 주물 알루미늄 틀에 팽팽하게 당겨진 유연하고 탄력적인 시트로 구성된다. 시트 아래의 가로대는 양옆 틀을 연결하는 동시에 십자형 다리 받침대와 연결된다. 기본 원리는 군대의 야전침대나 트램펄린과 비슷하다. 이 의자의 천재적 특성은 측면 틀의 정교함에 있다. 대칭적인 이중 T–빔(하나의 T가 다른 빔 위에 있음) 같은 모양으로 형성된 측면 틀은 형태를 제어하고, 부착된 시트막, 가로대, 팔걸이(선택 사항)를 위한 모든 기능을 제공한다. 허먼 밀러가 1958년에 오리지널 임스 알루미늄 그룹(때로는 레저 또는 인도어/아웃도어 그룹이라고도 불렀다)을 처음 생산했다. 1969년에는 50mm 두께의 패드를 기본 막에 추가한 변형 시스템을 생산하고 소프트 패드 그룹Soft Pad Group이라고 불렀다. 두 제품군은 오늘날에도 제작되며, 지금은 비트라와 허먼 밀러에서 생산한다.

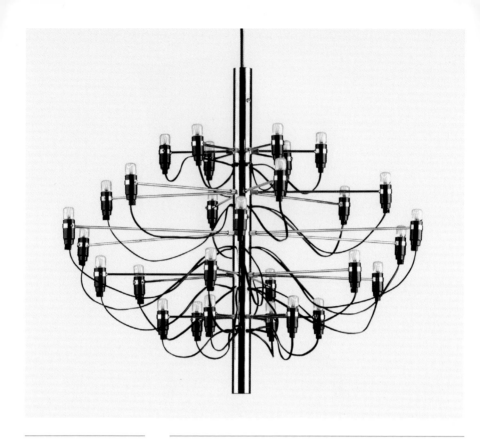

2097 샹들리에

2097 CHANDELIER
(1958년)

지노 사르파티
(1912–1984년)
아르테루체 1958–1973년
플로스 1974년–현재

아르테루체Arteluce를 위한 2097 샹들리에에서 지노 사르파티Gino Sarfatti는 전통적인 나뭇가지 모양 촛대를 택해 혁신적이고 현대적인 미학을 가미했다. 새로운 디자인 해법이란 면뿐만 아니라 기술적인 창의성 면에서도 그렇게 한 것이다. 사르파티는 전후 이탈리아 조명 디자인에서 가장 중요한 인물 중 하나로 아르테루체에서 400개 이상의 램프 디자인을 책임졌다. 아르테루체는 그가 1939년 설립했고 1974년에 플로스에 매각했다. 2097 샹들리에가 아르테루체 제품 목록에서 중요한 이유는 현대적인 어법 안에서 샹들리에를 재발명했기 때문이다. 팬던트형 램프는 개선되고 더 합리적으로 발전했는데, 철제 중앙 구조와 황동 횡축으로만 구성해 단순하게 매달린 고정 구조를 만들었다. 연결 전선과 전구를 겉으로 드러내서 가공과 장식을 배제한 소재 본연의 모습을 보였고, 이를 통해 디자인의 균형과 통합을 이끌었다. 이 제품은 현재 플로스가 출시하는 일련의 재발매 제품의 일부다. 2097은 여러 면에서 조명 디자인의 한 시대가 저물고 이제 새로운 시대가 열렸음을 나타낸다. 플라스틱 같은 새로운 소재의 가능성과 초현대적인 우주 시대 형태에 대한 집착으로 특징지을 수 있다.

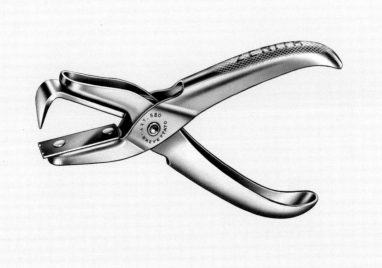

제니스 580 제침기
ZENITH 580 STAPLE REMOVER (1958년)

조르지오 발마(1924년–)
발마 카포두리 & Co
1958년–현재

모방이야말로 상대의 우수함을 진정으로 인정하는 행위라 한다면,
제니스 580 제침기는 의심할 바 없이 지난 50년간 가장 뛰어난
탁상용품 디자인 중 하나일 것이다. 모방품이 차고 넘치기 때문이다.
1958년에 이탈리아 보게라Voghera에서 조르지오 발마Giorgio Balma가
디자인한 이 제품의 턱 모양 그립을 보면, 물리적 품질에 대한
자신감으로 '침이 크든 작든 다 제거할 수 있다'고 한 생산자의
주장에 대해 의심하지 않게 된다. 니켈 코팅한 철로 만든 이 제품은
튼튼한 펜치로 오인할 정도다. 인체 공학적으로 편리하게 디자인한
손잡이는 제어하기 쉽게 스프링이 장착됐다. 생산자 발마 카포두리
& CoBalma, Capoduri & Co는 1924년에 설립됐고, 첫 독립 브랜드인
제니스 제품군을 출시했다. 트레이와 서신을 복제하기 위한 관련
액세서리들로 구성됐으며 같은 해 밀라노 무역박람회에 출시했다.
이 회사는 사무기기로 알려지기 시작했지만, 제품의 단순함, 내구성,
시간을 초월하는 디자인으로 훨씬 많은 찬사를 받았다. 조립 전에
개별 부품을 별도로 시험한 후에야 유명한 제니스의 평생 보증을
붙인다. 이런 특징은 제니스 580 제침기의 고품질 제작 기술과
스타일을 간결하게 말해 준다.

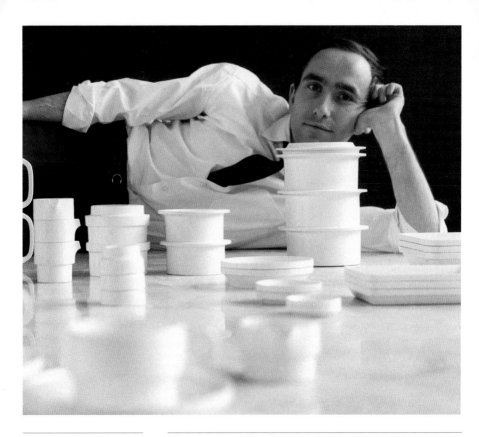

TC 100 테이블웨어
TC 100 TABLEWARE
(1959년)

한스 '닉' 뢰리히트(1932년–)
로젠탈 1959년–현재

TC 100 테이블웨어 시리즈는 한스 '닉' 뢰리히트Hans 'Nick' Roericht가 자신의 울름 조형학교 졸업 프로젝트를 위해 디자인했다. 그는 그곳에서 스승 토마스 말도나도Tomás Maldonado에게 배웠다. 뢰리히트의 디자인은, 제품 사용과 제작 모두에서 연구를 기반으로 한 '시스템 디자인'을 공개적으로 장려한 울름 조형학교의 디자인 철학을 명쾌하게 그려냈다. 이 세트가 성공한 까닭은 현대적인 스타일을 갖췄고 사용하기 편리하다는 사실뿐만 아니라 보관에 대해서도 잘 고려했기 때문이다. 균일화된 보관 방식은 두 가지 개별 형태에 기초한다. 모든 그릇과 접시의 측면에는 동일한 각도가 사용됐고, 컵, 포트, 저그 할 것 없이 서로 맞물려 쌓을 수 있었다. 이런 디자인으로 인해 모든 종류의 제품들이 유형과 무관하게 지름이 같았다. 이가 빠지지 않는 자기로 만들어진 이 식탁용 식기들은 매우 견고하고 내구성이 좋다. 1959년 로젠탈Rosenthal이 처음 생산한 이래, TC 100은 하나의 기본형이 됐고 폭넓게 모방됐다. 합리적인 모더니즘 디자인의 이상이 이 제품에서 성공적으로 실현되어, 내구성 있고 매력적이며 매우 실용적인 식기 세트를 만들어냈다.

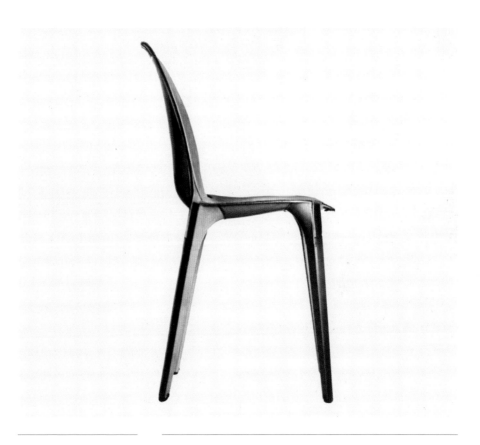

람다 의자
LAMBDA CHAIR
(1959년)

마르코 자누소
(1916–2001년)
리처드 새퍼(1932년–)
가비나/놀 1963년–현재

자동차 생산 방식은 마르코 자누소의 작품에 반복해서 영향을 끼쳤고, 특히 리처드 새퍼Richard Sapper와 함께 디자인한 그의 가비나 람다 의자에서 이를 확인할 수 있다. 이 의자에서 자동차 제작에 통상 사용하는 금속판 작업 방법이 적용됐지만, 이 기술을 사용하게 된 영감은 온전히 건축에서 온 것이었다. 자누소는 보강 콘크리트로 아치형 지붕을 만드는 건축 기술을 의자 디자인에 적용했다. 원래 금속판으로 만들려고 했던 예비 스케치는 아치형 지붕에 대한 그의 연구의 영향을 보여준다. 결국 람다 의자의 시제품은 폴리비닐로 주조돼 열경화성 신소재를 활용하는 길을 열었다. 자누소는 단일 소재로 의자를 만들고 싶었지만, 어떤 형태의 디자인을 사용해야 할지는 몰랐다. 그는 의자의 최종 형태가 식물에서 영감을 받은 것처럼 보이긴 하지만, 실제로는 '잠재의식이 활동한' 결과였다고 말했다. 자누소는 경력 내내 혁신과 편안함을 겸비한 디자인을 하고자 꾸준히 노력했다. 그의 디자인 대부분과 마찬가지로 람다 의자에 대한 연구도 길고 복잡했지만, 그 성과인 람다 의자로 미래 플라스틱 의자에 대한 청사진을 제공했다. 이 제품은 오늘날에도 널리 사용된다.

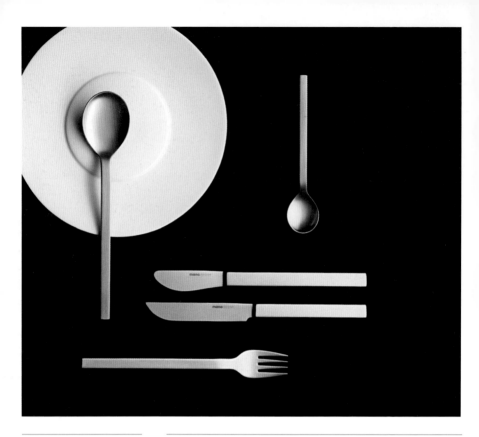

모노-A 커틀러리
**MONO-A CUTLERY
(1959년)**

페터 라케(1928년–)
모노-메탈바렌파브릭
자이벨(Mono-
Metallwarenfabrik Seibel)
1959년–현재

모노-A 커틀러리 세트가 현재의 지위를 누릴 자격이 무엇인가에 대한 가장 명쾌한 해답은, 이 제품이 독일에서 디자인되고 생산된 이래 40년 동안 큰 변경 없이 유지됐다는 사실일 것이다. 가장 먼저 디자인돼 후에 확장된 시리즈까지 나온 첫 제품인은 1950년대의 모더니즘을 완벽하게 표현했다. 표준화된 금속판을 잘라 만든 산뜻한 나이프, 포크, 스푼 세트는 꾸밈없는 소박한 모습이다. 따라서 이 커틀러리는 민주적인 디자인 이상을 열심히 좇던 전후 젊은 독일에 매력적으로 다가왔다. 티크와 흑단 손잡이를 추가해 엄격한 실용주의적 간결성을 누그러트린 새로운 모노-T와 모노-E 제품군에서조차 원본의 절제 감각이 유지됐다. 커틀러리 디자이너 페터 라케Peter Raacke는 젊은 독일 금은세공 장인이었다. 그는 정제된 순수주의에 충실함으로써 자신의 테이블웨어 작업에 고전적인 매력을 불어넣고 1960년대 초반의 변화하는 유행에 영향을 받지 않았다. 이것이 모노 시리즈가 지속적인 상업적 성공을 거둔 비결이다. 이 제품은 오늘날에도 1959년에 처음 등장했을 때와 마찬가지로 낙관적이고 현대적인 느낌을 주며 독일에서 가장 많이 팔린 커틀러리 디자인의 지위를 유지한다.

판톤 의자
PANTON CHAIR
(1959-1960년)

베르너 판톤(1926–1998년)
허먼 밀러/비트라 CH/D
1967–1979년
호른/WK – 베어반트
(Horn/WK – Verband)
1983–1989년
비트라 1990년–현재

판톤 의자는 놀라울 정도로 단순하다. 유기적이며 역동적인 형태는 플라스틱의 무한한 적응성을 최대한 활용했다. 의자의 등판은 시트로 흐르렀고, 시트는 아래가 잘린 받침대로 흐르듯이 연결된다. 전체가 연결된 형태로 인해서 쌓을 수 있는 캔틸레버 의자가 탄생했는데, 복잡하지만 자율적인 통일성을 갖고 있어 매우 독특하다. 연속 생산 시스템과 대량 생산을 위해, 결합부 없이 연속되는 소재로 만든 최초의 의자였다. 판톤은 시제품을 1960년대 초반에 처음 선보였다. 1963년이 돼서야 선견지명 있는 생산자를 찾아냈는데, 스위스의 비트라와 미국의 허먼 밀러였다. 1967년 마침내 최초의 시판용 의자를 출시했는데, 유리섬유로 보강된 냉간 압연 폴리에스테르를 사용한 100–150개의 한정판 제품이었다. 이 의자는 데뷔 이래 구조적 약점을 해결하고 제조 공정을 개선하기 위해 몇 차례의 생산 중단과 변화를 겪었다. 1990년 이래 비트라는 사출성형 폴리프로필렌으로 제작한다. 원본 판톤 의자의 일곱 가지 밝은 색상과 자유로운 유체 모양은 그 시대의 팝아트 문화를 포착하고 전형적으로 보여줬다. 이 의자는 미디어에 자주 노출되면서 금세 '무엇이든 가능하다'는 1960년대의 기술적·사회적 정신을 표현하는 역할을 하게 됐다.

분메이 긴초 칼
BUNMEI GINCHO KNIFE (1960년)
작자 미상
요시킨 1960년–현재

전통과 현대 기술을 융합한 이 아름다운 칼은 일본 음식을 요리하기 위해 개발됐으며, 사무라이의 검에서 영향을 받았다. 분메이 긴초(문명화된 은제품) 칼은 1960년에 요시다 긴조쿠 컴퍼니Yoshida Kinzoku Company에서 처음 생산했다. 이 회사는 후에 요시킨Yoshikin으로 회사 이름을 줄였다. 요시킨은 의료용 메스에서 영감을 얻어 몰리브데이 함유된 고급 스테인리스 스틸을 사용했는데, 덕분에 부식에 매우 강하고 관리하기가 편하다. 분메이 긴초 칼은 스테인리스 스틸로 만든 최초의 전문가용 일본 식칼이었다. 이 칼은 1961년에 일본 케이터링·위생 협회의 메달을 수상했고, 나중에는 일본 왕실에서도 구입했다. 다음 해, 전 세계에 출시됐고 그 명성은 오늘날까지 이어진다. 공장은 금속 가공으로 유명한 쓰바메시에 위치한다. 나무 손잡이와 플라스틱 날 연결부를 갖춘 분메이 긴초 칼은 특별한 관리가 필요하다. 그럼에도 기능과 우아함을 동시에 갖춰 아름다운 일본 요리를 준비하는 데 필요한 완벽한 식칼이 됐다.

산루카 의자
SANLUCA CHAIR
(1960년)

아킬레 카스틸리오니
(1918–2002년)
피에르 자코모 카스틸리오니
(1913–1968년)
가비나/놀 1960–1969년
베르니니 1990년–현재
폴트로나 프라우
2004년–현재

산루카 의자는 처음 보면 구식 의자 같다. 정면에서 보면
17세기 이탈리아 바로크 의자와 비슷하지만, 실제로는 움베르토
보치오니Umberto Boccioni의 미래주의 조각에서 영향을 받았다.
속이 빈 패널로 형태를 만들어 의자에 널찍하고 공기역학적인
모습을 부여했다. 이러한 재치 있는 역설은 카스틸리오니 디자인
전체의 특성이다. 산루카 의자의 개념은 혁명적이었다. 먼저
틀을 만들고 그 위에 겉천을 씌우는 방법 대신, 아킬레와 피에르
자코모 카스틸리오니는 패널로 먼저 모양을 내고 겉천을 입힌 후
기계로 찍어낸 금속 틀에 그것을 고정시켰다. 이러한 산업 기술은
자동차 시트 제작에서 일반적인 것이었고, 카스틸리오니 형제는
자신들의 의자도 이처럼 대량 생산되기를 바랐다. 하지만 복잡한
제작법 때문에 불행히도 그렇게 되지는 않았다. 의자는 시트, 등판,
측면부의 세 부분으로 구성되는데, 성형 금속에 폴리우레탄 폼을
덧댄 후 가죽이나 천을 씌웠으며 다리는 자단목으로 만들었다.
1960년에 가비나가, 1960–1969년까지 놀이 생산한 원조 의자는
가죽 또는 면직물 덮개로 출시됐다. 1990년에 베르니니Bernini는
아킬레 카스틸리오니의 감독 아래 약간의 기술적인 수정을 가해
천연 가죽, 붉은색 또는 검은색 가죽으로 재출시했다.

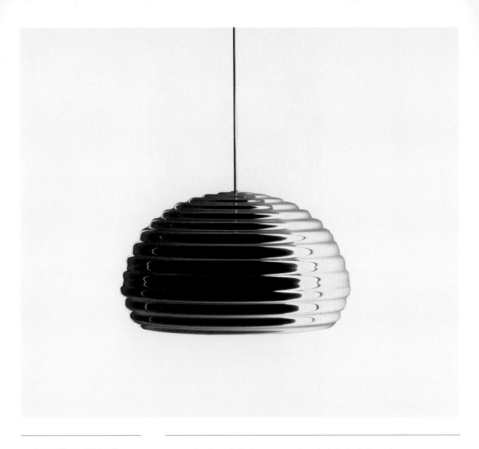

스플뤼겐 브레우 램프
SPLÜGEN BRÄU
LAMP (1960년)

아킬레 카스틸리오니
(1918–2002년)
피에르 자코모 카스틸리오니
(1913–1968년)
플로스 1961년–현재

1960년, 알도 바세티Aldo Bassetti는 아킬레와 피에르 자코모 카스틸리오니 형제에게 스플뤼겐 브레우 맥주집 겸 레스토랑의 실내장식을 맡겼다. 매장은 루이기 카치아 도미니오니가 디자인한 밀라노에 있는 건물에 있었다. 카스틸리오니 형제는 각 식탁 위에 우아하게 걸린 이 펜던트 램프를 포함하여 몇 가지 기물을 디자인했다. 램프의 갓은 알루미늄 반사판이 있는 두꺼운 물결 모양 유광 알루미늄으로 만들었다. 집중된 조명을 발산하는 은색 돔 전구에서 나오는 열을 분산시키는 데 이 골지 패턴의 갓이 간접적이지만 도움이 된다. 여기에 반짝이는 램프갓 표면이 빛을 반사해 머리 위에 매달린 조명의 존재감을 더하고 이목을 끄는 데 일조한다. 1961년에 이탈리아의 선도적 조명업체 플로스가 이 제품을 생산하기 시작했고, 오늘날까지도 상업적인 성공을 거두고 있다. 이에 더해 카스틸리오니가 스플뤼겐 브레우를 위해 디자인한 재떨이, 우산 꽂이, 등받이가 높은 바 스툴, 맥주잔, 병따개도 오랜 기간 동안 생산됐다. 카스틸리오니 형제의 기능적인 순수주의 접근은 언제나 유희적 요소가 더해져 더욱 고양됐고, 전 세계의 디자이너들에게 계속해서 영감을 준다.

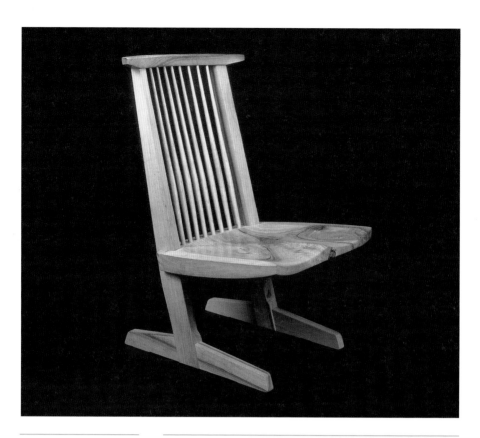

코노이드 의자
CONOID CHAIR
(1960년)

조지 나카시마
(1905–1990년)
나카시마 스튜디오
(Nakashima Studios)
1960년–현재

대부분의 가구 디자이너들이 구부린 합판과 금속을 재료로 선택하던 시대에, 조지 나카시마George Nakashima는 완전히 벌거벗은 상태의 나무에 대해 부끄러움 없는 찬사를 보냈다. 코노이드 의자는 자신의 다른 디자인들보다는 훨씬 정제됐지만, 나무가 가진 풍부한 질감은 여전히 매우 뚜렷하게 나타난다. 소목小木 작업에 정통했던 나카시마는 인상 깊게 단단한 캔틸레버 구조의 의자를 제작했는데, 이 의자는 비평가들의 주장과는 달리 그렇게 불안정하지 않다. 코노이드 의자는 펜실베이니아 뉴 호프에 있는 나카시마의 집에서 구상했다. 그가 코노이드 스튜디오 건물을 완공하기 3년 전이었다. 건물의 콘크리트 셸 지붕은 탁자, 벤치, 책상을 포함한 코노이드 컬렉션에 영감을 준 것으로 알려졌다. 나카시마는 부모님이 모두 사무라이 가문의 후손인 일본계 미국인이었으므로, 미국의 셰이커 교도 양식도 그의 가구 디자인에 큰 영향을 미쳤다. 대부분의 미국 가구 디자이너들이 기술적 한계를 실험하는 데 사로잡혔던 반면, 나카시마는 수공예에 기초한 접근을 선호했다. 그럼에도 불구하고 그의 스타일은 완벽하게 현대적이며, 핵심적인 그의 신념은 기능성에 있었다. 오늘날에도 꾸준한 수요가 있는 제품이다.

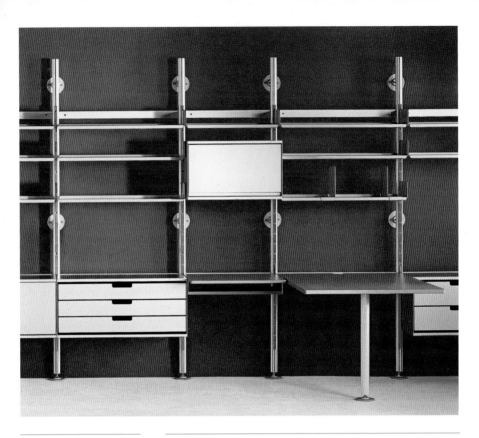

606 유니버설 선반 시스템

606 UNIVERSAL SHELVING SYSTEM (1960년)

디터 람스(1932년-)
비초에 1960년-현재

606 유니버설 선반 시스템의 환원주의적 윤곽은 장식을 최소화한 기하학적 단순성에 기초한다. 이 선반이 발휘하는 힘은 강한 실용적 특성과 짝을 이룬 스타일에 있다. 배열과 보관 시스템 면에서 완전히 탄력적이다. 3mm 두께의 양극 산화 알루미늄판으로 구성되며, 이 판은 7mm 두께의 알루미늄 핀이 있는 압출식 벽 장착형 알루미늄 봉에 걸린다. 이 시스템은 편리하게 분해할 수 있고, 서랍 세트, 캐비닛, 거는 레일, 선반을 포함하는 제품군에서 필요한 것을 골라 쉽게 추가할 수 있다. 1955-1995년까지 브라운Braun사에서 근무한 디터 람스Dieter Rams가 에르빈 브라운Erwin Braun에게 제시한 선반 아이디어는, 회사에 제품을 진열할 전시실을 디자인하기 위한 것이었다. 선반은 처음에는 비초에＋자프Vitsœ＋Zapf에서, 나중에는 비초에에서 생산했다. 최초의 606 제품은 브라운사 제품인 SK4와 같은 색상 조합을 사용해, 옅은 황백색인 문과 서랍에 너도밤나무색 래커 칠을 했다. 이러한 절제된 접근법은 '선반 시스템은 훌륭한 영국 집사와 같아야 한다. 필요할 때 옆에 있어야 하고, 필요하지 않을 때는 뒤에 물러나 있어야 한다'는 람스의 생각을 반영한 것이었다.

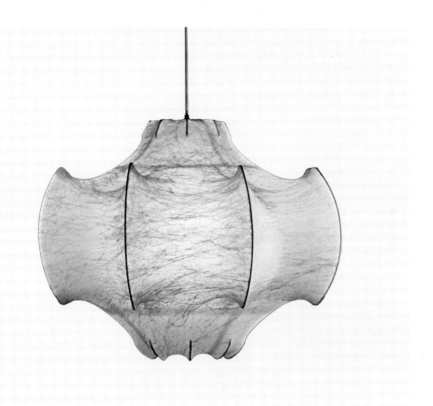

비스콘티 코쿤 램프
VISCONTEA COCOON LAMP (1960년)

아킬레 카스틸리오니
(1918–2002년)
피에르 자코모 카스틸리오니
(1913–1968년)
아이젠카일/플로스
1960–1995년,
2005년–현재

금속 틀 램프 구조에 대한 조지 넬슨의 실험은, 1960년대 플로스에서 장식적인 일련의 램프 제품을 만들려던 아킬레 카스틸리오니에게 영감을 줬다. 비스콘티 코쿤 램프는 이 제품군 중 하나다. 플로스에서 카스틸리오니의 초기 디자인을 생산했지만, 코쿤을 사용해 회사의 명성을 높인 것은 이 제품이었다. 코쿤은 플라스틱 폴리머인데, 실처럼 만든 유리섬유로 미국에서 생산했다. 이탈리아 무역가 아르투로 아이젠카일Arturo Eisenkeil은 이 소재를 적용할 새로운 응용 제품을 연구했고, 디노 가비나Dino Gavina, 체사레 카시나Cesare Cassina와 함께 조명 회사 플로스를 창립했다. 회사는 원래 이탈리아 메라노에 설립됐고, 첫 생산한 코쿤 조명이 카스틸리오니 형제가 디자인한 비스콘티, 타락사쿰Taraxacum, 가토Gatto였다. 폴리머는 거미줄처럼 가는 실로 분사돼 영구적이지만 탄력적인 막을 만들어내는데, 이 막은 방수 기능과 함께 부식, 먼지, 기름, 가스, 심지어 시트르산, 알코올, 표백제에도 저항성이 있다. 어떤 유형의 표면이나 소재에도 쓸 수 있는 코쿤은 원래 형태로 복원도 됐다. 개별 라이선스가 만료돼 플로스가 생산을 중단했지만, 2005년 재생산을 시작했다.

황소 의자
OX CHAIR (1960년)

한스 베그너(1914-2007년)
AP-스톨렌 1960-1975년경
에릭 외르겐센 1985년-현재

이 의자는 큰 파이프 모양 '뿔'과 거대한 덩어리와 같은 형태 때문에 옥스 체어라는 영어 이름이 붙었다. 덴마크식 이름은 팔레스톨렌Pållestolen인데, 긴 덧베개 또는 베개 의자란 의미다. 두 이름 모두 베그너가 가장 좋아하는 디자인 중 하나였던 이 거대한 안락의자의 편안하고 존재감 있는 덩어리에 대한 구상을 전달한다. 이 디자인은 전례가 없는 것이라는 주장이 있지만, 그 형태는 영국의 윙 암체어와 관련된다. 윙 암체어는 '세월의 흐름을 타지 않는 유형'의 가구로, 카레 클린트의 추종자들에 의해 숱하게 연구되고 응용됐다. 황소 의자는 이 전통적인 형태를 크롬강과 가죽으로 개선한 제품처럼 보인다. 이 의자는 벽에서 멀리 떨어진 방 가운데에 놓고, 조각적인 전체 형태를 보게 하려는 의도로 만들었다. 또한, 베그너는 앉는 자세를 다양하게 선택할 수 있어야 한다는 점을 특히 고심했다. 얼마든지 구부정하게 비대칭으로 앉거나 의자 팔걸이 위로 다리를 얹어 흔들어도 좋았다. 황소 의자는 엄청난 양감으로 방을 압도한다. 같은 시리즈 제품으로 뿔 모양의 돌기가 없는, 한결 날렵한 의자도 나왔다. 1960년부터 1975년경까지는 AP-스톨렌AP-Stolen에서 생산된 황소 의자는 1985년부터는 에릭 외르겐센Erik Jørgensen에서 제작한다.

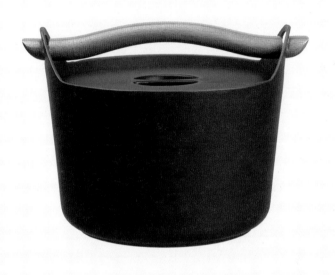

사르파네바 주철 냄비
SARPANEVA CAST IRON POT (1960년)

티모 사르파네바
(1926–2006년)
로젠류 & Co. 1960–1977년
이탈라 2003년–현재

내부를 흰 에나멜로 코팅한 검은 사르파네바 주철 냄비는
현대적이면서도 친숙한데, 냄비 형태는 부분적으로 단순한 유형의
핀란드 시골 민속 전통에서 유래한다. 이러한 역사적 뿌리는
분리할 수 있는 나무 손잡이에서 강조되는데, 이 손잡이는 팬을
스토브에서 편리하게 들어 올려 식탁으로 쉽게 옮기게 해준다. 티모
사르파네바Timo Sarpaneva는 기계보다 인간을 우위에 놓아야 한다는
스칸디나비아 모더니즘의 철학에 충실했으며, 훌륭한 디자인은
합리적인 가격에 판매해야 한다고 믿었다. 전통적인 주물 기법을
사용해 만든 이 냄비로 사르파네바는 더욱 편안하고 현대적으로
식사할 수 있기를 기대했고, 오븐에서 식탁으로 이어지는 식기의
길을 열었다. 그는 '전통에 친숙해지지 않으면 전통을 혁신할 수
없다'고 믿었다. 따라서 자국의 장인 전통이 보유한 뛰어난 품질을
드러내는 방법을 선호했다. 또한 촉각에서 얻을 수 있는 즐거움과
자연스러운 형태가 디자인에서 매우 중요한 요소라고 생각했다.
사르파네바 주철 냄비는 원래 로젠류Rosenlew & Co.에서 생산했다.
이 제품은 너무나 사랑받아서 핀란드 우표에 등장할 정도였고,
2003년에 이탈라에서 재생산하게 됐다.

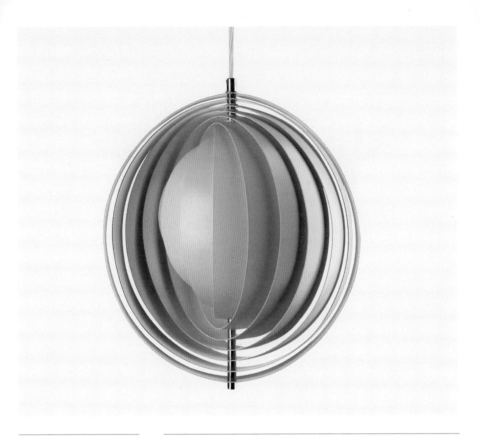

달 램프
MOON LAMP (1960년)
베르너 판톤(1926–1998년)
루이스 폴센
1960–1970년경
비트라 디자인 뮤지엄
2003년–현재

덴마크 디자이너 베르너 판톤의 초기 조명인 달 램프는 정교하고
추상적인 펜던트 형태다. 점점 크기가 작아지는 10개의 금속
고리를 베어링에 고정해서 각 고리가 회전하며 빛의 상태를
조절할 수 있게 했다. 초창기 제품은 흰 래커 칠한 알루미늄으로,
후기에는 플라스틱으로 제작했다. 운송을 위해서는 납작하게
포장할 수 있다. 베르너 판톤은 전후 시대의 가장 혁신적인 가구와
조명기구를 디자인했는데, 아크릴, 발포 고무foam, 플라스틱,
유리섬유 보강 폴리에스테르 같은 신소재의 특성을 연구했다.
그의 작품은 1950년대 후반과 1960년대의 옵아트 · 팝아트
운동과 밀접한 관련이 있다. 그는 건축가로 교육받았고, 영향력
있는 조명 디자이너 포울 헤닝센에게 배웠는데, 헤닝센은 그에게
급진적이고도 상업적인 실천으로서의 제품 디자인을 소개했다.
헤닝센의 램프 PH 시리즈(1924년부터 루이스 폴센Louis Poulsen이
생산)는 비슷하게 여러 개의 조명갓이 겹쳐지는 시스템을 사용한다.
달 램프는 2000년 비트라 디자인 뮤지엄에 의해 디자이너의
회고전에 포함됐고, 2003년부터 생산이 재개됐다.

믹싱 볼
MIXING BOWLS
(1960년)

소리 야나기(1915–2011년)
우에한-쇼지 1960–1978년
나스 트레이딩 컴퍼니
1978–1994년
사토-쇼지 1994년–현재

소리 야나기는 5개의 믹싱 볼로 구성된 이 세트를 디자인할
때, '손으로 쓸 물건을 만들 때는 손으로 만들어야 한다'고
이야기하면서 도면을 그리는 것이 아닌 모형을 만드는 데서부터
작업을 시작했다. 수많은 실험 끝에 각 볼의 크기와 모양이
결정됐다. 드레싱이나 소스를 만드는 데 사용하는 가장 작은 볼의
지름은 13cm이며, 지름이 27cm인 가장 큰 볼은 채소를 씻을 때나
와인 쿨러로 사용할 때 유용하다. 모든 볼의 바닥은 평평하며 매우
두껍기 때문에 전통적인 제품보다 무겁다. 스테인리스 스틸로
만든 표면은 무광 처리했다. 용기의 끝이 바깥쪽으로 세심하게
말려 있어 수세미나 찌꺼기가 끼지 않게 했다. 이 볼들은 원래
우에한-쇼지Uehan-Shoji사를 위해 디자인한 것이었으나, 1978년부터
제품을 생산했던 나스 트레이딩 컴퍼니NAS Trading Company를 거쳐,
1994년부터는 사토-쇼지Sato-Shoji에서 만들어진다. 1999년에
야나기는 타공 스테인리스 강판을 사용해 각 볼에 맞는 체를
디자인했다. 그가 최근 젊은 세대에 의해 재조명되면서, 이 볼과
체는 일본에서 가장 잘 팔리는 주방용품 중 하나가 됐고, 기능성과
아름다움의 진가를 인정받았다.

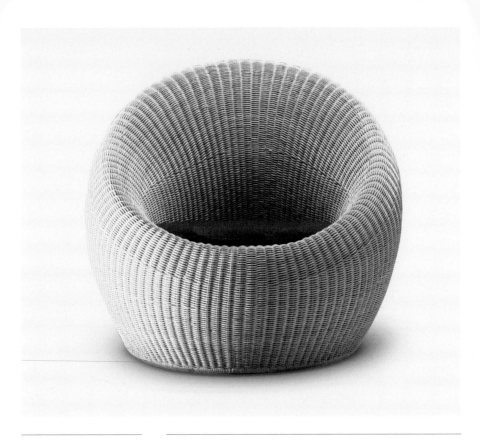

라탄 의자
RATTAN CHAIR
(1961년)

이사무 켄모치(1912–1971년)
야마카와 라탄 1961년–현재

이사무 켄모치Isamu Kenmochi의 이 라운지 의자는 복잡하게 얽힌 격자무늬 등나무 줄기와 원형의 고치 형태 때문에 둥지 같은 모양을 갖게 됐다. 덕분에 라탄 의자, 라운지 의자, 또는 38 의자38 Chair 등의 다양한 이름으로 다양하게 불린다. 켄모치가 야마카와 라탄Yamakawa Rattan 컴퍼니의 제품군을 개선하려는 목적으로 도쿄의 뉴 저팬 호텔 바를 위해 디자인한 것이다. 라탄은 전통적인 제작 방법과 비전통적인 모양이 대조를 이룬다. 등나무 가구의 제작 과정은 놀라울 정도로 단순한데, 좋은 등나무(단단한 덩굴목의 일종)를 수확하는 것에서부터 시작된다. 먼저 등나무가 휠 때까지 증기로 찐다. 그 다음, 지그jig에 끼워 모양을 만든 다음 식힌다. 켄모치는 전통적인 제작 기술의 충실한 지지자였지만, 최첨단 제작 기술(특히 항공기 제작 기술)의 열정적인 연구자이기도 했다. 라탄 의자의 소용돌이치는 듯한 우아한 외관은 전통으로부터 진정 탈피한 것이었으며, 약간의 변형이 있긴 했지만 오늘날에도 같은 회사에서 생산할 정도로 영속적인 디자인이 됐다. 라탄 의자가 큰 성공을 거두면서 켄모치는 제품군에 소파와 스툴을 추가했다.

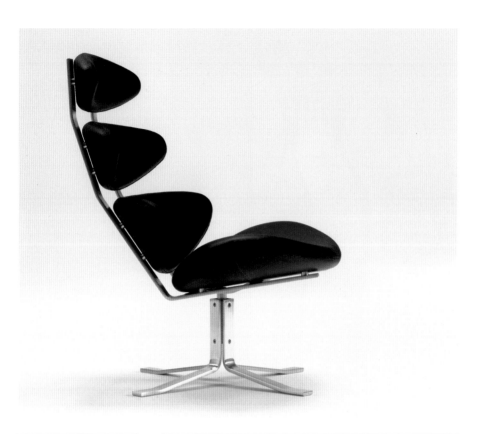

EJ 코로나 의자
EJ CORONA CHAIR
(1961년)

포울 볼터(1923–2001년)
에릭 외르겐센 1961년–현재

1961년 덴마크 건축가 포울 볼터Poul Volther가 디자인한 EJ 코로나 의자는 1960년대 초반 스칸디나비아 가구 산업 내에 존재하던 긴장을 시각적으로, 또한 구조적으로 상징한다. 이 의자는 디자인의 극적인 10년, 첨단의 시기에 놓였음에도 이전 시대의 이데올로기와 제작 방법의 원칙을 차용했다. 의자 구조는 4개의 타원형으로 규정되는데, 구부러지고 점진적으로 커지는 타원들은 마치 공간을 떠다니는 듯 보인다. 네오플렌 겉천을 씌운 합판 모양은 처음에는 가죽으로, 나중에는 플라스틱으로 제작했다. 이 형태는 크롬 도금 강철 틀과 중심축이 있는 받침대로 지지된다. 원본의 틀은 단단한 오크로 제작했고, 덴마크 가구 회사 에릭 외르겐센에서 극히 적은 수량만 생산했다. 1962년에는 대규모 생산을 위해 오크를 합판으로 대체했다. 1960년대 스칸디나비아 디자이너들도 팝아트와 디자인의 영향을 받았지만, EJ 코로나 의자에서 실현된 것과 같이 재료의 충실한 사용을 통해 우수한 품질의 제품을 생산하는 것은 지속적으로 스칸디나비아 디자이너들의 이상이 됐다. 아주 편안한 이 의자는 여전히 에릭 외르겐센의 가장 인기 있는 제품 중 하나다.

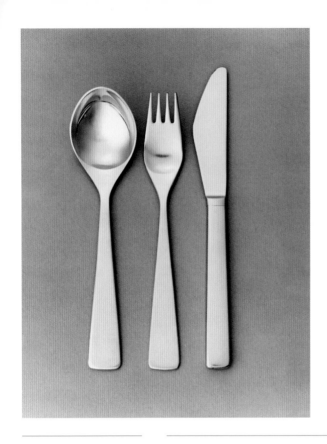

마야 커틀러리
MAYA CUTLERY
(1961년)

티아스 에크호프
(1926–2016년)
노르스크 슈탈프레스/
노르슈탈 1961년–현재

티아스 에크호프Tias Eckhoff는 1950년대 노르웨이 디자인이 이웃 국가의 그늘에서 벗어나는 데 일조한 인물이다. 도자기, 유리 제품, 식기를 포함한 그의 디자인은 품질이 우수했고 그중 다수는 수십 년 동안 계속 생산된다. 단순성은 그의 작품의 핵심인데 어린 시절 농장에서 아주 간단한 방법으로 큰 문제를 해결하는 모습을 봤고 그런 경험이 그의 작업에 영감으로 작용한다고 했다. 에크호프는 합리적이고 과학적인 접근법을 강한 예술가적 감수성과 조화시켰으므로, 그의 디자인은 아름다움과 실용성을 겸비했다. 마야 커틀러리는 노르스크 슈탈프레스Norsk Staalpress (현재는 노르슈탈Norstaal)와 작업한 첫 번째 제품이며, 이후 다수의 식기류 세트를 출시했다. 마야 커틀러리는 무광 처리한 스테인리스 스틸과 압연 스테인리스 강판으로 만든다. 조형적인 면에서 볼 때 짧은 손잡이에 비해 상대적으로 넉넉한 크기의 스푼과 나이프 날은 분명 스칸디나비아 스타일이다. 생산은 35단계인데 초고난도의 연삭과 연마가 수작업으로 이뤄진다. 노르슈탈에서 가장 잘 팔린 20개짜리 세트는 2000년에 일부 수정됐는데, 조금 더 긴 스프용 스푼, 디너 나이프와 포크를 추가했고 에크호프가 크기를 약간 손봤다.

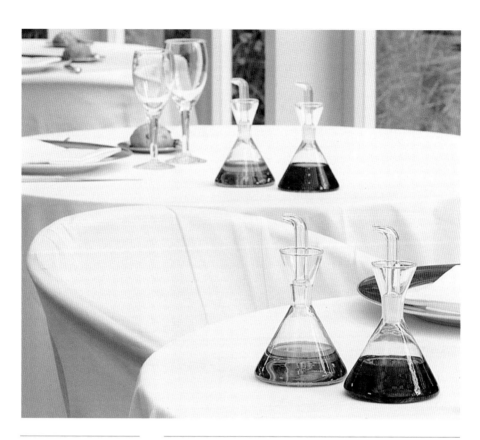

마르퀴나 1961 크루잇
MARQUINA 1961 CRUETS (1961년)

라파엘 마르퀴나
(1921–2013년)
1961–1971년
모블스 114(Mobles 114)
1971년–현재

바르셀로나 북쪽의 코스타 브라바를 여행하는 관광객들은 라파엘 마르퀴나Rafael Marquina의 멋진 오일·식초 용기가 카탈루냐 지방에서 40년 넘도록 찬사를 받고 있다는 걸 알게 된다. 이 유리 용기는 모더니즘 디자인의 진정한 보석이다. 마르퀴나 1961 크루잇 세트의 우아한 단순함 아래에는 정교한 디자인이 숨어 있다. 바닥이 평평한 삼각 플라스크 모양의 유리 안에 분리형 주둥이를 마치 마개처럼 끼웠다. 용기는 유리 바닥 표면의 마찰에 의해서 움직이거나 넘어지지 않는다. 마개의 옆면에는 약간의 홈을 만들어, 오일이 밖으로 흘러나올 때 공기가 조금 흘러들어갈 수 있게 하므로, 오일을 따를 때 양을 조절하기 쉽다. 이것만으로도 찬사를 받기에 충분한데, 더 훌륭한 점은 나팔 모양으로 된 용기의 목 부분이 주둥이에 맺힌 오일 방울을 담는 깔때기 역할을 해, 공기 홈을 통해 병 안으로 방울이 다시 들어가게 된다는 것이다. 이는 용기에서 따른 후 오일이 주둥이를 타고 흘러내리는 기존 용기의 고질적인 문제를 탁월하게 해결한 것이다. 마르퀴나는 일종의 디자인 만물박사로 건축에서부터 회화까지 손쉽게 넘나든다. 그의 국제적 명성은 이 제품 덕분이겠지만, 고향 카탈루냐에서는 모더니즘의 선구자로 존경받는다.

몰튼 자전거
MOULTON BICYCLE
(1962년)

알렉스 몰튼(1920년–)
알렉스 몰튼 바이시클스
1962–1975년, 1983년–현재

몰튼은 세계 최초로 서스펜션을 장착한 소형 바퀴 자전거다. 서스펜션 디자이너였던 알렉스 몰튼Alex Moulton은 알렉 이시고니스Alec Issigonis와 함께 미니Mini와 오스틴 1100Austin 1100을 포함해 몇 가지 종류의 획기적인 차량들을 작업했다. 소형 바퀴와 서스펜션의 성공적인 결합은 미니에서 효과를 봤고, 이는 몰튼 자전거에 영감을 줬다. 소형 바퀴(27인치 타이어의 대안으로서 16인치짜리)가 갖는 장점은 이 제품의 본질적인 힘이었고, 줄어든 크기 덕분에 짐 싣는 공간이 더 많아졌다. 바퀴가 작아지며 나타난 예측 가능한 단점인, 페달을 구를 때 저항이 커지고 주행이 어려운 문제는 고압 타이어와 서스펜션으로 해결했다. 이에 더해, 소형 바퀴로 인해 공기 역학적 저항이 작아진다는 건 힘을 덜 들이고도 더 빨리 달릴 수 있다는 것을 의미했다. 몰튼은 70년간 성공이 보장된 다이아몬드 프레임과 결별한 최초의 정식 자전거를 개발했다. 그의 디자인은 1967년 라레이Raleigh가 매입했지만, 1974년에 생산이 중단됐다. 그는 소형 바퀴 서스펜션 개념을 사용해 2세대 자전거 개발을 계속해 1983년 이후로 생산한다. 이 자전거들은 자신의 회사 알렉스 몰튼 바이시클스Alex Moulton Bicycles와 라이선스를 받은 전문 생산업체 파슐리Pashley에서 생산한다.

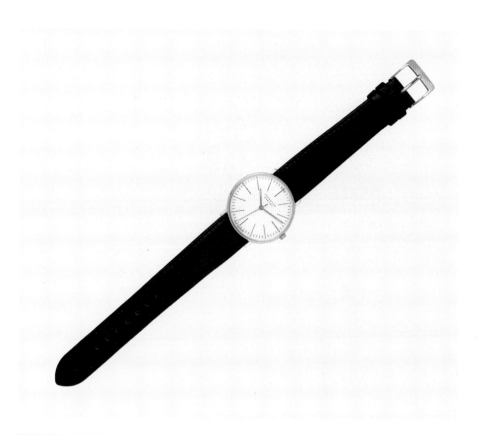

막스 빌 손목시계
MAX BILL
WRISTWATCH
(1962년)

막스 빌(1908–1994년)
융한스 1962–1964년,
1997년–현재

스위스 예술가 막스 빌은 모더니즘 운동의 진정한 르네상스맨 중 하나였고, 그의 진보적인 모더니스트 성향은 독일의 시계 제조사 융한스를 위해 디자인한 단순하고 실용적인 손목시계에 완벽하게 요약됐다. 이전까지는 시계 디자인을 시계 제조사에 속한 제작부가 담당했는데, 막스 빌 손목시계를 계기로 유명한 제품 디자이너나 건축가와 협업을 시작하게 됐다. 빌은 건축가이자 화가이며 조각가인 동시에, 무대·그래픽·산업 디자이너였다. 그의 시계 컬렉션이 가진 명료함과 정밀함은 그가 1951년에 공동 설립해 초대 교장을 지낸 울름 조형학교의 기풍이 많이 반영된 것이다. 지름 34.2mm의 흑백 페이스가 있는 이 시계 디자인은 유광 스테인리스 스틸 케이스 안의 요란하지 않은 숫자판이 특징이다. 내부에는 17개 보석을 포함한, 수동으로 감는 스위스 무브먼트 메커니즘이 담겼다. 시계의 절제된 디자인은 1956–1957년에 막스 빌이 융한스를 위해 디자인한 벽시계 제품군의 초기 미니멀리즘을 연상시킨다. 융한스와 동료 독일 제조업자 브라운은 빌과 울름 조형학교에서 자신들의 브랜드와 최첨단 디자인을 연결할 기회를 발견했다.

아르코 플로어 램프
**ARCO FLOOR LAMP
(1962년)**

아킬레 카스틸리오니
(1918-2002년)
피에르 자코모 카스틸리오니
(1913-1968년)
플로스 1962년-현재

일상용품에서 영감을 받은 아르코 플로어 램프는 표준형 가로등의 실내용 스탠드 버전으로 개발됐다. 아르코는 흰 카라라 대리석으로 된 직사각형 받침에 고정한 아치형 팔로 구성된다. 탄성 있는 소재로 만든 아치로 인해 조명이 받침에서 2m 이상 떨어진 곳에 오게 되므로, 식탁과 의자가 조명 갓 아래 편안히 놓일 수 있다. 새틴 마감한 스테인리스 스틸 아치와 자폰 래커(니트로셀룰로스가 포함된 도료)로 내부를 처리한 알루미늄 갓은 무게가 45kg이 넘지만, 대리석 받침에 뚫린 구멍 속으로 자루형 손잡이를 넣어 두 사람이 들 수 있도록 디자인됐다. 이 제품은 카스틸리오니 형제의 조명 디자인이 가장 왕성했던 시기인 1950년대 후반부터 1960년대 초반에 생산됐다. 그들은 아르코의 생산자인 플로스와 함께 실내 조명의 본질과 목적을 재정의해 기능뿐 아니라 오브제 역할도 할 수 있게 했다. 아르코 플로어 램프는 전후 가장 찬사를 받는 디자인 제품이 됐고, 다양한 미디어의 소품으로 쓰였는데 가장 유명한 것은 아마도 제임스 본드 영화 〈007 다이아몬드는 영원히〉일 것이다.

탠덤 슬링 의자
TANDEM SLING CHAIR (1962년)

찰스 임스(1907–1978년)
레이 임스(1912–1988년)
허먼 밀러 1962년–현재
비트라 1962년–현재

공공장소에 놓이는 의자는 디자인 면에서 가장 화려하지 않을지는 몰라도 가장 어렵고 도전적인 분야 중 하나다. 편안하고, 견고하고, 관리가 쉬워야 하며, 위압적이지 않으면서 매력적이어야 하기 때문이다. 탠덤 슬링 의자는 이 모든 기준을 충족한다. 매끈한 검은색 소재와 알루미늄으로 된 디자인은 워싱턴 덜레스 국제공항에서 선보인 이래, 50년 이상 세련된 모습을 유지하고 있다. 이 의자를 디자인한 찰스와 레이 임스 부부는 제2차 세계대전 이후 알루미늄 산업이 새로운 생산 출구를 찾던 때에 알루미늄으로 관심을 돌렸다. 이렇게 시작된 그들의 알루미늄 그룹Aluminium Group 시리즈는 가볍고 편안하며 부식에 강하다. 탠덤 슬링 의자도 이 시리즈에 포함된다. 임스 부부는 알루미늄 틀 의자를 개발했다. 좌석은 틀에 매달려 걸려 있는데, 내구성 있는 마감을 위해 두 겹 비닐 사이에 발포 고무 패드를 밀봉해 넣었다. 이 의자는 실용적인 부분이 많다. 먼저 넓고 푹신하며, 시트와 등받이가 연결되는 부분이 뚫려 있어 최적의 편안함을 제공한다. 버팀대의 빔 디자인은 시트 아래 짐을 둘 수 있는 충분한 공간을 남겨 준다. 또한 알루미늄 틀은 강도를 극대화하기 위해 연결부가 없으며, 시트에는 먼지가 쌓이기 쉬운 재봉선이 없다.

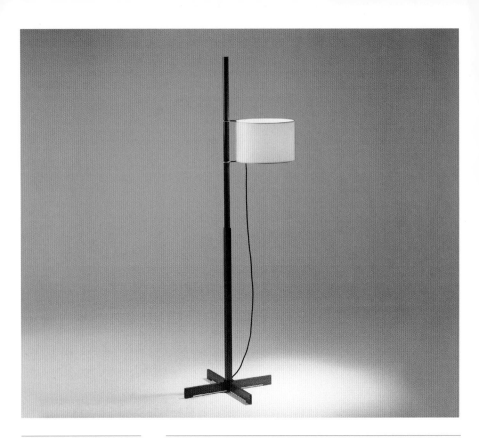

TMM 플로어 램프
TMM FLOOR LAMP
(1962년)

미구엘 밀라(1931년-)
그레스(Gres) 1962년
산타 & 콜(Santa & Cole)
1988년-현재

1950년대 스페인에서 디자인 산업은 현대적인 것이든 전통적인
것이든 거의 존재하지 않았다. 미구엘 밀라Miguel Milá는 시대를
초월하는 아름다움과 현대성을 가진 디자인을 창조했다. 다른
디자인 아이콘들과 달리 TMM 플로어 램프는 시작부터 찬사를
받았고 곧바로 하나의 아이콘이 됐다. 1956년에 밀라의 이모가
그에게 조명등을 주문했다. 그 결과 TN이란 램프가 나왔는데,
TMM 램프의 선배격이다. 트라모 모빌 마데라Tramo Móvil Madera의
약자인 TMM은 저가형 가구를 사용하는 인테리어 디자인 공모전의
일부로서 1962년에 디자인됐다. 자가 조립 방식이며 단순하게
통합된 전기선, 스위치와 더불어 모든 목재 구조가 쉽게 조정
가능한 조명등을 받쳐 준다. DIY 포장은 당시 세계 디자인계에서는
그다지 새로운 것이 아니었지만, 스페인에서는 생소한 개념이었다.
TMM의 영속성은 단정한 형태와 자연스럽고 따뜻한 재료의 사용에
있으며, 이것이 모여 평온한 느낌을 준다. 이 램프는 '산업화 시대
이전의 디자이너'로서 전통 장인의 역사와 기법을 포용하며,
현대적인 것과 감각적인 것 사이의 어떤 불화도 허용치 않는 밀라의
엄격한 고집을 반영한 상징적인 작품이다.

폴리프로필렌 스태킹 의자 (1962년)

POLYPROPYLENE STACKING CHAIR (1962년)

로빈 데이(1915–2010년)
힐 시팅 1963년–현재

로빈 데이Robin Day의 폴리프로필렌 스태킹 의자는 너무 친숙한 형태를 띤 나머지 가구 디자인의 역사에서 이 의자가 얼마나 중요한 자리를 차지하는지를 간과하게 한다. 단일 셀(곡면 판)로 된 단순한 형태와 깊게 휜 모서리, 쌓을 수 있는 받침다리 위에 부착된 고운 질감의 표면은 20세기에서 가장 민주적인 디자인으로 남아 있다. 로빈 데이는 1960년대에 폴리프로필렌을 알게 됐고, 힐 시팅Hille Seating은 이 재료의 가능성을 실현하려는 그의 탐구를 지원했다. 재료의 가격은 저렴했지만 제작 도구가 매우 고가였고, 생산에 들어가기 위한 개선 작업은 형태, 셀의 두께, 고정용 돌기 등을 미세하게 조정하는 느린 과정이었다. 폴리프로필렌 스태킹 의자의 개발은 선구자적인 것이었다. 생산 방식에 전례가 없었고, 공정은 몹시 어려웠다. 여러 색상과 다양한 다리를 선택할 수 있는 이 의자는 즉시 성공을 거뒀다. 이 디자인으로 제작사 힐 시팅은 영국에서 가장 진보적인 가구 생산자라는 지위에 올랐고, 세계 시장에서의 진정한 힘을 확고히 했다. 폴리프로필렌 스태킹 의자는 빠르게 무단 복제됐지만, 정식 라이선스를 받은 의자가 23개국에서 1,400만 개 이상 판매됐다.

슬릭 마요네즈 스푼
SLEEK MAYONNAISE SPOON (1962년)

아킬레 카스틸리오니
(1918-2002년)
피에르 자코모 카스틸리오니
(1913-1968년)
알레시 1996년-현재

슬릭 마요네즈 스푼은 1962년에 크라프트Kraft사의 판촉물로 디자인됐고, 손잡이에 이 회사의 로고가 새겨졌다. 이 스푼은 크라프트가 생산한 마요네즈, 땅콩버터, 잼 병의 내용물을 떠내는 용도로 특별히 제작됐다. 좁고 구부러진 끝부분이 특징인데, 오목한 부분 중 곡선인 한쪽 면과 달리 반대쪽은 직선이어서 용기의 측면을 따라 미끄러지듯 내려갈 수 있다. 손잡이에 엄지손가락을 얹을 수 있기 잡기도 쉽다. 유연하고 내구성이 좋으며 위생적인 플라스틱 폴리메탈크릴산 메틸PMMA을 사용해 기능을 극대화했다. 이 스푼의 디자이너로, 왕성한 창작력을 가진 카스틸리오니 형제는 이탈리아 디자인에서 중요한 역할을 했다. 신모더니즘의 이상과 밀접한 관계를 맺은 그들은, 자신의 디자인에서 형태, 생산, 사용자를 강하게 인식하고 있다는 것을 보여줬다. 플라스틱 소재와 밝은 색의 사용은 이탈리아 가정용품 디자인과 1960년대 팝아트적 감수성의 특징이다. 알레시는 1996년부터 슬릭 마요네즈 스푼을 다양한 범위의 밝은 원색으로 생산한다. 이 제품은 완벽한 가정용 스푼이다. 재밌고 실용적이며, 어떤 주방이라도 환하게 밝혀 준다.

포모사 만년 달력
FORMOSA PERPETUAL CALENDAR (1962년)

엔조 마리(1932년–)
다네제 1963년–현재

엔조 마리는 생산업체 다네제와 협력하는 기간 동안 어린이용 장난감에서 사무용 가구와 액세서리에 이르는 아름다운 디자인을 많이 만들었다. 포모사 달력은 그중에서도 가장 인기 있는 제품이다. 석판 인쇄로 글씨와 숫자를 인쇄한 PVC 카드로 된 이 알루미늄 달력의 디자인은 미니멀리즘적이고 시각적이며 현대적이다. 금속판에 걸린 각각의 카드를 바꾸면 날짜, 월, 요일이 변경된다. 깔끔한 글씨체(흔한 헬베티카 서체)와 격자무늬가 주는 캘린더의 뚜렷한 가독성 덕분에 오늘날 사무실에서도 여전히 환영받는다. 붉은색이나 검은색 제품으로 구매 가능하며, 전 세계에서 수많은 언어로 번역돼 판매됐다. "진정한 디자인은 누가 그것을 구입하는가보다는 누가 그것을 생산하는가에 관한 것이다." 라는 마리의 말은 제품을 디자이너/장인과 제조자 사이의 만남으로 보는 태도를 설명한다. 그는 이런 방법을 통해서만 디자이너가 자신들의 문화적 · 사회적 · 경제적 목적을 유지할 제품을 생산할 수 있다고 생각했다. 대량 생산이 형태의 아름다움이나 기능성을 손상시키지 않는다고 믿었으며, 이런 이론은 '합리적 디자인'이라는 응용 철학으로 발전했다.

당겨 따는 캔 뚜껑
RING-PULL CAN END
(1962년)

어니 프레이즈
(1913–1989년)
데이턴 릴라이어블 툴
& 매뉴팩처링 컴퍼니
(Dayton Reliable Tool &
Manufacturing Company)
1962년–현재
스톨레 머시너리(알코아)
(Stolle Machinery) (Alcoa)
1965년–현재

알루미늄 음료수 캔 따개Ring-Pull는 미국 음료 산업의 성배와 같았다. 이전에 캔의 인기는 광범위하게 퍼졌지만 음료를 마시려면 여는 도구가 따로 필요한 점이 방해가 됐다. 자체적으로 열 수 있는 캔이 분명 필요했지만 실패한 시제품들만 넘쳐났다. 인디애나주 먼시에 살던 공구 제작자 어니 프레이즈Ernie Fraze는 야유회에서 자동차 범퍼를 이용해 캔을 열어야 했던 상황을 겪은 후, 당겨 따는pull-tap 캔 뚜껑을 개발하기 시작했다. 그는 칼집을 미리 내고 그 선을 따라 지렛대 원리로 캔 뚜껑을 벗기는 시소 메커니즘을 창안했다. 레버를 잡는 리벳은 냉간 용접으로 달고 캔 자체에 사용된 소재만 썼다. 이 발상은 알코아에 팔렸고, 1962년에는 피츠버그 브루잉 컴퍼니Pittsburgh Brewing Company에서 처음 10만 개를 주문했다. 프레이즈의 발명은 수많은 개인과 회사에 의해 개선됐다. 1965년 탭이 고리로 대체되고, 1975년 대니얼 F. 커직Daniel F. Cudzik이 열어도 떨어지지 않는 비분리형을 개발했다. 이는 쉬운 접근성과 편리함의 완벽한 본보기이자 일상 문제에도 엄청난 창의성을 발휘할 수 있음을 보여준 사례다.

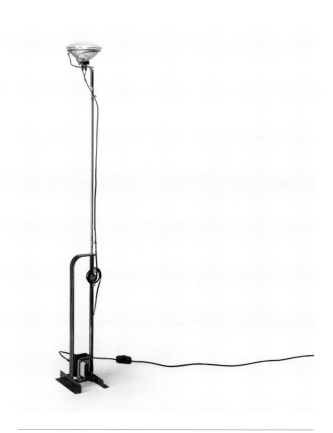

토이오 램프
TOIO LAMP (1962년)

아킬레 카스틸리오니
(1918–2002년)
피에르 자코모 카스틸리오니
(1913–1968년)
플로스 1962년–현재

길이를 늘일 수 있는 토이오 램프는 1960년대 초에 카스틸리오니 형제가 '기성품ready–made' 시리즈의 일부로 제작했다. 카스틸리오니 형제는 다다이즘과 관련된 개념을 빌려, 발견된 오브제found object를 산업 제품의 기초로 사용했다. 토이오 램프는 거의 전부가 기성품으로 구성됐다. 300W 차량용 반사체 전구가 부착된 금속 기둥은 바닥 받침대에 놓인 변압기로 인해 안정된 무게감을 갖게 됐고, 전선은 낚싯대의 부품으로 기둥에 고정됐다. 이 램프나 메차드로Mezzadro, 셀라Sella 스툴(둘 다 1957년부터 생산)은, 평범하거나 일상적인 오브제의 독창성을 찬양하고 디자이너의 개입을 최소화하고자 했다. 카스틸리오니 형제는 재치 있으면서도 시사하는 바가 많은 산업적 스타일을 개발했다. 그들의 작품은 디자인에 대한 기능주의적 접근을 예언한 이탈리아 합리주의 운동에 그 뿌리를 둔다. 아킬레 카스틸리오니는 사용자를 강하게 인식한 디자인적 접근을 지지했다. 제품은 감성에 호소해야 하며, 외관만큼이나 사용하기에도 만족스러워야 한다고 했다. 토이오 램프는 런던의 빅토리아 앤드 앨버트 뮤지엄과 같은 주요 미술관의 컬렉션에 등장한다.

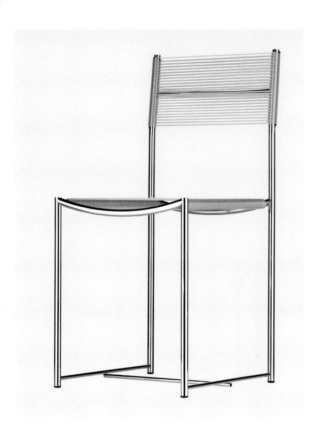

스파게티 의자
SPAGHETTI CHAIR
(1962년)

지안도메니코 벨로티
(1922–2004년)
플루리(Pluri) 1970년
알리아스 1979년–현재

지안도메니코 벨로티Giandomenico Belotti, 카를로 포르콜리니Carlo Forcolini, 엔리코 발레리Enrico Baleri는 1979년에 이탈리아의 베르가모에서 알리아스Alias라는 가구 회사를 공동 설립했다. 회사의 첫 제품은 스파게티 의자였는데, 컬러 PVC 띠가 날렵한 파이프 모양 강철 틀에 펼쳐져 시트와 등판을 형성하는 의자였다. 디자이너는 원래 이 의자를 1962년에 오데사Odessa라는 이름으로 구상했는데, 뉴욕에서 처음 전시할 때는 파스타 모양의 띠에서 영감을 받은 새로운 이름을 사용했다. 스파게티 의자는 즉시 베스트셀러가 됐다. 벨로티가 사용한 단순하고 구조적인 형태는, 일반적이지는 않지만 매우 실용적인 고무줄 시트를 위한 깔끔한 선과 복잡하지 않은 틀을 제공했다. 상큼하고 가벼운 디자인은 편안함에 관한 모든 중요한 요소들을 빠뜨리지 않았다. 사용자의 체중과 몸매에 관계없이 PVC 띠로 된 이 의자는 누구에게나 편안하게 맞춰진다. 포울 키에르홀름과 한스 베그너가 만든 로프 시트와의 유사점을 끌어낼 수 있지만, 벨로티가 더 새롭고 내구성이 강한 소재로써 재정의했다. 오늘날 이 의자는 다양한 색상으로 구매할 수 있다.

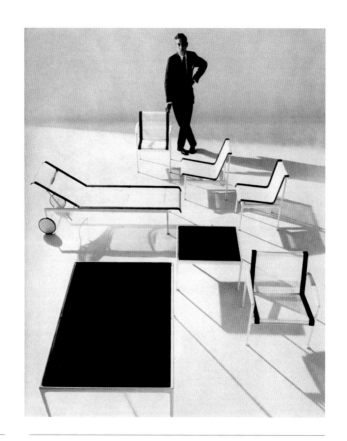

레저 아웃도어 가구 컬렉션
LEISURE OUTDOOR FURNITURE COLLECTION (1962-1966년)

리처드 슐츠(1926년-)
놀 1966-1987년
리처드 슐츠 디자인
1992년-현재

대부분의 실외용 가구에 만족 못한 플로렌스 놀은 리처드 슐츠에게, 디자인이 새로우면서 거친 날씨에도 망가지지 않는 실외 가구를 만들어달라고 요청했다. 슐츠는 부식에 강한 알루미늄을 틀로 쓰고 테프론 소재를 의자 시트로 정해 실험했다. 집중 연구 끝에 그는 레저 컬렉션을 냈고, 즉각 성공을 거뒀다. 제품군은 탁자와 의자를 포함한 8개의 다양한 가구로 구성됐지만, 아웃도어 시장에 혁명을 일으킨 상징적인 디자인은 컨투어 셰이즈 라운지Contour Chaise Lounge와 어드저스터블 셰이즈 라운지Adjustable Chaise Lounge였다. 이는 경쾌하고 가벼운 디자인으로 정원에서는 거의 눈에 띄지 않을 정도였다. 조형적으로 단순하고 우아한 어드저스터블 셰이즈 라운지는 폴리에스테르 가루를 입혀 마감한 주물과 압출 알루미늄 틀, 테프론 메시 겉천, 고무 타이어로 된 주물 알루미늄 휠로 이뤄졌다. 상징적인 디자인으로 인정받고 뉴욕 현대미술관이 영구 컬렉션으로 구매하면서 그 위상이 확고해졌다. 놀에서는 더 이상 생산하지 않지만, 새로운 직조 비닐 코팅 폴리에스테르 메시 겉천으로 제품군이 개선됐고, 리처드 슐츠 디자인Richard Schultz Design에서 1966년 컬렉션으로 재출시했다.

공 의자
BALL CHAIR (1963년)

에로 아르니오(1932년-)
아스코(Asko) 1963-1985년
아델타 1991년-현재

플라스틱 디자인의 선구자인 에로 아르니오Eero Aarnio는 자기만의 사적인 공간을 가질 수 있는 의자를 만들고자 했다. 그 결과물이 공 의자(미국에서는 글로브Globe 의자라 부름)였다. 페인트칠한 알루미늄 기초 위에 유리섬유를 성형해 만든 구체를 얹고, 내부를 강화 폴리에스테르 시트로 마감한 이 의자는 1966년 쾰른 가구 박람회에 전시됐다. 유리섬유로 된 구체는 회전형 중앙 다리 위에 놓여서, 360도로 회전할 때 구체가 떠 있는 듯한 환상을 만들어낸다. 빨간 전화기와 어울리는, 천을 씌운 내부는 고치가 된다. 이 디자인은 1960년대의 역동적인 사회적 분위기를 반영하며 그 시대의 상징이 됐고, 영화와 잡지 표지에 등장했다. 이 의자는 외다리 받침을 처음 도입한 에로 사리넨의 튤립 의자Tulip Chair에 경의를 표한다. 어떤 면에서 공 의자는 전통적인 클럽 의자의 현대판이지만, 아르니오는 '방 속의 방'이라는 건축적 의미를 부여함으로써 이 의자를 매우 현대적으로 만들었다. 1990년에 아델타사가 아르니오의 유리섬유 디자인 전체에 대한 사용권을 보유하게 됐고, 1991년에 재발매된 공 의자는 여전히 구매 가능한데 내부 천 종류를 60개 이상의 색상 중에 고를 수 있다.

USM 모듈러 퍼니처
USM MODULAR FURNITURE (1963년)

파울 셰어러(1933–2011년)
프리츠 할러(1924–2012년)
USM U 셰어러 쇠네
(USM U Schärer Söhne)
1965년–현재

하나하나 분해되는 USM 모듈러 퍼니처 제품군은 3개의 간단한 부품을 기초로 한다. 동그란 구체, 연결관, 강철 패널이다. 이들 기본적 부품에서 무한한 변형과 확장이 가능하며, 보관 공간도 만족스러워야 한다. 구체는 사용자의 사양에 따라 제작한 뼈대와 필요한 경우 보관 영역을 담는 패널을 잇는 연결부 역할을 한다. 이 시스템의 독창성은 프리츠 할러Fritz Haller의 역량 덕분이다. 기능성을 희생하지 않고도 최소한의 부품을 사용해 디자인을 합리적으로 만든 것이다. 파울 셰어러Paul Schärer는 1961년 할러에게 USM을 위한 새 공장을 설계해달라고 의뢰했다. 셰어러는 할러의 건축물에 너무나 깊은 인상을 받아서 그에게 다양한 모듈형 사무용 가구 디자인도 의뢰했다. 이렇게 해서 할러 시스템Haller System이 탄생했다. 셰어러와 할러는 곧 자신들이 성공 가능성이 높은 상업용 제품을 디자인했다는 것을 깨달았다. USM 모듈러 퍼니처가 1965년에 출시됐고, USM은 이를 계기로 금속 생산업체에서 고급 사무용 가구 제작사로 변신했다. 시스템은 지난 50년 동안 거의 변하지 않았고, 변치 않는 품질과 검박한 장식으로 가정용과 사무용 모두 쓰인다. 이 가구는 서유럽에서만 1억 달러의 매출을 올렸다.

자이수
ZAISU (1963년)

겐지 후지모리(1919–1993년)
텐도 모코 1963년–현재

전통 일본 가옥에서 사람들은 다다미 바닥 위에 직접 앉는다. 앉은 동안 무언가에 등을 기대고 싶은 바람에 부응하며, 격식을 차릴 요소를 더하고자 자이수(좌식 의자)가 발명됐다('za'는 바닥에 앉는다는 뜻이며, 'isu'는 의자를 뜻함). 겐지 후지모리Kenji Fujimori가 1963년 디자인한 이 제품은 좌식 의자의 결정판으로 인정받았다. 쌓아서 보관할 수 있으며 저렴한 비용으로 대량 생산할 수 있었기 때문이다. 형태는 단출하지만 등판이 척추를 받쳐줘서 앉아 있으면 매우 편안하다. 바닥의 구멍은 의자가 미끄러지는 것을 막으며 의자의 무게도 줄인다. 놀라울 정도로 품질이 좋은 이 의자는 몰드 합판 제품의 선구자 텐도 모코Tendo Mokko사에서 생산한다. 이는 모리오카 그라운드 호텔Morioka Ground Hotel의 객실용으로 디자인됐다. 이 의자는 여전히 인기가 있는데, 특히 일본풍 호텔, 최근에는 해외 일식당에서 많이 찾는다. 현재는 느티나무, 단풍나무, 오크 3가지 합판으로 제작된다. 1950년대 핀란드에서 제품 디자인을 공부한 후지모리는 하나의 제품에 스칸디나비아식 사고와 일본식 사고를 혼합해, 앉는 것을 혁신적으로 해결하는 해법을 만들었다.

바보이
BARBOY (1963년)

베르너 판톤(1926–1998년)
좀머 1963–1967년
비스터펠트 & 바이스
1967–1971년
비트라 디자인 뮤지엄
2001년–현재

1960년대 초반에는 여러 가지 신소재와 다양한 신기술이 도입됐고, 베르너 판톤의 곡선형 유색 가구가 붐을 이룬 시대였다. 바보이는 이 시기에 좀머Sommer라는 독일 회사를 위해 디자인된 제품이었고, 1967년까지 '데클리나Declina'라는 상표로 생산됐다. 판톤의 작품 대부분이 그렇듯이 이 제품도 대상을 극도로 미니멀한 형태로 단순화했다. 하지만 예외적으로 이 제품은 성형 합판이라는 20세기 초반의 전통적 기술을 사용해 제작됐다. 병, 유리, 코르크 스크류 등을 보관할 수 있는 원통형 서랍이 피봇 주변을 회전한다. 바보이는 초고광택 래커로 마감했는데, 판톤이 좋아하는 두 색상인 빨간색과 보라색, 또는 검은색과 흰색으로 구입 가능했다. 판톤이 디자인한 몇 안 되는 기하학적 작품 중에, 바보이는 가장 순수한 형태를 유지하고 있다. 아마도 이러한 형태적 순수성 덕분에 이 제품이 살아남을 수 있었을 것이다. 1967년부터 1971년까지는 다른 독일 회사인 비스터펠트 & 바이스Bisterfeld & Weiss에서 생산했으며, 단종된 지 30년 만에 비트라 디자인 뮤지엄에서 재발매했다. 재발매 제품은 판톤의 환상적인 색상 환경을 한 발짝 떨어져서 즐길 수 있도록 검은색 또는 흰색으로 생산한다.

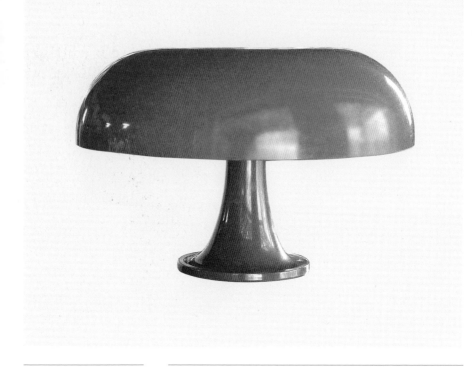

네소 탁상 램프
**NESSO TABLE LAMP
(1963년)**

지안카를로 마티올리
(1933년-)
그루포 아르키테티
우르바니스티시 시타
누오바
아르테미데 1965-1987년,
1999년-현재

디자인 공모전 수상이 언제나 성공으로 이어지진 않지만 지안카를로 마티올리Giancarlo Mattioli와 그루포 아르키테티 우르바니스티시 시타 누오바Gruppo Architetti Urbanistici Città Nuova가 디자인한 네소 탁상 램프는 드물게 성공을 거둔 사례였다. 제조사 아르테미데Artemide와 디자인 잡지 〈도무스Domus〉가 1965년 개최한 공모전에서 이 제품이 첫선을 보였다. 아르테미데는 1960년대 플라스틱 가구, 램프에서 선두인 업체였고, 이후 혁신적 디자인 그룹 멤피스Memphis에 관여했다. 네소는 플라스틱의 투명한 성질을 최대한 써서, 마치 인燐처럼 안에서부터 빛을 내게 만들었다. 색감에서는 1960년대 이탈리아 스타일을 구현했다. 밝은 오렌지색과 흰색은 당시 플라스틱 제품에 많이 썼다. 최근 아르테미데는 네시노Nessino라는 소형 램프를 냈는데, 이는 빨간색, 파란색, 오렌지색, 회색, 노란색 등 여러 투명한 색으로 제작했다. 투명함은 내부 구조와 광원을 드러내 디자인을 돋보이게 한다. 네소는 1960년대 이탈리아 디자인 아이콘이라는 지위를 유지하며 다른 동시대 디자인보다 오래 살아남았는데 이는 목적이 명확하고 램프임이 직관적으로 드러나서일 것이다.

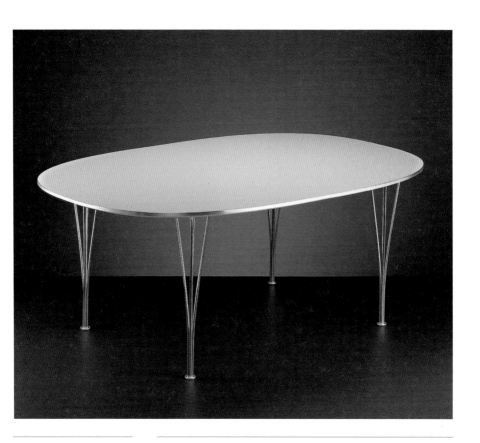

슈퍼일립스 탁자
SUPERELLIPSE TABLE
(1964년)

피트 헤인(1905–1996년)
브루노 마트손
(1907–1988년)
브루노 마트손 인터내셔널
1964년–현재
프리츠 한센 1968년–현재

슈퍼일립스 탁자는 처음에는 단순하고 직선적인 디자인처럼 보인다. 하지만 가까이서 면밀히 보면 믿기지 않을 만큼 복잡성이 나타난다. 직사각과 타원의 중간쯤 되는 형태는 장기간에 걸친 수학적 연구의 결과다. 1959년, 덴마크 시인이며 철학자 · 수학자인 피트 헤인Piet Hein은 교통 흐름을 원활하게 할 수 있도록 스톡홀름의 타운 광장을 디자인해 달라는 요청을 받았다. 원이나 타원은 효율적인 공간이 되지 않을 것이고, 직사각은 차가 회전하는 모퉁이가 너무 많아질 터였다. 헤인은 완전히 새로운 형태를 만들고 여기에 슈퍼일립스라 이름 붙였다. 스웨덴 출신의 선구적 디자이너이자 장인인 브루노 마트손은 슈퍼일립스 광장에서 가능성을 봤고, 헤인과 협력해 이 형태를 탁자로 가져왔다. 슈퍼일립스의 공간 효율성은 비좁은 도시 아파트에서 유용함을 증명했다. 탁자 아래의 금속 막대로 된 자체 잠금식self-clamping 다리는 견고하며 쉽게 운반할 수 있게 분리된다. 슈퍼일립스는 칼 마트손의 소규모 가족 기업 마트손 인터내셔널에서 만들었고, 오늘날도 생산한다. 4년 후 프리츠 한센사가 피트 헤인, 브루노 마트손, 아르네 야콥센과 협력해 비슷한 탁자를 생산하기 시작했다.

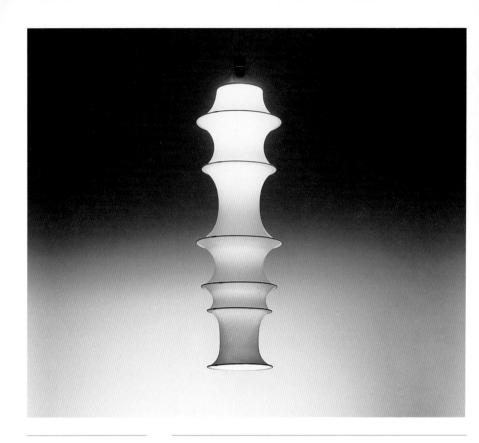

포클랜드 램프
FALKLAND LAMP
(1964년)

브루노 무나리
(1907–1998년)
다네제 1964년–현재

포클랜드 램프를 구매해 본 사람이라면, 이렇게 큰 조명이 그렇게 조그만 상자로 배송된다는 사실이 믿기지 않을 것이다. 일단 천장에서부터 달아 내리면, 램프는 전체 165cm까지 늘어난다. 이탈리아의 예술가이자 디자이너인 브루노 무나리가 디자인한 이 램프는 1964년부터 다네제에서 생산한다. 전등갓은 스타킹 같은 소재인, 흰색의 탄성 니트웨어 튜브로 만들어졌고, 원뿔 모양의 스테인리스 스틸에 달렸다. 튜브 안에는 각기 다른 세 가지 크기의 알루미늄 링 6개가 부착된다. 램프를 천장에서부터 걸면, 신중하게 위치가 설정된 고리의 무게가 튜브의 재료를 물결 같은 조각적 형태로 펼친다. 스탠드 조명인 포클랜드 테라Falkland Terra도 있는데, 전등갓을 받침대와 연결된 긴 지지대에 걸어서 세운다. 포클랜드 램프는 우주여행에 대한 커져가는 관심에서 영감을 받았다고 생각되지만, 무나리의 작품은 자연에서 영감을 받는 경우가 많았다. 포클랜드 램프의 형태는 대나무를 연상시킨다. 무나리는 이러한 관계를 '산업적 자연주의', 즉 기술과 인공 재료를 사용해 자연을 모방하는 것이라고 설명했다. 이런 철학에서 유연하고 가벼우며 접을 수 있는 아름다운 램프가 탄생했다.

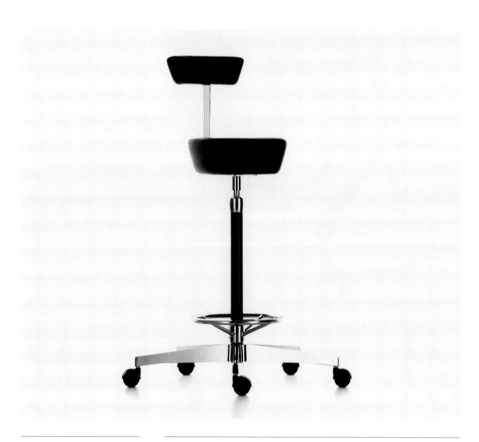

퍼치 스툴
PERCH STOOL
(1964년)

조지 넬슨(1908–1986년)
밥 프롭스트(1922–2000년)
허먼 밀러 1964년–현재
비트라 1998년–현재

이 길고 좁은 스툴은 조지 넬슨이 밥 프롭스트Bob Propst와 함께
디자인한 1964 액션 오피스Action Office의 일부였다. 영어로 앉아
쉰다는 뜻을 가진 퍼치 스툴이란 이름에는 근로자들이 서서 일하는
도중에 걸터앉을 수 있는 곳이 있기를 바란 디자이너의 생각이
담겼다. 움직여야 건강에 좋다는 인체공학적 믿음에 발맞춰, 이
스툴의 디자인은 하루 종일 일하는 동안 작업 위치를 주기적으로
바꾸도록 권장한다. 발포 고무로 채운 작은 시트는 높이가
조절되고, 별개의 패드로 된 등받이는 팔걸이로도 사용할 수 있다.
고리 모양 강철봉 발판은 편안한 자세로 걸터앉을 수 있게 도움을
준다. 넬슨과 프롭스트의 공동 작업은 사무실의 혁신적 변화를
이끌어낼 수 있는 새로운 사무용 가구의 창조에 매우 중요했다.
허먼 밀러가 이 제품을 여전히 생산하고 있음에도 불구하고, 비트라
역시 1998년에 이를 출시했다. 기동성 있는 노동자들의 요구를
채우는 노력의 일환으로, 고용주들이 택한 탄력적 작업 환경에
맞는 가구 수요가 증가했기 때문이다. 선 자세나 앉은 자세 모두
가능하며, 비공식적이고 역동적인 회의 상황에 서 있는 상태에서도
편하게 쓸 수 있는 퍼치 스툴은 변화하는 사무환경에 대응한다.

세스타 랜턴
CESTA LANTERN
(1964년)

미구엘 밀라(1931년–)
DAE 1980년대–1995년
산타 & 콜 1996년–현재

세스타 랜턴은 바르셀로나 출신으로 건축가였다가 산업·실내장식 디자이너가 된 미구엘 밀라Miguel Milá가 디자인했으며, 현대 스페인 디자인에서 기념비적인 작품이다. 1970년대 가정에서 이 제품과 함께 자란 세대는 쉽게 알아보지만, 이를 접한 적 없는 이들은 이 디자인이 정확히 어느 지역에서 유래했는지 궁금증을 갖는다. 돔 모양의 긴 손잡이와 결합된 섬세한 체리목 틀은 중국이나 일본의 옛 초롱을 연상시키고, 타원형 유리 돔의 은은한 빛은 아마도 지중해적일 것이다. 사실 밀라는 집으로 돌아오는 어부들을 위한 신호로 해안가 집 밖에 걸던 전통적인 등불에서 영감을 받았다. 하지만 그는 스페인의 한층 안목 있는 주택의 현대적인 테라스, 살롱, 발코니에서 사용할 때 더 편안하게 어울리는 조명을 만들었다. 틀과 틀에 부착한 곡선형 손잡이는 열을 가해 구부린 체리목을 사용해 우아한 효과를 내며 조명은 눈에 띄지 않게 숨겨진다. 1996년에는 디자인을 개선하여, 마닐라 줄기 틀을 체리목으로 대체하고, 플라스틱 갓을 오팔 수정구로 변경했으며 조광기dimmer를 추가했다.

타볼로 64
TAVOLO 64 (1964년)

A. G. 프론조니
(1923–2002년)
페다노(Pedano)
1972–1974년
갈리(Galli) 1975–1978년
카펠리니(Cappellini)
1997년–현재

미니멀리즘은 일종의 유행어가 되면서, 단순한 형태, 재료, 색상(그마저 없기도 함)의 조합을 통해서 대상을 가장 본질적인 상태까지 덜어서 줄이는 것을 설명하는 용어로 다소 느슨하게 사용됐다. A. G. 프론조니A. G. Fronzoni의 타볼로 64는 바로 이 미니멀리즘이란 단어의 의미를 압축한 제품이다. 디자이너의 환원주의적 접근을 통해 기능에 필요한 필수 요소만으로 대상을 구성했기 때문이다. 개념을 수학적으로 개발하면서 프론조니는 효율성에 필요한 크기를 사각형의 강철관과 같은 두께의 나무 상판을 사용해 구현했다. 이 기하학적 디자인은 검은색 또는 흰색으로 생산했다. 프론조니는 쓸모없고 과다한 장식에서 벗어난, 순수하고 정제돼 시각적으로 분명하며 야단스럽지 않은 형태가 대상과 그 주변 환경을 돋보이게 한다고 믿었다. 침대, 의자, 안락의자, 선반 유닛도 프론조니의 1964년 탁자 디자인을 따랐다. 이 컬렉션은 후배 디자이너들에게 기술과 소재의 혁신과 인체공학적 절묘함, 감성적인 스타일에 집착하기 전에 실용성을 기억하는 것이 최우선이라는 사실을 일깨웠다.

맥스 1 테이블웨어
MAX 1 TABLEWARE (1964년)

마시모 비넬리(1931년–)
지오벤자나 1964년
헬러 1971년–현재

1964년에 마시모 비넬리Massimo Vignelli가 디자인한 맥스 1은 밀라노 트리엔날레에서 누구나 탐내는 황금컴퍼스상을 받았다. 이 모듈형 세트는 원래 이탈리아 회사인 지오벤자나Giovenzana에서 생산했고, 대량 생산 후에는 미국의 신생 회사 헬러에서 만들었다. 원래는 맥스 1 테이블웨어로 출시됐다가 1972년에는 품목이 추가돼 맥스 2로 나왔다. 맥스 1 시리즈는 사각형 받침 쟁반 하나, 큰 접시, 작은 접시, 작은 볼이 6개씩 포함되고, 여기에 뚜껑 있는 더 작은 볼 2개, 뚜껑 있는 큰 볼 1개로 구성됐다. 1970년부터 구성품이 늘어나서, 설탕 그릇, 크리머, 컵과 컵받침을 추가해 세트를 완성했다. 컵은 곧 맥스머그Maxmug라고 부른 머그잔으로 바꿨는데 이 머그잔은 베스트셀러가 됐다. 이 세트에 최종적으로 추가된 제품은 1978년에 디자인된 쟁반 시리즈다. 비넬리의 식기는 1971년 이후로는 헬러Heller에서 계속 생산한다. 쌓기 시스템은 공간을 절약하는 기능적 장점이 있기도 하지만, 그보다 이 디자인은 플라스틱이 가정용으로도 보기에 좋을 수 있으며 통합적인 형태의 기초로 사용될 수 있다는 가능성을 보여줬다.

모델 40/4 의자
MODEL 40/4 CHAIR
(1964년)

데이비드 롤런드
(1924–2010년)
제너럴 파이어프루핑 컴퍼니
(General Fireproofing
Company) 1964년–현재
하우(Howe) 1976년–현재

모델 40/4 의자는 가장 우아하고 효율적인 스태킹 의자 중 하나로, 구조적 엔지니어링과 시각적 정교함의 승리다. 오직 지름 10mm의 둥근 강철 막대로 만든 2개의 옆 틀로만 구성된다. 별도의 시트와 등판은 강철을 압력으로 눌러서 곡면으로 찍어낸 패널로 제작한다. 하지만 이 기본적인 설명만으로는 데이비드 롤런드David Rowland가 이 부분을 얼마나 독창적이고 정교하게 결합했는지를 다 전달하지 못한다. 극도로 얇은 윤곽과 신중하게 고안한 네스팅nesting (여러 개로 구성된 것을 차곡차곡 넣거나 포갤 수 있게 한) 기하학은 이 의자들을 유격 없이 쌓을 수 있음을 뜻한다. 의자 40개를 쌓아도 높이가 약 120cm밖에 되지 않기 때문에, 40/4라는 실용적인 이름이 붙었다. 롤런드는 영리하게도 뒤쪽 다리에 납작한 테두리flanges를 추가했는데, 이는 필수적인 견고함을 더할 뿐 아니라 의자를 줄지어 고정할 수 있게 한다. 플라스틱으로 된 발 부분도 나열된 의자를 연결하는 데 사용된다. 연결한 4개의 의자는 한꺼번에 들 수 있다. 40/4 의자는 루브르 박물관, 내셔널 갤러리, 뉴욕 현대미술관 등 다수의 컬렉션에 포함된다. 당연히 수없이 무단 복제됐지만 어떤 복제본도 원조이자 최고인 이 모델을 능가하지 못했다.

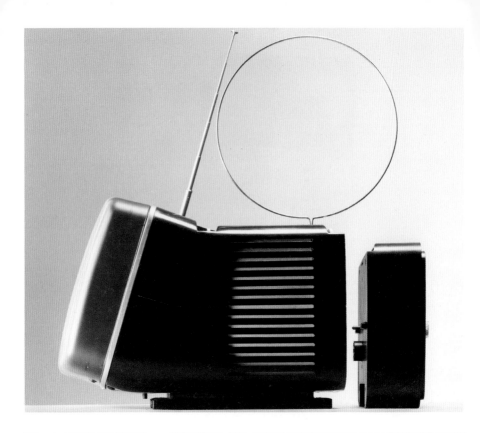

알골 포터블 텔레비전
ALGOL PORTABLE TELEVISION (1964년)

마르코 자누소
(1916–2001년)
리처드 새퍼(1932년–)
브리온베가 1964년–현재

최초의 진정한 휴대용 텔레비전인 알골은 재료, 제작과 사용자를 깊이 고민하면서 설계됐다. 개발 당시의 제품은 배터리로 작동했다. 마르코 자누소와 리처드 새퍼는 당시의 다른 합리주의자들의 디자인과는 다른, 자유의 감성과 책임감을 산업 디자인에 부여했다. 알골 포터블 텔레비전은 이 두 사람이 1962년에 디자인한 브리온베가Brionvega의 도니 14Doney 14 텔레비전의 후배 격으로, 개성과 친밀함으로 가득하다. 자누소는 알골을 주인을 바라보는 작은 개에 비교했다. 디자이너는 제어 장치와 안테나를 기울어진 앞부분과 본체 사이 연결부에 배치함으로써 텔레비전에 단순한 유기적인 통일감을 부여하고, 어두운 곳에서도 제어 장치를 쉽게 찾을 수 있게 했다. 겉면의 플라스틱은 청소하기 쉽게 디자인됐으며, 사용하지 않을 때 눕힐 수 있는 금속 손잡이는 TV를 들고 다닐 때도 마음이 푹 놓일 만큼 견고하다. 내부의 기계 부품도 합리적인 방식으로 쉽고 간편하게 유지 · 보수되도록 설계했다. 알골의 이런 디자인 개념은 기계의 소형화라는 거센 흐름을 한발 앞서 예고한 것이었다.

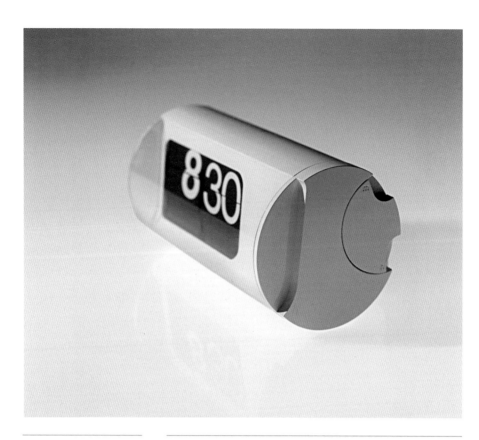

시프라 3 시계
**CIFRA 3 CLOCK
(1965년)**

지노 발레(1923–2003년)
솔라리 디 우디네(Solari di
Udine) 1966년–현재

성공한 계측기기 · 정보 시스템 업체인 솔라리는 건축가 지노
발레Gino Valle에게 탁상시계 디자인을 의뢰했다. 이 회사는
실크스크린 덮개식 회전 숫자판과 자동화된 운송터미널
디스플레이용 텍스트에 쓰이는 디지털 디스플레이의 선구적인
기술을 보유했다. 본래의 시프라 3 시계는 배터리가 아닌 주 전원을
사용했고, 유색 플라스틱 원통으로 구성됐다. 이 원통의 절반은
기계 장치가 들어 있는 불투명한 부분이고, 나머지 절반은 시간을
표시하는 투명 창이었다. 디자인의 가장 놀라운 요소는 시간 설정
시스템이다. 원통의 왼쪽에 있는 디스크를 위아래로 돌려 분과
시간을 변경할 수 있다. 발레는 더 전통적인 버튼식을 사용할 수도
있었지만 한 손만으로 디스크 제어부를 회전할 수 있게 하는 데
디자인의 상당 부분을 할애했다. 나중에 나온 배터리 제품은 뒤쪽에
두 번째 튜브를 추가했으며, 이로써 휴대가 자유로워져 새로운
세대의 관심을 끌었다. 발레는 제품을 디자인하는 것을 좋아하지
않는다고 말했다. 실제로 1970년대 중반에 그는 제품 디자인에
대한 관심을 많이 잃었다. 제품 디자인에 크게 기여했을 법한 그의
잠재력을 생각하면 안타까운 일이었다.

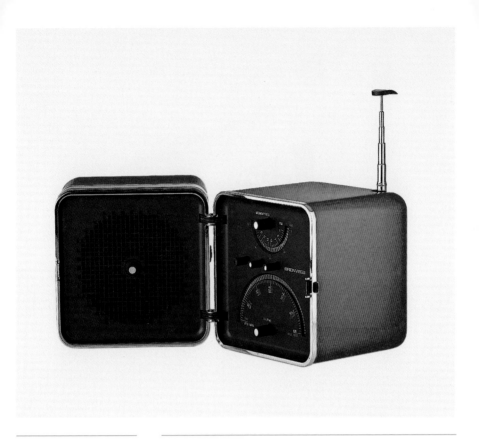

TS 502 라디오
TS 502 RADIO (1965년)

마르코 자누소
(1916–2001년)
리처드 새퍼(1932년–)
브리온베가 1965년–현재

브리온베가 TS 502 라디오의 독특한 플라스틱 클램셸(조개처럼 열리는 구조)은 1960년대의 팝$_{pop}$ 미학을 상징화한 것이었다. 마르코 자누소와 리처드 새퍼는 가벼운 휴대용 FM 라디오를 디자인함으로써, 배터리를 사용하는 트랜지스터 시대의 도래를 즐겼고 청년층의 관심을 끌었다. ABS 플라스틱을 사용해 전통적인 목재 베니어판을 사용한 경쟁 제품들과 극명한 차이를 보였다. 대담한 외관은 밝은 빨간색이나 오렌지색, 미니멀리즘적인 흰색이나 검은색과 같은 강렬하고 선명한 색상을 사용함으로써 두드러졌다. 007 시리즈의 제임스 본드가 사용하는 도구처럼 이 라디오의 기술은 숨겨져 있다가 매끈한 플라스틱을 열었을 때 드러난다. 한쪽에는 아날로그 다이얼과 제어부, 반대쪽에는 통합형 스피커가 있다. 자누소와 새퍼는 브리온베가를 위해, TS 502 유사한 후속 TV와 라디오 제품에서 공동 작업을 했다. 이 회사는 전쟁 후 경제적으로 붐이 일던 시기에 등장했고, 우수한 디자이너들을 고용해 과감한 제품군을 만들어냄으로써 가전 시장의 선두주자로서의 위치를 굳혔다. 최신 기술에 원조 인터페이스 패널을 복원해 최근 재발매한 TS 502 라디오는 오늘날에도 지속적인 관심을 받는다.

슈퍼 에렉타 선반 시스템
SUPER ERECTA SHELVING SYSTEM
(1965년)

슬링스바이 디자인 팀
슬링스바이 메트로(Slingsby Metro) 1965년–현재

슈퍼 에렉타 선반 시스템은 1965년에 영국 브래드퍼드에 있는 슬링스바이Slingsby사와 미국의 메트로 코퍼레이션Metro Corporation에서 개발했다. 간단하고, 조립 도구가 필요 없으며, 사용자가 원하는 대로 융통성 있게 활용할 수 있다. 모듈 시스템이므로 4개의 기둥과 필요한 수의 선반으로 구성된 기본형을 구입한 다음, 나중에 필요하면 추가로 유닛을 구입할 수 있다. 새로 구입한 유닛은 독창적인 S자 고리를 사용해 기존 유닛에 연결하면 된다. 시스템이 가진 단순성은 시장성을 계속 유지한 비결이었다. 더불어 제품 디자이너들이 부동산 붐을 맞이한 1980년대의 새로운 주택 소유주를 위해 저렴한 가격의 자가 조립식 가구를 만들도록 영감을 주었다. 1980년대와 1990년대에 부동산 개발업자들이 산업 단지를 아파트로 변경하면서, 슈퍼 에렉타 선반 시스템 같은 산업용 제품도 가정용 디자인으로 탈바꿈하기 시작했다. 1997년 런던의 빅토리아 앤드 알버트 뮤지엄에서 열린 '융통성 있는 가구Flexible Furniture' 전에 포함되면서 이 선반의 시스템이 남긴 유산의 중요성을 인정받았다. 이로써 단순히 큰 성공을 거둔 상업 제품에서 벗어나, 정평이 난 독창적인 디자인으로서 그 위상이 높아졌다.

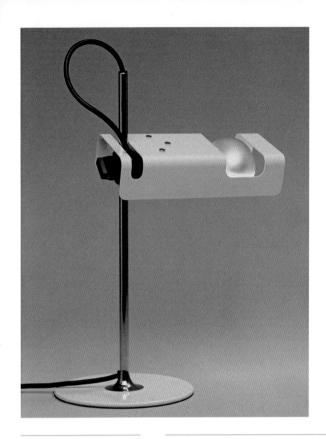

스파이더 램프
**SPIDER LAMP
(1965년)**

조 콜롬보(1930-1971년)
오 루체(O luce)
1965-1990년대,
2003년-현재

1960년대의 수많은 디자인 선각자들 중에서 조 콜롬보Joe Colombo의 작품들은 대표적으로 기억될 만한데, 그중 스파이더 램프는 하나의 이정표로 여겨진다. 콜롬보의 디자인 철학은 일관되게 현대적이었으며, 이 작품에서 볼 수 있듯이 새로운 재료와 기술들을 받아들였다. 이 직사각형 조명 기구는 그 시대의 새로운 조명 혁신인, 필립스사에서 내놓은 독특한 양파 모양 코날룩스Cornalux 전구를 사용하기 위해 디자인됐다. U자로 절곡한 직사각형 라이트박스light box 내부에는 은을 입혔고, 깔끔하게 사각으로 뚫린 부분으로 전구가 노출된다. 금속판을 찍어내고 검은색, 오렌지색, 갈색 등 다양한 색상으로 칠한 조명 상자는 조절 가능한 멜라민 접합부로 크롬관 스탠드에 고정된다. 이 제품은 스탠드 길이 전체만큼, 전선이 연결된 윗부분에서 가는 스탠드를 고정하는 장치가 있는 둥근 금속 바닥까지, 위아래로 움직일 수 있다. 콜롬보는 이 램프를 탁자, 바닥, 벽, 천장형 제품으로 구성된 스파이더 그룹Spider Group 제품군의 하나로 디자인했다. 안타깝게도 조 콜롬보가 1971년 겨우 41세의 나이로 사망하면서 장래가 촉망되던 경력도 단절되고 말았다.

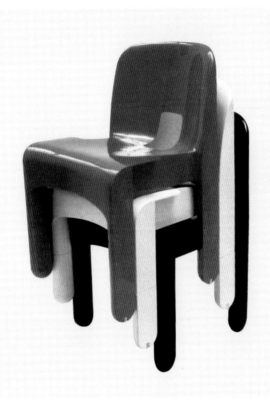

세디아 우니베르살
SEDIA UNIVERSALE
(1965년)

조 콜롬보(1930–1971년)
카르텔 1967년–현재

콜롬보의 디자인은 1960–1970년대 이탈리아의 정치적·사회적 맥락, 팝 문화의 등장과 뗄 수 없는 연관이 있다. 그의 작업은 신소재를 혁신적으로 사용하고 가구에 대해 모듈적인 관점으로 접근했다는 특징이 있다. 초기에 화가로서 훈련한 경험은 디자이너가 된 후에도 그의 작품에 반영됐다. 그는 경력 내내 전후 표현주의의 유기적 형태에 깊이 빠졌다. 콜롬보의 디자인은 카르텔Kartell 가구 회사의 기울리오 카스텔리Giulio Castelli의 관심을 끌었다. 1965년의 세디아 우니베르살(유니버설 의자)은 전체를 한 가지 재료로 몰딩해 만든 최초의 의자 디자인이었다. 콜롬보는 원래 알루미늄으로 만들려고 했지만, 새로운 재료를 실험하고자 하는 관심 때문에 열가소성 수지를 몰딩한 시제품을 만들었다. 그는 의자 다리를 교체할 수 있도록 디자인했다. 이 의자는 보통의 식탁 의자로 기능할 수 있으면서 선택 사항인 다리를 활용할 수 있었다. 짧은 다리로 좀 더 일상적인 의자나 어린이용 의자로 쓰거나, 긴 다리로 높은 아기 의자나 바 스툴로도 활용할 수 있었다. 콜롬보의 가구는 참신한 외관에다 색상도 다채롭고 용도도 유연해 1960년대의 정신에 완벽하게 어울렸다.

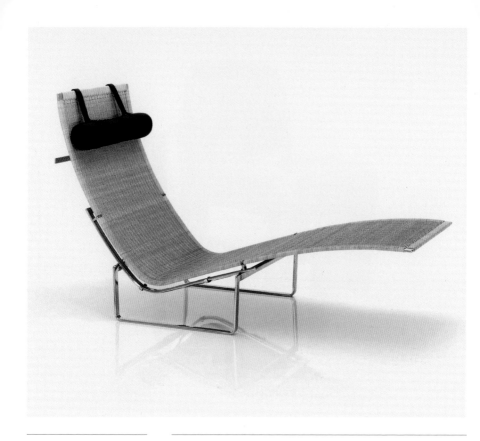

PK24 셰이즈 롱
PK24 CHAISE LONGUE
(1965년)

포울 키에르홀름
(1929-1980년)
에빈드 콜드 크리스텐센
1965-1981년
프리츠 한센 1981년-현재

오랜 가구 디자이너 경력에도 불구하고 포울 키에르홀름의
작품은 상대적으로 수가 적은데, 그의 까다로운 기준을 충족시킬
생산자를 찾기 힘들었던 사실도 하나의 이유였다. 마침내 그는 한스
베그너의 추천으로 에빈드 콜드 크리스텐센Ejvind Kold Christensen사와
팀을 이뤘다. 이 공동 작업으로 국제 양식의 매끈하고 날렵한
가구들로 구성된 소규모 컬렉션이 탄생했으며, PK24 셰이즈
롱(긴 의자)이 그 중심에 있었다. 캐비닛 제작 교육을 받은 경험을
반영해, 키에르홀름의 의자 대부분은 크롬 도금한 강철로 된 얇은
띠로 제작했다. 가죽이나 엮은 등나무 줄기(PK24의 경우)처럼
시각적으로나 질감 면에서 대조적인 재료를 겉천으로 사용했다.
키에르홀름은 PK24를 별개의 매우 안정적인 받침부로 나눠, 시트
위에서도 조정해 젖힐 수 있는 긴 각도조절식 등받이를 받쳤다.
가장 극적인 요소는 곡선으로 된 시트인데, 조절되는 띠를 사용해
U자 받침에 교묘하게 부착했다. PK24의 완벽함은 이 제품을
단순한 의자 이상으로, 등나무 직조 옷을 입고 머리 받침대 왕관을
쓴 조각품의 경지로 올려놨다. 여전히 의자의 기능을 하지만,
불규칙적이고 일정하지 않은 인체가 행여 이 완전무결한 모습을
망가뜨릴지 모르겠다.

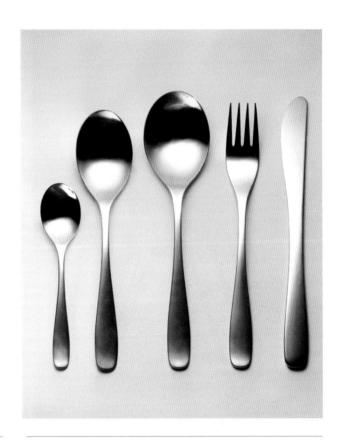

스리프트 커틀러리
THRIFT CUTLERY
(1965년)

카페 커틀러리
CAFÉ CUTLERY
(1982년)

데이비드 멜러
(1930–2009년)
워커 앤드 홀
1966년경–1970년
데이비드 멜러 1982년–현재

디자이너 데이비드 멜러의 이름은 영국 커틀러리 디자인과 동의어나 다름없다. 1965년에 디자인된 커틀러리 세트는 멜러가 스리프트라는 이름으로 개발한 것이다. 이후 카페 세트로 재출시됐다. 그는 1963년 영국 대사관에서 사용할 새로운 은 커틀러리 제품군을 주문받은 데 이어, 멜러는 정부 구내식당, 병원, 교도소, 영국 국영 철도에서 사용할 새로운 식기를 생산해달라는 의뢰를 받았다. 많은 전통주의자들이 볼 때, 스리프트 커틀러리 디자인이 갖는 급진적인 요소는 전통적인 11개짜리 세트를 5개짜리 세트로 줄인 데 있었다. 생산과 디자인 모두를 충족하는 것은 멜러 작품의 본질적 특성이 됐다. 이것은 그가 나이프, 포크, 스푼을 디자인하는 데서 가장 중요한 요소였을 것이다. 스리프트 제품군에 있는 일체형 나이프는 놀라운 현대성의 정점이다. 스푼의 둥근 부분, 짧은 네 갈래 포크, 부드러운 손잡이 형태는 모두 현대 표준으로서의 스리프트의 성공에 기여했으며, 전국적으로 퍼져나갔다. 시대정신에 고무된 멜러는 내구성 강하고 스리프트 세트처럼 일체형 디자인을 대량 생산할 수 있는 재료인 스테인리스 스틸로 만드는 제품 디자인의 가능성에 관심을 가졌다.

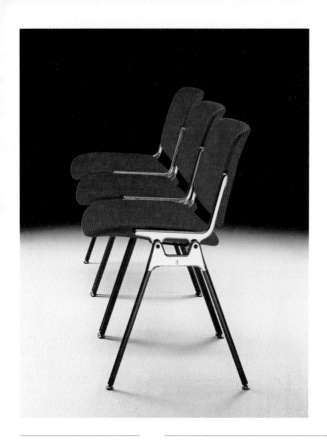

DSC 시리즈 의자
DSC SERIES CHAIRS
(1965년)

지안카를로 피레티
(1940년–)
카스텔리/하워스(Haworth)
1965년–현재

1963년 이래로 지안카를로 피레티Giancarlo Piretti는 기존의 소재와 기술을 넘어서면서도 가정과 공공장소 모두에 어울릴 의자를 고민했다. 그는 주로 모터에 쓰는 재료인 압축 다이캐스팅 알루미늄에 관심을 집중했다. 피레티의 선구적인 아이디어 대부분이 카스텔리Castelli의 주력 상품인 사무용 목재 가구와는 맞지 않았지만, 카스텔리는 그가 실험할 수 있게 해 줬다. 그렇게 나온 것이 106 의자106 Chair다. 이 의자는 2개의 프레스 성형 알루미늄 고정 장치clamps가 단 4개의 나사로 사전 성형 합판 시트와 등받이를 받친다. 색다르고 독특한 106은 1965년 살로네 델 모빌레Salone del Mobile에 출품돼 즉각 성공을 거뒀고, 곧 의자 제품군 DSC 시리즈로 이어졌다. 따라서 106이 악시스Axis 3000과 악시스 4000 의자 제품군을 낳은 셈이다. 이 일련의 의자들은 쌓을 수 있고 서로 연결되며 다른 액세서리들과도 어울리고, 심지어 자체 운송 카트도 함께 공급됐다. 오늘날 이 의자는 그 다재다능 덕분에 사무실과 공공장소에서 폭넓게 사용된다. 야심찬 창조자가 이룬 엄청난 성공으로 DSC 시리즈는 기술적 실험, 실용성, 우아함 사이에서 피레티의 트레이드마크인 통합을 이뤘다.

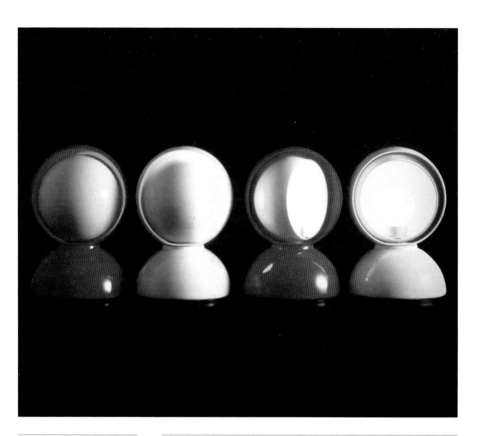

에클리세 램프
ECLISSE LAMP
(1965년)

비코 마지스트레티
(1920-2006년)
아르테미데 1967년–현재

에클리세 램프는 에나멜 금속 케이스로 만든 침실등이다. 케이스 안에는 회전축 위에서 도는 반구가 하나 더 겹쳐져 이것을 회전시키며 조명을 조절할 수 있다. 비코 마지스트레티Vico Magistretti는 조명과 가구 분야에서 구球형과 유기적 형태에 관해 실험했다. 1964년에 침대 머리에 부착하는 콩꼬투리 모양 램프를 스케치했는데, 이것이 이듬해 에클리세로 발전했다. 1968년에 이 구상을 수정해 플라스틱 텔레고노Telegono 램프를 만들었다. 에클리세 램프는 1960년대에 마지스트레티가 기술과 시각적인 면에 집착했음을 보여주는 전형적인 작품이다. 그는 사용법을 연구한 후 도면 대신 구상 스케치를 생산자에게 보내는 식으로 디자인했다. 그러면 기술자들이 그 발상을 실현할 수단을 개발했다. 마지스트레티는 에클리세 램프 사례에서 조명의 기본 아이디어를 구현할 수만 있다면 메커니즘은 중요하지 않다고 주장했다. '아주 얇은 초승달 모양의 빛줄기부터 보름달처럼 광원 전체를 노출하는' 생각이 실현될 수 있으면 된 것이다. 이 램프는 1967년 황금컴퍼스상을 받았고, 수많은 박물관의 컬렉션에 등장했다. 이 제품은 첫 생산 때부터 아르테미데의 베스트셀러로 남아 있다.

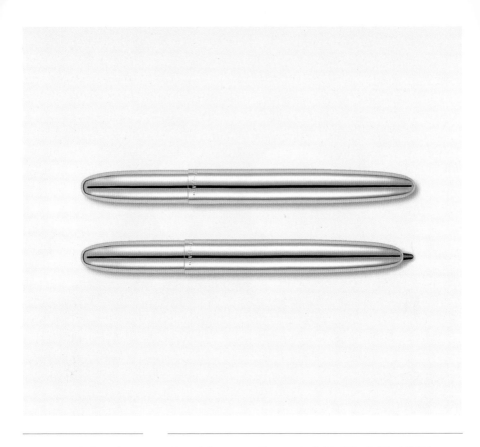

AG-7 스페이스 펜
AG-7 SPACE PEN
(1965년)

폴 C. 피셔(1913–2006년)
피셔 스페이스 펜 Co.
1965년–현재

폴 C. 피셔Paul C. Fisher의 AG-7 스페이스 펜은 어떠한 자세에서도,
사실상 어떠한 환경에서도 쓸 수 있다. 카트리지가 질소로 압축돼
잉크의 흐름을 돕는 중력이 필요 없다. 여기에 더해서 피셔는
볼이 구르면서 생기는 전단shearing 작용에 의해서만 액체화되는
반고체 잉크인 요변성thixotropic 잉크를 사용했다. 다른 볼펜들의
잉크가 흐르거나 말라버린 반면, 이 펜의 잉크 공급 조절은 일종의
혁명이었다. 불멸의 AG-7은 유통기간이 무한할 뿐 아니라, 다양한
환경 조건에서도 믿을 수 있었다. 이 펜은 물속에서도, 거꾸로
누워서도 쓸 수 있었다. 아래로 갈수록 가늘어지는 펜의 정교한
형태와 밀링 가공한 원형 그립은 기존 펜들과 달랐고, 그 형태는
미래의 비전을 창조했다. 피셔의 회사는 다양한 케이스 디자인을
통해 펜의 시각적 가능성을 계속 탐구했다. 이 펜의 디자인은
시의적절하게 등장했다. 1968년 10월, AG-7 스페이스 펜은 아폴로
7호 임무에 사용돼 이전 임무에서 쓰던 연필을 대체했다. 우주
비행의 화제성은 스페이스 펜의 인지도를 높였다. 우주에서의 극한
조건으로 펜의 성능이 쉽게 입증됐기 때문이다.

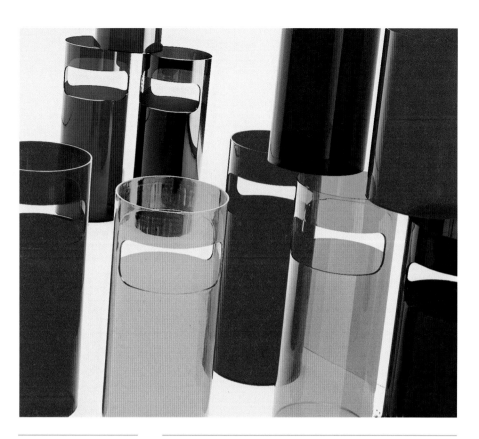

우산 꽂이
UMBRELLA STAND
(1965년)

지노 콜롬비니(1915년–)
카르텔 1966년–현재

어디에나 있는 디자인인 지노 콜롬비니Gino Colombini의 1965년 우산 꽂이는 기능성과 기술적 혁신을 결합했다. ABS 플라스틱으로 제작했고, 코발트블루, 노란색, 빨간색, 재색, 은색 같은 선명한 색상으로 구입 가능하며, 때로는 재떨이를 장착해 판매하기도 했다. 원래는 가정의 일상품이었지만, 이 제품은 대량 생산 재료로서의 사출 성형 플라스틱이 갖는 가능성을 탐구한 최초의 디자인이었다. 저비용 생산과 구조, 재료, 디자인의 통일성의 원칙을 결합시켰다. 프랑코 알비니의 제자인 콜롬비니는 1953년부터 1960년까지 카르텔Kartell의 디자인 부서장이었고, 다양한 소형 플라스틱 가정용품을 제작했다. 그는 플라스틱이 대중에게 호의적으로 받아들여지던 시기에 이를 적절하게 사용함으로써 디자인계에서 불후의 명성을 확립했다. 콜롬비니의 작품은 이탈리아 디자인의 제2단계에 속해 있는데, 디자이너들이 소형 일상용품과 액세서리를 통해 새로운 사회에 대한 자신들의 낙관적 전망을 보여준 시기다. 콜롬비니의 디자인은 그에 걸맞은 인정을 받았고, 이탈리아의 권위 있는 황금컴퍼스상을 1955년부터 1960년 사이 네 차례나 수상했다.

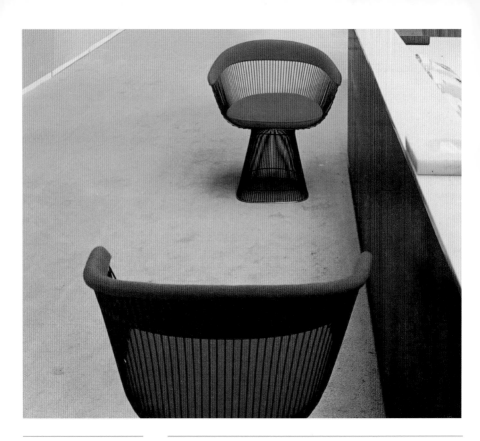

플래트너 의자와 오토만
PLATNER CHAIR AND OTTOMAN (1966년)

워런 플래트너
(1919–2006년)
놀 1966년–현재

워런 플래트너Warren Platner의 플래트너 의자와 오토만은 혁신적인
철제 구조뿐만 아니라 그 구조가 만드는 시각 효과에서도 기술적인
역작으로, 가구가 마치 옵아트 회화처럼 보인다. 플래트너는
곡면의 수직 강철 막대들을 원형 틀에 용접함으로써 일렁이는
듯한 무아레moiré 효과를 발하는 디자인에 이르렀다. 이는 영국
옵아트 작가 브리지트 라일리Bridget Riley의 캔버스와도 매우 비슷해
보인다. 기술 혁신과 우아한 디자인의 결합이라는 현대적인 명제는
플래트너 디자인의 중심이었고, 이는 그가 전설적인 디자이너
레이먼드 로위, 에로 사리넨, I. M. 페이I. M. Pei와 동업하며 연마한
것이었다. 광택 니켈로 마감하고 고무 플랫폼에 빨간 성형 라텍스
시트 쿠션이 있는 이 작품은 호화로운 목적에 뿌리를 둔다.
어디에서 이 의자의 영감을 받았냐는 질문에 플래트너가 루이 15세
시대의 장식적 양식을 언급했기 때문이다. 사이드 의자, 안락의자,
보조 스툴 등 9개 제품으로 이루어진 플래트너 컬렉션은 1966년에
미국건축가협회AIA 인터내셔널 어워드를 수상했다. 이 제품은 놀의
제품 중 인기를 모았는데, 편안함과 더불어 빛나는 옵아트 효과
덕분이었다.

치킨 브릭
**CHICKEN BRICK
(1966년)**

작자 미상
해비타트, 웨스턴 밀 포터리
(Weston Mill Pottery)
1966년–현재

테라코타로 된 치킨 브릭은 가장 가식 없고 진실한 것이 좋은 디자인이라는 분명한 사례다. 독특하면서 다소 별나고 익살맞게 둥글납작한 형태로 즉시 사람들의 기억에 새겨지지만, 과도한 기능이나 장식 없이 단순하고 솔직하다. 젖은 테라코타 냄비로 요리하는 것은 에트루리아 시대까지 거슬러가는 오랜 전통이다. 이러한 오븐은 1966년 테런스 콘런Terence Conran이 자신의 해비타트 매장에 입점시키기 전에도 유럽 대륙에서 수세기 동안 존재했다. 하지만 치킨 브릭이 영국에서 그렇게 인기를 얻은 것은 해비타트를 통한 판매 덕분이다. 치킨 브릭은 어떠한 오븐에서도 조리할 수 있게 샐 틈 없는 환경을 만들어준다. 테라코타는 열을 고르게 가하여 음식을 균일하게 익힐 수 있으며, 밀폐돼 재료의 수분이 날아가지 않아 풍미를 극대화한다. 브릭 그 자체도 고유의 풍미를 낸다. 1960년대 치킨 브릭의 매력은 실용적이고 이국적인 면 모두에 있었다. 버터나 오일을 사용하지 않아도 육즙이 살아 있는 요리를 할 수 있어 오늘날에도 건강에 관심이 많은 세대에게 다시 주목을 받는다. 처음에 이 작고 둥근 물체는 약간 우스꽝스러워 보이지만, 실용적이고 뛰어난 기능의 성공한 디자인이다.

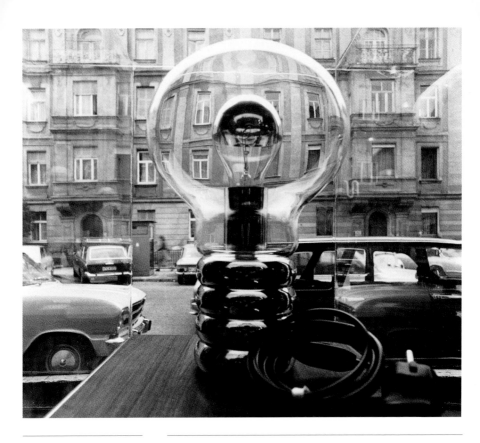

벌브 램프
BULB LAMP (1966년)
잉고 마우러(1932년-)
잉고 마우러 1966년-현재

벌브 램프는 궁극의 팝아트 조명이다. 전구 안에 전구가 있고, 케이스는 일상용품을 과장되게 복제했다. 내부 전구는 빛을 반사하고 분산하기 위해 크롬 처리했고, 크롬 도금한 목이 있는 크리스털 유리 케이스 안에 설치됐다. 벌브 램프는 잉고 마우러가 제작한, 전구를 특징으로 하는 시리즈의 첫 주자였다. 그는 "전구는 내 영감의 원천이다. 난 언제나 전구에 매료된다. 산업과 시의 완벽한 만남이기 때문이다."라고 말했다. 1966년에 그는 벌브, 벌브 클리어Bulb Clear, 자이언트 벌브Giant Bulb라는 세 가지 전구 제품을 제작했다. 그는 입소문으로 판매된 여러 가지 초기 제품들을 많이 만들었고, 곧 가능성 있는 사업으로 빠르게 성장했다. 그래픽 디자이너 교육을 받은 마우러는 1960년대에 상업 미술가로 일한 후, 팝아트의 발상을 제품 디자인으로 옮기는 실험으로 벌브 램프를 제작했다. 그는 1963년 뮌헨에서 스튜디오 '디자인 M'을 설립했고, 지금은 디자이너 이름을 따라 업체명을 잉고 마우러로 바꿨다. 1980년대에는 디자인 스튜디오에서 본격적인 전문 생산자로 성장했다. 잉고 마우러사는 지금도 벌브 램프를 생산한다.

라미 2000 만년필
**LAMY 2000
FOUNTAIN PEN
(1966년)**

게르트 알프레드 뮐러
(1932–1991년)
라미 1966년–현재

1966년, 라미 2000의 출현은 만년필의 진화에서 결정적인 순간이
됐다. 정밀한 기술과 매끈하면서도 바우하우스에서 영감을 받은
현대적 디자인은 경쟁 제품들과는 확실히 차별화됐다. 이 펜은
브라운사의 식스탄트Sixtant 전기면도기 디자인(1962년)으로
명성을 얻은 게르트 알프레드 뮐러Gerd Alfred Müller가 디자인했다.
뮐러는 라미 2000 만년필에서 독일 모더니즘의 군더더기 없는
직설적인 전통으로 디자인에 접근했다. 하지만 이 펜은 정밀
엔지니어링의 미니멀리즘 작품에 그치지 않는, 그 이상의 보석
같은 고급 제품이다. 솔질한 듯이 마감된 마크롤론과 스테인리스
스틸로 된 필기구는 백금 코팅 14K 펜촉을 자랑한다. 스프링이
장착된 라미 2000의 클립은 단단한 스테인리스 스틸로 만들었고,
클립의 혁신적인 스프링은 펜을 제자리에 고정시킨다. 뮐러의
만년필은 깔끔한 선과 현대적인 모노크롬 색조, 앞서간 인체공학적
설계와 신뢰성 · 내구성으로 하나의 이정표를 세웠다. 라미는
중소기업이었지만, 라미 2000 만년필의 성공을 계기로 세계 필기구
업계 디자인 선도 기업으로서의 위상을 재정립했다.

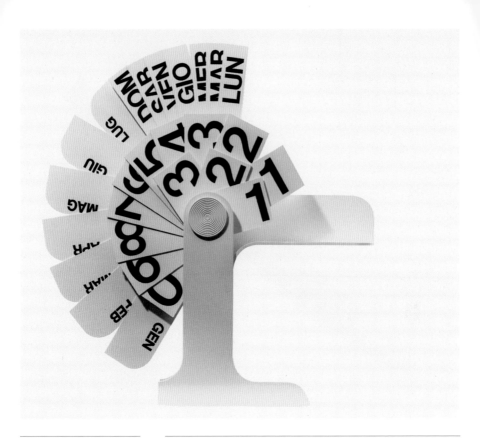

티모르 달력
TIMOR CALENDAR (1966년)

엔조 마리(1932년–)
다네제 1967년–현재

티모르 달력은 엔조 마리가 1960년대에 다네제를 위해 디자인한 만년 달력 제품군의 하나다. 이 형태는 그가 1940년대 어린 시절로부터 기억한 기차 정보 신호에서 영감을 받았다. 티모르에서 보이는 그래픽적인 정밀함은 콜레오니Colleoni 연필꽂이, 하와이 에그 컵Hawaii Egg Cups, 보르네오Borneo 재떨이, 통가레바Tongareva 샐러드볼 등 마리가 디자인한 다른 다네제 제품에서도 명백히 보인다. 주재료로 ABS 플라스틱을 선택한 이유는 내구성과 조립의 편리함, 저렴한 비용 때문이다. 이는 관련 부품의 복잡함과 수량을 고려한 선택이었다. 마리는 이들 요소가 취향보다 더 중요하다고 생각했지만, 부드럽고 윤이 나는 표면과 성형 ABS의 정밀함은 이 제품에 불멸의 매력을 더한 것이 분명하다. 티모르라는 이름은 큰 의미가 있는 것은 아니다. 그 시기에 다네제의 모든 제품은 섬 이름을 따 이름 붙였다. 달력의 실용성에 대한 질문을 받았을 때, 마리는 "난 잊지 않고 날마다 날짜를 변경해야 하는 게 싫다."라고 말하면서 자신은 이 제품을 쓰지 않는다고 인정했다. 그럼에도 불구하고 이 달력은 오늘날에도 계속 생산될 만큼 아름다운 제품이다.

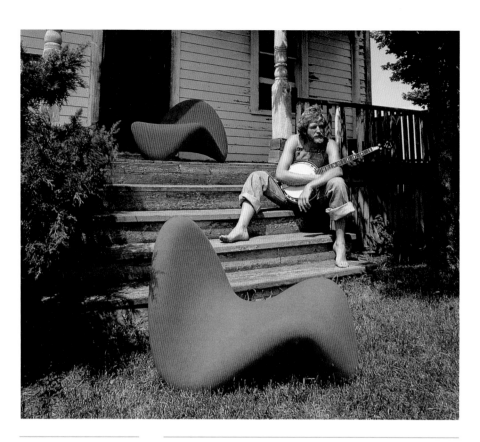

혀 의자
**TONGUE CHAIR
(1967년)**

피에르 폴랭(1927–2009년)
아티포트 1967년–현재

1950년대 후반 네덜란드 가구 회사 아티포트Artifort는 중요한 결정을 했다. 통찰력 있는 디자이너이자 예술·디자인 분야 감정가인 코 리앙 이에Kho Liang Ie를 미학적인 자문역으로 고용하면서 회사의 컬렉션을 대대적으로 현대화한 것이다. 피에르 폴랭Pierre Paulin의 혀 의자는 이 시기 아티포트의 혁명적 디자인 관점을 보여준 제품이다. 폴랭은 조각가로 교육을 받았지만, 가구 회사 토넷에서 일하던 1950년대 초반 가구 디자인에 대해 더 큰 관심을 갖게 됐다. 혀 의자는 쌓을 수 있고 최신식이며 마치 매트리스에 가까운 라운지 가구였다. 똑바로 앉기보다는 의자의 곡선에 몸을 늘어뜨려 기댈 수 있음을 시사하면서, 앉는 것의 개념을 바꿔 놨다. 이 새로운 형태는 자동차 산업의 생산 기술을 차용함으로써 구현할 수 있었다. 금속 틀은 웨빙(직물 띠), 고무를 입힌 천, 두툼하고 편안한 발포 고무로 덮였다. 겉천을 씌우는 기존의 복잡한 과정은 혁신적으로 간소화됐는데, 여러 가지 밝은 색상의 탄성섬유 한 벌을 지퍼를 사용해 틀 위에 씌우는 방법이었다. 혀 의자는 당시로선 형태면에서 상당히 급진적이었지만, 몸을 감싸는 안락한 형태는 오랫동안 이 의자가 거둔 성공을 증명한다.

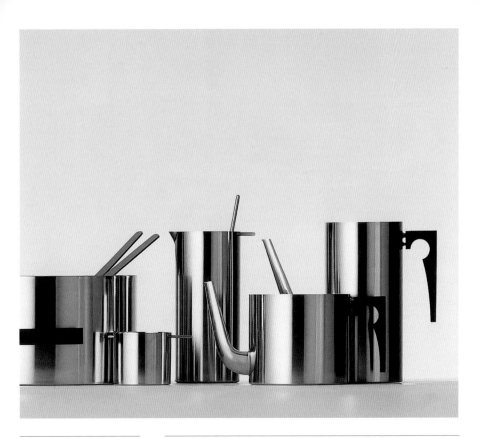

실린다 라인
**CYLINDA-LINE
(1967년)**

아르네 야콥센(1902–1971년)
스텔턴(Stelton) 1967년–
현재

실린다 라인은 디자이너 아르네 야콥센이 냅킨 위에 대략 그린 스케치들에서 시작했다. 이는 18개의 스테인리스 스틸 가정용품 제품군으로 출시됐다. 각각의 품목은 유기적 형태와 모더니즘의 담백한 선 모두에 몰두한 야콥센이 그 둘의 성공적인 통합을 이뤘음을 보여준다. 실린다 라인은 본래의 스케치부터 개발되는 데까지 3년이 넘게 걸렸다. 스테인리스 스틸로 순수한 원기둥 형태를 만들 수 있는 기술이 존재하지 않았기 때문에, 새로운 기계와 용접 기술을 개발해야 했다. 새로운 장비와 기술은 엄밀한 정확성으로 이음매 없이 매끈한 실린더 형태를 만들어냈고, 극히 작은 오차 범위로 매끈하게 브러시 처리한 표면을 만들었다. 이 컬렉션은 1967년 시장에 출시됐고, 검은 나일론 손잡이의 직사각 윤곽과 안쪽의 둥근 호 때문에 즉시 국제적인 관심을 끌었다. 이 손잡이는 원통형 몸체와 형태적인 대조와 보완을 동시에 이뤘다. 야콥센의 실린다 라인은 자국 소비자들을 위해 형식주의 원칙을 적용해 가장 폭넓고도 상업적으로 가장 성공한 사례이며, 대량 판매 시장 제품으로서 신기능주의의 승리였다.

파스틸 의자
**PASTIL CHAIR
(1967년)**

에로 아르니오(1932년–)
아스코 1967–1980년
아델타 1991년–현재

핀란드 디자이너 에로 아르니오는 1966년에 캡슐 모양 공 의자Ball Chair를 공개하면서 명성을 얻기 시작했다. 그 다음 성공작이 1967년의 파스틸 의자다. 1968년 미국 산업 디자인상American Industrial Design Award을 받았다. 자이로 의자Gyro Chair로도 불리는 이 캔디 색상 의자는 흔들의자에 대한 1960년대 해법이었다. 아르니오는 안락하면서도 명랑 쾌활하며 실내외 모두에서 사용하기 적합한 새로운 의자를 디자인했다. 형태는 납작한 사탕인 '파스틸pastille'에서 가져왔다. 폴리프로필렌으로 만든 시제품을 통해 세부 치수와 흔들의자로서의 가능성을 파악할 수 있었다. 1973년의 석유 파동으로 아르니오의 폴리에스테르 디자인 다수가 생산 중단됐다. 1990년대에는 1960년대 디자인에 대한 관심이 되살아나면서 아델타에서 몇몇 제품을 재생산했고, 이는 성형 유리섬유 보강 폴리에스테르로 제작됐다. 아르니오와 아델타는 이들 제품을 다양한 색으로 출시했다. 라임 그린, 노랑, 오렌지, 토마토 레드, 밝은 파랑, 짙은 파랑, 한층 절제된 흑백 색상 중에서 고를 수 있었다.

블로우 의자
BLOW CHAIR (1967년)

지오나탄 드 파스
(1932–1991년)
도나토 두르비노(1935년–)
파올로 로마치(1936년–)
카를라 스콜라리(Carla
Scolari) (1930년–)
자노타 1967–현재

블로우 의자는 1960년대의 영구적인 시각적 선언이자
성공적으로 대량 생산된 최초의 공기 주입식 디자인이었다.
둥글넓적한 익살스런 형태는 미쉐린 타이어의 19세기 홍보 캐릭터
비벤덤Bibendum에 영감을 받았지만 그 기술은 순전히 20세기의
것이었다. 예컨대 이 의자의 PVC 실린더들은 고주파 용접으로
붙어 있다. 이 의자는 1966년 밀라노에서 지오나탄 드 파스Gionatan
De Pas, 도나토 두르비노Donato D'Urbino, 파올로 로마치Paolo Lomazzi가
시작한 DDL 스튜디오의 첫 공동 작업이었다. DDL의 목적은 새롭고
대안적이며 젊은 생활양식을 위한 단순하고 저렴한 제품을 만드는
것이었다. 이들은 영감을 얻고자 공압식 구조물을 탐구하며 재료에
대한 실험을 했다. DDL 스튜디오는 이 의자의 특징인 아이러니와
가벼움이 스며든 디자인으로 실용 가구에 접근했다. 가정에서
쉽게 공기를 넣을 수 있는 이 의자는 실내외 모두에서 사용할 수
있게 디자인했다. 가구 디자인에서 하나의 이정표가 됐다. 수명이
짧으리란 예상에 수리 키트까지 함께 제공했으며 가격도 저렴했다.
이 의자가 처음 출시되며 자노타Zanotta는 큰 관심을 모았고
1980년대에 회사는 디자인의 클래식으로 이를 되살렸다.

사코 의자
SACCO CHAIR (1968년)

피에로 가티(1940년–)
체사레 파올리니
(1937–1983년)
프랑코 테오도로
(1939–2005년)
자노타 1968년–현재

이탈리아 생산자 자노타는 사코 의자를 출시하면서 '팝Pop 가구' 흐름에 뛰어들었다. 사코 의자는 최초의 상업적인 빈백beanbag 의자로, 피에로 가티Piero Gatti, 체사레 파올리니Cesare Paolini, 프랑코 테오도로Franco Teodoro가 디자인했다. 디자이너들은 원래 액체로 채워진 투명 봉투를 제안했지만, 지나치게 무겁고 내용물을 채우기가 번거로워서 채택하지 않았다. 결국 수백만 개의 자잘한 반팽창 폴리스티렌 알갱이를 사용하는 독창적인 선택을 했다. 이 빈백은 곧 유행에 민감하고 부유한 여행족들이 선호하는 의자가 됐다. 폴리스티렌 볼을 담은 부대는 특허 내기가 어려웠지만 생산하기는 쉬웠기 때문에, 시장에는 곧 사코 의자의 싸구려 복제품이 범람했다. 빈백을 위한 회사의 광고는 이 의자가 나타내는 것과 어울리는 생활양식, 즉, 재밌고 편안하며 멋진 그 시대의 감각을 확고히 했다. 이런 이유로 고품격 디자이너 가구 작품으로 시작한 제품이, 곧 저렴하며 대량 생산되는 공간 채우기용 가구로 전환됐다. 오늘날 빈백은 거의 유행에서 밀려났지만, 사코 의자는 선구적 디자인과 1960년대 낙관주의적 분위기를 표현한 덕분에 하나의 상징으로 기억된다.

클램 재떨이
CLAM ASHTRAY
(1968년)

앨런 플레처(1931–2006년)
메벨 1972년, 1992년–현재
디자인 오브젝티브스
1973–1976년

1971년 출시된 멜라민 재질 클램 재떨이는 당시 트렌드에 민감한 가정에서 흔하게 볼 수 있는 제품이었다. 지름이 14cm인 클램은 영국의 그래픽 디자이너 앨런 플레처Alan Fletcher가 디자인했는데, 처음에는 네덜란드 에담 치즈와 비슷한 모양으로 그렸다. 클램은 같은 몰드를 사용해 만든 2개의 반원으로 구성된다. 이를 닫으면 완벽하게 대칭이 되어 들어맞으며 조각적 오브제를 이룬다. 기계 커팅이 매우 정밀해서 경첩 없이도 두 반구가 단단하게 맞물린다. 열어서 뒤집으면 즉시 각각의 조개 모양 재떨이가 되며, 뱀처럼 구불구불한 톱니 모양은 피우던 담배를 자연스럽게 걸쳐 두는 장소가 된다. 메벨Mebel사는 멜라민의 장점을 열성적으로 홍보했고, 멜라민을 사용해 폭넓은 가정용 제품군을 만들어냈다. 영국 데번주에 본사가 있는 디자인 오브젝티브스Design Objectives는 압축 황동과 크롬 제품으로 50개의 에디션을 제작했다. 클램 재떨이의 단순한 형태는 너무나 효율적이기 때문에 부에노스아이레스의 은행에서부터 방콕의 바에 이르기까지 세계 각국에서 찾아볼 수 있는데, 재떨이로만이 아니라 클립, 핀, 도장, 단추, 열쇠, 잔돈 등을 보관하는 용도로도 사용된다.

피라미드 퍼니처
PYRAMID FURNITURE
(1968년)

시로 쿠라마타
(1934–1991년)
이시마루 1968년
카펠리니 1998년–현재

시로 쿠라마타Shiro Kuramata는 지금까지도 20세기 중후반의 가장 혁신적인 디자이너 중 한 사람이다. 그의 작품은 스타일과 용도가 다양하다. 모든 디자인이 재료에 대해 자신만의 방식으로 접근한 결과였다. 피라미드 퍼니처는 투명 아크릴 서랍 세트인데, 대조적인 17개의 검은 서랍이 크기별로 들어간다. 형태에 대한 몰두는 그의 작품에서 불멸의 테마였다. 예컨대 사각형에 대한 집착은 1967년과 1970년 사이에 선보인 일련의 서랍 디자인에 반영됐다. 피라미드 퍼니처는 이 시기 그의 디자인 중에서 가장 급진적인데, 점점 크기가 작아지는 서랍이 건축적 형태로 쌓인다. 전통적인 발 부분을 바퀴로 대체해, 이동성과 용도의 융통성을 솜씨 좋게 결합했다. 이 제품은 전후 일본에서 성장한 디자인의 자신감과 창의성을 반영한다. 관습을 벗어난 형식을 통해 특이한 것, 감각적인 것, 영구적이지 않고 덧없는 것에 대한 디자이너의 열정을 그려낸다. 쿠라마타는 형태와 기능의 관계를 다시 고려했고, 그렇게 함으로써 일상적인 오브제에 자신의 초현실주의와 미니멀리즘 발상을 도입하는 새로운 디자인을 창조했다. 이시마루Ishimaru에서 처음 제작했고, 1998년부터 지금까지 카펠리니에서 생산한다.

리빙 타워
LIVING TOWER
(1968년)

베르너 판톤(1926–1998년)
허먼 밀러 1969–1970년
프리츠 한센 1970–1975년
스테가(Stega) 1997년
비트라 디자인 뮤지엄
1999년–현재

베르너 판톤은 개성 있는 현대 가구를 디자인했다. 판톤은 1970년 쾰른 가구 박람회에 이 리빙 타워 또는 '팬타워Pantower'를 출품했다 이 제품은 그 박람회 최고의 화제가 됐다. 새롭고 파격적인 디자인은 1960년대의 정신을 구현한다. 리빙 타워의 정체성은 하나로 규정되기를 거부하면서, 의자 역할, 물건을 보관하는 기능, 예술 작품 그 사이 어딘가에 위치한다. 자작나무 합판 틀에 발포 고무를 대고 덴마크 섬유업체 크바드라트Kvadrat사 양모로 겉천을 씌워 만들었다. 오늘날에는 제품을 오렌지색, 빨간색, 어두운 파란색 세 가지 색상 중에서 고를 수 있다. 판톤은 1926년에 덴마크의 감토프테Gamtofte에서 태어나 덴마크 왕립 미술 아카데미Royal Danish Academy of Fine Arts에서 공부했다. 1950–1952년에는 아르네 야콥센의 건축사무소에서 근무했고, 1955년에는 직접 디자인 사무소를 설립했다. 그는 1958년에 프레데리시아 가구박람회Fredericia Furniture Fair에서 선보인 새로운 의자 디자인으로 엄청난 논란을 일으켰다. 이 의자가 마치 예술 작품처럼 전시장 천장에 걸려 있었기 때문이다. 리빙 타워는 의자의 특성을 조각적 형태와 결합한 예술 작품의 성공적인 사례다.

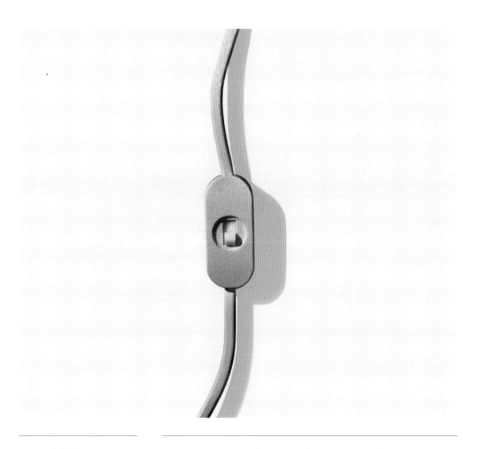

VLM 스위치
인테루토레 롬피트라타
**VLM SWITCH
INTERRUTTORE
ROMPITRATTA
(1968년)**

아킬레 카스틸리오니
(1918–2002년)
피에르 자코모 카스틸리오니
(1913–1968년)
VLM 1968년–현재

VLM 스위치 또는 인테루토레 롬피트라타는 카스틸리오니가
처음 디자인한 스위치가 아니었다. 또한, 그들이 최초로 만든 직렬
스위치도 아니었다. 하지만 아킬레 카스틸리오니는 이 스위치가
자신이 가장 자랑스러워하는 단일 디자인이라고 밝혔다. 1967년에
VLM은 조명 액세서리를 생산하는 현대식 공장을 세웠고, 새로운
디자인의 스위치를 찾고자 카스틸리오니 스튜디오와 접촉했다.
카스틸리오니 형제는 단순하고 튀지 않는 스위치를 디자인했고,
1500만 개가 넘게 팔렸다. VLM 스위치의 아래쪽은 부드러운
곡선으로 손바닥에 편안하게 잡힌다. 케이스 상단 모서리가 좀 더
날렵하게 경사를 이루고 있으므로, 캄캄한 곳에서도 살짝 만져 보면
올바른 방향을 확인할 수 있다. 스위치가 중간의 오목한 부분에
맵시 있게 자리 잡아, 켜거나 끌 때 딸깍 소리와 함께 안전하게
미끄러진다. 이 소리는 숨겨진 하프 베어링이 제자리로 들어가는
소리이며, 베어링과 전류를 잇거나 끊는 데 사용되는 금속 띠
사이에 솜씨 좋게 숨겨진 스프링에 의해 팽팽히 유지된다. 누가
제품을 디자인을 했는지 개의치 않는, 30여 개국의 수많은 사람들이
매일같이 이 스위치를 쓰고 있다는 사실이야말로 이 제품의 완전한
성공을 증명한다.

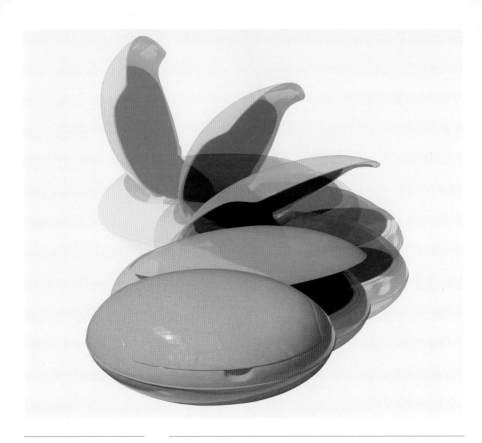

정원용 달걀 의자
GARDEN EGG CHAIR
(1968년)

페터 귀치(1940년–)
로이터 1968–1973년
VEB 슈바르차이데
DDR(VEB Schwarzheide
DDR) 1973–1980년
귀치 노보 2001년–현재

정원 가구의 목적이 실내장식 일부를 실외로 가져오는 것이라고 한다면, 페터 귀치Peter Ghyczy의 정원 달걀 의자는 아마도 이런 관점에서는 완벽한 디자인일 것이다. 유리섬유 보강 폴리에스터로 만든 달걀 모양 뚜껑을 밀어 올리면, 올라간 부분이 의자 등판이 된다. 이것을 닫으면 물이 들어가지 않도록 꼭 맞게 밀봉되므로 야외에 둘 수 있다. 외관은 단단하고 빈틈이 없지만 대조적으로 내부에는 직물 안감의 부드럽고 아주 안락한 분리형 시트가 있다. 이렇게 편안함에 관한 고전적인 생각과 현대적 재료, 직조 방법을 혼합한다. 귀치는 디자인 이면에 있는 영감에 대해 아무 말도 하지 않았지만, 자연스런 형태와 동시대 기술을 혼합했다는 점에서 아르데코 운동과의 연결성을 어느 정도 시사한다. 전체 스타일은 순수한 1960년대 팝아트임을 쉽게 알아챌 수 있다. 1956년 혁명 후 헝가리를 떠나 서독으로 이주했고, 거기서 건축을 공부한 후 플라스틱 제품 제조사 로이터Reuter에 입사했다. 정원 달걀 의자는 자신의 회사 귀치 노보Ghyczy NOVO에서 2001년에 재발매했다. 디자인은 그대로 유지했지만, 새 제품은 재활용 가능한 플라스틱으로 만들었으며 회전형 베이스를 선택할 수 있다.

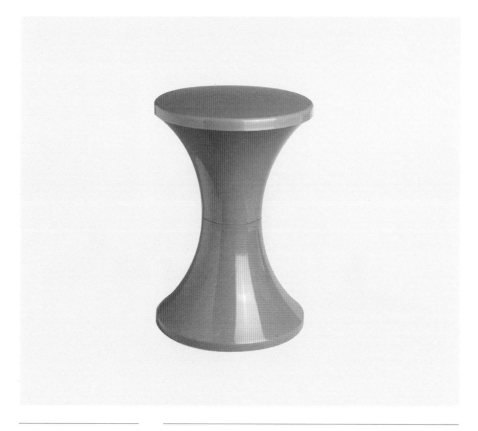

탐 탐 스툴
TAM TAM STOOL
(1968년)

앙리 마소네(1922–2005년)
스탬프 1968년–현재

탐 탐 스툴은 공중 팽이를 닮은 모양 때문에 디아볼로 스툴이란 명칭으로 알려지기도 했다. 1960년대 플라스틱 붐이 불러온 새로운 생산 가능성으로부터 탄생했다. 앙리 마소네Henry Massonnet의 회사 스탬프STAMP는 어부들을 위한 플라스틱 아이스박스를 만들었다. 1968년 마소네가 자신의 사출 성형 플라스틱 생산 공정이 가진 잠재력을 활용하기로 결심하면서, 이를 튼튼하고 휴대 가능하며 경제적인 스툴을 생산하는 데 적용했다. 다양한 색상으로 출시되며, 2개의 똑같은 조각으로 분리돼 더 쉽게 옮기거나 보관할 수 있다. 이 스툴은 큰 성공을 거뒀고 1200만 개 이상 판매됐으나, 1973년 석유 파동에 이어 플라스틱 산업이 겪은 후유증 때문에 생산이 둔화됐다. 브라넥스 디자인Branex Design의 설립자이자 개발 담당 관리자 사샤 코언Sacha Cohen은 마소네와 접촉했고, 스탬프에서 본래의 색상과 몰딩, 재료를 사용해 탐 탐을 재생산하게 됐다. 이 스툴은 같은 공장에서 계속 생산되며 현재는 열세 가지 색상과 다양한 무늬로 출시된다. 탐 탐 스툴의 독점 해외판권을 보유한 브라넥스 디자인은 2002년 이래 전 세계에서 확고한 상업적 성공을 거뒀다.

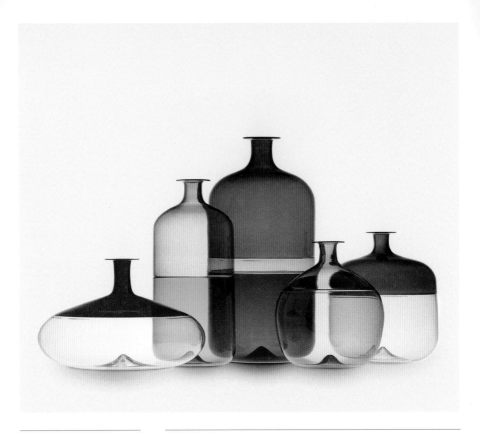

볼레 꽃병
BOLLE VASES (1968년)

타피오 비르칼라
(1915-1985년)
베니니 1968년-현재

타피오 비르칼라의 다채로운 볼레 꽃병은 강철 대롱으로 공기를 부는 프리블로운free-blown 방식으로 만들었다. 이탈리아 회사 베니니Venini를 위해 디자인한 제품이다. 1960년대 중반 베니니는 그에게 전통적인 기법을 사용한 새로운 유리 제품을 의뢰했다. 이 볼레 꽃병은, 신중하게 그려진 윤곽선과 그것이 감싸고 있는 볼륨 안에 두께가 다른 색깔 띠들을 균형 있게 배치함으로써 섬세하고 정적인 평형감을 성취한 것으로 유명하다. 볼레 꽃병은 비르칼라에게 새로운 출발이었다. 그는 16세기 유리 제작 공법인 인칼모incalmo 공법을 사용했다. 이는 무라노를 본거지로 한 유리 산업의 전문 분야로 보통 다른 색으로 된, 뜨겁게 녹인 2개의 유리 덩어리를 서로 붙여 하나로 만드는 것이다. 베니니와 일하는 동안 비르칼라는 다양한 색감과 핀란드에서는 구할 수 없는 얇은 유리를 사용하는 그 지역의 전문 지식을 탐구하는 데 나섰다. 그의 핀란드 시절 작품은 종종 조국에 관한 느낌을 불러일으키려는 바람에서 무게감 있고 차가운 느낌이다. 반면 베니니를 위한 작품은 추상적이고 보통 훨씬 얇게 불어 만들며 더 다채롭다. 볼레 꽃병은 거의 출시와 동시에 회사의 가장 인기 있는 제품군이 됐다.

마르쿠소 식탁
MARCUSO DINING TABLE (1968년)

마르코 자누소
(1916–2001년)
자노타 1971년–현재

마르쿠소 식탁의 미끈한 선, 유리 상판과 스테인리스 스틸 다리는 이 탁자를 컬트의 고전으로 만들었다. 하지만 이탈리아 디자인 역사에서 이 탁자가 갖는 지위는 이례적인데, 이것의 생산을 가능하게 만든 복잡한 기술적 연구 때문이다. 유리와 금속으로 만든 탁자의 디자인에는 걸출한 선례들이 있었지만, 두 가지 재료를 연결하는 해법은 없었다. 마르코 자누소는 자동차의 삼각형 유리창을 관찰하다가 무거운 구조가 필요 없는 유리와 스테인리스 스틸 탁자에 대한 영감을 얻었다. 2년간의 연구 끝에 그와 자노타는 재료들을 눈에 보이지 않게 고정하는 특수 접착제를 발명해 특허를 받았다. 그 결과 스테인리스 스틸 다리에 유리 상판이 그냥 얹혀 있는 것처럼 보이게 됐다. 실제로는 유리 상판에 있는 스테인리스 스틸 디스크 위에 다리가 나사로 고정돼 매우 단단히 붙어 있다. 마르쿠소 식탁의 기술적 성취는 1960년대 최초였고, 즉각 상업적으로 성공을 거뒀다. 이 탁자는 구조를 정직하게 드러낸다는 점에서 유리와 강철로 지은 현대 건물과 종종 비교된다. 이런 특징들 덕분에 오늘날에도 자노타에서 어김없이 생산된다.

보알룸 램프
BOALUM LAMP
(1969년)

리비오 카스틸리오니
(1911–1979년)
지안프랑코 프라티니
(1926–2004년)
아르테미데 1970–1983년,
1999년–현재

보알룸 램프는 형태로나 기술로나 하나의 실험이다. 이 조명은 탄력적이고 다양한 형태로 조정할 수 있어 놀라운 조각적 효과를 만들어낸다. 보알룸은 금속 고리들을 끼운 산업용 반투명 PVC관으로 제작했고, 각 부분에는 4개의 저와트 전구가 들어 있다. 1930년대 개발된 PVC는 부드럽고 잘 휘는 재료로, 원래는 케이블과 와이어 절연에 사용했다. 1960년대를 대표하는 재료 중 하나이며, 특히 공기 주입식 가구에도 사용됐다. 보알룸 램프에서 각 유닛은 서로 플러그로 연결돼, 1969년 〈도무스〉지에서 설명한 바대로 '뱀처럼 끝없이 이어지는 조명'을 만들어낸다. 나선으로 구부리거나 직선으로 둘 수 있고 벽에 걸거나 가구나 바닥에 걸칠 수 있다. 부드럽고 부풀릴 수 있으며 유연하고 유동적인 그 시대의 가구들에 이상적인 조명이었다. 리비오는 카스틸리오니 삼 형제 중 첫째였는데, 형제들이 모두 전후 이탈리아 디자인계에서 영향력 있는 작업을 했다. 그는 지안프랑코 프라티니Gianfranco Frattini와 함께 아르테미데를 위해 이 제품을 디자인했다. 아르테미데는 1970년부터 1983년까지 이를 생산했다. 이후 약간의 개조를 거쳐 1999년에 재발매했다.

헤비 램프
HEBI LAMP (1969년)

이사오 호소에(1942년–)
발렌티 1974년–현재

작은 작업등인 헤비 램프는 PVC 덮개를 씌운 탄력적인 금속관과 에나멜 처리한 알루미늄 갓으로 구성된다. '헤비'는 일본어로 뱀을 뜻한다. 전체가 조절 가능한 팔과 회전하는 갓으로 부분 조명을 제공한다. 금속관은 꼬거나 평평하게 놓는 것 모두 가능해서 램프를 탁자 위에 세울 수도 있다. 클램프 안에 넣을 수 있는, 길이가 더 짧은 제품도 있다. 헤비 램프는 디자인과 공학이 정교하게 결합된 사례다. 이사오 호소에Isao Hosoe는 밀라노의 한 매장에서 50m당 겨우 50센트 정도로 저렴한 재료인, 간단하고도 탄력 있는 이 튜브를 찾아냈다. 그는 발렌티와의 공동 작업을 통해 구부리면 받침 부분이 만들어져서 자체적으로 지지할 수 있는 튜브 램프를 만들었다. 호소에는 1942년 일본에서 태어났고 항공우주공학을 전공했다. 1967년에 이탈리아로 이주해 제품 디자이너로 일했다. 헤비는 발렌티Valenti에서 처음 소개된 이래 아직도 생산 중이다. 발렌티는 산업용 조명 회사로 1960년대의 혁신적인 제품들과 관련을 맺게 됐다. 헤비 램프는 미래적이고 별난 1960년대의 정신을 포착한, 이 시기 발렌티의 가장 성공적인 제품이었다.

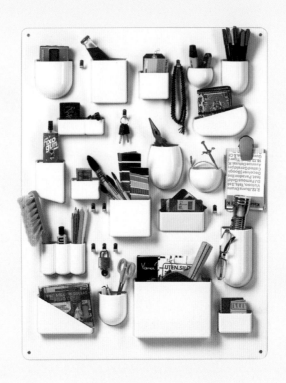

유텐.실로
UTEN.SILO (1969년)

도로시 베커(1938년–)
잉고 마우러 1969–1980년
비트라 디자인 뮤지엄
2002년–현재

유텐.실로는 1960년대 플라스틱 디자인의 모험과 실험 정신을 압축한 것이다. 하나의 ABS에 몰딩된 이 제품은 플라스틱이 할 수 있는 모든 것을 나타낸다. 검은색, 흰색, 오렌지색, 빨간색의 밝고 빛나는 색상과, 녹여서 주조한 부드러운 표면은 다른 재료가 만들 수 없는 것이었다. 도로시 베커Dorothée Becker는 처음에는 기하학적 형태를 잘라내고 조각을 맞추는 나무 장난감을 만들려고 했는데, 자신의 아이들이 흥미를 보이지 않자 이 구상을 포기했다. 유텐.실로 최종 디자인 이면에 있는 영감의 원천은 그녀가 어린 시절에 본 걸이식 세면도구 가방이었다. 이 제품은 원래는 '월올Wall–All'이란 이름으로 불렸다. 처음에는 베커의 남편인 디자이너 잉고 마우러가 설립한 회사인 잉고 마우러(처음에는 디자인 M이란 업체명을 썼음)에서 생산했다. 압도적인 성공을 거뒀지만, 석유 파동으로 플라스틱의 선호도가 떨어지면서 1974년 생산을 중단했다. 더 작은 제품인 유텐.실로 II를 1970년 잉고 마우러에서 생산했지만, 1980년에 역시 생산을 중단했다. 비트라 디자인 뮤지엄은 2002년에 유텐.실로와 소형 제품을 재발매했고, 크롬 플라스틱 제품도 발매했다.

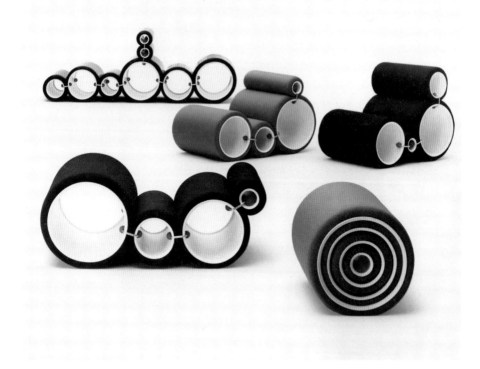

튜브 의자
TUBE CHAIR (1969년)

조 콜롬보(1930–1971년)
플렉스폼 1970–1979년
비트라 디자인 뮤지엄
2006년–현재

조 콜롬보의 이 의자는 이탈리아 디자이너들의 선구적인 팝아트 연구의 영원불변한 사례다. 폴리우레탄 폼 덮개와 비닐로 겉을 씌운, 다양한 크기의 플라스틱 튜브 4개가 끈으로 졸라매는 가방 안에 동심원처럼 포개져 끼워진다. 일단 개봉하면 구매자는 강철관과 고무 연결부를 사용해 어떠한 순서로든 결합할 수 있게 된다. 작업용 의자부터 다리를 뻗을 수 있는 긴 의자, 긴 소파(두 세트를 연결한 경우)까지 콜롬보의 생활 도구는 이전의 디자이너들이 제시하던 것과는 분명히 달랐다. 콜롬보는 의자를 디자인할 때 (혹은 어떤 디자인 오브제라도) 관습적으로 인정되는 정의를 따르기보다는 이상하고 낯선 재료의 재조합 가능성을 실현할 수 있는 제품들을 만들었다. 튜브 의자는 콜롬보가 '구조적 연속성'이라고 일컬은 디자인 카테고리에 해당한다. 이는 하나의 제품을 다양한 방법으로 다중 작업할 수 있는 범주를 말한다. 직선에 대한 콜롬보의 타고난 혐오감은 1958년 가족의 전기 공장에서 플라스틱을 사용한 생산 공정을 실험하기 시작했을 때, 또한 1970년대 튜브 의자를 생산한 플렉스폼Flexform과 같은 모험적인 이탈리아 생산자들과 공동 작업을 시작했을 때 디자인 미학으로 승화됐다.

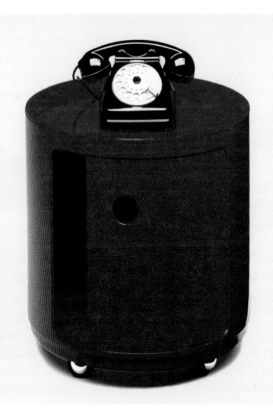

실린드리컬 스토리지
CYLINDRICAL
STORAGE (1969년)

안나 카스텔리 페리에리
(1918–2006년)
카르텔 1969년–현재

안나 카스텔리 페리에리Anna Castelli Ferrieri의 원통형 보관 제품이
보여주는 단순해 보이고 실용적인 형태는 이 디자인이 나온
시대의 영향력이 매우 컸다. 밝은 단일 색상 제품은 사출 성형
ABS 플라스틱이라는 발전된 기술을 이용했고, 깔끔한 선과 기능적
디자인은 경제적인 저장 공간이란 해법을 제공한다. 이 디자인의
재료, 단순성, 모듈적인 특성은 매우 광범위한 활용성을 가졌다.
유닛은 수에 관계없이 쌓을 수 있고, 욕실, 침실, 주방, 생활공간에서
폭넓게 사용할 수 있다. 바퀴, 문과 같은 추가적인 부품은 이 제품을
더욱 매력적으로 만들었다. 페리에리는 건축을 전공하고 프랑코
알비니와 함께 일한 후 건축 사무소를 설립했다. 그녀는 1960년대
중반에 제품 · 가구 디자인에 관심을 갖게 됐고, 카르텔의 디자인
담당 이사로 선임됐다. 페리에리는 카르텔이 국제적으로 선도적인
플라스틱 제품 회사가 되는 데 도움을 줬다. 큰 성공을 거둔 이
제품은 여전히 카르텔에서 흰색과 은색 두 색상으로 생산되며,
유행을 타지 않는다는 사실이 입증된 디자인 덕분에 치열한
시장에서 가격 경쟁을 계속하고 있다.

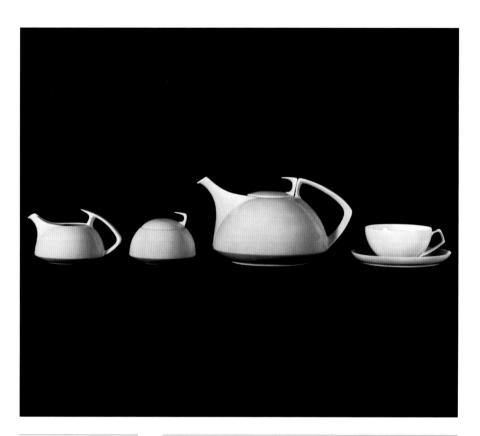

TAC 테이블웨어
TAC TABLEWARE
(1969년)

발터 그로피우스
(1883–1969년)
로젠탈 1969년–현재

발터 그로피우스는 20세기 건축 · 산업 디자인의 원칙을 실천한 위대한 건축가이자 교육자다. 1919년 바우하우스를 설립하면서 장인, 예술가, 사업가가 공존하는 새로운 교육적 접근을 실행했다. 그는 1937년에 미국으로 이주해 1945년에 TAC The Architects Collaborative를 설립했고, 여기서 하버드 대학원 센터(1948–1950년)처럼 주목받는 건축물을 만들었다. 전쟁 후, 독일의 도자기 회사 로젠탈은 국제적인 디자인으로 향하는 정책을 적극적으로 추진했다. 이 회사는 1950년대에 베아테 쿤 Beate Kuhn이 유기체적이고 조각적인 도자기를 만들도록 의뢰했다. 1954년에는 미국의 레이먼드 로위에게 커피잔 세트를 주문한 바 있었다. 그로피우스가 로젠탈을 위해 디자인한 TAC 테이블웨어는 쿤과 로위의 디자인 경향에다, 곡선을 강조한 자신만의 독특하고 동글납작한 형태를 융합시켰다. 찻주전자의 반원형 입면은 바우하우스에서 채택한 기초 형태를 연상시키고, 유선형 손잡이는 당시 스타일의 기준이 됐다. 이 제품들은 1969년 로젠탈의 스튜디오 라인 컬렉션에 등장했으며 그 이후 계속 생산된다.

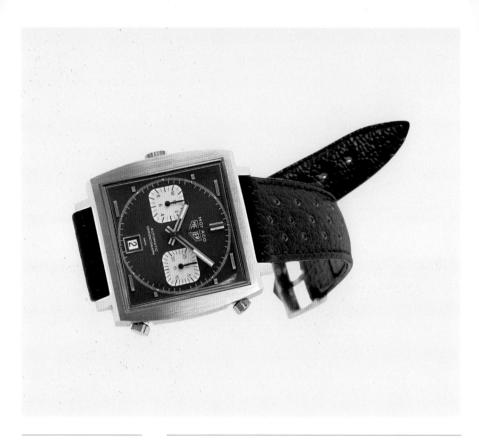

모나코 손목시계
**MONACO
WRISTWATCH
(1969년)**

TAG 호이어 디자인 팀
TAG 호이어 1969–1978년,
1998년–현재

스티브 맥퀸이 1971년 영화 〈르망Le Mans〉에서 포르셰를 타고
눈에 띄는 호이어Heuer 모나코 손목시계를 차고 나왔다. 시대의
아이콘이던 그가 또 다른 패션 아이콘을 창조한 것이다. 오늘날에도
이 시계는 수집가에게 '스티브 맥퀸'으로 불린다. 하지만 모나코
손목시계는 단순한 유명인의 장신구를 훨씬 넘어선 것이었다. 이
제품은 오토매틱 무브먼트가 있는 최초의 크로노그래프 시계였다.
호이어사는 동료 스위스 회사들인 브라이틀링Breitling, 뷰렌Buren,
뒤부아 데프라즈Dubois Depraz와 함께 마이크로 로터micro-rotor
'크로노매틱Chronomatic' 무브먼트를 개발했다. 매우 독특한 푸른색
페이스, 오렌지색 시침과 분침 외에도 모나코는 방수 사각 페이스가
있는 최초의 크로노그래프 시계라는 추가적인 특징을 갖고 있었다.
이 시계는 1978년 시장에서 사라졌지만, 20년 후에 9시 방향
태엽을 3시 방향으로 옮긴 형태로 다시 돌아왔다. 1985년 TAG
그룹과 합병, TAG 호이어TAG Heuer가 된 호이어 역시 그 이후 변화를
겪었는데, 2003년에 아날로그와 디지털 크로노그래프를 동일한
양면 케이스에 결합한 모나코 69를 과감하게 내놨다. 땅딸막한
모양에도 불구하고 회사는 2004년 2개의 여성용 제품을 출시했다.

UP 시리즈 안락의자
UP SERIES
ARMCHAIRS (1969년)

가에타노 페세(1939년–)
B&B 이탈리아
1969–1973년, 2000년–현재

가에타노 페세Gaetano Pesce는 1960년대 이탈리아 디자인계에서 가장 관습적이지 않은 디자이너라는 명성을 얻었다. 그 계기는 당시 C&B 이탈리아C&B Italia라는 회사를 위해 만든, 의인화한 안락의자 UP 시리즈였다. 1969년 밀라노 가구 전시회에서 최초 공개한 이 제품군은 7개의 의자 세트로 구성된다. 유기적 형태는 단순하면서 편안한 매력을 준다. 하지만 진정한 혁신은 포장에서 발견할 수 있다. 폴리우레탄 폼 몰딩으로 만든 의자를 납작해질 때까지 진공 압축해 PVC 봉투 안에 포장했다. 포장을 열어 폴리우레탄이 공기와 접촉하면 부피가 생겨나는 것이었다. 이 창의적이고 진보된 기술을 담은 재료 사용으로, 페세는 구매자를 제품 창조의 적극적인 참여자로 끌어들일 수 있었다. 페세는 UP 시리즈를 '변형' 가구라 불렀는데, 이는 구매라는 행위를 하나의 '해프닝'으로 바꾸는 의미가 있었다. 이 시리즈에는 엄청나게 큰 조각상의 일부 같은 거대한 발 모양 UP 7도 있었다. 그러나 지금껏 성공을 누리는 것은 2000년에 B&B 이탈리아B&B Italia가 재발매한 이 UP 5 제품이다.

셀레네 의자
SELENE CHAIR
(1969년)

비코 마지스트레티
(1920–2006년)
아르테미데 1969–1972년
헬러 2002년–현재

비코 마지스트레티가 일체형 몰딩 플라스틱 의자를 시도한 최초의 디자이너는 아니었다. 하지만 셀레네 의자는 이 특별한 디자인 패러다임을 가장 우아하게 표현한 작품 중 하나다. 셀레네 의자가 성공한 주된 이유는, 의자에 사용한 재료와 기술에 저항하지 않고 이를 연구했다는 데 있다. 플라스틱으로 실험을 시작하던 1960년대에 마지스트레티는 이미 고도로 숙련된 건축가이자 가구와 조명을 비롯한 제품 디자이너였다. 이 디자인이 나오기 10년 전에 플라스틱 기술에 엄청난 발전이 있었고, 다양한 신소재가 대량 생산에 이용됐다. 셀레네 의자는 유리섬유로 보강한 사출 성형 플라스틱으로 만들었다. 생산자 아르테미데는 기술적으로 발전된 회사로 마지스트레티에게 이 소재를 사용하도록 제안했다. 이 의자의 가장 놀라운 특징은 혁신적인 S자 다리다. 사실상 속을 단단히 채우지 않은 얇은 플라스틱 면으로 돼 있다. 이 형태는 의자에 구조적 견고성을 주면서도 의자의 무게를 줄인다. 이것은 또한 다리가 시트·등판과 함께 유기적으로 성형될 수 있다는 의미이기도 하다. 또한 셀레네 의자는 쌓아 올릴 수 있다는 장점도 갖고 있다.

인 아테사 휴지통
IN ATTESA WASTE-PAPER BIN (1970년)

엔조 마리(1932년–)
다네제 1971년–현재

이탈리아어로 '기다림'이라는 뜻인 인 아테사는 묘하게 단순한 휴지통이다. 겉보기에는 사용자 쪽으로 비스듬하게 기울어진 단순한 원통 같아 보이는데, 가까이서 보면 절묘하고 독창적인 요소를 통합하는 한결 복잡한 형태가 드러난다. 사실 순수한 원통이 아니다. 위쪽으로 갈수록 바깥으로 점차 가늘어지기 때문에 몰딩한 성형 틀에서 분리하기 쉽고 쌓을 수도 있다. 안쪽 바닥에는 3개의 동심원이 있어 과녁 같은 인상을 준다. 이 과녁의 중심은 반대쪽에 있는 주입점(플라스틱을 사출할 때 생기는 자국)으로 인한 흠집을 숨겨준다. 둥근 테두리는 원처럼 보이지만, 몸체 자체가 원통을 비스듬히 자른 것이기 때문에 사실은 타원형이고 눈을 속이도록 계산된 치수로 이뤄졌다. 1971년에 이탈리아 회사 다네제와 미국 회사 할러에서 이 제품을 동시에 출시했으며, 이는 1957년 이래로 마리가 다네제를 위해 디자인한 수많은 제품 중 하나였다. 1977년에는 코로Koro라는 이름으로 측면이 곧은 제품이 생산됐고, 2001년에는 다네제(현재 단독 생산자)가 스콤파르토 인 아테사Scomparto In Attesa를 출시했다. 이 제품에는 통 안에 분리수거를 할 수 있는 반원형 칸이 따로 있다.

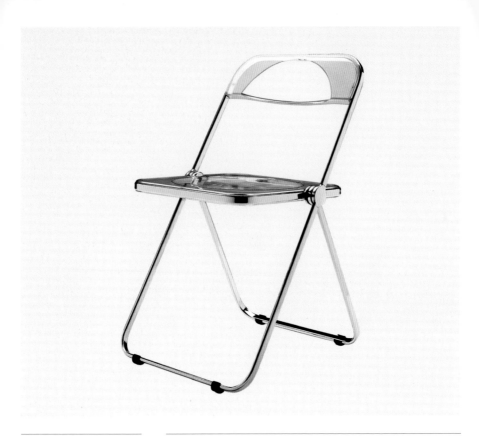

플리아 접이의자
**PLIA FOLDING CHAIR
(1970년)**

지안카를로 피레티
(1940년–)
카스텔리/하워스
1970년–현재

지안카를로 피레티의 플리아 접이의자는 1970년 첫 생산 이후 볼로냐 기반 가구 회사 카스텔리에 의해 400만 개 이상 판매됐다. 전통 목재 접이의자를 현대적으로 옮긴 플리아는 전후 가구 디자인에서 가히 혁명적이었다. 이 의자는 광택 알루미늄 틀과 투명한 아크릴 수지 퍼스펙스 몰딩 시트, 등판으로 구성됐다. 가장 중요한 특징은 3개의 금속 디스크로 된 경첩이다. 등받이와 앞쪽 지지대, 시트와 뒤쪽 지지대 구조는 2개의 직사각 틀과 1개의 U자 테hoop로 해결된다. 명료한 경첩을 통해 의자를 접으면 두께가 5cm인 하나의 간단한 단위로 줄어든다. 피레티는 카스텔리의 사내 디자이너로서 가정용·주문형 가구를 제작했다. 회사를 위한 그의 디자인 정신, 즉 기능적이고 저렴하며 공간을 절약하고 대규모 생산에 적합해야 한다는 조건이 플리아 의자에 구현됐다. 끝부분과 모서리가 둥글고, 실내외 모두에서 쓰도록 제작한 이 의자는 가볍고 융통성 있게 활용할 수 있어 빠르게 인기를 얻었다. 접거나 편 상태에서 모두 쌓을 수 있고, 부피감이 작고 매끄러우며 기능적이고 구조적으로 우아한 플리아 의자는 그 위상을 계속 유지하고 있다.

열쇠고리
KEY RING (1970년대)
작자 미상
1970년대–현재

이 소박한 이중 열쇠고리는 현대의 불가사의이며 누구나 가지고
다니지만 진가를 거의 인식하지 못하는, 엔지니어링과 유틸리티의
작은 걸작이다. 고리의 바탕이 된 개념은 수백 년이나 된 것이지만,
현재의 정제된 상태는 현대 정밀 생산 기술과 금속 공학의
산물이다. 이 제품은 이전의 구슬 체인bead-chain을 대체하면서
1970년대 초반에서야 소개됐다. 디자인의 핵심은 단단한 강철
나선으로, 하나의 원 위로 겹쳐져 꼬이면서 완전한 2개의 원을
이룬다. 거의 무한한 활용성이 있어서 판촉용, 기념품용, 광고용
열쇠고리 산업으로 이어졌는데, 대부분 이 단순한 금속 루프
디자인에 한 가지가 더 부착된 형태였다. 이 평범하고 작은 고리가
집, 일터, 자동차 같은 일상의 많은 부분을 하나로 묶어준다고
해도 과장이 아닐 것이다. 그리고 작지만 중요한 역할을 기념하며
우리는 무한한 맞춤 제작으로 보답하는 중이다. 열쇠고리는 우리가
소유할 수 있는 가장 친밀한 디자인에 속하며 가장 저렴하고도 거의
주목받지 못하는 제품 중 하나다.

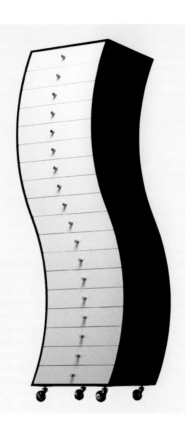

퍼니처 인 이레귤러 폼
FURNITURE IN IRREGULAR FORMS (1970년)

시로 쿠라마타
(1934–1991년)
후지코(Fujiko) 1970–1971년
아오시마 쇼텐(Aoshima
Shoten) 1972–1998년
카펠리니 1986년–현재

시로 쿠라마타는 흐르는 듯한 선의 느낌, 중력으로부터의 해방, 투명성, 빛의 구축이라는 새로운 디자인 언어를 만들어냈다. 그의 가구는 세심한 솜씨와 세부에 공을 들여 집중하는 과정을 실현한 것이다. 1970년대에 디자인한 이 불규칙한 형태의 가구는 4개의 간단한 바퀴 위에서 움직이는 장과 18개의 서랍으로 구성된 서랍장이다. 서랍 모양은 각기 조금씩 다르다. 사이드 1과 사이드 2라는 두 가지 제품이 제작됐다. 사이드 1은 양옆을 따라 곡선으로 흐르는 물결 모양이며, 사이드 2는 옆이 곧은 수직이면서 앞면은 물결치듯 곡선을 이룬다. 미니멀리즘적 구조와 감축된 수단으로 강한 인상을 주며 쉽게 알아볼 수 있는 제품이다. 오늘날 기준에서도 미니멀리즘의 기능적 구조와 형태의 가벼움을 탁월하게 결합해 구현한 서랍장이다. 이 작품은 1960년대 후반, 서랍에 대한 쿠라마타의 실험에서 비롯했다. 카펠리니가 1986년 이 디자인을 재발매하자, 쿠라마타의 포스트모더니즘적 접근으로 인해 그에 대한 관심도 새롭게 일어났다. 이 시기에도 쿠라마타는 이미 가구와 실내 디자인에 대한 개념적인 접근 방식으로 존경받았다.

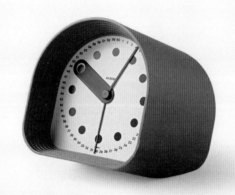

옵틱 시계
OPTIC CLOCK (1970년)

조 콜롬보(1930–1971년)
리츠-이탈로라 1970년대
알레시 1988년–현재

미래 환경을 상상하는 데 몰두한 이탈리아의 건축가이자 디자이너
조 콜롬보는 팝아트 시대의 실내장식을 정의했다. 1970년에
디자인한 옵틱 시계는 그의 영원한 고전 중 하나다. 콜롬보의
미학에 따라 양식화한 제품들은 언제나 실용성을 추구했다.
붉은색이나 흰색 ABS 플라스틱으로 만든 시계 케이스는 카메라
렌즈의 테두리처럼 시계 앞면 위로 튀어나와 빛 반사를 막는다.
케이스는 바닥이 사선으로 깎여 살짝 위로 젖혀지며, 위쪽에는
시계를 벽에 거는 구멍이 있다. 그래픽 처리된 숫자판은 시계
고유의 원형 위에서 작동하지만, 전통적인 체계를 반전시켜 시가
아닌 분과 초를 숫자로 처리했다. 덕분에 둥근 눈이 달린 넓은
시침은 점을 둘러싼 테두리를 이뤄 보기만 해도 시간을 알 수
있고, 날렵한 시침과 분침은 정밀한 시간을 훨씬 읽기 쉽게 만든다.
옵틱 시계는 최초의 디지털 시계와 같은 해에 생산됐고, 다가오는
시대에 아날로그적 다양성을 대체하기 시작하는 디지털 시계만큼의
정밀함을 겨냥했다. 1970년대에는 리츠-이탈로라Ritz-Italora에서
나왔고, 1988년부터 알레시에서 제작한다.

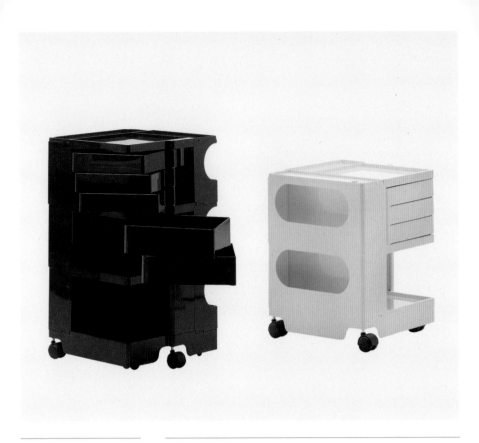

보비 트롤리
BOBY® TROLLEY
(1970년)

조 콜롬보(1930–1971년)
비페플라스트 1970–1999년
B–라인 2000년–현재

보비 트롤리는 가정과 사무실을 위한 다기능 해법을 디자인하는 조 콜롬보의 접근법을 전형적으로 보여준다. 제도사들에게 필요한 수납을 충족하고자 디자인됐지만, 가정과 사무실에서 여러 가지 기능을 발휘한다. 사출 성형 ABS 플라스틱으로 만든 모듈형 디자인이며, 다양한 색상으로 구입할 수 있다. 카트 안에는 회전형 서랍 유닛, 카트에 올려놓는 트레이, 개방식 보관 공간이 있다. 바닥에 단 3개의 바퀴는 유연성을 높인다. 콜롬보의 디자인은 정교하게 균형 잡힌 활 모양을 더해 부드러워진다. 말하자면, 본질적으로 상자인 트롤리에 매력적인 곡선을 예민하게 디자인한 것이다. 플라스틱으로만 이뤄진 이 디자인은 경제적인 비용으로 실현될 수 있었고, 이 재료를 문화적으로 사용한 것이 준 충격은 상당했다. 재료와 기술 사용에 관한 콜롬보의 철학이 잘 요약돼 있으면서도 접근 가능한 디자인 작품으로서 오래 이어진다. 현대 디자인 스튜디오 내에서의 기술과 사용자가 변했음에도 불구하고 B–라인B-Line은 지속적 수요에 따라 공급을 계속한다. 보비 트롤리의 수납 능력과 활용성은 종이 없는 사무실이라는 개념상의 현실보다 더 의미가 있다.

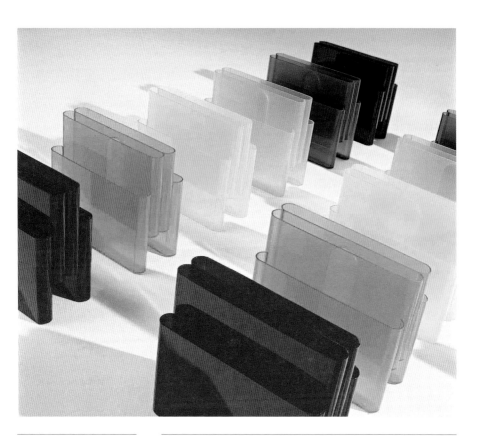

잡지 꽂이
MAGAZINE RACK
(1970년)

지오토 스토피노
(1926-2011년)
카르텔 1971년-현재

잡지 꽂이는 1970년대 초 이탈리아의 디자인과 생산에서의 흥미진진한 분위기를 보여주는 중요한 작품이었다. 건축가이자 디자이너 지오토 스토피노Giotto Stoppino는 이를 1970년에 구상했다. 다양한 색상의 플라스틱으로 만든 이 제품의 필수적인 구조는 2개의 포켓인데, 서로 연결되고 더 작은 부분은 손잡이로 사용할 수 있다. 합성과 몰딩을 거쳐 만들며 쉽게 쌓아지는, 유용하게 탄력적인 형태는 밀라노를 근거지로 한 카르텔의 디자인·생산 지침에 적합했다. 카르텔은 '팝아트 디자인의 새로운 기술과 이데올로기를 연구해 오래가면서도 흥미로운 제품을 생산하겠다'는 목표를 갖고 있었다. 잡지 꽂이 같은 가정용 제품은, 무한한 형태와 색상 구현이 가능한 폴리프로필렌을 비롯한 새로운 플라스틱의 결과였다. 이 제품은 디자인 혁신과 실험의 중심지로서 명성을 떨치던 이 시기 이탈리아를 대표하는 것으로 생산됐다. 현재는 개조된 형태인 유색 반투명 4포켓 제품이 가장 눈에 많이 띄는데, 원본의 독특한 변형으로서 1994년 소개됐다. 이 재해석 제품은 여전히 카르텔에서 생산한다. 2000년에는 은색 반투명 마감 제품이 도입됐다.

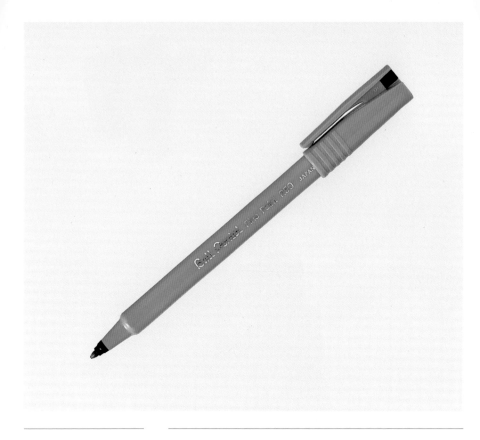

볼 펜텔 R50 펜
BALL PENTEL R50
PEN (1970년)

펜텔 디자인 팀
펜텔 1970년–현재

이 독특한 녹색 몸통의 볼 펜텔 R50은 세상에서 가장 성공적인
펜의 하나로, 매년 500만 개 이상 생산된다. 1970년에 출시돼
롤러볼(볼펜의 일종) 기술과 전통적인 만년필의 세밀한 필기감에
버금가는 일회용 펜을 세계에 소개했다. 점성 있는 유성 잉크를
쓰는 볼펜과는 달리, 롤러볼은 더 묽은 수성 잉크(더 부드럽게
써지고 더 빨리 마름)를 사용해 만년필과 비슷한 마감을 제공한다.
잉크는 섬유 실린더에 들어 있는데, 젖은 듯한 촉감이지만 잉크가
새거나 흐르지 않는다. 실린더는 섬유 '스파이크' 위로 압축돼
있고 이 '스파이크'는 모세관 작용에 의해 잉크를 단단한 알루미늄
펜촉으로 옮기는 역할을 한다. 펜텔 본사가 있는 일본에서 개발된
이 잉크의 저장과 이동 방법은 중력에 의지하지 않으며 펜을
잡는 각도에 상관없이 쓸 수 있다. 몸체는 비록 플라스틱으로
만들어졌지만 만년필의 전통적인 형태와 느낌을 빌려 왔으며,
볼펜을 성공으로 이끈 것과 마찬가지로 사용 시 잉크가 튈 일이
없어 큰 인기를 끌었다.

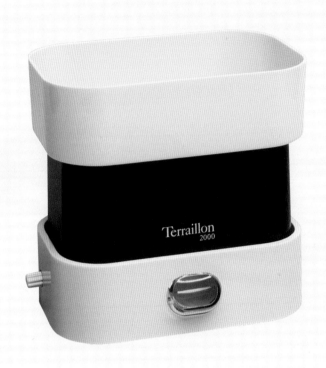

BA2000 주방용 저울
KITCHEN SCALE BA2000 (1970년)

마르코 자누소
(1916–2001년)
테라일론(Terraillon)
1970년–현재

주방용 저울은 전통적으로 무게를 보여주는 디스플레이와 무게를 달 재료를 올리는 두 부분으로 구성되는데, 대개 이 두 요소는 별개의 형태로 제작된다. 마르코 자누소는 저울을 전체적인 관점으로 접근한 최초의 디자이너였다. BA2000 주방 저울은 기계적 시스템을 몸체 안에 도입해 사용하기에 간단한 가정용 도구가 됐다. 유명한 건축가였던 자누소는 제품을 디자인할 때도 자신의 공정을 변경하지 않았다. 건축에서 그는 공간을 재구성해 원하는 흐름을 달성했고, 제품 디자인에서는 제품의 요소들을 재구성해서 원하는 방식을 달성했다. 이 저울의 건축적 논리는 매우 아름답다. 뚜껑은 그 위에 음식을 올릴 수도 있고 뒤집어서 액체나 곡물을 담는 용기로 쓸 수도 있다. 디스플레이의 경우, 휠을 감춰서 기계적인 느낌이 덜하다. 배율과 각도를 절묘하게 사용해 디스플레이는 조리대가 눈높이보다 아래에 있을 때만 보인다. BA2000 주방 저울은 적정한 가격에 복잡성을 단순성으로 바꾼 탁월한 제품이다. 시장에 현대적인 디지털 압력 패드가 차고 넘치는데도, 이 제품이 중단 없이 계속 생산되는 것은 이런 사실을 입증한다.

스피랄레 재떨이
SPIRALE ASHTRAY
(1971년)

아킬레 카스틸리오니
(1918–2002년)
바치 1971–1973년경
알레시 1986년–현재

단순하지만 우아한 스피랄레 재떨이 디자인에는 독창성의 비밀이 숨어 있다. 이렇게 겉보기에 손쉬워 보이는 해법은 디자인에 대한 아킬레 카스틸리오니 접근법의 전형적이고 일반적인 특징이다. 즉, 친숙한 물건의 실용적인 세부 요소와 사람들의 일상 활동을 주의 깊게 살펴, 제품을 민감하게 개선하고 재정의하는 것이다. 평생 애연가였던 카스틸리오니는, 타는 담배를 재떨이에 두고 잊어버리는 흡연자의 건망증에 대한 해결책으로 이 재떨이를 디자인했다. 스프링 코일이 담배를 재떨이 몸체에 붙들어서, 담배가 떨어져 불붙는 사태를 방지한다. 스프링은 분리되기 때문에 골치 아픈 세척 작업이 수월하다. 원래 1971년에 이탈리아 회사 바치Bacci가 만든 이 재떨이는 흰 대리석과 검은 대리석, 은판으로 제작했다. 1986년에 알레시에 양도됐는데, 알레시는 이를 18/10 스테인리스 스틸로 만들었다. 현재는 지름 12cm와 16cm 두 가지 크기를 유광 스틸 미러로 제작한다. 이 재떨이는 디자인 마니아들의 수집품 중에서도 뛰어난 비례와 부품들의 단순한 조합으로 모두에게 호소력을 가지는 드문 작품 중 하나다.

KV1 믹서 수도꼭지
KV1 MIXER TAP
(1971년)

아르네 야콥센(1902–1971년)
볼라 1972년–현재

수도꼭지와 욕실용 부속품들은 놀랍게도 20세기 후반까지
디자이너들의 관심을 끌지 못한 채로 남아 있었다. 볼라Vola
제품군에 속한 부속품 시리즈의 하나인 KV1 믹서 수도꼭지는,
아마도 세계 최초로 상업적으로 성공한 수도꼭지 디자인일
것이다. 디자인 작업 대부분은 아르네 야콥센의 부하 직원 테이트
베이란트Teit Weylandt가 담당했다. 하지만 근본적인 메커니즘을
포함한 기본 발상은 볼라의 전신인 IP 룬트IP Lund사 소유주이자
엔지니어이며 사업가인 베르너 오버가르트Verner Overgaard가 제안한
것이었다. 오버가르트의 사전 작업을 바탕으로, 야콥센은 이
유닛의 시각적 합리화 가능성을 재빨리 깨달았다. 베이란트는 기존
제품을 믿기지 않을 정도로 단순화하고 개선했다. 디자인에 사용한
조형언어를 일정 범위의 원통형으로 제한하고, 수온을 조절하는
회전 노브와 물의 힘을 통제하는 레버를 절묘하게 결합한 것이다.
아르네 야콥센 사무소의 많은 디자인과 마찬가지로, 이 제품은
다가올 미래를 위해 창조된 것처럼 보인다.

파렌테시 램프
PARENTESI LAMP
(1971년)

아킬레 카스틸리오니
(1918–2002년)
피오 만주(1939–1969년)
플로스 1971년–현재

아킬레 카스틸리오니는 피오 만주Pio Manzù가 파렌테시 램프의 창안했음을 인정했다. 만주는 수직으로 고정된 막대에 위아래로 미끄러지는 원통형 상자를 상상했다. 상자에는 조명을 위한 틈새가 있고 나사로 원하는 위치에 고정하는 것이었다. 만주가 1969년에 젊은 나이로 세상을 떠나자, 카스틸리오니가 그의 발상을 발전시켰다. 막대를 천장에서 늘어뜨린 금속 선으로 대체하고 고무 코팅한 강철추로 팽팽하게 고정했다. 괄호 모양(파렌테시는 이탈리아어로 '괄호'를 뜻하며, 제품명의 기원이 됨)의 크롬 또는 에나멜 처리한 스테인리스 스틸 관이 케이블 위아래로 왔다 갔다 하며 회전식 고무 연결부를 지지한다. 이 연결부는 전원으로 이어지는 전깃줄과 150W 스포트라이팅 전구가 달린 램프 홀더에 고정된다. 강철관의 모양으로 인해 팽팽한 전선에 충분한 마찰이 생겨 스포트라이트가 움직이지 않지만, 손으로는 쉽게 위아래로 미끄러지듯 움직이게 할 수 있다. 조명과 전구는 수직 · 수평 축으로 360도 회전할 수 있다. 램프에 사용한 부품 대부분은 기성품이며 소비자가 쉽게 조립할 수 있도록 키트처럼 포장해 판매한다.

티지오 램프
TIZIO LAMP (1971년)

리처드 새퍼(1932년–)
아르테미데 1972년–현재

티지오 램프는 디자인에서의 극단적 기능주의와 한 야심만만한
디자이너의 생활양식을 상징하는 제품이 됐다. 작업용 전등으로
개발했지만 가정용 실내장식으로 인기를 얻었고, 오늘날의 아파트
작업실에서도 1970년대 스튜디오처럼 편안하게 사용할 수 있다.
아르테미데 조명 회사의 공동 창립자인 에르네스토 기스몬디Ernesto
Gismondi는 1970년 리처드 새퍼에게 작업 램프를 디자인할 것을
제안했다. 그 결과로 나온 것은 공학적으로 신중하게 연구한 탄력적
구조와 새로운 기술(할로겐 조명)을 결합한 램프였다. 티지오
램프는 베어링 암bearing arm을 제자리에 고정하기 위해 균형추
시스템을 사용했고, 이로 인해 램프는 손가락으로 만지기만 해도
조절된다. 베어링 암은 무거운 기초 위에서 360도 회전할 수 있고,
소형 반사체는 어떤 방향으로도 이동할 수 있게 회전한다. 램프는
강하지만 가벼운 유리섬유 보강 나일론으로 코팅한 금속으로
만들었다. 연결부는 나사로 결합하지 않고 스냅 잠금 장치로
고정해서 램프가 쓰러지면 연결 스냅은 부러지는 대신 분리된다.
100개 이상의 부품으로 만든 이 제품은 전체적으로 날씬하면서도
우아한 형태 안에 공학과 독창성이 탁월하게 결합했다.

프로그라마 8
테이블웨어
PROGRAMMA 8
TABLEWARE (1971년)

에이야 헬란더(1944년–)
프랑코 사르지아니
(1940년–)
알레시 1971–1992년,
2005년–현재

이 제품은 알레시 역사의 중요한 단계를 나타낸다. 1970년대 초반 알베르토 알레시는 친구인 건축가 프랑코 사르지아니Franco Sargiani와 핀란드의 그래픽 디자이너 에이야 헬란더Eija Helander를 초빙, 간단한 기름병부터 시작해 새로운 스테인리스 스틸 식기 제품군을 디자인하게 했다. 초기 프로젝트는 응용 가능하고 유연한 형태의 혁명적인 시리즈로 확장됐다. 그 결과로 나온 것이 프로그라마 8인데, 사각형과 직사각형의 모듈 시스템에 기초한 쟁반과 용기로 이뤄진 대규모 종합 세트였다. 이 제품은 여러 이유로 급진적이었다. 즉, 스테인리스 스틸을 다른 고가 재료의 대체제가 아닌, 그 자체의 특성 때문에 선택했다. 형태는 다른 어떤 식기류와도 달랐으며, 젊은 전문직 소비자들이 공간이 많지 않은 집에 거주한다는 사실을 인지한 디자인이었다. 이 제품은 실용성을 제안했는데, 몇 가지 품목이 동시에 공존하는 발상이나 컬렉션을 쌓을 수 있다는 점에서 그랬다. 모듈형 세트는 2005년 알레시에서 재발매했고, 현재는 오일, 식초, 소금·후추병 등의 원조 용기 및 다양한 쟁반, 도마와 함께 폴리프로필렌 덮개를 씌운 도자기 용기를 포함한다.

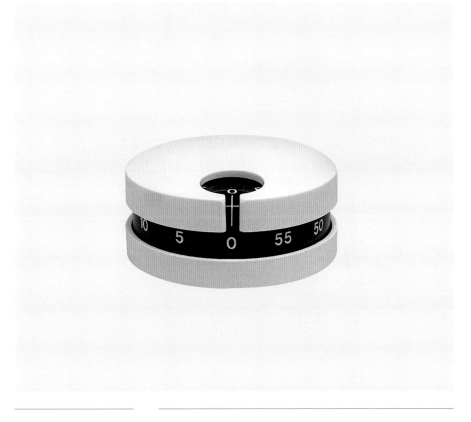

미니타이머 주방 타이머
MINITIMER KITCHEN TIMER (1971년)

리처드 새퍼(1932년–)
리츠–이탈로라/테라일론
1971년–현재

동그란 미니타이머 주방 타이머는 기술과 스타일을 영리하게 혼합한 제품 디자이너 리처드 새퍼의 특징적인 제품이다. 이 디자인은 절제되고 실용적이다. 기계장치 부분이 겉면 안쪽에서 회전해, 작은 원형 창 위와 옆으로 남은 시간을 보여준다. 신중히 고려한 조그만 크기로 만든 지름 7cm의 이 타이머는 검은색, 흰색, 빨간색으로 제작되며, 과학 기기나 차량용 기기를 연상시키기도 한다. 디자인은 처음 출시부터 성공적으로 인정받았다. 본래는 밀라노 근처에 본사를 둔 리츠–이탈로라가 생산했다. 이후 프랑스 회사 테라일론Terraillon이 라이선스를 받아 1971년부터 생산하고 있다. 공학에 대한 새퍼의 창조적인 접근법이 그의 가장 친숙한 디자인에 명백히 나타난다. 그는 라디오, TV, 조명 같은 전자 제품을 전문적으로 다루면서 이런 제품들의 케이스 디자인으로 유명해졌다. 그런 사실이 이 타이머의 성공을 설명할지도 모른다. 타이머의 케이스가 중앙부를 샌드위치처럼 절묘하게 감싸고 있는 것이다. 미니타이머는 오래되고 헌신적인 팬들이 있는 우아하고 소박한 제품이며, 뉴욕 현대미술관과 퐁피두센터 영구 컬렉션에 속한다.

옴스택 의자
OMSTACK CHAIR
(1971년)

로드니 킨스먼(1943년-)
킨스먼 어소시에이츠
(Kinsman Associates)/
OMK 디자인 1971년-현재

로드니 킨스먼Rodney Kinsman은 1970년대 하이테크 스타일을 명백하게 표현하는 영국 디자이너다. 그의 옴스택 의자는 '고품질, 저비용의 아름답고 실용적인 제품을 산업용 재료와 생산 시스템을 사용해 대규모로 생산한다'는 1970년대의 가구 제작 신조를 가장 우아하게 환기한 제품이다. 다양한 색상의 페인트로 마감한 제품을 구입할 수 있으며, 찍어내서 만든 강철판 시트와 등판은 에폭시 코팅해 강철관 틀에 부착했다. 이 의자는 쌓거나 줄지어 고정할 수 있었기에 비용과 유행에 민감한 개인·기관 구매자들의 인기를 모았다. 런던에 있는 센트럴 스쿨 오브 아트 앤드 크래프트Central School of Art and Crafts를 졸업한 킨스먼은, 경력 초기에 경제적 불확실성 시대에는 저비용 다목적 제품만이 시장의 관심을 모으게 되리란 사실을 깨달았다. 젊은 소비자들을 중요한 구매집단으로 생각했으므로, 의자는 스타일의 요구뿐만 아니라 경제적 요구도 만족시켜야 했다. 이 목적을 위해 그의 조언을 실행한 OMK 디자인OMK Design은 산업용 재료와 저렴한 생산 방법을 사용했다. 실내외 모두에서 사용하도록 제작된 킨스먼의 옴스택 의자는 오늘날에도 생산된다.

쿠보루체 램프
CUBOLUCE LAMP
(1972년)

프랑코 베토니카
(1927–1999년)
마리오 멜로키(1931년–)
치니&닐스 1972년–현재

쿠보루체 램프는 말 그대로 빛의 상자인데(이탈리아어로 쿠보는 정육면체 상자를, 루체는 빛을 의미함), ABS 플라스틱 용기 안에 40W 전구 하나가 들어 있다. 뚜껑을 열면 조명이 켜지고, 뚜껑의 각도가 밝기를 결정한다. 1970년대 초 이탈리아 제품 디자인의 특징을 매우 잘 나타내는 쿠보루체는, 고품질 플라스틱을 정교하게 사용하고 전기 부품의 덮개를 부드러우면서 간결하게 만들고자 한 바람을 보여준다. 조명은 침실 등이나 식탁 등으로 사용할 수 있고, 절제되고 매력적인 형태로 인해 조명을 껐을 때도 매혹적인 오브제로 보인다. 쿠보루체는 프랑코 베토니카Franco Bettonica와 마리오 멜로키Mario Melocchi가 스튜디오 오피Studio Opi 이름으로 디자인했다. 밀라노 회사인 치니&닐스Cini&Nils를 위해 만든 정육면체와 원통에 기초한 제품군의 하나다. 다른 제품으로는 재떨이, 잡지꽂이, 얼음통, 꽃병이 포함되는데, 모두 멜라민이나 ABS 플라스틱으로 만들었다. 강하고 견고한 이 재료들은 보통 자동차 산업이나 컴퓨터처럼 케이스를 씌우는 제품에 사용하던 것이다. 쿠보루체와 그 밖의 치니&닐스 제품은 현재 뉴욕 현대미술관 영구 디자인 컬렉션에 속한다.

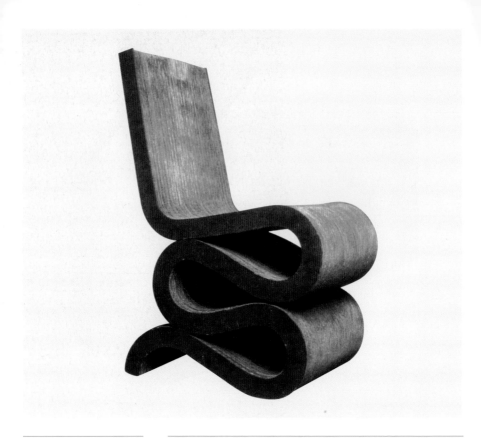

위글 의자
WIGGLE CHAIR
(1972년)

프랑크 게리(1930년-)
잭 브로건 1972-1973년
치루 1982년
비트라 1992년-현재

녹아내리는 듯한 위글 의자는 표현적으로 형태를 사용하는 프랭크 게리Frank Gehry의 디자인 특성뿐 아니라 역사적 작업을 재조명한 재치까지 보여준다. 위글 의자는 1934년 헤릿 릿펠트가 디자인한 지그재그 의자를 프랑크 게리식으로 해석한 것이다. 이 의자는 골판지를 두꺼운 층으로 쌓아, 강하고 단단해 보이는 외관을 만든다. 촉감이 풍부한 표면은 재료인 종이의 약한 성질을 감춘다. 게리는 이 작품을 좋아했는데, '코듀로이 같아 보이고, 코듀로이 같은 느낌이며, 유혹적이기' 때문이었다. 위글 의자는 잭 브로건Jack Brogan이 1972년 생산한 '이지 에지스Easy Edges'라는 열일곱 가지 가구 세트의 일부로 고안했다. 이 세트는 대중 시장의 저가 가구로 단 15달러에 팔렸다. 즉시 성공을 거뒀지만 게리는 이를 겨우 3개월 만에 철수시켰다. 그의 야망은 건축에 있었기에 인기 있는 가구 디자이너로 알려지는 것을 우려했기 때문이다. 이 시리즈는 1982년에 치루Chiru에서 잠시 재발매되다가 1992년 비트라가 네 가지 제품을 생산했다. 비트라는 이지 에지스를 만들기에 가장 적합한 업체였다. 바로 국제적인 클래식 의자 컬렉션을 소장한 독일 비트라 디자인 뮤지엄의 건축가가 프랑크 게리였기 때문이다.

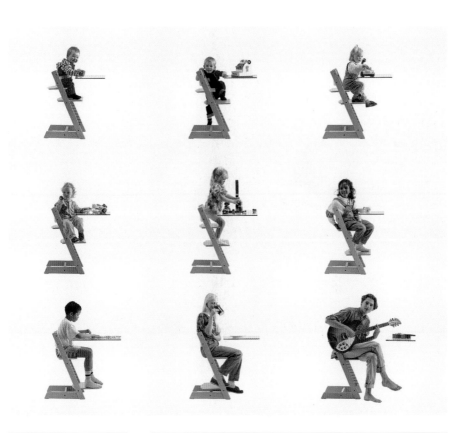

트립트랩 어린이 의자
TRIPP TRAPP CHILD'S CHAIR (1972년)

페터 옵스빅(1939년-)
스토케(Stokke)
1972년-현재

이 제품은 특별히 어린이들의 필요를 생각해 개발한 최초의 의자다. 놀라울 정도로 단순해 보이는 디자인이지만 어린이들이 자유롭게 움직일 수 있도록 지지한다. 1972년 노르웨이 디자이너 페터 옵스빅Peter Opsvik은 두 살짜리 아들이 발은 공중에 뜨고 팔은 탁자 상단에 닿지 못하는 상태로 불편하게 앉은 것을 보고 이를 디자인했다. 그는 두 살 이상의 어린이들이 어른과 같은 높이로 식탁에 편안하게 앉을 수 있는 의자를 만들었다. 아이들이 성장함에 따라 시트와 발걸이 높이, 깊이를 조정할 수 있어서 모든 연령의 어린이들이 바른 자세로 발을 딛고 알맞은 높이에 앉을 수 있다. 페터 옵스빅은 노르웨이에서 가장 유명한 디자이너 중 하나며, 인체공학적이고 지속 가능한 디자인으로 찬사를 받는다. 트립트랩 의자는 너도밤나무로 제작한다. 나무 그대로인 제품과 광택 처리한 제품 모두 있으며, 다양한 색으로 구입할 수 있다. 1972년 출시된 이래 전 세계에서 400만 개 이상 판매됐다.

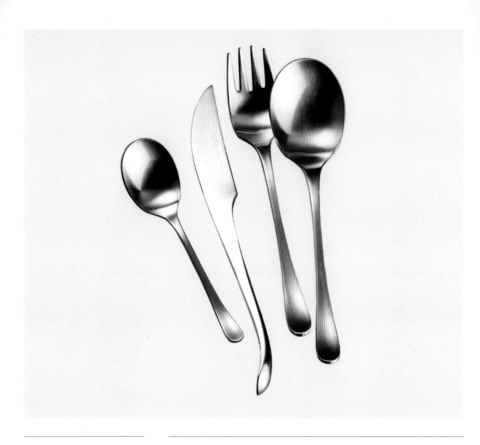

쿠르베 플랫웨어
KURVE FLATWARE
(1972년)

타피오 비르칼라
(1915–1985년)
로젠탈 1990년–현재

쿠르베 커틀러리 제품군은 핀란드 출신 디자이너 타피오 비르칼라와, 독일에 본사를 둔 중견 기업이자 실험적인 가정용품 회사인 로젠탈이 긴 기간동안 다양하게 협력하여 탄생시킨 절정의 디자인이다. 무광 마감 스테인리스 스틸로 만든 쿠르베 플랫웨어는 디자이너가 사망한 후, 1990년에 로젠탈에서 생산했다. 이 제품군은 핀란드의 북극 풍경과 전통, 특히 이 지역 원주민인 사미인들의 가정생활 디자인에서 이끌어낸 것이다. 형태에서 보이는 절제된 인체공학은 사미인들의 단순한 커틀러리를 연상시킨다. 비르칼라는 그들의 오랜 장인적 감수성을 공유했고, 디자인할 때 항상 나무를 깎아 시제품을 만들고 손으로 잡았을 때의 느낌이 만족스러울 때까지 수정하고서야 생산을 허가했다. 비르칼라는 장인으로서의 창조자라는 발상, 재료의 본질적 속성이 디자인을 규정한다는 사실과 스칸디나비아의 인본주의 전통을 열정적으로 신봉했다. 거기에 조각적 아름다움과 시적인 느낌이 쿠르베 제품군 전반의 감성적인 곡선에 스며 있다. 로젠탈은 1957년부터 비르칼라의 디자인 비전에 무제한의 권한을 줬고, 공동 작업을 통해 우아한 가정용품 컬렉션을 만들어냈다.

로타로 카펫 청소기
ROTARO CARPET SWEEPER (1973년)

라이프하이트 디자인 팀
라이프하이트 1973년-현재

카펫 청소기는 본질적으로 쓰레받기와 빗자루를 기계화한 제품으로서, 빗자루와 진공청소기의 중간쯤 된다. 최초의 카펫 청소기는 1811년에 특허를 받았지만 대량생산 제품은 19세기 후반에 미국에서 개발됐다. 가장 많은 찬사를 받으며 완벽한 형태를 갖춘 청소기는 귄터 라이프하이트Günter Leifheit와 한스-에리히 슬라니Hans-Erich Slany의 제품이었다. 라이프하이트는 청소할 때 큰 가구 아래로 밀어 넣을 수 있도록 눕혀지는 손잡이와, 상부가 분리되는 형태의 쓰레받기가 결합된 가느다란 제품을 디자인했다. 1973년 로타로는 1930년대 독일 모더니즘의 담백한 선과 강한 기하학적 형태를, 새롭게 등장한 미국 모던 양식 특성과 융합시켰다. 청소기는 회전하는 3개의 솔을 6개의 휠로 구동시키며, 중앙의 돌아가는 솔로 먼지와 쓰레기를 쓸어 올린다. 솔은 다양한 바닥재에 맞춰서 네 가지 단계로 높이를 조절할 수 있다. 금속판 덮개와 목재 축, 튼튼한 천연 돼지털 솔로 구성돼 있으며, 시장에서 가장 오래도록 판매되고 있는 청소기 중 하나가 됐다.

소믈리에 레인지
글라스웨어
SOMMELIERS RANGE
GLASSWARE (1973년)

클라우스 요세프 리델
(1925–2004년)
리델 글라스(Riedel Glas)
1973년–현재

240년 된 리델 브랜드는 11세대를 이어온 유리 제조 가족 회사로, 손으로 잡고 불어서 만드는 제품과 함께, 현재는 기계로도 제작한다. 9대 유리 제조업자였던 클라우스 요세프 리델Claus Josef Riedel 교수는 유리 형태가 다양한 와인의 풍미와 특성에 영향을 미친다는 것을 처음으로 깨달았다. 그는 색을 넣고 무늬를 새긴 전통적인 커트 글라스cut glass를 얇고 목이 긴 단순한 형태로 대체함으로써, 스템웨어stemware(가늘고 긴 손잡이의 유리잔과 그릇)를 최초의 기능적인 와인 잔으로 바꾸고, 잔을 본질적인 형태인 볼, 손잡이, 베이스로 단순화했다. 이 중요한 변화는 열 가지 형태로 된 소믈리에 제품군과 함께 시작됐다. 이는 1973년에 소개됐고, 이탈리아 소믈리에 협회ASI의 도움으로 개발됐다. 클라우스의 아들 게오르그 리델Georg Riedel은 이 시리즈를 더 발전시켜 거의 해마다 샴페인 잔, 강화 와인 잔, 증류주 잔 등 새로운 품목을 추가했다. 오늘날 소믈리에 컬렉션은 최소 마흔 가지 이상의 다양한 잔으로 구성된다. 시리즈가 갓 시작됐을 때 만들어진 잔들은 이례적인 크기와 완벽한 균형감 덕분에 돋보였다. 오늘날 기계 생산한 잔들도 이 제품군의 크기와 모양을 모방하지만, 리델 소믈리에 잔의 정교함과는 비교가 되지 않는다.

토고 소파
TOGO SOFA (1973년)

미셸 뒤카로이
(1925–2009년)
린 로제 1973년–현재

1970년대 초반은 가구 디자이너들에게 가능성의 시대였다. 새로운 재료가 주기적으로 등장하고 참신하고 창의적인 가능성이 열렸다. 프랑스 회사 린 로제Ligne Roset의 디자인 팀장 미셸 뒤카로이Michel Ducaroy는 오늘날에도 여전히 획기적이고 대담하게 여겨질 만한, 어느 정도 '시대에 맞는' 시도를 감행했다. 세계 최초로 전체가 폼으로 된all-foam 소파를 선보인 것이었다. 토고의 3인용 소파는 폴리에스테르 섬유인 다크롱Dacron으로 전체를 만들었고 뼈대가 없다. 폼 위로 느슨하게 겉천을 씌워 박음질하는데, 그 형태는 구부러진 연통(작은 굴뚝), 치약 튜브, 거대한 애벌레까지 여러 가지를 연상시킨다. 뒤카로이는 재료의 무른 성질을 이용해 조개 모양 같은 덩어리를 만들어, 다리가 아프고 지친 사람이 소파에 편안하게 푹 파묻힐 수 있게 했다. 토고는 1973년 파리 가구 박람회에서 큰 인기를 모았고, 뒤카로이와 린 로제는 곧 '벽난로 곁에' 두는 의자와 각진 모퉁이에 맞춘 의자 등을 추가한 제품군의 제작에 들어갔다. 탄력적인 매트리스 양식의 소파 침대가 1976년에 출시됐고, 1981년에는 모든 폼 구조 가구를 토고보다 덜 통합된 형태로 만들고자 시도했다. 하지만 오늘날 현대적인 제품으로 간주되는 것은 토고뿐이다.

상하이 코트 걸이
SCIANGAI COAT STAND (1973년)

지오나탄 드 파스
(1932–1991년)
도나토 두르비노(1935년–)
파올로 로마치(1936년–)
자노타 1973년–현재

상하이 코트 걸이는 중앙에서 나사로 결합한 8개의 너도밤나무 막대로 구성된다. 세련된 마감에도 불구하고, 이 제품은 막대들을 간단하게 묶어놓은 것 정도로만 보인다. 하지만 결합을 풀면 막대들이 나선형으로 펼쳐지면서 가장 놀라운 코트 걸이 중 하나를 만들어낸다. 디자이너들은 이 제품에 일종의 말장난으로 '상하이'라는 이름을 붙였다. 이는 이탈리아어로, 막대 더미에서 다른 막대를 쓰러뜨리지 않고 하나를 뽑는 게임이다. 이 재밌는 느낌은 지름이 41cm에서 65cm로 확장되는 디자인에도 반영됐다. 광택이 있는 검은 오크 또는 탈색됐거나 짙은 밤색wengé–stained인 오크로 만든 것으로 구입 가능하다. 건축가 지오나탄 드 파스, 도나토 두르비노, 파올로 로마치가 만들어낸 상하이는 가장 원초적인 형태로 만들어진 휴대용 가구다. 접을 수 있다는 제품의 특징은 탄력적이고 응용 가능한 이동식 생활양식에 대한 관심뿐 아니라, 이 디자인 그룹의 임시 건축물과 공기 주입식 가구(가장 유명한 것이 1967년 블로우 의자)의 선구적 사례들을 따른다. 1979년 밀라노 트리엔날레에서 권위 있는 황금컴퍼스상을 받았다.

소금 · 후추 분쇄기
SALT AND PEPPER RASPS (1973년)

조니 쇠렌센(1944년–)
루드 튀게센(1932년–)
로젠달(Rosendahl)
1973년–현재

루드 튀게센Rud Thygesen과 조니 쇠렌센Johnny Sørensen은 합판 목재를 사용해 고품격의 덴마크 디자인 전통을 구현한 가구 디자인으로 유명하다. 두 사람 모두 덴마크 왕립 미술 아카데미를 1966년 졸업했다. 그들의 디자인 작품은 장인 정신과 소재에 대한 신념을 반영하면서도 독창성과 창의성을 보여준다. 두 사람은 소재와 기술이 디자인 과정에서 핵심이 되는 변수라고 생각했다. 소금 · 후추 분쇄기는 그들의 특징적인 정교함과 창의성을 보여준다. 이들의 분쇄기rasp는, 알루미늄으로 만들고 나무로 된 전통적인 분쇄 기구mill보다 사용하기 쉽다. 영리한 디자인에는 특허 받은 기술이 있는데, 사용자가 한 손으로 분쇄기를 들고 엄지손가락으로 누르면 분쇄 메커니즘이 작동하여 후추나 소금이 갈아져 나오는 것이다. 2개의 날렵한 원통형 분쇄기는 용도에 맞춰 디자인한 홀더에 놓인다. 이 디자인의 성공은 덴마크 디자인 전통과 조화를 이룬 아름다움과 혁신에 있다. 튀게센과 쇠렌센의 작품은 세계적인 명성을 얻었고, 그들의 디자인 다수는 뉴욕 현대미술관을 포함해 전 세계의 컬렉션에서 찾아볼 수 있다.

포니 의자
PONY CHAIR (1973년)
에로 아르니오(1932년-)
아스코 1973-1980년
아델타 2000년-현재

조그마하고 다채로운 색감의 추상적인 이 조랑말들은 어린이용 제품처럼 보일 수 있다. 하지만 에로 아르니오는 이를 어른을 위한 재밌는 의자로 생각했다. 앞쪽을 향해 앉음으로써 말을 '탈' 수도 있고, 옆으로 걸터앉을 수도 있다. 파이프형 틀에 패드가 들어간 직물로 덮은 포니 의자는 팝아트 감성에 대해 분명한 언급을 한다. 어른을 위한 가구가 어떤 것이어야 하는지, 집을 어떻게 장식해야 하는지에 대한 관습적인 기대를 벗어남으로써 말이다. 이런 생각으로 아르니오는 어린이들의 사랑을 받는 장난감 말을 어른을 위한 무언가로 변형했다. 1960년대 후반에는 많은 스칸디나비아 디자이너들이 플라스틱, 유리섬유, 기타 합성 재료를 실험했다. 새로운 재료들은 의자의 새로운 형태와 새로운 해법을 가져왔다. 아르니오와 베르너 판톤이 이끈 이들 디자이너들은 가구라고 할 수 있는 것의 경계가 어딘지 탐색했다. 판톤과 아르니오는 모두 기하학적 형태를 강조했고, 그다음엔 이를 유용한 가구로 변형했다. 최근 포니 의자는 아델타에 특별 주문하면 구매할 수 있으며 흰색, 검은색, 오렌지색, 녹색으로 된 직물 겉천과 함께 아직도 어른들에게 상상과 즐거움을 제공한다.

세르보무토 탁자
**SERVOMUTO TABLE
(1974년)**

아킬레 카스틸리오니
(1918–2002년)
자노타 1975년–현재

이탈리아어 '세르보무토'는 '말 못하는 웨이터dumb waiter'로
번역되며, 1974년 아킬레 카스틸리오니의 탁자 디자인에 가장
적합한 이름이다. 폴리프로필렌 기초, 강철 기둥, 여러 겹 쌓은
플라스틱 합판 또는 강화 폴리우레탄 상판으로 만들어진 이 가벼운
탁자는 시각적 단순성이 주는 우아함을 유지하면서도 완벽한
실용성을 보장한다. 따라서 적은 수의 부품만을 사용해, 다양한
상업적 환경 또는 가정에 적합한 가격을 제시할 수 있다. 연장할
수 있는 강철 기둥은 탁자의 지지대 역할을 하며, 상판에 있는
허리 높이의 노브는 기분에 따라 탁자를 손쉽게 움직일 수 있게
유도한다. 세르보무토는 카스틸리오니의 세르비servi 시리즈의 세
번째 디자인으로, 재떨이와 우산 꽂이에 이어 동일한 기초와 기둥
부품을 사용한 액세서리 상품이다. 이 제품들은 원래 이탈리아
조명 회사 플로스에서 생산했지만, 1970년에 가구 회사 자노타가
디자인을 인수하고 카스틸리오니를 초빙해 시리즈에 몇 가지
제품을 더했다. 이 디자인은 검은색, 흰색 또는 알루미늄 마감으로
구입 가능하며 이후 열두 가지 다른 품목이 추가됐다. 오늘날에도
자노타에서 여전히 생산한다.

쿠치올로 변기 솔
**CUCCIOLO TOILET
BRUSH (1974년)**

마키오 하스이케(1938년-)
게디 1974년-현재

쿠치올로 변기 솔의 조각적 형태는, 이것이 가장 불쾌한 가사 노동 중 하나를 위해 디자인된 도구라는 본래의 목적을 감춰준다. 1979년 황금컴퍼스상을 받았고 뉴욕 현대미술관에 전시된 이 소박한 청소 솔은, 마키오 하스이케Makio Hasuike에 의해 아름다운 오브제로 변모했다. 게디Gedy사의 제안을 받은 하스이케는 위생이라는 주제에 대해 고민하기 시작했다. 그가 생각할 수 있는 가장 위생적인 물건은 그릇이었고, 따라서 그릇처럼 숨겨진 부분 없이 드러나는 디자인의 브러시 홀더를 생각하기 시작했다. 하스이케는 이제는 욕실이 손님들에게 자랑하고 싶은 공간으로 발전했다고 생각했고, 집주인이 그 제품에 자긍심을 갖길 바랐다. 따라서 기능적이고 경제적이며 내구성 있을 뿐 아니라, 사용하기 즐겁고 보면서 감탄할 수 있는 것이어야 했다. 그 결과로 나온 디자인은 브러시에서 나온 물방울을 모을 수 있는 얕은 홈이 있는 단순한 형태였다. 쿠치올로는 수년에 걸쳐 성공을 거두면서 게디를 상징하는 디자인이 됐고, 계속해서 회사의 베스트셀러로 남아 있다.

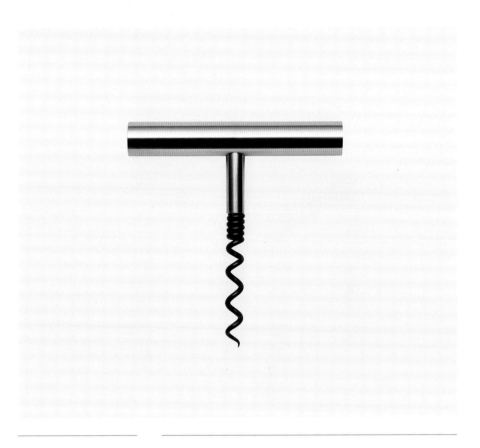

코르크스크루
CORKSCREW (1974년)

페터 홀름브라드(1934년–)
스텔톤 1974년–현재

페터 홀름브라드Peter Holmblad는 원래 스텔톤Stelton의
영업사원이었다. 스텔톤은 당시 가정용 스테인리스 스틸 제품을
만드는 작은 회사에 불과했다. 하지만 홀름브라드는 디자인의
중요성을 확실하게 이해했다. 이런 면에서 큰 장점이 하나 있었는데,
바로 그가 아르네 야콥센의 양자였다는 사실이다. 1970년대에
그는 회사 사주가 됐고, 처음에는 내켜하지 않던 야콥센에게
유명한 실린다 라인Cylinda-Line 시리즈를 디자인하도록 계속 설득한
장본인이라는 이유로 약간의 명성을 얻었다. 야콥센의 식기 세트는
브러시 결로 마감된 스테인리스 스틸로 만들었고, 스텔톤에게
상당한 국제적 인지도를 안겨줬다. 홀름브라드는 야콥센이 이
제품군을 확장하길 바랐지만(그는 칵테일 셰이커를 원했다), 술에
흥미가 없던 야콥센을 설득할 수 없었다. 야콥센 사후, 홀름브라드는
소형 주방 도구들을 추가해 제품군을 개발하고 확장했다. 그의
직선적이고 현대화된 코르크스크루는 원래 니켈강판으로 만들었다.
스크루는 현재도 강철로 제작하지만 테프론으로 도금해 스켈톤의
나머지 제품들과 맞춘 듯이 어울린다. 홀름브라드의 제품군은 이
외에도 병따개, 치즈/바 나이프, 버터나이프, 치즈 슬라이서, 치즈
깎이cheese plane로 구성된다.

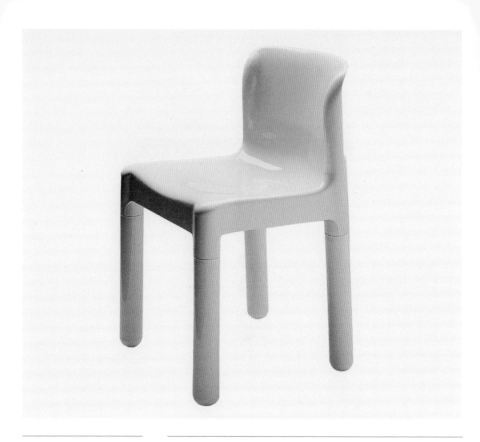

4875 의자
4875 CHAIR (1974년)

카를로 바르톨리(1931년–)
카르텔 1974년–현재

카를로 바르톨리Carlo Bartoli의 4875 의자에서 보이는 만화 같은 특징, 부드러운 곡선과 다부진 비율은 카르텔에서 앞서 출시한 유명한 두 제품에서 많은 것을 빌려왔다. 마르코 자누소와 리처드 새퍼의 1960년 스태킹 어린이 의자와 조 콜롬보의 1965년 모델 4867 의자가 그것이다. 하지만 두 의자가 ABS 몰딩인 것과 달리, 4875 의자는 한결 용도가 다양하며 적용이 쉬우면서 마모에 강하고 그렇게 비싸지는 않은 플라스틱인 폴리프로필렌으로 만들었다. 4875의 디자인을 시작하면서 바르톨리는 먼저 콜롬보의 4867 의자와 자누소와 새퍼의 의자를 검토했다. 그도 역시 동일하게 단일 몸체를 사용하여 시트와 등받이를 하나의 몰딩으로 해결했다. 그다음 4개의 원통형 다리를 각각 몰딩해 만들었다. 마침 디자인을 개발하는 2년 동안 폴리프로필렌이 발명됐다. 카르텔은 이를 새로운 소재로 4875를 생산하기로 결정하고, 시트 아래에 소형 지지대를 추가해 다리 연결부를 보강했다. 1970년대에 플라스틱은 유행에서 뒤처졌기 때문에 4875는 앞서 나온 의자들의 선구자적 지위를 달성하진 못했다. 그럼에도 불구하고 이 의자는 즉시 베스트셀러가 됐고, 1979년 황금컴퍼스상의 후보작으로 선정됐다.

샹보르 커피 프레스
CHAMBORD COFFEE PRESS (1974년)

카르스텐 외르겐센
(1948년–)
보덤 1982년–현재

프렌치 프레스French press의 원리로 작동되는 샹보르 커피 프레스는 누구나 가정에서 맛있는 커피를 만들 수 있게 해줬다. 쉬운 사용법 덕분에 즉시 인기를 얻었고, 지금도 계속해서 사랑받는 제품이다. 이 커피 메이커의 형태와 구조는 아주 쉽게 커피를 추출하도록 만들어졌다. 프렌치 프레스라는 장치 자체는 1933년에 이탈리아인 아틸리오 칼리마니Attilio Calimani가 발명했다. 하지만 그 이후 보덤Bodum이 프렌치 프레스의 대명사가 되면서, 대부분의 유럽 가정에서 샹보르의 변형 제품들을 찾아볼 수 있게 됐다. 샹보르 커피 프레스는 카르스텐 외르겐센Carsten Jørgensen이 1982년에 보덤을 위해 디자인한 카페티에르cafetière (커피 기구의 일종)였다. 파이렉스 내열 유리 비커와 크롬 틀, 내구성 있는 페놀수지 플라스틱 노브와 손잡이의 결합은 그 불멸의 디자인 덕분에 세계적으로 유명해졌다. 이 제품은 처음 출시된 때만큼이나 현재도 인기가 높다. 복잡하지 않고 절제된 디자인에 실용성도 갖췄다. 샹보르는 완전히 분해할 수 있어 청소와 부품 교체가 편리하다. 샹보르를 통해 보덤은 아름다움과 단순성, 탁월한 재료를 일상에 결합시켜 커피 메이커를 위한 새로운 디자인 언어를 만들었다.

베르테브라 의자
**VERTEBRA CHAIR
(1974-1975년)**

에밀리오 암바스
(Emilio Ambasz) (1943년–)
지안카를로 피레티
(1940년–)
KI 1976년–현재
카스텔리/하워스
1976년–현재
이토키 크레비오
(Itoki Crebio) 1976년–현재

베르테브라는 사용자의 일상적인 움직임에 자동적으로 반응하는 최초의 사무용 의자로, 스프링과 평형추로 이뤄진 시스템을 사용한다. 베르테브라(이탈리아어로 '척추'를 뜻함)라는 이름은 사용자의 등과 의자의 움직임 사이의 긴밀한 관계를 표시하기 위해 선택됐다. 이 제품은 '사람들이 어떻게 일하는지'와 '일하는 이들을 어떤 의자 디자인으로 도울 수 있을지'를 연구해 만든 최초의 사무용 의자로 간주된다. 사용자의 움직임에 자동으로 반응하는 시트와 등받이 덕분에 수동으로 조절할 필요가 없다. '요추 지지대lumbar support'란 용어는 베르테브라의 출시와 더불어 확립됐다. 이전의 의자는 사용자의 자세를 미리 지정할 뿐 지지한 것은 아니기 때문이다. 의자 메커니즘은 대부분 시트 팬, 즉 의자의 등판을 지지하는 2개의 4cm 두께 튜브 아래에 있다. 베르테브라는 주조 알루미늄 의자 다리와 유연한 강철관 틀을 통해 가구 디자인에 새로운 시각적 언어를 도입했다. 이 의자는 여러 디자인 상을 받았고, 오랜 세월 동안 변경된 부분은 극히 적었다. 암바스와 피레티의 작업은 베르테브라 의자가 그랬듯이, 이후 40년간 계속될 가구에 관한 새로운 언어를 소개했다.

킥스툴
KICKSTOOL (1975년)

베도 디자인 팀
베도 1976년–현재

등받이가 없는 의자인 스툴은 모순되는 두 가지 작업을 수행해야만 한다. 먼저, 밟고 올라가도 안전한 받침대가 돼야 하며, 둘째로 옮겨 다닐 수 있어야 한다. 베도Wedo: Werner Dorsch는 킥스툴로 이 문제를 해결했다. 킥스툴은 제품 하단에 3개의 바퀴를 장착해 자유롭게 굴러다니게 했다. 이것은 곧 스툴을 바닥에서 발로 밀어 옮길 수 있고, 자유로워진 팔로 책이나 파일을 운반할 수 있다는 의미다. 그러나 이 디자인에서 진정으로 혁신적인 부분은 따로 있다. 만약 이것이 없었다면, 맨 아래에 달린 바퀴들로 인해 스툴 위에 서는 것이 위험하고 불안정했을 것이다. 바로 이 원리는 이렇다. 일단 스툴 위에 무게가 얹히면, 예컨대 스툴 위에 사람이 올라서면, 스툴은 1cm 가라앉음으로써 바퀴를 고정하고, 하단의 넓은 원형 테두리는 바닥과 닿게 된다. 이렇게 넓은 받침과 낮은 무게중심 덕분에, 위에 사람이 올라선 상태에서도 스툴은 완전히 안정적이다. 스툴의 둥근 모양은 이러한 안정성에 장점을 더하는데, 각진 곳이 없으므로 의자 위치를 옮긴 후 장소에 맞게 다시 맞출 필요가 없다. 놀라울 정도로 단순하지만 전통적인 방식에 비해 확실히 우월한 덕분에, 킥스툴은 사서와 기록 보관 담당자 작업의 상징이 됐다.

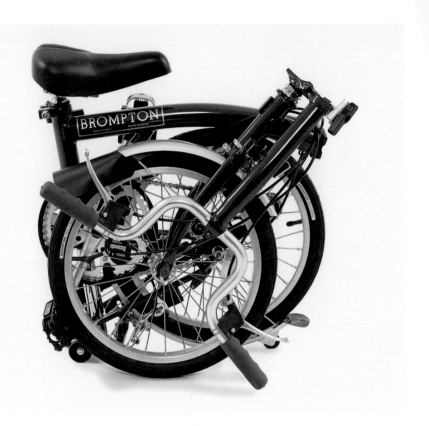

브롬튼 접이식 자전거
BROMPTON FOLDING BICYCLE (1975년)

앤드루 리치(1958년-)
브롬튼 바이시클
1976년-현재

소형 바퀴와 경첩식 강철관이 환상적으로 어울리는 브롬튼 접이식 자전거의 성공은 도시의 끔찍한 교통 상황, 급증하는 자전거 도난, 건강한 교통수단으로서 자전거에 대한 관심 등 몇 가지 요소로부터 태동했다. 자전거에 대한 관심이 높아진 까닭에 브롬튼 자전거는 단순한 전문가용 제품에 그치지 않았다. 양복을 입은 통근자들이 출퇴근 시 브롬튼을 타는 모습은 청소년들이 BMX 자전거를 타는 것만큼이나 흔한 광경이 됐다. 제품을 영국 내에서, 그것도 런던에서 생산했는데, 이 자체로 대단한 일이다. 자신의 발명품을 기꺼이 만들 생산자를 찾지 못한 앤드루 리치Andrew Ritchie는 스스로 이를 생산하기 시작했고, 그의 공장에서 생산 방식과 디자인, 공학을 끊임없이 개선했다. 자전거를 접을 때는 2개의 경첩을 잠근 '날개 달린 너트' 모양의 큰 고정쇠 한 쌍을 풀고, 뒷부분의 삼각형 지지대와 뒷바퀴를 간단히 틀 밑으로 회전시켜 넣으면 된다. 이 자전거는 약 12kg으로 가볍고 승차감이 아주 좋다. 이 접이식 자전거는 세계일주를 하기엔 적합하지 않을지 몰라도, 어느 도시에서든 시내를 돌아다닐 때는 분명히 탁월한 선택이 될 것이다.

트라토 펜
TRATTO PEN
(1975-1976년)

디자인 그룹 이탈리아
필라 1976년–현재

트라토 펜은 출시 후, 글을 쓰거나 다양한 도안과 도면을 그리는 수많은 작업에서 빛을 발했다. 필라Fila가 생산한 이 펜은 밀라노에 본사를 둔 디자인 그룹 이탈리아Design Group Italia에서 디자인했다. 회사는 트라토 펜과 더불어 전통적인 펜을 현대적이고 혁신적이며 독특한 디자인 상품으로 바꾸는 필기구 개발에 착수했다. 이후 1975–1976년에 트라토 펜 파인라이너fineliner를 선보였고, 그 유연한 형태와 정교한 필기감은 즉각적인 성공의 보증수표였다. 1978년에는 클립을 추가한 트라토 클립 파인라이너를 선보였다. 첫 제품과 후속으로 나온 클립 파인라이너 모두 큰 찬사를 받았고, 1979년에 황금컴퍼스상을 받았다. 트라토의 성공은 1990년 트라토 심볼 신세틱 포인트펜Symbol synthetic point pen, 1993년 트라토 레이저 니들포인트펜Laser needlepoint pen, 1994년 필라 트라토 매틱 볼펜Matic ballpoint pen의 출시로 이어졌다. 이 펜들은 유기적이고 순수한 형태에서 전임자들의 유산을 계승했고, 새로운 도입한 펜촉은 필기구 세계에서 트라토의 인기를 확고히 했다. 트라토 펜은 그 자체로 중요한 창조적 표현이다. 하지만 이후의 성공은, 펜을 쥐고 반짝이는 아이디어를 써 내려갈 수많은 사람들의 손에 달려 있다.

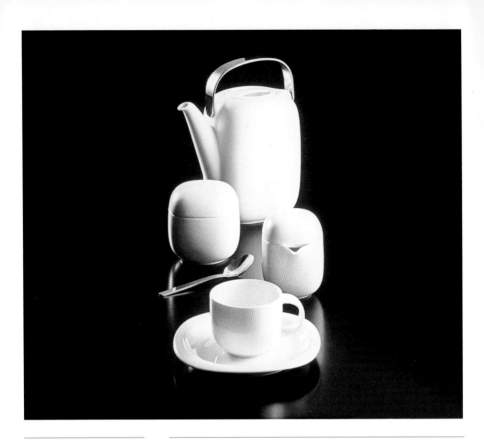

수오미 테이블 서비스
**SUOMI TABLE
SERVICE (1976년)**

티모 사르파네바
(1926-2006년)
로젠탈 1976년-현재

1950년대 중반, 필립 로젠탈Philip Rosenthal은 유명 디자이너들에게 미국 시장을 겨냥한 현대적인 가정용 고급 도자기 제품군의 제작을 의뢰하기 시작했다. 티모 사르파네바가 디자인해 각종 상을 받은 수오미 세트는 로젠탈의 인기 있는 제품군 중 하나며, 1976년에 출시된 이래 계속 생산되고 있다. 조각가 수업을 받았던 사르파네바는 유리 작품으로 잘 알려졌지만, 수오미 작품군은 아름다운 형태를 창조하고자 하는 그의 열정이 담긴 품격을 지녔다. 원래는 장식 없는 흰색 제품이었던 이 자기들은, 물속에서 닳아 매끄러워진 조약돌의 모습과 꼭 닮은 모서리가 둥근 사각형이었다. 수오미(핀란드어로 '핀란드'를 뜻함)는 희미하게 파인 자국의 절제된 표면 장식이 있는 제품군으로도 생산된다. 무늬가 있는 응용 제품에는 랭군Rangoon, 안트라지트Anthrazit, 퓨어 네이처Pure Nature, 비주엘 포에지Visuelle Poésie 같은 이름이 붙었지만, 추상적이고 종종 기념비적인 조각품을 만든 사르파네바와 이 제품들의 장식에 대해 논의했는지는 확실치 않다. 1992년 퐁피두 센터의 파리 현대 디자인 영구 컬렉션에 수오미 제품군이 포함된 것은 자연스러운 결과로, 이 프로젝트의 성공을 다시 확인했을 뿐이다.

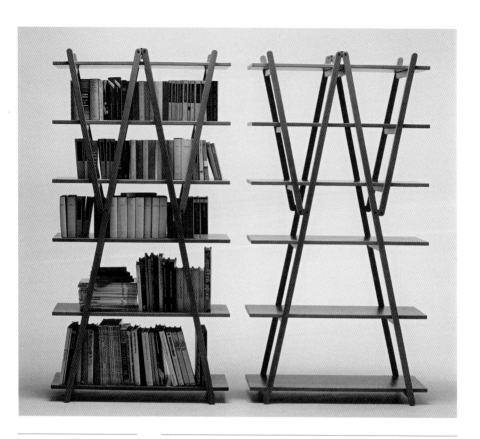

누볼라 로사 책장
NUVOLA ROSSA
BOOKCASE (1977년)

비코 마지스트레티
(1920-2006년)
카시나 1977년-현재

1946년에 비코 마지스트레티는 초기 작품 중 하나로, 벽에 세우는 사다리를 닮은 책장을 디자인했다. 거의 30년이 지난 후, 다시 사다리에서 영감을 받아 접이형 틀과 6개의 분리형 선반이 있는 누볼라 로사 책장을 디자인했다. 특색 없는 전통적 제품을 다시 새롭게 작업한 두 작품은, 실용적이며 장기적인 안목에서도 적절했다. 길이가 같은 선반은 방 벽이나 칸막이가 가구로서의 역할을 하며, 이쪽과 저쪽에 새로운 환경을 만들어낸다. 마지스트레티의 확고한 접근 방식은 동시대 여러 디자이너들과 선명한 대조를 이룬다. 카시나가 1977년에 누볼라 로사를 출시했을 때는 새롭고 고도로 세련된 자기표현주의가 이탈리아 디자인을 사로잡으면서 대량 생산을 포기하던 시기였다. 새로운 사조와 양식의 연이은 파도 속에서 마지스트레티는 단순하면서도 우아하고, 절제되면서도 재치 있고, 시장성이 높으면서 대량 생산되는 책장을 디자인했다. 카시나는 본연의 나무 색이나 흰색인, 또는 검은 래커 칠한 너도밤나무로 만든 누볼라 로사를 계속 생산했다. '좋은 디자인은 50년, 심지어 100년 넘게 지속된다' 는 마지스트레티의 원칙을 아직까지 채우진 못했지만, 거의 충족시킬 시기가 다가온다.

배큠 저그
VACUUM JUG (1977년)
에릭 마그누센(1940년–)
스텔톤 1977년–현재

에릭 마그누센Erik Magnussen의 스텔톤 단열 진공 물병은 기능에 대한 엄격한(거의 금욕적인) 접근과 연결된, 형태에 관한 그의 본능적 감각을 반영한다. 마그누센이 아르네 야콥센에 이어 스텔톤의 수석 디자이너가 된 후 처음 디자인한 제품이다. 야콥센의 유명한 1967년 실린다 라인을 보충하기 위해 만들었다. 마그누센은 기존의 유리병 라이너liner를 활용함으로써 생산 비용을 즉시 절감하는 디자인을 개발했다. 또한 각도에 따라 개폐되는 로킹 스토퍼rocking stopper가 있는 독특한 T자 뚜껑을 도입했다. 그 결과 물병을 기울이면 자동으로 열리거나 닫혀서 한 손으로도 쉽게 조작할 수 있었다. 원래 이 물병은 다른 실린다 라인 제품들에 맞춰 스테인리스 스틸로 만들었고, 뚜껑은 POM 플라스틱으로 만들었다. 1979년부터는 긁힘 방지 처리된 유광 ABS 플라스틱 몸체를 여러 색상(현재 열여섯 가지)으로 생산했는데, 플라스틱을 사용하면서 값비싸던 제품을 적정한 가격으로 바꿨다. 1977년 덴마크 디자인 센터의 ID 프라이즈를 수상한 이 물병은 나온 즉시 성공을 거뒀고, 회사의 베스트셀러 제품 중 하나가 됐다.

아톨로 램프 233/D
ATOLLO LAMP 233/D
(1977년)

비코 마지스트레티
(1920–2006년)
오 루체 1977년–현재

아톨로 램프는 비코 마지스트레티의 가장 유명한 램프 중 하나로 1979년에 황금컴퍼스상을 받았다. 페인트칠한 알루미늄으로 만든 탁상 램프로, 단순한 기하학적 구성은 평범한 가정용품을 추상 조각으로 바꿔 놓았다. 원통 모양 지지대와 반원처럼 생긴 상단부가 별개의 두 부분을 이룬다. 상단부는 매우 가느다란 부속으로 지지대와 연결되어서, 램프를 켜면 마치 공중에 떠 있는 것처럼 보인다. 마지스트레티가 디자인한 여러 램프는 추상적인 기하학과 조명 효과를 결합시켰다. 연결부, 전선, 플러그와 같은 세부 요소는 항상 감췄다. 놀라운 형식적 단순성과 균형 잡힌 구성이 두드러졌다. 아톨로 램프의 개념은 마지스트레티가 그린 일련의 스케치에서 구현됐지만, 기술적으로 복잡한 이 제품을 오 루체o luce에서 실제로 생산하기까지는 시간이 걸렸다. 오 루체는 이탈리아에서 가장 유서 깊은 조명 디자인 회사이며 지금도 건재하다. 마지스트레티는 오랫동안 오 루체의 예술감독이자 수석 디자이너로 일했다. 이곳에서 그는 확실한 발자취를 남겼고, 아톨로는 그의 가장 성공적인 제품 중 하나였다.

캡 의자
CAB CHAIR (1977년)
마리오 벨리니(1935년-)
카시나 1977년-현재

건축가 · 산업 디자이너 · 가구 디자이너 · 저널리스트 · 강연자인 마리오 벨리니Mario Bellini는 오늘날 세계 디자인계에서 가장 저명한 인물 중 하나다. 1977년 이래 카시나가 밀라노에서 생산하는 그의 캡 의자는 20세기 후반 이탈리아의 혁신과 장인 정신의 상징으로 여겨진다. 에나멜 처리된 강철관 틀은 꼭 맞는 가죽 덮개 안에 들어 있고, 덮개는 다리 안쪽을 따라 시트 아래까지 이어진 4개의 지퍼로 닫힌다. 시트 안의 플라스틱 판에 의해 강화된 덮개의 효과는 팽팽하고 고급스러우며 통일성이 있다. 이 시기까지 강철관 가구는 시각적 효과를 위해 소재 대비에 집중했던 반면, 벨리니는 금속과 덮개라는 두 요소를 결합해 감춰진 우아한 구조를 창조했다. 1982년에 이 의자는 고품격 이탈리아 디자인과 동의어가 됐고, 2개의 자매품(안락의자와 소파)도 생산되기 시작했다. 제품 색상은 모두 황갈색, 흰색, 검은색으로 구입 가능하다. 경력 초기에 벨리니는 1963년부터 올리베티Olivetti의 수석 디자인 고문으로 일했으며 캡 의자의 가죽은 전통적인 타자기 보관함을 참조했다고 여겨진다.

9090 에스프레소 커피 메이커

9090 ESPRESSO COFFEE MAKER
(1977-1979년)

리처드 새퍼(1932년-)
알레시 1979년-현재

포스트모더니즘 산업 제품 디자인 이데올로기의 선구자인 리처드 새퍼가 디자인한 9090 에스프레소 커피 메이커는 1979년 밀라노 트리엔날레에서 황금컴퍼스상을 받았다. 이 스테인리스 스틸 원기둥 커피포트는, 독특하고 매끈한 선과 에스프레소 커피 메이커를 재발명하는 데서 거둔 '탁월한' 성공뿐만 아니라 혁신적 디자인 때문에도 찬사를 받는다. 넓은 밑면은 견고하고 안정적일 뿐 아니라, 커피를 태우지 않게끔 물을 균일하게 빨리 끓도록 해준다. 새퍼의 디자인에는 내용물을 흘리지 않고 깔끔하게 따를 수 있는 주둥이와, 물과 커피를 추가할 수 있도록 포트를 열고 닫는 혁신적 클릭 시스템이 포함된다. 1977년과 1979년 사이에 디자인된 9090은 '새로운 전략적 주도권을 잡는 데는 주방이 멋진 무대가 될 것'이란 알레시의 직관을 전형적으로 보여준다. 알레시의 전략은 이탈리아 시장을 주도하던 비알레티 모카Bialetti Moka 커피 기구와 함께, 기존 제품군보다 훨씬 비싸게 판매할 최고의 디자인을 의뢰하는 것이었다. 새퍼의 해법은 전통적인 구조의 목이나 주둥이를 없앤, 초현대적인 형태와 절제된 장식의 혁명적 커피 메이커였다.

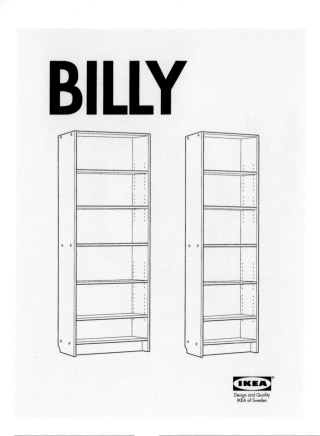

BILLY

빌리 선반
BILLY SHELF (1978년)

스웨덴 이케아
(IKEA of Sweden)
이케아 1978년–현재

빌리 선반은 하나의 디자인 현상이다. 이 간단하고 탄력적인 자가 조립 수납 시스템은 세계에서 가장 인기 있는 디자인 제품이다. 1978년 이케아에서 출시된 이래 약 2800만 개가 팔렸다. 물론 이케아 자체가 하나의 현상이다. 이케아는 개별적이고 독립적인 가구에 반대되는 모듈형의 상호 연결 시스템을 개발함으로써 완전히 통합된 가정용 가구라는 발상을 확립했다. 빌리 시스템은 이케아가 존재하는 이유의 핵심적 전형이다. 빌리는 단순한 조절형 선반 유닛에서 책장과 코너 유닛, 유리문, CD장, TV장이 결합된 수납 유닛 시리즈로 진화했다. 이 선반은 저렴하게 대량 생산할 수 있고 쉽게 조립할 수 있는 파티클보드로 만들었다. 이 부품들의 겉면에는 자작나무, 너도밤나무부터 희거나 어둡거나 회색빛인 금속 마감까지 다양한 재료를 덧붙인다. 이케아는 언제나 책장을 판매했지만, 빌리는 활용성과 소재의 소비 면에서 최적화됐다. 기능적 저비용 디자인이라는 이케아의 명제는 전 세계의 소비자를 끌어들였고, 베스트셀러인 빌리 시스템이 보여주는 고도의 활용성과 낮은 비용은 이 스칸디나비아 브랜드의 매력을 형성하는 데 큰 공헌을 했다.

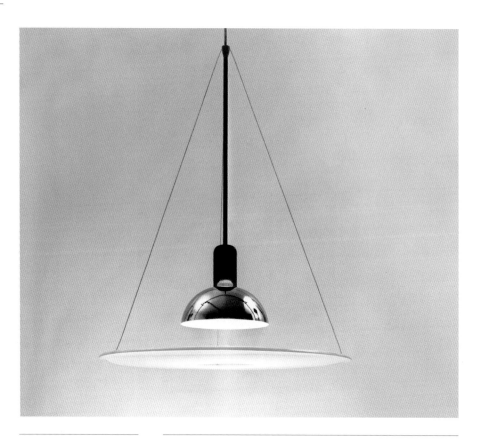

프리스비 램프
FRISBI LAMP (1978년)

아킬레 카스틸리오니
(1918–2002년)
플로스 1978년–현재

아킬레 카스틸리오니가 지난 세기의 위대한 디자이너 중 하나라는
데는 이의가 없다. 프리스비 램프는 그의 트레이드마크인 위트와
가벼운 터치를 보여주면서도 디자인 아이콘으로도 인정받는다.
높은 인기와 명확한 단순함으로 인해 흔하게 느껴질 만큼 여기저기
등장한다. 천장에 걸린 조명의 단점인 편향된 눈부심이란 문제를
탁월하게 해결했기 때문이다. 조명 디자인에 대한 카스틸리오니의
접근법은 종종 특정한 전구를 면밀하게 평가하는 것에서 시작했다.
이 램프는 그의 형 피에르 자코모와 완수한 초기 연구를 뒤이은
것이었으며, 부드러운 반사광과 직접 조명을 모두 제공하도록
디자인됐다. 이 구상은 가운데 큰 구멍이 있는 반투명 메타크릴산염
디스크를 매다는 것으로 실현됐다. 빛은 구멍을 통해 탁자 위에
직접 닿고, 동시에 반투명 플라스틱 디스크는 남은 빛을 흡수하거나
발산하거나 반사한다. 작은 나선 유광 금속 볼bowl 안에는
백열전구가 있다. 이 볼은 기둥에 고정되며 기둥에는 3개의 가는
강철 줄이 걸린다. 여기에 유백색 디스크가 달려 있어 멀리서 보면
마술처럼 공간에 떠 있는 것 같다.

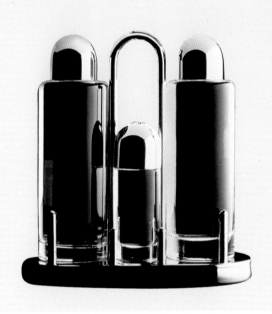

5070 양념통 세트
5070 CONDIMENT SET
(1978년)

에토레 소트사스
(1917–2007년)
알레시 1978년–현재

에토레 소트사스Ettore Sottsass가 알레시를 위해 디자인한 5070 세트는 '평범한 공간을 특별하게 만드는 제품을 창조한다'는 이 회사의 명제를 보여준다. 1980년대 포스트모더니즘 디자인과 동의어나 다름없는 소트사스는 이탈리아에서 가장 표현주의적이고 성공적인 디자이너 중 한 사람이었다. 1972년에 알레시와 디자인 협력 작업을 시작했고, 5070은 알레시를 위해 작업한 그의 초기 작품 중 하나다. 그의 디자인은 성공적인 양념통 세트에 무엇을 기대할 수 있는지를 재정의했다. 유광 스테인리스 스틸 돔을 씌운 정교한 원통 크리스털 유리 용기들이 홀더에 깔끔하게 들어간다. 품질이 우수한 재료들은 실용적인 동시에(유리는 내용물을 보여주므로) 스타일적인 감수성을 불러일으킨다. 정말 실용적인 식탁의 필수품이며 일상적으로 쓰이는 품목이다. 1970년대 후반에 디자인된 이 제품은 시대를 앞서갔고, 1980년대를 지배할 디자인 스타일에 대한 통찰력을 제공했다. 어디서나 볼 수 있다는 사실에서 이 제품이 얼마나 성공했는지 알 수 있다. 이탈리아의 레스토랑, 바, 가정에서 널리 찾아볼 수 있던 이 양념통 세트는 출시 때부터 식탁을 위한 산업용·가정용 기준을 창조했다.

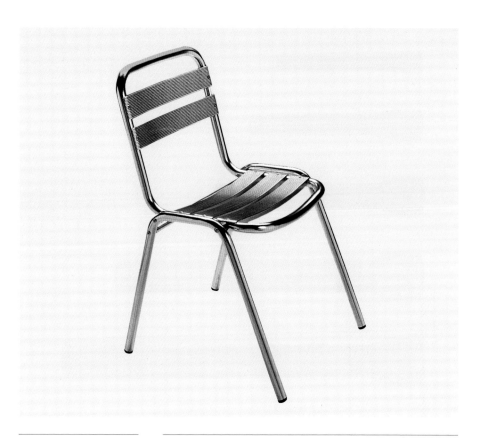

가셀라 의자
GACELA CHAIR
(1978년)

호안 카사스 이 오르티네즈
(1942년–)
인데카사 1978년–현재

호안 카사스 이 오르티네즈Joan Casas y Ortínez가 디자인한 가셀라만큼 현대 카페 문화를 더 잘 대표하는 의자는 없을 것이다. 양극 산화 알루미늄 관으로 만든 단순하고 깔끔한 선 덕에 실내외 모두에 적합한 만능 디자인이 됐다. 그래픽 디자이너·산업 디자이너이자 강사인 오르티네즈는 1964년 스페인 생산자 인데카사Indecasa와 함께 작업을 시작했다. 쌓을 수 있는 의자로 된 그의 클래시카Clásica 컬렉션(가셀라 의자 포함)은 오늘날 유럽 카페 가구의 고전으로 찬사를 받는다. 이 컬렉션은 25년이 넘는 인데카사 역사의 결과였다. 가셀라는 알루미늄 또는 목재 널slat 보강을 위한 주조 알루미늄 연결부로 디자인됐다. 알루미늄 널은 파우더 처리한 폴리에스테르로 칠한 것도 있고, 외부 사용에 적합한 레이블을 수작업으로 부착한 것도 있다. 가셀라는 가벼움, 내구성, 적재 가능한 특성 덕분에 오랜 세월 베스트셀러가 됐다. 이 의자는 "내게 디자인이란 산업용·판매용 제품을 만들어내는 것이다. 기능적이고, 수많은 사람들을 만족시켜야 하며, 긴 세월 고전으로 인정받고, 우리 환경의 일부가 돼야 한다."라는 카사스 이 오르티네즈 주장의 완벽한 예다.

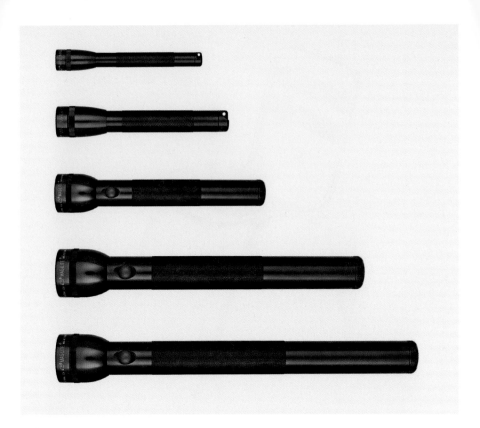

맥라이트
MAGLITE (1979년)
앤서니 맥리카(1930년–)
맥 인스트루먼트
1979년–현재

맥라이트 손전등 디자인을 보면 과도한 장식 없이 실용적으로
조명을 위한 도구가 돼야 한다는 목적을 확실히 고려했음이
드러난다. 기계로 정밀하게 제작한 케이스는 고품질 고무 밀봉재와
고해상도 광학기기를 사용했고, 심지어 예비 전구도 손전등 본체
안에 들어 있다. 맥라이트는 1979년에 미국에서 등장했는데, 경찰,
소방관, 엔지니어들이 사용하던 기존의 손전등을 가벼운 양극 산화
알루미늄으로 된, 든든하고 견고한 휴대용 손전등으로 개선할
목적으로 만들었다. 앤서니 맥리카Anthony Maglica가 발명하고 생산한,
신뢰성 있고 내구성이 뛰어난 맥라이트는 시장에서 긍정적인
반응을 얻었다. 제품 혁신과 개선에 전념한 맥리카는 원조 디자인의
핵심 특성을 바탕으로 자매품을 재빨리 개발했다. 다양한 크기와
중량으로 새로운 시장을 개척했고, 자국 시장에서 충성스러운
소비층을 창출했다. 1982년 맥 인스트루먼트Mag Instrument는
850명의 직원을 고용했고 맥라이트 제품군은 전 세계에 유통됐다.
손전등이 열쇠고리에 걸고 다닐 만큼 작아지거나, 상표가 등록된
'충전 플래시 시스템'을 사용하더라도 맥라이트의 원래 형태와
이상은 변하지 않은 채로 유지된다.

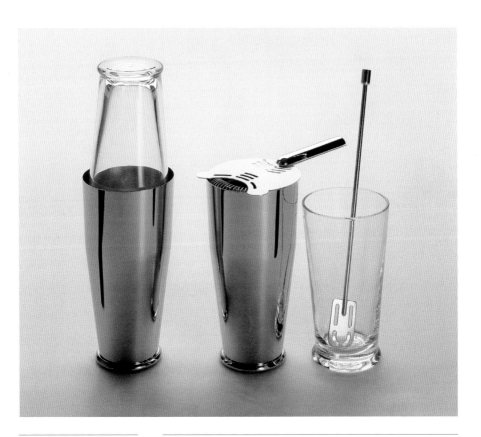

보스턴 셰이커
BOSTON SHAKER
(1979년)

에토레 소트사스
(1917–2007년)
알레시 1979년–현재

보스턴 칵테일 세트의 일부인 보스턴 셰이커는 '제품은 순수하게 기능적이기보다는 사용자의 경험을 향상시키는 도구여야 한다' 는 디자이너 에토레 소트사스의 뿌리 깊은 믿음을 대표한다. 전통적인 아메리칸 보스턴 칵테일 셰이커에서 그 이름이 유래한 보스턴 세트는, 와인 쿨러, 스탠드, 얼음통, 얼음 집게, 셰이커, 여과기, 젓는 도구로 구성된다. 이 디자인은 바와 와인용으로 사용되는 전문 도구들을 면밀히 검토해 나왔는데, 이 조사는 소트사스가 1970년대 이탈리아의 유명한 호텔 경영 학교인 스쿠올라 알베르기에라Scuola Alberghiera의 알베르토 고치Alberto Gozzi 교수와 함께 실시했다. 셰이커 자체는 유광 스테인리스 스틸과 두꺼운 유리로 구성됐으며 흔들거나, 저으며, 섞는 평범한 작업에 퇴폐적인 느낌을 더한다. 1917년생인 소트사스는 토리노 폴리테크니코에서 공부한 후, 1960년 밀라노에 스튜디오를 설립했다. 1972년에는 알레시를 위한 디자인을 시작했다. 규모가 큰 건축물이건 규모가 작은 식기류 또는 커틀러리건 관계없이, 완벽한 형태에서 탈피해 재미를 재발견하고 사용자와 환경 사이에 놀라움과 즉흥성을 창조하려는 강한 열망을 가졌다.

발란스 배리어블 스툴
BALANS VARIABLE STOOL (1979년)

페터 옵스빅(1939년–)
스토케 1979년–현재

발란스 제품군은 혁명적인 인체공학적 원리에 따라 디자인된 새로운 유형의 사무용 의자였다. 1970년대 노르웨이에서 한스 크리스티안 멩스횔Hans Christian Mengshoel, 오드빈 리켄스Oddvin Rykkens, 페터 옵스빅, 스베인 구스루드Svein Gusrud 등이 포함된 발란스 그룹Balans Group이 처음 개발했고, 1979년 코펜하겐 가구 박람회에서 소개됐다. 현재 발란스 제품군에는 다양한 좌석 유형을 포함하는 25개의 모델이 있다. 발란스 배리어블 스툴은 이 중에서도 가장 잘 알려지고 가장 알아보기 쉬운 제품일 것이다. 옵스빅이 디자인한 최초 모델 중 하나로, 의자가 어떻게 사용되고 그 외관은 어떠한가에 대해 기존에 받아들이던 원칙을 뒤집어버렸다. 책상 앞에 긴 시간 계속 앉아 있으면 등 아래쪽과 척추에 해로운 영향을 준다는 사실이 알려진 지는 30년 정도밖에 되지 않았다. 이 스툴은 시트 각도를 변경하고 무릎 지지대와 로커rocker(흔들의자 밑의 나무 막대)를 도입했다. 이를 통해 사용자의 몸무게가 앞으로 옮겨지고, 엉덩이와 다리 사이 각도가 변경됨으로써 무릎이 몸과 등 근육을 받치게 돼 등 근육이 부드러워지고 긴장을 덜게 된다.

포스트잇 노트
POST-IT® NOTES
(1980년)

스펜서 실버(1941년–)
아트 프라이(1931년–)
3M 1980년–현재

처음에는 찬송가 책갈피로 여겨진 포스트잇은 혁신의 역사에서 신화적인 지위를 차지하게 됐다. 이 제품은 발명에 관한 수많은 얘기들이 계속 언급되면서 반향이 커졌다. 하지만 이 포스트잇은 과학자이자 발명가인 두 사람의 끈질긴 노력과 그들이 일하던 회사의 혁신적인 문화에 의해 나올 수 있었다. 이제는 의심의 여지가 없고 믿을 수 없을 만큼 유용하며, 그리 끈적거리지도 않는, 카나리아 같은 노란 빛깔 메모지를 1980년 시장에 내놓기 전까지 3M은 사내에서 이를 5년가량 사용했다. 1968년 스펜서 실버 박사Dr. Spencer Silver는 테이프 접착력을 개선하는 작업을 하고 있었다. 그는 표면에 붙을 만큼 강하지만, 떼어낸 후 자국이 남지 않는 접착제를 만들었다. 당시 신제품 개발 연구자인 아트 프라이Art Fry가 이를 적당히 활용한 제품으로 메모지 책갈피를 제안했다. 이 구상이 금방 받아들여지진 않았지만, 1980년 포스트잇이 출시돼 성공하면서 사무실과 가정 모두에서 거의 바이러스처럼 퍼졌다. 출시 이래 이 제품이 전파한 광범위한 응용 분야와 문화적 중요성은, 포스트잇의 발명과 그 디자인의 명확성과 탁월함에서 드러난다. 또한 사람들의 행동에 응답하는 간단한 도구들이 가진 힘을 보여준다.

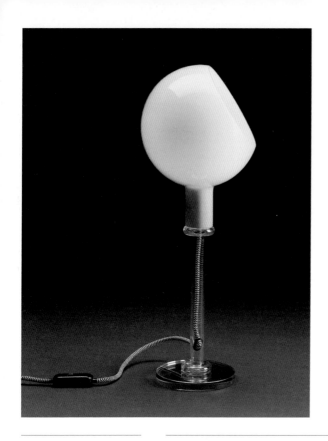

파롤라 램프
**PAROLA LAMP
(1980년)**

가에 아울렌티
(1927–2012년)
폰타나아르테 1980년–현재

파롤라 램프는 표준 할로겐 램프로서 유리 갓과 유리 기둥, 받침대로 구성된다. 벽에 다는 제품이나 탁상용으로도 나온다. 이 램프는 가에 아울렌티Gae Aulenti가 밀라노의 유리 회사 폰타나아르테를 위해 피에로 카스틸리오니Piero Castiglioni와 협력해 디자인했다. 아울렌티는 미술관 건물, 전시 설치, 인테리어 분야에서 잘 알려진 건축가다. 1979년에 폰타나아르테의 예술감독으로 선임됨 1996년까지 재직했다. 그녀의 감독 아래 첫 생산된 제품 중 하나인 파롤라 램프는 세 부분으로 구성되고, 각 부분은 상이한 유리 공정을 보여준다. 램프 갓은 색이 옅게 들어간 유리 구체로, 부분 일식을 닮은 모양이 되도록 한쪽을 잘라냈고 불어서 만든 유백색 유리로 돼 있다. 전선이 비치는 기둥은 투명 유리로 만들었으며, 비스듬한 하부는 천연 그라운드 크리스털로 만들었다. '눈알' 모양의 전등갓은 아울렌티가 초기 디자인에 사용한, 1960년대에 인기 있던 형태를 상기시킨다. 그녀는 이렇게 말했다. "난 램프를 기술적 조명의 측면에서만 생각하거나, 빛을 만드는 기계처럼 여긴 적이 없다. 그 램프 각각이 만들어진 맥락과 이루는 조화로운 관계의 '형태'처럼 생각한다."

윙크 의자
WINK CHAIR (1980년)

토시유키 키타(1942년-)
카시나 1980년-현재

윙크 의자는 일본 디자이너 토시유키 키타Toshiyuki Kita에게 세계적인 명성을 안겨준 첫 작품이다. 평균적인 안락의자보다 낮은 제품으로, 젊은 세대들의 편안한 태도와 함께 일본의 전통적인 착석 습관을 반영한다. 디자인적으로 이 의자는 받침 측면에 있는 노브 덕분에 편안하고 유연하며 융통성을 발휘할 수 있다. 노브를 조절해 등을 세운 의자 형태로부터 안락의자까지 변형할 수 있기 때문이다. 두 부분으로 된 머리 받침은 사용자가 더 편안하게 느끼는 정도로 조절할 수 있는데, 앞뒤로 움직이거나 아예 젖힐 수도 있다. 판다 같은 접이식 '귀'와 지퍼의 다채로운 색상을 보면 이 의자의 별명이 왜 '미키마우스'인지 알 수 있다. 그러나 이런 특성은 멋을 내기 위한 것만은 아니다. 겉천을 분리해 세탁할 수 있도록 지퍼를 추가했기 때문이다. 유럽 문화와 일본 문화 모두에 뿌리를 둔 디자이너 키타는 자신을 특정 학파나 예술 운동에 관련시키지 않았다. 대신 자신의 위트와 기술적 능력으로 가득 채운 완전히 독자적인 스타일을 택했고, 이는 윙크 의자에 잘 요약돼 있다. 1981년에 이 의자는 뉴욕 현대미술관의 영구 컬렉션에 선정됐다.

타볼로 콘 루오테
TAVOLO CON RUOTE
(1980년)

가에 아울렌티
(1927–2012년)
폰타나아르테 1980년–현재

타볼로 콘 루오테에는 디자인 요소가 사실상 없지만, 1970년대 후반과 1980년대 초반의 진보된 디자인 감수성을 대담하게 보여준다. 이탈리아 회사 폰타나아르테가 제작한 아울렌티의 커피 탁자에는 큰 고무 타이어 바퀴 4개가 있는데, 이 바퀴는 유리판을 바닥에서 고작 몇 센티미터 들어 올릴 뿐이다. 이 탁자는 미니멀하지만 견고함을 표현한다. 바퀴라는 요소는 보통 거실보단 산업용 기계에서 찾을 수 있기 때문이다. 단순한 유리판과 아주 튼튼한 부품을 함께 사용한 것이나, 또 그 외관이 집 안에 어울리지 않는다는 것에서도 익살스러움이 느껴진다. 아울렌티는 다른 디자이너들이 주목하는 장인 정신이나 수작업으로는 눈을 돌리지 않았다. 타볼로 콘 루오테의 디자인은, 산업적인 요소들을 찬미하며 퐁피두 센터에서 그 완전한 표현을 찾은 건축의 하이테크 운동이라는 맥락에서 파악해야 한다. 이 탁자를 디자인하던 1980년에 아울렌티는 퐁피두 센터의 프로젝트에도 참여하고 있었다. 그녀는 그 세대에 세계적인 명성을 누린 극소수의 이탈리아 출신 여성 디자이너들 중 하나였다.

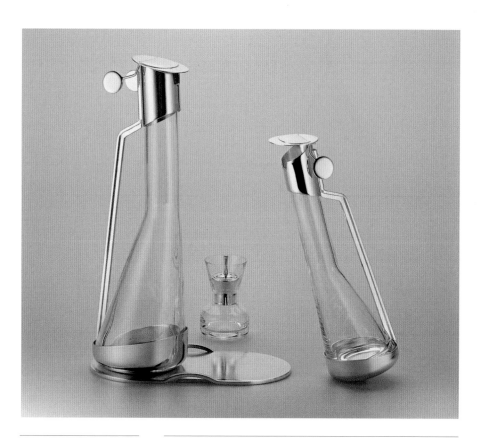

아세톨리에레
오일 · 식초 크루엣
ACETOLIERE OIL AND
VINEGAR CRUETS
(1980년)

아킬레 카스틸리오니
(1918–2002년)
로시 & 아르칸티
1980–1984년
알레시 1984년–현재

산업용 부품을 사용해 즉시 알아볼 수 있는 제품을 만드는
풍자적 재인용으로 유명한 아킬레 · 피에르 자코모 카스틸리오니
형제는, 일상용품에 나타나는 사소하고 평범한 문제를 관찰하고
해결하는 데도 탁월했다. 생산자 클레토 무나리Cleto Munari가
아킬레에게 일상적으로 쓸 은식기 컬렉션을 위한 오일 · 식초
용기를 디자인해달라고 요청하자, 아킬레는 면밀한 분석부터 하기
시작했다. 그 결과로 이 아세톨리에레라는 이름의 용기 세트가
나왔다. 처음에는 로시 & 아르칸티Rossi & Arcanti에서 한정판(은과
크리스털)으로 제작했고 오늘날은 알레시가 생산한다. 이 세트는
기능면에서 대적할 상대가 없다. 일반적인 오일 · 식초 용기에
비해 개선된 사항이 많다. 오일 용기가 식초용보다 큰 것은 대체로
오일이 대체로 더 많이 사용되기 때문이다. 고양이 머리 같은 경첩
달린 뚜껑의 평평한 표면은, 색소폰의 키를 연상시키는 무게추로
평형을 이루며 내용물을 따를 때 부드럽게 열린다. 각 용기는
시계추처럼 균형을 이루며, 심하게 움직이지 않는 한 기울어지지
않는다. 돌출된 주둥이는 없지만 대신 액체 방울을 흘리지 않도록
용기 입구 가장자리를 안으로 구부렸다.

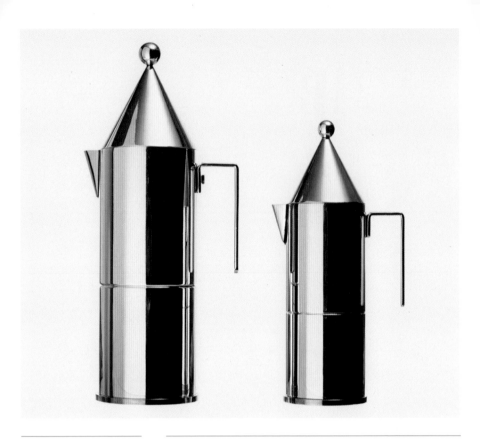

라 코니카 커피 메이커
LA CONICA COFFEE MAKER (1980-1983년)
알도 로시(1931–1997년)
알레시 1984년–현재

라 코니카 커피 메이커는 1983년 알레시와 알레산드로 멘디니(Alessandro Mendini) 사이에 있던 프로젝트의 결과였다. 멘디니와 알도 로시(Aldo Rossi)를 포함한 10명의 건축가들은 가정용 제품들을 재해석하도록 초빙됐다. 로시는 가정용품 디자인을 미니어처 건축물이라는 관점에서 접근했고, 이는 라 코니카 커피 메이커 디자인에 반영됐다. 그는 기본적인 건축적 형태가 가진 기하학적 단순함에 매혹됐고, 원뿔은 반복된 주제였다. 지침에 대한 응답으로 로시는 커피를 만들고 제공하는 것에 관해 면밀히 연구하기 시작했다. 그는 이 주제를 도시 건축의 풍경과 '집 안 풍경' 사이의 변증법적 관계를 완벽하게 상징화한 것으로 봤으며, 그의 미니어처 기념물은 완벽하게 들어맞았다. 커피 메이커는 로시의 건축 도면에서 일종의 모티프가 됐고, 도시 전경의 건물처럼 보였다. 알레시 프로젝트에서 나온 다른 디자인들은 은으로 제작됐으며, 각 디자인마다 99개씩만 한정 생산했다. 하지만 라 코니카는 오피시나 알레시(Officina Alessi) 브랜드의 첫 제품이었다. 현재는 99개를 훌쩍 넘긴 수량이 판매되면서 1980년대 디자인의 상징이 됐다.

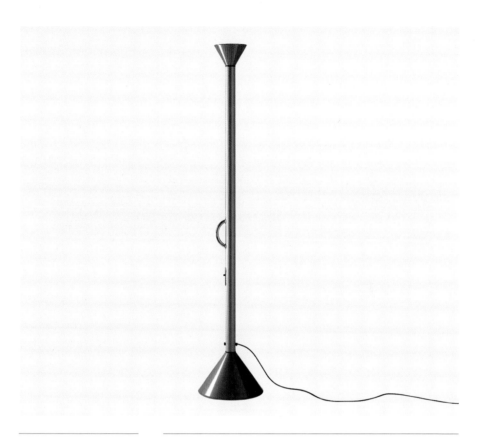

칼리마코 램프
**CALLIMACO LAMP
(1981년)**

에토레 소트사스
(1917–2007년)
아르테미데 1982년–현재

1970년대에 에토레 소트사스는 이탈리아의 디자인 선구자들 중에서도 주도적인 존재로서, 새로운 디자인 언어를 성공적으로 확립했다. 1981년에 비슷한 생각을 가진 디자이너들과 함께 멤피스 그룹Memphis Group을 구성했다. 멤피스의 첫 컬렉션은 포스트모더니즘 정신을 전형적으로 나타냈다. 가장 두드러진 작품은 소트사스가 디자인한 칼리마코 램프였는데, 빛을 조절하는 조광기가 내장된 500W 할로겐 플로어 램프다. 높이가 1.8m인 초록빛을 띤 밝은 노란색의 알루미늄 지지대 끝에는 빨간 콘 모양이 달렸고, 여기서 뿜는 강렬한 흰 조명은 대상을 더 활기차 보이게 한다. 이 제품은 책 읽는 자리를 밝히기 위해 램프를 의자 옆에 배치하는 관행을 거부한다. 500W에서 만들어진 빛은 직접 쬐기에 너무 강했으며, 가정용 제품에 할로겐을 사용한 것도 상대적으로 새로웠다. 램프 중앙의 손잡이 때문에 메가폰을 연상시키기도 하지만, 소리 대신 강렬한 빛을 뿜어내는 제품이다. 무수한 포스트모더니즘적 상상들 속에서 칼리마코는 하나의 도발이자 멤피스의 권위 있는 기준을 지키는 존재다.

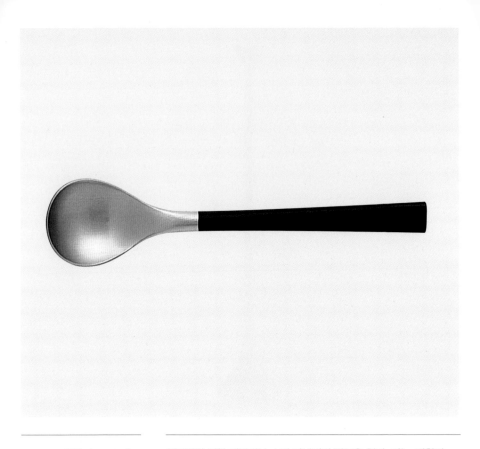

18-8 스테인리스 스틸 플랫웨어
18-8 STAINLESS STEEL FLATWARE
(1982년)

소리 야나기(1915-2011년)
사토-쇼지 코퍼레이션
1982년-현재

선구적인 산업 디자이너 소리 야나기의 작품은 형태, 기능, 미학의 완벽한 결합을 보여준다. 18-8 스테인리스 스틸 플랫웨어는 자연 형태에서 영감을 받았으며 식탁에 실용성과 멋, 기분 좋은 촉감을 선사한다. 사토-쇼지 코퍼레이션 Sato-Shoji Corporation에서 생산했다. 각 세트는 우아하면서도 내구성 있는 5개의 커틀러리와 4개의 주방 도구로 구성된다. 특징적인 유기적 형태는 '인간적인 온기를 가진 부드럽고 둥근 모양'을 선호하는 디자이너의 성향을 반영한다. 야나기는 디자이너의 역할이 오래된 발상을 다시 포장하는 것이 아니라, 그 생각을 한 걸음 전진시키는 것이라고 믿었다. 작품에서 그는 언제나 기능주의 철학에 전통적인 일본 디자인을 혼합하려 했다. 야나기는 준조 사카쿠라Junzo Sakakura의 건축 사무소에서 경력을 시작했는데, 여기서 샤를로트 페리앙을 만나 1940년부터 1942년까지 그녀의 조수로 일했다. 1952년 도쿄에 사무실을 연 그는, 곧 일본 산업 디자이너 협회의 창립 멤버가 됐다. 현대화와 서구화가 전후 일본을 압도할 때도 그는 일본의 전통적 환경에 부합하는 디자인을 주장했다. 18-8 플랫웨어 세트는 이런 신념을 보여주는 주요 사례로서, 첫 출시 이후 계속 생산된다.

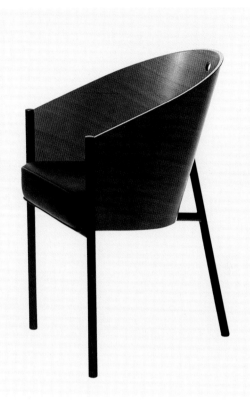

코스테스 의자
COSTES CHAIR
(1982년)

필립 스탁(1949년–)
드리아데 1985년–현재

특이하면서도 매끈하고 정교한 코스테스 의자는 1980년대 신모더니즘 미학의 완벽한 본보기다. 다소 소박한 마호가니 베니어판과 가죽 겉천을 씌운 시트로 이뤄진 디자인은, 아르데코 운동과 전통적인 신사 클럽에 경의를 표한다. 원래 파리의 코스테스 카페 실내장식의 일부로 디자인됐지만, 현재는 이탈리아 생산자인 드리아데Driade에서 대량 생산한다. 필립 스탁Philippe Starck은 1981년에 프랑수아 미테랑 대통령 사저의 가구를 담당할 8명의 디자이너 중 하나로 뽑히면서 처음 두각을 나타내기 시작했고, 그 영향으로 코스테스 카페의 인테리어 디자인을 의뢰받았다. 스탁은 축을 이루며 마치 연극 무대로 등장하는 듯한 계단이 두드러지는, 화려한 아방가르드 실내장식을 만들었다. 웨이터가 걸려 넘어지지 않도록 의자에 다리가 3개 달린 형태로 디자인했고, 3개의 다리라는 모티프는 곧 스탁의 상징이 됐다. 필립 스탁은 20세기 후반 가장 유명한 디자이너 중 하나가 되었으며, 그 과정에서 쇼맨십과 세계 언론의 관심을 끄는 능력 덕분에 열렬한 지지자들을 거느린 유명 디자이너로서의 지위를 확고히 했다.

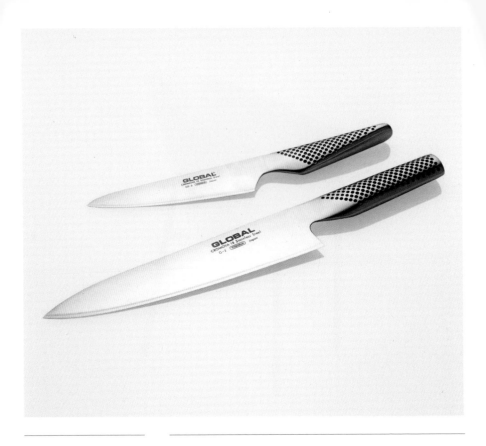

글로벌 나이프
**GLOBAL KNIFE
(1982년)**

코민 야마다(1947년–)
요시킨(Yoshikin)
1983년–현재

글로벌 나이프는 전통 유럽 스타일 커틀러리의 대안으로 1982년에
세계 요리 시장에 등장하면서 큰 화제를 일으켰다. 일본의 산업
디자이너 코민 야마다Komin Yamada는 최고의 재료와 가장 현대적인
디자인 개념을 사용한 멋진 칼을 개발해 달라는 의뢰를 받았다. 그
결과로 나온 것이 전위적인 글로벌 나이프다. 야마다는 실험적이고
혁신적인 디자인에 많은 예산을 사용할 수 있었고, 덕분에 전문가용
시장과 가정용 시장 모두의 관심을 끄는 셰프용 칼을 만들어냈다.
최고급 스테인리스 스틸(몰리브데넘/바나듐)로 만들어져, 녹, 얼룩,
부식에 저항성이 있으며 날이 놀랍도록 예리하다. 사무라이 검과
같은 전통을 긴밀히 참고해, 사용 시 완벽한 균형을 이루도록
무게도 신중하게 정했다. 불필요한 소재는 제외했고, 두껍고 둥근
손잡이는 매우 편안하다. 손잡이에 있는 지름 2mm의 '검은 점'은
야마다의 천재성을 보여주는 또 다른 요소다. 너무 매끄럽다거나
너무 차갑다는 인상을 피하면서도, 단단하고 따뜻한 그립감을 줬다.
이는 실용적 효과까지 높이는 상징적인 장식 디자인이 됐다.

필립스 CD
PHILIPS COMPACT DISC (1982년)

필립스/소니 디자인 팀
필립스/소니 1982년–현재

1960년대 초반, 스포츠 중계 산업 분야에서 곧바로 재생할 수 있는 매체에 대한 요구가 있었고, 생산자들은 오늘날의 CD(콤팩트 디스크) 기술을 향한 여정을 1978년에 시작했다. 소니sony는 필립스와 팀을 구성해 오디오를 수록할 표준적인 범용 기준을 개발했고, 1982년에는 시제품이 등장했다. 지름 11.5cm인 CD는 얇고 반사도 높은 금속성 막layer에, 재생 장치에 읽히는 한쪽 면에 다양한 길이의 홈pit을 새긴다. 얇은 아크릴 막과 내구성 있는 폴리카보네이트로 된 더 두꺼운 층이 이 홈을 보호한다. 이미지, 소리, 데이터로 전환되는 일련의 디지털 신호들을 빠르게 변경하는 것과 연관되는, 사전 정의된 값에 맞춰 각 홈은 디스크를 읽는 레이저에 약간 솟은 일정 길이의 요철로 나타나게 된다. 시제품은 베토벤 교향곡 9번의 길이에 맞게 크기가 조정됐고, 상업용 최종 제품은 양면 LP보다 훨씬 긴 시간인 77분의 음악을 기록할 수 있게 됐다. 이후 기술이 발전하면서 더 많은 자료를 쉽게 기록하며, 오류가 없고, 복사할 수 있는 CD가 생산됐다.

퍼스트 의자
FIRST CHAIR
(1982-1983년)

미켈레 데 루키(1951년-)
멤피스 1983년-현재

1981년에 멤피스가 밀라노에서 논란이 된 전시회를 개최했을 때, 가구, 액세서리, 패션의 새로운 시각적 스타일과 철학은 열광적인 호응을 받았다. 이 행사는 고전적 모더니즘과 당시의 삭막한 공학적 제품 디자인과의 혁신적 대결이었다. 미켈레 데 루키Michele De Lucchi는 이러한 포스트모더니즘적 맥락에서 퍼스트 의자를 만들어냈는데, 이 디자인은 그 형태와 조형적인 세부 요소 때문에 관심을 끌었다. 퍼스트 체어는 앉기에는 다소 불편할 것처럼 보이고 실용적인 의자라기보다는 비쩍 마른 조각품 같았다. 그러나 이 의자의 매력은 디자인 요소와 소재에 있다. 의자의 형태는 분명히 앉아 있는 형상을 닮았고, 특유의 가벼운 느낌과 이동성, 재미는 보는 이에게 새로운 감정을 전달한다. 원래 이 의자는 금속과 래커 칠한 목재로 만드는 작은 시리즈 제품으로 계획됐다. 멤피스 그룹이 창조한 수많은 다른 제품들과 마찬가지로, 퍼스트 의자도 짧은 기간의 디자인 유행을 대표한다. 하지만 멤피스는 이 의자를 오늘날까지 계속 생산하고 있다. 건축과 졸업생이었던 데 루키는 멤피스와 함께 급진적인 건축을 시작했다. 그는 아르테미데, 카르텔, 올리베티를 위해 제품 디자인을 했으며, 이후 자신의 회사 aMDL을 설립했다.

스와치 퍼스트 컬렉션 손목시계

SWATCH 1ST COLLECTION WRISTWATCHES (1983년)

스와치 랩(Swatch Lab)
ETA 1983년

1970년대에 시계와 관련된 다양한 신기술이 도입되면서 아날로그 기계식 시계는 갑자기 구식처럼 보였고, 이전에 존경받던 스위스 시계들이 최악의 타격을 받았다. 1983년 3월, 스와치 그룹은 열두 가지 시계 제품으로 구성된 스와치Swatch 컬렉션을 출시했다. 에른스트 통케Ernst Thonke, 자크 뮐러Jacques Müller, 엘마 모크Elmar Mock가 디자인한 첫 스와치는, 정밀 쿼츠 아날로그 제품으로 겨우 51개의 부품만을 사용했다. 전통적인 시계 부품이 150개에 달하는 것에 비해 수를 엄청나게 줄인 것이었다. 이로써 자동화된 조립이 가능해지고 가격 경쟁력도 생겼다. 첫 번째 스와치 GB001은 검은 플라스틱 밴드와 야광 케이스, 흰 앞면을 가졌고, 놀라울 정도로 뛰어난 가독성의 산세리프체 숫자판이 요일/날짜 윈도우 옵션과 함께 아날로그로 설정됐다. 이 시계는 조용한 무브먼트, 초음파 용접, 사출 성형과 방수, 손상 방지 케이스 같은 새로운 기준을 만들었다. 이는 이후 마테오 툰Matteo Thun, 알레산드로 멘디니Alessandro Mendini, 키스 해링Keith Haring, 요코 오노Yoko Ono, 비비안 웨스트우드Vivienne Westwood, 애니 레보비츠Annie Leibovitz 등이 디자인한 수많이 다양한 스와치에 적용됐다. 오늘날까지 2억 5,000만 개 이상의 시계가 판매됐다.

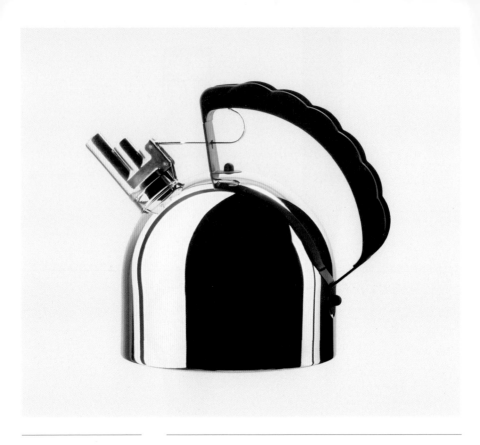

9091 주전자
9091 KETTLE (1983년)

리처드 새퍼(1932년–)
알레시 1983년–현재

1983년부터 생산된 2리터들이 스테인리스 스틸 9091 주전자는 최초의 진정한 디자이너 주전자로 간주할 수 있다. 빛나고 우아하며 튼튼한 이 주전자는 리처드 새퍼가 만들었는데, 바지선과 증기선이 굴뚝에서 연기를 내뿜으며 라인강을 향해하던 모습에서 영감을 받았다고 한다. 높이 19cm, 폭 16.5cm의 상당히 큰 크기에도 불구하고, 미끈하고 빛나는 돔과 높은 가격은 이 주전자를 꿈의 주방용품이라는 지위에 올려놨다. 조금 거만한 느낌을 주는 직립 돔과 더불어, 아늑하고 가정적인 느낌의 전통 주방용품과 확연히 구별되는 기하학적 순수성이 있다. 구리 바닥은 어떤 열원에서도 우수한 열전달을 보장한다. 폴리아미드 손잡이는 주전자 뒤쪽에 붙어서 뜨거운 증기가 손에 닿는 것을 방지한다. 손잡이에 달린 방아쇠로 작동되는 스프링 메커니즘은 물을 따르거나 채울 때 주둥이를 열어 준다. 하지만 이 주전자에서 정말 돋보이는 특징은 휘슬 소리. E음과 B음으로 음정이 맞춰진 파이프는 슈바르츠발트의 장인들이 특별히 만든 것이다. 새퍼는 항상 '사람들에게 약간의 기쁨과 재미를 주는 것'이 중요하다고 말했다.

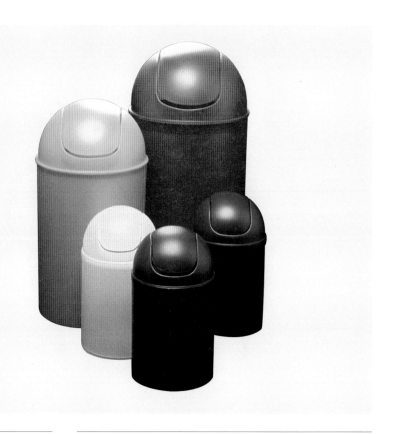

캔 패밀리 휴지통
CAN FAMILY WASTE BIN (1984년)

한스예르크 마이어-아이헨
(1940년-)
어센틱스 1984년-현재

캔 패밀리 휴지통은 단순하고 절제된 우아함을 보여주는 최상의 디자인이다. 저렴한 플라스틱을 재료로 사용하며, 주방, 욕실, 기타 모든 생활공간에서 다목적으로 쓸 수 있는 용도를 갖췄다. 이러한 단순성은 새롭고 거의 충격적이었지만, 20세기 말에는 이 스타일을 거의 어디서나 볼 수 있었고, 복제품도 흔해졌다. 캔 휴지통은 독일 회사 어센틱스의 기본 제품군에서 가장 상징적인 제품들 중 하나다. 여섯 가지 크기로 판매된다. 1968년부터 어센틱스Authentics에서 일했으며 1975년에는 경영권을 인수한 한스예르크 마이어-아이헨Hansjerg Maier-Aichen이 디자인했다. 마이어-아이헨은 1996년 회사의 방침을 새롭게 정해, 플라스틱 상품의 디자인과 제작에 집중하기로 했고 저렴하지만 품질이 뛰어난 가정용 일상용품을 생산했다. 플라스틱의 본질적 특성과 생산 기술을 극대화한 어센틱스의 새 제품군은 다른 재료로는 구현하기 힘든 것이었다. 투명 색조가 주는 미묘한 색감 덕분에 수많은 복제품이 있을 만큼 유행을 주도했고, 여전히 어센틱스의 베스트셀러 중 하나다.

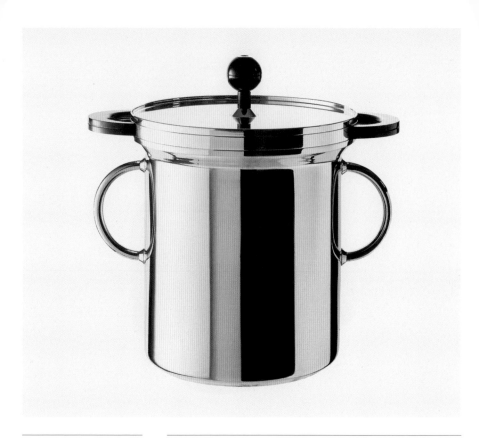

파스타 세트 냄비
PASTA SET COOKWARE (1985년)

마시모 모로치(1941년-)
알레시 1985년-현재

마시모 모로치Massimo Morozzi는 1966년 플로렌스에서
안드레아 브란치Andrea Branzi, 파올로 데가넬로Paolo Deganello,
질베르토 코레티Gilberto Coretti와 함께 급진적인 디자인 그룹
아르키줌Archizoom을 창립하며 경력을 시작했다. 그룹이 해체되자
모로치는 디자인 연구를 계속하다가 1980년대에 가구와 오브제로
관심을 돌렸다. 1985년에 그는 유명한 이탈리아 가정용품 브랜드
알레시의 소유주인 알베르토 알레시Alberto Aless에게 '파스타 세트'
프로젝트를 제안했다. 이 프로젝트로 포화된 주방용품 시장에
영리한 혁신을 도입했으며 곧 수많은 모방품을 불러왔다. 파스타
세트는 플라스틱 손잡이가 달린 금속 체를 냄비 안에 넣은 것인데,
싱크대에서 파스타를 따로 체에 거를 필요 없이 끓는 물에서
바로 건져 올릴 수 있게 했다. 요리 과정에서 끓는 물에 담긴 금속
체도 가열되므로, 파스타는 물에서 건진 후에도 뜨거운 상태로
유지된다. 뚜껑에는 증기가 빠지는 구멍이 뚫린 플라스틱 손잡이가
있다. 파스타 세트는 1986년 류블랴나 바이오 11Ljubljana Bio 11에서
금메달을 수상했다. 이후 디자인이 비슷한 찜기인 모로치의 '베이퍼
세트Vapour Set' (1990년)와 통합됐다.

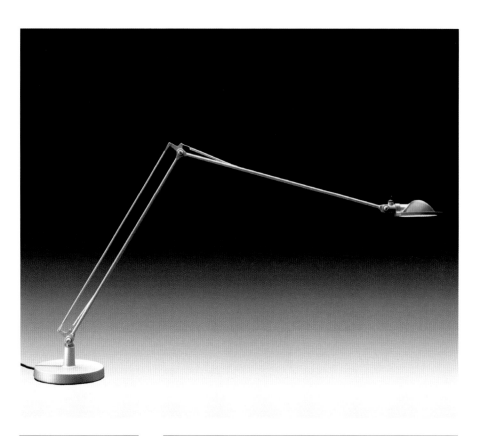

베레니체 램프
BERENICE LAMP
(1985년)

알베르토 메다(1945년–)
파올로 리자토(1941년–)
루체플란 1985년–현재

베레니체 램프는 밀라노에 본사를 둔 조명 회사 루체플란LucePlan의 상징적인 첨단 기술 제품 중 하나다. 저전압 할로겐을 사용하는 탁상 램프인데 날씬하고 우아한 형태와 부드러운 움직임을 지녔다. 변압기를 사용하여 전기자armature에 전선을 연결하지 않고도 구조를 통해 전기를 사용할 수 있게 했다. 램프는 42개의 부품과 금속, 유리, 플라스틱 등 13개의 다양한 소재를 사용해 조립된다. 금속 전기자는 스테인리스 스틸과 다이캐스트 알루미늄 부품으로 만들고, 보강 나일론 연결부가 있어 램프의 위치가 조정될 때 마찰을 견디게 한다. 램프 머리는 라이타이트Rynite™ 로 만든다. 라이타이트는 사출 성형 열가소성 수지로서 소총에 사용되는 부품들처럼 단단하고 아주 작은 부품을 만드는 데 사용한다. 파란색, 녹색, 빨간색의 유리 반사체는 붕규산염 유리로 만드는데, 열저항성과 내구성이 뛰어나고 강한 색상을 사용할 수 있기 때문이다. 베레니테 램프는 1987년에 황금컴퍼스상 특별상을 받았고, 1994년에는 디자이너 알베르토 메다Alberto Meda와 파올로 리자토Paolo Rizzatto가 그들의 작품으로 유럽 디자인상을 받았다.

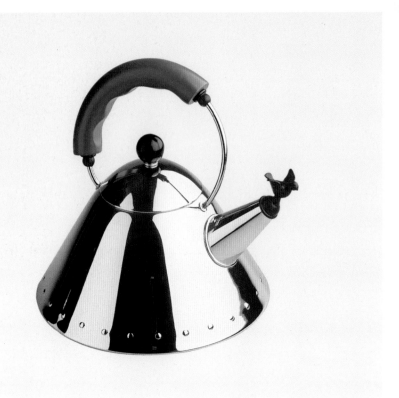

9093 휘슬 주전자
9093 WHISTLING KETTLE (1985년)

마이클 그레이브스(1934년-)
알레시 1985년-현재

미국인 마이클 그레이브스Michael Graves가 디자인한 9093 휘슬 주전자는 1980년대 포스트모더니즘 디자인 운동에서 탄생한 대량 생산품이며 가장 상업적인 성공을 거둔 제품 중 하나다. 알레시는 미국 대중 시장을 특별히 겨냥한 주전자를 그레이브스에게 의뢰했으며, 그의 디자인은 알레시에서 앞서 생산한 리처드 새퍼의 9091 주전자(1983년)를 따랐다. 단순하고 깨끗한 형태와 미니멀한 장식, 재료의 제한된 사용으로 근본적으로는 모더니즘 디자인의 모범 답안이다. 하지만 새 모양을 추가하고 손잡이에 대담한 색상을 사용해 약간의 변형을 꾀한 것은 모더니즘의 경계를 벗어난 것이었다. 빨간 몰드 플라스틱으로 된 새는 기발하게 주전자의 휘슬 소리의 근원을 암시한다. 1985년에 출시된 후 즉각 성공을 거뒀고, 장난기 있고 급진적인 디자인의 결합으로 최상층 소비자들의 관심도 끌었다. 높은 판매고 덕분에 포스트모더니즘 디자인의 고전이라는 지위도 얻었다. 이 주전자는 아직도 생산되며 현재는 본래의 유광 표면으로 된 제품과 변형된 무광 마감 제품이 있다. 손잡이 색은 다양해졌고 새 장식은 여러 모양 중 고를 수 있다.

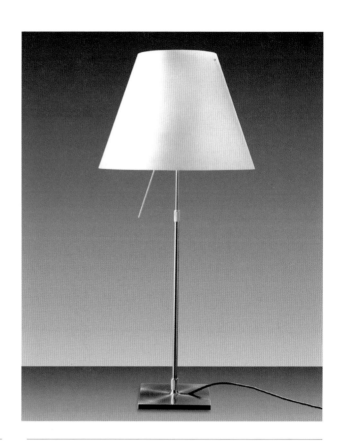

코스탄자 램프
COSTANZA LAMP
(1986년)

파올로 리자토(1941년–)
루체플란 1986년–현재

코스탄자 램프는 1986년에는 플로어 램프로 디자인됐지만, 같은
해에 탁상 램프와 벽걸이 조명으로도 출시됐다. 코스탄자 램프는
바닥, 지지대, 조명 갓이라는 최소한의 요소로 만들어졌다. 우아한
단순성과 과다한 장식의 배제는 이 램프가 가진 영원한 매력의
원천이다. 하지만 코스탄자 램프가 고전의 지위를 누리는 데는
또 다른 이유가 있다. 유행을 타지 않고, 엄격할 정도로 전통적인
디자인 안에 유연성과 절제미를 결합시키는 파올로 리자토의
디자인 방법론이 바로 그 비결이다. 플로어 램프와 탁상용 램프엔
길이를 늘였다 줄였다 할 수 있는 알루미늄 지지대가 있어서
사용하는 상황에 맞게 램프 높이를 조절할 수 있다. 실크스크린
처리한 폴리카보네이트 재질의 조명 갓은 가벼우면서도 견고하며,
세척하거나 교체하기도 편하다. 스위치는 보통의 제품보다 더 긴데,
사람들의 주의를 끌고 램프의 날씬한 스탠드와 보기 좋은 대조를
이루도록 의도한 것이다. 코스탄자 램프는 마치 '장식이 적은
오브제가 종종 가장 장식적일 수 있다'는 사실을 깨닫게 하려고
디자인한 것처럼 보인다.

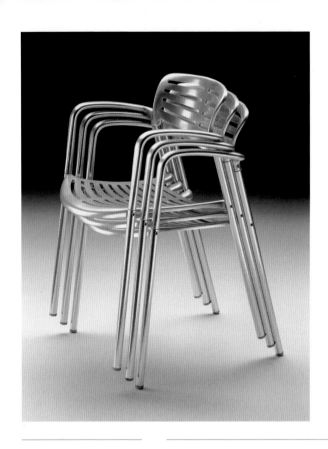

톨레도 의자
TOLEDO CHAIR
(1986-1988년)

호르헤 펜시(1946년-)
아맛 1988년-현재

스페인은 20세기 디자인 역사 발전에 큰 역할을 하지 못했다. 유일한 예외는 호르헤 펜시Jorge Pensi, 알베르토 리보레Alberto Liévore, 노르베르토 차베스Norberto Chaves, 오리올 피에베르낫Oriol Piebernat으로 구성된 그루포 베렝게르Grupo Berenguer였다. 이들은 1977년 바르셀로나에서 현대적이고 정제된 기능적 스타일을 정의하기 시작했다. 펜시는 마침내 1984년 직접 디자인 스튜디오를 설립했다. 그의 톨레도 의자는 원래 스페인 노천 카페용이었지만 지속적인 인기가 얻으며 전 세계에서 상업적 성공을 거뒀다. 날렵한 선에, 양극 산화 유광 주조 알루미늄 구조를 택했고, 매끈하고 정제된 외관과 편안함을 주는 의자였다. 일본 사무라이의 갑옷에 영감 받은 것이 분명한 시트와 등받이의 구멍은 부식을 막고자 빗물이 빠지게 한 것이다. 가볍고 쌓는 톨레도 의자는 야외 카페 문화에서 필수 요건이 됐다. 펜시는 당연히 이 의자와 함께 놓을 카페 탁자도 디자인했고, 의자 시트와 등받이 겉천에 직물, 가죽, 폴리우레탄을 썼다. 아맛Amat이 생산한 이 의자는 경이적인 성공과 함께 각종 상을 받았고, 훗날 스페인의 선두 디자인 컨설턴트 중 하나가 된 호르헤 펜시의 빛나는 경력의 시작이 됐다.

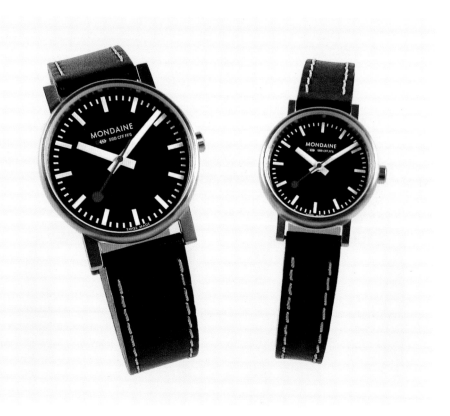

스위스 철도 손목시계
OFFICIAL SWISS RAILWAY WRISTWATCH
(1986년)

한스 힐피커(1901–1993년)
몬데인 팀
몬데인 워치 1986년–현재

스위스는 시간 기록을 예술의 경지로 올려놓았다. 특히 스위스 철도 손목시계는 가장 잘 알려진 스위스 브랜드 시계일 것이다. 복잡하지 않은 둥근 앞면에는 깔끔한 배경에 단순한 블록 모양 시간 표시와 멋진 비율을 자랑하는 시침과 분침이 있다. 흑백 배경과 대조되는 밝은 빨간색 초침은 기차 역장이 손에 들고 있는 붉은 출발 신호기를 모사한 것이다. 앞면 글자판에는 SBB CFF FFS('스위스 연방철도'의 독일어, 프랑스어, 이탈리아어 약자)가 적혀 있으며, 6시 바로 밑에는 '스위스 메이드Swiss Made'라는 글씨가 있다. 이 손목시계는 1986년에 스위스의 명품 전문 그룹인 몬데인 워치Mondaine watch가 만들었는데, 1940년대의 스위스 산업 디자이너 한스 힐피커Hans Hilfiker가 디자인한 스위스 철도역 시계Official Swiss Railway Station Clock에서 영감을 받은 복제품이었다. 몬데인은 시계의 위상을 재빨리 자본화하기 위해 성공적인 손목시계 제품을 생산했으며 20여 개국에서 여전히 판매된다. 다양한 모양과 크기의 제품 중 가장 인기 있는 것은 본래의 둥근형 시계. 이 시계는 분명 스위스 브랜드에서 가장 성공적인 이름 중 하나다.

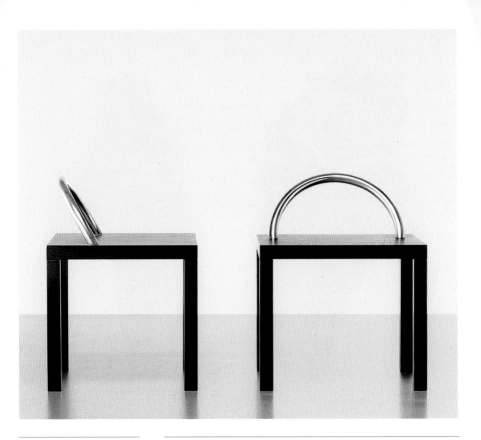

코코 의자
KO-KO CHAIR (1986년)

시로 쿠라마타
(1934–1991년)
이시마루 1985년
이데 1987–1995년
카펠리니 1986년–현재

검은색을 입힌 물푸레나무와 크롬 도금 금속으로 제작한 코코 의자는 현대 서구 문화에 대한 디자이너의 애정을 반영한다. 시로 쿠라마타는 일본 전통 문화와 획기적인 신기술, 서구의 영향을 종합하고자 했던 예술가들 중 하나로, 아크릴, 유리, 알루미늄, 철망 같은 현대 산업 소재들을 사용해 기능적이면서도 시적이고 익살스러운 작품들을 선보였다. 마치 허공에 떠 있는 것처럼 보이는 가벼운 작품들을 통해 중력을 벗어나고자 했다. 그의 디자인들은 미니멀리즘 미학과 일본 전통 건축·수납 방식에서 유래한 비율을 기초로 한다. 전통 목공예 훈련을 받은 후, 1964년 도쿄에 디자인 사무실을 열었으며, 여러 가구 디자인과 상업 실내장식으로 1970년대와 1980년대에 많은 주목을 받았다. 1980년대 초에는 밀라노에 본사를 둔 멤피스 그룹과 함께 작업했다. 코코 의자는 멤피스가 추구한 포스트모더니즘 선상에 있는 작품으로, 강철봉으로 최소한의 등받이를 표현하며, 이 추상화된 형태가 걸터앉는 물건임을 나타낸다. 1985년에 이시마루에서 만들었고 1987년부터 1995년까지 이데IDÉE에서 제작했다. 현재 카펠리니에서 생산한다.

와지마 세리모니
래커웨어
**WAJIMA CEREMONY
LACQUERWARE
(1986년)**

토시유키 키타(1942년-)
오무카이-코슈도
1986년-현재

토시유키 키타는 일본 전통 공예에 현대적인 디자인을 도입하며
경력을 쌓아왔다. 지난 40년간 키타는 일본 외딴 지역의
장인들에게 그의 디자인을 맡겼다. 거의 한물갔다고 여겨지는
공예 기술을 사용해, 해외 소비자들의 호응을 얻을 만한 제품들을
생산했다. 일본어로 '우루쉬(옻칠)'라고 하는 전통 칠기 형태를
재해석한 혁신적인 이 작품은, 과일 그릇, 국그릇, 밥그릇으로
구성된다. 전통 칠기 생산업체 오무카이-코슈도Ohmukai-Kosyudo를
위해 디자인됐으며, 특유의 붉은색과 검은색을 내는 전통적인
칠기 기술을 사용했다. 서구의 눈엔 와지마 제품의 형태가 완전히
일본적인 것으로 보일 수 있지만, 1969년 이후로 밀라노와 오사카를
오가며 지낸 키타는 사실 일본적인 디자인의 경계를 확장했으며,
내국인들이 봤을 때 놀랄 만한 제품을 만들어냈다. 전통적인
일본 칠기가 아주 작은 데 반해서 키타의 제품은 크기를 키우고
시각적 · 기능적인 형태를 띠었다. 강렬한 색채 조합과 확대를 통해
키타는 전통 칠기의 조각적 형태를 살리면서, 감탄을 자아내는 장식
제품에 적합한 크기로 만들었다.

하우 하이 더 문 안락의자

HOW HIGH THE MOON ARMCHAIR (1986년)

시로 쿠라마타
(1934–1991년)
테라다 테코조
(Terada Tekkojo) 1986년
이데 1987–1995년
비트라 1987년–현재

이 안락의자의 넉넉한 크기나 전통적인 형태를 고려하면 산업용 철망이란 재료는 매우 어울리지 않아 보인다. 하지만 의자는 예상 밖의 편안함을 제공하며, 이 디자인은 현재까지도 도발적이며 지적인 발상의 예로 중요하게 여겨진다. 정교한 강철망을 사용해 골조를 드러낸 구조물은 시로 쿠라마타의 강한 모더니즘적 배경의 유산이다. 앞선 작업에서도 철망을 사용한 적이 있지만 훨씬 평면적인 2차원적 방법이었다. 쿠라마타는 하우 하이 더 문 안락의자의 디자인을 통해, 시트, 등받이, 팔걸이, 받침을 중요한 구조적 요소들로 정의했다. 의자의 곡면과 평면은 조화롭게 균형을 이루고 있어서 철망이란 소재가 본질적으로 갖는 강한 성질과는 상충된다. 비록 주된 소재인 강철은 비교적 저렴하지만, 본을 따라 자르고 찍어낸 구리 또는 니켈 도금 판을 용접하는 작업은 세밀한 기술과 많은 노동력을 필요로 하므로 비용이 높았다. 쿠라마타는 의자의 뚫린 틈으로 투명하게 보이는 효과와 서로 만나서 면을 이루는 가는 선들을 만들어 내기 위해 수백 번의 용접 작업도 마다하지 않았다. 아크릴, 유리, 강철이라는 소재에 대한 그의 접근 방식은 이후 디자이너들에게 지대한 영향을 끼쳤다.

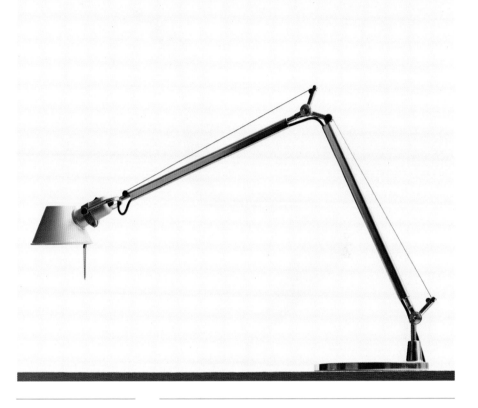

톨로메오 램프
TOLOMEO LAMP
(1986년)

미켈레 데 루키(1951년–)
지안카를로 파시나
(1935년–)
아르테미데 1987년–현재

미켈레 데 루키Michele De Lucchi와 지안카를로 파시나Giancarlo Fassina는 아르테미데의 생산 개발자들에게 톨로메오 램프 시제품을 선보였다. 이는 1981년 데 루키가 공동 설립한 멤피스 그룹의 화려하고 도발적인 스타일 대신 긴장감과 움직임에 대한 새로운 접근 방식을 선택했다. 혁신을 추구하는 아르테미데 디자인 철학에 따라, 데 루키는 캔틸레버 구조와 스프링 균형 시스템을 이용해 어느 각도로도 조절되는 조명을 제시했다. 완전히 돌아가는 램프 갓에는 무광 양극 산화 알루미늄을, 각 연결부에는 유광 알루미늄을 썼다. 세 가지 버전인 톨로메오 램프는, 지지대를 바꾸면 탁상 조명 또는 플로어 램프로 쓸 수 있고, 죔틀로 책상에 고정해서 사용할 수도 있다. 리처드 새퍼가 앞서 아르테미데를 위해 선보인 티치오Tizio 램프에 비해 좀 더 유연한 디자인으로, 형태와 기능의 완벽한 조화로 명성을 떨쳤다. 이 제품은 1989년 황금컴퍼스상을 받았으며 아르테미데에서 상당한 매출을 올렸다. 현재는 원조 제품을 탁상, 바닥, 벽이나 천장용 조명으로도 개발했으며, 유광 알루미늄이나 양극 산화 알루미늄 중에서 고를 수 있다. 지금까지도 여전히 세계적으로 높은 판매고를 자랑한다.

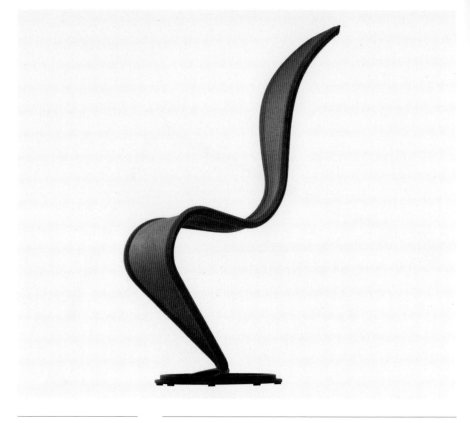

S 의자
S CHAIR (1987년)
톰 딕슨(1959년-)
카펠리니 1991년-현재

S 의자는 인체를 닮은 미학을 품고 있다. 선명한 허리선, 풍만한 둔부, 척추와 갈비뼈를 형상화한 것 같다가, 다르게 보면 사람이 아닌 뱀의 모습처럼 같기도 하다. 어떻게 보든 S 의자는 근본적으로 유기적인 매력을 지녔는데, 이는 구불거리는 리본 같은 형태와 천연 골풀 소재의 겉천에서 비롯된다. 기본 윤곽은 구부러진 금속 막대를 용접해 제작했으며, 골조 위로 골풀을 엮었다. 앞선 역작들인 헤릿 릿펠트의 나무 지그재그 의자(1932-1933년)와 베르너 판톤의 플라스틱 판톤 의자(1959-1960년)와 비교되곤 한다. S 의자의 곡선은 이 두 디자인에 비하여 좀 더 자유로워 보이지만, 리본 같은 형태와 캔틸레버 형식의 시트가 유사하다. S 의자는 톰 딕슨Tom Dixon의 디자인 인생을 바꿔놓은 작품이다. 그의 초반 작품들은 대부분 재활용 강철 소재를 사용한 단일 생산품 또는 한정 수량의 금속 제품이었다. 처음에는 이 의자를 자신의 런던 작업장에서 만들었으나, 곧바로 카펠리니에게 디자인 사용권을 부여했다. 이후 카펠리니는 벨벳이나 가죽을 비롯한, 그 외 다양한 소재의 덮개를 실험하며 생산을 지속했지만, 여전히 원조 작품의 관능미를 넘어서진 못한다.

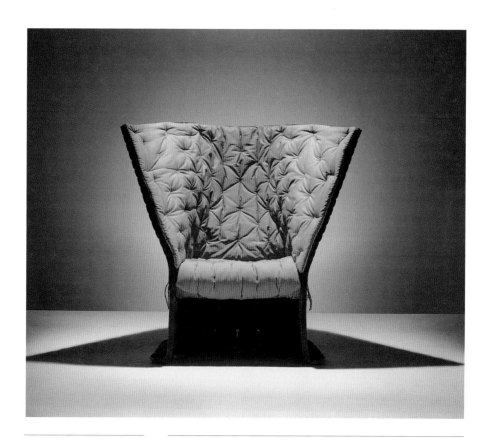

아이 펠트리 의자
**I FELTRI CHAIR
(1987년)**

가에타노 페세(1939년–)
카시나 1987년–현재

두터운 양모 펠트로 만든 이 의자는 마치 현대판 주술사가 앉는
자리처럼 보인다. 아래쪽은 폴리에스테르 수지로 처리했으며,
위쪽은 흡사 제왕의 망토처럼 앉는 사람을 부드럽게 감싼다.
가에타노 페세는 혁신적인 소재로 새로운 생산 기술을 개발하는
데 강박적인 관심을 품었으며, 논쟁을 일으키며 편안한 현
상태에 도전하는 제품을 고집했다. 이 의자는 1987년 밀라노
국제가구박람회Salone del Mobile에서 카시나가 선보인 페세의
'부적당한 스위트Unequal Suite' 설치의 일부로 처음 공개됐다.
전시회에서 옷장, 탁자, 모듈 소파, 안락의자 등은 서로 전혀 다른
스타일과 미학을 보여줬지만, 특별한 기술 없이 '반항적이며'
수공적인 외관을 공유했다. 이는 당시 만연한 고급스러운
스타일·생산 가치에 반하고자 의도한 것이었다. 단순한 기술과
저렴한 생산 공정을 이용하려는 의도로, 페세는 낡은 러그를 의자
재료로 선택하고 개발도상국에서 대량 생산했다. 하지만 카시나는
그의 이런 높은 이상에는 관심이 없었다. 페세는 "그들(카시나)이
내게 '우린 우리 직원들을 돌볼 의무가 있다'고 말한 것을
기억한다."라고 회상했다. 현재 이 제품은 두꺼운 펠트로 아주
정교하게 제작되며, 이에 따라 가격이 책정된다.

밀라노 의자
MILANO CHAIR
(1987년)

알도 로시(1931–1997년)
몰테니 & C(Molteni & C)
1987년–현재

밀라노 의자는 전통과 혁신의 즐거운 공존으로 평가받는다. 체리나무나 호두나무 등 단단한 목재를 사용하도록 디자인됐으며, 줄지은 나무 조각들의 유연성 덕분에 등받이와 시트는 놀랄 만큼 편안하다. 알도 로시는 건축과 도시 생활에 큰 관심 가졌다. 로시의 제품 디자인은 자연히 그의 이론을 전달하는데, 전통적인 디자인을 참고한 밀라노 의자는 건축이 그 도시의 유산과 별개일 수 없다는 그의 믿음을 반영한다. 하지만 의자 등받이에 보이는 선들은, 로시의 인상적인 구조와 무수한 도안에서 나타난 원칙들과는 왠지 다르게 보인다. 로시는 산업 제품을 디자인할 때 좀 더 자유로움을 느낀 듯한데, 이는 산업 제품은 여러 다른 장소에 맞춰야 하고 도시 환경에만 국한되지 않기 때문인 것으로 보인다. 그가 남긴 일련의 드로잉들은 다양한 환경에서 밀라노 의자가 어떻게 사용될 수 있는지를 보여준다. 예를 들면, 비공식적인 모임이 열리고 있는 탁자 주변이라든지, 강아지가 누워 있는 바닥, 또는 스튜디오 환경에도 이 의자가 놓일 수 있다. 밀라노 의자는 여전히 로시의 중요한 작품 가운데 하나의 강력한 상징으로 남아 있다.

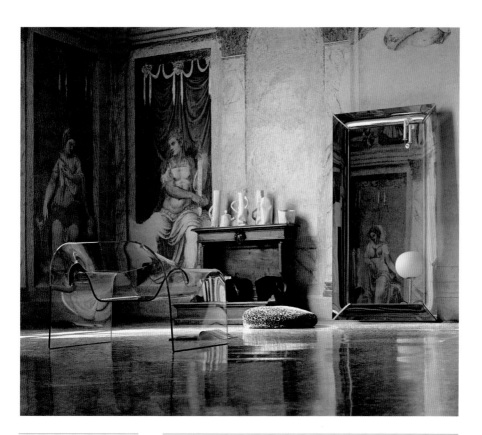

유령 의자
GHOST CHAIR (1987년)

치니 보에리(1924년–)
토무 카타야나기(1950년–)
피암 이탈리아 1987년–현재

치니 보에리Cini Boeri와 토무 카타야나기Tomu Katayanagi의 유령 의자는 엄청난 무게에도 불구하고 공기처럼 가볍게만 보인다. 하나의 유리로 된 이 의자는 비토리오 리비Vittorio Livi가 설립한 피암 이탈리아Fiam Italia에서 제작했다. 피암 이탈리아의 상임 디자이너인 토무 카타야나기가 유리 안락의자를 제안했을 때, 밀라노의 건축가이자 디자이너 치니 보에리는 많은 아이디어를 발전시켰다. 카타야나기가 제안한 '마법 종이 모형'을 볼 때까지 이 작업이 이어졌다. 보에리는 리비의 도움을 받아 기술적인 문제점을 해결했으며, 이후 유령 의자는 아방가르드 가구 디자인의 아이콘이 됐다. 구부러진 유리의 두께가 불과 12mm임에도 불구하고 최대 150kg의 무게를 견딜 수 있다. 피암 이탈리아는 지금도 터널 용광로에서 큰 판유리를 가열해 구부려 모양을 만드는 방식으로 의자를 제작한다. 필립 스탁, 비코 마지스트레티, 론 아라드Ron Arad와 같은 여러 디자이너들이 피암사를 위해 작업하지만, 보리에와 카타야나기가 만든, 비현실적이라고 느낄 만큼 놀라운 유령 의자에 필적하는 제품은 거의 없다.

타락사쿰 '88 샹들리에
**TARAXACUM '88
CHANDELIER (1988년)**

아킬레 카스틸리오니
(1918–2002년)
플로스 1988년–현재

앞서 1960년에 출시된 조명과 이름은 같지만 전혀 다른 디자인인 타락사쿰 '88은, 아킬레 카스틸리오니가 밀라노 조명 박람회 '유로루체Euroluce'에서 처음 선보였으며, 곧바로 트리엔날레 박물관에서 갤러리 조명으로 사용하기 시작했다. 라틴어로 민들레를 뜻하는 타락사쿰은 20개의 다이캐스트 유광 알루미늄 정삼각형으로 구성되며, 각 삼각형에는 3개, 6개 또는 10개의 전구가 부착된다. 이러한 삼각형들은 거의 구에 가까운 20면체 형태로 맞물린다. 이 샹들리에는 각각 60개, 120개, 200개의 글로보룩스Globolux 전구가 달린 세 가지 크기로 출시된다. 카스틸리오니는 여러 개의 불꽃으로 된 전통적인 멀티 플레임multi-flame 샹들리에를 대체할 수 있는 조명으로, 장식에 방점을 두고 타락사쿰 '88을 구상했다. 간결한 디자인을 가진 현대식 샹들리에 제품이지만 멀티 플레임 샹들리에와 거의 동일한 수준의 조명 범위를 가진 제품이다. 카스틸리오니의 작품 분류법에 의하면 타락사쿰 '88은 '다시 디자인된redesigned 오브제' 범주에 속하는데, 이는 디자이너가 시대의 요구와 기술 발전에 따라 전통적인 물건을 발전시키거나 완성시키는 것을 의미한다.

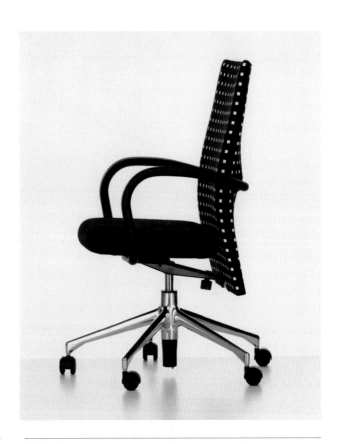

의자 AC1
CHAIR AC1 (1988년)

안토니오 치테리오
(1950년–)
비트라 1990년–현재

안토니오 치테리오Antonio Citterio가 디자인하고 1990년에 처음
출시된 비트라의 의자 AC1은 레버 없는 디자인으로 유명하다.
이 제품이 나온 당시, 사무용품 업계는 높이 조절 기능에 집착해
의자에 다양한 장비들이 부착하다보니 다소 복잡한 형태를 갖게
됐다. 이런 환경 속에서 치테레오의 레버 없는 절제된 디자인은
매우 우아하게 느껴졌다. 등받이에는 적응성이 뛰어난 델린(강하고
탄성 있는 플라스틱)을 사용했고, CFC 불포함 발포 폴리우레탄으로
겉천을 제작했다. 작동 메커니즘을 숨기지 않은 디자인은 오히려
간결하고 가볍게 보인다. 유연한 등받이는 팔걸이를 거쳐서 시트의
두 지점으로 연결돼, 등의 각도에 따라 시트 위치를 바꿀 수 있다.
두 요소가 완전히 동시에 움직이는 것이다. 시트의 높이와 길이,
요추 지지대, 등받이의 역압逆壓은 사용자의 키와 몸무게에 따라
조절할 수 있다. AC1은 다양한 직물 마감 중에서 고를 수 있으며,
별 모양 같은 의자 다리는 플라스틱이나 유광 알루미늄 또는 크롬
도금 알루미늄으로 선택할 수 있다. 치테리오는 더 부피가 큰 고급
자매품 AC2 의자도 디자인했다.

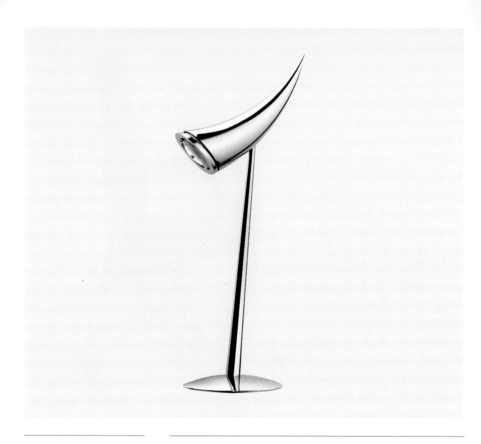

아라 램프
ARÁ LAMP (1988년)

필립 스탁(1949년–)
플로스 1988년–현재

필립 스탁의 여러 조명 디자인 중 하나인 아라 램프는 원형 받침, 수직으로 서 있는 형태, 살짝 좁아지는 조명대, 광원을 보호하고 방향을 바꾸는 조명 갓과 같은 일반적인 조명의 특성을 가졌지만, 램프의 머리 부분을 위아래로 움직여서 조명을 켜고 끄는 독특함도 있다. 이 제품은 화려함과 부유함, 그리고 현대 디자인에 대한 지적인 이해를 떠올리게 하는 고반사 크롬 강철을 사용한다. 받침·기둥·갓 이 세 요소가 이루는 균형을 살펴보면, 조명 갓이 가진 상징적 의미 쪽에 좀 더 무게가 쏠린다. 갓의 유기적인 불꽃 모양은 스탁이 그의 작품 전반, 작은 규모의 문손잡이나 칫솔부터 가구와 1990년 도쿄 아사히 빌딩 꼭대기에 설치한 육중한 조각 〈불꽃flame〉에까지 사용했던 형태다. 이는 스탁이 디자인한 오브제라는 사실로 주의를 환기시킴과 동시에 아라 램프가 고전적인 지위를 획득하도록 도운 독특한 조형 언어가 됐다. 필립 스탁은 수많은 디자이너와 생산 기업들에게 영향을 주는 몇 안 되는 슈퍼 디자이너 중 한 명으로서 가정용품과 인테리어 디자인 산업에 막강한 영향력을 끼쳤다.

키비 보티브 양초 홀더
KIVI VOTIVE CANDLE
HOLDER (1988년)

헤이키 오르볼라(1943년–)
이탈라 1988년–현재

키비 보티브 양초 홀더는 디자인했다는 흔적을 찾기 어려울
정도로 매우 단순한 형태의 제품이다. 무연 크리스털로 만들며,
투명, 코발트, 라벤더, 노랑, 빨강, 초록, 밝은 초록, 밝은 파랑
빛깔의 총 여덟 가지 색상으로 출시된다. 이 제품들은 유명한
보헤미아 유리 제조자 레오 모세르Leo Moser와 그의 생산업체
모세르 글래스워크Moser Glassworks에서 만든, 색유리 큐브(굽 있는
유리잔 일부에 아른아른 빛나는 아홉 가지 색채를 사용)에 영감을
받은 것일 수도 있지만, 사실 유리 제조는 핀란드에서 300년간
지속된 전통 기술이다. 이 디자인에서 유리는 촛불이 내는 빛을
더욱 풍부하게 해 방 안에 분위기를 더한다. 단독으로도 충분히
매력을 발산하고, 여러 개를 함께 사용할 수도 있으며 가격도
경쟁력이 있다. 출시 이후부터 지금까지 점잖은 현대의 고전으로
자리매김했으며, 내구성 · 품질 · 현대성 · 기쁨이라는 이탈라의
가치에 충실하다. 헤이키 오르볼라Heikki Orvola는 핀란드에서 가장
권위 있는 디자인 상인 카이 프랑크Kaj Franck상을 1988년도에
받았다. 현재까지도 세라믹, 주철, 직물 등의 다양한 소재를 쓰는
아방가르드한 조각품과 식기류 등을 디자인한다.

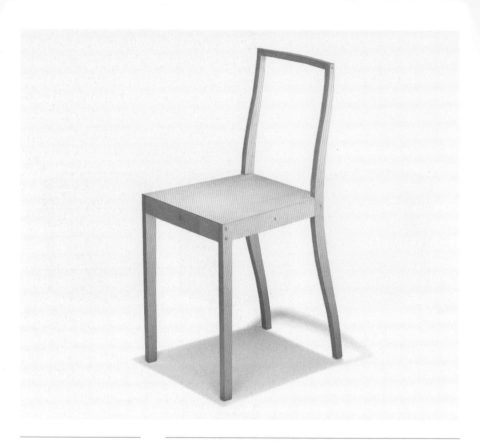

플라이-체어 오픈 백
PLY-CHAIR OPEN
BACK (1988년)

재스퍼 모리슨(1959년-)
비트라 1989년-현재

플라이-체어 오픈 백은 고전적인 디자인이면서도, 동시에 재스퍼 모리슨의 실용주의적 디자인 접근 방식을 보여준다. 군더더기 없는 의자 앞다리와 시트의 간결한 형태는 순수한 기능주의를 보여주며, 이와 상반된 균형을 이루는 뒷다리와 등받이의 완만한 곡선은 앉는 사람을 지탱한다. 오목한 형태의 가로대는 얇은 합판으로 시트 아래에 완충 효과를 주며, 고정 장치와 구조가 그대로 드러나 디자인의 단순함과 구성을 보여준다. 이 의자는 1988년 베를린에서 열린 전시회인 '디자인 베르크슈타트Design Werkstadt'를 위해 만들었다. 모리슨은 당시 양식적 풍요로움에 대한 반발로, 몇 안 되는 장비로 적당한 하나의 소재만 사용하는 의자를 구상하고 제작했다. 그는 최소한의 장비인 합판, 실톱, 곡선자만을 사용해 2차원 형태를 3차원 시트 디자인으로 발전시켰다. 비트라의 CEO 롤프 펠바움Rolf Fehlbaum은 이 디자인의 영구적인 가치를 알아보고 등받이가 뚫린 제품과 등받이가 막힌 제품, 두 가지를 출시했다. 사치와 짧은 유행에 저항하는 모리슨의 실용주의는 오랜 시간 사랑받는 디자인으로 그 가치를 인정받았다.

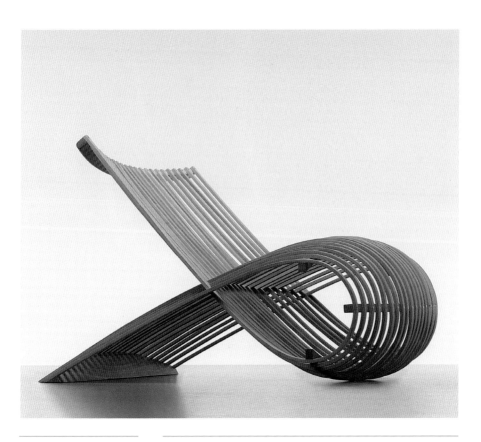

나무 의자
WOOD CHAIR (1988년)

마크 뉴슨(1962년-)
카펠리니 1992년-현재

나무 의자는 시드니에서 열린 전시회를 위해 호주의 디자이너인 마크 뉴슨Marc Newson이 디자인하고 호주산 나무로 제작했다. 소재의 자연적 아름다움을 강조하기 위해 목조 구조물을 곡선으로 늘이기 원했던 마크 뉴슨은, 이 작업을 할 수 있는 제작자를 찾기 위해 노력했다. 모두 불가능하다고 난색을 표했으나 마침내 태즈매니아의 한 제조업체와 만나면서 유연한 소나무를 사용해 이를 제작하기에 이른다. 1990년대 초, 뉴슨은 이탈리아 가구 제조사 카펠리니와 함께 일하기 시작했고, 카펠리니는 나무 의자를 포함한 그의 초기 작업들에 대한 복제품을 만들자고 제안했다. 뉴슨은 '항상 도전의식을 불러일으키는 기술로 아름다운 것을 만들려고 노력한다'고 말한다. 나무 의자는 이러한 디자인 철학이 담긴 초기 작업으로, 소재가 가진 내재적 아름다움을 그대로 보여준다. 이 경우에는 태즈매니아 소나무를 늘여서 그것의 본질적인 아름다움과 디자인 가능성을 보였다. 디자인에 대한 뉴슨의 접근 방식은 기존에 존재하는 유형에 약간의 손길을 더하는 것이 아니라, 오랜 시간 관찰하고 어떻게 완벽한 제품으로 만들지를 상상하는 것이다.

미스 블랑슈 의자
MISS BLANCHE CHAIR (1988년)

시로 쿠라마타
(1934–1991년)
이시마루 1988년–현재

미스 블랑슈 의자는 영화 〈욕망이라는 이름의 전차〉에서 비비안 리가 입고 나온 꽃무늬 드레스에서 영감을 받았다고 여겨진다. 아크릴 속에 떠 있는 빨간 가짜 장미는 비비안 리가 분한 블랑슈 뒤부아의 연약함과 허영심, 꽃무늬가 날염된 값싼 직물의 퇴색한 매력을 의미한다. 부드러운 곡선의 팔걸이와 등받이는 여성적인 우아함을 나타내지만, 시트의 각도라든지 시트 아래를 뚫고 들어간 알루미늄 다리는 여성적인 달콤함에 반대되는 불편한 긴장감을 일으킨다. 일본의 가장 중요한 디자이너 중 하나인 시로 쿠라마타는 겉보기에 조화되지 않을 것 같은 개념들을 결합하는 시도를 매우 좋아했다. 미스 블랑슈는 쿠라마타가 투명성을 탐구하던 시기의 정점을 보여준다. 쿠라마타는 특별히 아크릴을 즐겨 사용했는데, 아크릴을 유리처럼 차가우면서도 나무처럼 따뜻한, 여러 가지로 해석이 가능한 재료라고 보았기 때문이다. 미스 블랑슈의 제작 최종 단계에서 조화가 떠 있는 효과를 확실히 내도록, 그가 30분마다 공장에 전화를 걸었다는 후문이 있다.

은 의자
SILVER CHAIR
(1989년)

비코 마지스트레티
(1920–2006년)
데 파도바 1989년–현재

수많은 상을 받고 여러 가지 칭호를 얻은 비코 마지스트레티는 전후 이탈리아 디자인의 개척자 중 하나로 인정받는다. 30년간 가구 디자인에 종사한 그는 1989년에 데 파도바De Padova를 위해 은 의자를 디자인했다. 이 업체는 이 의자를 아직도 생산한다. 은 의자는 마지스트레티 작업에서 가장 지속적이고 중요한 주제 중 하나를 보여주는데, 바로 색다른 독창성과 전통이 균형을 이루도록 하는 것이다. '전형적인 휜 목재bentwood 의자는 이런 것이다'를 재해석한 작업으로, 마르셀 브로이어, 요제프 호프만, 요제프 프랑크Josef Frank의 의자 811(1925년 토넷 카탈로그에 수록)과 유사하다. 본래는 수증기로 구부린 너도밤나무 목재와 라탄, 등나무, 또는 타공 합판으로 제작했는데, 마지스트레티는 유광 용접 알루미늄관과 금속판을 사용했으며, 폴리프로필렌 시트와 등받이를 부착했다. 이 제품은 팔걸이나, 바퀴 또는 받침대의 유무를 선택할 수 있다. 2003년에 나온 데 파도바와의 인터뷰에서 마지스트레티는 이렇게 말했다. "은 의자는 비슷한 의자를 만들었던 토넷에 대한 경의를 표하는 작품이다. … 난 항상 토넷 의자를 사랑한다. 설령 더 이상 목재와 밀짚으로 만들지 않더라도 말이다."

티타니아 램프
**TITANIA LAMP
(1989년)**

알베르토 메다(1945년-)
파올로 리자토(1941년-)
루체플란 1989년-현재

티타니아 램프의 아름다움은 보는 각도에 따라 새로운 모습을 보여주는 데 있다. 정면에서는 거의 뚫려 보이지만 옆에서 보면 막혀 있다. 가벼워서 천장 어디든 부착할 수 있으며, 납 평형추로 높이가 쉽게 조절된다. 파올로 리자토와 알베르토 메다가 디자인한 이 조명은 멀리서 볼 때는 비록 복잡해 보이고 쉽게 부서질 것 같지만 실제로는 매우 우아하고 사용하기도 쉽다. 얇은 알루미늄판으로 만든 외부 틀은 눈에 띄는 타원형인데, 여기에 실크스크린 처리한 여러 개의 폴리카보네이트 판blades을 끼워 넣는다. 다섯 가지 색상이 있으므로 끼우는 판에 따라서 조명의 빛깔도 달라진다. 이 색상 판들은 가운데에 있는 전구의 빛을 반사하고 발산된 열을 분산한다. 티타니아 램프는 현대적인 반면 장식적인 요소도 놓치지 않으며, 이와 동시에 공학적이면서 약간 유기적이기도 하다. 사실 공학자였던 메다의 배경을 볼 때 놀랄 일은 아니다. 1995년에 알루미늄 지지대를 장착한 플로어 조명이 출시됐지만, 역시 가장 크게 주목받은 것은 천장에 매다는 팬던트형 이다.

와이어 신문 보관함
WIRE NEWSPAPER RACK (1989년)

윌리 글래서(1940년-)
TMP 1989년-현재

잡지·신문 보관함은 집이나 사무실에서 쉽게 찾아볼 수 있는 물건이다. 1989년 출시된 윌리 글래서Willi Glaeser의 신문 보관함은 이처럼 흔한 물건에 현대적인 느낌을 가미했다. 스위스 디자이너인 글래서는 크롬 도금 철사를 사용한, 단단하지만 규정하기 어려운 형태의 실용성 높은 제품으로 명성을 얻었다. 그는 수명이 짧은 인쇄물들을 넣어두는 신문 보관함의 용도를 다시 생각해, 그것을 휴지통과 결합하는 기발한 발상을 했다. 지속 가능성과 재활용이라는 현대적 관심사를 접목시킨 이 제품은, 신문이나 잡지, 버리는 종이를 깔끔하고 질서 있게 모아서 수거하고 재활용하기에 편하다. 신문 보관함은 두 가지 크기로 제작되는데, 하나는 반으로 접은 보통 크기의 신문에 적합하며, 다른 것은 타블로이드판 신문, 잡지, 폐지 등에 적합하다. 이 현대적·기능주의적 디자인의 깔끔하고 솔직한 형태에 장식이나 눈에 띄는 특징은 덧붙이지 않았다. 정밀하게 공들여 만든 디자인의 사려 깊은 결과물로서, 1980년대 후반의 수준 높은 디자인과 환경 인식적 디자인의 손꼽히는 사례로 자리매김했다.

이페머러 꽃병
EPHEMERA FLOWER VASE (1989년)

시로 쿠라마타
(1934–1991년)
이시마루 1989년
스파이럴(Spiral)
1989년–현재

시로 쿠라마타는 일본 전통 꽃꽂이와 서양식 디자인을 결합해 꽃을 보는 신선한 방식과 새로운 개념의 꽃병을 만들었다. 1989년 파리의 이브 가스투Yves Gastou 갤러리에서 열린 개인전에서 이 작품을 처음 선보였다. 목이 긴 각각의 꽃병은 시들어가는 꽃 또는 기도하려고 고개를 숙인 인간의 형상을 닮았는데, 이는 생물과 인간의 유한한 삶과 고독이라는 주제를 표현한 것으로서 제품의 이름(ephemera는 수명이 아주 짧거나 잠깐 쓰고 버리는 것을 뜻함)에서도 알 수 있다. 아크릴과 알루미늄, 착색 알루마이트로 마감한 이 제품에는 각각 한송이의 꽃을 꽂을 수 있다. 마치 줄기 같은 이 꽃병은 햇빛과 조명을 받아 다르게 보이기도 하고, 가는 모양 덕분에 시선을 통과시키며 공간에 여유를 만든다. 쿠라마타는 물체 안에 빛을 잡아 가두며 스며들게 하는 아크릴의 재료적 특성을 좋아했다. 덧없음이라는 주제에 관한 새로운 디자인 언어를 만들고, 또한 중력을 소재로 삼음으로써 친숙한 물건을 통해 초현실적이며 미니멀리즘적인 이상을 표현했다. 유럽에서 쿠라마타의 작업은 디자인 발전에 지대한 영향을 끼쳤으며, 프랑스 문화부는 그에게 문화예술 공로 훈장 기사장Chevalier de l'Ordre des Arts et des Lettres을 수여했다.

크로스 체크 의자
CROSS CHECK CHAIR
(1989-1992년)

프랭크 게리(1930년–)
놀 1992년–현재

가장 단순한 아이디어에서 최고의 디자인이 만들어지는 경우가 있다. 크로스 체크 의자는 여러 겹 붙여 만든 긴 단풍나무 띠strips의 구조적 특성과 유연성 탐구라는 생각으로부터 비롯했다. 이 의자는 캐나다 태생의 건축가 프랭크 게리에 의해 탄생했다. 로스앤젤레스에 위치한 디즈니 콘서트 홀이나 빌바오 구겐하임 미술관 같은 유기적 건물 설계로 유명한 그는 유년 시절의 기억에서 떠올린 사과 상자의 짜임새에서 영감을 받아 이 작품을 디자인했다. 가구회사인 놀은 1989년에 캘리포니아 산타모니카에 있는 게리의 스튜디오에 가까운 작업장을 세웠으며, 게리는 이후 3년간 합판 목재 구조물을 실험하는 작업을 했다. 의자의 틀은 5cm 폭으로 얇게 켠 흰 단풍나무를 15.24–23cm 길이로 겹쳐 붙여 만든 띠로 제작했다. 열경화성 수지 접착제로 압착해 구조적 견고함을 얻는 동시에, 금속 연결 부품의 사용을 최소화함으로써 의자 등받이의 움직임과 유연성을 확보했다. 1992년 뉴욕 현대미술관에서 처음 선보인 이 작품은 게리와 놀에게 다수의 상을 안겨 줬다.

엘리체 북마크
ELLICE BOOKMARK
(1990년)
마르코 페레리(1958년-)
다네제 1990년-현재

마르코 페레리Marco Ferreri는 소박한 책갈피를 아름다우면서도 본연의 기능에 충실한 예술 작품으로 새롭게 디자인했다. 읽던 페이지를 표시하는 영원한 숙제를 해결하기 위해 페레리는 화학적으로 잘라내는 공법, 초박형 강판을 사용하는 기술들을 시험했고 마침내 엘리체를 디자인했다. 이 책갈피는 얇은 스테인리스 스틸로 만드는데, 견고하면서도 가볍고 유연하며 산업적으로도 발전된 소재이기 때문이다. 제품의 위쪽에 있는 황동 동그라미는, 책갈피를 페이지 사이에 일정하게 고정시키는 평범한 역할과 더불어 장식적인 효과도 낸다. 제품에 고급스러운 분위기를 주기 위해서 제조사는, 책갈피를 정교하게 종이접기한 사용설명서 사이에 끼우고 자석으로 고정되는 고무 케이스에 넣어서 판매한다. 하지만 그렇다고 엘리체가 너무 애지중지 아껴야 할 제품은 아니다. 가볍고, 물로 씻어서 관리해도 되며 사용 수명에 별다른 제한이 없고, 책갈피이면서 또 편지 봉투를 여는 칼로도 유용하게 쓸 수 있다. 이탈리아 회사 다네제의 실험 정신이라는 디자인 철학을 반영한 엘리체는 현재까지도 베스트셀러이며 소유자들이 대단히 소중히 여기는 제품이다.

주시 살리프 시트러스 스퀴저
JUICY SALIF CITRUS SQUEEZER (1990년)

필립 스탁(1949년–)
알레시 1990년–알레시

녹인 알루미늄을 거푸집에 부어서 굳혀서 만든 이 레몬 짜개는 프랑스 디자이너 필립 스탁이 고안했으며 이탈리아 제조업체 알레시에 의해 탄생했다. 이 제품은 레몬류를 짜는 도구를 논쟁의 대상으로 만드는 놀라운 일을 해냈다. 비록 사용과 보관이 쉽지는 않아 조롱의 대상이 되기도 하지만, 어떤 미술관에서나 중심을 차지하는 작품이다. 이 도구는 철저히 미적 관점에서 디자인을 바라보는 사람들에게 보석 같은 존재이며, 현실적이고 실용적인 것을 추구하고 시각적으로 단조로운 디자인이 많은 부엌살림의 측면에서도 무척 사랑받는 제품이다. 스탁은 즙 짜는 도구는 반드시 압착기, 거르는 체, 즙이 담기는 용기라는 세 요소로 구성돼야 한다는 통념에 도전했다. 하나의 우아한 형태로 디자인된 주시 살리프는 이러한 단순함으로 인해 논란의 대상이 됐으며, 한편으로는 호화로운 쾌락주의적 소비주의의 궁극적 상징이 됐다. 그러나 이 제품을 좋아하든 싫어하든, 주시 살리프는 20세기 후반 제품 디자인 변화를 상징하며, 단순히 사용하기 쉽고 가격이 적절하다는 점 외에도, 소비자의 우선순위가 '필요한 물건'에서 '원하는 물건'으로 변화한다는 사실을 정의하는 제품이 됐다.

라미 스위프트 펜
**LAMY SWIFT PEN
(1990년)**

볼프강 파비안(1943년–)
C. 요제프 라미(C. Josef
Lamy) 1990년–현재

1990년 출시된 라미 스위프트 펜은 상업적으로 큰 성공을 거뒀다. 심이 안으로 들어가는 안전 기능을 결합한, 뚜껑 없는 롤러볼 첫 제품으로, 혁신과 전통적인 핵심 가치는 공존할 수 있다는 모더니스트들의 주장에 힘을 실었다. 새틴 질감이 나도록 니켈 팔라듐을 입힌 펜대는 독일의 절제된 디자인을 잘 보여준다. 라미의 프리랜서였던 디자이너 볼프강 파비안Wolfgang Fabian은 펜을 그대로 주머니 속에 넣어도 괜찮은지 여부를 알 수 있도록, 심이 볼펜 속으로 들어가는 클립을 고안했다. 끝을 누르면 롤러볼 촉이 밖으로 나오고 클립이 들어간다. 이와 같은 디자인 혁신은 새로 나온 라미 M66 리필 카트리지에 적용됐다. 이 리필 카트리지는 부드럽게 잉크를 공급하지만 여전히 샐 위험이 있었다. 따라서 파비안의 실용적이면서도 우아한 해법을 접목함으로써, 스위프트 사용자들은 걱정 없이 셔츠 주머니에 펜을 넣을 수 있게 됐다. 라미는 1966년 게르트 A. 뮐러Gerd A. Müller가 디자인한 바우하우스풍 라미 2000 만년필을 출시하고서 명성을 쌓기 시작했다. 라미 스위프트는 바우하우스의 철학을 구현하며, 오랫동안 사용된 고전적인 도구의 완전성을 지키면서도 현대 디자인이 그 가치를 더할 수 있음을 확인했다.

굿 그립 키친 툴
GOOD GRIPS KITCHEN TOOLS (1990년)

옥소 디자인 팀
옥소 인터내셔널
1990년–현재

"왜 흔히 쓰는 주방 도구는 손을 아프게 만드는가?" 이런 질문을 통해서 샘 파버Sam Farber는 사용하기 쉬운 '굿 그립' 시리즈를 개발하게 됐다. 그의 아내 벳시는 관절염을 앓고 있어서 평범한 주방 도구를 사용하는 데 어려움을 겪었다. 하버드 대학 출신 기업가 파버는 능력, 나이, 신체 여건을 막론하고 모든 사람들이 쉽게 사용할 수 있는 제품을 생산하기 위해 옥소 인터내셔널OXO International를 설립했다. 그는 뉴욕 산업 디자인 회사인 스마트 디자인Smart Design에 제품군 디자인을 의뢰했고, 그 결과 저렴하면서도 편안하며 품질과 디자인이 우수한 제품들을 생산할 수 있었다. 이름에서 알 수 있듯이 굿 그립 제품의 핵심은 손잡이에 있다. 폴리프로필렌 플라스틱/고무인 산토프린 소재를 사용해 부드럽고 유연하며 미끄러움을 방지했다. 또한, 자전거 핸들에서 영감을 받아 특허받은, 지느러미 같은 유연한 부분을 추가해서 누구의 손에나 편안하게 잡히게 만들었다. 굿 그립 제품군은 여러 주요 디자인상을 받았으며 뉴욕 현대미술관의 디자인 컬렉션에도 포함됐고 관절염 재단의 인정을 받았다. 원래는 소수를 위해 디자인한 제품이었지만 현재는 넓고 다양한 소비자층의 요구를 충족한다.

라 쿠폴라 커피 메이커
LA CUPOLA COFFEE MAKER (1990년)

알도 로시(1931–1997년)
알레시 1990년–현재

단순한 듯 보이게 디자인된 라 쿠폴라 커피 메이커에는 로시의
디자인 요소인 원뿔, 정육면체, 구체, 각뿔이 사용됐다. 위쪽이 돔
모양인 2개의 알루미늄 원기둥으로 구성된 이 제품은, '사용과
장식이 하나가 되는 제품'이란 로시의 철학과 함께 진정한 의미의
대량 생산을 달성한 상징적 작품이다. 알레시에게 커피 메이커
디자인을 의뢰받은 로시는 커피를 추출하고 제공하는 전 과정을
연구하다가 이 작품을 고안했다. 그는 여러 가정에서 지속적으로
쓰일 만한 '간결한' 제품을 모색했다. 생산이란 측면에서 봤을 때 라
쿠폴라는 전통적인 알루미늄 커피 메이커를 새롭게 해석한 것이다.
모카 익스프레스Moka Express와 마찬가지로 주조 알루미늄으로
만들고 손으로 연마한다. 물을 끓이는 보일러 부분은 두꺼운
알루미늄 바닥인데, 열이 균등하게 퍼지게 하고 열원으로부터
본체를 보호한다. 본체에는 옅은 파란색 또는 검은색의 폴리아미드
손잡이와 노브(돔 뚜껑을 여닫는 용도)가 부착된다. 모더니스트로도,
포스트모더니스트로도 불린 건축가 로시는 오래도록 의미가 큰
작품을 남겼다.

스리 소파 드 럭스
THREE SOFA DE LUXE
(1991년)

재스퍼 모리슨(1959년–)
카펠리니 1992년–현재

재스퍼 모리슨의 프로젝트 대부분은 부피, 질량, 비율, 공간 인식에
대한 강력한 감각이라는 관점에서 조각에 대한 큰 관심을 드러낸다.
다른 여러 산업 디자이너들과는 다르게 재스퍼 모리슨의 작업들은
가벼움과 무거움, 열림과 닫힘, 양적인 공간과 음적인 공간과 같이
양극을 보여준다. 스리 소파 드 럭스도 마찬가지다. 기하학적
모양의 발포 고무 덩어리에 담긴 부드러운 느낌은 사람이 누워
있는 실루엣을 연상시킨다. 소파가 4개의 짧고 얇은 금속 다리
위에 '떠' 있는 듯 보인다. 이런 특징으로 쉽게 알아보고 기억할 수
있는 제품을 만들어내면서, 작고 친밀한 모습으로 다가온다. 마치
잘려 나간 것 같은 특유의 물결 모양은 시각적으로 강렬하지만,
실용적인 기능을 하는 것 같지는 않다. 21세기가 시작되자 소파에
대한 관심이 되살아났고, 많은 디자이너들이 정도에 관계없이
뭔가 극적인 놀라움을 줄 수 있는 소파 세트를 만들고 싶어했다.
그러다보니 경제적인 부분이나 사회적으로 고려해야 사항은
무시되고, 더욱 과장되고 기념비적인 소파 디자인에 열중하게 됐다.
이러한 상황에서 제스퍼 모리슨의 스리 소파 드 럭스는 성공적인
디자인으로 재평가되면서 위상을 확고히 했다.

부부 스툴
BUBU STOOL (1991년)

필립 스탁(1949년–)
XO 1991년–현재

부부 스툴은 좀 단순하게 보이기도 하고, 만화로 그린 어미 소의
젖 모양과도 많이 닮았다. 하지만 실제로는 무척 다양한 용도로
사용할 수 있는 디자인이다. 사출 성형한 폴리프로필렌으로
만들었으며, 가벼워서 쉽게 옮길 수 있고 실내외 모두에서 사용할
수 있다. 불투명하거나 반투명한 여러 가지 색상으로 제작된다.
비록 개념적으로는 스툴이지만, 탁자나 수납 용기로도 사용할 수
있다. 시트를 들어 올리면 음료를 보관하거나 심지어 식물을 심는
등 다양한 용도로 활용할 수 있는 공간이 마련된다. 스탁은 이
작품을 뒤집힌 왕관 같다고 묘사하며, 그의 다른 작품과 마찬가지로
조각처럼 표현된 형태는 보는 이의 만화적인 상상력을 열어준다.
제품이 가진 은유적 성격을 차치하고도, 상대적으로 저렴한 가격과
여러 가지 기능으로 많은 인기를 얻었다. 이 스툴은 실용적이면서
멋진 스타일에, 비싸지 않은 가격, 특유의 살짝 이상한 느낌을 주는
필립 스탁의 디자인 세계를 보여주는 완벽한 예라고 할 수 있다.
프랑스에서 우편 주문 판매사인 트루아 스위스3 Suisses에서 판매를
시작했고, 1991년부터는 XO에서 생산하고 있다. 매년 대략 4만
개의 제품이 판매된다.

비사비스 의자
VISAVIS CHAIR
(1992년)

안토니오 치테리오
(1950년–)
글렌 올리버 뢰브(1959년–)
비트라 1992년–현재

비사비스 의자의 성공은 유행을 타지 않는 디자인 덕분일 것이다.
단순한 기하학적 구조와 적절한 소재를 사용해 모든 요소가
명확하게 구성되고 쉽게 이해된다. 캔틸레버 금속 틀은 1920년대
마르셀 브로이어와 다른 디자이너 의자들을 기초로 하지만, 성형
플라스틱 시트 등받이는 현대적인 감각을 더해준다. 등받이에
뚫어 놓은 사각 무늬는 빈 분리파Viennese Secessionist의 디자인을
연상시킨다. 이탈리아 건축가이자 디자이너 안토니오 치테리오가
독일 디자이너 글렌 올리버 뢰브Glen Oliver Löw와 협업해 만들었다.
글렌 올리버 뢰브는 1990년부터 비트라를 위해 성공적인 디자인의
의자를 여러 개 선보였다. 비트라는 재료와 마감을 바꾸면서 다양한
모델을 제안하여, 심지어 세미나실용 접이탁자와 함께 나온 제품도
있다. 비사비스 의자가 회의실 의자로 디자인됐지만, 집 안에도
잘 어울린다. 비트라는 현재 전체 겉천을 씌운 비사소프트Visasoft,
다리에 네 바퀴를 단 비사롤Visaroll, 대기실에서 쓸 수 있게 겉천을 다
씌운 비사컴Visacom 등을 선보였으며 모두 비트라의 베스트셀러다.
다른 특이한 디자인과 달리 비사비스 의자가 성공한 비결은, 제품의
중립적인 성격과 다른 실내장식과의 조화에 있다고 할 수 있다.

루첼리노 램프
LUCELLINO LAMP
(1992년)

잉고 마우러(1932년–)
잉고 마우러 1992년–현재

타이포그래피 디자인과 그래픽 디자인 교육을 받은 독일 디자이너 잉고 마우러는 조명 디자인을 자신의 전문 분야로 발전시켰다. 그의 작업에서 반복되는 주제는 전구 자체에 대한 깊은 애정이다. 그는 전구를 종이나 깃털 등 가벼운 소재와 결합시켜 자신의 오브제의 비현실적이며 비물질적인 성격을 강조했다. 이 램프는 이탈리아 단어인 루체(빛)과 우첼리노(작은 새)를 합쳐 루첼리노라는 이름을 가지게 됐다. 이 특별한 백열전구는 거위 깃털을 사용해 손으로 만든 작은 날개로 장식했다. 구리선이 이 날개를 지탱하며 빨간 전기선이 디자인을 마무리한다. 이 제품은 벽걸이 조명과 탁상 조명으로 판매된다. 기능적이기도 하지만 실용성을 넘어서는 매력을 가진 예술 작품이다. 마우러는 미끈한 디자인 세계에서는 종종 이방인으로 간주되지만, 그의 디자인은 국제적 명성을 얻었으며 세계의 여러 회사들을 위해 일한다. 작은 작품만이 아니라 레스터 B. 피어슨 토론토 국제공항을 위해 만든 40m 길이의 조명 조각과 같은 대규모 프로젝트도 진행한다.

레드 크로스 캐비닛
**RED CROSS CABINET
(1992년)**

토마스 에릭손(1959년–)
카펠리니 1992년–현재

토마스 에릭손Thomas Eriksson이 디자인한 십자가 형태의 이 캐비닛은 다양한 의미를 결합한 구급상자다. 첫째, 붉은색과 십자가라는 상징은 국제 적십자 기구를 의미한다. 본질적인 기능적 의미 또한 담고 있어서, 단순한 상자 형태로 만들어져 응급처치에 필요한 모든 물품들을 담을 수 있다. 스웨덴 디자이너이자 건축가로서 가구, 조명, 건축 디자인을 아우르는 토마스 에릭손의 다른 작업들과 마찬가지로, 이 제품 역시 국제적으로 잘 알려진 이미지를 사용한다. 한 세기 전에 그들이 한 것처럼 스웨덴 사람들은 계속해서 옅은 색의 소나무 같은 자연 소재, 선적인linear 형태, 단순한 모양들과 합리성 간의 견고한 관계를 구축하고 있다. 이런 관계를 통해서 스웨덴 디자인 제품들은 일반적이지 않은 우아함과 아름다움을 지닌다. 토마스 에릭손 작품의 흥미로운 부분은 전 세계적으로 친숙하게 통용되는 기호에 스웨덴적인 접근 방식을 결합시켰다는 점이다. 그의 디자인은 스칸디나비아 에어라인SAS, 이케아, 헤스텐스Hästens 같은 스웨덴 기반 기업뿐 아니라 카펠리니 같은 국제적인 기업이나, 뉴욕 현대미술관 컬렉션 같은 미술관에서도 만나볼 수 있다.

재떨이
ASHTRAY (1992년)
아르트 롤란트(1954년-)
스텔톤 1992년-현재

전통적으로 열린 형태가 많은 재떨이를, 닫힌 용기로서 다시 생각해낸 아르트 롤란트Aart Roelandt의 재떨이는 사실은 비흡연자를 위한 제품이라고 볼 수 있다. 닫힌 뚜껑 아래에 담배 냄새도 갇히고, 꽁초도 감춰지기 때문이다. 네덜란드 아인트호벤 산업디자인 아카데미Academy of Industrial Design in Eindhoven의 졸업생인 롤란트는 곱게 광택을 낸 이 스테인리스 스틸 재떨이 디자인이 우연히 얻은 행운이었다고 말한다. 비흡연자인 그는 자동으로 닫히는 회전 뚜껑이 있는 상자 장치를 실험하다가, 뚜껑을 자동으로 닫아 불쾌한 담배 냄새와 담뱃재를 가두는 이상적인 재떨이로 활용할 수 있다는 사실을 깨달았다. 더구나 뚜껑이 닫히면 공기 유입이 차단돼, 남은 담뱃불도 저절로 꺼지게 된다. 이 재떨이는 스테인리스 스틸 판을 원통 모양으로 만들고 연마해 제작한다. 마지막으로, 레이저로 절단한 뚜껑을 합치고 수작업으로 광택을 낸다. 흠 잡을 데 없는 디자인 덕분에, 다양한 기능의 이 재떨이는 현재 70개 이상의 국가에서 판매되고 있다.

브레라 램프
BRERA LAMP (1992년)

아킬레 카스틸리오니
(1918–2002년)
플로스 1992년–현재

브레라 램프는 아킬레 카스틸리오니의 기능주의, 현대성, 디자인
유행에 대한 오랜 경험을 보여준다. 이 경험으로 단순하고 단정하게
매달린 유백색 유리 램프가 만들어졌다. 가느다란 스테인리스
스틸 선이 천장에서 타원형 램프를 매달아 지탱한다. 빛의 질은
유리 형태의 정확도에 따라서 달라진다. 불이 꺼지면 브랑쿠지의
조각과 닮았지만, 불이 켜지면 투명하고 빛나는 조명이 나타난다.
브레라 램프는 뛰어난 아름다움을 자랑하며, 가장 진보된 기술을
사용해 만든 흥미로운 산업 제품이다. 카스틸리오니의 디자인은
철사와 유리 구체 등으로 구성돼 기술적으로 보이며 최대한
절제됐다. 유리의 품질과 형태는 1950년대의 고전적인 주방 램프를
연상시키는 반면, 천장에 거는 전선은 1970년대와 1980년대에
고도의 산업조명 기구에 일반적으로 사용하던 것이다. 그럼에도 이
조명은 카스틸리오니 디자인의 특징이라고 할 수 있는 우아함을
띤다. 우아함은 그의 작품을 쉽게 알아볼 수 있게 하는 명백한 특성
중 하나다.

의자 NO. 2
CHAIR NO. 2 (1992년)

마르턴 반 세베렌
(1956–2005년)
마르턴 반 세베렌
뫼벨렌 1992–1999년
톱 무톤 1999년–현재
비트라 1999년–현재

마르턴 반 세베렌Maarten van Severen의 작품들은 신중하게 바라볼 가치가 있다. 자세히 보면 세부 요소와 소재, 형태에 얼마나 많은 노력을 들였는지를 알 수 있다. 의자 No. 2에서 그는 모든 연결 부위를 감추려 노력했고, 그 결과 교차하는 선들이 이루는 면으로만 구성됐다. 시트와 등받이 면이 점점 좁아지는 것은 거의 알아차릴 수 없을 정도이며, 앞다리는 수직이 아니라 미묘하게 경사졌다. 반 세베렌은 1980년대 후반 벨기에에서 가구를 만들기 시작했다. 장식에 신경 쓰지 않고 알루미늄, 강철, 너도밤나무 합판, 최근에는 아크릴 같은 단색의 자연 재료를 선호했다. 이런 재료의 내적 순수성과 우아함은 작품의 차분하고 기하학적인 형태를 보완한다. 의자 No. 2는 환원적인 발상을 탐구하며 탄생한 제품 중 하나로, 초기 알루미늄과 너도밤나무 합판으로 직접 제작했지만 이후 벨기에 업체 톱 무톤Top Mouton에서 생산했다. 또한 스위스 업체 비트라도 폴리우레탄 폼을 쓴 디자인으로 성공적으로 변경했으며, 채도가 낮은 회색, 녹색, 빨강 등 여덟 가지 색상으로 판매한다. 반 세베렌의 본래 작품은 반산업적이었지만 비트라가 변경한 디자인은 공학적으로 쌓을 수 있는 제품으로, 산업 생산이 가능하며 등받이에 스프링을 장착해 편안함을 더했다.

모멘토 손목시계
MOMENTO
WRISTWATCH
(1993년)

알도 로시(1931–1997년)
알레시 1993년–현재

알도 로시의 모멘토 손목시계는 이탈리아 디자인 회사 알레시가
최초로 생산한 시계로, 로시의 다른 디자인 제품과 마찬가지로
매우 독창적이며 기하학적 형태(모멘토의 경우는 원형)에 기초를
둔다. 이중 강철 케이스로 구성되며 내부 케이스가 무브먼트와
다이얼을 에워싼다. 내부 케이스는 쉽게 뺐다가 넣었다가 할 수
있기 때문에 손목시계로도, 포켓 시계로도 사용할 수 있다. 전후
시대에 가장 영향력 있는 건축가 중 한 명이던 로시는 상상력과
유머 감각으로 디자인 세계를 풍요롭게 했는데, 알레시는 이런
그의 감각이 자신들이 추구하는 디자인적인 접근에 잘 부합한다고
인정했다. 모멘토 시계는 놀라울 정도의 단순성을 보여주며, 로시가
신합리주의의 선두주자였음을 확인시키는 작품이다. 다른 용도를
위해서 교체할 수 있는 요소들은 모더니즘의 기술적이고 기능적인
강조에 대해 하나의 대안을 제안하며, 로시의 환원주의적 접근
방식을 드러낸다. 로시는 알레시와 동의어가 된, '접근 가능하고
실용적이며 재밌는 디자인'의 대가이자, 1980년대 후반 유럽
포스트모더니즘을 전형적으로 나타낸 제품을 만든 디자이너로 항상
기억될 것이다.

엘런의 브래킷
ELLEN'S BRACKETS
(1993년)

알리 타야르(1959년-)
패럴렐 디자인 파트너십
1993년-현재

작가 엘런 레비Ellen Levy가 건축가이자 디자이너 알리 타야르Ali Tayar에게 근대적인 맨해튼 로프트 공간을 디자인해 달라고 요청했을 때, 그중 한 가지 요소가 따로 상을 받고 대량 판매 제품이 될 것이라고는 전혀 예상하지 못했다. 그의 이름을 딴 알루미늄 브래킷의 차가운 우아함은 안목 있는 일반인과 디자이너 모두에게 큰 호응을 얻었다. 타야르는 그의 멘토이자 조립 건축의 선두주자인 장 프루베로부터 영감을 얻었다. 로프트의 조립 요소에 어울리는 적절한 선반 시스템을 찾았지만 별다른 소득이 없자, 그는 뭔가 맞춤형이 필요하다고 느꼈고 결국에는 새로운 브래킷을 만들어냈다. 타야르는 브래킷을 설치한 이후에 이를 직접 제조할 결심을 하고 1993년에 패럴렐 디자인 파트너십Parallel Design Partnership을 설립했다. 이후 대량 생산을 위해 디자인을 수정했는데, 시제품에 사용한 연마한 알루미늄 대신 압출 알루미늄을 썼다. 공학자인 아틸라 로나Attila Rona와 협력해 제조를 위한 여러 번의 디자인 수정을 거쳤다. 이 제품은 즉각 큰 성공을 거뒀다. 트랙이 다른 가로형과 더 단순한 제품도 출시됐으며, 이전의 세로형도 여전히 높은 판매고를 자랑한다.

라레게라
LALEGGERA
(1993-1996년)

리카르도 블루머(1959년-)
알리아스 1996년-현재

라레게라는 매우 가벼운 쌓는 의자로, 2개의 얇은 합판층과 심재heartwood 틀을 결합시켜서 제작하며, 이 둘 사이의 틈은 폴리우레탄 수지를 채워서 메운다. 심재 틀은 앉는 사람의 무게를 충분히 지탱할 수 있는 강도를 제공하고, 폴리우레탄은 의자가 꺾이는 것을 방지한다. 이는 글라이더의 날개를 만드는 방식에서 차용한 것이다. 단풍나무 또는 물푸레나무를 사용한 틀은 단풍나무, 물푸레나무, 벚나무, 또는 웬지목과 겹쳐 붙이기도 하고, 혹은 다양한 색상의 페인트칠로 마감한다. 이탈리아의 건축가이자 디자이너 리카르도 블루머Riccardo Blumer는 가벼움이라는 특성을 탐구했다. 라레게라 의자는 그 우아한 선례인 1957년 지오 폰티의 초경량 의자인 슈퍼레게라Superleggera에 빚을 지고 있으며, 이 작품에 경의를 표시하기 위해 이름을 붙였다. 무게가 1,750g인 슈퍼레게라보다는 약간 무겁지만 라레게라도 2,390g이라는 매우 가벼운 무게를 자랑한다. 라레게라 의자는 1998년 황금컴퍼스상을 받았고, 이 의자를 위한 생산 공장을 따로 세워야 할 정도로 찾는 사람이 많아서 이를 미처 예상하지 못한 알리아스를 매우 놀라게 했다.

85 램프 샹들리에
85 LAMPS
CHANDELIER (1993년)

로디 그라우만스(1968년-)
드룩 디자인 1993년-현재

85 램프 샹들리에는 드룩 디자인Droog Design의 첫 제품들 중 하나이자, 이 회사를 위해 로디 그라우만스Rody Graumans가 디자인한 유일한 작품이다. 이는 그의 위트레흐트 아트 아카데미 졸업 작품의 일부였다. 네덜란드의 젊고 독창적인 디자이너를 위해 국제적인 플랫폼 기반으로 1993년에 설립된 드룩 디자인은, 이제 현대 네덜란드 디자인과 동의어가 됐다. 그라우만스의 샹들리에는 드룩 컬렉션 중에서, 실제로 소비자에게 판매되는 몇 안 되는 제품 중 하나다. 매우 간단한 디자인으로서, 총 85개의 15W 전구와 검은 플라스틱 소켓, 동일한 길이의 검은 전선들과 이를 모아주는 플라스틱 연결부로만 구성된다. 여러 개의 전구가 우아한 윤곽선을 이루며 루이 16세 샹들리에를 재치 있게 재해석한다. 이 디자인을 통해서 그라우만스는, 칼뱅주의적이고 진지한 미학적 접근이 수십 년간 지배한 네덜란드 디자인에 유머 감각을 도입했다. 이 샹들리에의 단순성은 데 스틸 건축가 헤릿 릿펠트의 모더니즘적인 조명과 견줄 만하다. 릿펠트는 조명의 구성요소를 구조적으로 신중하게 고려한 반면, 젊고 자유로운 그라우만스는 즉흥적으로 디자인했다. 그러나 그 결과는 장엄하다.

모빌
MOBIL (1993년)

안토니오 치테리오
(1950년–)
글렌 올리버 로브(1959년–)
카르텔 1994년–현재

모빌 보관 시스템은 안토니오 치테리오와 글렌 올리버 로브가 1987년 협업을 시작한 이후 만든, 여러 중요한 디자인 작품들 중 하나다. '모빌'이란 이름은 가볍고 쉽게 움직일 수 있으며 여러 기능을 수행할 수 있는 유닛이라는 특성을 나타내기 위해 붙였다. 이런 여러 가지 기능은 안토니오 치테리오의 가구·제품 생산의 특징이기도 하다. 강철관 틀이 수직 방향 또는 두세 단의 수평 방향으로 놓인 반투명 플라스틱 수납함과 서랍을 지탱하며, 손잡이나 바퀴를 달 것인지의 여부를 선택할 수 있다. 메타크릴산염 플라스틱은 새틴 같은 효과를 내며 오렌지색, 진회색, 라임색 등을 포함한 열여섯 가지 색상으로 출시된다. 모빌 시스템은 이러한 유닛의 활용성과 주문 제작이 가능한 특성 덕분에 상업적으로 성공할 수 있었다. 1994년 모빌 디자인은 권위 있는 황금컴퍼스상을 받았으며 뉴욕 현대미술관 영구 디자인 컬렉션에 포함됐다. 모빌은 저렴한 가격의 플라스틱 소재로 꾸준히 창조적인 실험을 하는 카르텔의 철학에 부합하는 제품이다. 치테리오는 합리적 디자인의 지지자로서, 사무실이나 가정의 변화하는 요구에 맞춰 적응할 수 있는 충분한 유연성을 가진 제품을 전문으로 디자인한다.

맘무트 어린이 의자
MAMMUT CHILD CHAIR (1993년)

모르텐 키엘스트루프
(1959년–)
알란 외스트고르(1959년–)
이케아 1993년–현재

스칸디나비아 디자이너 알바 알토, 한스 베그너, 난나 디첼은 어린이용 가구들을 설계했지만, 학교에서 쓰는 것 외에는 많이 팔리지 않았다. 이케아의 맘무트 제품군은 이와 같은 현실을 바꿔야만 했다. 당시에는 어린이 가구를 디자인할 때 아이들의 신체 비율이 성인과 다르므로, 어린이용 가구의 기능적 요건들도 달라야 한다는 사실을 잘 고려하지 않았다. 반면, 건축가 모르텐 키엘스트루프Morten Kjelstrup과 패션 디자이너 알란 외스트고르Allan Østgaard는 이런 요소들을 고려해 비율이 탄탄한 맘무트 어린이 의자를 설계했으며, 견고한 플라스틱으로 제작했다. 어른들의 미적 취향을 따르는 대신 어린이 TV 프로그램에서 영감을 받았다. 일부러 어설프게 보이도록 신중하게 고려한 형태와 밝은 색상은 어린이들에게 큰 인기를 끌었다. 또 한 가지 중요한 점은 이케아에게 생산을 의뢰했으므로 저렴한 가격으로 일반 어른들의 주머니 사정에 맞춰 구매를 유도할 수 있었다는 것이다. 1993년에 처음 생산했고, 1994년에는 스웨덴에서 '올해의 가구상'을 수상하며 성공과 인기를 공고히 했다.

북 웜 책꽂이

BOOK WORM BOOKCASE (1993년)

론 아라드(1951년~)
카르텔 1994년~현재

적어도 론 아라드가 뱀처럼 유연한 책꽂이를 생각해내기 전에는, 책꽂이의 선반을 수평이 아닌 다른 어떤 형태로 만드는 것은 상상도 할 수 없었다. 현재는 널리 알려진 런던 기반의 디자이너 론 아라드는, 재활용 재료를 활용한 디자인 제품을 주문 받아 제작하는 사무실을 운영했다. 북 웜 책꽂이는 강철판에 대한 아라드의 지속적인 실험을 통해서 탄생했다. 카르텔은 1994년에 이 디자인을 인수했고, 1년 후에는 디자인의 단단함, 안정성, 기능성을 건드리지 않으면서 압출 성형 열가소성 플라스틱을 사용한 제품으로 대중 시장을 공략하기 시작했다. 그리고 곧 다양한 색상과 세 가지 길이의 제품을 내놓았다. 형태의 구성은 전적으로 구매자 선택에 달려서, 대량 생산됨에도 불구하고 개인적인 특성을 더할 수 있었다. 북엔드는 모두 벽에 고정되고 각 지지대는 최대 10kg의 하중을 견딜 수 있다. 새로운 것을 꺼린 적 없는 카르텔에서 선보인 북 웜은 당대의 아이콘으로 빠르게 자리 잡았다. 이 제품은 책꽂이라는 물건을 재정의했으며, 혁신가라는 아라드와 카르텔의 명성을 굳건히 했다.

LC95A, 로 체어
알루미늄
**LC95A, LOW CHAIR
ALUMINIUM
(1993-1995년)**

마르턴 반 세베렌
(1956–2005년)
마르턴 반 세베렌
뫼벨렌(Meubelen)
1996–1999년
TM, 디비전 톱 무톤
(TM, division Top Mouton)
1999년–현재

LC95A는 한 장의 알루미늄판을 부드럽게 굽은 선 모양으로 구부려 제작한다. 얇은 판으로 인해 의자는 중력을 거부하는 우아함을 띠면서도, 알루미늄이 가진 뛰어난 강도와 유연성 덕분에 놀라운 편안함을 선사한다. LC95A(LCA는 로 체어 알루미늄을 뜻함) 디자인은 우연히 탄생했다고 할 수 있다. 남은 알루미늄 조각을 구부려보던 도중, 낮은 형태의 의자 구조가 나타난 것이었다. 마르턴 반 세베렌은 5mm 두께의 얇고 긴 알루미늄판을 사용하고 양 끝단을 특수 고무로 연결함으로써 적절한 탄성과 굴곡을 가진 의자로 변형했다. 반 세베렌의 다른 여러 디자인들과 마찬가지로, LC95A는 카르텔이 플라스틱 제품으로 생산하기 전까지는 세상에 단 하나만 존재했다. 10mm 두께의 메타크릴Metacryl이란 투명 아크릴 플라스틱판을 사용해서 LC95A는 한층 상업적인 제품으로 재탄생했으며, 노란색, 오렌지색, 하늘색 또는 투명한 제품과 같이 밝은 색상으로 출시됐다.

애론 의자
AERON CHAIR
(1994년)

도널드 T. 채드윅(1936년—)
윌리엄 스텀프
(1936—2006년)
허먼 밀러 1994년—현재

선구적인 인체 공학, 새로운 재료와 독특한 형태를 결합한 애론 의자는 사무실 의자를 새롭게 탄생시켰다. 씌우는 겉천과 충전재를 사용하지 않은 이 의자의 생체모방적 디자인은 다이캐스트 유리 강화 폴리에스테르와 재활용 알루미늄을 포함한 신소재로 구축된, 혁신적이고 새로운 디자인 접근 방식을 제시했다. 독특한 검은색 펠리클Pellicle 웨빙 시트는 내구성과 지지력이 뛰어나며 공기가 몸 주위를 순환하도록 해준다. 디자이너 도널드 T. 채드윅Donald T. Chadwick과 윌리엄 스텀프William Stumpf는 인체공학자, 정형외과 전문의들과 함께 광범위한 연구를 진행한 끝에 사용자 중심적인 애론 의자를 디자인할 수 있었다. 정교한 서스펜션 장치로 사용자의 체중을 시트와 등받이에 배분하고, 신체를 그대로 감싸면서 척추와 근육에 대한 압력을 최소화한다. 개인 맞춤 도구처럼 세 가지 크기로 구입 가능하다. 노브와 레버 등의 조절 장치는 사용자가 자신에 맞는 완벽한 자세로 앉을 수 있게 해준다. 1994년에 소개된 이후로 수백만 개가 판매됐으며, 해체와 재활용을 염두에 둔 설계는 환경 문제에 대한 높아진 관심을 반영했다.

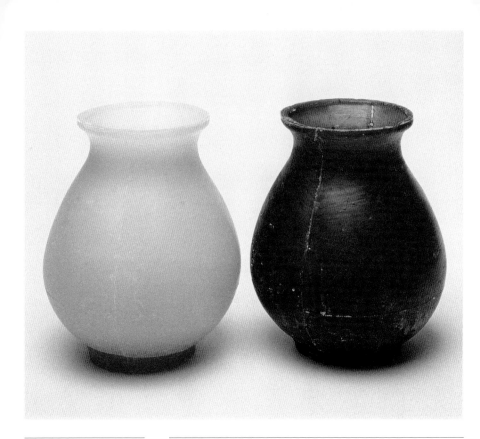

부드러운 항아리 꽃병
SOFT URN VASE
(1994년)

헬라 용에리위스(1963년–)
용에리위스랩 1994년–현재

이 항아리 모양 꽃병은 젊은 네덜란드 디자이너들의 개념
작품conceptual products들로 구성된 초기 드룩 디자인 컬렉션의
일부였다. 다양한 색상으로 출시됐으며, 오래된 것과 새로운 것,
공예품과 산업 생산품 간의 관계를 다룬다. 헬라 용에리위스Hella
Jongerius는, 손으로 만든 골동품 점토 항아리의 원형적 형태를
기반으로 새로운 구조를 창조했다. 자세히 살펴보면 단단하고
깨지기 쉬운 두꺼운 도자기의 특성과는 반대로, 부드럽고 강하면서
얇은 고무 같은 조직을 보여준다. 산업 주조 공정에 의해 발생하는
이음새와 자국도 그대로 남아 있다. 유일무이하게 보이지만 실은
대량 생산된 제품임이 드러나는 것이다. 눈에 보이는 제조 흔적,
제조 과정의 의도적인 결함과 우연하게 생기는 잔존물이 이 작품의
필수적인 부분이다. 표면의 고르지 않은 부분을 모두 제거해 동일한
아름다움을 만드는 대신, 불완전성을 그대로 남겨둠으로써 이는
용에리위스 작품만의 독특한 매력이 됐다. 표면의 불완전성이
새로운 장식이 된 것이다. 고무라는 소재는 도자기 재질보다 작가의
의도에 더 부합하는데, 절대로 깨지지 않는 특성 때문이다.

빅프레임 의자
BIGFRAME CHAIR
(1994년)

알베르토 메다(1945년-)
알리아스 1994년-현재

이탈리아 디자이너 알베르토 메다는 기술적인 측면과 소재의 특성에
특별한 관심을 기울인다. 이런 관심은 남들과는 다른 디자인 접근
방식을 의미하는데, 그는 사물을 처음부터 그 내면에서 바라본다.
디자인이 반드시 추구해야 할 일을 묻는 질문에 대한 이렇게 답했다.
"물건에 담긴 지성을 자유롭게 하는 것이다. … 모든 사물과 그것을
이루는 재료는 본질적으로 고유한 문화적·기술적 배경을 갖고 있기
때문이다." 최첨단 재료를 사용해 아주 멋지고 구조적으로도 견실한
빅프레임 의자는 메다가 추구하는 방향을 전형적으로 보여준다.
그가 1987년에 만든 조각적인 작품, 라이트 라이트 의자Light Light
Chair를 잇는 것이다. 라이트 라이트 의자는 벌집 모양 코어와 탄소
섬유의 조직을 사용해 가볍고 튼튼했다. 빅프레임 의자는 덮개가
없는 의자에서 느끼기 힘든 최상의 편안함을 제공하고자, 시트와
등받이에 광택 알루미늄관 틀과 폴리에스테르 메시를 사용했다.
메다는 자신의 공학적 배경을 바탕으로 인체공학적인 섬세함과
시각적 일관성을 일치시켰다. 단순한 디자인에 고도의 기술과
자연적인 속성을 역설적으로 담아내는 메다의 관심을 잘 보여준다.

와인병 보관대
BOTTLE WINE RACK
(1994년)

재스퍼 모리슨(1959년–)
마지스 1994년–현재

1970년대부터 와인을 소비하고 감정하는 활동이 전 세계적으로 일반화되면서, 와인 액세서리와 관련 제품의 개발이 이어졌다. 1994년 이탈리아 생산업체 마지스Magis가 재스퍼 모리슨에게 와인 보관용 제품의 디자인을 의뢰했고, 그는 단순하게 '보틀'이라고 이름 붙인 조립식 랙을 제시했다. 안정적으로 놓일 수 있게 연결 탭이 발 역할을 하고, 여러 개를 연결해 선반이나 탁자 위에 올리거나 대규모의 보관 시스템을 벽에 설치할 수도 있다. 각각의 단위는 총 여섯 병의 와인을 눕혀 꽂을 수 있게 뚫린 공간, 병을 받치는 타원 모양 지지대가 달린 사출 성형 폴리프로필렌 판 2개(앞면과 뒷면)로 구성된다. 지지대는 와인병을 부드럽게 잡아주고, 보관대를 여러 개 쌓을 때 구조적인 안정성을 제공한다. 희뿌옇게 투명한 색이나 파란색인 앞뒤 판은 양극 처리 알루미늄관으로 서로 연결된다. 모리슨의 작업 대부분과 마찬가지로, 이 작품도 일종의 한계를 실험하는 작업이다. 색상, 재료, 형태와 확장 가능한 구조가 잘 어우러져 인상적인 아름다움을 만들어낸다. 20세기 후반, 많은 디자이너들이 추구한 양식적 언어stylistic vocabulary와 단순성을 보여주는 멋진 작품이다.

지로톤도 하우스웨어
GIROTONDO HOUSEWARE (1994년)

스테파노 지오반노니
(1954년-)
귀도 벤투리니(1957년-)
알레시 1994년-현재

동요 '링 어 링 오 로지스Ring a ring o' roses'의 이탈리아어 제목인 '지로톤도'는, 마치 어린이가 가위로 오린 듯한 종이사슬 사람으로 장식한 제품군이다. 61개 제품 중, 단순한 스테인리스 스틸 쟁반이 1994년에 처음 소개됐다. 알레시조차 예상 못했으나 출시 즉시 베스트셀러가 됐고, 이 작은 사람 모양 무늬는 곧 도마, 냅킨 홀더, 액자, 열쇠고리, 책갈피, 양초, 장신구 등 다양한 제품에 쓰이기 시작했다. 장난스럽고 만화 같은 지로톤도 라인은 알레시 제품군을 포함, 1990년대 제품 디자인 전반에 엄청난 지각 변동을 일으켰다. 킹콩King-Kong이란 이름으로 활동한 두 명의 피렌체 건축가 스테파노 지오반노니Stefano Giovannoni와 귀도 벤투리니Guido Venturini는 알레산드로 멘디니Alessandro Mendini로부터 알베르토 알레시를 소개받았다. 그들의 기발하며 장난기 있는 신선한 디자인은 알레시의 새로운 사고방식과 알레시 '패밀리 팔로우스 픽션Family Follows Fiction' 워크숍에 촉매로 작용했다. 이 워크숍은 1990년대 회사 제품을 특징짓는, 더 다채롭고 익살스러우며 대부분 플라스틱 소재인 디자인으로 이어졌다. 킹콩과의 제휴는 종료됐지만 두 디자이너 모두 지금도 개별적으로 알레시를 위해 디자인한다.

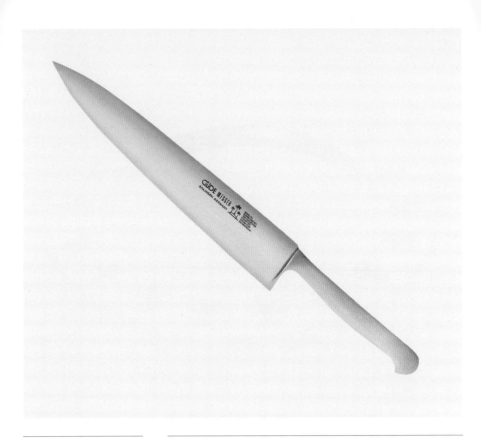

카파 나이프
KAPPA KNIVES
(1994년)

카를―페터 본(Karl―Peter
Born) (1955년―)
프란츠 귀데 1994년―현재

카파 컬렉션은 어느 부엌에서나 사용하기 적당한, 세 가지
크기의 주방용 칼로 구성된다. 매끄러운 표면과 클래식한 형태로
전문가든 아마추어든 모든 이가 원하는 주방의 필수품이 됐다. 이
제품군은 1994년부터 독일 졸링겐 지역의 귀데사에서 생산된다.
모든 제품들은 수작업이므로 소량 제작되며, 칼날과 손잡이는
고탄소 크롬 바나듐 스테인리스 스틸로 만들었다. 얼음으로
냉각하기에 앞서, 먼저 뜨겁게 달궈 내리치고(핫 드롭hot―drop 단조
방식) 이어서 손으로 연마한다. 전통적인 형태를 가진 이 제품의
디자인은 수십 년 동안 다듬어진 결과다. 카파 컬렉션은 세 가지
크기의 제품 25종으로 구성되며, 각 제품은 각각의 목적에 맞춰
디자인됐다. 일부 칼날에는 물결무늬의 톱니 모양이 있는데,
이는 프란츠 귀데Franz Güde가 개발한 혁신 기술로 날카로운 날을
오래 유지하도록 도와준다. 날이 잘 서 있으며, 나무나 속이 빈
손잡이에서는 느낄 수 없는 뛰어난 균형감과 안정적인 무게감을
주기 때문에 전문 요리사들의 찬사를 받는 제품이다. 귀데사의
품질과 장인 정신에 대한 고집은, 가치 있는 전통과 훌륭한 칼을
지켜 가는 모습에서 엿볼 수 있다.

모노 탁자
**MONO TABLES
(1995년)**

콘스탄틴 그리치치
(1965년-)
SCP 1995-2003년
무지(MUJI) 2003년-현재

모노 탁자를 디자인한 시기에 콘스탄틴 그리치치Konstantin Grcic는
엔조 마리의 프라테Frate 탁자, 쿠기노Cugino 탁자를 연구하고
있었다. 모노 탁자에는 배치 생산batch production, 재료와 마감재에
대한 그리치치의 여러 경험이 반영됐다. 그는 최종적인 형태를
위한 해법을 찾기보단, 배치 생산에 고품질의 제품을 경제적으로
제공하기 위해 재료와 제작의 단순성을 결합하는 과정을 모색했다.
SCP를 위한 그의 초기 작품들은 주로 나무를 사용한 전형적인
형태에 충실했지만 모노 탁자는 달랐다. 금속을 사용했으며, 뚜렷한
목적이 있는 제품군을 지향하는 분위기 속에서 이 탁자는 용도가
모호했으며 형태도 일반적이지 않았다. 그 결과, 무광 회색의 분말
코팅 판금을 다양한 형태로 구부려 만든 네 종류의 실용적인 탁자가
제작됐다. 각 상단은 용접하여 단순한 형태의 기둥에 연결되고,
기둥은 외발 자세로 볼트 접합됐다. 그리치치는 사용자와 자신을
위해 이동하기 편리하도록 만든 제품을 매우 선호했으며, 이런
취향은 다양한 방식으로 놓을 수 있고 여러 장소에 보관할 수 있는
디자인으로 이어졌다.

X자형 고무 밴드
X-SHAPED RUBBER BAND (1995년)

로이퍼 디자인 팀
로이퍼 1995년–현재

고무 밴드처럼 간단하고 저렴하면서 너무나도 기능적인 제품을 개선한다는 것은 불가능한 작업처럼 보일 수도 있다. 경화 처리한 고무를 재료로 하고, 문구류를 단단히 고정하기 위해 디자인된 고무 밴드는 1845년 런던의 페리 앤드 컴퍼니Perry and Company에서 특허를 낸 이후 거의 변하지 않았다. 그러나 로이퍼Läufer가 제작한 이 X자형 고무 밴드는 일상적인 사물을 새로운 시각으로 바라볼 때 최고의 결과물로 이어진다는 사실을 증명한다. 이 제품은 넓은 폭을 가진 일반적인 고무 밴드의 가운데를 가는 띠 모양으로 두 군데 잘라내고, 잘라낸 두 곳 사이에는 고무 면적을 남겨 놓은 형태다. X자로 늘어나고 펴지면서 보통 고무 밴드 2개로 가능한 기능을 수행한다. 그러나 이 제품의 진정한 아름다움은, 다양한 색상과 형태로 인해 완전히 새롭게 보이면서도, 기존에 노끈으로 꾸러미를 묶는 것과 본질적으로 동일한 기능을 수행한다는 사실에 있다. 이 새로운 고무 밴드는 늘이기 전에는 사실상 H자 모양이므로, 고무줄을 늘여서 물건을 고정하면(위의 사진처럼) 끈으로 상자를 감아서 묶은 것과 비슷하게 X자 모양이 된다.

메다 의자
MEDA CHAIR (1996년)

알베르토 메다(1945년–)
비트라 1996년–현재

메다 의자는 마치 천생연분 같은 협업을 통해 모습을 드러낸
제품이다. 독창적인 제조업체 비트라와 세계적인 디자이너 알베르토
메다의 협업은 누구도 실망시키지 않았다. 1996년 알베르토 메다가
디자인한 이 의자는 세련된 외형을 갖고 있으며, 사용하기 쉽고
매우 편안하다. 각종 기계 장치와 레버를 최소화해 외관이 깔끔하며,
측면에 있는 2개의 중심축으로 조절해서 등판을 기울일 수 있고
동시에 시트 모양도 바뀐다. 이 과정은 의자 뒤쪽과 다리 사이에
위치한 한 쌍의 스프링으로 제어된다. 의자의 높이는 오른쪽 팔걸이
아래에 있는 버튼을 눌러 조절할 수 있으며, 반대쪽의 레버는
높이를 고정시킨다. 다양한 변형 제품이 나왔는데 5개의 주조
유광 알루미늄 발이 달린 메다, 메다 2, 메다 2XL와 회의용 의자가
포함된다. 공학적 요소와 기술적 요소가 과하게 드러나지 않는 메다
의자는, 공격적이거나 지나치게 남성적이지도 않으면서 아름다움을
유지한다. 현재까지도 가장 훌륭한 사무실 의자 디자인 중 하나로
손꼽힌다.

워싱업 볼
WASHING-UP BOWL
(1996년)

올레 옌센(1958년-)
노르만 코펜하겐
2002년-현재

고무로 된 올레 옌센Ole Jensen의 설거지 용기는 표면이 단단한
스테인리스 싱크대에서 깨지기 쉬운 유리나 도자기 그릇을
보호하기 위해 디자인됐다. 고무가 가진 유연성 덕분에 어떤
형태나 크기든 담기 편해서, 오늘날 족욕기, 얼음통, 와인 쿨러로
사용되는 것을 볼 수 있고 심지어 뉴욕 현대미술관에서는 탁자를
청소하는 데 쓴다. 옌센은 도자기 물레로 시제품을 제작함으로써,
제작 방법과 스타일 모두에서 수공예적인 특성을 담아내는 데
성공했다. 생산된 용기는 유연하고 내구성이 뛰어나며, 돼지털과
나무로 만든 세척 솔이 함께 제공됐다. 이 제품은 1996년에 처음
전시된 뒤, 이후 몇 년간 디자이너의 작업장에서 잠자고 있었다.
노르만 코펜하겐Normann Copenhagen에 의해 2002년부터 대량
생산되기 시작했으며, 현재는 인조 고무 산토프렌을 사용한다. 이
회사에서는 돼지털과 나무로 만든 세척 솔도 만드는데, 40개국
이상에 판매되며 전통적인 덴마크 가정용품의 감성을 전하고 있다.
비록 설거지통 중 가장 비싼 제품 중 하나이기는 하지만, 옌센은
이 용기가 가진 다목적성에 흡족해 했고, 각각의 용기에 사용자의
특성이 담기게 됐다.

지네브라 디켄터
GINEVRA DECANTER
(1996년)

에토레 소트사스
(1917-2007년)
알레시 1996-2001년,
2003년-현재

지네브라 크리스털 디켄터의 단순하고 매혹적인 형태는 술이라는
예술의 미학을 반영하는 매우 아름다운 오브제를 창조한다.
에토레 소트사스가 알레시를 위해 디자인한 마지막 테이블웨어란
점에서도 주목할 만하다. 그는 40년에 걸친 알레시와의 협업을
통해서 종종 급진적이면서도 매번 영향력 있는 구상을 제시했다.
지네브라 디켄터와 이와 함께 세트를 구성하는 유리 제품들은
알레시가 1996년 처음 선보인 후 2003년에 재출시했다. 아름답고
순수하게 병의 형태로 구성된 이 우아하고 날씬한 디켄터는 에토레
소트사스의 '아름다운 식탁'이라는 디자인 철학의 연결고리와도
같은 작품이다. 소트사스는 항상 디자인에서 개념적 방식을
추구했으며, '아름다운 식탁'이란 구상은 단순한 미적 요소만을
고려한 것이 아니라, 나눔이라는 의식儀式적 행위에 대한 고찰이며
먹는 일에 대한 존경과 관심을 보여주는 개념이다. 에토레
소트사스는 모든 것이 깨끗하고 단정하며 모든 테이블웨어가
적절한 곳에 세심하게 놓인 '아름다운 식탁'이, 지네브라 디켄터와
함께 관계와 참여, 나아가 소통의 느낌을 불러일으킨다고 주장했다.

아콰틴타 펜던트 램프
ACQUATINTA
PENDANT LAMP
(1996년)

미켈레 데 루키(1951년–)
알베르토 나손(1972년–)
프로두치오네 프리바타
1996년–현재

미켈레 데 루키는 1990년에 프로두치오네 프리바타Produzione
Privata를 설립하면서 다채로운 자신의 작품들에 또 한 갈래를
추가했다. 퍼스트 의자First Chair의 디자이너이자, 도이치 은행과
올리베티 같은 다국적 기업 고객을 보유한 디자이너인 그가 전통
수공예 기법에 의해서만 생산 가능한 일련의 디자인을 제시한 것은
모순처럼 보일 수도 있다. 아콰틴타 펜던트 램프는 프로두치오네
프리바타의 유리공예 작업장에서 가장 순수한 제품이다. 데 루키는
전통적인 공예 기법에 현대적인 이미지를 가미해 되살리는 데는
관심이 없었다. 그의 표현에 따르면 그는 '손과 정신'을 사용하는
새로운 기법들을 실험하면서 독특한 작품들을 선보였다. 알베르토
나손Alberto Nason과 협업해 디자인한 아콰틴타 램프는 전통적인
형태를 재작업한 것이 아니라 혁명적인 제품으로 평가된다. 투명한
조명 갓이 보여주는 아이러니함 때문이다. 이후 모래 분사 마감,
불투명 마감, 에칭 마감과 반사 마감 등을 사용한 다양한 제품을
선보였다. 아콰틴타 램프는 현재 파리 퐁피두센터 상설 디자인
컬렉션에 포함돼, 시간을 초월하는 제품은 최소한의 수단으로도
만들어질 수 있다는 사실을 증명한다.

잭 라이트
JACK LIGHT (1996년)
톰 딕슨(1959년–)
유로라운지 | 1996년–현재

아방가르드 디자이너 톰 딕슨은 전통 소재와 현대적인 소재,
그리고 전통적·현대적 형태의 새로운 응용에 중점을 두는
공예가다. 그는 한층 합리적인 가격대의 디자인 제품을 만들기
위해 유로라운지Eurolounge를 설립했다. 여기서 제작한 첫 제품은
마치 장난감 같아 보이는 잭 라이트였다. 빨간색, 파란색, 흰색으로
출시된 이 램프는 다목적으로 쓸 수 있는 조명을 산업적으로
생산하고자 한 딕슨의 열망을 현실화했다. 부드러운 빛을 발하는
잭 라이트는 여러 개를 높이 쌓을 수도 있고 스툴로 사용하거나
탁자 상판을 지지하는 데 쓸 수도 있다. 이런 다양한 기능은
플라스틱 제조 기술에 대한 치열한 연구의 산물이다. 딕슨은 회전
성형 기술을 적용하면 품질을 떨어뜨리지 않고 더욱 저렴하게
제품을 생산할 수 있단 사실을 발견했다. 잭 라이트는 딕슨의
디자이너 경력을 대표하는 제품으로 영국에서 밀레니엄 마크를
획득했다. 딕슨은 카펠리니와 모로소Moroso 같은 고가의 이탈리아
가구, 조명·유리 회사와 일하며 영국 디자인 산업에 대한 공로를
인정받아 대영제국훈장을 받았으며 1998년에는 해비타트의 디자인
해외 책임자로 임명됐다.

폴리프로필렌 스탠드 서류함
POLYPROPYLENE STAND FILE BOX (1996년)

무지 디자인 팀
무지 1996년–현재

무지는 항상 단순하고 기본적인 제품과 순수한 디자인을 선보인다. 투명한 폴리프로필렌으로 만든 이 서류함은 단순한 기능성으로 사실상 어떠한 정교한 세부 요소도 적용하지 않은 '디자인 없는' 제품이다. 현재는 무지의 용기·상자 사무용품군을 대표하는 제품이다. 무지의 다른 용기 제품처럼 최소한의 형태에 가볍고 투명한 재료를 사용하며, 좋게 말하면 수수하다. 이는 기본이 되는 원형적인 제품을 생산한다는 무지의 디자인 철학을 반영한 것이다. 모든 면에서 이 제품은 일상용품이다. 산업 생산 방식에 적합하고, 대량 생산하기 쉬우며, 이로 인해 저렴한 가격에 판매할 수 있다. 무지가 1996년 이 제품군을 선보였을 때, 폴리프로필렌의 사용은 이미 절정에 이른 상태였으며, 반투명한 무광 표면도 어디서나 일반적으로 사용됐다. 무지는 새로운 무언가를 발명하는 데 관심이 없었지만, 대신 이 우아하고 가벼운 소재를 사용해 광범위한 소비자 그룹을 만족시킬 실용적인 기본 제품들을 개발하고자 했다. 이 서류함은 아방가르드의 매력은 없지만, 우수한 실용성으로 우리를 매료한다.

매듭 의자
KNOTTED CHAIR
(1996년)

마르셀 반더스(1963년-)
드룩 디자인
카펠리니 1996년-현재

매듭 의자는 복잡한 반응을 불러일으킨 디자인이다. 소재와 생산 기법을 정확하게 파악할 수 없는 이 제품은 사용자로 하여금 과연 몸을 지탱할 수 있을지 우려하게 만든다. 곳곳이 뚫려 있고 무게도 가벼워 탄성을 자아낸다. 4개의 다리와 정교한 매듭으로 이뤄진 자그마한 이 의자는 카본 뼈대를 중심으로 밧줄을 엮어 만들었다. 손으로 정교하게 다듬은 형태에 합성수지를 먹인 후, 단단해지도록 틀 위에 걸어놓는다. 최종적인 모양은 중력에 의해 결정된다. 매듭 의자는 독창적인 공예 기법에 현대적인 재료와 '다리가 달리고 공간 속에 얼어붙은 해먹'이란 강력한 발상을 결합한, 매우 개인주의적인 디자인이다. 마르셀 반더스Marcel Wanders는 이후 영향력이 큰 네덜란드의 드룩 디자인 집단의 일원으로 활약하면서 중요한 인물로 자리 잡았다. 그는 자신의 고유 컬렉션, 그리고 모오이Moooi와 카펠리니를 위한 디자인, 그의 개인주의적인 접근에서 영감을 받은 유수의 여러 제작사들과의 협업을 통해 '다양한 사람들의 관심을 끌도록 디자인에 시각적 · 청각적 · 운동감각적인 정보를 주고 싶다'는 메시지를 지속적으로 전한다.

블록 램프
BLOCK LAMP (1996년)

하리 코스키넨(1970년–)
디자인 하우스 스톡홀름
1998년–현재

하리 코스키넨Harri Koskinen은 현재 이탈라와 하크만Hackman의 대표 디자이너지만, 그의 가장 유명한 디자인 중 하나인 블록 램프는 그가 헬싱키 예술대학에 재학할 때 만들었다. 이 램프는 코스키넨이 유리로 사물을 주조하는 어려운 기법을 연습하는 과정 중에 나온 결과물이었다. 유리로 둘러싸인 전구는 마치 허공에 떠 있는 것처럼 보인다. 손으로 만든 유리 두 덩어리가 모래 분사 기법으로 만든 무광택 전구 모양 표면을 둘러싼다. 이 안에 들어간 25W 전구는 부드럽고 확산된 빛을 발한다. 많은 사람들은 이 조명을 유리로 얼음의 특성을 표현한 티모 사르파네바와 타피오 비르칼라가 세운 핀란드 전통 유리 공예의 연장으로 본다. 그러나 코스키넨은 얼음을 표현하려고 하지 않았으며, 유리 덩어리 그 자체를 나타내려고 했다. 코스키넨은 이 작품으로 즉시 인정을 받았고, 1998년 디자인 하우스 스톡홀름Design House Stockholm에 의해 생산됐다. 블록 램프는 자연환경을 반영하는 핀란드 디자인 전통을 따르며, 기능적인 사물이자 예술 작품이다.

판타스틱 플라스틱
엘라스틱 의자
FANTASTIC PLASTIC
ELASTIC CHAIR
(1997년)

론 아라드(1951년–)
카르텔 1997년–현재

판타스틱 플라스틱 엘라스틱 의자는 혁신적인 제조 기술로 만든 가벼운 의자로, 차곡차곡 겹쳐 쌓을 수 있다. 카르텔사를 위해 론 아라드가 디자인한 산업적 규모의 대량 생산용 제품으로, 과다한 재료와 복잡한 과정을 없애 제조 공정을 단순화했으며 부드럽고 유연하고 감각적인 해법을 제시한다. 가볍고 반투명한 이 제품은 흰색과 회색뿐 아니라 역동적인 빨간색, 노란색, 파란색으로도 출시되며, 실내외 모두 사용할 수 있다. 이중 알루미늄 압출재 2개를 약간의 길이 편차를 두고 절단한 후에, 사출 성형한 반투명 폴리프로필렌 시트를 압출재에 끼워 넣는다. 그다음 금속과 플라스틱을 하나의 조각으로 함께 구부려, 등받이와 시트를 이루는 '플라스틱 막'을 접착제 없이 고정한다. 거의 평평한 압출 알루미늄과 사출 성형 시트를 사용해, 필요한 재료의 양을 줄이면서 설비 관련 비용도 획기적으로 낮춘다. 이런 미니멀리즘적 접근은 사용자가 의자에 앉아야 그 무게로 의자가 고정되는 구조에도 반영되며, 최소한의 재료를 쓰면서도 단단하고 견고하다.

케이블 터틀
**CABLE TURTLE
(1997년)**

얀 후크스트라(1964년–)
플렉스/더 이노베이션랩
(FLEX/the
INNOVATIONLAB)
클레버라인(Cleverline)
1997년–현재

케이블 터틀은 급격히 늘어난 전자 제품의 복잡한 선을 간단하고 즐겁게 관리할 수 있도록 고안한 제품으로, 디자인상을 받은 경력이 있다. 네덜란드 디자이너 얀 후크스트라Jan Hoekstra가 디자인했으며, 중앙에 폴리프로필렌 연결부가 위치한 둥근 등껍질 형태다. 이 등껍질을 열어 선을 연결 부위에 요요처럼 감을 수 있다. 필요한 만큼 감은 후엔 유연한 탄성중합체 껍질을 닫고 선을 입술 형태의 양쪽 구멍으로 빼내므로 선을 깔끔하게 정리할 수 있다. 현재 두 가지 크기로, 소형 제품은 약 1.8m, 대형은 최대 5m 길이의 선을 감을 수 있다. 최대 1,000W까지 감당하도록 안전하게 디자인됐다. 케이블 터틀은 전통적이고 보수적인 사무용 디자인을 거부하는 재밌는 제품이다. 재활용 플라스틱으로 제작되며 총 아홉 가지 색상 중 고를 수 있다. 간단하고 직관적인 이 제품은 독일의 굿 디자인상을 받은 대표적인 현대 디자인이다.

디시 닥터 식기 건조대
**DISH DOCTOR
DRAINER (1997년)**

마크 뉴슨(1962년–)
마지스 1998년–현재

마크 뉴슨이 마지스를 위해 디자인한 디시 닥터 식기 건조대는
그의 디자인 비전을 담았다. 파격적이고 미래 지향적이지만
철저한 기술적 접근으로 국제적 명성을 쌓은 그는, 콘셉트 카와
문 버팀쇠부터 식기 건조대까지 다양한 제품을 디자인했다.
물을 모으는 공간이 딸린 이 플라스틱 건조기는 배수구가 없는
곳이나 소형 싱크대에 사용하기 적합하다. 고인 물을 쉽게 버릴
수 있게 두 부분으로 구성했고, 밝은 색상과 기발한 형태로 인해
주방용품이라기보다는 장난감이나 게임 도구처럼 보인다. 유연한
그릇 고정 핀은 다양한 그릇을 건조할 수 있도록 그 높이와
위치가 세심하게 디자인됐다. 두 부분이 합쳐진 용기는 공간을
적게 차지하며 커틀러리를 분리 보관할 수 있다. 사고의 전환으로
일상에서 흔히 사용하는 제품을 새롭게 디자인한 것으로, 디자인
자체만으로도 매력적이다. 당대 가장 뛰어난 산업 디자인 혁신가 중
하나였던 뉴슨은 평범한 제품의 디자인을 개선해, 일상품에 대한
새로운 열망을 만들어낸 개척자다.

봄보 스툴
BOMBO STOOL
(1997년)

스테파노 지오반노니
(1954년–)
마지스 1997년–현재

모든 가구 유형 중에서 의자는 문화를 규정하는 요소들을 상징하는 독특한 능력을 가졌다. 새 천년을 앞둔 **1997**년에 밀라노 기반의 디자이너 스테파노 지오반노니가 선보인 봄보 스툴은 즉시 그 시대의 아이콘이 됐다. 미래를 기다리지만 마음은 과거에 대한 향수로 가득하던 당시, 복고풍에 현대 기술을 접목해 큰 성공을 거뒀다. 높이를 조정할 수 있으며, 열다섯 가지 다양한 색상으로 출시된 이 스툴은 최신 유행하는 바, 레스토랑, 미용실 등에서 널리 사용됐다. 곡선 형태는 와인 잔에서 영감을 받았다. 오목한 그릇 모양 시트는 점점 가늘어지는 중심대 위에 위치하고, 받침은 넓고 둥글게 이어진다. 이 제품의 매력은 사출 성형 ABS 플라스틱과 크롬 도금 테두리의 아르데코적인 세부 요소, 독일 가스리프트Gas-Lift 메커니즘이라는 현대적 기술이 이룬 조화에 있다. 이 스툴은 봄보 의자와 봄보 탁자, 또 기존 제품을 유광 알루미늄으로 바꾼 알 봄보Al Bombo 등으로 확장됐다.

볼과 샐러드 커틀러리
BOWLS AND SALAD CUTLERY (1997년)

카리나 세스 안데르손
(1965년–)
하크만 1997년–현재

스칸디나비아 디자인은 쌀쌀한 풍경과 인간 중심적인 따뜻한
사물들(쾌활한 느낌의 천, 아늑한 조명, 편안하게 몸을 감싸는
가구)의 균형에 오랫동안 관심을 기울여 왔다. 스톡홀름 출신
디자이너 카리나 세스 안데르손Carina Seth Andersson이 핀란드
가정용품 회사 하크만Hackmann을 위해 디자인한 그릇과 가정용
도구들은 이러한 전통을 이어간다. 그러나 '고전적인' 스칸디나비아
디자인에 의지하기보단 좀 더 견고하면서도 훨씬 차가운 표현을
선택했다. 따뜻한 음식을 담거나 차가운 음식을 담을 때 모두 쓸 수
있도록 이중 스테인리스 스틸 구조를 선택했다. 스테인리스 스틸
층과 층 사이에 놓인 공기로 샐러드는 시원하게, 파스타는 뜨겁게
유지된다 겉은 담긴 음식의 온도에 영향을 받지 않으므로 그릇을
편안하게 다룰 수 있다. 무광 표면은 매끈한 실루엣을 제공한다.
옅은 빛깔의 자작나무 서빙 도구도 세트에 포함되는데, 하나는
가로로 긴 타원인 머리가 둥글게 파였고 다른 하나는 중앙에 원형
구멍이 있다. 이 자작나무 도구들은 금속과 나무, 차가움과 따뜻함,
두꺼움과 가늚의 대비로 스테인리스 스틸 볼과 대조를 이룬다.

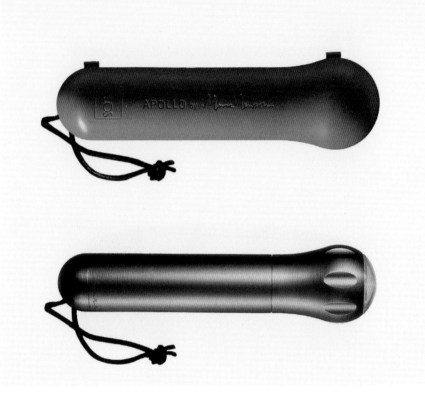

아폴로 손전등
APOLLO TORCH
(1997년)

마크 뉴슨(1962년-)
플로스 2000년-현재

마크 뉴슨의 독창적인 작품 세계에는 정밀제조 기술과 역학적인
곡선 형태가 합쳐졌다. 이런 조화는 손전등이라는 비교적 일상적인
제품에서도 드러난다. 뉴슨의 아폴로 손전등은 이탈리아 제조업체
플로스를 위해 만들었다. 플로스는 1962년 설립 이후부터
카스틸리오니 형제 같은 혁신가들과 협업했다. 플로스의 또 다른
구성원인 필립 스탁은 1990년대 초 뉴슨을 회사에 추천했다. 이후
플로스는 뉴슨의 헬리스 램프Helice Lamp를 1993년에 출시했고
7년 후 아폴로 손전등을 생산하기로 결정했다. 뉴슨의 이탈리아
경험은 자수성가한 자신의 재능과 그가 존경한 유럽 디자인과 제조
전통을 매력적으로 한데 모이게 했다. 알루미늄을 절삭 가공해 만든
아폴로의 매끈한 형태는 이름에서 분명히 보이듯 우주 시대 주제에
대한 애정을 인정하는 미래주의적 작업이다. 또한 머리 부분을
돌리는 온오프 메커니즘을 적용해, 버튼이 있는 맥라이트Maglite
(아폴로에 영감을 준 제품)보다 더 매끈한 선을 갖게 됐다. 앞선
제품과 마찬가지로, 이 미래 지향적인 손전등 바닥 부분에는 예비
전구가 장착됐다.

톰 백 의자
TOM VAC CHAIR
(1997년)

론 아라드(1951년–)
비트라 1999년–현재

1997년에 〈도무스〉지는 론 아라드에게 밀라노 중심가에서 매년 열리는 가구 박람회를 위해 눈길을 사로잡는 조각품을 만들어 달라고 요청했다. 아라드는 67개의 의자를 차곡차곡 쌓은 탑을 만들었는데, 이 의자들은 단일 소재를 구부려 시트와 등받이가 이어진 것이었다. 미적인 표현이면서 표면을 보강하는 물결무늬를 새긴 톰 백 의자는, 그 간결함으로 인해 아라드의 작품들 중 가장 쉽게 활용할 수 있는 디자인으로 평가받는다. 다른 의자들과 달리, 재료를 바꿔 만든 제품도 성공했다. 도무스 타워에 전시된 의자들은 진공 성형vacuum-formed 알루미늄으로 만들었으며, 의자 이름이 여기서 비롯됐다. 이름에 관한 또 다른 이유로는 아라드의 친구인 사진작가 톰 백Tom Vack도 있다. 현재 비트라는 다리 구성을 다양하게 바꾼 폴리프로필렌 제품을 선보였다. 목재 흔들의자는 1950년 임스 부부의 DAR 흔들의자에 대한 경의를 표하는 제품이며 스테인리스 스틸 다리 의자는 쌓아서 보관할 수 있다. 투명 아크릴로 제작한 것도 있으며, 의자의 성격을 다시 한 번 바꾼 한정판 탄소 섬유 버전도 출시됐다.

가르비노 휴지통
GARBINO
WASTEPAPER BIN
(1997년)

카림 라시드(1960년–)
움브라 1997년–현재

부드러운 반투명 파스텔 색상에 명료하면서도 우아한 실루엣과 저렴한 가격까지 갖춘 가르비노 휴지통은 1997년 움브라Umbra에서 출시한 이래로 200만 개 이상 판매됐다. 가르비노는 디자이너 카림 라시드Karim Rashid의 감각적인 미니멀리즘과 디자인의 민주화에 대한 열망을 구체화한 제품이다. 하지만 이 성공의 이면에는 부피가 크고 마진이 낮은 가정용품의 생산이라는 경제적 현실에 직면해 성취를 이룬 사연이 있다. 가르비노의 디자인 덕분에 사출 공정 동안 레진을 연속적으로 주입할 수 있고, 균일하게 냉각되며 레진 낭비가 현저히 적은 단순한 대칭형 고수율 몰드를 쓸 수 있었다. 측면이 균일하게 조금씩 좁아지는 형태이므로 여러 개 포개 쌓을 수 있어 운송비와 상점의 보관 공간을 아꼈으며, 안쪽 바닥의 야트막한 곡선으로 인해 쌓은 제품들끼리 서로 달라붙지 않아서 선적 시 보호재 비용을 줄였다. 일상생활에서 발생할 수 있는 흠집은 반투명 무광 소재 덕에 잘 보이지 않으며, 모서리 없이 오목한 바닥이라 세척도 쉽다. 독특한 곡률의 테두리, 곡선이 있는 옆면, 이를 잘라낸 손잡이를 갖춘 이 디자인은, 특허받은 것이므로 위조 시 고발된다.

웨이트 의자
WAIT CHAIR (1997년)

매튜 힐튼(1957년-)
어센틱스 1999년-현재

재능 넘치는 영국 디자이너 매튜 힐튼Matthew Hilton은 재생 가능 플라스틱을 쓴 이 의자를 기점으로 고가의 소량 생산에서 저가의 대량 생산으로 옮겨갔다. 사출 성형한 단일 폴리프로필렌을 사용하고 시트와 등받이에 강화용 뼈대를 구성해 유연하고 가벼운 폴리프로필렌에 안정성을 줬다. 이런 디자인을 공학적으로 해결한 2년간, 힐튼은 자신의 단순 기술 디자인 접근법과 제조사의 정교한 장비들로 나눠 작업했다. 이미 저렴한 플라스틱 의자가 넘쳐나던 1999년 출시됐지만, 포개 쌓을 수 있는 이 의자는 금세 명작의 반열에 올랐다. 힐튼과 어센틱스Authentics는 영리하게 가격을 정했는데, 투박한 디자인의 기존 의자들보다 비싸지만 '디자이너' 플라스틱 의자보다는 훨씬 저렴했다. 고전적인 디자인으로 값싼 플라스틱 의자와 차별화하면서, 세련되고 전위적인 외관을 의도적으로 배제해 '디자이너' 플라스틱 의자란 지위도 피했다. 그 결과, 불필요한 요소가 없는 간결하고 좋은 디자인, 편안하고 적당한 가격, 실내외 모두에 적당하며 쌓을 수 있고 다양한 색을 갖춘 의자가 탄생했다.

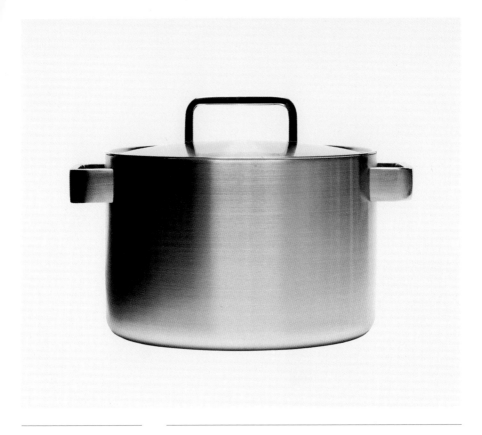

달스트룀 98 쿡웨어
DAHLSTRÖM 98 COOKWARE (1998년)

비외른 달스트룀(1957년–)
하크만 1998년–현재

달스트룀 98은 틀림없이 오늘날 시장에서 가장 훌륭하고 값비싼 냄비 · 팬 제품군이다. 핀란드 제조업체 하크만은 스웨덴 태생의 비외른 달스트룀Björn Dahlström과 협업해 아름답고 내구성이 뛰어난 혁신적인 조리 도구를 개발했다. 달스트룀은 하크만이 개발한 제조 기술을 이용하고자 했다. 두께가 얇은 2개의 스테인리스 스틸 판 사이에 두꺼운 알루미늄판을 끼워 넣은 후 하나로 압착하는 기술이다. 알루미늄과 결합한 강철은 견고하면서도 우수한 열전도성을 발휘했다. 달스트룀은 오븐에서부터 냄비까지, 전문가용 품질이지만 가정용 시장에서도 매력을 끌 만한 제품들을 생산했다. 사진에 소개된 캐서롤 냄비의 절제된 단순한 형태와 무광 브러시 처리된 표면은 음식을 최상의 상태로 보이게 한다. 거울처럼 비추는 유광 표면으로 기계 생산임을 드러내는 제품이 많은 가정용 주방기구 사이에서, 광택 없는 달스트룀 98 조리 도구는 더 촉감이 좋고 가정적인 느낌을 준다. 두껍고 안이 빈 손잡이를 만들기 위해 달스트룀은 커틀러리 생산에 주로 쓰이는 기술을 빌렸다. 이 우아한 제품군은 처음 제안한 디자인을 능가하는 아름다운 오브제로 생산됐다.

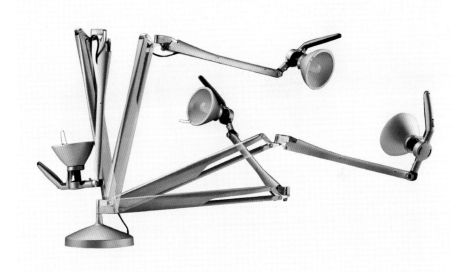

포르테브라치오 램프
FORTEBRACCIO LAMP
(1998년)

알베르토 메다(1945년–)
파올로 리자토(1941년–)
루체플란 1998년–현재

1998년에 처음 등장한 포르테브라치오 램프는 지금까지 생산된
조명 중에서 가장 다재다능하며 유연한 시스템에 속해, 즉시 조명
디자인의 역작으로 여겨지게 됐다. 이 디자인의 중심 발상은 광원을
전기 배선으로부터 독립시킨 것이었다. 머리, 팔, 기타 부착물들은
모두 별도 조립이 가능하게 설계됐고 전기 부품들의 배선은 미리
전등 머리에서 이뤄졌다. 이로써 같은 팔에 다른 광원을 부착할
수도 있고, 다양한 제품을 쉽게 구성할 수 있었다. 예컨대, 팔이
2개인 탁상용 또는 플로어 램프, 팔이 하나인 램프, 머리 부분이
하나인 일반 램프 또는 플로어 램프 등으로 바꿀 수 있었다. 모델의
이름은 카리스마 넘치는 노르만 족 기사, 알타빌라의 윌리엄에서
유래했는데, 큰 코로 유명한 그는 포르테브라치오라 알려졌다. 그
기사와 마찬가지로 포르테브라치오 램프의 주요 특징 중 하나는
빛을 다른 위치로 향하게 하는, '코' 또는 손잡이라 부르는 부분에
있다. 포르테브라치오는 '복잡함을 해결하기 위해 단순함을 꾸준히
탐색한다'는 루체플란 명제의 완벽한 롤 모델이 됐다.

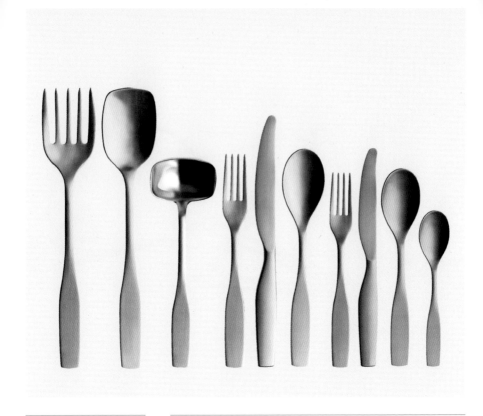

치테리오 98 커틀러리
CITTERIO 98 CUTLERY
(1998년)

안토니오 치테리오
(1950년–)
글렌 올리버 뢰브(1959년–)
이탈라 1998년–현재

요리사의 칼부터 찻숟갈에 이르기까지 이탈라의 치테리오 98
커틀러리의 모든 품목은 완벽하게 균형 잡힌 비율을 보여준다.
널찍한 손잡이 부분과 가는 중앙부로 구성됐으며 외형은 가벼워
보이지만 사용감은 묵직하다. 글렌 올리버 뢰브와 안토니오
치테리오가 함께 디자인한 이 제품군은 처음 소개된 이래 이탈라의
베스트셀러였다. 급속히 1990년대 디자인의 상징이 될 정도로
인기를 얻었다. 치테리오 98은 오래 지속된 전통적 형태의
개선이었다. 즉, 얇은 강철 프렌치 카페 커틀러리 손잡이 부분에
나무나 플라스틱 패널을 덧대 무게감을 준 기존의 형태를 전체가
스틸인 제품으로 바꾼 것이다. 두 디자이너는 무거운 손잡이가
더 실용적이며 사용하기 쉽다는 것을 파악하고 강철로만 구성된
제품을 디자인한 것이다. 그들 디자인의 가진 부드러움을 강조하기
위해 광택 없는 브러시 마감 스테인리스 스틸을 사용했다. 이들은
컬렉션을 확장해. 본래의 간단한 식탁용 차림보다 훨씬 더 많은
종류를 현재 제품군에 포함한다. 안토니오 치테리오는 전시실부터
주방 전체까지 모든 것을 디자인해 왔지만 현대 디자인 역사에 그의
이름을 새긴 것은 바로 이 치테리오 98 커틀러리다.

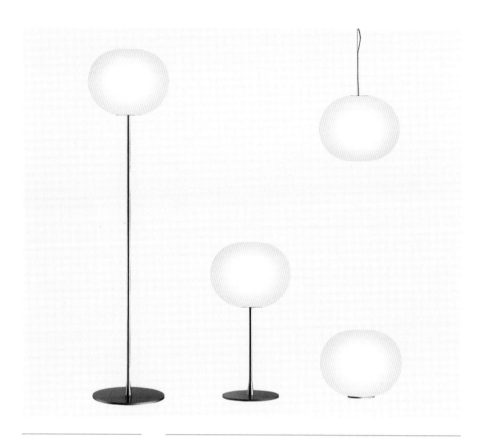

글로-볼 램프
GLO-BALL LAMP
(1998년)

재스퍼 모리슨(1959년–)
플로스 1998년–현재

가장 앞선 오팔 펜던트 조명이 불을 밝힌 지 100년이 지났고
디자이너들도 공처럼 둥근 모양에 질렸을 법도 하지만, 재스퍼
존스는 글로-볼 시리즈로 천장에 다는 유리 구체를 다시 한 번
흥미롭게 해석했다. 1998년에 시작한 이 시리즈는 엄청난 상업적
성공을 거뒀다. 특징적인 부드러운 빛을 만들기 위해, 투명한 유리
중심부를 용융된 백색 오팔 유리에 담그는 '플래싱flashing'이란
과정을 거치고, 이어서 손으로 부는 방식으로 약간 납작한 타원형
모양을 만든다. 멀리서 봤을 때 약간의 반사도 거부하는 고른
표면으로부터 균일하게 확산되는 빛이 퍼진다. 이는 오팔 유리의
얇은 외피를 산에 노출해 광택 없는 표면을 형성함으로써 달성되는
신기루다. 글로-볼 램프는 자연적인 것을 선호해 산업적인 완벽한
구체를 피하며, 각각의 광원은 눈에 띄지 않는 중심 안으로 모습을
감췄다. 이 시리즈는 재스퍼 모리슨 디자인의 핵심인, 과거에 대한
경의, 정직한 형태, 눈에 띄지 않는 날카로움으로 이전에 숨겨진
우아함을 드러내는 능력 등을 반영한다.

옵틱 글라스
OPTIC GLASS (1998년)

아넛 바이저(1962년–)
드록 디자인 2004년–현재

옵틱 글라스는 디자이너 아넛 바이저Arnout Visser가 드록 디자인으로부터 받은 제안, 즉, '더 줄일 수 없을 만큼 최소한의 장식'을 해 달란 요청에 응하면서 시작됐다. 바이저는 장식을 추가하는 대신 사물을 이루는 물질에 내포한 장식적인 가능성을 찾았다. 카메라 렌즈를 관찰하던 그는 가장 큰 렌즈가 액체로 채워져 있음을 발견했다. 여기서 그는 음료 용기를 이와 유사하게 만들 수 있다면, 음료수가 돋보기 효과를 낼 수 있으리란 생각을 번뜩 떠올렸다. 내열성 붕규산 유리로 특수 제작한, 크고 측면이 매끄러운 텀블러로부터 시작된(생산 과정에서 더 튼튼한 기성품인 붕규산 유리로 대체했지만) 바이저는 텀블러에 열을 가하고 공기를 응축해 유리 표면에 쏴서 오목하고 볼록하게 만들었다. 그 결과물은 산업 디자인과 공예의 보기 드문 융합이었다. 잔이 차면 빛은 물결 모양의 울퉁불퉁한 유리면을 통해 반사되고 굴절된다. 옵틱 글라스에는 바이저가 예상하지 못한 좋은 기능이 두 가지 있다. 울룩불룩한 표면으로 인해 겹쳐 보관해도 서로 끼어 빠지지 않는 일이 없으며, 손으로 잡기도 편하다는 점이다. 바이저는 이후 드록 컬렉션에서 많은 제품을 선보였으며 단순하고 우아한 유리 디자인으로 명성을 얻었다.

입실론 의자
YPSILON CHAIR
(1998년)

마리오 벨리니(1935년–)
비트라 1998년–현재

입실론 의자는 그 시대를 상징하는 제품으로, 사무실 생활에 대한 철저한 고찰과 가장 진보한 재료를 결합한 디자인이었다. 야심 넘치는 사업가를 위해 디자인된 입실론 의자는 냉철한 외관을 보여주며 그에 걸맞은 높은 가격이 책정됐다. 마리오 벨리니Mario Bellini와 그의 아들 클라우디오(1963년–) Claudio가 함께 디자인한 입실론 의자는 등받이의 Y자 구조를 따라 이름 지었다. 주요 특징은 등받이와 머리 받침을 거의 완전히 뒤로 젖힐 수 있을 정도로 조절이 가능하다는 점으로, 이때에도 머리와 어깨를 지탱해 컴퓨터 화면을 보는 자세를 취할 수 있다. 의자는 앉은 사람을 외골격처럼 둘러싸는데, 의인화된 느낌이나 로봇 같기도 하다. 요추 부위에는 특수 젤이 사용돼 앉는 사람의 등 모양을 '기억'한다. 반투명의 팽팽한 등받이는 통풍이 잘 되도록 나무 구슬로 짠 택시 매트에서 영감을 받았다. 비트라 회장인 롤프 펠바움Rolf Fehlbaum은 입실론 의자를 마르셀 브로이어의 유명한 '1926년 미래의 의자 일러스트(사람들이 공중에 앉아 있을 것이라는)'에 비유했다. 많은 비평가들이 이에 대해 동의했다. 입실론 의자는 2002년 독일의 레드 닷 디자인 어워드의 최고 제품 디자인상을 비롯해 권위 있는 상들을 받았다.

메이데이 램프
MAY DAY LAMP
(1998년)

콘스탄틴 그리치치
(1965년–)
플로스 2000년–현재

국제 노동절인 메이데이는 노동 계급의 힘을 기념하는 연례행사를
의미한다. 이와 동일한 이름을 가진, 독일 디자이너 콘스탄틴
그리치치의 램프는 특별할 것 없는 보안등 또는 실용적인 전등 즉,
작업용 조명의 매력을 지녔다. 그러나 자세히 들여다보면 순수하게
실용적인 조명 이상으로 눈길을 끄는 세부 요소가 드러난다.
그리치치는 명쾌하게 인식되는 특징적 형태가 디자인이 가야 할
바는 아니라고 말했다. 하지만 이러한 주장에도 불구하고, 불필요한
것은 모두 제거하고 기능적인 요소만 남긴 그의 디자인 작품들은
디자이너의 개성을 확실히 드러낸다. 메이데이 램프는 고정된
위치에서 사용하도록 디자인한 제품이 아니며, 손잡이 디자인에서
알 수 있듯이 다양한 방식으로 쓸 수 있다. 고리에 매달거나 손에
들 수 있고, 평평한 바닥 위에 올려놓고 사용할 수도 있다. 바닥에
놓으면 널리 흩어져 퍼지는 빛을 낸다. 손잡이는 오렌지색, 파란색,
검은색, 녹색 중 고를 수 있다. 고깔 모양은 사출 성형된 유백색
폴리프로필렌 원뿔이다. 두 가지 종류의 전구를 사용할 수 있으며
전원 버튼은 손잡이에 있다. 비록 평범한 디자인처럼 보이지만
자세히 살펴볼수록 그리치치의 영리한 우아함이 드러난다.

공기 의자
AIR-CHAIR (1999년)

재스퍼 모리슨(1959년–)
마지스 2000년–현재

이미 여러 소형 플라스틱 제품들을 성공시킨 이탈리아 회사 마지스를 위해, 재스퍼 모리슨은 가스 사출 성형 기술을 적용한 공기 의자를 디자인했다. 녹인 플라스틱을 금속 거푸집에 채운 후 가스 압력을 가해 형태를 만드는 기법으로, 거푸집의 두꺼운 부분이 틈으로 남겨진다. 공기 의자는 이 기술로 의자 '틀'을 일련의 관으로 효과적으로 만들었는데, 이 과정을 통해 유리 강화 폴리프로필렌을 매우 적게 써서 무게를 줄일 수 있었다. 또한 형성과 마감 처리가 완전하고, 이음매가 거의 없는 매끄러운 의자를 단 몇 분 만에 생산하게 됐다. 이처럼 높은 생산 효율성으로 인해 원조 공기 의자는 50파운드 이하로 판매됐다. 훌륭한 디자인으로 아름답게 만들어진 이탈리아 디자이너 가구치고는 유난히 저렴한 가격이다. 진정으로 성공적이며, 단순한 일상용 의자로서, 재스퍼 모리슨은 이런 유형의 디자인에 매우 능하다. 실내외 모두 사용할 수 있고, 가정용이나 상업적 목적 모두를 만족시키는 공기 의자는 당연하게도 즉각적인 성공을 거뒀다. 다양한 색상으로 출시되며, 이후 식탁, 탁자, TV 받침대, 최근에는 접이의자를 포함한 다양한 '에어–' 제품군으로 확장됐다.

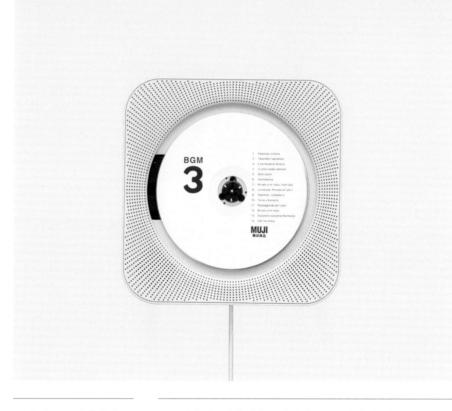

벽걸이 CD 플레이어
WALL MOUNTED CD PLAYER (1999년)

나오토 후카사와(1956년-)
무지 2001년-현재

최근 가장 진보적인 회사 중 하나인 무지는 일반 제조업체와는 다른 행보를 보인다. 그 이유는 다양하지만 무지가 제조사가 아닌 소매업자란 사실이 가장 중요한 요인이다. 무지와 무지 대표이사 마사아키 카나이Masaaki Kanai는 나오토 후카사와Naoto Fukasawa와 아이디오 재팬IDEO Japan이 진행하는 실험에 주목했으며, 이후 후카사와에게 벽에 거는 단순한 CD 플레이어를 생산하도록 권했다. 이 벽걸이 CD 플레이어는 예술적 유머와 혁신 사이의 미묘한 경계에 있다. 소니 워크맨 CD 모듈에 기반을 두며, 조작 기능을 최소한으로 축소했다. 줄을 당기는 전원 스위치를 사용했는데, 매우 독창적이면서도 벽에 장착하는 장치에 적합한 방식이다. 또한 뚜껑이나 디지털 디스플레이가 포함되지 않았는데, 이 두 가지 기능은 사실 기본적 필요성보다는 디자인을 위한 요소들이기 때문에 제거했다. 후카사와는 현재 무지의 생산 제품들을 관리하며 시장이 기대할 만한 디자인들을 선보인다. 그의 디자인 기준은 인간의 조건에 깊이 뿌리박아서 마치 이미 오래전부터 그의 제품들과 함께해 온 듯한 느낌을 준다.

랜덤 라이트
RANDOM LIGHT
(1999-2002년)

베르티얀 포트(1975년–)
모이 2002년–현재

랜덤 라이트는 좋은 디자인의 원칙 중 하나인 '단순한 외관, 그러나 복잡한 구현 방법'을 증명하는 작품이다. 개발 기간이 3년이나 걸렸으며, 이름에서 알 수 있듯이 무작위적 요소를 담아낸다. 디자이너 베르티얀 포트Bertjan Pot에 따르면 이 조명은 '그냥 갑자기 만들어졌다'고 한다. 이 작품에 쓴 수지, 유리섬유, 풍선 등은 모두 그의 작업실에 널린 재료였다. 랜덤 라이트는 에폭시와 유리섬유, 크롬 도금 강철과 플라스틱 등 첨단 소재들을 사용해 제작한 고전적인 수공예 제품이다. 수지에 침전 처리한 유리섬유를 풍선 주위에 감은 뒤 구멍을 통해서 풍선을 제거하고, 그 구멍을 통해 전구를 설치하는 방식으로 제작한다. 베르티얀 포트가 네덜란드의 유명 제조사 모이에게 이 조명을 선보인 후, 이 회사는 2년 동안 약 2000개의 랜덤 라이트를 생산했다. 50cm, 85cm, 105cm 세 가지 중 원하는 조명 효과에 따라서 크기를 고르면 된다. 설치 높이는 조절할 수 있다. 포트는 1999년 다니엘 화이트Daniel White와 함께 설립한 듀오 몽키 보이스Monkey Boys의 멤버로 디자인 애호가들에 알려졌지만, 2003년부터는 독립적으로 작업한다.

로 패드 의자
LOW PAD CHAIR
(1999년)

재스퍼 모리슨(1959년–)
카펠리니 1999년–현재

로 패드 의자는 최첨단 생산기술에 우아함과 단순함을 결합시켰다. 최소한의 스타일링과 곡선, 20세기 중반의 모던 디자인을 선택해 의자 무게가 거의 느껴지지 않는 반면, 착석 시 편안한 느낌을 주고자 시트와 등받이에 장착한 패드는 현대적 감각을 더한다. 재스퍼 모리슨은 포울 키에르홀름의 PK22 의자(1956년)로부터 영감을 받은 것을 공개적으로 인정했다. 고전이 된 키에르홀름의 의자처럼 소재를 제한적으로 사용하고 부피가 매우 적은, 편안하고 낮은 의자를 만들려는 첫 구상을 발전시킨 제품이다. 모리슨은 신소재 기술에 관심이 높았다고 알려졌는데, 카펠리니는 그의 실험을 지원했으며 가죽 프레스 기술을 보유한 자동차 시트 제작사를 찾는 것도 도왔다. 모리슨은 다양한 형태의 등받이를 실험했고, 최종적으로 합판 패널 위에 다중 밀도 폴리우레탄 폼을 사용한 후에 가죽이나 덮개 천을 덮어 씌워 바느질로 처리하는 방식을 선택했다. 그가 선택한 자동차 시트 제작사는 모리슨의 디자인에 적합한 형태와 마감의 조화를 이끌어냈다.

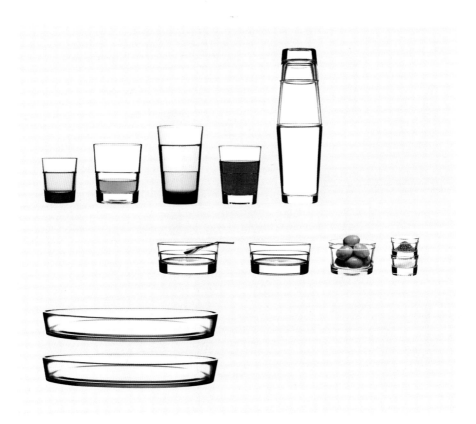

릴레이션스 글래시즈
RELATIONS GLASSES
(1999년)

콘스탄틴 그리치치(1965년–)
이탈라 1999년–현재

20세기의 마지막 10년간 유리 식기 생산에서 어떤 혁신이 일어나진
않았지만, 1999년 핀란드 생산업체 이탈라는 뮌헨에 기반을 둔
디자이너 콘스탄틴 그리치치와 협업해 새로운 유리 제품군을
선보였다. 출시 직후 상업적인 측면뿐 아니라 예술적으로도 성공을
거뒀다. 일련의 제품은 모두 우아한 균형감을 띠는데, 이는 유리의
윤곽선만이 아니라 유리 두께에 대한 면밀한 정의에 기초한다.
텀블러 잔 3종, 유리병, 큰 쟁반, 납작한 그릇으로 구성된 세트는
밝은 흰색과 희부연 회색, 두 색상으로 나온다. 그리치치는 압축
유리 기계에 큰 관심을 가져, 전형적인 원추형 유리그릇 내벽에
단을 하나 추가하는 방식으로 작업했다. 또한 내벽이 좀 더
두꺼워짐으로써 외벽이 수평을 유지해 쉽게 쌓아둘 수 있게 됐다.
그리고 이중 단면 주형을 사용하기 때문에 대량 생산이 가능하다.
그리치치는 최대한 본질에 맞춰 절제한 디자인으로 순수함과
우아함을 지켜내는 디자이너다.

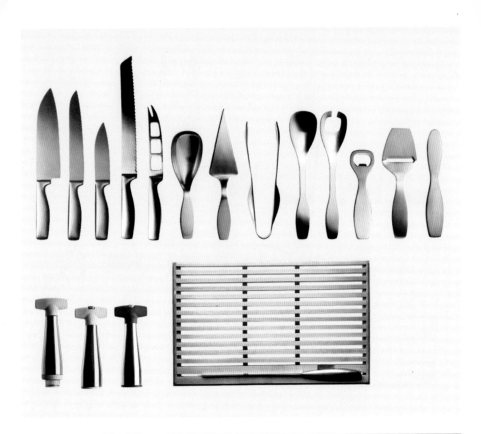

치테리오 콜렉티브 툴 2000
CITTERIO COLLECTIVE TOOLS 2000 (2000년)

안토니오 치테리오
(1950년–)
글렌 올리버 뢰브(1959년–)
이탈라 2000년–현재

20년이 넘는 기간 동안 안토니오 치테리오는 디자인을 재정의하고 재구성하는 데 치중했다. 치테리오 콜렉티브 툴 2000은 시테리오 특유의 실용성과 럭셔리함의 조화를 보여준다. 이탈라를 위해 디자인한 이 제품군은 글렌 올리버 뢰브와 협업해 출시한 '치테리오 98 컬렉션'의 후속으로, 일련의 초기 커틀러리들을 보완하는 조리 도구로 구성했다. 서빙용 스푼, 케이크 서버, 서빙 집게, 병따개와 같은 식기류와 조리 도구를 포함했다. 다른 제품군과 여러 면에서 차별화되지만, 특히 모든 도구에 개별적인 디자인을 적용했다는 점에서 더욱 그렇다. 무광택 18/10 스테인리스 스틸로 만든 도구들은 모두 넉넉한 크기로 제작됐으며 손에 딱 들어맞는다. 내부가 빈 손잡이 구조는 완벽하게 무게의 균형을 이루며, 시테리오가 형태, 재료, 기능 간의 조화에 전념했음을 보여준다. 현재도 구매 가능한 시테리오 콜렉티브 툴 2000은 뉴욕 현대미술관과 시카고 건축 디자인 박물관을 포함한 미국과 유럽의 여러 박물관의 상설 디자인 컬렉션에서 친숙하게 만날 수 있다.

LEM 바 스툴
**LEM BAR STOOL
(2000년)**

신 아즈미(1965년–)
라팔마 2000년–현재

제조사 라팔마Iapalma는 디자이너 신 아즈미Shin Azumi에게 단순하며 높이를 조절할 수 있는 바 스툴을 의뢰했는데, 그는 한 단계 더 나아가 인체 공학적 요소를 더한 LEM 바 스툴을 디자인했다. 우선 사촌 격인 일반 의자와는 다른, 스툴에 꼭 필요한 요건을 조사한 뒤, 스툴의 착석감과 편의성은 시트와 발받침의 관계에 가장 크게 영향받는다는 결론을 내렸다. 이 결과를 바탕으로, 불투명한 크롬 금속 고리를 시트 가장자리에 부착한 뒤 아래로 길게 내려 발받침을 만듦으로써 시트와 발받침을 독특하게 하나로 연결했다. 이 우아하고 단순한 관계는 사실 복잡한 공학적 도전들을 통해 실현한 것이다. 얇은 직사각 금속관은 눈에 보이는 주름 없이 복합적인 굴곡을 가진 고리로 구부려야 했다. 이를 해결하기 위해, 아즈미는 고급 자동차 제조업체가 개발한 신기술을 적용했다. 시트와 발 받침대는, 높이 조절과 회전이 되는 가스 스프링 기둥 위에 장착된다. 합판 시트와 산업적인 감각의 틀, 받침대로 구성된 LEM 바 스툴은 우수한 착석감을 자랑한다.

스트랩
STRAP (2000년)

NL 아키텍츠
드룩 디자인 2004년–현재

드룩 디자인으로부터 만다리나 덕 파리 매장을 위한 진열 시스템의 디자인을 요청받은 NL 아키텍츠NL Architects는, 물건을 넣고 다닐 수 있도록 자전거 뒷좌석에 달린 스트랩에 영감을 받아 이 제품을 디자인했다. 이 네덜란드 디자이너들은 고무 띠를 새롭게 디자인하기로 하고, 여러 업체 중 자전거에 연결하는 금속 부속 없이 쓸 수 있는 띠를 만드는 곳을 찾아냈다. 벽에 고무 밴드만을 고정하는 시도는 이 제품이 처음이었다. NL 아키텍츠가 디자인한 제품은 부드럽고 신축성이 뛰어난 라텍스로 만든 이중 띠로, 활용도가 다양해 여러 가지 유형의 물품들을 고정할 수 있다. 2개의 작은 나사로 벽에 고정해 사용하며, 현재 네 가지 색상으로 출시되는데, 애초에 드룩 디자인사가 만다리나 덕 매장을 위해 고안한 색상들이다. 액상 라텍스 재료를 2개의 강철 주형 사이에 압축하는 프레스 캐스팅 기법으로 제작한다. 구체화된 디자이너의 비전을 매우 적은 재료와 결합한 점이 매력적이다.

스프링 의자
SPRING CHAIR
(2000년)

로낭 부홀렉(1971년–)
에르완 부홀렉(1976년–)
카펠리니 2000년–현재

1990년대 중반부터 등장한 젊고 영향력 있는 프랑스 디자이너 세대 가운데 로낭 부홀렉Ronan Bouroullec과 에르완 부홀렉Erwan Bouroullec 형제는 특히 성공을 거뒀다. 이들의 가장 잘 알려진 디자인이 이탈리아의 카펠리니사를 위해 만든 스프링 의자로서, 2001년 권위 있는 황금컴퍼스상을 받았다. 카펠리니를 위한 첫 제품인 이 의자는 특별히 혁신적인 형태는 아니지만 우아하고 세련된 모습을 자랑한다. 몰딩된 얇은 패드를 연결해 만든 섬세한 라운지 의자를 가늘고 보기 좋은 금속 글라이드가 받친다. 머리 받침은 조절되며, 발받침에는 스프링이 장착돼 앉은 사람의 다리 움직임에 따라 반응한다. 나무와 폴리우레탄으로 구성된 셸 위에 고탄성 폼, 양털, 스테인리스 스틸을 더했다. 현재 이 안락의자 제품군은 기본형, 발받침이 달린 것, 머리 받침이 달린 것, 발받침과 머리 받침이 모두 있는 것까지 네 종류가 나온다. 에르완은 자신들의 스타일을 '유머가 가미된 의도적으로 매우 단순한 디자인'이라고 평가했다. 이는 동시대 디자이너들을 관통하는 디자인 철학이기도 하다.

파워북 G4 컴퓨터
**POWERBOOK G4
COMPUTER (2001년)**

조너선 아이브(1967년–)
애플 디자인 팀
애플 컴퓨터 2001년–현재

조너선 아이브Jonathan Ive는 자신의 모든 디자인 작품들 중에서
이 미끈한 외관(매끄러운 디테일, 사용이 편한 반경, 금속 키보드
등)의 은색 파워북 랩톱을 아이팟iPod과 더불어 가장 자랑스럽게
생각한다고 밝혔다. 원래 티타늄으로 만들었지만 이후 흠집에
더 강한 알루미늄 합금으로 제작한 케이스는 이 제품이 진지한
사용자를 위한 전문 제품임을 알려준다. 절제되고 정교한 파워북은
애플 컴퓨터Apple Computer의 이전 제품들과 비교했을 때 색상을
사용하지 않고 미니멀리즘적 미학을 담아냄으로써 신중을 기한
디자인이다. 파워북은 1990년대 초 선보인 회색 노트북, 파워북
듀오, 조개껍질 덮개를 사용한 좀 더 '여성적인' 느낌의 G3을
포함한 애플 10년간의 혁신적인 랩톱 디자인들을 바탕으로 한다.
알루미늄 G4는 합리적인 기술과 세련된 요소를 더해 냉정한
'남성적' 이미지를 담았다. 처음엔 12인치와 17인치 제품만
판매했지만, 15인치도 뒤이어 출시됐다. 정제된 전통미 위에, 세부
요소에 대한 치밀한 관심을 더한 파워북은 사용자가 자랑스럽게
여길 만한 제품이다.

아이팟 MP3 플레이어
IPOD MP3 PLAYER
(2001년)

조너선 아이브(1967년–)
애플 디자인 팀
애플 컴퓨터 2001년–현재

아이튠즈 소프트웨어와 함께 아이팟 MP3 플레이어는 항상 혁신을 이끌어 온 애플의 통합적 사고를 대표하는 제품으로, 마치 장신구처럼 소지할 수 있도록 디자인됐다. 아이팟 MP3 플레이어는 가벼운 무게와 주머니에 들어갈 수 있는 작은 크기에도 불구하고 최대 10,000곡을 저장할 수 있으므로 사람들이 음악을 다운로드하고 듣는 방식을 혁명적으로 변화시켰다. 애초에 디자인적으로는 크기를 축소하는 데 중점을 뒀으며, 음성 녹음, 게임, 전화번호 검색과 같은 여러 메모리 옵션과 모드들을 제공했다. 터치 휠로 전체 음악 컬렉션을 빠르고 쉽게 검색할 수 있으며, '셔플' 모드는 마치 개인용 주크박스를 사용하는 듯한 경험을 제공한다. 아이맥iMac G4, 이맥eMac, 아이북iBook 컴퓨터와 함께 아이팟이 보여준 미니멀리즘적 순수성은 맹렬한 기술적 진보에 대한 물질적 · 정신적 불안을 반영한다. 다른 시대로의 변화에 대한 두려움은 1960년대 미래주의 미학을 재확인하는 복고를 선택함으로써 효과적으로 완화했다. 그래서 아이팟의 외관, 색상, 방사형 인터페이스가 디터 람스가 브라운사를 위해 디자인했던 포터블 음악 기기, 1958 T3 포켓 라디오와 흡사한 것은 어쩌면 자연스러운 결과다.

세그웨이 휴먼 트랜스포터

SEGWAY HUMAN TRANSPORTER (2001년)

세그웨이 디자인 팀
세그웨이 2002년–현재

세그웨이 휴먼 트랜스포터HT는 스스로 균형을 잡을 수 있으며 한 번에 한 사람을 이동시키고자 설계한 최초의 전기 동력 운송 장치다. 미국 데카DEKA Research & Development의 회장이자 세그웨이 LLC의 설립자인 딘 카멘(1951년–) Dean Kamen은 계단을 오를 수 있는 휠체어 아이봇iBOT을 먼저 선보였다. 세그웨이 HT는 카멘이 이 제품을 위해 개발했던 균형 기술에 기초한다. 스쿠터는 제동 장치가 없으며 최고 속도는 시간당 19km다. 운전자는 핸들을 돌리거나 체중을 이동해 방향을 제어하거나 멈출 수 있다. 이 기구는 내장 컴퓨터, 5개의 자이로스코프, 베이스에 장착된 디스크로 구성된다. 이 디스크는 축을 유지하면서 다양한 방향으로 이동할 수 있게 한다. 총 무게는 30kg이며 포장도로, 잔디, 자갈 등의 다양한 표면에서 사용할 수 있다. 1대당 3,000–5,000달러에 이르는 높은 가격으로 인해 많이 판매되진 않았다. 사람을 이동시키는 독특한 기술을 사용한 이 훌륭한 제품에 익숙해질 시간이 조금 필요하겠지만 머잖아 큰 사랑을 받을 것이다.

기름 램프
OIL LAMP (2001년)

에릭 마그누센(1940년-)
스텔톤 2001년-현재

에릭 마그누센이 스텔톤사를 위해 스테인리스 스틸과 붕규산
유리로 만든 기름 램프는, 공들여 우아하게 만든 형태라는 덴마크의
디자인 정신을 구현했을 뿐 아니라, 환경을 생각하는 새로운
문화에 발맞춰 에너지 효율성까지 갖췄다. 작지만 완벽한 형태로
실내외 모두에서 쓸 수 있으며, 심지어 응급 조명으로도 사용할
수 있다. 기름을 가득 채우면 최대 40시간 불을 밝힐 수 있다.
유리섬유 심지는 거의 영구적이고 램프 청소도 쉬우며 연료도 쉽게
채울 수 있다. 마그누센은 스텔톤과의 협업으로 이 램프를 비롯해
이젠 상징적인 제품이 된 1977년의 진공 주전자 등을 선보이며
스텔톤의 제품군을 풍성하게 했다. 마그누센의 스텔톤 컬렉션은
전임자 아르네 야콥센의 정신을 이어받았으며, 디자인과 산업 간의
공생에 대한 깊은 이해와 인본주의적인 모더니즘에 뿌리를 둔다.
1967년 출시된 야콥센의 실린다-라인Cylinda-Line 스테인리스 스틸
주방용품에서 보이는 이성적이면서도 감각적인 형태는, 마그누센의
기름 램프에서도 발견된다. 최소한의 에너지를 사용하고 손이 많이
가지 않아도 된다는 점에서 완벽한 이 제품은, 스타일리시한 지속
가능성의 대표적인 예다.

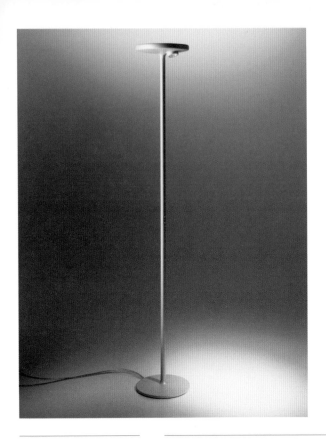

원-투 램프
ONE-TWO LAMP
(2001년)

제임스 어바인
(1958-2013년)
아르테미데 2001년-현재

원-투 램프를 처음 보면 빛을 천장으로 분산하는 전형적인 상향등처럼 보인다. 회색 칠한 알루미늄으로 제작한 이 램프는 가는 조명대 위에 곡선미 있는 조명갓이 놓인 형태로 구성했는데, 장식을 최대한 배제해 단순하다. 그런데 어바인은 이 우아한 디자인에 반전 요소를 더했다. 조명갓 밑면에 할로겐 전구를 삽입해 독서등으로도 쓰이게 한 것이다. 그래서 이 스탠드 조명 하나로 공간의 위아래를 모두 밝힐 수 있게 됐다. 빛이 나오는 두 곳을 적절히 활용하면, 천장을 향하는 조명을 거슬릴 만큼 강하게 하지 않고도 원하는 곳을 밝힐 수 있었다. 원-투 램프는 이탈리아의 기능적이고 세련되며 기발한 디자인 전통을 잇는다. 디자이너 제임스 어바인James Irvine은 런던에 위치한 킹스턴 대학교와 왕립예술학교에서 수학한 후, 1984년 밀라노에 정착해 스튜디오를 운영했다. 어바인은 재스퍼 모리슨, 마이클 영Michael Young과 더불어 세련된 미니멀리즘 미학과 제품의 혁신적인 사용을 결합했다고 알려진 영국 디자이너들 중 한 명으로 손꼽힌다.

조인 오피스 시스템
JOYN OFFICE SYSTEM
(2001년)

로낭 부홀렉(1971년–)
에르완 부홀렉(1976년–)
비트라 2002년–현재

2001년 1월, 비트라를 위한 새로운 사무실 시스템을 설계하게
된 프랑스의 젊은 디자이너 로낭과 에르완 부홀렉 형제는 '큰
탁자'에 초점을 맞췄다. 한 사람만 쓰는 일반 책상이 아닌, 더 큰
규모로 여러 명이 동시에 사용할 수 있는 유연한 작업 공간으로
구상했다. 이는 대가족이 둘러앉는 넓은 식탁에 대한 따뜻한
기억에서 비롯했다. 대형 탁자 상판을 가로형 중앙 지지 빔에
고정해 사용하는 혁신적인 가구 시스템이다. 이때 중앙 지지 빔은
시옷 모양을 이루는 2개의 다리가 지탱하며, 나사 없이 '딸깍'
끼우는 식으로 고정된다. 전력과 통신선들은 대용량 중앙 채널
안으로 들어가는데, 이는 마치 바닥을 탁자 위로 올린 것처럼
기능한다. 책상 위 각종 유틸리티를 연결한 전선들도 채널 안으로
들어가 간편해진다. 개별 작업, 팀 작업이나 회의와 같이 다양한
목적에 따라 사용할 수 있다. 또한 '마이크로 아키텍처'라고 불리는
가림막과 작업판 등 조정 가능한 추가 요소들을 덧붙여, 독립된
공간이나 특정 업무를 위한 전문 공간을 마련할 수도 있다. 고정된
것은 아무것도 없기 때문에 그때그때 필요에 따라 쉽게 줄이거나
키우며 변경할 수 있다.

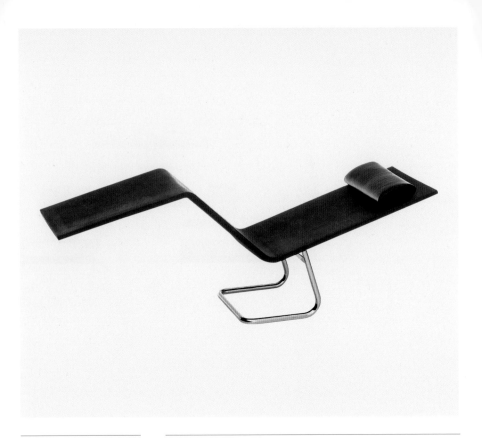

MVS 긴 의자
MVS CHAISE (2002년)

마르턴 반 세베렌
(1956–2005년)
비트라 2002년–현재

마르턴 반 세베렌은 작업장에서 제품 하나하나를 직접 제작하던 1994년에 긴 의자인 CHL95의 초기 제품을 처음 스케치했다. 이후 비트라와의 협업을 통해 디자인을 발전시켜 CHL98을 선보였고, 2002년에 MVS 셰이즈라는 이름으로, 완전히 새로운 긴 의자를 출시했다. 형태는 CHL95와 유사하지만 구성과 마감은 전혀 다르다. 스틸 구조 위에 표면 재료로 폴리우레탄을 사용해 유연성과 색을 갖게 되는데, 폴리우레탄은 반 세베렌에게 하나의 계시와도 같았다. 인공적인 덮개나 색을 입힌 표면을 사용하지 않으려 한 그에게 폴리우레탄은 확실한 재료였다. 측면에서 보면 MVS만의 독창성을 뚜렷하게 확인할 수 있다. 의자의 필수 요소처럼 여기는 4개의 다리가 아닌, 하나의 다리만 있으며 긴 의자는 그 위에 떠 있는 듯하다. 체중을 약간만 이동하면 의자를 완전히 뒤로 젖혀 사용할 수 있다. 균형이 잘 잡히지 않을 것 같다는 선입견과 달리 실제로 앉아 보면 놀라울 만큼 편안하다. 형태에 관해 타협하지 않는 반 세베렌의 태도는 그를 돋보이는 디자이너로 만들었으며, MVS 의자는 산업과 장식 없는 물질성, 조각적 아름다움과 결합해 그만의 독특한 언어를 구체화한다.

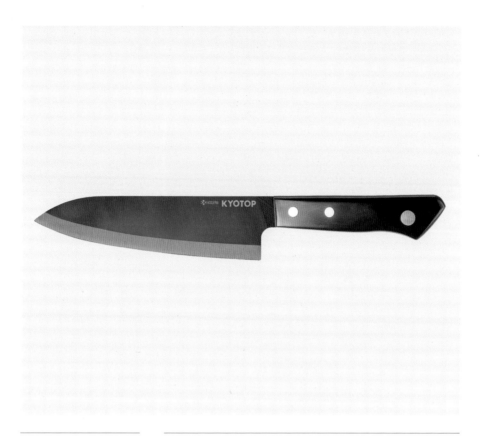

교탑 주방용 칼
KYOTOP KNIVES
(2002년)

교세라 코퍼레이션 디자인 팀
교세라 코퍼레이션
2002년–현재

검은 날과 나무 손잡이, 일본 전통 미니멀리즘과 기술적 혁신을 더한 교탑 주방용 칼은 시각적으로 대단한 충격을 준다. 고품질의 주방용품인 교탑은 발명과 혁신에 굳건히 뿌리내린 유산이다. 1959년 설립된 교세라Kyocera Corporation는 지르코니아 세라믹 제품 연구에 전문화된 기업이다. 교탑 주방용 칼의 칼날은 다른 교세라 칼과 동일한 세라믹으로 제작했지만, 탄소 몰드를 사용해 높은 압력을 가했다는 차이가 있다. 이로 인해 특징적인 검은색을 띤다. 세라믹 칼날은 녹슬지 않으며 강철 날에 비해 날카로움을 오래 유지한다. 지르코니아 세라믹 칼날은 다이아몬드와 유사한 강도로 유명하며, 비록 이가 쉽게 빠질 수 있지만 우수한 성능과 가벼운 무게가 이런 단점을 상쇄한다. 교탑 칼 제품군은 시작부터 스타일과 성공의 모범이었으며, 전문가용 · 가정용 시장에서 교세라의 독보적인 위치를 유지해준다. 이제는 가정에서 사용하기 좋은 흰 세라믹 제품도 나온다.

파이프 소스펜시오네 램프
PIPE SOSPENSIONE LAMP (2002년)

헤르조그 & 드 뫼롱
아르테미데 2002년–현재

천장에서 아래로 빛을 내는 대부분의 조명과 달리, 파이프 소스펜시오네 램프는 매우 유연하고 조절이 잘 되는 강철관, 다각 원뿔 모양 확산기diffuser, 폴리카보네이트 렌즈를 사용해 강한 광선을 집중시키며, 기존 조명의 방식을 거부한다. 백금 처리된 투명 실리콘을 씌운 알루미늄 확산기에는 작은 구멍들이 있어 수많은 빛줄기가 퍼져 나오며, 실용성에만 머물 수 있는 외관을 꾸며준다. 중간대 가격으로 판매되는 이 램프는 놀랍도록 우아하면서도, 일정 범위에 집중적인 빛을 비추는 역할을 충실히 해낸다. 국제적으로 명성이 높은 건축가들인 자크 헤르조그Jacques Herzog와 피에르 드 뫼롱Pierre de Meuron이 디자인했고, 스위스 세인트 갤런에 위치한 그들의 헬베티아 파트리아 사무실(1999-2004년) Helvetia Patria Office에서 처음 사용했다. 혁신과 탁월함을 위해 끊임없이 탐구한 그들은 혁신적인 조명 디자인의 선두주자인 아르테미데와 협업하게 됐다. 파이프 소스펜시오네 램프의 가능성과 성공은 즉각 이 제품에 우월한 지위를 부여했다. 높은 유연성과 우아한 외관을 지닌 이 제품은 2004년 황금컴퍼스상을 받았다.

팔 라디오
PAL RADIO (2002년)

헨리 클로스(1929–2002년)
톰 디베스토(1947년–)
티볼리 오디오
2002년–현재

팔PAL: Portable Audio Laboratory은 작은 휴대용 충전식 AM-FM 라디오로, 엔지니어인 헨리 클로스Henry Kloss가 사망하기 전 진행한 마지막 프로젝트 작품이다. 티볼리 오디오Tivoli Audio사의 호평받는 또 다른 제품인 모델 원 라디오Model One Radio을 기반으로 한다. 티볼리 오디오는 클로스의 오랜 동료 톰 디베스토Tom DeVesto가 설립한 회사다. 특수 방수 플라스틱으로 만든 팔 라디오는 높이 15.88cm, 폭 9.37cm, 너비 9.86cm에 불과한 작은 크기에도 불구하고 우수한 음향을 자랑하며 보조 입력이나 무선으로 MP3 플레이어나 그 외 다른 오디오 장치와 연결이 가능하다. 16시간 재생 가능한 환경 친화적인 니켈수소NiMH 배터리팩과 함께 제공되며, 이 배터리팩은 3시간만에 완전히 충전된다. 현재는 아이팔iPAL이란 이름으로 판매되는 팔 라디오는, 아이팟과 완벽하게 호환된다. 하지만 이 제품을 성공으로 이끈 가장 큰 요소는 혁신적인 AM/FM 튜너를 사용해 정확하고 신속하게 라디오 방송 주파수를 포착한다는 점이다. 절제된 디자인과 우수한 성능을 갖춘 팔 라디오는 헨리 클로스의 모든 기술과 노하우의 집약체다.

시간과 날씨 시계
**TIME AND WEATHER
CLOCK (2003년)**

필립 스탁(1949년~)
오리건 사이언티픽(Oregon
Scientific) 2003년~현재

세 가지 크기로 출시된 필립 스탁의 이 시계는 사려 깊은 구조로
정보와 기능을 분류하고 효율적으로 전달함으로써, 버튼이
잔뜩 달린 첨단 도구들을 제쳤다. 쉽게 읽히는 일련의 영구적인
디스플레이가 날씨, 실내외 온도, 날짜와 요일(다섯 가지 언어
지원), 습도(숫자와 함께 습함, 보통, 건조의 단계도 표시), 조수(세
단계의 조수 높낮이, 여덟 단계로 나뉜 달의 모습도 함께 표시)
등을 안내한다. 이런 정보들을 확인하거나, 또한 위치에 따라
다양한 디스플레이 값을 바꿀 수 있도록 감춤 기술hidden technology을
적용했다. 다이얼과 버튼은 없지만 폴리머 격자를 사용한 터치
네비게이션 방식으로 조절할 수 있다. 이 시계는 엄청난 판매고를
올렸다. 스탁의 독특한 패키지, 강렬한 색감, 세련된 그래픽
디자인은 간과하기 쉬운 일상의 사물과 정보를 갖고 싶은 상품으로
새롭게 변화시키는 그의 변함없는 능력을 보여준다.

체어_원
CHAIR_ONE (2003년)

콘스탄틴 그리치치
(1965년–)
마지스 2004년–현재

체어_원은 이탈리아 업체 마지스가 생산한다. 마지스는 일반적으로 대담한 플라스틱 제품들을 제작 · 판매하지만, 이 제품은 영국에서 교육 받은 독일 디자이너 콘스탄틴 그리치치가 디자인했다. 이 제품에는 이탈리아, 독일, 영국의 다른 특성들이 혼재됐는데, 첫 인상은 차갑고 단호해 보이지만 놀라운 안락함을 선사한다. 세계 최초의 다이캐스트die-cast 알루미늄 의자 셸이란 점에서 큰 의미가 있는 디자인으로, 이후 주조 알루미늄은 가구 산업의 주된 재료가 됐다. 비록 체어_원에 더 가까운 쪽은 빅토리아 시대의 주철 정원 의자지만 말이다. 재료와 무게의 차이 말고도 체어_원에서 가장 눈에 띄는 특징은 컴퓨터로 계산된 형태에 있다. 선으로 된 구조는 마치 공상과학 영화 속에 등장하는 무언가 같지만, 인체공학적으로 설계돼 완벽하게 몸의 형태를 포용한다. 이 작품은 패밀리_원Family_One이라는 컬렉션 중 하나로, 다리 4개가 장착된 제품과 함께 탁자와 바 스툴도 함께 구성돼 있다. 사진 속 모델은 공공 좌석 전용 제품으로, 매우 유사한 기하학적 다이캐스트 셸을 사용했지만 원뿔 모양의 주조 콘크리트 받침대 위에 올려져 있다.

브런치 세트 키친웨어
BRUNCH SET KITCHENWARE (2003년)

재스퍼 모리슨(1959년-)
로벤타 2004년-현재

주방용품의 경우, 새로운 유행이나 스타일상의 혁신에 영향을 받으며 홍보와 구매가 이뤄졌다. 제조업체들은 제품들을 차별화하는 동시에, 제품의 길지 않은 수명을 보장하기 위해 마케팅과 스타일링에 의존한다. 하지만 독일 프리미엄 가정용품 제조업체 로벤타Rowenta가 판매하는 재스퍼 모리슨의 브런치 세트는 달랐다. 이들 제품에서, 표면과 구조는 매력적인 곡선과 섬세한 제스처와 함께 고객과 소통하는 기반으로서 어우러진다. 무선 전기 주전자는 광택 있는 스테인리스 스틸 가열부가 감춰져 외관만큼 사용면에서도 품위가 있다. 이러한 감춤의 미학은 커피 메이커에도 적용된다. 올인원 개념의 커피 메이커에는 종이 필터, 필터, 서빙 스푼을 보관하는 공간이 마련돼 있다. 토스터에는 사용 설명이 옆면이 아닌 정면에 붙어 있다. 간결한 이 제품들을 미니멀리즘, 모더니즘, 기능주의 등으로 분류하는 것은 무의미해 보인다. 이와 유사한 디자인 제품들이 여럿 등장하고 있지만, 이와 같이 훈훈한 단정함과 시대를 초월한 형태를 달성한 제품은 없다. 브런치 세트는 물론 하나의 디자인이지만, 주전자, 커피 메이커, 토스터 개별 제품으로서도 영속적인 성공을 이어갈 것이다.

아이맥 G5 컴퓨터
**IMAC G5 COMPUTER
(2004년)**

애플 디자인 팀
애플 컴퓨터 2004년–현재

컴퓨터가 어디로 갔을까? 컴퓨터는 바로 디스플레이 안에 있다. 아이맥 G5 광고는 이 특징을 강조하며 제품을 알렸다. 대략 5cm 두께의 반투명 흰색 플라스틱 상자 안에 17인치 또는 20인치 LCD 디스플레이와 최대 2.0GHz의 G5 프로세서가 담겼다. 뒷면에는 단일 조각으로 이뤄진 아노다이징 처리 알루미늄 받침대가 케이스에 나사로 고정돼 컴퓨터를 약간 앞으로 기울여 준다. 무선 기술이 더해져, 전원 연결선만 빼고 키보드, 마우스, 인터넷, 모바일 연결은 모두 에어포트 익스트림 카드AirPort Extreme Card를 사용해 연결된다. 아이맥 G5의 디자인을 아이팟에 연계하는 생각은 애플사 마케팅 부서의 놀라운 결정이었다. 이를 통해서 강력한 정체성을 구축하고, 아이팟의 간결하고 매끈한 선에 매혹된 PC 사용자들을 구매로 이끌 수 있었다. 하지만 무엇보다, 여러 구성 요소들이 분리된 컴퓨터가 하나의 통일된 시스템으로 최초로 변모했단 사실이 소비자들을 가장 끌어당겼다. 그저 화면 장치로 보이는, 우아하고 아름다운 반투명의 얇은 사각형 안에 시스템이 자리 잡은 것이다.

루나 욕실용품
LUNAR BATHROOM
RANGE (2004년)

바버 & 오스거비
어센틱스 2004년-현재

1990년대 중반부터 에드워드 바버(1969년-) Edward Barber와 제이
오스거비(1969년-) Jay Osgerby는 주로 합판을 사용해 아름답고
합리적인 가구들을 생산하고 있다. 비록 이 두 사람의 특징적
스타일이 여전히 담겨 있지만, 2004년 독일 제조사 어센틱스와
협업해 출시한 루나 욕실용품은 그 시장의 맨 꼭대기를 떠난,
일종의 새로운 출발점이 됐다. 바버 오스거비는 욕실용품에 대해
조사하던 중, 욕실용품으로만 구성된 전체 컬렉션이 시장에
나오지 않았단 사실에 주목했다. ABS 플라스틱으로 제작한 루나
욕실용품은 칫솔 꽂이, 비누 접시, 면봉함, 쓰레기통, 변기 솔로
구성된다. 바깥은 깨끗한 원기둥 형태이지만 안쪽에는 예상 밖으로
밝은 색상을 사용해 더러워진 흔적이나 먼지가 쉽게 눈에 띄지 않게
했다. 흰색과 함께 다른 색을 조합하는데, 빨간색, 하늘색, 남색,
회색, 오렌지색, 베이지색, 녹색 중에서 고를 수 있다. 좋은 제품
디자인이란 정직성, 혁신성과 함께 세밀한 부분을 놓치지 않아야
하는데, 바로 이 제품이 그렇다. 이 컬렉션은 이후에 제품이나
색상을 추가하는 방식으로 확장 가능하도록 설계됐다.

아이폰 모바일 폰
iPHONE MOBILE PHONE (2007년)

애플 디자인 팀
애플 2007년–현재

2007년 출시된 아이폰은 터치 스크린 기술의 장점에 대한 수년간의
조사와 연구로 탄생했다. 애플의 공동 창립자이자 당시 CEO이던
스티브 잡스Steve Jobs는 휴대전화 기술이 키패드에 의해 제한된다고
생각했다. 다양한 프로그램과 기능들이 개발되지만 키패드의
한계가 사용에 제약을 줬다. 아이폰은 매끈하고 미니멀리즘적인
제품으로, 옆면에 단지 3개의 버튼, 앞면에 하나의 버튼을 사용해
사용자가 고해상도 터치 스크린 메뉴로 돌아갈 수 있는 방향을
제공했다. 센서가 내장돼 기울기에 따라 인물부터 풍경까지
디스플레이를 바꾸는 지능적인 제품이었다. 또한 주위 밝기에 따라
디스플레이 밝기도 조절되며, 모션 센서는 전화기를 귀 가까이에
대면 스크린을 자동으로 끔으로써, 의도하지 않게 얼굴로 터치
스크린이 작동되지 않도록 한다. 사용하기 쉬운 아이폰은 전화기,
아이팟, 인터넷 통신 기기 역할을 모두 수행함으로써 새로운 차원의
혁신적 제품이 됐으며, 애플의 경쟁사들이 전화 기능에 대해 새롭게
생각하도록 이끌었다.

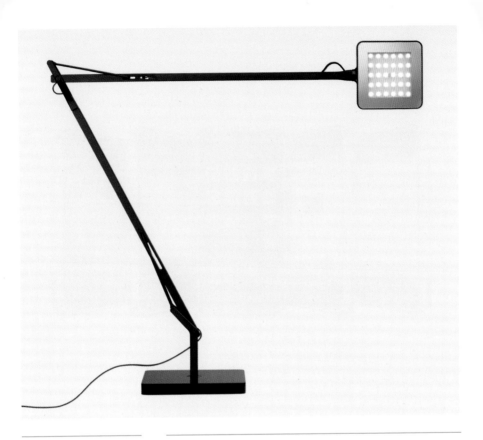

켈빈 LED
KELVIN LED (2009년)

안토니오 치테리오
(1950년–)
플로스 2009년–현재

안토니오 치테리오의 우아한 켈빈 LED 램프는 에너지 효율이 높으며 기술적으로도 혁신적인 조명으로, 미학과 높은 성능을 결합한 제품이다. 30개의 밝고 오래가는 LED 조명이 특수 제작된 디퓨저 캐스터 뒤에 장착돼, 차갑고 너무 강한 다른 LED 조명들과는 달리 따뜻하고 부드러운 빛을 선사한다. 360도 회전 가능한 전등 머리와 알루미늄 합금으로 제작된 지지대로 거의 모든 공간에서 사용할 수 있다. 온오프 스위치는 전등 머리 뒷면에 있는 센서인데 사용자가 간단하게 만져 불을 켤 수 있다. 할로겐 전구를 사용한 전통적 조명과는 다르게 LED 광원을 사용해 만져도 뜨겁지 않기 때문이다. 흰색, 회색, 검은색 마감으로 구매할 수 있으며, 벽걸이 제품과 함께 책상에 장착하는 죔틀을 단 제품도 있다. 이탈리아 메라노에서 1962년에 설립되고 특별히 현대적인 조명을 제작하는 플로스는, 이후 세계적으로 유명한 디자이너들과의 협업을 통해 새로운 조명 개념을 선보이고 있다. 켈빈 램프는 아름다움과 혁신성으로 이미 조명의 명작의 반열에 올랐다.

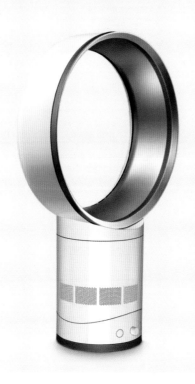

다이슨 에어
멀티플라이어
DYSON AIR
MULTIPLIER (2009년)

제임스 다이슨(1947년–)
다이슨 2009년–현재

1990년대 초 진공청소기 시장에 혁명을 일으킨 제임스 다이슨James Dyson은, 2009년에 완전히 독창적인 에어 멀티플라이어를 출시하며 탁상용 선풍기로 관심을 돌렸다. 이 제품은 날개를 사용하는 전통 방식의 선풍기와는 다르게 원형 고리로 일정한 공기 흐름을 만들어냄으로써 공기를 순환시켜, 기존 선풍기가 가진 난류 진동 문제를 해결했다. 디자인에 사용한 기술 자체는 매우 복잡하지만, 본질적으로 임펠러가 하단 받침에 있는 구멍들을 통해 공기를 빨아들인 다음, 고리 내부를 둘러싼 얇은 틈새를 통해 이 공기를 배출한다. 그러면 주변 공기가 유입돼 공기 흐름 안으로 휩쓸리고 증폭돼, 매초 405L의 공기를 배출하게 된다. 에어 멀티플라이어는 다양한 각도로 조절할 수 있으며, 회전 기능도 있다. 그리고 두세 단계로 속도를 설정할 수 있는 전통적인 선풍기와는 다르게 디머 스위치를 사용해 공기 속도를 세밀하게 조절할 수 있다. 2010년에는 바닥에 세우는floor-standing 제품이 출시됐다. 에어 멀티플라이어는 탁상용 선풍기의 이미지와 기능을 완전히 새롭게 바꾸고 미래 도구들에 대한 기준을 세웠다.

제품 색인

*주요 내용이 나온 곳은 **굵은 숫자**로 표시함.*

제품 색인

인명 색인

*주요 내용이 나온 곳은 **굵은 숫자**로 표시함.*

저자 목록

사진 출처

Acco Brands, Inc., Lincolnshire, Illinois 29; Adelta 28, 284, 315, 360; Aga Foodservice 56; ag möbelfabrik horgenglarus (photos by Hans Schönwetter, Glarus) 74, 211; Airstream 125; Alberto Meda 453 (photo by Hans Hansen); Alcoa/Daytona Reliable Tool Company 280; Alessi 68, 136, 155, 243, 339, 344, 375, 378, 388, 396, 398, 400, 425, 428, 449; Alex Moulton Bicycle 272; Alias 282; Alivar 222; aMDL (photo by Luca Tamburini) 394; Anglepoise® 120; Anna Castelli Ferrieri 330; Antonio Citterio & Partners 431, 441; Apple 486, 487, 499, 501; Archives Jean Prouvé (photos by P. Joly, V. Cardot) 91, 117, 168; Archivio del Moderno, Mendriso 192, 255, 296; Archivio Fondo J. Vodoz and B. Danese 240, 312 (photo by Davide Clari), 335; Artek 103, 106, 122, 123, 210; Artemide (photos by Miro Zagnoli) 326, 389, 446, 490; Artifort 313; Arzberg 101; Asnago-Vender Archive 128; Authentics 397, 469, 500; Azucena 249; Azumi, Shin & Tomoko 483; Balma, Capoduri & Co. 253; Bauhaus Archiv Berlin 58 (photo by Louis Held), 59 (photo by Gunter Lepkowski), 63, 71 (photo by Lucia Moholy), 72 (photo by Erich Consemüller); B & B Italia, Gaetano Pesce 333; Bertjan Pot 479; Bialetti 113; Bisley 190; Björn Dahlström 470; B-Line 340; Bodum 365; Bonacina 178; Bormioli 9; Brabantia 195; Branex Design 323; Breitling 297; Brionvega 298; Brompton 368; Brown Mfg. Company 66; Burgon & Ball 6; Cappellini 319, 338, 404, 408, 417, 459, 480; Caran D'ache 177; Carl F. 225; Carl Hansen & Son 175; Carlo Bartoli 364; Cartier 49; Cassina (photo by C De Bernardi) 83, 89, 111 (photo by Oliviero Venturi), 236, 371 (photo by Aldo Ballo), 374 (photo by Aldo Ballo), 409; Castelli/Haworth 304, 336; Catherine Bujold 347; Centraal Museum, Utrecht 57; Chemex Corp 142; Cini&Nils 351; Cinquieme Pouvoir 205; Citterio 16; ClassiCon 39, 70 (photo by Peter Adams), 79; Cleverline 462; © Club Chesterfield Ltd 42; Collection of Richard A. Cook 41; The Dairy Council 139; Danese 290 (photos by Miro Zagnoli); David Mellor 207, 303; Design Forum Finland 200 (photo by Rauno Träskelin); Design House Stockholm 460; Dillon Morral 356; Dixon Crucible Company 45; Don Bull 22, 86; Driade 391; Droog Design 440; Droog Design, Arnout Visser 474; Droog Design/ NL Architects 484; Dualit 156; Dyson 503; Ecart International 61 (photo by Philippe Costes), 96; Emeco 149; Emilio Ambasz 366; Enzo Mari e Associati 279; Erik Jørgensen 246, 269; Estate of Raghubir Singh 25; Eternit AG 216; Evaco (photo by Shelly Hodes) 55; H. Fereday & Son (photo by I. Carmichael) 100; Fiam 411; Fila/Design Group Italia/Agenzia T.B.W.A. 369; Fisher Space Pen Company 306; Flos 252, 260, 263, 274, 281, 346, 414, 435, 502; Folmer Christensen 160; Fontana Arte 107 (photo by Amendolagine & Barracchia), 116 (photos by Gianmarco Bassi & Carlo Mozio), 386 (photo by Amendolagine & Barracchia); Franco Albini 247; Frank O. Gehry & Ass. 352; Franz Güde GmbH 450; Franz Schneider Brakel (FSB) 209; Fritz Hansen 201, 221, 238 (photo by Aage Strüwing), 245, 289, 302; furnitureindex.dk 109; Gae Aulenti 384; Galerie Patrick Seguin 154, 188, 208 (photos by Marc Domage); © Garrods of Barking Ltd 10; Gebrüder Thonet Vienna 18, 36; Georg Jensen 38, 52, 75, 237; George Nakashima Woodworker 261 (photo by Sally Hunter); Giancarlo Mattioli 288 (photo by Raffaello Scatasta); Giotto Stoppino 341; GUBI 99; © Habitat 30, 51; Hackman 455; Hangzhou Zhang Xiaoquan Group (photo by Hua Qianlin) 4; Heller Designs 294 (photo by Mario Carrieri); Herman Miller 148 (photo by Phil Schaafsma), 157 (photo by Phil Schaafsma), 158 (photo by Charles Eames), 159, 169, 170, 176, 191 (photo by Charles Eames), 232, 234 (photo by Earl Woods), 251 (photo by Earl Wood), 275 (photo by Nick Merrick, Hedrich Blessing), 445 (photo by Nick Merrick, Hedrick-Blessing); HfG-Archiv Ulm 254 (photo by Wolfgang Siol); Homer Laughlin China Company 124; Honeywell 141; House Industries (photo by Carlos Alejandro) 145; Howe 295; Iittala 105, 130, 162, 167, 199, 230, 265, 415, 472, 482; IKEA 376, 442; Indecasa 379; Ingo Maurer 310, 432; Iwachu 5; Jasper Morrison 416, 429 (photo by Santi Caleca), 448 (photo by Miro Zagnoli), 473 (photos by Rmak Fazel), 477 (photos by Walter Gumiero), 498 (photos by Christoph Kicherer); Jeager-Le Coultre 102; Jousse Enterprise 203; Junghans 273; Kartell 301, 307, 461; Knoll 65, 84, 94, 95, 144, 163, 196, 212, 217, 223, 308, 402, 423; Konstantin Grcic Industrial Design 476, 481, 497; Kuramata Design Office (photos by Mitsumasa Fujitsuka) 406, 418, 422; Kyocera Industrial Ceramics Corporation 493; Lamy 311, 426; Läufer AG 452; Le Creuset 69; Leifheit 355; Le Klint 146; Library of Congress 47; Ligne Roset 357; © Lobmeyr 17, 19; Los Angeles Modern Auctions 126; Louis Poulsen 248; Luceplan 399, 401, 420, 471; Luxo 133; Mag Instrument 380; Makio Hasuike 362; Marc Newson 463; Marianne Wegner 165, 172, 173, 180; Maarten Van Severen 436, 444, 492 (photo by Yves Fonck); Masahiro Mori 244; Max Bill 227; Michele De Lucchi 407, 456; Mobles 271; Molteni & C. 410 (photo by Mario Carrieri); Mondaine 403; Mono 256; Mont Blanc 60; Moss 43; Movado Group Inc. 164; Muji 458, 478; Museo Alessi 21 (©Linnean Society of London), 62, 64, 76, 278, 348, 381, 425, 437 (photos by Giuseppe Pino), 455; Museo Casa Mollino 179; Nanna Ditzel 239; The National Trust for Scotland 32; Norstaal 270; Officine Panerai 147; OMK Design 350; Opinel 24; Origin 81; OXO 427; Pallucco Italia (photo by Cesare Chimenti) 33; Parallel Design Partnership 438 (photos by Joshua McHugh); Past Present Future (PPF), Minneapolis (photo by George Caswell) 143; Pentel 342; Peter Ghyczy 322; Philippe Starck 496; Philips Auction House 131; Poggi 235; Poltrona Frau 98; Productos Desportivos (Laken) 48; PSP Peugeot 20; Race Furniture 153, 194; Reial Càtedra Gaudí 31; Richard Schultz Design 283; Robin Day 277; Rolex 77; Rolodex 198; Ron Arad 443; Ronan & Erwan Bouroullec 485, 491; Rosendahl 359; Rosenthal 331, 354, 370; Rotring 206; Sambonet 127; Santa & Cole 276, 292; Sato Shoji 390; Schmidt-LOLA-GmbH 118; Segway 488; Sieger GmbH 46; Société Bic 181 ©Bic Group Library; Solari di Udine 297; Sothebys 78; Stefano Giovannoni 950 (photo by Studio Cordenons Loris); Stelton 314, 363, 372, 489; Stokke 353, 382; Studio Albini 187; Studio Castiglioni 171, 222, 242, 259, 321, 377, 387, 412; Studio Fronzoni 293; Studio Joe Colombo 300, 329; Studio d'Urbino Lomazzi 316; Swann-Morton 134; Swatch 395; Swedese 229 (photo by Gosta Reiland); © Systempack Manufaktur 27; Tag Heuer 332; Talon 44; Tecno 214; Tecnolumen 54; Tendo Mokko 228, 286; Terraillon 343, 349; Thomas Eriksson 433; Thonet, Germany 80, 85, 90, 92; Tivoli Audio 495; TMP 421; Tom Dixon 457; Toshiba 220; Toshiyuki Kita 385 (photo by Mario Carrieri), 405; Tupperware 152; Umbra 468; USM 285; Vacheron Constantin 219; Valenti 327; Venini 104, 174, 694 (photo by Aldo Ballo); Vico Magistretti 305, 334, 373, 419; Victorinox 26; Vitsoe 262 (photo by David Vintiner); Vitra 138, 224, 291, 413, 467; Vitra Design Museum 150 (photo by Andreas Sütterlin), 151 (photos by Bill Sharpe, Charles Eames), 161 (photo by Andreas Sütterlin), 182 (photo by Andreas Sütterlin), 184 (photo by Andreas Sütterlin), 193, 202, (photo by Andreas Sütterlin), 213, 241(photo by Andreas Sütterlin), 257, 266 (photo by Andreas Sütterlin), 287 (photo by Andreas Sütterlin), 320 (photo by Andreas Sütterlin), 328 (photo by Andreas Sütterlin); Vola 345; Waring 132; Wedgwood 8; WEDO 367; Weston Mill Pottery 509; Wilde+Spieth 204; Wilhelm Wagenfeld Museum 87, 218; Winterthur 7; Wittmann 34, 37, 40; W.T.Kirkman Lanterns 11; Wüsthof 23; www.zena.ch 166; XO 430; Yale 19; Yamakawa Rattan 268; Yoshikin 258, 392 (photo by Tadashi Ono, Hot Lens); Zanotta 119 (photo by Masera), 129, 317 (photo by Fulvio Ventura), 325, 358, 361; Zeroll 121; Zippo 112

Every reasonable effort has been made to acknowledge the ownership of copyright for photographs included in this volume. Any errors that may have occurred are inadvertent, and will be corrected in subsequent editions provided notification is sent in writing to the publisher.

디자인북
세상을 바꾼 제품 디자인 500

초판 인쇄일 2018년 8월 1일
초판 발행일 2018년 8월 8일

지은이 개러스 윌리엄스 외 53인
옮긴이 이혜선

발행인 이상만
발행처 마로니에북스
등 록 2003년 4월 14일 제 2003-71호
주 소 (03086) 서울특별시 종로구 대학로 12길 38
대 표 02-741-9191
편집부 02-744-9191
팩 스 02-3673-0260
ISBN 978-89-6053-558-9 (03600)

이 도서의 국립중앙도서관 출판예정도서목록(CIP)은
서지정보유통지원시스템 홈페이지(http://seoji.nl.go.kr)와
국가자료공동목록시스템(http://www.nl.go.kr/kolisnet)에서
이용하실 수 있습니다.(CIP제어번호: CIP2018023064)

※ 책값은 뒤표지에 있습니다.

이 책은 영국 PHAIDON社에서 출간한 THE DESIGN BOOK의 한국어판입니다.

Original title: The Design Book © 2013 Phaidon Press Limited
First published 2013
Reprinted 2016

The edition published by Maroniebooks under licence from Phaidon Press Limited,
Regent's Wharf, All Saints Street, London, N1 9PA, UK,
© 2018 Phaidon Press Limited